父親邁爾士·杜威·戴維斯在西北大學牙醫院的畢業照。

2

我母親克蕾奧塔·亨利·戴維斯長得很美，也是很好的藍調鋼琴手。

3

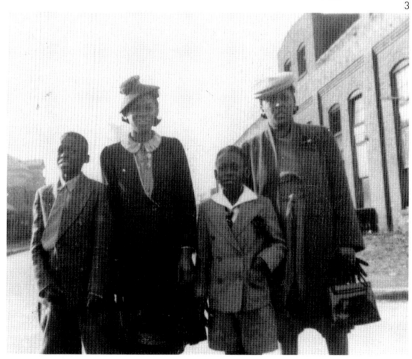

最左邊的是我，往右依序是我姊桃樂絲、我弟維農和我媽。

這時的我大概是剛開始演奏小號的年紀。

5

這裡

我在職業生涯中不斷對抗的幾個黑人形象：我很愛書包嘴，但我很受不了他經常露出那種大大的笑容(5)；比尤拉(6)；巴克威(7)；還有羅徹斯特(8)，他影響了很多白人看待黑人的態度。

7

6

8

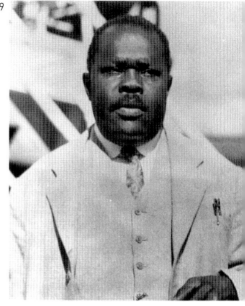

我父親很敬佩馬科斯·加維，他讓黑人團結起來，為自己發聲。

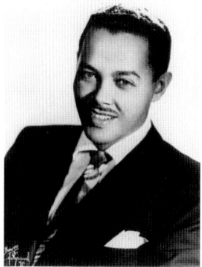

綽號 B 先生的比利·艾克斯汀。跟 B 的樂團一起在聖路易表演是我這一生最雀躍的音樂經驗。

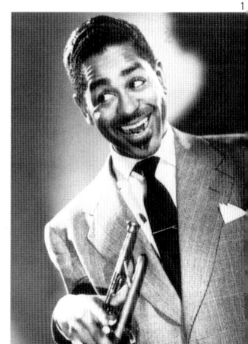

10

迪吉·葛拉斯彼。迪吉是 B 的小號手，也是我的偶像。我們後來成了很好的朋友，一直到今天。

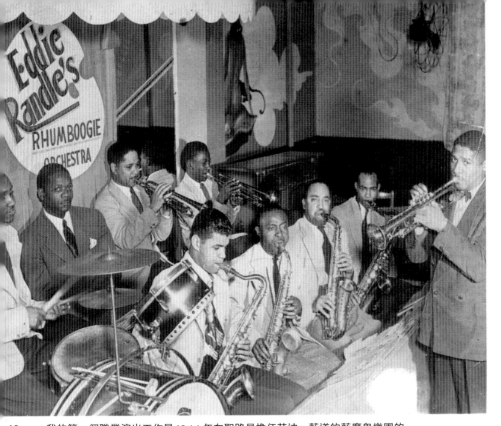

12　我的第一個職業演出工作是 1944 年在聖路易擔任艾迪・藍道的藍魔鬼樂團的小號手，這個樂團也叫蘭姆布基大樂隊。我在後排的最右邊。

克拉克・泰瑞是聖路易最有名的小號手，我剛出道的時候他幫過我一些忙。

13

14

查理・克里斯汀的電吉他彈得像銅管一樣，影響了我演奏小號的方式。

 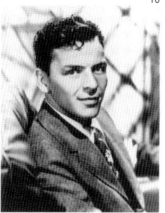 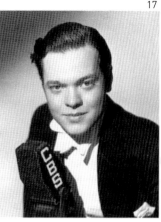

其他影響我的人：納京高 (15)、法蘭克・辛納屈 (16) 和奧森・威爾斯，他們各自在演奏、歌唱和說話上，做了表達方式的創新。

這是紐約最棒的爵士俱樂部，位於哈林區的明頓俱樂部。明頓是咆勃爵士樂的誕生地，後來才搬到下城區的 52 街。瑟隆尼斯・孟克（最左）是咆勃爵士樂的偉大先驅之一。我還記得他跟我說我終於懂得怎麼演奏〈午夜時分〉的時候，我有多高興。

18

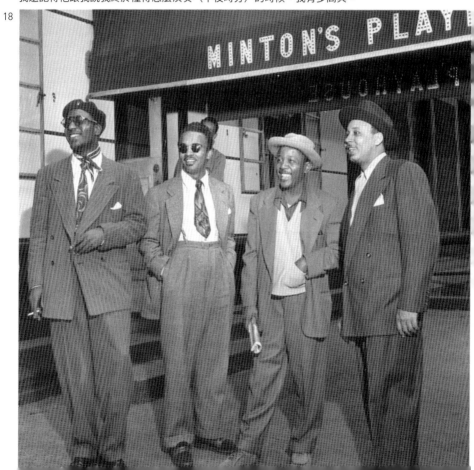

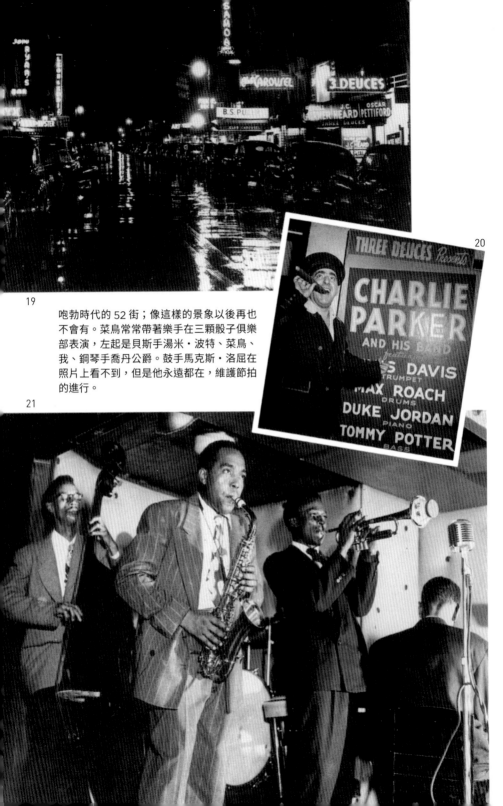

19

咆勃時代的 52 街；像這樣的景象以後再也
不會有。菜鳥常常帶著樂手在三顆骰子俱樂
部表演，左起是貝斯手湯米・波特、菜鳥、
我、鋼琴手喬丹公爵。鼓手馬克斯・洛屈在
照片上看不到，但是他永遠都在，維護節拍
的進行。

20

21

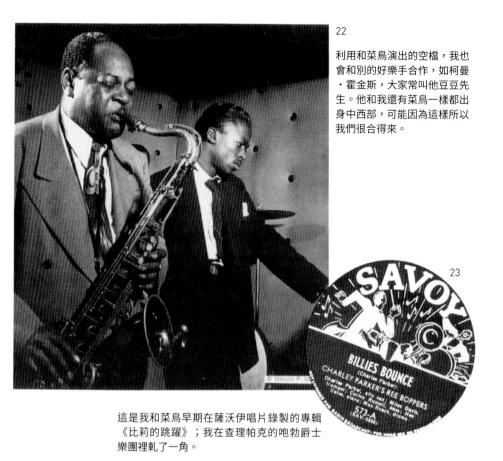

22

利用和菜鳥演出的空檔，我也會和別的好樂手合作，如柯曼‧霍金斯，大家常叫他豆豆先生。他和我還有菜鳥一樣都出身中西部，可能因為這樣所以我們很合得來。

23

這是我和菜鳥早期在薩沃伊唱片錄製的專輯《比莉的跳躍》；我在查理帕克的咆勃爵士樂團裡軋了一角。

跟菜鳥一起演奏時，馬克斯‧洛屈和我的默契像兄弟一樣。

24

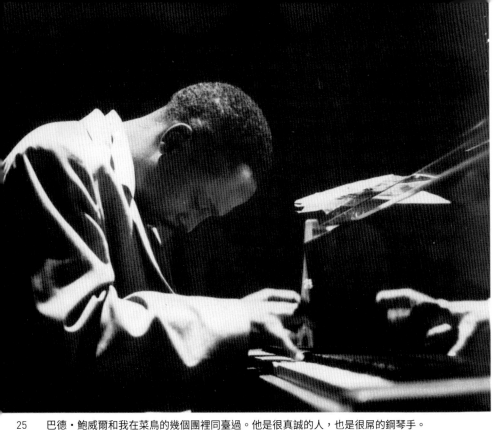

25　巴德‧鮑威爾和我在菜鳥的幾個團裡同臺過。他是很真誠的人，也是很屌的鋼琴手。

26

和菜鳥合作過以後，我的名氣變大了。我組了個團，取名叫「邁爾士戴維斯全明星」，還是繼續和菜鳥合作，但有時候是我當領班，因為菜鳥太不可靠了。

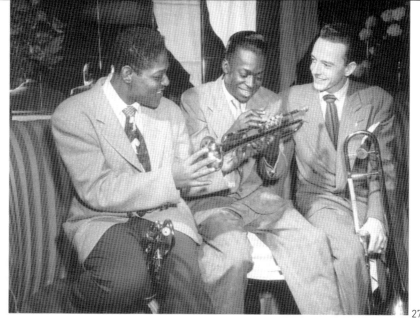

我和「肥仔」納瓦羅（左）、凱‧溫汀合照。肥仔染上毒癮無法演奏之後，我取代了他在塔德‧達美隆團裡的位置。

28

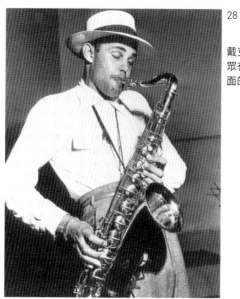

戴克斯特‧高登，他讓我了解到外表出眾有多重要。我想他大概是穿衣服最體面的爵士樂手。

29

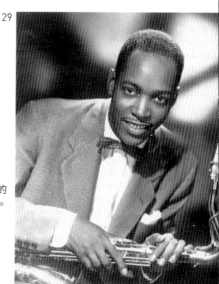

桑尼‧史提特是我錄《酷派誕生》時中音薩克斯風手的第一人選。他的聲音很像菜鳥，毒癮也跟菜鳥一樣重。

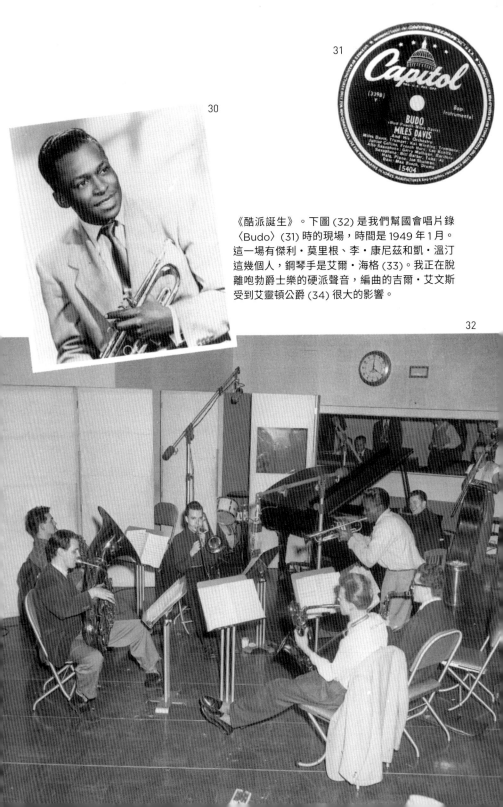

31

30

32

《酷派誕生》。下圖 (32) 是我們幫國會唱片錄
〈Budo〉(31) 時的現場，時間是 1949 年 1 月。
這一場有傑利・莫里根、李・康尼茲和凱・溫汀
這幾個人，鋼琴手是艾爾・海格 (33)。我正在脫
離咆勃爵士樂的硬派聲音，編曲的吉爾・艾文斯
受到艾靈頓公爵 (34) 很大的影響。

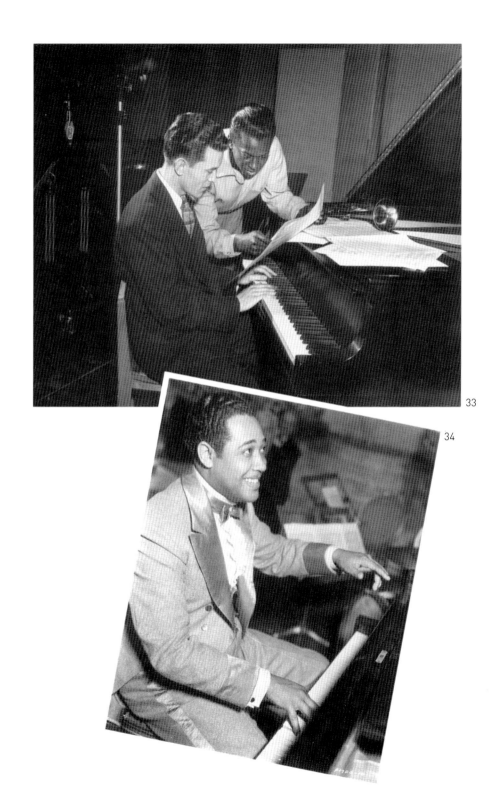

33

34

35　38

36

我這輩子第一次出國是 1949 年和塔德・達美隆（圖 35 是他和莎拉・沃恩的合照）帶團去巴黎演出。我在巴黎認識了茱麗葉・葛芮柯 (36)，她常來聽我演出，我們也陷入了熱戀。我離開菜鳥的樂團時，肯尼・多罕 (37) 接了我的位置。肯尼・克拉克 (38) 是我們法國團的鼓手，這幾張照片都是在巴黎拍的。

37

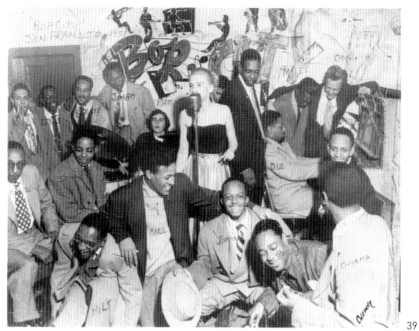

39

1951 年在舊金山咆勃市俱樂部的一場即席合奏會，我在照片的右後方，頭低低的，可能是在研究迪吉的鋼琴技巧。前排戴條紋領帶的是我的好哥們吉米·希斯。

波士頓高帽俱樂部（Hi Hat）的正式演出，吹小號的當然是我，拿麥克風的是「交響樂」席德，我一直不喜歡這個畜生。

40

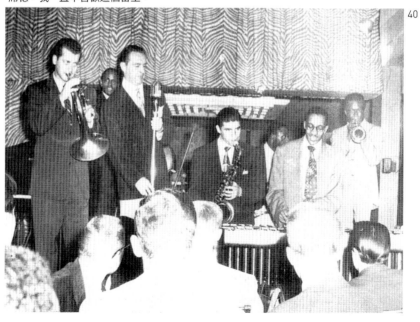

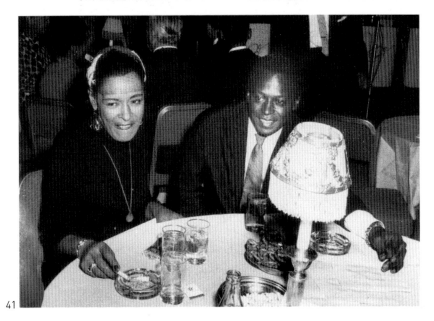

41

爵士樂第一夫人比莉‧哈樂黛 (41)，我認識她的時候她的演唱事業已經到了尾聲，但我
很愛聽她唱歌。無人能比的艾拉‧費茲傑羅 (42)。莎拉‧沃恩 (43) 在比利的樂團唱過，
但那時候我不在那個團。她也很棒。

42

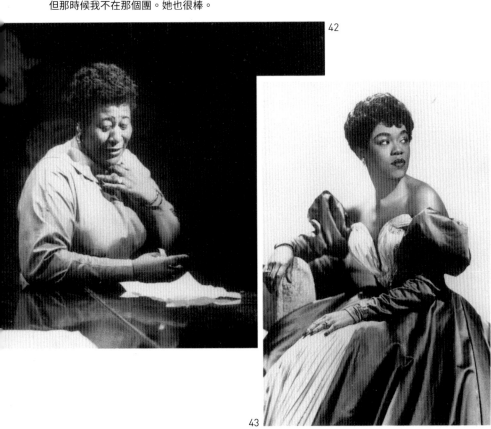

43

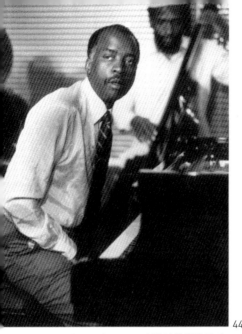

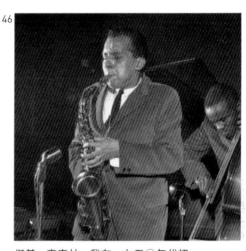

45

偉大的薩克斯風手桑尼·羅林斯,我吸毒的時候常常跟他一起在哈林區鬼混。

44

亞曼德·賈麥爾。是我姊姊桃樂絲讓我注意到賈邁爾的,我很愛他輕描淡寫的彈法,他對我的演奏方式有巨大的影響。

46

我很愛拳擊,舒格·雷·羅賓遜是我看過最好的拳擊手。我有機會就會去他在哈林區的俱樂部坐一坐。我告訴他,是他的紀律給了我啟發,讓我戒掉毒癮的。

47

傑基·麥克林,我在一九五○年代初吸毒吸得最厲害的時候,他是我最主要的毒友。傑基、桑尼和我都是當時的邁爾士·戴維斯全明星團的成員。

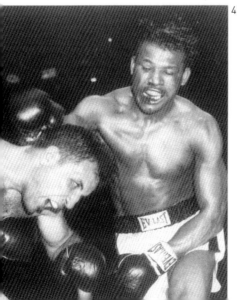

我喜歡打拳,但我的教練巴比·麥奎倫一開始說我吸毒不想收我,我才決心戒毒。

48

49　51

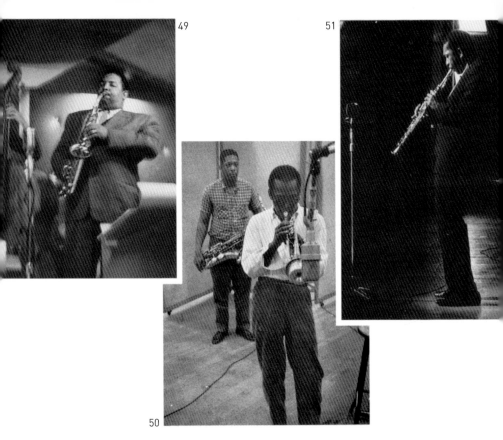

50

我相信從來沒有哪個團有過兩個像加農砲・艾德利 (49) 和約翰・科川 (50, 51) 這
麼強的薩克斯風手。下圖 (52) 是我、科川、艾德利和鋼琴手比爾・艾文斯。

52

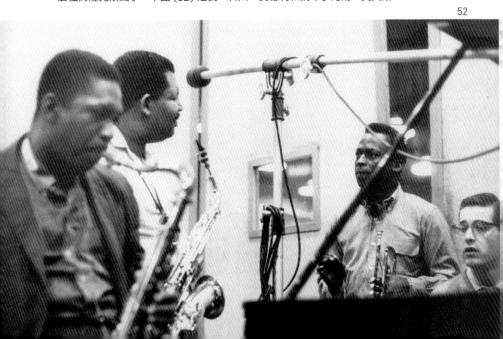

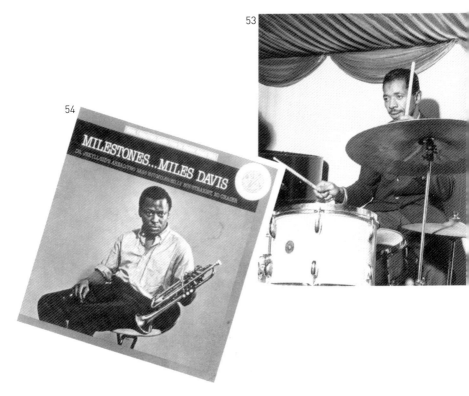

53

54

菲力・喬・瓊斯 (53) 是《里程碑》專輯 (54) 的鼓手，這個五重奏演奏得很精采。
我聽到這張唱片就知道我們做出了一些特別的東西。除了菲力和柯川，這個五重奏
還有貝斯手保羅・錢伯斯和鋼琴手瑞德・嘉蘭。

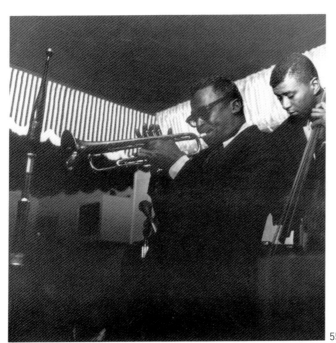

56

55

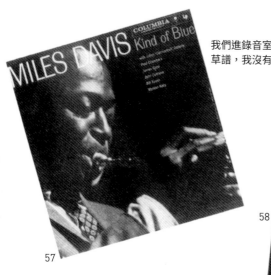

我們進錄音室要開始錄《泛藍調調》的時候我只帶了草譜,我沒有把音樂寫出來,希望大家臨場發揮。

57

58

1956 年在波西米亞咖啡館演出完一整個夏天之後,我們回錄音室錄了〈午夜時分〉,這首歌收錄在《午夜時分》專輯裡。

查理·明格斯是史上最好的貝斯手之一,也是很棒的作曲家。他和我一樣不斷在求新求變,也一樣敢言。

60

一個警察在鳥園俱樂部門口叫我不要逗留，我拒絕聽話，結果被打破頭，血流到衣服上，還被以拒捕的罪名起訴。

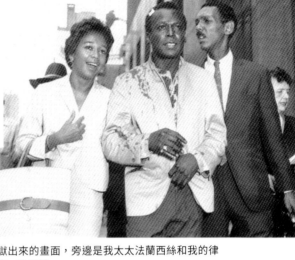

61

我從監獄出來的畫面，旁邊是我太太法蘭西絲和我的律師哈洛德·洛維特。

63

62

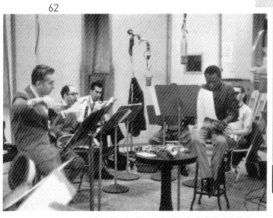

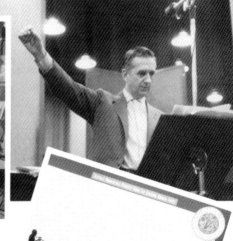

華金·羅德里格的《阿蘭輝茲協奏曲》是我和吉爾·艾文斯 (63) 合作《西班牙素描》專輯 (64) 的濫觴。吉爾不管在私交還是音樂上都是我很重要的朋友，只有他能了解我對音樂的想法。

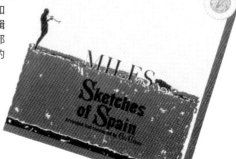

64

我和法蘭西絲的這張合照是在我們的花園裡拍的，大概一個星期後我們就分手了，沒有再復合。

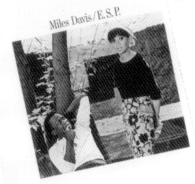

66

65

我在 1966 還是 1967 年認識了西西莉・泰森，她看起來很有自信，好像心裡有一把火在燒。

67

我認識美麗的歌手兼作曲家貝蒂・瑪布麗之後，就和西西莉分手了。這張專輯的封面用的就是她的照片，裡面的一首歌〈瑪布麗小姐〉就是獻給她的。

68

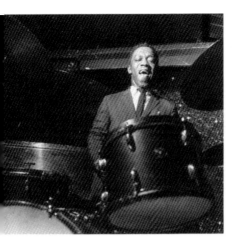

69

亞特·布雷基曾經和我一起演出，我們也合作了幾張唱片。我團裡的很多樂手都是先跟亞特合作過才來找我的。

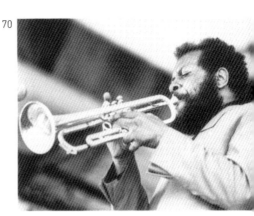

70

歐涅·柯曼 1960 年出現在爵士圈，馬上掀起一陣大旋風。我跟歐涅同臺過，覺得他並沒有那麼新潮，尤其是他沒受過訓練就開始吹小號的時候，我就覺得他是在亂搞。

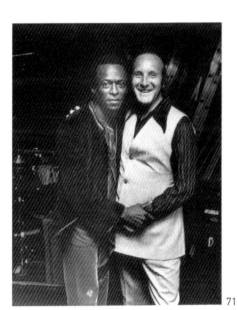

哥倫比亞唱片總裁庫維·戴維斯。我們一開始有些衝突，但後來就相處得很好，因為他的思維很像藝術家。

71

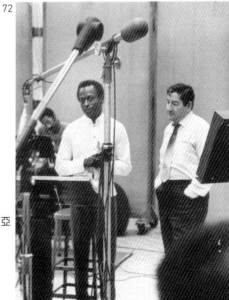

72

提歐·馬塞羅，我在哥倫比亞唱片的製作人。

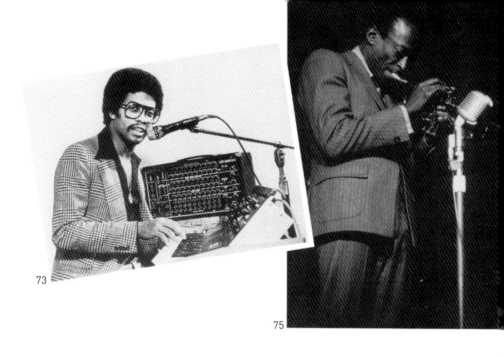

73

75

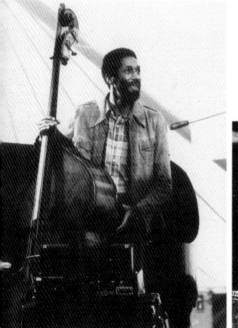

我的第二個優秀的五重奏：賀比・漢考克 (73)
和朗・卡特 (74) 是樂團臺柱，韋恩・蕭特 (75)
是智囊，把我們的很多音樂想法化為概念。東
尼・威廉斯 (76) 是那把火，燒出創意的火花。

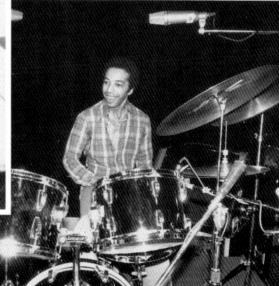

74

76

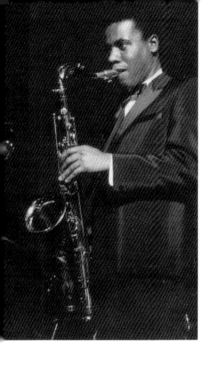

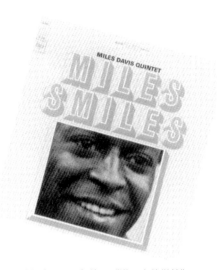

我們在1966年錄了《邁爾士的微笑》，
在這張專輯裡面可以清楚聽到我們偏離
了原來的方向，擴大了音樂的概念。

我們在洛杉磯的謝利曼恩俱樂部（Shelly's Manne-Hole）登臺的就是這組人馬。　　78

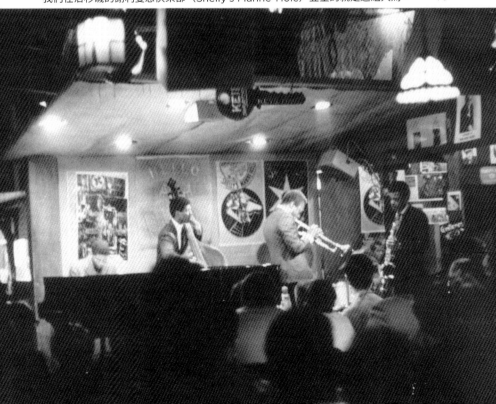

79

80 81

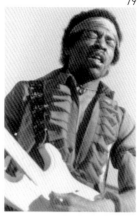

我在 1968 年聽得很迷的是吉米‧罕醉克斯 (79)、詹姆斯‧布朗 (80) 和史萊‧史東 (81)。吉米‧罕醉克斯和我一樣,都是從藍調出發的。這段時間我的音樂轉向了類似吉他的音色。

84

奇克‧柯瑞亞開始和我演奏時,改用 Fender Rhodes 的電鋼琴。

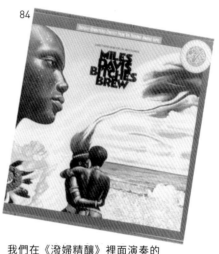

82

83

奇斯‧傑瑞特和奇克‧柯瑞亞在我的團裡都是用電鋼琴。奇斯來我的團以前很討厭電子樂器。

我們在《潑婦精釀》裡面演奏的音樂沒辦法寫成管弦樂譜。這張專輯的重點在即興 —— 這是爵士樂最美妙的地方,也創下爵士唱片史上銷售速度最快的紀錄。

我和加農砲一起聽過喬‧薩溫努彈電鋼琴,很喜歡那個聲音,所以決定用在我的樂團裡。

傑克‧狄強奈能打出韻律感非常深厚的鼓聲,我很愛跟著那樣的鼓聲吹奏。

我們 1969 年進錄音室的時候,我和薩溫努找了一個年輕的英國人來當吉他手,他就是約翰‧麥可勞夫林。

85

86

87

貝蒂‧瑪布麗對我的音樂和個人生活影響很大,她改變了我穿衣服的風格。

88

吉米‧罕醉克斯的去世讓我很難過,因為他那麼年輕,還有大好前程等著他。所以我和黛芬還有賈姬‧貝托去參加了葬禮,平常我是很討厭參加葬禮的。 89

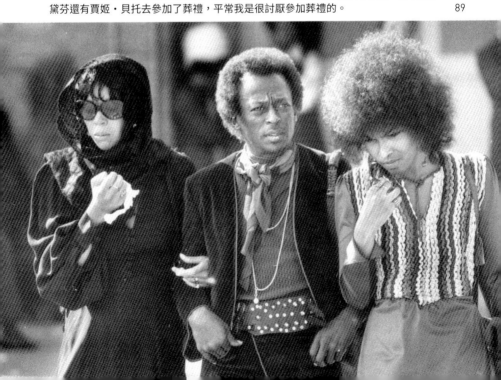

我帶著史萊·史東和詹姆斯·布朗的音樂給我的感覺，進錄音室錄了《轉角處》。我很想透過這張專輯把我的音樂介紹給年輕黑人。

90

我退休那段時間就是透過艾爾·福斯特和音樂圈保持接觸。

91

我外甥文森·威爾朋七歲的時候我送給他一套鼓，他馬上就愛上了打鼓。

92

我停止演出之後，開始
聽一些前衛古典作曲家
的音樂，例如卡爾海因
茲·史托克豪森 (93) 和
保羅·巴克馬斯特，我
喜歡他們運用韻律和空
間的方式。

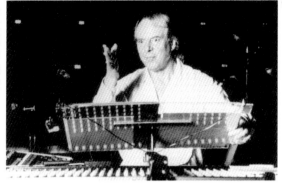

我的巡迴經理吉姆·羅斯是我退出樂壇時少數在
我身邊的人。

這段時間即將結束時，西西莉·泰
森和我復合了。我和吉姆·羅斯在
我的黃色法拉利上，她正在跟我說
話。

我退休那段時間，喬治·巴特勒經常來看我，慢慢說動我回到錄音室，後來喬治就成
了我在哥倫比亞唱片的製作人。

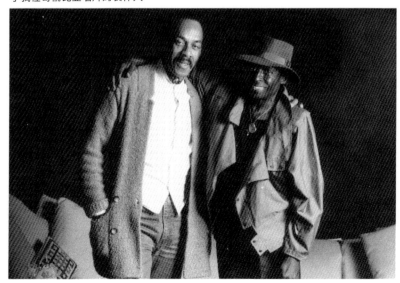

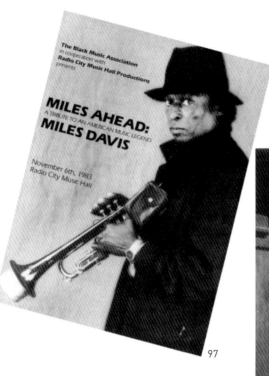

97

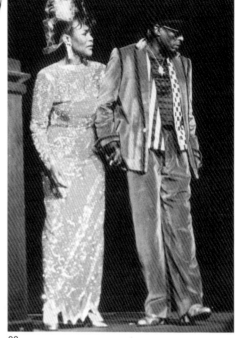

98

西西莉和哥倫比亞唱片的人 1983 年在無線電城音樂廳幫我籌辦了一場慶祝音樂會，共同製作單位是黑人音樂協會 (97, 98)，主持人是比爾・寇斯比 (99)，他也代表費斯克大學校長頒發榮譽學位給我。當晚我兒子艾林 (100) 來後臺看我。

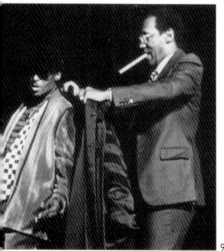

99

100

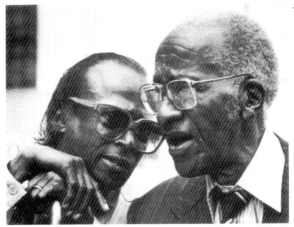

我在東聖路易就讀林肯中學時的恩師艾伍德‧布坎南也出席了
那場慶祝會。他在我中學的時候就告訴我:「你的天賦夠好,
可以找到你自己吹小號的特色。」

王子幫我在華納音樂的第一張唱片《屠圖》寫了一首曲子,但他聽了我們寄給他的試聽
帶之後,認為他的曲子不適合。一個好的音樂家就是要有延伸的能力,王子的延伸能力
絕對沒話說。

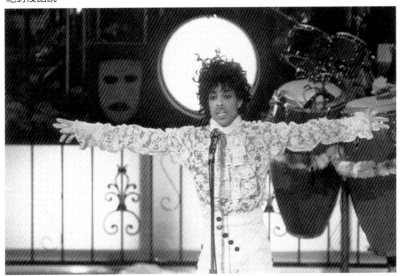

103

我的繪畫和塗鴉。我畫得愈多就愈沉迷，我對每一件事都是這樣，不管是音樂還是別的。

105

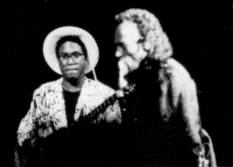

約瑟夫・佛利・麥克瑞里的音樂有一種放克藍調搖滾的音調，我是透過馬克思・米勒的推薦而跟他合作。

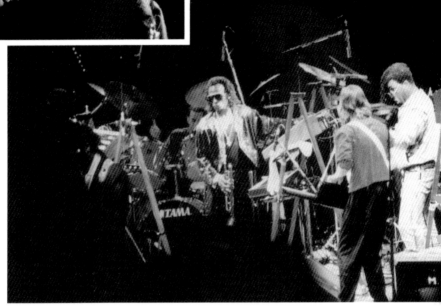

我喜歡跟年輕樂手合作。我想要不斷創新，不斷改變。音樂不能原地踏步，只求不出錯。

這是我在華納唱片灌錄的第一張專輯《屠圖》，名稱取自諾貝爾和平獎得主、南非主教戴斯蒙・屠圖。裡面的一首歌〈完全尼爾森〉則是獻給南非人權鬥士尼爾森・曼德拉。

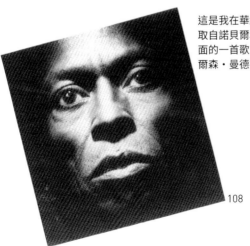

108

《屠圖》的製作人湯米・利普瑪，他在錄音室裡非常專注認真。

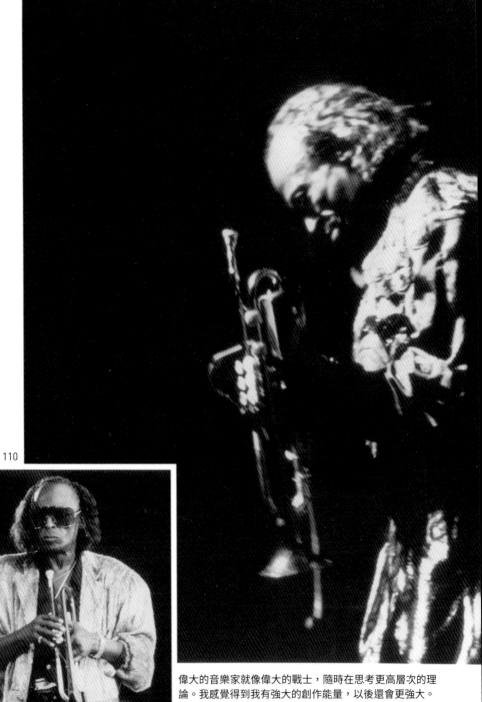

110

偉大的音樂家就像偉大的戰士，隨時在思考更高層次的理論。我感覺得到我有強大的創作能量，以後還會更強大。

111

Miles

☆ 1990年美國書卷獎

The Autobiography

邁爾士・戴維斯 自傳

邁爾士・戴維斯
昆西・楚普——著
Miles Davis with Quincy Troupe

陳榮彬——全書校譯
蔣義——合譯

Boulder Media 大石文化

邁爾士‧戴維斯自傳

作　　者：邁爾士‧戴維斯、昆西‧楚普

翻　　譯：陳榮彬、蔣義

主　　編：黃正綱

資深編輯：魏靖儀

美術編輯：吳立新

行政編輯：吳怡慧

發 行 人：熊曉鴿

總 編 輯：李永適

印務經理：蔡佩欣

發行經理：曾雪琪

圖書企畫：陳俞初

出 版 者：大石國際文化有限公司

地　　址：新北市汐止區新台五路一段97號14樓之10

電　　話：（02）2697-1600

傳　　真：（02）2697-1736

印　　刷：群鋒企業有限公司

2020年（民109）9月初版

定價：新臺幣 750 元／港幣 250 元

本書正體中文版由Simon & Schuster, Inc.授權

大石國際文化有限公司出版

版權所有，翻印必究

ISBN：978-957-8722-97-2（平裝）

＊ 本書如有破損、缺頁、裝訂錯誤，請寄回本公司更換

總代理：大和書報圖書股份有限公司

地址：新北市新莊區五工五路2 號

電話：（02）8990-2588

傳真：（02）2299-7900

國家圖書館出版品預行編目（CIP）資料

邁爾士‧戴維斯自傳

邁爾士‧戴維斯、昆西‧楚普 作；陳榮彬、蔣義 翻譯. -- 初版. -- 臺北市：大石國際文化，民109.9

頁 ; 14.8 x 21.5公分

譯自：Miles, the autobiography

ISBN 978-957-8722-97-2（平裝）

1.戴維斯(Davis, Miles) 2.傳記 3.音樂家 4.爵士樂

910.9952　　109012710

目錄

自序⋯⋯⋯⋯⋯ 12

第一章　東聖路易 1926-1937

　　童年時代：家人、玩伴與音樂啟蒙⋯⋯⋯⋯⋯ 18

第二章　東聖路易 1937-1944

　　中學時代：父母離異、未婚生子、初遇爵士前輩⋯⋯⋯⋯⋯ 38

第三章　紐約，1944-1945

　　初到紐約：菜鳥、迪吉、52 街與朱莉亞音樂學院⋯⋯⋯⋯⋯ 62

第四章　紐約、洛杉磯 1945-1946

　　親炙菜鳥：錄音室八卦與比利樂團的南方巡迴⋯⋯⋯⋯⋯ 92

第五章　紐約、巴黎 1947-1949

　　酷派誕生：自組樂團與驚豔巴黎⋯⋯⋯⋯⋯ 122

第六章　紐約、洛杉磯、芝加哥 1949-1950

　　染上毒癮：六年魔咒與皮條生涯⋯⋯⋯⋯⋯ 160

第七章　紐約、東聖路易 1951-1952

　　下行旋律：與傑基的混世魔王日記⋯⋯⋯⋯⋯ 177

第八章　紐約、東聖路易 1952-1953
　　毒海浮沉⋯與馬克斯和明格斯的公路之旅⋯⋯⋯⋯⋯⋯ 195

第九章　紐約、底特律 1954-1955
　　作品爆發⋯菜鳥之死與新港音樂節⋯⋯⋯⋯⋯⋯⋯⋯⋯ 214

第十章　底特律、芝加哥、紐約 1955-1957
　　勇往直前⋯柯川歸隊與攜手吉爾再出發⋯⋯⋯⋯⋯⋯⋯ 249

第十一章　芝加哥、紐約、洛杉磯 1957-1960
　　屢創經典⋯波西米亞咖啡館到前衛村與西班牙素描⋯⋯ 278

第十二章　舊金山、紐約與其他 1960-1963
　　馬不停蹄⋯歐洲、東京與父母相繼去世⋯⋯⋯⋯⋯⋯⋯ 312

第十三章　加州、紐約 1964-1968
　　時代巨輪⋯搖滾樂興起與柯川之死⋯⋯⋯⋯⋯⋯⋯⋯⋯ 345

第十四章　紐約、洛杉磯 1968-1969
　　新舊交替⋯離婚、再婚與電子樂器登場⋯⋯⋯⋯⋯⋯⋯ 372

第十五章　紐約、聖路易與其他 1969-1975
　　進入瓶頸⋯放克風潮與潑婦精釀後的消沉⋯⋯⋯⋯⋯⋯ 397

第十六章　紐約 1975-1980

暫別樂壇：狗屁倒灶的引退生活⋯⋯⋯⋯⋯⋯⋯⋯ 424

第十七章　紐約、波士頓、歐洲 1980-1983

重拾小號：中風、肺炎與爵士樂壇的低迷⋯⋯⋯⋯ 435

第十八章　紐約 1983-1986

跨界演出：畫畫、拍廣告與電視節目⋯⋯⋯⋯⋯ 455

第十九章　華盛頓、歐洲、紐約 1987-1989

白宮、王子、再離婚與吉爾之死⋯⋯⋯⋯⋯ 479

第二十章　媽的，再聊了⋯⋯⋯⋯⋯⋯⋯⋯ 496

後記⋯⋯⋯⋯⋯ 520

謝誌⋯⋯⋯⋯⋯ 524

專輯目錄⋯⋯⋯⋯⋯ 528

圖片出處⋯⋯⋯⋯⋯ 540

《邁爾士・戴維斯自傳》各界讚譽

「透過戴維斯在自傳中鮮活的講故事方式，讀者可以重新理解這位來自東聖路易的牙醫之子，如何透過建立獨特而明確的黑人美學系統，最終促成了無數次的音樂革新。」
——孫秀蕙，國立政治大學廣告系教授，《音響論壇》專欄作家

「Miles Davis 是創造爵士樂重要歷史的意見領袖，同時也是開創音樂創作不受制約的概念引導者。陳榮彬教授的精闢譯作，直接傳達確實且臨場的感受。親近爵士樂真誠樣貌，這本書絕對是首選。」
——傅慶堂，資深爵士樂評家，爵士音樂節目廣播主持人

「邁爾士戴維斯，自戀、瘋癲、口無遮攔、滿嘴八卦，親身見證走過歷史的爵士之神。受不了他，以後我看到鼓手 Art Blakey & the Jazz Messengers 樂團，沒辦法翻成『爵士信差』了，一定會想成『爵士抓耙仔』。」」——蘇重，樂評人，藏酒論壇編輯總監

「卓越的爵士樂書籍，和最佳藝術品屬於同一等級。」
——以實瑪利・里德（Ishmael Reed），美國作家

「這位爵士樂的狂人天才在本書中徹底釋放他對朋友、性、毒品、女人和車子……的憤怒與好惡，非常精采。」——《出版人週刊》（Publishers Weekly）

「邁爾士的人生故事是無庸置疑的傳奇。」——《今日美國》（USA Today）

「即興式的、不假思索的書寫風格，如同一段高度發展的獨奏。」
——《費城詢問報》（Philadelphia Inquirer）

「料多肥美，引人入勝。」——《西雅圖郵訊報》（Seattle Post Intellegencer）

「誠實到殘酷的地步。」——《錢櫃》雜誌（Cash Box）

「爵士樂史上不可忽視的作品。」——《水牛城新聞報》（The Buffalo News）

「克拉克・泰瑞、比利・艾克斯汀、迪吉・葛拉斯彼、查理・帕克、約翰・柯川、馬克斯・洛屈，還有其他數十個人，像一排瘋狂不已、有時候搞笑、但往往令人震驚的遊行隊伍一樣，一個個經過你眼前，爵士樂愛好者一定會愛到瘋掉。」
——《底特律新聞報》（The Detroit News）

「爵士樂迷必讀的書。」——《波士頓先驅報》（Boston Herald）

「邁爾士人生故事決定盤，用的是邁爾士的腔調。」
——《東聖路易箴言報》（East St. Louis Monitor）

「他的自傳無所不談，而且不加弱音器。」
——《亞特蘭大新聞報》（The Atlanta Journal）

推薦序

邁爾士・戴維斯是史上最偉大的爵士音樂家，沒有之一。在超過五十年的音樂生涯裡，他最大的貢獻就是以黑人藝術家之尊，持續地推動爵士樂往不同的方向邁進。所有熱愛音樂的讀者，都可以在戴維斯無數的作品裡找到自己所愛；也許是法國導演路易・馬盧的《死刑臺與電梯》裡孤寂的小號獨奏、也許是和摯友吉爾・艾文斯合作，從西班牙作曲家華金・羅德里格《阿蘭輝茲協奏曲》得到靈感的《西班牙素描》、也許是走向調式演奏的《泛泛藍調》、也許是融合搖滾樂的《潑婦精釀》。

戴維斯在爵士樂史上的地位如此之重要，他所訓練出來的子弟兵至今依然雄霸爵士樂壇，而由他開發出來的風格也開枝散葉，滲透至後來的音樂走向。戴維斯在這本自傳裡親口說明了不同時期的經典代表作誕生過程，包括他想找誰來錄音，想要什麼樣的音色、節奏，建立什麼樣的音樂風格，甚至找誰來設計封面，用哪位模特兒？這本書交代了細節，毋須贅述，筆者在此僅介紹戴維斯演奏生涯後期的音樂嘗試與流行樂之間的關連。

在 1980 年代初期捲土重來、風光復出時，戴維斯就已經留意到當時年輕黑人喜愛的音樂，特別是嘻哈樂類型。1985 年時，戴維斯離開哥倫比亞唱片，和華納簽了新約，他先後組合了兩個班底，錄製了以器樂演奏為主的《屠圖》和有歌手參與的 Rubberband。或許是看好主導《屠圖》製作的天才貝斯

7

手馬克思‧米勒，華納唱片的高層選擇發行了《屠圖》，腰斬了他們認為偏流行的 Rubberband。

1992 年時，華納唱片發行了戴維斯更流行的作品 Doo-Bop，先前為 Rubberband 錄製的音樂被 Doo-Bop 的製作人 Easy Mo Bee「資源回收」，重製成「Fantasy」和「High Speed Chase」兩首曲子。

可能是發行時間點的問題，Doo-Bop 被戴維斯本人最痛恨的樂評人稱為「酸爵士」（Acid Jazz，指結合嘻哈和放克元素的混搭爵士）的東施效顰之作，娛樂勝過於藝術價值。可想而知，戴維斯若地下有知，不知道要如何出口成「髒」地飆罵？2011 年，歐洲的華納唱片在發行戴維斯大全集時，又把 Rubberband 裡的幾首曲子放回去。直到 2019 年，完整的 Rubberband 錄音終於首度問世。

在新靈魂樂（Neo soul）運動流行了這麼多年之後，各種音樂元素的混搭早就是音樂製作的常態。由戴維斯所主導的混搭之作 Rubberband 不但具備了所有新靈魂樂的特色，而且還走在時代潮流前端，整整領先流行樂壇至少十年以上。

Rubberband 邀請了兩位靈魂女歌手 Lalah Hathaway 與 Ledisi（當時只有十三歲）參與，分別演唱了第四軌的「So Emotional」和第一軌的「Rubberband of Life」，帶勁的節奏和性感的小號獨奏聲中帶出靈騷味十足的歌唱，其他器樂演奏的曲子編排也都各有巧思，吉他手麥克‧史騰的獨奏尤為精彩，無論從哪個角度來看，融合了流行、放克、節奏藍調的 Rubberband 和當紅的爵士鋼琴手 Robert Glasper 的「黑人收音機實驗計畫」（Black Radio Experiment）路線若合符節，證明戴維斯果然是音樂的先行者。

在 1990 年後期美國新靈魂樂運動蔚為風潮之前，這位偉大的小號手就已經透過 Rubberband 表達他的音樂企圖：盡可能挪用所有黑人音樂元素來進行實驗。戴維斯的最後一張錄音室專輯 Doo-Bop 只

玩固定重拍，幾個簡單的小號音符游移其間。這樣的作品雖然無法獲得傳統爵士樂迷的青睞，權威的「全音樂指南」甚至只給兩顆星，但對於玩音樂的後輩們卻是意義重大。戴維斯於 1991 年去世之後，爵士、即興、嘻哈、節奏藍調等元素水乳交融，彼此關係更為緊密，爵士樂化身為 DJ 取樣對象的「超經典」。

這幾年來，臺灣流行樂的創作採用了相當比例的黑人音樂元素，嘻哈歌曲是許多年輕樂迷宣稱的心頭好，但關於黑人音樂究竟經歷了什麼樣的歷程，才走到今天的面貌？坊間並沒有太多具份量的音樂論述。作為一名才華洋溢的黑人男性藝術家，戴維斯或有其乖張、虛榮、武斷之處，但他的強悍、憤怒與自信，和大唱片公司之間的頑強對抗，也造就了一張又一張雋永的作品。

容許我借用他說的話，戴維斯就是這麼一個「畜生等級」、「超級機掰」、「屌到爆」的藝術家。

透過戴維斯鮮活的講故事方式，讀者可以重新理解這位來自東聖路易的牙醫之子，如何透過建立獨特而明確的黑人美學系統，最終促成了無數次的音樂革新—諸多細節都寫在五百多頁的自傳裡，就請讀者細細品嚐了！

孫秀蕙，國立政治大學廣告系教授，《音響論壇》專欄作家

推薦序
引領時代的爵士風格創造者

這本自傳絕對是爵士樂迷期待已久的必備書籍。從本書當中，可以清楚了解邁爾士‧戴維斯是多麼樂於生活，享受生命。所有的文字以第一人稱的方式呈現，閱讀時就像看電影一樣，隨著章節的進展，畫面的細節從老舊的黑白影像播放，不自覺地轉成彩色螢幕。

在長達近40萬字的中文版自傳中，他從十幾歲一個追求時髦年輕男孩，到後來生病必須按照醫生指示調整生活步調，這是個鮮活的真實紀錄，也是紮實的音樂軌跡。他個人說話從不咬文嚼字，或刻意修辭來討好別人。看這本書就像是聆聽邁爾士‧戴維斯的音樂，沒有多餘的樂句；同時藉由大師本人說法，認識爵士樂最真實面貌，並以另一個角度認識不同的音樂家。

閱讀也一樣，必須經歷整個過程，才有不同視野的領會。《邁爾士‧戴維斯自傳》讓我們了解他熱愛生命，比如一生中的許多女人，曾經面臨的毒品問題；或是在音樂圈中，如何面對整個美國社會無法消弭的種族問題。許多的精采故事，在這裡毫無保留的細說道來。邁爾士‧戴維斯創造許多爵士樂風格，也改變了音樂歷史。本書最後的章節更是精采無比，畢竟很多人期待邁爾士‧戴維斯能否再創即興新局，導引爵士樂的未來方向。他直接的答案是：「我想短樂句會是趨勢。只要注意聽，有耳朵的人都聽得出來。音樂是一直在改變的，跟著時代和當時的科技……」。同時他

10

也提及處理節奏相當多元的音樂奇才「王子」是他很想合作的對象。

不斷從年輕藝人身上激發新的創意，正是邁爾士・戴維斯最令人敬佩的地方。從1949年的《酷派誕生》專輯暢銷，推動爵士樂新潮流，把古典樂導入爵士樂當中。從此保守的音樂學院學生對於太過俚俗的爵士樂有不同看法，也紛紛投入這個音樂領域當中。每隔幾年新一代的樂手陸續被邁爾士・戴維斯發掘，當他們獨立自組樂團後，許多樂手也成為樂界後起的名家大師。從1949年鋼琴家約翰・路易斯、薩克斯風手傑利・莫里根與編曲家吉爾・艾文斯，到1960年代中期以後，鋼琴與鍵盤樂手賀比・漢考克、奇克・柯瑞亞以及奇斯・傑瑞特等人都是最好的實例。原因無他，音樂就是他的生命。他也關愛對音樂癡狂的人。

透過陳榮彬教授的精闢文筆，從口吻、語氣到情緒，很難想像中文可以這麼傳神表達，所有文字反應的都確確實實是邁爾士・戴維斯格調。就像1959年的調式爵士名曲〈So What〉，他用自己的音樂與獨特的語言來表現全新的即興模式。他曾說：「我知道我為音樂做了什麼，但不要說我是個傳奇。這本自傳不只是典型爵士樂迷的首選，只要說我就是邁爾士・戴維斯。」不用多說，他的名字就是傳奇。

一般讀者想要一窺究竟，許多意想不到的精采故事，在這裡無處不是爆點。

傅慶堂，資深爵士樂評家、廣播人

自序

我說，我這輩子感覺最爽的一次（沒穿衣服的時候除外），是一九四四年在密蘇里州的聖路易第一次聽到菜鳥和迪吉兩人同臺的時候。我當時十八歲，剛從林肯高中畢業，學校就在伊利諾州的東聖路易（East St. Louis），和聖路易只隔了一條密西西比河。

我聽到迪吉和菜鳥在 B 的樂團裡合奏，我心想：「不會吧？！可以這樣搞！」馬的，那聲音恐怖到嚇死人。你看，迪吉·葛拉斯彼（Dizzy Gillespie）、「菜鳥」查理·帕克（Charlie "Yardbird" Parker）、巴迪·安德森（Buddy Anderson）、金·艾蒙斯（Gene Ammons）、樂奇·湯普森（Lucky Thompson）、亞特·布雷基（Art Blakey），這三人全在同一個樂團裡，更不用說還有 B，就是比利·艾克斯汀（Billy Eckstine）本人——根本一群畜生。馬的，他們搞出來的東西把我全身頂爆，音樂把我全身頂爆，我要聽的就是這種東西。那個團玩音樂的方式完全就是我要聽的。真了不起。後來我還上去跟他們一起演奏。

我本來就知道迪吉和菜鳥，本來就喜歡他們的音樂，尤其是迪吉，畢竟我自己也吹小號。但我也很喜歡菜鳥的音樂。那時候我有一張迪吉的唱片，叫《伍迪與你》（Woody 'n You），和一張傑·麥克湘（Jay McShann）的唱片《胡提藍調》（Hootie Blues），裡面有菜鳥的錄音。我就是在這兩張唱片

上第一次聽到迪吉和菜鳥演奏，我不敢相信他們在吹什麼，太恐怖了。除了他們兩個，我還有一張柯曼·霍金斯（Coleman Hawkins）的唱片，一張李斯特·楊（Lester Young）的唱片，和一張艾靈頓公爵（Duke Ellington）的唱片，貝斯手是吉米·布蘭頓（Jimmy Blanton），也是畜生級的。沒了，我就只有這幾張唱片。那時迪吉是我的偶像，他在我那張專輯上的每一段獨奏我都學著吹過。但是我也很喜歡克拉克·泰瑞（Clark Terry）、巴克·克萊頓（Buck Clayton）、哈洛德·貝克（Harold Baker）、哈利·詹姆斯（Harry James）、巴比·哈克特（Bobby Hackett）和洛伊·艾德瑞吉（Roy Eldridge）。洛伊是我後來崇拜的小號手，但在一九四四年，我的偶像是迪吉。

比利·艾克斯汀的樂團來聖路易，原本是要在一間叫做種植園俱樂部（Plantation Club）的酒吧表演，那地方的老闆是幾個混黑道的白人，聖路易在那時候是個黑幫大城。那些白人告訴比利，樂團要跟其他那些黑人一樣繞到後門才能進酒吧，他根本不甩那些混蛋，帶著整個樂團就直接從正門進去。總之比利絕不受任何人的氣，哪個王八羔子敢惹他，他二話不說就會嗆爆對方。沒錯，別被他花花公子的外貌和風流倜儻的氣質騙了，比利強悍得很。班尼·卡特（Benny Carter）也一樣，他們兩個只要覺得有人對他們不敬，一分鐘內就會把對方摺倒。不過班尼再怎麼強悍（他真的很帶種），還是差比利一點。結果那些幫派分子當場開除了比利，改請喬治·哈德遜（George Hudson）的樂團上場，當時克拉克·泰瑞在他團裡。於是比利就帶著比利到聖路易另一頭的里維拉俱樂部（Riviera Club）去，那是喬丹·錢伯斯（Jordan Chambers）開的全黑人酒吧，就在聖路易的黑人區，在德爾馬（Delmar）和泰勒（Taylor）街口。喬丹·錢伯斯是那個時代聖路易最有權勢的黑人政治人物，他很乾脆地叫比利把樂團帶過去。

樂團從種植園俱樂部改到里維拉俱樂部演出的消息傳開以後，我拿了小號就去，想看看有什麼搞

頭，說不定能在團裡參一角。所以我和一個也是小號手的朋友叫做鮑比・丹齊格（Bobby Danzig）的到了里維拉，直接進到裡面想看他們排練。那時候我小號已經吹得不錯，在聖路易一帶小有名氣，所以酒吧的保鏢都認識我，就讓我和鮑比進去。我一進去，就看到一個男的跑過來，問我是不是小號手。

我說：「對，我是小號手。」他接著問我有沒有工會證件。我說：「有啊，我也有工會證。」這個人就說：「快來，我們需要一個小號手。我們的那個生病了。」他帶我上臺，把樂譜擺在我面前。我會識譜，但那時候我沒辦法看那些譜，因為我忙著聽別人在演奏什麼。

跑過來找我的那個人就是迪吉。我一時沒認出是他，但他一開始吹，我就知道他是誰了。像我剛才說的，我聽著菜鳥和迪吉的音樂就連譜都看不了，哪裡還吹得出什麼東西來。

但是我靠，我聽他們的演奏聽成這個樣子的不是只有我，因為每次迪吉或菜鳥開始吹，整個樂團就像集體高潮了一樣，聽他們吹的時候。我說菜鳥真的太厲害了。莎拉・沃恩（Sarah Vaughan）也在場，她也是他媽的畜生，那時候和現在都是。我說菜鳥真的太厲害了。莎拉的聲音緊跟著菜鳥和迪吉跑，而那兩個人什麼音都吹！他們看著莎拉，好像她是在吹另一支喇叭。你懂我意思嗎？她在唱〈你是我的初戀〉（You Are

My First Love）的時候，菜鳥也在獨奏。馬的，每個人都應該來聽聽那玩意兒！

那時候菜鳥通常會吹八個小節的獨奏，但他在那八個小節裡面吹的東西沒人能比，所有人都被他甩在後面吃他的灰。別說我忘了吹，我記得別的樂手有時候也會忘了在拍子上加進來，因為他們聽得太專心了，就只是嘴巴開開的愣在臺上。他奶奶的以前菜鳥吹的東西真的夠屌。

迪吉在吹的時候也一樣。還有巴迪・安得森（Buddy Anderson）也是，他有一種調調，很接近我喜歡的風格。所以我在一九四四年就一次全部聽到了這些東西。他奶奶的那群畜生真是太恐怖了。我

14

說這才叫 cooking！你知不知道他們在里維拉俱樂部是怎麼演奏給黑人聽的，聖路易的黑人都愛聽音樂，但那個味道一定要對。我這樣講你就知道他們在里維拉是怎麼演奏的，他們會把看家本領全部拿出來。

比利的樂團改變了我的人生。我當場就下定決心一定要離開聖路易，搬到紐約市去住，因為這些超屌的樂手都住在那裡。

雖然我那時候也很愛菜鳥，但要不是迪吉，我不可能有今天的成就。我常常這樣跟他說，他都只是笑笑的。因為我那時候剛來紐約的時候，他去哪裡都帶著我。那時候迪吉很調皮，現在也是，但以前他不是普通的調皮，比如說他會在大街上對女人吐舌頭，而且是對白種女人。要知道我是從聖路易來的，看到他對白人這樣做，對一個白種女人這樣做，我心裡就想：「迪吉神經一定有問題。」但他沒有，你懂嗎？他只是跟一般人不一樣，不是神經病。

我這輩子第一次搭電梯也是跟迪吉去的，他帶我去曼哈頓中城的一部電梯，在百老匯大道上；他那時候很愛在電梯裡作弄人，做一些瘋瘋的事，把白人嚇個半死。馬的他真是夠瘋。我也會去他家作客，他老婆洛琳（Lorraine）從來不讓客人在他們家待太久，除了我以外。她常常叫我留下來吃晚餐。我有時候會吃，有時候不會，我一向對吃什麼、在哪裡有怪癖。總之，洛琳會到處放牌子，上面寫：「不准坐！」放完了就唸迪吉⋯「你帶這麼多畜生來家裡幹嘛？去給我叫他們滾，馬上！」這時候她會說：「你不用，邁爾士，你可以留，但其他那些畜生都要走。」我不知道她喜歡我哪一點，但她就是喜歡我。

那時候好像大家都超愛迪吉，就是想跟他混，你知道嗎？但是不管有誰在，迪吉總是會找我。他

會說：「走吧邁爾士，跟我一起去。」然後我們就一起去他經紀公司的辦公室，或是別的地方，或者像我說的，去搭電梯，只為了找樂子。他什麼搞笑的爛事都做得出來。

例如他最喜歡去早期《今日秀》（Today）的攝影棚串門子，那時候的主持人是戴夫・高洛威（Dave Garroway）。攝影棚在一樓，所以站在人行道上，就能直接透過大塊的平板玻璃窗看到節目現場。迪吉會在節目進行時──節目是現場直播的你知道吧──貼到玻璃窗上，吐出舌頭對節目裡的黑猩猩做鬼臉。馬的，他會一直整那隻叫馬格斯（J. Fred Muggs）的黑猩猩，搞到牠抓狂，開始吱吱亂叫、跳上跳下、齜牙咧嘴，害得節目上的人都搞不清楚牠是著了什麼魔。後來那隻黑猩猩每次看到迪吉就會抓狂。雖然迪吉喜歡惡作劇，但他是個很棒很棒的人，我很愛他，到現在都是。

總之，在音樂上，我現在已經能摸到一九四四年那天晚上第一次聽到迪吉和菜鳥演奏時的那種感覺，但一直沒到那個境界。意思到了，但還不算真的到。不過我一直在找那個感覺，用耳朵、用心靈去找，想要從我每天在吹的音樂中維持那個感覺。我到今天都記得，我還是個乳臭未乾的毛頭小子的時候，就和這麼多偉大的音樂家、我崇拜的偶像廝混過，什麼都學。馬的太過癮了。

16

第一章 東聖路易 1926-1937

童年時代：家人、玩伴與音樂啓蒙

我小時候記得的第一件事是一道藍色的火，從瓦斯爐噴出來的。搞不好是我自己在亂玩瓦斯爐，我不記得是誰開的火了。總之，我記得藍色的火突然「咻」一聲從爐嘴噴出來，把我嚇了一大跳。這就是我最早的記憶，比這更早的事情都是霧的，你知道，都是沒辦法去想的。但是那一道從瓦斯爐冒出來的火，在我腦袋裡跟音樂一樣清晰。我那時候三歲。

我看到火，感覺熱氣都噴到了臉上。這是我這輩子第一次覺得怕，很真實的怕。但我也記得感覺好像在做什麼冒險的事，有一種變態的興奮感。我猜那一次經驗大概讓我腦子裡的某個地方開竅了，闖進了一個我從來沒想像過的地方，類似極限或是邊緣的地方吧。我也搞不清楚，我從來沒想過要去分析那個感覺。那個怕簡直像在邀請我，看我敢不敢去一個我完全不認識的地方。不知道，我覺得我的人生哲學，我會卯起來投入我相信的每一件事，就是有了那次經驗以後。我覺得說不定就是這樣。我從來沒想過要去誰知道？我年紀那麼小我知道個屁？總之從那時候開始，我心裡就一直覺得我只能繼續往前走，離開那個火的熱氣。

回想起來，我對剛出生的那幾年沒什麼印象，不過反正我本來就不太喜歡回想以前的事。但我知道我出生的那一年，有一場強烈的龍捲風把整個聖路易市吹得亂七八糟。我好像還記得一些片段，藏

18

在我的記憶深處。說不定這就是我有時候脾氣會這麼差的原因，因為龍捲風把它爆烈的創造力留了一點給我。它可能把一些強風留給我了，你知道吧，吹小號需要很強的風。我相信神祕、超自然的東西，想也知道龍捲風就是神祕又超自然的東西。

我是一九二六年五月二十六號在伊利諾州的密西西比河畔小鎮奧頓（Alton）出生的，那個地方在東聖路易市北邊二十五英里。我的名字和我爸一樣，而我爸又和他爸同名，所以我叫做邁爾士‧杜威‧戴維斯三世（Miles Dewey Davis III），但我家裡每個人都叫我小鬼（Junior），我一直很討厭這個綽號。

我爸是阿肯色州人，從小在他爸邁爾士‧杜威‧戴維斯一世的農場長大。我爺爺是簿記員，他的專業能力非常出色，屬害到連白人都要找他服務，結果那些花錢找他解決財務問題、處理帳本的白人，全都是在阿肯色州買了五百英畝的地，跟他翻臉，把他從他自己買的土地上趕走。那些白人就是覺得黑人不該有那麼多地和那麼多錢，我爺爺也不該那麼聰明，不該比他們還聰明。其實這情況沒什麼改變，到今天還是這樣。

在我大半輩子裡面，我爸爸都活在白人的威脅底下，他還用自己的兒子（我叔叔法蘭克）當保鏢，免得被白人騷擾。爸爸和爺爺都告訴我，戴維斯家的人腦筋都動得比別人快，我也相信是這樣。他們說，我們家族都是很特別的人，有藝術家啦、生意人啦、專業人士啦，還有樂手，在奴隸制度還在的時候就專門演奏給種植園主人聽。根據我爺爺的說法，那時候他們演奏的是古典音樂。這就是為什麼奴隸制廢除後，我爸就不能玩音樂或聽音樂了，因為我爺爺說：「他們現在只讓黑人在便宜酒館和吵得半死的低級酒吧裡玩音樂了。」他的意思是那些白人不想聽黑人演奏古典樂了，只想聽黑人唱靈歌

或是藍調。我不知道是不是真有這回事，但我爸是這麼告訴我的。

我爸也跟我說，爺爺告訴他跟別人拿錢的時候，不論是從哪裡還是誰的手裡拿的錢，都要算算看對不對。爺爺說只要扯到錢，誰都不能相信，連家人都不行。我爸說有一次爺爺給他一千美元，叫他去存銀行。從家裡到銀行有三十英里遠，阿肯色州的夏天又爆熱，連在陰影裡都會熱到攝氏三十八度，而且爸只能走路和騎馬過去。我爸到了銀行，把爺爺給他的錢拿出來，發現只有九百五。他沒辦法只好回家，一路上怕得要死，只差沒拉在褲子裡。回到家後，他重新數了一次，還是一樣只有九百五。他去找爺爺他弄丟了五十元。爺爺就站在那邊看著他，說：「你出門前數過錢都在你手上了？」我爸說沒有，他出門前沒有數過錢。「這就對了，」我爺爺說，「因為我就只給了你九百五，你沒弄丟。但我不是跟你說過要數錢？不管是誰給你的錢都要數，就算是我也一樣。五十拿去，數清楚，然後再給我回去銀行把錢存好。」要知道，銀行不只遠在三十英里外，天氣還熱到靠天，我爸一輩子都沒忘記這個教訓，還把這個教訓傳給他的孩子，所以到現在我每一筆錢都會自己數。

我爸是一九○○年在阿肯色州出生，和我媽克蕾奧塔・亨利・戴維斯（Cleota Henry Davis）同年。

他在故鄉上小學，然後和他的兄弟姊妹一樣全都沒上高中，直接讀大學。他從阿肯色浸信會學院、賓州林肯大學、西北大學牙醫學院三間學校畢業，學位證書就掛在他診所牆上。我還記得我大一點的時候曾看著那三張超屌的證書，心裡想：「他不會要我去拿這些證書吧。」我也記得好像在哪裡看到他西北大學的畢業班照片，上面只有三張黑人面孔。他從西北畢業的時候是二十四歲。

我爸的哥哥費迪南（Ferdinand）讀的是哈佛，和柏林的某個學院。他比我爸大一、兩歲，也跟我

20

爸一樣直接跳過高中，高分通過入學考之後就直接進入大學了。費伯也很聰明，常會跟我說些凱撒大帝、漢尼拔將軍之類的故事，還有黑人的歷史。他跑遍了世界各地，比我爸還要有學識，又很會撩妹，在一本叫《色彩》（Color）的雜誌當編輯。費伯太聰明了，聰明到讓我覺得自己像個笨蛋，他是我小時候唯一讓我有這種感覺的人。費伯真的是奇葩。我很喜歡跟在他旁邊，聽他說在各地旅行的故事、聽他聊他的女人。他都這麼優秀了，外表還有型到沒天良。我一天到晚黏在他身邊，搞到我媽發飆。

我爸西北大學畢業後和我媽結婚。她會拉小提琴和彈鋼琴。我外婆是阿肯色州的一個管風琴老師。我媽不常提到外公，所以我對她那邊的家人都不太了解，也從來不問，我不知道為什麼會這樣，但從我聽到的事情，和實際見過面的幾個人來看，他們好像是中產階級，態度有點高傲。

我媽是個大美女，時尚得不得了，長得有點像爵士女伶卡門・麥克蕾（Carmen McRae）那種東印度群島人的樣子，皮膚很光滑，是深栗子色子的，顴骨很高，頭髮像印第安人，眼睛很大很美。我和我弟維農（Vernon）都長得像她。我媽會穿貂皮大衣、戴鑽石，是個魅力四射的女人，很喜歡各式各樣的帽子、配件什麼的。而且我覺得我媽身邊的朋友也都和她一樣光鮮亮麗。她的打扮總是會成為注目的焦點。我遺傳了我媽的長相，也遺傳了她對衣著的喜愛和品味。我的藝術天分大概也都是她給我的。

但我和我媽處得不太好，可能是因為我們兩個的個性都很硬，都很獨立自主，我們好像一天到晚在吵架。我很愛我媽，她真的很奇葩，連煮飯都不會，但像我剛說的，雖然我們不親，我還是很愛她。她對我做事的方式有她的意見，但我也有我的意見。我從小就是這樣。我猜比起我爸，我大概更像我媽，但我也有像我爸的地方。

我爸起初在伊利諾州的奧頓定居，我和我姊桃樂絲（Dorothy）都在那裡出生，後來全家搬到東聖

路易的十四街和百老匯路口，在道特藥妝店（Daut's Drugstore）樓上開了牙醫診所，剛搬來的時候我們就住在他的診間後面。

我每次想到東聖路易，就會聯想到一九一七年的種族暴動，一堆變態的白人瘋子在東聖路易亂殺黑人。你知道那時候東聖路易和東聖路易都是屠宰加工業的重鎮，其實現在也還是，牛和豬都送到這裡屠宰，賣給雜貨店、超市、餐廳之類的地方。他們把牛和豬大老遠從德州還是其他什麼地方運來聖路易和東聖路易，把牠們殺掉、加工。一九一七年東聖路易的種族暴動據說就是和這個有關，因為屠宰加工廠裡面原本白人的差事被黑人搶了。那些白人不爽就製造暴亂，殺了很多黑人。那一年黑人還在打第一次世界大戰，幫美國拯救世界維護民主。他們把黑人送去打仗，替他們死在戰場，同時又在國內殺黑人，不當我們一回事。你說賤不賤。總之，我會記得這些可能一方面是因為我的個性，加上我對大多數白人的看法。不是全部，因為還是有很棒的白人，但是他們到處亂殺黑人那種樣子，好像在射殺一隻豬或是流浪狗，跑到他們家裡開槍，射殺嬰兒、射殺婦女，連人帶房子燒個精光，有的黑人還被吊死在路燈上。總之，那邊逃過一劫的黑人都會講到這件事。我住在東聖路易那個時代，我認識的黑人從來沒忘記那些變態白人在一九一七年對他們幹過的事。

我弟弟維農出生那一年正好遇上股市大崩盤，開始有一堆有錢白人從華爾街辦公大樓跳樓自殺。

那時候是一九二九年，我們在東聖路易已經住了差不多兩年，我姊姊桃樂絲五歲了。我們家只有三個小孩，就是桃樂絲、維農，和排行老二的我。我們三姊弟這輩子感情都很好，連吵架的時候也一樣。

我們住的那一區很不錯，有費城或巴爾的摩那種排屋，我記得那時候的東聖路易是個漂亮的小城。我家斜對面就是多元族裔的區，鄰居有猶太人、德國人、亞美尼亞人和希臘人。我家斜對

但現在已經不是了。

面是一家猶太人開的雜貨店，叫黃金準則（Golden Rule）。雜貨店一邊出來是加油站，一天到晚會有救護車開進來加油，警笛聲吵死人。隔壁是我爸最好的朋友約翰・尤班克斯（John Eubanks）醫師，他是內科醫生。尤班克斯醫師的膚色很淺，幾乎像白人一樣，他老婆，我忘了叫艾瑪（Alma）還是約瑟芬（Josephine），也是個美女，膚色像歌手蓮娜・荷恩（Lena Horne）那樣帶點黃，還有一頭烏黑亮麗的捲髮。我媽有時會叫我去他們家拿東西，我就看到他老婆翹著腳坐在家裡，真是他媽的美呆了。那雙腿超漂亮，她也不介意露給別人看，其實她全身都很美！總之，我的第一支小號就是強尼叔叔（我們都這樣叫她老公尤班克斯醫師）送給我的。

我家樓下藥妝店的隔壁是一家酒吧，要去強尼叔叔家都會經過，那家酒吧是一個叫約翰・霍斯金斯（John Hoskins）的黑人開的，大家都叫他強尼・霍斯金叔叔。他會在酒吧最裡面吹他的薩克斯風，附近的常客都會去那裡喝酒聊天、聽音樂。我年紀大一點以後在那裡表演過一兩次。同一個街廓還有一間餐廳，老闆是一個叫席朋（Thigpen）的黑人，賣很好吃的靈魂料理，那家餐廳真的不錯。席朋的女兒樂蒂莎（Leticia）是我姊桃樂絲的好朋友。餐廳隔壁是一個德裔女士開的縫紉材料行。我剛才說的這些店都在百老匯街上面對密西西比河的方向。還有一家叫豪華劇院（Deluxe Theatre）的社區電影院在十五街，背河朝龐德街（Bond Street）。和密西西比河平行的15街，朝龐德街的方向全都是這種黑人、猶太人、德國人、希臘人或亞美尼亞人開的店，各式各樣的店都有，洗衣店老闆大多都是亞美尼亞人。

16街和百老匯街口有一個希臘家庭開的魚貨超市，他們賣的鮭魚三明治是全東聖路易最讚的。我和老闆的兒子是好朋友，他叫李奧（Leo），我們大一歲以後，我每次見到他都跟他玩摔跤，那時候大概六歲吧。但後來他家失火，他被燒死了。我還記得他們用擔架把李奧抬出來的時候，他被燒到皮膚

剝落，整個人像一條煎熟狗。媽的，那個畫面真夠詭異恐怖。後來有人問我這件事，問我李奧被抬出來的時候有沒有跟我說什麼，我記得我的回答是：「他沒說『嗨，邁爾士你好，我們來摔跤吧！』之類的話。」總之，那件事讓我很震驚，因為我們年紀差不多，他大概比我大一點吧，是個很好的孩子，我和他玩得很開心。

我讀的第一個學校是約翰·羅賓遜（John Robinson）小學，在 15 街和龐德街口。我姊桃樂絲先在一間天主教學校讀了一年，後來也轉學到約翰·羅賓遜上課。我一年級的時候認識了第一個好朋友，叫米勒德·克提斯（Millard Curtis）。我們的年紀一樣大，認識他以後我們形影不離了好幾年。但我後來對音樂愈來愈有興趣，在東聖路易又交了其他好朋友，都是玩音樂的朋友，因為米勒德不玩音樂。但我跟米勒德認識最久，一起經歷過太多事了，感情像兄弟一樣。

我滿確定米勒德有來參加我的六歲生日派對。我對這一年的生日特別有印象，因為那天我那群常一起出去玩的哥們，找我去「伸展臺」那邊晃晃，那是一座搭在招牌看板上的木頭鷹架，看板上貼了很多雜七雜八的廣告。我們會爬上看板，坐在鷹架上讓雙腳懸在空中，一邊吃餅乾配罐裝火腿。總之，我那群哥們跟我說，我們去伸展臺那邊玩吧，反正晚一點就要去我的生日派對，沒人想去學校了。

其實我那時候應該是六歲，搞不好是七歲。我記得有個很可愛的女孩子叫薇瑪·布魯克斯（Velma Brooks），也來參加了我的生日派對。除了她，派對上還有很多穿了小短裙的漂亮小女孩，短到像迷你裙那種。我不記得有沒有白人小男孩或小女孩在場，或許有幾個吧，可能那時候李奧還沒死，有跟他妹妹一起來，我不確定，但我印象中沒有。

我會記得那場派對，真正的原因是我的初吻就是和那天的一個小女孩。派對上每個女孩我都親了，但我記得親薇瑪‧布魯克斯親得最久。天哪，她真的太可愛了。但我姊桃樂絲想壞我的好事，跑去跟我媽告狀，說我在派對上一直猛親薇瑪。我這輩子一天到晚被她惡搞，她每次都找得到理由告我或者我弟維農的狀。我媽知道了以後，叫我爸去阻止我親薇瑪，結果他說：「要是他親的是朱尼爾‧昆恩，這種小男生那才有得講。但是親薇瑪‧布魯克斯有什麼好講的？男生本來就會這樣做。只要他不是在親朱尼爾‧昆恩就沒有關係。」

我姊嘟噥著嘴走掉，還回頭撂了一句：「反正他在房間裡一直親她，再不有人去阻止，他就要把人家弄懷孕了。」後來，我媽跟我說我是壞孩子，不該一直親薇瑪，她還說如果可以重來，她一定不會生下我這麼壞的兒子，然後就狂搧我耳光。

我永遠忘不了那一天。我記得我在那個年紀的時候常常覺得沒人喜歡我，因為爸媽總是找得到事情教訓我，但從來不會打維農。他真的是被捧在手心，好像我姊、我媽和所有人的小黑人娃娃，把他寵得亂七八糟。每次桃樂絲帶朋友來家裡玩，她們都會幫他洗澡、幫他梳頭髮、幫他穿得漂漂亮亮，根本把他當作一個小玩偶。

迷上音樂以前我非常喜歡運動，棒球、美式足球、籃球、游泳和拳擊我都有興趣。那時候我又瘦又小，沒有人看過像我這麼細的人——我的腿到現在還是很細。但是我太愛運動了，就算塊頭比我大的人也嚇不了我。我從來就不是容易害怕的人，而且要是我喜歡一個人，不管怎樣我就是喜歡他；要是我不喜歡你，我就是不喜歡你，沒什麼好說的。我也不知道為什麼會這樣，但我就是這種人，我一直是這個樣子。對我來說喜不喜歡一個人是憑感覺的、形而上的事。有人說我很自大，但我一直是

這樣做自己的，從小到大沒怎麼變過。

總之，我跟米勒德經常去報隊打美式足球或棒球。我們也常打「印第安球」（Indian ball），規則跟棒球差不多，不過每隊只要三、四個人就能打。我們要不是在打印第安球，就是在某個空的停車場或棒球場打標準的棒球。我是拼命三郎型的游擊手，我很會接球，也是很好的打者，不過我個子太瘦小，不太打得出全壘打。但是我他媽的愛死棒球了，還有游泳、美式足球和拳擊。

我記得我們以前會在人行道和馬路中間的小塊草地上打美式足球。那個地方在14街上，提爾福德・布魯斯（Tilford Brooks）他家前面。提爾福德後來拿到音樂博士，現在住在聖路易。我小時候一有機會就去游泳，現在也是。但是拳擊一直是我的心頭肉，我就是愛拳擊，說不上來為什麼。媽的我以前會像每個人一樣在收音機前面聽黑人拳王喬・路易斯（Joe Louis）的比賽轉播，大家擠在一起，等著聽播報員描述喬怎麼把跟他對打的畜生擊倒。每次他擊倒對手，全他媽東聖路易的黑人就會陷入瘋狂，衝上街去慶祝，怎喝酒跳舞，大吵大鬧，吵得很歡樂。亨利・阿姆斯壯（Henry Armstrong）贏的時候我們也會慶祝，只是就沒那麼吵，因為他是河對岸聖路易那邊的，算是本地黑人，一個家鄉的英雄，但是喬・路易斯才是超級偶像。

我小時候雖然喜歡拳擊，但從來不跟人打架。我們會鬧著玩，互相捶別人的胸膛，頂多就這樣而

我喜歡游泳，很愛拳擊，到今天我最喜歡的運動都還是這兩種。我小時候會轉移陣地，到米勒德家門口繼續打。媽的我們一天到晚都像來撞去，每次都摔得頭破血流，像殺豬一樣。媽媽看到我們腿上長長的傷口都要大發雷霆。可是很好玩，真他媽的好玩。

已。

但是東聖路易有很多幫派，有像白蟻幫（Termites）那種很壞的黑幫，對岸的聖路易也有一些惡劣的黑道。東聖路易對孩子的成長說環境很差，有很多不良少年看人不順眼就動粗，黑人白人都有。我一直到青少年才開始打架，成長過程中對幫派從來沒興趣，因為我太迷音樂了，為了音樂我連運動都放棄。但是別誤會，我還是會跟一些畜生幹架，尤其是他們看我又瘦又小又黑，就叫我巴克威（Buckwheat）的時候。我討厭這個名字，只要有人這樣叫我，我絕對跟他動手。我討厭巴克威這個名字是因為我不喜歡它代表的意義，那是《我們這一幫》（Our Gang）這個爛短劇創造出來的蠢角色，黑人在白人眼裡就是這種狗屁形象。我知道我不是那樣，知道我們家都是有頭有臉的人，也知道別人用那個名字叫我就是要嘲笑我。我在那麼久以前就已經體認到，不怕跟人家開幹才能捍衛自己的尊嚴，所以我常打架。但是我從來沒加入幫派。我也不覺得我自大，我覺得我是自信，知道自己要什麼。從我有記憶以來，我一直知道自己要什麼，誰都別想脅迫我。但我小時候大家好像都滿喜歡我的，雖然我的話不多；其實我現在也不喜歡講太多話。

東聖路易不只街頭不好混，連在學校都要各憑本事。我家那條街上有一間全白人學校，我記得叫艾爾文學校（Irving School）吧，整間學校乾淨到會發光。但黑人小孩不能去那裡讀書，我讀的是約翰・羅賓遜小學，上學的路上會經過這間學校。我們學校有很棒的老師，像透納（Turner）姊妹，她們兩個是奈特・透納（Nat Turner）的曾孫女，也和她們的曾祖父一樣很有種族意識，教我們要以自己為傲。雖然我們學校的老師很好，但黑人學校的硬體設備都很爛，馬桶淹水什麼的毛病一大堆，廁所臭到他媽的根本像非洲貧民窟的露天糞坑。那股臭味讓我小學那幾年每次去學校都完全沒胃口，現在想起來還會

想吐。他們根本把我們黑人小孩當一群肉牛對待。我有些同學說沒有這麼糟，但我記得的就是這樣。

他奶奶的還要擔心踩到屎，搞得整隻腳黏呼呼又臭不拉嘰。

所以我那時候很喜歡去阿肯色州找我爺爺。我在那裡可以打赤腳在野外走路，不像在我們學校，

現在回想起來，我、我姊、我和我弟還很小的時候，我媽常讓我們自己搭火車去找爺爺。她會在我們身上別上名牌，把雞肉裝在盒子裡給我們，然後送我們上火車。媽的每次火車才剛出站，雞肉就被我們吃光了，我們只好餓著肚子一路撐到目的地。我們總是太早把雞肉吃光，每次都這樣，永遠學不會要慢慢吃，可是因為實在太好吃了，我們根本等不了，所以總是又餓又氣地一路哭到爺爺家。但我們一到爺爺家，我都很想住下來不回家了。我這輩子的第一匹馬就是爺爺送我的。

爺爺在阿肯色州有一間養魚場，我們會去抓一整天魚，整缸整缸地抓。老天爺，我們整天都在吃炸魚，你說好吃嗎？幹，真他媽好吃。言歸正傳，我們整天跑來跑去、去騎馬、早早睡覺、早早起床，然後隔天繼續做一模一樣的事。媽的，我爺爺的農場太好玩了。我爺爺大概有一百八十三公分高，皮膚是棕色的，眼睛很大，跟我爸有點像，但更高一點。我奶奶叫艾薇（Ivy），我們都叫她艾薇小姐。我爸最小的弟弟艾德叔叔（Ed）比我還小一歲，他是九歲。後來在爺爺家裡，我們兩個躺在床上笑得跟神經病一樣。爺爺發現我們幹的好事之後，跟我說：「一個星期不准騎馬。」一句話就讓我再也不砸西瓜。我爺爺跟我爸都是狠角色，誰惹他們誰倒楣。

我記得在爺爺的農場上什麼事都幹過，在東聖路易是絕對不可能做那些事的。我奶奶種的西瓜幾乎全都砸爛，我們走進每一塊西瓜田，看到西瓜就砸，把西瓜中間的肉挖出來，吃了一些，但大部分就丟在那裡。我那時候應該是十歲，他是九歲。後來在爺爺家裡，有一天早上我和他跑到外面去，把爺爺種的西瓜幾乎全都砸爛，我們

我九歲還是十歲的時候，開始在週末送報，不是因為我缺錢，我爸賺的錢已經很多，我只是想自己賺錢，加減賺點零用錢，不想要買個什麼都得跟我爸媽要。我一直都是這樣，很獨立，只想靠自己。我每週送報大概能賺六十五分錢，雖然賺得不多，但這些錢都是我自己的，我可以拿去買糖果。

我有一口袋的糖果和一口袋的彈珠，我會用糖果跟人換彈珠，然後再用彈珠去換糖果、汽水或口香糖。我記得不知道為什麼，我那麼小就知道必須跟別人做交易，我不太記得是跟誰學的，可能是我爸吧。我記得在大蕭條最慘的時候，很多人窮到沒飯吃。但我家沒有這樣，因為我爸把錢的事情顧得好好的。

那時候我會送報到全東聖路易最棒的烤肉先生皮格斯（Piggease）老頭家。他家在15街和百老匯街口附近，很多店都開在那一帶。皮格斯先生能烤出全市第一的烤肉，因為他會從聖路易和東聖路易的屠宰場進最新鮮的肉。他的烤肉醬更是天壽讚，媽的，現在想到還是會流口水。沒人知道他怎麼做的，裡面生更會調烤肉醬，絕對沒有，以前還是現在都一樣。他的醬是獨家祕方，沒人知道他怎麼做的，裡面用了哪些材料，他從來不告訴別人。後來他又推出麵包沾醬，也是靠他媽好吃！還有他的魚肉三明治也是天壽讚。他的鮭魚三明治愈做愈好吃，後來和我好朋友李奧他爸店裡的三明治有得拚。

皮格斯先生沒什麼財產，就只有一間賣烤肉的小寮房，一次只能坐大約十個客人。他用自己燒的磚頭搭了一個烤爐，煙囪也是自己蓋的，整條15街都能聞到他店裡傳出的碳烤味，所以大家都會在天黑以前到他店裡買一份三明治，或是烤肉的邊角肉。大概六點左右，所有的東西就都烤熟、準備好了，我也會算準時間在六點整幫他把報紙送過去，他訂的是《芝加哥衛報》（Chicago Defender）和《匹茲堡信使報》（Pittsburgh Courier），都是黑人報紙。我會把這兩份報紙一起送過去給他，他會給我兩塊豬鼻子。豬鼻子一塊十五分錢，但因為皮格斯先生很喜歡我，覺得我很聰明，所以他都只算我一毛錢，

有時候還會多送我一塊豬鼻、豬耳朵三明治（很多人因為他賣這個三明治叫他豬耳朵先生）或是肋尖肉，反正看他那天想給我什麼。有時候還會多送我一塊地瓜派或糖烤地瓜，加上一杯又香又脆的麵包中間，再用前一天的舊報紙整個包起來。那些三天壽讚的味道全被吸到紙盤子十五分錢。我拿到餐點就坐下來跟他聊一下天，他會一邊跟我聊一邊在櫃臺後面招呼客人。我跟皮格斯先生學到很多東西，但他主要都在教我避開不必要的鳥事，我爸也常教我這個。

但我還是跟我爸學到最多的東西，他很了不起。他長得很好看，跟我差不多高，但稍微有點胖。他老了以後頭髮也愈來愈少，在想掉髮問題可能讓他有點困擾。他是很有教養的人，喜歡好東西，像衣服、汽車之類的，跟我媽一樣。

我爸支持黑人的權益，非常支持。那個年代的人會說他這種人是「種族人士」，反正他絕對不是拍白人馬屁的「湯姆叔叔」。他在林肯大學的幾個非洲同學，回去以後都當了總統，或是政府高官，像迦納的恩克魯瑪（Kwame Nkrumah）總統，所以我爸在非洲有這些人脈。比起很政治化的全國有色人種協進會（NAACP），我爸更喜歡馬科斯·加維（Marcus Garvey），他覺得加維在一九二○年代讓那麼多黑人團結起來，對黑人族裔很有貢獻。我爸覺得這個比較重要，所以很討厭看到NAACP的人，像威廉·皮肯斯（William Pickens）對加維的看法或是批評。皮肯斯是我媽那邊的親戚，好像是她的叔父還是伯父，有時候他路過聖路易就會打電話給我媽，然後來家裡坐坐。那時候他在NAACP好像職位很高，做到什麼幹事之類的。總之我記得有一次他打電話來，說要順道過來拜訪。我媽告訴我爸之後，他說：「去他的威廉·皮肯斯，那狗娘養的就是不喜歡馬科斯·加維。加維做錯什麼了，他讓

30

那麼多黑人團結起來替自己發聲，這國家的黑人哪時候這麼團結過？去他的死畜生，他和他的白癡看法都去死一死吧。」

我媽就完全不同，雖然她也很支持黑人要站起來，但她的看法跟NAACP的人比較接近。她覺得我爸太激進了，特別是他開始參政之後。如果說我的審美觀和穿衣服的品味是來自我媽，那我的態度、我對自己的定位、我的自信和我對種族的自豪感全都是來自我爸。不是說我媽就沒有自豪感，但這方面我大多是從我爸身上學來的，包括看某些事情的角度。

我爸絕不受任何人的氣。我記得有一次，有個白種男人不知道為了什麼事，跑來診所找我爸。他會賣黃金之類的東西給我爸。總之，這個白人進來的時候病人非常多，我爸在櫃臺後面掛了一個「請勿打擾」的牌子，他在幫病人看牙的時候都會掛這牌子。那個白人等了大概半小時，也不管牌子就掛在那裡，過來跟我說（我當時十四還是十五歲，那天負責坐櫃臺）：「我不等了，我要進去。」我回他：

「牌子寫了『請勿打擾』，你是沒看到嗎？」那男的完全不鳥我，直接闖進我爸的診間。當時診所裡坐滿了黑人，大家都清楚得不得了，我爸絕對不會容忍這種沒水準的行為，所以每個人都有點幸災樂禍等著看好戲。黃金男一踏進我爸的診間，我就聽到我爸跟他說：「你他媽進來幹什麼？你這畜生不識字嗎？腦子進水的白人畜生！給老子滾出去！」那白人很快從診間出來，用看到瘋子的眼神看著我。所以這個畜生走出大門時我跟他說：「就跟你說不要進去，白癡。」這是我這輩子第一次罵年紀比我大的白人。

還有一次，有個白種男人追著我跑還叫我黑鬼，我爸知道後就四處去找他——抄了一把裝了子彈的霰彈槍去找他。後來沒找到人，但我不敢想像要是給他找到會發生什麼事。我爸很屌，他是一條硬

漢，不過他對事情的看法也很怪異。比如說從東聖路易到聖路易要過橋，有幾座橋他死都不肯走，因為他說他知道那些橋是誰蓋的，說那些人全都是狗賊，很可能偷工減料賺黑心錢。他是真的相信那些橋有一天會掉進密西西比河裡。他一直到死都是這麼相信的，總是納悶那些橋怎麼一直沒垮。他並不完美，但是很有自尊，以一個黑人來說，他算是遠遠領先同時代的人。他在那個年代就喜歡打高爾夫球了，我以前會跟他去聖路易森林公園的高爾夫球場幫他背球桿。

我爸是東聖路易黑人社群的中流砥柱，因為他是醫師，又參政。他和他最要好的朋友尤班克斯醫師，和另外幾個很有地位的黑人都是。在我成長的時代，我爸在東聖路易很有分量，影響力很大，他的社會地位自然也會讓他的兒女沾點光，大概是這樣所以東聖路易有很多人，很多黑人，對待我們姊弟三人的態度會特別一點。他們不是拍我們馬屁什麼的，但大多數時候，他們會對我們另眼相看，覺得我們一定會出人頭地。我想就是這種特殊待遇，幫助我們對自己產生了正面的看法。這種感受對黑人來說很重要，尤其是年輕的黑人，因為他們從別人口中聽到的大部分都是負面評價。

我爸對紀律的要求很嚴格，所以我們家三個小孩都養成自我約束的自覺。我覺得我的壞脾氣是受到我爸的影響。但是他從小到大沒打過我。他對我最生氣的一次，是我九歲還是十歲的時候，他買了一輛腳踏車給我，那是我這輩子第一輛腳踏車。我那時候很皮，喜歡騎腳踏車下樓梯，那時我們還住在15街和百老匯街口，還沒搬到17街和堪薩斯街口。總之，我騎著腳踏車衝下很陡的階梯，一頭撞上我家後面的車庫門。窗簾桿壓進我嘴巴裡，撕開了一個大洞。我爸知道以後氣得半死，我以為他要把我殺了。

還有一次他也對我很生氣，我不小心把棚子還是車庫弄著火了，差點燒到我們家。事後他什麼都

32

沒說，但要是眼神能要人命的話，我早就死了。後來還有一次，那時候我比較大了，自以為會開車，結果倒車時衝過整條馬路，撞上了電線桿。那時候有幾個朋友教過我怎麼開車，但我爸說我沒有駕照，不讓我練習。我這個人就是固執，硬是要看看自己到底會不會開。我爸知道我撞車後，除了搖頭也沒做什麼。

小時候闖過的禍裡面，我記得最好笑的是我爸帶我去聖路易買一堆衣服的那次。我好像十一、二歲吧，剛開始對衣服有興趣。總之，那時候復活節快到了，我爸想把我們姊弟三個穿得漂漂亮亮地上教堂。所以他帶我去聖路易，幫我買了一套灰色的雙排釦西裝和打褶長褲、Thom McAn 的靴子、一件黃色條紋襯衫、一頂很潮的毛帽，還有一個皮製零錢包，他在裡面放了三十分錢。這樣穿總該很帥了吧？

我們回家以後，我爸上樓去診所拿東西。我知道有三十分錢就在他剛買給我的零錢包裡，這下子我就是非把它花掉不可——都已經穿得這麼潮、這麼帥了對吧？所以我走進特藥妝店，跟老闆多明尼克先生說我要買二十五分錢的巧克力士兵，我那時候最愛吃這種糖果。三個巧克力士兵只賣一分錢，所以我總共買了七十五個巧克力士兵。我就這樣捧著一大包巧克力站在我爸的診所門口，西裝筆挺地狂嗑巧克力，一個接一個猛吞。後來吃太多了，開始覺得噁心，又全都吐了出來。我姊桃樂絲看了以為我在吐血，急忙跑去告訴我爸。他下樓來跟我說：「杜威，你搞什麼？這是我上班的地方，到時候來看病的人看到這麼多巧克力，以為是乾掉的血，會當我殺了人，快上樓去。」

還有一次，大概是一年後吧，也是復活節左右，我爸又幫我買了一套新衣服讓我穿去教會。這次買的是藍色西裝、短褲和襪子。我和姊姊去教會的路上，看到我的幾個好哥們在一間老廠房裡玩。他們叫我過去跟他們玩，我就叫我姊先走，我等等再去找她。但我跑進那個老廠房的時候，突然覺得好

暗，什麼都看不到，結果我絆倒了爬不起來。我穿著全新的衣服跌進了一灘髒水，而且那天還是復活節，你可以想像我的感覺。所以那天我沒去教堂，直接回家了，我爸也沒做什麼，只跟我說要是我敢「再像那樣摔倒，更別說你根本不該摔倒，我會把你的屁股打到開花」。之後我就再也沒幹過這樣的蠢事了。他還說：「你可能不是跌進髒水，而是強酸什麼的，你搞不好就死了，就因為你跑進一個黑漆漆的陌生地方。以後不准再犯。」我也沒有再犯。

我會聽爸的話，是因為他在乎的不是衣服，我把新衣服毀了他無所謂，他擔心的是我，我一輩子都記得他只關心我是不是受傷了。所以我和爸總是處得很好。不管我想做什麼，他都全力支持，我覺得他對我的信心讓我更相信自己。

但如果是我媽，她二話不說就會拿棍子狂抽我。她真的超愛打我，有一次她自己因為生病還是怎樣沒力氣打，竟然叫我爸替她打。爸把我帶進房間，關上門，然後叫我哭喊，假裝他在打我。「大聲叫，好像你在挨揍那樣。」我記得他這樣說。我使出吃奶的力氣尖叫，他就坐在那裡定定地盯著我看。靠，那時候真是好笑。不過現在想到這個，他也有那種會把我整個人看穿，好像我連垃圾都不如的眼神，我寧可他扁我一頓也不想看到那種眼神。他每次這樣看我，都讓我覺得自己什麼都不是，那種感覺比挨揍還要難受。

我媽和我爸一直處得不好，他們看大部分事情的觀點都很不一樣。從我小時候他們就常常吵得很兇，那時候他們好像忘了彼此的不合，一起努力想救我一把。除了那段時間以外，我看他們好像總是吵個不停。

我這輩子唯一一看到他們同心合作的時候，就是我後來染上海洛因毒癮那段日子。那時候他們好像忘了

我記得我媽一抓狂就會拿東西砸我爸，一邊對他亂嗆各種難聽的話。我爸有時候也會氣到拿東西

34

丟我媽，可能是收音機、晚餐鈴，反正拿到什麼就丟什麼。我媽這時就會大叫：「杜威，你是想殺我是吧！」我記得有一次他們吵完架，爸出門讓自己冷靜一下，回來的時候我媽不肯開門讓他進來，他忘了帶鑰匙。他站在門外大聲叫她過來開門，但我媽不肯。那是一扇透明的玻璃門，這時候我爸已經氣到快發瘋，一拳打破玻璃揍在我媽嘴上，打掉了她幾顆牙齒。其實他們不適合在一起，但還是彼此折磨了很多年才離婚。

我覺得他們的問題有一部分是性情的差異造成的，但不只因為這個。他們的婚姻漸漸變成典型的醫師和醫師娘之間的關係，因為我爸很少在家。這對我們三個小孩沒什麼困擾，因為我們總是有自己的事在做，但我覺得我媽很難受。我爸後來開始參政，他待在家的時間又更少了。除了不在家這件事以外，我爸也好像常為了錢吵架，雖然我爸後來以黑人的標準來說很有錢。

我還記得我爸競選伊利諾州眾議員的情況。他之所以想參選，是因為他想在密爾斯塔特（Millstadt）設一個消防隊，他在那裡有一座農場。當時有幾個白人願意付錢請他退選，但他硬要參選，結果輸了。我媽怪他沒收錢，說他那時原本可以用那筆錢出去度週之類的。除了這件事，我媽後來還氣我爸把大部分的財產都賭掉了，我爸那時候賭博賭很凶，輸了超過一百萬元。我媽也一直都不太喜歡我爸搞那些激進的政治。但爸媽離婚後，我媽告訴我如果能重頭來過，她會用不一樣的方式跟我爸相處，但那時候早就已經太遲了。

爸媽之間的問題好像對我們三姊弟完全沒影響，我們還是過得很開心。但現在回想起來是有的。一定在某些地方有影響，只不過我搞不太清楚是什麼影響，我只覺得一天到晚看他們吵架很晦氣。像我說的，我媽和我處得不太好，所以爸媽之間所有的問題，我大概全部都怪在她頭上了吧。我知道可

琳（Corrine）姑姑就是這樣怪她，她一直不喜歡我媽。

可琳姑姑是很有錢啦，但每個人都覺得她怪得有夠雞掰，我也這樣覺得，但我爸和姑姑感情很好。雖然她當初反對我爸娶我媽，大家卻說爸媽結婚時姑姑反而說：「主啊，救救那可憐的女人吧，她不知道自己惹上了什麼麻煩。」

可琳姑姑好像是形上學博士，反正就是讀那類東西的，她的工作室就開在我爸診所隔壁，門口的牌子寫著「可琳博士，算命家、治療師」，畫了一個張開的手掌朝向觀看者。她的工作室就是幫人算命，會在工作室點一堆蠟燭什麼的，然後一直抽菸。媽的，她的工作室永遠煙霧繚繞，她就在煙霧中說些怪話。很多人怕她，有人覺得她是巫婆，或是巫毒女王之類的。她很欣賞我，但一定是覺得我很怪，因為我每次一走進她的工作室，她就開始點蠟燭、抽菸。夠雞掰吧，也不看看自己，還覺得我怪。

我們家三個孩子都是從小就喜歡藝術，維農和我就特別明顯，桃樂絲也一樣。我年紀還小、還沒真的開始玩音樂的時候，桃樂絲、維農和我就會自己舉行才藝表演。第一次表演的時候我們還住在15街和百老匯街口，我大概九歲還是十歲吧。我前面說過強尼叔叔送了我一支小號，我那時候才開始會吹，剛上手而已。所以才藝表演時我就吹小號——會吹多少算多少——桃樂絲彈鋼琴，維農跳舞，每次都自己玩得很開心。桃樂絲會彈幾首教會歌曲，別的就不會了。我們大多會表演一些小短劇，你知道的就是隨便玩搞笑，我來當評審。維農很會唱歌、畫畫、跳舞，他唱歌的時候桃樂絲就跳舞，那時候我媽已經送她去舞蹈學校學舞了。反正我們三姊弟就是這樣亂玩。但我長大以後愈來愈認真，尤其是在演奏方面。

我第一次真正注意到音樂，是在收音機上聽一個叫《哈林節奏》（Harlem Rhythms）的廣播節目。

36

我大概七、八歲吧，那節目每天早上八點四十五分開播，所以我常常為了聽節目上課遲到，可是我非聽不可，不聽會要我的命。節目大部分是播黑人樂團的音樂，如果是白人樂團我就會把收音機關掉，除非樂手是哈利・詹姆斯或巴比・哈克特。但是那個節目真的很棒，播過很多屬害的黑人樂團的音樂，我記得很多人的錄音都讓我聽到入迷，像路易斯・阿姆斯壯（Louis Armstrong）、吉米・蘭斯福德（Jimmie Lunceford）、萊諾・漢普頓（Lionel Hampton）、貝西伯爵（Count Basie）、貝西・史密斯（Bessie Smith）、艾靈頓公爵，還有其他一大堆畜生級的人物。後來我九歲還是十歲時，就開始上私人音樂課了。

但開始上課之前，我就已經記得每次南下去阿肯色州找爺爺時會聽到的音樂，尤其是週六晚上教堂裡的音樂。他媽的那音樂屌到爆。大概是我六、七歲的時候吧，我們晚上會走在漆黑的鄉間小路上，突然聽到不知道哪裡來的音樂，從那些讓人發毛的樹林裡飄出來，大家都說那裡面有鬼。總之我記得我們就站在路邊，我可能跟某個叔伯或者我表親詹姆斯在一起，聽不知道誰演奏的吉他，很像比比金（B. B. King）的音樂。我記得聽到一男一女在唱歌，說要跟著旋律跳起來！靠，那音樂很屌，尤其是裡面的女聲。我覺得那種音樂一直跟著我，你懂我意思嗎？那種音樂的聲音——那種藍調、教會音樂、鄉下放克的風格；那種南方、中西部、鄉村的聲音和節奏。我想那種音樂就是在阿肯色州那些鬼氣森森的鄉間小路上，聽得到貓頭鷹叫聲的夜裡，滲進了我的血液之中。所以我開始上音樂課時，可能就已經對自己想要的音樂有一定的想法了。

仔細想想，音樂這東西很有趣。我很難明確指出我的音樂起源於什麼，但我想肯定有一部分是在阿肯色州的小路上，一部分是《哈林節奏》廣播節目。但我一開始投入音樂，就是全心全意投入了，在那之後，別的事我都沒時間去想。

第二章 東聖路易 1937-1944

中學時代：父母離異、未婚生子、初遇爵士前輩

我十二歲的時候，音樂已經是我生命中最重要的事。我那時大概還沒意識到音樂對我以後的人生會有多重要，但現在回頭看，那個重要性就很清楚了。我還是會打棒球和美式足球，也還是會跟米勒德·克提斯和達內爾·摩爾（Darnell Moore）這些朋友廝混，但這時候我已經很認真在上小號課，心思都在小號上。記得十二、三歲的時候去伊利諾州滑鐵盧（Waterloo）附近的凡德凡特營地（Camp Vanderventer）參加童軍營，童軍團長梅斯（Mays）先生知道我會吹小號，指派我吹熄燈號和起床號。我記得他在那麼多人裡面選中我，讓我覺得很光榮。所以我想那時候我已經吹得不錯了吧。

但我的小號真正開始變強，是我離開阿特克國中（Attucks Junior High），進林肯中學之後的事，我第一個恩師艾伍德·布坎南（Elwood Buchanan）就是林肯中學的老師。林肯有國中部也有高中部，我在國中部讀到畢業。我也參加了學校的行進樂隊，加入的時候是全隊年紀最小的。那段時間，布坎南老師是除了我爸以外對我的人生影響最大的人。他帶我完全進入音樂的世界。我知道我就是想當樂手，那是我唯一想做的事。

布坎南老師是我爸的病人兼酒友，我爸告訴他我對音樂很有興趣，特別是小號。布坎南老師就說他願意教我吹小號，事情就這樣開始了。我剛跟布坎南老師上課時還在讀阿特克國中，後來上了林肯

中學之後，他還是會抽空看我吹得怎麼樣，有沒有繼續在進步。

我十三歲生日那天，我爸買了一支新的小號給我。我媽原本希望他送我小提琴，但爸沒聽她的意見，後來他們為這件事大吵了一架，但我媽很快就沒事了。不過，我拿到新小號更要感謝布坎南老師，因為他知道我對小號熱中得不得了。

大概就是那時候，我開始和我媽產生嚴重的歧見。以前只會吵一些小事，但那時候整個惡化了。我不太知道她的問題出在哪，但我覺得和她不愛跟我直話直說有關係。她想要把我當嬰兒看，她就是這樣對待我弟維農的，我覺得維農變成同性戀跟這個少不了關係，我家的女人，從祖母到我媽、我姊，全都把維農當女生。我不吃她們那一套，要不就跟我直話直說，要不就別跟我說話。我跟我媽開始出現衝突時，我爸叫我媽別把我管太緊，大多時候他也真的不太管我，但我們還是大吵過幾次。雖然這樣，她還是買過艾靈頓公爵和亞特·泰頓（Art Tatum）的唱片給我。我以前很常聽這兩張唱片，對我後來了解爵士樂有很大的幫助。

因為我在阿特克國中就上過布坎南老師的德裔小號老師古斯塔夫（Gustav）上課，他住在聖路易，是聖路易交響樂團的首席小號手。他的小號吹得超級無敵屌。他還會做很棒的吹嘴，我現在用的都還是他設計的吹嘴。

林肯高中樂隊在布坎南老師的指揮下根本畜生，我們的短號和小號組陣容超屌，有我、拉雷·麥丹尼爾斯（Ralaigh McDaniels）、瑞德·邦納（Red Bonner）、德克·麥克沃特斯（Duck McWaters）和法蘭克·高利（Frank Gully）。法蘭克是小號首席，也是超屌害的畜生，他大概比我大三歲。我在

整個樂隊裡身材跟年齡都是最小的，所以有些同學會來鬧我，但我也很皮，也會惡整別人，趁別人不注意時用紙團丟他們的頭之類的，都是些普通小孩子跟青少年會幹的、不是什麼嚴重的事。

大家好像都很喜歡我的音色，我是從布坎南老師的吹奏方式學來的，我現在說的是短號。那時候瑞德、法蘭克和其他短號或小號組的，會輪流拿布坎南老師的樂器去吹。短號組裡面自己有樂器的好像只有我。雖然其他人年紀都比我大，我也還有很多要學，大家還是很鼓勵我，也喜歡我的音色和吹奏的方式。他們常會說我對這種樂器很有想像力。

布坎南老師只讓我們演奏進行曲那種東西，像是序曲、好聽的背景音樂、約翰‧菲利普‧蘇沙（John Philip Sousa）的進行曲之類的。他在場的時候絕對不會讓我們玩什麼鬼爵士樂，但只要他暫時離開團練室，我們就會趁機偷吹一點爵士。布坎南老師教過我最酷的事之一，就是不要在音色裡加入抖音。我一開始喜歡吹抖音，因為其他小號手大多是這樣吹的。有一天練習的時候我就這樣狂吹抖音，布坎南老師叫樂隊停下來，跟我說：「邁爾士，看我這裡。不要把哈利‧詹姆斯那套帶來這裡，吹那麼多抖音幹嘛。不要再去抖那些音，等你老了盡管抖個夠。你就直白地吹，發展你自己的風格，因為你做得到。你的天賦夠好，可以找到你自己的特色。」

媽的我永遠忘不了他說的話。但那時候他讓我覺得很受傷很丟臉，因為我就是愛哈利‧詹姆斯的吹法。但後來我開始丟掉詹姆斯之後，發現布坎南老師說得對，至少對我來說是對的。

我上高中的時候就已經絕對穿衣服很講究。這時候很多女生開始注意我，雖然我才十四歲，對女生還沒那麼大興趣，但我還是開始注重我的服裝儀容，就想當個潮男。所以我穿得愈來愈潮，花很多時間在我買的衣服裡面挑選要穿什麼去學校。我和幾個一樣很注重穿著的朋友開始交流筆記，討論怎樣

穿才潮、穿什麼會很土。我那時候喜歡佛雷·亞斯坦（Fred Astaire）和卡萊·葛倫（Cary Grant）這兩個明星的穿著風格，所以自創了一種很潮的準黑人英倫風：Brooks Brothers 西裝、屠夫小子鞋、高腰褲，配上繫帶領襯衫，漿過的領子又高又硬，每次都把我的脖子卡得幾乎動彈不得。

我在高中發生的最重要一件事（除了接受布坎南老師的指導之外），是有一次跟著樂隊去伊利諾州的卡本代爾（Carbondale）表演，認識了小號手克拉克·泰瑞（Clark Terry），他成為我最崇拜的小號手。克拉克比我大，是布坎南老師的酒友。總之，那時候樂隊到卡本代爾表演，我看見一個傢伙，就直接走過去問他是不是吹小號的。他轉過來問我怎麼知道他吹小號，我說從他的嘴形看出來的。當時我穿著學校行進樂隊的制服，克拉克穿一件很潮的外套，脖子上圍了一條很酷很美的圍巾，穿著屠夫小子鞋，戴了一頂灑灑的帽子，斜斜地歪向一邊。我跟他而且說從他潮到出水的穿著也看得出他吹小號。

他對我笑了一下，說了什麼話我已經忘了。我接著問他吹小號的一些問題，他跟我打馬虎眼，說他不想「聊什麼小號，旁邊有這麼多正妹。」克拉克那時候很哈妹子，但我沒有，所以他這樣講讓我很受傷。我們下一次見面又是完全不同的狀況了，但我一直都記得我和克拉克第一次見面的情形，也記得他有多潮。那時候我就下定決心，等我一點成就以後一定要跟他一樣潮，甚至更潮。

我開始常常跟巴比·丹齊格（Bobby Danzig）混在一起。巴比和我差不多大，很會吹小號，我們到處去聽音樂，有機會就上去客串。那陣子我們哪裡都一起去，而且我們兩個都很重視穿著打扮，連想法都很像，只不過他講話比我更直，兩三下就把惹到我們的王八蛋嗆得七葷八素。我們常跑俱樂部聽樂團表演，媽的巴比只要看到號手站得不對、鼓手的鼓放錯位置，他就會說：「喂，我們閃吧，那

混蛋一看就知道不會。你看看看鼓手的鼓怎麼擺的，搞屁，根本不對。再看看那號手是怎麼站的，站姿亂七八糟，光看那龜孫子在臺上還站成那樣，就知道他不會吹！閃人啦！」

媽的，巴比・丹齊格真的很屌。他不只小號很強，當扒手的功力更強。他搭上聖路易市區的電車，到了終點站就扒到三百元，運氣好還會更多。我是十六歲認識巴比的，他應該也是差不多年紀，我們一起加入工會，到哪都一起去。巴比是我第一個玩音樂的摯友，是我的死黨，像我前面說的，我到聖路易的里維拉俱樂部（Riviera）去應徵比利・艾克斯汀（Billy Eckstine）樂團的小號手時，就是找巴比陪我去的，他的小號功力也是畜生級的。我後來和克拉克・泰瑞變成好朋友，但克拉克比我大六歲左右，所以我們的思考模式很不一樣。巴比和我就很合拍，我們有很多事喜歡一起做，只差我對當扒手沒興趣。他是我見過最會扒的人。

李維・麥迪遜（Levi Maddison）也是厲害的小號手，古斯塔夫老師大力稱讚過他。李維是他的得意門生，也是他媽畜生一個。大概一九四〇年那時候，聖路易是小號手的熱門舞臺，李維就算不是那些人裡面最屌的，也絕對是其中最屌的幾個。但李維瘋瘋顛顛的，常邊走邊自顧自地大笑，有一次他不知道為了什麼事笑到停不下來。很多人說他一天到晚這樣笑是因為他很鬱悶，我是不知道李維在鬱悶什麼，只知道他小號吹得沒話說。我很愛看他表演，小號根本已經是他身體的一部分。其實那個年代聖路易的小號手都是那樣吹的，「矮冬瓜」哈洛德・貝克（Harold "Shorty" Baker）、克拉克・泰瑞和我本人都是。我們全都這樣吹，我以前會說這叫「聖路易那種吹法」。

李維隨時都掛著微笑，眼神有點瘋狂，看起來很疏離。他常常不在家，每次都會被關進瘋人院幾天。他從來沒傷害過人，一點也不暴力，但我猜那個時代的人比較不想冒險吧。我從聖路易搬到紐約

以後，每次回家還是會去看看李維。有時候要找到他還不容易，但只要看到他，我都會請他吹小號，純粹因為我喜歡他拿著小號的樣子。他也會聽我的話做，臉上掛著燦爛的笑容。

後來有一次我回聖路易，到處都找不到他，聽人說他有一天突然開始大笑，完全停不下來，就被送進療養院再也沒出來了，至少沒有人再看過他。李維吹小號實在太屌了，媽的，他真是夭壽厲害的樂手。他一拿起小號，你就會聽到絕妙的音色，你懂嗎？沒有人有那種音色，我到現在都沒聽過。跟我的有點像，但更圓潤，有點介於佛瑞迪・韋伯斯特（Freddie Webster）和我之間。而且李維拿起小號時有一種態勢，你會感覺到你馬上就要聽到這輩子從來沒聽過的東西。有這種態勢的人沒幾個。迪吉有，我覺得我也有，但最屌的還是李維，他真是個畜生。他要不是因為頭殼壞掉被關進瘋人院，現在一定是大家都認識的大明星。

古斯塔夫跟我說過我是全世界最爛的小號手，但後來迪吉因為嘴唇破了個洞一直好不了，跑去找古斯塔夫想換個吹嘴，回來以後跟我說，古斯塔夫說我是他教過最好的學生。我只知道古斯塔夫從來沒有當面這樣跟我說過。

說不定古斯覺得，讓我以為我是他最爛的學生，我才會更努力，說不定他是為了激發我的潛能，我不知道。但我也不在意，我每堂課要付他兩塊半美元學費，只要他在那半小時裡面好好教我，他愛說什麼我都沒差。古斯塔夫是技巧派的，一口氣就能爬完十二遍的半音音階，滿厲害的。但我上他的課時，對自己的小號能力已經有一定的信心，也已經確定自己想成為樂手，我付出的所有努力都是為了達成這個目標。

我高中時開始和一個叫「公爵」伊曼努爾・聖克來爾・布魯克斯（Emmanual St. Claire "Duke"

Brooks）的鋼琴手一起混。（他姪子理查・布魯克斯〔Richard Brooks〕曾是全美美式足球明星選手，現在是邁爾士・戴維斯小學〔Miles Davis Elementary School〕校長。）布魯克斯綽號叫「公爵」，因為他熟悉艾靈頓公爵的每一首曲子，也都會彈。他曾經和貝斯手吉米・布蘭頓〔Jimmy Blanton〕在一個叫紅色客棧〔Red Inn〕的地方表演，就在我當時住的地方對面。布魯克斯公爵比我大兩、三歲，對我有很大的影響，因為他對那時候開始出現的新音樂很有研究。

布魯克斯公爵也是個很屌的鋼琴手，媽的，那畜生鋼琴彈得跟亞特・泰頓一樣好，教過我和弦什麼的。他住在東聖路易他爸媽家，有自己的房間，隔著門廊。我讀林肯高中的時候，會在午餐時間跑到他家去聽他彈琴，他家離學校大概兩、三個街廓。他大麻抽得很凶，應該是我認識第一個會抽大麻的人。但我沒跟他一起抽過，我一直不太喜歡大麻，但話說回來那時候我什麼壞習慣都沒有，連酒都不喝。

公爵後來在賓州不知道什麼地方搭霸王火車時死了。他在載滿砂石的車廂裡，聽說是砂石塌下來把他活埋了，好像是一九四五年的事吧。我到今天還是會想念他，他真的是很屌的樂手，要不是早死，在音樂圈肯定也是畜生一個。

那時候我剛開始用聖路易一帶常常聽到風格來吹小號，叫 running style。我、公爵和一個叫尼克・海伍德（Nick Haywood）的鼓手一起組了一個小團（尼克的背上有個瘤），想要像班尼・固德曼（Benny Goodman）樂團裡的黑人樂手那樣演奏。班尼的樂團有個叫泰迪・威爾森（Teddy Wilson）的黑人鋼琴手，但公爵的鋼琴彈得比威爾森還要潮，他那時候的彈法像納京高（Nat King Cole），就是那麼溜。我們那時候弄到的新唱片，大多是人家從點唱機淘汰下來的那種，一張賣五分錢。如果沒錢買，

就只能去聽點唱機然後整首背起來，所以那時候我都是靠記憶吹曲子的。總之，我們三人組會演奏〈航空信件專送〉（Airmail Special）這樣的曲子，改用很新潮的重音來演奏。公爵的鋼琴真是太變態了，我不得不跟著他的 running style 去吹。

差不多在這個時期，我開始在東聖路易闖出了一點名聲，被看成有潛力的小號新秀。很多人（包括樂手）都覺得我很能吹，但我沒有自負到大方承認這件事。可是我愈來愈覺得我吹小號的功夫絕對不輸任何畜生。我大概認為我比他們更厲害，因為在識譜和背譜上我都可以過目不忘，什麼都記得清清楚楚。我跟著布坎南老師練習，又跟布魯克斯公爵和李維‧麥迪遜這些人混，即興獨奏功力也不斷進步，很多東西都開始步上軌道。東聖路易一帶有很多第一流的樂手都想找我加入樂團，我開始覺得這一帶最紅的人大概就是我了。

但我沒有這樣自我吹噓，原因之一可能是林肯高中樂隊的布坎南老師還是把我盯得很緊，督促我不斷進步。雖然法蘭克‧高利畢業後，布坎南老師在樂隊裡更重用我，大多時候都讓我當小號首席，但他有時候還是會痛罵我。他會說我的音量太小，或者說根本聽不到我的聲音。但他這個人就是這樣，要求很嚴，特別是他覺得你有能力的話。我年紀還小的時候，大家都以為我以後會當牙醫，只有布坎南老師跟我爸說：「醫生，邁爾士不會去當牙醫的，他會當音樂家。」所以他在那麼早的時候就看見了我的潛力。他後來跟我說他看見的是我的好奇心──對音樂的事我都想搞清楚，這是我的優勢。這也一直是我前進的動力。

以前我跟布魯克斯公爵、尼克‧海伍德和其他幾個傢伙，會在一個叫哈芙斯啤酒花園（Huff's Beer Garden）的地方表演，法蘭克‧高利有時候也會跟我們一起。我們靠這個表演在週末賺點小錢，但也

不是什麼值得炫耀的成就，會出來表演就是好玩而已。我們在東聖路易接過各式各樣的小場子，包括社交聚會、教會活動，反正只要有機會就接，有時候一個晚上能賺六元。我們也會在我家地下室練習，媽的真是超大聲。我記得有一次我爸跑來哈芙斯聽我們表演，隔天跟我說他只聽得到鼓聲。總之，我們當時想要演奏哈利·詹姆斯的全套曲目，但不久我就退團了，因為除了公爵的鋼琴之外，這個團沒什麼吸引我的地方。

這段時間我滿腦子都是音樂，讓我跟黑幫火拼那些屁事沾不上邊，連運動時間都變少了。我一有時間就練習，還自己他媽亂學彈鋼琴。我也自己摸索即興演奏，很深入研究爵士樂。我希望自己能吹出哈利·詹姆斯那種感覺，所以我很快就聽膩了那些玩不出屌音樂的白癡。我想吹比較新的音樂，還被一些音樂觀念不夠先進的貨色嘲笑，但他們說什麼我根本懶得鳥，我非常清楚我走在正確的道路上。

我十六歲左右得到一個巡迴表演的機會，去伊利諾州的貝爾維爾（Belleville）之類的地方；我媽她也說我可以在週末表演。這些演出是和一個叫皮克特（Pickett）的傢伙一起的，我們會表演〈間奏曲〉（Intermezzo）、〈忍冬玫瑰〉（Honeysuckle Rose）、〈靈與肉〉（Body and Soul）這些曲子，我就只吹旋律，因為這一趟並不打算玩什麼新東西。我們賺了一點零用錢，但整個過程我一直在學習。皮克特玩的是公路酒館音樂，也有人說叫鄉村酒吧音樂（honky-tonk）。就是那種在黑人版「血桶俱樂部」（bucket of blood）會聽到的音樂，「血桶」是說這種酒吧隨便就會有人動手，打得頭破血流。但在這個團待了一陣子之後，我受夠了要一直問什麼時候才能讓我即興獨奏，吹我想搞的新音樂。所以沒多久我就退出皮克特的團了。

我十五、六歲就學會吹半音音階，我開始吹那玩意的時候，林肯高中的同學都會停下來問我在幹

什麼，從此看我的眼神都不一樣。這時我和公爵也開始在伊利諾州的布魯克林村（Brooklyn）參加即席合奏，那地方從東聖路易開車往北一下子就到了。其實那時候我年紀還太小，照理說不能進俱樂部，但布魯克林村長是我爸的麻吉，所以他特許我進俱樂部表演。當時有很多遊船會沿著密西比河一路從紐奧良開到聖路易，很多優秀的樂手就在船上表演。他們都會在布魯克林村那些開整個晚上的酒吧插花演出。媽的，這些夜店永遠嗨翻天，特別是週末。

東聖路易和聖路易都是鄉下城鎮，住的都是鄉下人。兩個小城都很無聊，尤其是住在這一帶的白人更是徹徹底底的鄉巴佬，而且種族歧視到骨子裡。住在東聖路易和聖路易的黑人也都是鄉下人，但他們鄉下歸鄉下，卻一點都不土，他們的社區還滿有型的。以前住在那裡的黑人很多都很有型，現在大概也還是，出身那裡的黑人跟其他地方的黑人不太一樣。我覺得是因為小時候這兩個地方有很多從紐奧良來的人，尤其是黑人樂手。聖路易離芝加哥和堪薩斯城也近，所以很多人會把那些城市的不同風格帶回東聖路易。

那時候的黑人有一種很時髦的氣質。晚上聖路易的店都關了以後，那裡的人都會跑來布魯克林村，那些人才會對他們的派對和音樂水準要求這麼高，所以我才愛在布魯克林吹小號。因為大家真的很認真聽你在吹什麼，但要是你的音樂沒什麼亮點，布魯克林人馬上就會給你難看。我一直很欣賞這種直來直往的特質，完全無法忍受不是這樣的人。

大約在這段時間我開始能賺點小錢，真的不多。我在林肯高中的老師也看出我是認真想當樂手，聽音樂嗨整晚。東聖路易和聖路易的居民，大都在那些屠宰加工廠拚命工作了一整天，你可以想像他們下班後有多瘋狂。這些人才沒興趣聽你演奏什麼無聊的爛音樂——哪個畜生敢讓他們聽垃圾，可能怎麼死的都不知道。所以這裡的人才會對他們的派對和音樂水準要求這麼高。

有幾位還趁週末來布魯克林聽我吹小號，或去聽我在其他地方的即席合奏。但在音樂之外，我也打定主意要在學業上拿高分，因為我知道要是成績不好，爸媽就不會讓我吹小號了，所以我就更用功。

我十六歲時遇見了艾琳·伯斯（Irene Birth），她和我一起讀林肯高中。她的腳很美，我這個人對漂亮的小腳丫完全沒有抵抗力。艾琳大概一百六十八公分、四十七公斤，看起來滿瘦的，但身體線條很讚，會讓人聯想到舞者的身形。她的膚色帶點黃，就是要白不白那種膚色。她除了長得美、很時髦、身材很好之外，真正吸引我的是她的腳丫。她年紀比我大，我記得是一九二三年五月十二日出生的，比我大兩個學年。但她喜歡我，我也喜歡她，她是我第一個認真交往的女朋友。

她住在東聖路易的鵝丘（Goose Hill），旁邊就是屠宰加工廠和牛欄豬圈，火車把牲畜運來以後就養在那裡。那是貧窮的黑人區，空氣裡總是有一股很噁心的肉和毛髮的燒焦味。這種死亡的氣味跟尿和牛糞的味道混在一起，超詭異也超臭的。總之艾琳住的地方離我家很遠，但我以前都會走路過去找她。有時候我自己一個人走，有時候是跟我朋友米勒德·克提斯一起。米勒德那時已經是美式足球和籃球雙棲的明星球員，我記得他好像還是美式足球隊的隊長。

我真的很哈艾琳。我第一次性高潮就是跟她做。我記得我第一次射出來的時候，以為是要噴尿，趕快跳起來衝去廁所。我以前是夢遺過，那時候我還以為是我睡覺時翻身壓碎了一顆雞蛋。但我的老天，我這輩子從來沒像第一次射精那麼爽過。

我常常在週末跟艾琳搭電車過橋，到密西西比河對岸的聖路易，我們會一路去到當時聖路易最有錢的黑人區沙拉區（Sarah）和芬尼區（Finney），然後到全市最好的黑人電影院彗星劇院（Comet Theatre）看電影，這樣玩下來大概要花我們四毛錢左右。不管去哪裡我都會帶著小號，誰知道會不會

突然有機會吹。要是機會來了，我想要馬上能上場，有時候機會真的就來了。

東聖路易當時有不少舞團，艾琳參加了其中一個。她很會跳舞。我一直都不太會跳，不知道為什麼我跟艾琳就跳得起來。她就是有辦法讓我放得開，不會像個呆子一樣笨手笨腳的不知道自己在幹什麼。除了我姊桃樂絲以外，艾琳是唯一我有辦法跟她跳舞的女生，我那時候太害羞了，不喜歡跳舞。

艾琳是給媽媽帶大的，她媽媽是個很好的女人，跟艾琳一樣堅強又善良。艾琳還有個叫佛瑞迪·伯斯（Fred Birth）是非法彩票遊戲的賭注登記人，自己也是個賭徒，長得非常高。她爸佛瑞德·伯斯（Freddie Birth）的弟弟，我幫他上過小號課。他吹得不錯，但我對他很嚴，像布坎南老師對我一樣。佛瑞迪二世也長大了，是個有禮貌又時髦的小哥。

我從林肯高中畢業後，佛瑞迪當上了學校樂隊的小號首席，他現在是東聖路易一間學校的校長。

艾琳還有一個叫威廉的小弟，那時候好像是五、六歲吧，我非常喜歡他。威廉有一頭捲髮，長得很可愛，但是很瘦，一天到晚咳嗽，那時他好像得了肺炎什麼的，病得很重。所以他們找了一個醫生過來幫威廉看病，艾琳知道我考慮過要當醫生，所以打電話叫我過去看那醫生怎麼看診。她是少數幾個知道我曾經想過要走我爸那條路的人，不過我想的是醫學而不是牙醫。那醫生到了她家，只看了威廉一眼，就冷冷地說威廉沒救了，還說威廉明天天亮之前就會死。操他媽的，那混帳醫生的態度讓我氣死了。你知道嗎，有很長一段時間，我完全無法理解那個冷血垃圾怎能說出那種話，媽的讓我噁心到想吐。因為醫生沒帶他去醫院，隔天一早威廉就在自己家裡死在媽媽懷裡。那件事真的讓我很痛心。

事情發生以後，我跑去問我爸，一個醫生怎麼能去看了威廉就只跟家人說他天亮以前會死，然後

什麼事都不做。他是醫生不是嗎？是因為艾琳家太窮還是怎樣？我爸知道我有這些疑問是因為我想過要當醫生，他說：「如果你手斷了去看醫生，有的醫生不會幫你接，而是直接把你的手鋸斷。因為那傢伙就是他們來說把你的手接回去很難，他們懶得花那麼大的力氣，乾脆把你的手鋸斷。那傢伙就是這種醫生。邁爾士，世界上這種醫生多得是。這種人當醫生只是為了社會地位和賺錢而已。他們不像我和我的一些朋友，是因為熱愛這個職業才當醫生。你要是病得很厲害，是不會找他的，只有很窮的黑人才會去找他看病，像他這種醫生根本不在乎病人，所以他對威廉和他家人才會這麼冷血。他完全不在乎他們，你懂我意思嗎？」

我點頭表示聽懂了。但是我實在太震驚了，他媽的反感到極點。我後來發現那個醫生住在超大的房子裡，超級有錢，還有私人飛機。他這麼多錢都是從那些他根本不在乎的窮黑人身上賺來的，太叫人噁心了。威廉的死和我爸對黑心醫生的說法讓我想了很多。我實在不懂怎麼會有人看著一個心臟還在怦怦跳的人，說他明天早上就會死，卻不想點辦法，連試試看減輕他的痛苦都懶。我那時候就是覺得只要一個人的心還在跳，就還有活下去的機會。我當下決定要當醫生，希望能拯救像威廉這樣的人。

可是你也知道，有時候你立志說要做這個做那個，後來出現別的事，你就忘了原本的志向是什麼，特別是年輕的時候最容易這樣。像我就是，有了音樂我就顧不得醫學了，也說不定我根本沒有真心考慮過醫學這條路。但我那時候有個想法，如果到了二十四歲還當不成樂手，我就要去幹別的事，我那時候想的就是醫學。

總之，回來說艾琳。我覺得威廉這麼無謂地死了以後，我和艾琳更親了，我們的關係變得常密切，

50

不管去哪裡她都會跟著我。我媽滿喜歡艾琳的，但爸一直不喜歡她。我不知道為什麼，反正他就是不喜歡，他可能會覺得艾琳配不上我，也可能是覺得艾琳年紀太大，我可能會被她擺布。我搞不懂到底為什麼，但這並沒有改變我對艾琳的感情，我真的很喜歡她。

我十七歲時會打電話給艾迪・藍道（Eddie Randle），問他能不能加入他的樂團，就是艾琳故意激我的。艾迪・藍道的樂團「藍色魔鬼」（Blue Devils）他媽的紅透半邊天，那幾個畜生可以天天嗨翻全場。

我在艾琳家的時候她說我大概不敢打這個電話，所以我就叫她把電話拿來，打給了艾迪。艾迪一接電話，我就說：「藍道先生，聽說你缺一個小號手；我叫邁爾士・戴維斯。」

他說：「對，我缺小號手。你過來讓我聽聽看吧。」

我就去了聖路易市區的麋鹿俱樂部（Elks Club），蘭姆布基俱樂部（Rhumboogie Club）就在這裡面。蘭姆布基在一間獨棟建築的二樓，要爬一段又長又窄的階梯才會到。這個地方是黑人社區，所以每次都會擠滿愛聽音樂的黑人。艾迪・藍道就在這裡演奏，他的樂團在宣傳上就叫蘭姆布基大樂隊（Rhumboogie Orchestra）。我去試奏的時候還有另一個小號手也去應徵，最後錄取的是我。

藍色魔鬼會演奏激情的舞曲，因為音樂非常棒，樂團裡的高手又超多，很多樂手不管是玩什麼音樂的，都會過來聽我們演奏幾曲。有一晚艾靈頓公爵也來聽，貝斯高手吉米・布蘭頓正好在團裡客串表演，艾靈頓公爵當場就聘用了他。

藍色魔鬼有一個叫克萊德・希金斯（Clyde Higgins）的中音薩克斯風手，是我這輩子聽過最屌的畜生之一。他老婆梅寶（Mabel）也在藍色魔鬼彈鋼琴，是很厲害的樂手，也是很棒的女人。但梅寶真他媽的胖，克萊德卻是瘦得個雞巴毛。但是梅寶是很不簡單的一個人，心地很美。我花很多時間跟她

學習，她教了我很多鋼琴的事，幫助我的音樂進步得更快速。

還有一個叫尤金・波特（Eugene Porter）的小哥，中音薩克斯風吹得嚇嚇叫，幾乎跟克萊德一樣屌。他比克萊德年輕，也不是樂團成員，但常來插花。艾迪・藍道本人的小號也很屌，但是克萊德・希金斯更殺，有一次他和尤金・波特一起去吉米・蘭斯福德的樂團應徵一場演出，結果克萊德把所有人都比了下去。要知道克萊德是個非常矮小、膚色黑漆漆的黑人，看起來跟猴子沒兩樣。以前那個年代，很多演奏給白人聽的樂團都喜歡找膚色較白的樂手，克萊德對他們來說就太黑了。尤金說克萊德甄選的時候告訴蘭斯福德他是薩克斯風手，所有人都嘲笑他，叫他「小猴子」，還挑了所有曲目裡面最難的一首要他試奏。像克萊德這麼強的樂手，當然是輕輕鬆鬆就吹完，一點困難都沒有。至少尤金是這麼說的。克萊德吹完以後，蘭斯福德樂團的那些樂手全都合不攏嘴，蘭斯福德就問他們：「你們覺得怎樣？」沒人說半句話。不過最後克萊德還是沒選上，他們選了尤金，因為他長得比較好看，皮膚比較白，本身也是很不錯的中音薩克斯風手，只不過跟克萊德・希金斯比起來差得遠了。尤金自己也跟每個人說克萊德才該被錄取，但那個年代就是這樣搞的。

在艾迪・藍道的樂團裡表演，絕對是我音樂生涯中最重要的階段之一。加入艾迪・藍道的樂團之後，我才真的開始愈來愈放開去吹，也才認真開始作曲和編曲。大部分團員白天都排了固定的表演，沒時間練我們的音樂，所以我就成了樂團的音樂總監，負責敲定排練時間以及帶團排練。除了我們樂團，蘭姆布基俱樂部還有其他節目，要安排舞者、喜劇演員、歌手之類的人，所以有時候樂團會搭配別的節目一起演出，這時我就要讓樂團做好準備。我們有時候會到聖路易和東聖路易的各個俱樂部表演，我在艾迪・藍道的樂團學到很多東西，每個星期還能賺

七十五到八十元左右，我這輩子還沒賺過這麼多錢。

我在艾迪・藍道的樂團待了一年左右，應該是從一九四三到一九四四年。我那時都叫他「藍老大」，因為對我來說他就是我老大，他帶團很嚴謹，我從他身上學到很多帶團的學問。我們會演奏班尼・固德曼、萊諾、漢普頓、艾靈頓公爵和當時樂壇大人物的熱門樂曲和改編曲。聖路易一帶有很多很強的樂團，例如基特—皮勒斯樂團（Jeter-Pillars Band）和喬治・哈德遜（George Hudson）的樂團。媽的，這兩個團也都是畜生級的。但像厄尼・威金斯（Ernie Wilkins）和吉米・佛列斯特（Jimmy Forrest）都是從艾迪・藍道出來的，所以我必須說艾迪・藍道真的帶過很多優秀的樂手，我在藍色魔鬼的時候厄尼就是團裡的編曲。但喬治・哈德遜也是很屌的小號手就是了。聖路易跟紐奧良一樣，是小號手的重鎮，可能是因為聖路易有一大堆行進樂隊吧，我只知道聖路易出了一些畜生級的小號手，在我成長的過程中，全國各地的小號手都會來聖路易。

我還記得在蘭姆布基俱樂部又遇到了克拉克・泰瑞，這次的情況跟我第一次遇到他完全不同——這次是他專程跑來蘭姆布基聽我表演。表演完後他過來跟我說我吹得多屌，我回他：「你這畜生說得好聽，現在你會跟我講屁話了，我在卡本代爾第一次見到你的時候你根本懶得跟我講話。我就是那個你不想理的小鬼。」說完我們兩個都大笑，從此變成很好的朋友。但說實在他稱讚我很屌、說我吹得很好，對當時的我有很大的幫助。我雖然已經很有自信，但得到克拉克的稱讚還是不一樣。我和克拉克成了朋友以後，我們結伴在聖路易各地活動，到處插花參加即席合奏，每次我和克拉克要同臺的消息傳開，那家店很快就會爆滿。聽他吹小號也讓我學到很多。克拉克・泰瑞常常帶我一起去客串，是他真正幫我敲開了聖路易爵士圈的門。他還帶我認識了柔音號，我吹過一陣子，因為它形狀胖胖的，

我把我自己那一把叫做「我的胖妞」。

但我也對克拉克有一些影響。因為我還是比較喜歡小號，克拉克常跟我借柔音號，一借就是好幾天。他就是這樣開始吹柔音號的，到今天還在吹，他是世界級的柔音號手，說不定是世界第一。那些年我愛死克拉克·泰瑞了，當然現在也一樣愛他，我覺得他對我也是一樣的感覺。那陣子我每次買新小號，都會找克拉克幫我喬一下，把活塞弄順一點，他喬小號的技術沒人能比。媽的，克拉克有他的一套手法，把彈簧扭一扭讓按鍵的彈力變小，光靠調整彈簧就能讓小號的聲音變得完全不一樣。媽的，給他喬過的小號聽起來像變魔術，克拉克真是這方面的魔術師。所以我以前超愛找克拉克喬我的活塞。

克拉克自己吹的時候都是用古斯塔夫設計的 Heim 吹嘴，因為那吹嘴很薄，但很深，能吹出很響亮、圓潤、溫暖的音色，全聖路易的小號手用的都是這款吹嘴。有一次我自己的搞丟了，克拉克就幫我弄了一個新的。後來他每次在聖路易看到我都會幫我多買一個。

我前面說過，我在艾迪·藍道的藍色魔鬼樂團的時候，有很多很強的樂手會來聽我們表演，像班尼·卡特（Benny Carter）、洛伊·艾德瑞吉（Roy Eldridge）和肯尼·多罕（Kenny Dorham）這些人。肯尼為了聽我吹小號，專程從德州奧斯丁過來，沒想到他在那麼遠都聽說過我。還有同樣是小號手的阿朗佐·皮特福（Alonzo Pettiford），他是貝斯手奧斯卡·皮特福（Oscar Pettiford）的兄弟。阿朗佐是奧克拉荷馬人，是那時候最屌的小號手之一。媽的，那畜生的吹奏速度快到爆表，手指頭都看不清楚。他吹的是那種超快、超新、超溜的奧克拉荷馬爵士樂。除了他還有查理·楊（Charlie Young）、他薩克斯風和小號都會吹，而且兩種都吹得非常好。後來我還遇見「總統」李斯特·楊（Lester Young），那時他會從堪薩斯城來聖路易表演，他團裡的小號手是「矮子」麥康諾（"Shorty"

McConnell），有時候我也會帶著小號去他們表演的地方軋一角。我靠，跟「總統」一起演奏有夠過癮，看他吹薩克斯風讓我學到非常多，我還試過把他的薩克斯風短樂句轉調用小號吹。

還有「肥仔」納瓦羅（"Fats" Navarro）這號人物，他不曉得是從佛羅里達還是紐奧良來的。沒人知道他是誰，但這畜生的小號也很屌，我從來沒聽過誰是像他那樣吹的。他跟我一樣年輕，但吹小號的觀念已經非常先進。「肥仔」是在安迪・寇克（Andy Kirk）和霍華德・麥吉（Howard McGhee）的樂團，霍華德本身也是很優秀的小號手。我和他一起參加過一場小號的即席合奏，那一場真的屌到無法無天，我記得好像是一九四四年吧。我聽過他們樂團的表演後，霍華德就暫時取代克拉克・泰瑞成了我的偶像，直到我聽到迪吉的小號為止。

我也是在這段時間認識了桑尼・史提特（Sonny Stitt）。他那時是泰尼・布拉德紹（Tiny Bradshaw）樂團的團員，在別間俱樂部演出，但他會趁空檔跑來蘭姆布基俱樂部看我們表演。桑尼・史提特聽完樂團和我的演奏以後，主動過來邀請我跟泰尼・布拉德紹的樂團去巡迴。媽的我興奮死了，等不及想衝回家問爸媽我能不能跟他們去。而且桑尼還說我長得像查理・帕克。樂團裡的樂手全都頂著油頭，頭髮往後梳得服服貼貼，穿的衣服也是潮到出水，一身晚禮服配白襯衫，言行舉止好像自己是全世界最屌的畜生，你懂我意思嗎？他們真他媽讓我崇拜得要死。但我回家問爸媽能不能去的時候，他們說不行，因為我還沒讀完高中。跟他們去巡迴每個星期只能賺六十元，比我待在艾迪・藍道的藍色魔鬼樂團賺的錢還少二十五元。我猜那時候最吸引我的一點，大概是跟著當紅樂團巡迴各地的這種感覺吧。何況他們那麼潮，穿得那麼時髦，至少我那時候是這樣覺得。除了他們之外，我還收到伊利諾・賈魁特（Illinois Jacquet）、麥金尼的摘棉工樂團（McKinney's Cotton Pickers）和A.J.蘇利文（A.J.

Sullivan）的邀請，要我加入他們的樂團出去巡迴，但我也必須回絕他們，等高中畢業再說。媽的，我那時候超想趕快畢業，趕快開始玩音樂，過我自己的人生。而且我那時候非常看重穿著，打扮體面得像個王八蛋，對此我們聖路易人有一句俗話，叫做穿得比爛屁狗還要體面。

心已經慢慢在轉變了。

我在音樂上一切順利，但家裡的狀況卻不太妙。我爸媽的關係差到不能再差，已經到了離婚邊緣。

他們也真的在一九四四年左右離婚了，我不太記得是哪一年。我姊桃樂絲剛開始在費斯克（Fisk）讀大學，這時東聖路易的人也開始發覺維農愈來愈像同性戀，在以前那個年代，這可是扯到爆的大事。

我爸和我媽離婚前，在伊利諾州密爾斯塔特買了一個占地三百英畝的農場。我爸在農場養馬、養牛、養豬，那些豬還贏了一堆獎。但我媽不喜歡到鄉下地方跟牲畜一起生活，她不像我爸這麼喜歡住在鄉村，但我爸開始長時間待在農場，這大概加快了他們的離婚。我媽不會煮飯也不做家務，所以我們雇了一個廚師和一個女傭，但這還是沒辦法讓她開心起來。我很喜歡待在密爾斯塔特的鄉下，可以騎騎馬之類的，生活寧靜美麗。我一直都很喜歡這樣的生活，讓我想起爺爺家，只不過我爸的農場更大。我們的屋子是一棟白色建築，有很多殖民地風格的柱子支撐，整間房子有十二還是十三個房間。主屋有兩層樓高，還有一間給客人住的客屋。我們的房子真的很美，而且旁邊空間很大，到處都是樹木跟花草，我以前很愛去那裡。

我媽和我爸離婚後，我媽和我的關係也變得很差。他們夫妻兩人離婚後我和我媽住，但我們好像凡事都意見不合，現在我爸又不在場阻止她，所以我和我媽經常吼來吼去吵個不停。我會和我媽這樣吵，有一個原因是因為那時候我愈來愈獨立，但我覺得真正的原因是我和女友艾琳・伯斯的關係。

我媽還滿喜歡艾琳的，但艾琳懷孕的事讓我媽氣得半死，她原本計畫讓我去上大學，艾琳懷孕會是個大麻煩。我爸那邊就像我說的，雖然他後來變得比較願意接納艾琳，但他那時候不喜歡她。我一知道艾琳懷孕後就去告訴我爸，結果他說：「所以呢？那又怎樣？小孩我會幫你照顧。」

我聽到後回答他：「爸，不行，沒有這樣的，小孩我要自己顧。是我讓她懷孕的，我要當個真男人，把小孩照顧好。」他沉默了一下，然後對我說：「邁爾士，你聽好，搞不好小孩根本不是你的，因為我知道她搞了多少老黑。不要傻傻以為你是她的真命天子。她在外面還有別的男人，而且有一大堆。」其實我那時就知道艾琳跟一個叫衛斯理的傢伙搞曖昧，我忘了他姓什麼，只記得年紀比我大。我也知道她和一個叫詹姆斯的鼓手約會，那男的矮不拉機，常在東聖路易一帶打鼓，我時不時就會看到艾琳跟他搞在一起。但話說回來，艾琳是個正妹，很多男的都哈她。所以我跟我爸說的這些我早就知道了，但我還是很確定小孩是我的，也覺得去承擔責任是我應該做的事。艾琳懷孕的事讓我爸很不爽，我覺得他們的關係原本能更親密，但有些事傷害了他們的感情，艾琳懷孕就是其中一件事。總之，我在一九四四年一月從林肯高中畢業，但一直到那年六月才拿到文憑。那年女兒雪莉兒（Cheryl）出生了，是我們第一個小孩。

這時我在艾迪・藍道的樂團吹小號，也會跑到其他樂團表演，每個星期差不多能賺八十五元。我買了幾套時髦到不行的 Brooks Brothers 西裝，還幫自己買了一支新小號，其實過得還不差，但我和我媽之間的衝突愈來愈失控，我知道非處理這個問題不可了，也要做一點事照顧我的家庭。我和艾琳從來沒有正式登記結婚，但就跟真正的夫妻沒兩樣。但我在那時候也開始看清女人對男人的一些交往模式。我也開始認真考慮離開聖路易地區，搬去紐約生活。

瑪格麗特‧溫戴爾（Marghuerite Wendell）那時候是蘭姆布基俱樂部的收票員（她後來嫁給大聯盟超級球星威利‧梅斯【Willie Mays】，是他第一任老婆），所以我和她變得很要好。她是聖路易人，但我從來就不甩這種事。結果我愈不甩她們，那些女生朋友全部都覺得我長得多帥多帥，是我認識最潮的女生之一。總之她常常會跑來跟我說，她那些女生朋友全部都覺得我長得多帥多帥，有個女的叫安‧楊（Ann Young），我後來才知道她就是比莉‧哈樂黛（Billie Holiday）的外甥女，她有一天晚上來找我，跟我說她想帶我去紐約，還要在那裡買一支新小號送我。我回她說我已經有一支新小號了，而且我也不稀罕誰帶我去紐約，因為我自己總有辦法去得了。結果那婊子差點氣到腦充血，跑去跟瑪格麗特說我腦子有問題。瑪格麗特聽了也是笑笑，因為她知道我就是這種個性。

還有一次是我在艾迪‧藍道樂團的時候，俱樂部有一個叫桃樂絲‧切麗（Dorothy Cherry）的舞者，桃樂絲長得超他媽正，正到天天有人送她玫瑰花。每個人都想幹她。她在蘭姆布基俱樂部當脫衣舞孃，她表演的時候我們樂團會幫她伴奏。總之有天晚上我經過她的更衣間，結果她把我叫進去。先說這婊子的屁股渾圓飽滿，還有超長美腿，長髮沿著背部滑落，反正就是那種帶點印度風情的漂亮妹子，她膚色黝黑，身材很棒，臉蛋又超美。我那時候好像是十七歲左右，她應該是二十三還是二十四吧。總之，她請我幫她拿鏡子從下面照她的陰部，讓她刮陰毛，我就照做了。我拿著鏡子，看她在那邊刮，也不覺得有什麼大不了。後來鈴聲響起，中場休息結束，樂團又要繼續演奏了。我回到臺上跟鼓手說了剛剛的事，他用很奇怪的表情看著我說：「所以呢，你們幹了什麼？」我跟他說我就只是幫她拿鏡子。

他說：「就這樣？你就只做這件事？」

我說：「對啊，我就只做這件事，不然還能做什麼？」那鼓手大概二十六還是二十七歲吧，他聽

58

了之後會搖搖頭笑了起來，說：「我們樂團有那麼多性飢渴的王八蛋，結果她偏偏找你這傢伙去拿鏡子？媽的，會不會太沒天理！」他說完就到處去傳這個八卦了。這次之後，有好一陣子團員看我的眼神都怪怪的。但我只是以為娛樂圈都是這樣，互相幫助不是很正常？

但事後想想，那漂亮婊子叫我幫她拿著那面鏡子，讓我盯著她甜美的陰部看──她到底在想什麼？我到現在還是搞不懂。但她每次都會用淘氣的眼神看我，就是女人看到天真的男人會有的眼神，好像在盤算要是她把我的本領都傳授給你會是什麼結果。但我那時候除了艾琳以外，對女人的事遲鈍到不行，也搞不清楚自己是不是被看上了。

我高中畢業後，終於能放手去做過去一年多來一直想做的事──我決定報考紐約的茱莉亞音樂學院（Juilliard School of Music）。但就算我考過，最早也要等到九月才能入學，而且也還要先通過甄試這一關，所以我決定在去茱莉亞音樂學院之前，盡量找機會去巡迴演奏。

一九四四年六月，我決定離開艾迪・藍道的樂團，加入來自紐奧良的「亞當・蘭伯特的六棕貓」（Adam Lambert's Six Brown Cats）。這個樂團玩的是現代搖擺風格，而且一個很厲害的爵士歌手喬・威廉斯（Joe Williams）當時就在這個團裡演唱（那時候他還沒什麼名氣）。樂團在伊利諾州的春田（Springfield）表演時，團裡的小號手湯姆・傑佛遜（Tom Jefferson）太想家了，決定退團回紐奧良。有人推薦我去補他的缺，樂團也願意付我很高的薪水，所以我就跟他們去芝加哥表演了，這是我第一次去芝加哥。

但加入樂團沒幾個星期我就回家了，因為我不喜歡他們的音樂。就是在這時候，比利・艾克斯汀的樂團剛好來聖路易表演，我才有機會跟他們一起表演兩個星期。在比利樂團表演的經驗更堅定了我

去紐約、去讀茱莉亞音樂學院的決心。我媽希望我跟我姊姊樣去讀費斯克大學，她一直洗腦我費斯克大學的音樂系有多好，還跟我介紹費斯克禧年合唱團（Fisk Jubilee Singers）。但我和查理·帕克、迪吉·葛拉斯彼、巴迪·安得森（我在聖路易補了這個小號手的位置，因為他得了肺結核回去奧克拉荷馬，後來就再也不吹了）、亞特·布雷基、莎拉·沃恩和比利·艾克斯汀本人同臺過，親耳聽到了他們的音樂以後，我就知道紐約才是我是去定了，音樂圈的活動都在那裡。但我和我媽對讀哪間大學的意見衝突，還要靠我爸解決。雖然茱莉亞明明是世界知名的音樂學院，我媽還是不買帳，她就是要我去讀費斯克大學，讓我姊就近看管，但我不吃這一套。

這個時期東聖路易和聖路易在我眼中變得超級沉悶，我覺得一定要逃出去，就算是錯誤的決定也不管了。克拉克·泰瑞離開聖路易加入海軍後，這種感覺更加強烈，有一陣子我的心情差到極點，還想過要不要也去加入海軍算了，這樣就能在五大湖區那個很猛的海軍樂隊裡吹小號。那個樂隊有克拉克、威利·史密斯（Willie Smith）、羅伯特·羅素（Robert Russell）、厄尼·羅佑（Ernie Royal）、馬歇爾兄弟（Marshall brothers）這些人，還有一大堆以前在萊諾、漢普頓或吉米·蘭斯福德樂團待過的樂手。他們不用操練、不用執勤，什麼事都不用幹，只要專心演奏就好。加入海軍還是要新兵訓練，但也就這樣而已。但我想了想，最後還是覺得算了，因為菜鳥和迪吉又不在那裡，我真正想待的地方是他們身邊才對。反正我最終是要去找他們的，既然他們在紐約，那我也要去紐約。但我一九四四年高中畢業後，還真的差點加入海軍。我有時候會想，要是我當年沒搬去紐約反而加入海軍，現在會是怎樣。

一九四四年初秋，我離開東聖路易前往紐約。我得先通過試奏甄試才能進入茱莉亞音樂學院，結

60

果高分通過了。在聖路易和比利的樂團一起表演的那兩個星期對我很有幫助，但後來比利帶團去芝加哥的君王劇院（Regal Theatre）演出卻沒帶我去，讓我有點受傷。比利知道巴迪‧安得森不會回團去芝加哥，有點傷到我的自信。但我去紐約之前，重新在東聖路易找了馬里昂‧黑澤爾（Marion Hazel）取代我，有點傷到我的自信。但我去紐約之前，重新在東聖路易和聖路易一帶表演又讓我找回自信，何況迪吉和菜鳥跟我說過，如果我真的有一天要去大蘋果闖闖看，一定要去找他們。那時我已經很清楚，繼續在聖路易一帶演奏已經學不到東西了，我知道踏出下一步的時候到了。所以我在一九四四年的初秋，行李包一包就搭火車去紐約。我這輩子從來不怕嘗試新的事，到了紐約也什麼都不怕。但我知道要跟音樂圈的大人物混，我得把自己準備好，我也知道我絕對辦得到。我自認我的小號水準絕對不輸任何人。

第三章 紐約，1944-1945

初到紐約：菜鳥、迪吉、52街與朱莉亞音樂學院

我在一九四四年九月來到紐約，很多書和報章雜誌都寫成一九四五年。那時候第二次世界大戰已經快結束。很多年輕人都上戰場去和德國人跟日本人打仗，有些二人再也沒回來。我很幸運，因為戰爭快結束了。當時紐約到處都是穿著軍服的軍人，這我記得很清楚。

我那時候十八歲，對很多事情還懵懵懂懂，例如女人和毒品。但我對自己玩的音樂、吹小號的能力很有自信，對在紐約生活這件事也一點都不怕。話是這樣講，但紐約還是讓我大開眼界，尤其是那些高樓大廈、城市的噪音、汽車，還有多到靠北的人，走到哪裡都是人。紐約的步調快到不行，我這輩子從來沒見過。我原本以為聖路易和芝加哥的步調已經夠快了，但跟紐約完全不能比。這就是我第一件需要適應的事，要習慣在人堆裡生活。但在紐約搭地鐵非常棒，到哪裡都好快。

我到紐約後住的第一個地方，是河濱大道（Riverside Drive）上的克萊蒙特飯店（Claremont Hotel），就在格蘭特陵園（Grant's Tomb）對面，茱莉亞音樂學院幫我在這間飯店訂了一個房間。後來我在147街和百老匯大道口找到一間分租的房子，是姓貝爾（Bell）的一家人管理的，他們也是束聖路易人，認識我爸媽。貝爾一家人都很好，租給我的房間乾淨寬敞，每個星期租金一元。我爸幫我付了學費，除了房租之外還給了我一點零用錢，夠讓我撐個一、兩個月。

62

我到紐約後的第一個星期都在找菜鳥和迪吉，不到這兩個仁兄。我沒辦法只好打電話回家請我爸再給我一點錢，他也匯了錢給我。我那時候什麼癮都沒有，不抽菸、不喝酒，也沒吸毒。我一心一意在音樂上，這對我來說已經夠亢奮了。茱莉亞音樂學院開學後，我就搭地鐵到 66 街的學校上課。我馬上就發覺自己不喜歡茱莉亞的課程，對我來說，他們教的那套音樂太白人了。何況我對爵士圈的動向比較感興趣，那才是我決定來紐約真正的原因——就是要打入以哈林區明頓俱樂部 (Minton's Playhouse) 為中心的爵士樂社群，並參與爵士聖地 52 街的大小事，當時玩音樂的人都直接把 52 街叫做「爵士大街」 (The Street)。這才是我來紐約真正的目的，要吸乾這些地方的每一滴養分。茱莉亞音樂學院只是個幌子、是我的中繼站、我的偽裝，只為了讓我離菜鳥和迪吉近一點，盡量跟在他們身邊。

我在 52 街遇到了佛瑞迪・韋伯斯特，我在他那裡跟著吉米・蘭斯福德的樂團到聖路易表演時就認識他了。然後我又跟佛瑞迪一起去哈林區的薩沃伊舞廳 (Savoy Ballroom) 聽薩沃伊蘇丹樂團 (Savoy Sultans) 表演，他們真的是屌到不行的畜生級樂團。但我當時一心想找到菜鳥和迪吉，雖然我很喜歡在這裡看到的東西，但這不是我來紐約真正想找的。

我來到紐約後尋找的第二種東西是馬場。我爸和我爺爺都養馬，我自己從小到大也常騎馬，我很愛馬這種生物，也超愛騎馬。那時候我以為中央公園會有馬場，所以曾經走遍整個公園，從 110 街一路走到 59 街，到處找哪裡有馬場，但每次都找不到。有一天我終於問了一個警察該去哪裡才能找到，他告訴我馬場在 81 街或 82 街那一帶，我到那裡去總算騎到了幾匹馬。我騎馬的時候服務人員都用奇怪的眼神看我，我猜是因為不習慣看到黑人來騎馬，但我覺得這完全是他們的問題。

我也去了哈林區的明頓俱樂部，在118街上，聖尼古拉斯大道（St. Nicholas Avenue）和第七大道之間。明頓俱樂部隔壁就是塞西爾飯店（Cecil Hotel），很多樂手都住在那裡，那一帶非常繁華。我在聖尼古拉斯大道和117街街角第一次遇到蠢貨，叫做柯勒（Collar），是個樂手。我一直不知道柯勒的真名，只知道他是聖路易人，以前是聖路易的德太德林（Dexedrine）藥頭，每次菜鳥到聖路易表演，柯勒都會賣他德太德林和肉荳蔻那類的東西。總之，我竟然在哈林區遇到柯勒，他穿得比王八羔子還體面——全白襯衫配黑色絲質西裝、頭髮抹了油向後梳得整整齊齊，都長到肩膀了。他說他來紐約是想在明頓俱樂部吹薩克斯風，但我知道他在聖路易就吹得不怎麼樣，一定只是肖想樂手的生活。更慘的是，他還是個徹頭徹尾的怪咖。他沒有成功，從來沒人注意到這個叫柯勒的貨色。

在威廣場（Dewey Square）的小公園裡看到他的，那時候樂手都會在這裡嗑藥。我是在一個名叫杜威廣場對面有一棟比較沒那麼高級的龐大建築，叫格雷姆公寓（Graham Court），裡面每一戶都超級大、裝潢超華麗，住了很多上層社會的黑人，包括醫生、律師和那種老大型的人。很多住在糖山（Sugar Hill）這一區的人都會來明頓俱樂部，這裡在以前是第一流的地區，一直到一九六○年代毒品大舉入侵，才把這裡給毀了。

明頓俱樂部和塞西爾飯店都是一等一的高級場所，非常有型，會來這兩個地方的人都是哈林區黑人社群的菁英分子。杜威廣場對面有一棟比較沒那麼高級的龐大建築

來明頓俱樂部的人都是穿西裝、打領帶，每個人搶著模仿艾靈頓公爵或吉米・蘭斯福德這些樂手的穿著，媽的全都光鮮亮麗得不得了。但進去明頓俱樂部不用花你什麼錢，找張桌子坐下好像只要兩塊錢，桌子上還會鋪著白亞麻桌巾，桌上有小小的玻璃花瓶插著鮮花。那地方很棒，比52街的酒吧高

級太多了，而且大概可以坐一百到一百二十五人。明頓主要是一個晚餐俱樂部，女主廚是一個叫愛黛兒（Adelle）的黑人，手藝很好。

塞西爾飯店也是很棒的地方，很多外地來的黑人樂手都會住在這裡。飯店的房價合理，房間也乾淨寬敞，飯店附近總會有幾個高端的皮條客和妓女晃來晃去，如果有人憋太久想來一發，花點錢就可以叫個漂亮妹子開房間。

在那個年代，明頓俱樂部是最屌的聖地，想闖出一片天的爵士樂手都會去那裡試身手，不像現在都是去爵士大街。以前的樂手要先在明頓出道，之後才去市中心的爵士大街發展，跟明頓俱樂部的競爭相比，52街算是很好混。大家會去52街都是為了賺錢，還有露露臉給白人聽眾和白人樂評家看，但要在樂手之間成名，就一定要到明頓俱樂部。明頓俱樂部也讓很多畜生死得很難看、摧毀了他們的夢想，這些人就這樣默默消失，再也沒人知道他們是誰。但明頓也鍛鍊出很多樂手，造就了他們日後的成功。

我在明頓又遇到了「肥仔」納瓦羅，我們很常在那裡即席合奏。米爾特‧傑克森（Milt Jackson）也在。次中音薩克斯風手「牙關鎖閉」艾迪‧戴維斯（Eddie "Lockjaw" Davis）是駐店樂團的團長，畜生級的。要知道，像「牙關鎖閉」、菜鳥、迪吉、孟克這些稱霸明頓俱樂部的樂手，從來不會玩平淡無奇的音樂，每次一吹就嚇死你。他們這樣做是為了淘汰那一大堆沒有實力的樂手。

要是你沒有實力還敢站上明頓的演奏臺，就不只是被聽眾無視或被噓下臺、丟自己的臉這麼簡單，你可能還會被打。有一晚有個不會演奏的傢伙上了臺，亂吹一些垃圾音樂，想裝酷騙騙妹子，結果有個聽眾，其實也只是個喜歡來聽音樂的普通路人，受不了那智障在臺上亂搞，靜靜從座位上站起來，

直接把那個不會吹的傢伙拽下臺拖到外面，在明頓和塞西爾之間的空地把他揍了一頓，而且是狠扁。揍完還跟那傢伙說，吹不出能聽的音樂，就永遠別想回明頓的演奏臺。這就是明頓俱樂部的本色，要嘛出眾，要嘛出局，沒有不上不下的空間。

明頓的黑人老闆叫做泰迪·希爾（Teddy Hill），咆勃爵士樂（Bebop）就是從他的俱樂部開始的，明頓可以說是咆勃爵士樂的音樂試驗場。咆勃首先在明頓俱樂部成形、成熟，然後往市中心傳到 52 街，白人才開始在三顆骰子（Three Deuces）、瑪瑙（Onyx）、凱利馬廄（Kelly's Stable）這些俱樂部聽到。但一定要搞清楚，不管你在 52 街聽到的音樂再怎麼棒，都比不上上城的明頓俱樂部那樣熱情澎湃、充滿創意。當時的樂手都很清楚，在市中心的俱樂部演奏給白人聽的時候要收斂一點，不能那麼創新，因為白人承受不了真正的音樂。但也別誤會，還是有些不錯的白人夠膽來明頓表演，只不過人數非常稀少。

我恨透了白人總是在他們發現了某個事情之後，就想要搶功勞，好像在他們發現之前這些事情不存在一樣，而他們總是在事後才發現的，那些事跟他們一點關係也沒有。然後他們還會想要搶走全部的功勞，把所有黑人排除在外。他們就是想這樣對付明頓俱樂部和泰迪·希爾的，咆勃爵士樂成為當時最夯的熱潮後，白人樂評家全都裝作他們在市中心的 52 街發現了咆勃爵士樂和我們這些樂手。這種騙鬼的狗屁論調我想到就噁心。更扯的是，如果你出聲反對，或不同意這些種族歧視的鬼扯，那你就會被打成激進份子，被打成沒事惹事的黑人，然後他們就會把你排除在一切之外。但那些樂手、那些真正熱愛咆勃爵士樂又尊重真相的人，心裡都很清楚正牌的咆勃爵士樂是從哈林區開始的，是從明頓開始的。

每天下課後的晚上，我不是去市中心的爵士大街，就是去上城區的明頓俱樂部，但連續找了幾個星期，還是沒看到菜鳥和迪吉。媽的，我為了找他們兩個跑遍了 52 街的俱樂部，像聚光燈（Spotlite）、三顆骰子、凱利馬廄、瑪瑙這些地方。我還記得第一次去三顆骰子的時候，發現空間比我想像中小很多，我以為那地方會更大的。三顆骰子俱樂部在爵士圈的名氣那麼響，我還以為會很奢華舒適什麼的，沒想到演奏臺小到光擺一臺鋼琴都快沒位置了，看起來真塞不下一個樂團。給客人坐的桌子也都擠在一起，我還記得當時心想這什麼破地方，連東聖路易和聖路易都找得到不少裝潢比這裡更高級的俱樂部。但我雖然對這間俱樂部的外表很失望，在這裡聽到的音樂卻讓我很過癮。我聽到的第一個樂手是唐・拜雅斯（Don Byas），他真的是很屌的次中音薩克斯風手。我還記得他在那個小到不行的演奏臺上吹了一大堆曲子，聽得我佩服得不得了。

後來我終於聯絡上迪吉了，我問到他的電話號碼，撥了電話給他。他還記得我是誰，邀請我到他在哈林區第七大道的家坐坐。能見到他真好。但迪吉也有好一陣子沒看到菜鳥了，不知道他人在哪裡，也不曉得該怎麼聯繫上他。

我繼續尋找菜鳥的下落。一天晚上我在三顆骰子俱樂部的門口晃來晃去，老闆走過來問我在那裡幹什麼。大概是因為我看起來年幼無知，那時候我連鬍子都留不起來。總之我告訴他我在找菜鳥，他跟我說菜鳥不在那裡，還說要滿十八歲才能進俱樂部。我告訴他我已經滿十八歲了，我只是想找到菜鳥而已。結果那位仁兄開始跟我說菜鳥的壞話，說他是亂七八糟的畜生，說他是毒蟲之類的說個不停。他問我從哪裡來，我告訴他，他就叫我最好趕快回家。他說完還叫我「小子」，我一向很討厭別人這樣叫我，更不用說是一個我不認識的白人畜生說的。所以我叫他滾去吃屎，說完轉頭就走。其實他說

的事我早就知道了，我本來就知道菜鳥是個海洛因毒蟲。

我離開三顆骰子俱樂部，沿街走到瑪瑙俱樂部，剛好看到柯曼·霍金斯在表演。媽的，瑪瑙整個擠爆了，全部都是要去看柯曼演奏的人，他那時候固定在瑪瑙俱樂部吹薩克斯風。那時我誰都不認識，只好像在三顆骰子俱樂部那樣在酒吧門口附近閒晃，在人群中尋找熟悉的臉孔，說不定會認出某個比利·艾克斯汀樂團的團員。但我誰都沒看到。

「豆子」（我們那時候都這樣叫柯曼·霍金斯）中場休息時走到我這裡來，我到現在還不知道他為什麼要過來，我大概走運吧。總之我知道他是誰，所以主動開口向他自我介紹，跟他說到我在聖路易的時候曾經和比利的樂團一起表演，還有我來紐約讀茱莉亞音樂學院，但真正的目的是來找菜鳥。豆子聽了之後笑了一下，說我還這麼年輕最好不要跟菜鳥這種人扯上關係。他媽的，他跟我說過他是誰，這已經是我那天晚上第二次聽到這種話了。我不想再聽人說這些，就算是我又敬又愛的柯曼·霍金斯也不行。我的脾氣很暴躁，所以想都沒想就對柯曼·霍金斯這樣的人物大小聲，好像說了「好啦！所以你到底知不知道他人在哪？」之類的話。

媽的，莫名其妙被我這樣一個黑人小鬼亂嗆，柯曼大概嚇了一跳。他看著我，搖了搖頭，然後告訴我要找菜鳥最好去哈林區，去明頓俱樂部或思漠天堂（Small's Paradise）找。豆子說：「菜鳥喜歡去那些地方即席。」說完就轉身走開，回頭補上一句：「給你一個忠告，好好完成你在茱莉亞的學業，別再想菜鳥。」

媽的，來紐約的頭幾個星期真難混，一邊要找菜鳥，一邊還要想辦法跟上學業。後來有人告訴

我菜鳥在格林威治村有些朋友，所以我就跑到那一帶看能不能找到他。我去了布利克街（Bleecker Street）上的幾家咖啡館，認識了好多藝術家、作家，還有那些長髮蓄鬍、完全不甩社會規範的詩人，我這輩子真沒見過這樣的人，到格林威治村真的讓我開了眼界。

我來來回回在哈林區、格林威治村和 52 街之間跑來跑去，認識了愈來愈多人，包括吉米・柯布（Jimmy Cobb）和戴克斯特・高登（Dexter Gordon）。戴克斯特都叫我「甜蛋糕」（Sweetcakes），因為我一天到晚都在喝麥芽牛奶，吃的都是蛋糕、甜派和雷根糖。我連跟柯曼・霍金斯都愈來愈好，他開始喜歡我，特別照顧我，還盡力幫我找菜鳥的下落。這時候豆子看出了我對自己追求的音樂非常認真，他很敬佩這樣的決心。但找來找去菜鳥還是沒個蹤影，連迪吉也不知道他在哪裡。

有一天我在報紙上看到哈林區 145 街上的熱浪俱樂部（Heatwave）有一場即席合奏，菜鳥就在樂手名單之中。我記得我問豆子覺得菜鳥會不會出現，豆子露出奸詐的微笑說：「我跟你賭，菜鳥都不知道自己會不會去。」

那天晚上我還是去了熱浪俱樂部，那是個時髦社區裡的時髦小酒吧。我去了之後發現菜鳥不在那裡，反倒是遇到了其他樂手，例如白人次中音薩克斯風手艾倫・伊格（Allen Eager）、小號很厲害的喬・蓋伊（Joe Guy），還有貝斯手湯米・波特（Tommy Potter）。但我要找的不是他們，所以我也幾乎沒我真的遇到菜鳥，要是他還記得我，說不定會讓我上臺跟他一起吹。我找了一個位子坐下，緊盯著大門尋找菜鳥的身影。媽的，我坐在那裡等菜鳥等了快一整個晚上，結果他還是沒有出現。過了一陣子，我決定出去透透氣。當時我站在俱樂部外的街角，突然間後面傳來一個聲音：「喂，邁爾士！聽說你一直在找我！」

我轉過去，菜鳥就站在那裡，樣子瘔得跟畜生一樣。他的衣服鬆垮垮的，看起來像是穿著這套衣服睡了好幾天都沒換過，他臉上浮腫，兩隻眼睛也又紅又腫。但他真的酷斃了，有一種屬於他自己的潮，他就算喝醉酒或把自己搞得一團糟，都還能散發出這種氣質。再加上他還散發出一種自信，每個真心相信自己的音樂很屌的人都有這種自信。但不管他那天晚上實際上看起來怎樣，是氣色很差還是一副快死的樣子，在我眼中、在找他找到快崩潰的我眼中，他看起來還是很棒——我就是很高興看到他站在我面前。而且他還想得起來是在哪裡認識我的，那時候我真是全世界最快樂的畜生。

我告訴菜鳥我找他找得多辛苦，他只笑了一下，說他常搬家。他帶著我回到熱浪俱樂部，大家都像迎接國王那樣迎接他，而他也真夠格當國王。俱樂部裡的那些傢伙看我跟在菜鳥身邊，他一隻手還摟著我的肩膀，所以也對我非常敬重。那天晚上我沒吹小號，就只在臺下聽。媽的太不可思議了——菜鳥的嘴唇碰到樂器的那一瞬間，整個人就變了。我靠，他原本看起來超落魄，突然變成有無限的力量和美感從他體內噴發出來，這嚇死人的轉變就在他開始吹薩克斯風的那一刻發生。他當時二十四歲，但沒在吹的時候看起來比較老，尤其是在臺下的時候。但他一把薩克斯風放進嘴裡，整個人的容貌都變了。菜鳥就算醉得東倒西歪的，或打海洛因打到昏頭，一樣能把薩克斯風吹得像個畜生，菜鳥真是超人。

總之，我和菜鳥在那個晚上重逢之後，一天到晚都待在他身邊，就這樣待了好幾年。他和迪吉在這個時期影響我最深，都是我的音樂導師，菜鳥還搬來和我住了一陣子，一直住到艾琳來找我。艾琳在一九四四年十二月跑來紐約，也不先通知我一聲，就突然到我家門口來敲門，是我媽叫她來的。所以我只好幫菜鳥在同一棟房子裡找了另一個房間，就是在 147 街和百老匯大道口那棟分租房。

但菜鳥那時候的生活形態我實在應付不來，他一天到晚喝酒、吸毒、吃東西。我白天要上學，他就會把自己搞得亂七八糟，躺在家裡不省人事。但他也教了我很多音樂知識，和弦之類的東西，讓我去學校用鋼琴把這些和弦彈出來。

我幾乎每天晚上都跟著迪吉和菜鳥到處跑，到處去插花，盡力吸收一切音樂養分。就像我說的，我那時已經認識了佛瑞迪·韋伯斯特，他也是很屌的小號手，年紀跟我差不多大。我們會去 52 街聽迪吉吹小號，他吹的速度快到誇張，每次都讓我們兩個聽到下巴掉下來。媽的，他們在 52 街和明頓俱樂部玩的那些音樂是我這輩子從來沒聽過的，屌害到嚇死人。迪吉也開始用鋼琴教我一些東西，讓我拓展對和聲的感受力。

菜鳥帶我認識了瑟隆尼斯·孟克（Thelonious Monk）。孟克會故意安排一些聽起來很怪異的和弦進行，加上他獨奏時的留白、對空間感的運用……媽的，他的音樂毀了我的三觀，讓我佩服得五體投地。我說：「這畜生。還可以這樣搞？」聽過孟克的音樂之後，他對空間感的運用大大影響了我自己的獨奏方式。

同時，茱莉亞音樂學院的課程讓我愈來愈不爽，真的不適合我。像我說的，我去念茱莉亞只是個幌子，目的是跟在迪吉和菜鳥身邊，但我多少還是有點期待能在學校學到一些東西。我參加了校內的交響樂團，目的是跟在迪吉和菜鳥身邊，但大概每九十個小節才吹得到兩個音，然後就沒了。我想要更多吹奏的機會，也需要更多。而且我清楚得很，就算我小號吹得再好、音樂知識再豐富，也根本不會有白人交響樂團會用我這種黑人小鬼。

我自己在外面到處跟人混，學得比在學校快多了，所以沒多久我就覺得去學校很無聊。而且這學

校他媽都是教白人那套，非常種族歧視。幹，我在明頓俱樂部隨便聽個一場，都比在茱莉亞待兩年學得多。在茱莉亞讀到畢業，我也只會學到一大堆沒新意的白人音樂，而且我愈來愈不爽學校那些種族偏見、侮辱人的鳥事。

我記得有一天我在上一堂音樂史的課，是一個白人女老師在教，她在全班面前說黑人會發展出藍調音樂，是因為他們窮，必須去田裡採棉花。所以黑人都很悲傷，藍調就是這樣來的，來自黑人的悲傷。我聽了馬上舉手，直接站起來說：「我是東聖路易人，我爸很有錢，是牙醫，但我就常吹藍調。我爸這輩子沒採過棉花，我也不是有一天起床心情悲傷就開始吹藍調，哪有這麼簡單的事。」那婊子聽完臉整個綠了，什麼話都說不出來。媽的，她在教科書上看到這種說法就照著亂教，但寫這書的人根本不知道自己在鬼說什麼。茱莉亞音樂學院這樣的爛事一大堆，過沒多久我就受不了了。

就我當時對音樂的認知，佛萊徹・韓德森（Fletcher Henderson）和艾靈頓公爵這二人才是最屌的，他們才是整個美國的音樂圈裡面真正的作曲和編曲天才。但這女的根本沒聽過這些人是誰，我也沒時間教她。而且應該是她教我才對吧！所以囉，她和其他老師在課堂上講什麼我根本懶得聽，整堂課就抬頭看著時鐘，想著當天晚上有什麼活動，猜測菜鳥和迪吉什麼時候要去市中心表演。我心裡想的是等等要回家換衣服，然後到 145 街和百老匯大道路口的彼克福德（Bickford's）快餐餐廳花五毛錢買一碗湯，喝了才有力氣撐過晚上的表演。

菜鳥和迪吉星期一晚上都會來明頓俱樂部吹即興，所以那天人一定爆多，大家都想擠進來聽他們兩個表演，搞不好還可以跟他們同臺。但真正搞得清楚狀況的樂手，通常都根本不想在菜鳥和迪吉即興演奏的時候跟他們一起吹，我們只會坐著當觀眾，邊聽邊學。他們的節奏組可能會是肯尼・克拉克

（Kenny Clarke）當鼓手，有時候會是馬克斯・洛屈（Max Roach），我就是在明頓俱樂部認識他的。

柯利・羅素（Curly Russell）會來彈貝斯，有時候孟克會彈鋼琴。媽的，表演熱門到大家會他媽開始搶座位，人一離開，座位就會被別人搶走，只好再去跟人家搶。真的是很屌，現場嗨到快爆炸。

明頓俱樂部的表演通常都是這樣——樂手會帶著自己的樂器過來，如果你運氣好，菜鳥和迪吉就會邀你上臺一起演奏。要是他們真的邀你上臺，你最好別搞砸，我就沒有。我第一次跟他們演奏的時候，表現雖然沒多好，但至少拚死拚活吹出了自己的風格。我在這個階段雖然受迪吉吹小號的方式影響很深，但我的風格跟迪吉還是有點不一樣。跟菜鳥和迪吉搭配的樂手，都會瞄一下他們的表情，看自己到底表現得怎樣，如果你演奏完他們兩位臉上有笑容，這就表示你還不錯。我第一次吹完後，他們兩個就是面帶笑容，所以從此以後我就算是圈內人了，可以親身參與紐約音樂圈的各種動態跟發展。

所以這次之後，大家就把我當成潛力新星，有資格一天到晚跟音樂圈的大咖一起表演了。

我在茱莉亞音樂學院上課的時候都在想這些，學校教的東西我根本都聽不進去，所以我後來輟學了。學校老師什麼都沒教我，說實在，他們自己也什麼都不懂，當然沒什麼好教的，因為他們對任何形式的黑人音樂都充滿偏見，但黑人音樂才是我想學的。

總之在紐約待了一陣子後，我的名聲愈來愈響亮，只要我想，我就能去明頓俱樂部表演，也愈來愈多人會特地來聽我吹小號。我剛來到這座城市時有一件事讓我很驚訝，就是樂手沒我想像的那麼了解音樂。我真的很震驚，因為我發現年紀比較大的樂手之中，只有迪吉、洛伊・艾德瑞吉，還有留長髮的喬・蓋伊他們三個的音樂才有值得我學習的地方。我原本以為在紐約混的樂手全都是畜生級人物，結果發現我竟然比大多數的人還懂音樂。

在紐約生活、表演了一陣子之後，我還發現了一件怪事——很多黑人樂手對樂理根本啥都不懂。

巴德‧鮑威爾 (Bud Powell) 是我認識的樂手之中，少數幾個能演奏、能作曲，又讀得懂各種音樂的人。很多老一輩的樂手都認為，受過音樂學院訓練就會變得像白人那樣演奏、能作曲，或者是學了某種音樂理論，演奏的感覺就會跑掉。我真的太傻眼了，連菜鳥、總統、豆子這些大師，竟然都不會去博物館或圖書館借閱樂譜，去看別人怎麼玩音樂，或去了解音樂的走向。像我就會去圖書館讀那些偉大作曲家寫的樂譜，像史特拉汶斯基 (Stravinsky)、阿班‧貝爾格 (Alban Berg)、普羅高菲夫 (Prokofiev) 這些人的作品，不管什麼類型的音樂我都想知道是麼回事。知識但給我們自由，無知的人等著被奴役——我真的不敢相信怎麼會有人都已經這麼接近自由了，還不好好把握這個機會。我一直都搞不懂，黑人怎麼能不盡量利用身邊的資源、好好把握機會呢？這就好像某種賤民心態，讓人莫名其妙覺得自己不被允許做某些事，以為這些事他媽只有白人能做。我每次跟其他樂手討論這些想法，他們都不鳥我，

你懂我意思嗎？久了我也就只求顧好自己，不跟他們聊這些了。

我有個好朋友叫尤金‧黑斯 (Eugene Hays)，他是聖路易人，跟我一樣在茱莉亞音樂學院讀書，學的是古典鋼琴。他是個天才，如果他是白人，現在絕對是全世界最受人尊崇的古典鋼琴家，可惜他是黑人而且想法前衛，所以他們什麼機會都不給他。我和他就是會把紐約那些音樂圖書館用好用滿的那種人，只要有辦法，就不放過任何機會。

話說我那時跟很多樂手混在一起，像「肥仔」納瓦羅 (大家都叫他「胖妞」) 和佛瑞迪‧韋伯斯特。我跟馬克斯‧洛區和傑傑‧強生 (J. J. Johnson) 的感情也愈來愈好，強生是很厲害的長號手，印第安納波利斯人。對我們這群人來說，明頓俱樂部就是我們的大學，菜鳥和迪吉就是我們的教授，我們就

74

是要從他們手上拿到咆勃爵士樂的碩士博士學位。媽的，他們兩位大師玩出來的厲害音樂真是多到數不清。

有一次表演完後，我已經回到家睡死了，門口卻突然有人敲門。我好不容易從床上爬起來，睡眼惺忪地走到門口，心裡很火大。我把門打開，結果是傑傑‧強生跟班尼‧卡特站在那裡，手裡還拿著紙筆。我問他們：「你們兩個畜生一大早來我家幹什麼？」

傑傑‧強生不理我，直接說：「〈印證〉，邁爾士，教我〈印證〉的旋律，幫我哼出來。」

這畜生連早安都沒說，一開口就給我問這個。〈印證〉（Confirmation）這首曲子，所有樂手都愛得半死，所以這畜生就這樣在清晨六點出現在我家門口。我跟傑傑‧強生那天晚上才一起吹過〈印證〉，結果他老兄現在還跑來要我哼給他聽，

所以我只好半夢半醒地開始用F調哼，這曲子就是用F調寫的。傑傑‧強生聽完以後跟我說：「邁爾士，可是你漏了一個音，漏掉的那個音是什麼，曲子裡少的那個音是什麼？」我想了一下然後告訴他。

他說：「謝了，邁爾士。」在紙上了寫一下就走了。傑傑‧強生他真是個搞笑的畜生，媽的一天到晚給我幹這種事。他知道我讀茱莉亞音樂學院，就覺得我一定會知道菜鳥作曲的時候那些技術細節。我永遠不會忘記他第一次找我問旋律的情形，一直到今天，我們每次想起這件事都會笑個半死。好笑歸好笑，從這件事也可以看出當時的樂手有多重視菜鳥和迪吉的音樂，大家吃飯睡覺沒事幹的時候都在想。

那時我和胖妞常常會到明頓俱樂部一起演出。他原本就很大隻，人又肥，一直到去世前才突然變

瘦。胖妞在明頓俱樂部時真的很屌，如果聽不慣臺上的王八蛋演奏的音樂，他就會直接擋在他前面，不讓他接近麥克風。他一個側身就可以把人家擋住，然後示意我開始吹。很多樂手會不爽胖妞，但他一點也不在乎，而且被他這樣搞的人也會知道自己的實力不到位，所以不爽的心情也不會持續太久。

但我剛到紐約那陣子，跟我最麻吉的死黨還是佛瑞迪·韋伯斯特。我超愛佛瑞迪吹小號的方式，他有那種聖路易小號手的風格，吹出來的聲音很宏亮，好像在深情歌唱，也不會吹太多音符，或速度快到不行。他跟我一樣，很喜歡吹中板或慢板的曲子，我以前會學他那樣的方式，只不過不用抖音，不會在吹一個音的時候抖來抖去。他差不多比我大九歲，但我在茱莉亞學到的演奏跟作曲技巧，我全部都會跟他分享，就是那些技術面的東西，茱莉亞在這方面確實比較厲害。佛瑞迪是克里夫蘭人，從小和塔德·達美隆（Tadd Dameron）一起表演。那時候我們兩個的感情親如兄弟一樣好，很多地方都很像，而且我們連身材都差不了多少，常常穿對方的衣服。

佛瑞迪把過很多馬子，超級好色，除了音樂和海洛因，他最愛玩的就是女人了。媽的，很多人跑來跟我說佛瑞迪有多暴力，每次都他媽帶著一把.45手槍晃來晃去，但跟他夠熟的人都知道沒這回事。是沒錯，他絕對不受別人的氣，但他也不會沒事惹別人，菜鳥搬走之後，他還跟我住過了一陣子。佛瑞迪向來都是有話直說，真他媽誰都不怕，他是個很複雜的人，但我們兩個人相處得很愉快，感情好到我常常會幫他付房租，我所有的東西都可以給他。那時候我爸每個星期會匯給我四十塊左右，這在那個年代還滿多的，我的錢要不是花在家人身上，就是拿去跟佛瑞迪一起用。

一九四五年是我人生的轉捩點，身邊有好多事很順利地進行，也有好多事發生在我身上。先說第

76

一件事吧，跟這麼多樂手廝混在一起、玩了這麼多間俱樂部，我從那一年開始會喝點小酒，也開始抽菸。我也和愈來愈多人一起表演，我跟佛瑞迪、「胖妞」、傑傑、強生和馬克斯·洛屈跑遍了整個紐約和布魯克林，一有機會就一起參加即興演奏。我們會在市中心的52街一路表演到半夜甚至凌晨一點，媽的，在那裡表演完還會到上城區續攤，跑去明頓俱樂部、思漠天堂或者是熱浪俱樂部繼續表演，一直玩到俱樂部關門，大概都會到清晨四點、五點或六點才走。而且表演了整個晚上之後，我跟佛瑞迪他媽還會繼續聊音樂和樂理，討論各種吹小號的方式。白天在茱莉亞上課的時候我通常都在打瞌睡，真的是被那些可悲的爛課無聊到欲哭無淚，尤其是合唱課。我每次都坐在那裡發呆，打完哈欠就打瞌睡。好不容易撐到放學，我和佛瑞迪又會到處去找可以參一腳的演出，然後繼續討論音樂。那陣子我幾乎沒睡覺。艾琳又在家，她哭起來真他媽要人命。

雪莉兒又會哭，所以囉，我時不時也要盡一下我為人夫的職責，你懂的，就是陪陪她之類的。

一九四五年那陣子，我和佛瑞迪·韋伯斯特幾乎每天晚上都會去看迪吉和菜鳥表演，他們在哪間俱樂部表演我們就取哪裡。對我們來說，沒聽到他們吹奏就好像錯過人生大事一樣。媽的，他們吹的速度快到你非得到現場親耳去聽才能分辨。我們會用心研究他們的演出，從技術面去分析，簡直就是聲音科學家，聽到門嘎吱一聲我們都能準確報出音高。

當時我有一個叫威廉·瓦契亞諾（William Vachiano）的白人老師，他教的東西對我有點幫助。但他喜歡《雙人茶會》（Tea for Two）那種鬼音樂，每次都叫我吹那種東西給他聽。我們常常一言不合就直接給他吵起來，這在紐約的樂手之間變成一個傳說，大家都很愛講這件事，因為大家都說他是個很屬害的老師，專教我這種程度特別好的學生。但我跟那畜生一天到晚互相開噴，我會嗆他：「喂，

老兄，教我是你的責任耶，趕快教，不要再廢話。」每次我說類似這樣的話，瓦契亞諾就會氣到控制不住，滿臉通紅。但我這樣一說他也懂我的意思了。

跟菜鳥一起表演才讓我真正把音樂弄通。我跟迪吉在一起的時候，可以坐下聊天、一起吃吃東西、出去閒晃，因為他人非常好。但他也是個貪得無厭的畜生，我們兩個一直都聊不來。我們是很喜歡一起表演沒錯，但除了這個也就沒了。菜鳥從來不會告訴你該吹什麼，要從他身上學到東西，就要觀察他怎麼吹，然後模仿他。私下跟他在一起的時候，他也不太會跟你談音樂。我們一起住的那陣子，他還是有跟我聊過幾次音樂，我也學到了一些東西，但主要還是靠聽他吹薩克斯風學到的。

而迪吉就超愛跟你聊音樂，我也會跟他聊，所以從他身上學到很多東西。你可以說菜鳥是咆勃運動的靈魂人物，但說真的，迪吉才是這場運動的推手。我是說他會特別照顧年輕的樂手，比如說幫我們找工作、幹一些拉哩拉雜的事，願意花時間跟我們聊，一點也不在意年紀比我大了九歲、十歲，他從來不會一副高高在上的樣子跟我說話。迪吉也對黑人歷史很有興趣，很多人因為這樣瞧不起他，但他不是真瘋，只是他媽超愛搞笑，幹一些瘋瘋顛顛的蠢事，很多人因為這樣瞧不起他，但他不是真瘋，只是他媽超愛搞笑。迪吉也對黑人歷史很有興趣，各地開始流行非洲和古巴的音樂之前，他早就在吹了。迪吉在哈林區第七大道2040號的公寓套房，變成很多樂手白天的據點，沒事會去他家的人多到不行，常常弄到迪吉的老婆洛琳受不了，開始把我們這群畜生趕出去。我超常去他家，肯尼·多罕也常去，馬克斯·洛屈和孟克也是。

是迪吉讓我開始認真學鋼琴的，我會在他家看孟克怎麼玩他那種詭異的留白手法和漸進和弦。每次迪吉練習的時候，媽的，我一定把那些三音樂養分都吸飽吸滿。但我也不是只會單方面吸收，我也會演示給迪吉看我在茱莉亞學到的埃及小調音階。用這種音階演奏的時候，要調整某幾個音的升降，然後

後就會得到兩個降音和一個升音，沒錯吧？這就表示 E 跟 A 會是降音，然後 F 會是升音，你要做的事，就是從以 C 為主音的埃及小調音階裡找喜歡的音演奏。這音階有兩個降音一個升音，看起來怪裡怪氣的，但這樣演奏能在不改變基本調性的情況下讓你自由創造旋律。是我讓迪吉對這些東西產生興趣的，我跟他學，他也跟我學，但我從他身上學到的，比他從我身上學到的多太多了。

跟在菜鳥身邊可以很歡樂，因為他在音樂方面真的是天才，而且他有時候也是超搞笑，講話還帶點英國腔。但實際上要跟他好好相處還真他媽困難，因為他一天到晚想騙你，耍一些手段誆你，每次都想從你身上弄到錢去吸毒爽一下。他每次都跟我借錢去買海洛因或威士忌，反正看他當時想嗑什麼，像我說的，菜鳥跟大多數的天才一樣，是個貪得無厭的畜生，他什麼都想要。每次菜鳥海洛因毒癮一來，媽的，那畜生什麼事都幹得出來。他騙走我的錢之後，馬上就會跑到附近用同一套悲慘的說詞去騙錢，跟人家說自己急需贖金去當鋪把他的薩克斯風贖回來。那王八羔子從來沒還過錢，所以說跟菜鳥相處真他媽累人。

有一次我讓他留在我的公寓，結果下課回到家發現那畜生把我的行李箱拿去典當，還打了海洛因給我坐在地上打瞌睡。還有一次他為了買毒品把自己的西裝拿去當掉，然後跑來跟我借西裝穿去三顆骰子俱樂部表演。但我身形比他小，所以菜鳥那天站在臺上吹薩克斯風的時候，西裝袖子整整短了十公分，西裝褲也只到腳踝上面十公分。我那時候只有這一套西裝，所以只能待在公寓裡，等菜鳥去當鋪把自己的西裝贖回來，把我的那套還我。媽的，那畜生一整天都穿成那副德性晃來晃去，就只是為了打一點海洛因。但大家都說菜鳥那天晚上表演的風采簡直像穿上全套晚禮服，這就是為什麼大家都愛菜鳥，願意容忍他那些狗屁倒灶，他真的是史上最偉大的中音薩克斯風手。總之，菜鳥就是這樣的

人，他是偉大的天才樂手，但也是全世界最狡猾、最貪心的畜生，至少我這輩子沒看過比他誇張的。

他很奇葩。

我記得有一次我們從上城區搭計程車去爵士大街表演，菜鳥帶了一個白人婊子，我們三個人一起坐在後座。菜鳥上車前就已經打了很多海洛因，正在邊啃他最愛的炸雞邊喝威士忌，一邊叫那婊子趴下去吸他的屌。先說喔，我那時候對這種事很不習慣，我才十九歲，哪會看過這種事，我那時候連酒都不太喝，好像也才剛開始抽菸，毒品更是絕對沒碰過。總之，我看著那畜生他老二吸來吸去、嚼炸雞的空檔發出呻吟。我告訴他：「對，這讓我很不舒服。」你知道那畜生說什麼嗎？他說如過我看他吸那婊子的下體，整個人尷尬到爆。菜鳥發現我不自在，問我有什麼問題，還問我這樣是不是讓我不舒服。我說他們在我面前做這種事確實讓我不舒服，那女的像狗一樣狂舔他的老二，他還趁著擠在後座，我是要怎麼轉頭不看？我只好把頭伸出計程車的窗戶，但還是聽得到那兩個畜生辦事的聲音，還有菜鳥趁著空檔吸吮炸雞的嘖嘖聲。就像我說的，菜鳥真的很奇葩。

所以你就知道我會仰慕菜鳥，是因為他是偉大的樂手，不是因為喜歡他這個人。但他把我當親兒子對待，所以對我來說，他和迪吉都像我爸。菜鳥每次都說我的實力配得上任何人，有時候我覺得自己實力不夠，配不上某些樂手，他就會把我硬推上臺去跟他們一起表演，比如說柯曼・霍金斯、班尼・卡特或「牙關鎖閉」戴維斯這些人。雖然說我那時候對自己吹小號的實力已經很有自信，自認有能力跟大多數人搭配，但我畢竟也才十九歲，要跟某幾個樂手一起表演還是會覺得自己太嫩——但其實也沒幾個人會讓我有這種感覺。但菜鳥會幫我建立信心，跟我說他自己還年輕、剛開始在他老家堪薩

斯城表演的時候，也經歷過一模一樣的狗屁心態。

我的第一個錄音日是在一九四五年的五月，跟賀比‧費爾茲（Herbie Fields）一起錄的。媽的，我那天超想繳出好表現，雖然我沒有即興獨奏的機會，只負責吹合奏，但我還是緊張到差點忘了怎麼吹小號。我還記得那個錄音日彈貝斯的是雷納德‧蓋斯金（Leonard Gaskin），還有一個叫「橡皮腿」威廉斯（Rubberlegs Williams）的歌手。但我一直想忘掉這次錄音，所以忘了那天一起錄音的還有誰。

我也是在那時候拿到了第一個重要的俱樂部演出機會，在 52 街的聚光燈俱樂部跟著「牙關鎖閉」戴維斯的樂團表演了一個月。我更早以前就常常和他在明頓俱樂部合作，所以他知道我的小號吹得怎麼樣。也差不多是那時候（有可能更早，我有點忘了），我開始在 52 街的重拍俱樂部（Downbeat Club）和柯曼‧霍金斯的樂團一起表演，比莉‧哈樂黛是樂團的明星歌手。我之所以可以常常在豆子的樂團插花演出，是因為他們原本的小號手喬‧蓋伊剛跟比莉‧哈樂黛結婚，有時候他們兩個會吸海洛因吸到嗨翻天、打砲打太爽，搞到喬錯過演出，比莉也一樣。如果喬沒出現，柯曼就會用我。我那陣子每天晚上都會到重拍俱樂部找柯曼待命，看喬會不會出現，如果他真的沒來，我就會代替他上場。

我超愛跟柯曼‧霍金斯一起表演，也喜歡幫比莉伴奏，每次機會都會好好把握。他們兩個都是很屬害的樂手，很有創造力。但豆子更屌，沒人能像他那樣吹，他吹薩克斯風的聲音真的很宏大。「總統」李斯特‧楊吹奏的聲音很輕；班‧韋伯斯特（Ben Webster）每次都會吹過各種怪裡怪氣的和弦，你知道的，好像在彈鋼琴，因為他也是鋼琴手。；當然還有菜鳥，他有屬於自己的聲音。柯曼愈來愈喜歡我，喜歡到喬都被嚇得把皮繃緊，不敢再翹班。在這之後我才開始和「牙關鎖閉」一起表演。

我跟「牙關鎖閉」的表演結束之後，大家變得很常找我到爵士大街吹小號。這是因為當時那些白

人，尤其是那些白人樂評，終於開始意識到咆勃爵士樂真他媽夠份量。他們開始談論菜鳥和迪吉，寫了很多文章，但這都是在菜鳥和迪吉到爵士大街演出後才開始的。我是說他們確實會談論明頓俱樂部的音樂，會寫這方面的文章，但都是在他們把爵士大街變成白人來花大錢聽新潮音樂的地方之後才開始的。一九四五年左右，很多黑人樂手會為了賺大錢、賺媒體曝光度到52街表演。也差不多從這個時期開始，樂手愈來愈重視三顆骰子、瑪瑙、重拍、凱利馬廄這些52街的俱樂部，這些地方對樂手的重要性逐漸取代了哈林區的俱樂部。

但還是有很多白人不爽52街的音樂風潮，他們搞不懂這音樂是怎麼回事，只覺得他們的家園被一大堆從哈林區跑來的死黑鬼入侵了，所以玩咆勃爵士樂的地方種族張力都特別強。那時候很多黑人男性都把得到又正又有錢的白人婊子，那些白種妹子開放的咧，會跟那些老黑搞在一起，也不怕別人看。而且那些老黑每個人都穿得光鮮亮麗，連嘴巴說出來的話都潮到出水。所以你就知道為什麼有很多白人，尤其是白人男性，不喜歡這個新現象。

有些白人樂評家，例如共同主編《節拍器》（Metronome）音樂雜誌的雷納德・費瑟（Leonard Feather）和貝利・烏拉諾夫（Barry Ulanov），是真的了解咆勃爵士樂的發展，也懂得欣賞這種音樂，寫了很多正面的報導。但其他那些垃圾白人樂評恨透了我們的音樂，他們根本聽不懂這種音樂，也不了解甚至痛恨玩這種音樂的樂手。但每天還是一樣會有一堆人湧進俱樂部聽咆勃爵士樂，迪吉和菜鳥在三顆骰子俱樂部的樂團紅遍了全紐約。

菜鳥快變得跟神一樣，走到哪都有一堆人跟著他。菜鳥有一批隨行人員，有各種女人跟在他身邊，當然也少不了大毒販，還會有一堆人會送他各種禮物。菜鳥覺得他得到這一切都是理所當然，所以一

點節制都沒有，伸手一直拿。他開始翹掉表演，有時候整場演出都不知道跑去哪，這讓迪吉超頭大，因為迪吉雖然行為舉止有點瘋癲，但是個很有條理的人，他把事業顧得妥妥當當。迪吉不能接受有人翹班，所以他會拉著菜鳥坐下來，求他振作一點，還要脅他要是狀況不改善，他就要退團。菜鳥依然故我，所以最後迪吉不幹了，咆勃爵士樂的第一個偉大組合就這樣結束。

迪吉脫團的消息震撼了整個音樂世界，很多愛聽他們一起演出的樂手都失望到不行。大家都知道一個時代結束了，我們再也聽不到迪吉和菜鳥一起吹那些屌翻天的音樂，只能在唱片中回味了，除非他們回到同一個樂團。事實上很多人都希望他們回到同一個樂團，我那時候接替了迪吉的位置，但連我也是這樣希望。

迪吉離開三顆骰子俱樂部的樂團後，我以為菜鳥會帶樂團到上城去，但他沒有，至少不是馬上。當時很多 52 街俱樂部的老闆開始問菜鳥，迪吉走了之後要找誰來吹小號。我記得有一天跟菜鳥去一間俱樂部，俱樂部老闆就問了這個問題，菜鳥轉過來看我說：「他就是我的小號手，邁爾士‧戴維斯。」我以前常跟菜鳥開玩笑：「媽的，要是我當時沒加入你的樂團，你就失業了。」他聽了只會笑一笑，因為菜鳥懂得欣賞這種幽默，喜歡這種說不過你的感覺。讓我加入菜鳥的樂團有時候行不通，因為老闆喜歡菜鳥和迪吉的組合，但三顆骰子的老闆還是在一九四五年十月雇用了我們，樂團成員有菜鳥、鋼琴手艾爾‧海格（Al Haig）、貝斯手柯利‧羅素、鼓手馬克斯‧洛屈和史丹‧李維（Stan Levey），還有我。樂團的節奏組在迪吉離開之後還是維持同一批人。我記得我們在三顆骰子的表演持續了兩個星期左右，「寶貝」勞倫斯（Baby Laurence）會在舞臺上跳踢踏舞。他能跟著樂團的音樂踩著四分和八分音符，超級屌，我從來沒看過像「寶貝」這麼屌害的踢踏舞者，其實說沒聽過更貼切，

因為他跳踢踏舞的聲音好像在打爵士鼓，真的很屌。

這是我第一次跟菜鳥一起正式演出，我緊張到每天晚上都問他能不能退出不幹了。我是跟他一起表演過沒錯，但這是我和他第一個有錢拿的正式表演。我會問他：「你幹嘛需要我？」因為那畜生能吹的東西實在太多了。每次菜鳥吹一個旋律，我只會在他的旋律底下跟著他的引導去吹，讓他用薩克斯風唱出旋律，全部交給他主導。你想想，這樣不就變成我在主導菜鳥這個主導一切的人，那還像什麼話？我去引導菜鳥……開什麼玩笑？媽的，我覺得要死，怕自己搞砸。有時候我會覺得菜鳥是不是要把我開除了，就裝出一副自己想退團的樣子。所以我本來已經打算在他開口前主動說要退出，但他每次都鼓勵我留下來，說他需要我，而且很喜歡我的吹奏方式。所以我就繼續撐在那裡，不斷學習。

迪吉的東西我都很熟，我覺得這是菜鳥會雇用我的原因，另外可能也因為他想試看不一樣的小號。迪吉的音樂有些我能吹、有些不能，所以我就不去吹那些我自知吹不來的樂句，因為我很早就知道我一定要吹出自己的聲音，雖然那時候還不是很確定那聲音是什麼。

在菜鳥的樂團裡表演的頭兩個星期真他媽難受，但也讓我快速成長。我當時才十九歲，就能跟爵士樂歷史上最屌的中音薩克斯風手一起演出，讓我對自己非常得意。我是嚇得半死沒錯，但也愈來愈有自信，雖然我當時還不知道。

但菜鳥沒有教過我任何音樂方面的事。我超愛跟他一起表演，但沒人能複製他在臺上那套吹法，因為那太原創了。那時候我對爵士樂所有的了解，都是跟迪吉和孟克學來的，可能也從豆子身上學到了一點，但絕對跟菜鳥沒關係。要知道菜鳥是個即興獨奏家，有他自己的一套，吹薩克斯風時好像待在自己專屬的空間裡。誰都沒辦法從他身上學到什麼，除非複製他的演出，而且也只有一樣吹薩克

斯風的人才能複製他的演出，其實就連薩克斯風吹出來的東西，你再怎麼幹都沒辦法用小號吹出一樣的感覺，你可以跟他吹一樣的音，但他用薩克斯風吹出來的才能盡量去模仿他吹的方式跟概念。但他用薩克就是不一樣。就連屬害的薩克斯風手都複製不了菜鳥的音樂，桑尼·史提特試過，盧·唐諾森（Lou Donaldson）晚一點也試過，再晚一點還有傑基·麥克林（Jackie McLean）。但桑尼的風格比較接近李斯特·楊。巴德·費里曼（Bud Freeman）的風格又跟桑尼·史提特很像。我覺得最接近菜鳥的還是傑基和盧，但也只有聲音像，內容還是學不來。沒有人能吹得像菜鳥，不管是以前還是現在都沒有。

那時候對我的音樂概念影響最深的，除了迪吉和佛瑞迪·韋伯斯特之外，就是克拉克·泰瑞吹小號的方式，還有瑟隆尼斯·孟克對和聲的理解，他彈和弦的方式沒人能比。但主要影響我的大概還是迪吉吧。我記得我剛到紐約的某一天，我跟迪吉問起某個和弦，他就跟我說：「你要不要坐下來用鋼琴彈彈看？」我照做了。當時我是叫他給我和弦，但其實我本來就知道，只是平時不會去吹。因為我最早跟著菜鳥的樂團表演的時候，就已經對迪吉在團裡吹的小號瞭如指掌，我把他的音樂研究得很透徹，背得滾瓜爛熟。我還沒辦法像他吹那麼高，但我知道他吹的是什麼音。只是我當時口型還沒有發展好，沒辦法像他一樣把音吹得那麼高。而且我聽他吹的時候也不覺得音有那麼高，我一直都覺得我吹中音時，聲音聽起來比較好聽也比較清晰。

有一次我問迪吉：「媽的，為什麼我就是學不會像你那樣吹啊，只不過低了八度。你吹的是和弦音。」迪吉的小號雖然是自學的，但他對音樂的概念超清楚。所以當他告訴我，我每次都把音樂聽得比較低，每次都落在中音域，我馬上就想通了，因為我聽什麼都不會聽成高音，你懂嗎？我現在可以，但那時候就是不行。迪吉跟我這樣說之後過沒多久，有一次他

聽完我的獨奏之後就來跟我說：「邁爾士，你變強了，你的口型運用得比我第一次聽你吹的時候好。」

他的意思是我吹的音比以前更高更有力了。

要我吹一個音，前提是我一定要覺得好聽，我一向都是這樣。咆勃的年代大家都用超快的速度演奏，而且吹出來的音一定要跟和弦音在一樣的音域，至少我以前是這樣。咆勃的年代大家都用超快的速度演奏，但我從來不喜歡吹一大堆音階那種東西，我一向都想要去吹和弦中最重要的幾個音，把它拆解開來。我那時候常常聽到樂手狂吹一堆音階和音符，聽完根本記不住。

要知道音樂最重要的就是風格，假如我要和法蘭克・辛納屈（Frank Sinatra）一起表演，我就會照他唱歌的方式吹，或想辦法襯托他的歌聲。我就不會用狂飆的速度幫法蘭克・辛納屈伴奏。我那時候會仔細聽法蘭克、納京高甚至奧森・威爾斯（Orson Welles）這些人表演的時候是怎麼斷句的，這讓我在怎麼劃分樂句這方面學到很多。我的意思是這幾個畜生都很會運用自己的聲音去塑造音樂線或語句。所以幫歌手伴奏的時候，艾迪・藍道告訴過我，要吹一個樂句然後呼吸，或是說照你呼吸的方式去吹。所以幫歌手伴奏的時候，要像「甜心」哈利・艾迪森（Harry "Sweets" Edison）幫法蘭克伴奏那樣，法蘭克的歌聲一停，哈利就開始吹，稍微在前或稍微在後，但一定不會壓過他，小號的聲音絕對不能壓過歌手，只會在歌聲之間遊走。如果你吹的是藍調，就要吹出一種情緒，你要去感受那個情緒。

我在聖路易的時候就學到了這些，所以一直都想吹一些和大多數小號手不一樣的音樂。但我還是會想把音吹得跟迪吉一樣又高又快，單純為了向自己證明我辦得到。咆勃爵士樂流行的那段時間，很多樂手都在貶低我，因為他們的耳朵只聽得進迪吉那種音樂，他們以為小號本來就該那樣吹。所以像我這種怪胎出現，想嘗試不同的音樂，就有可能被人貶低。

但菜鳥在迪吉退團之後想要試點不一樣的東西。他希望小號手用不一樣的方式去吹，換一種新的概念和聲音。菜鳥他希望做出跟迪吉的小號聲完全相反的效果，想找能襯托他薩克斯風的人，讓他的音符全力爆出來，這就是他選上我的原因。菜鳥跟迪吉的演奏方式很像，兩個畜生的速度都快得要死，在音階爬上爬下的，有時候根本分不出兩個人的聲音。但菜鳥跟我搭配以後，我會給他超大的空間讓他搞他那套，不用擔心迪吉的小號聲會跟他打架，迪吉吹的時候一點空間都不會留給他。迪吉和菜鳥他媽的說什麼吸毒、偽造賣酒執照的屁話。但我覺得他們的演奏方式來說可能是史上最強。但我會留給菜鳥很多空間，菜鳥在迪吉離開以後要的就是這個。但我們在三顆骰子俱樂部表演了一陣子之後，還是有些二人不喜歡我，想聽迪吉表演，這我也能理解。

過了一陣子，樂團移到同樣在爵士大街上的聚光燈俱樂部表演，菜鳥找來查爾斯·湯普森爵士（Sir Charles Thompson）彈鋼琴，取代了艾爾·海格，雇用了貝斯手雷納德·蓋斯金，取代柯利·羅素。我們在聚光燈俱樂部的演出沒有持續很久，因為聚光燈還有其他幾家 52 街的俱樂部都被警方勒令停業，他們逼酒店關門幾個星期，真正的原因是因為不爽那麼多老黑跑來市中心，他們看不爽一大堆黑人男性把到那麼多漂亮又有錢的白人妹子。

52 街那一帶也沒什麼，就是一排三、四層樓高的褐石樓房而已，那鳥地方沒什麼高級的。早些年很多有錢的白人住在 52 街，第五、第六大道之間這一帶，但我聽說到一九四〇年代小樂團變得比大樂團流行，這些俱樂部也變得很夯，因為空間太小，根本坐不下大樂團，演奏臺連五人樂團都快坐不下了，十到十二人的大樂團更是想都別想。所以這種小俱樂部逼出了一種新類型的樂手，就是很會在小樂團編制下演奏的

走了，房子都變成小商店或開在一樓的小俱樂部。一九四〇年代小樂團變得比大樂團流行，那些有錢人都搬

人。我剛開始在爵士大街上演奏的時候，音樂的大環境就是這樣。

但三顆骰子、名門（Famous Door）、聚光燈、遊艇（Yacht Club）、凱利馬廄、瑪瑙這些小俱樂部，也引來了一大堆幹非法生意的人和很衝的那種皮條客，到處都是妓女、痞子跟毒販。說真的，這種人（黑人白人都有）在爵士大街上隨便找都一大堆。那些畜生想幹啥就幹啥，大家也都知道警察收了他們的錢，只要那些幹不法勾當的人都是白人，警方也就睜一隻眼閉一隻眼。但後來音樂從上城轉移到市中心，那些原本在上城搞不法生意的黑人，也跟著音樂一起移到爵士大街，至少很多人都過來了，這時候那些白人警察就很不爽了。其實很多黑人樂手都嘛知道，吸毒跟偽造賣酒執照什麼的都只是藉口，為了要掩蓋勒令俱樂部停業的真正原因，也就是他媽的種族歧視，但那時候他們會承認才有鬼。

總之，我也搞不懂為什麼，可能是因為在臺下聽我吹的那些黑人很支持我，我也說不上來。我在那裡小號吹得比之前好多了，我更有自信，小號也吹得更有信心了，而且雖然聽眾每次都是為了菜鳥起立鼓掌、瘋狂歡呼之類的，還有幾次全場幫我起立鼓掌。而且每次我吹小號，菜鳥都是面帶笑容，樂團中其他的樂手也一樣。有些曲子我還是吹得很卡，像是〈切羅基族〉（Cherokee）或〈突尼西亞之夜〉（A Night in Tunisia），迪吉以前輕輕鬆鬆就能吹完，因為這些曲子就是專門為他吹小號的方式寫的。但我還是夠強，通常可以撐過整首曲子，也不會讓聽眾注意到我其實吹得很抖。但如果佛瑞迪·韋伯斯特或迪吉來聽我吹，他們馬上就會知道這些曲子讓我有點應付不來，但他們也不會真的讓我難堪，但會讓我知道他們看得出來我吹得很掙扎。

人潮都跟著我們樂團跑到上城區了，其中也有不少白人，我覺得52街沒有一直關閉也是因為這樣，

因為那裡的白人老闆都開始抱怨，說錢都被哈林區的死黑鬼賺走了。總之，菜鳥轉移到上城，開始把白人都吸過去之後沒多久，爵士大街又重新開張了。要說白人老闆覺得是他們付錢給樂手，就開始把黑人樂手當作他們的財產。所以當時一定是有風聲說警方的新規定讓白人俱樂部老闆的荷包縮水，生意都快被哈林區的俱樂部搶光了，52街的俱樂部才會重新開張。但那些俱樂部重新開門後，以前的感覺變了──在我們離開的那段時間裡，爵士大街失去了一些魔力、少了一些能量。我不知道這樣說對不對，但我覺得他們關閉爵士大街的那裡整個就開始走下坡了，沒落只是遲早的事。

所以我剛到紐約的時候，就是在這樣的環境中打滾，不管是在上城還是市中心都全力去幹，一邊還要搞定茱莉亞音樂學院這個和咆勃爵士樂他媽完全不一樣的世界。在咆勃爵士樂的世界裡，菜鳥就是國王，因為最能代表這個世界的行為他都幹得很爽──比如說注射海洛因、到處跟妓女打砲、跟人借錢買毒這些屁事。我從來沒遇過像菜鳥幹這麼多爛事的人。

我在一九四五年秋天決定從茱莉亞音樂學院輟學的時候，最先告訴了佛瑞迪・韋伯斯特。佛瑞迪是個堅強又善良的人，他說我輟學前最好打電話給我爸，知會他一聲。其實我本來是要先斬後奏的。

但佛瑞迪跟我這樣說了之後，我重新想過了整件事。然後告訴佛瑞迪：「我總不能打給我爸，劈頭就說：『喂，爸，跟你說，我現在跟叫菜鳥跟迪吉的兩個樂手合作，所以要輟學了。』」我總不能這樣說吧，我得回家當面告訴他。」佛瑞迪也贊成，所以我就這樣做了。

我搭火車回到東聖路易，走進我爸的診間，就是掛著「請勿打擾」警示牌的那間。看到我突然出現他當然大吃一驚，但我爸遇到這種事每次都能很冷靜。他只說了一句：「邁爾士，你他媽跑回來幹

什麼？」

我跟他說：「爸，你聽我說，紐約現在出現一種局面，那裡的音樂在變，風格在變，我想要參與這個改變，跟菜鳥和迪吉一起。所以我回來是要告訴你，我不想繼續讀茱莉亞音樂學院，因為他們教的都是白人音樂，我沒興趣。」

「好吧，」他說，「只要你知道自己在做什麼，你怎麼做都好。但你要記得，不管你做什麼，都要好好做。」

他接下來對我說的話，我一輩子都會記得：「邁爾士，你聽到窗外的鳥叫聲了嗎？那是仿聲鳥，牠沒有自己的叫聲，只會模仿別的鳥，你不要跟牠一樣。你要做你自己，找到你自己的聲音，這才是真正重要的事。所以不要變成別人，好好當你自己。只有你自己知道你該怎麼做，我相信你的判斷。別擔心，我會繼續匯錢給你，直到你站穩腳步為止。」

他說完就回去幫病人看牙了。媽的，他這樣說真是不容易。我一輩子永遠感激我爸這麼體諒我。

我不喜歡我輟學的這個決定，但這時候她也學會了最好不要反對我已經決定要做的事。其實那次我覺得我和我媽關係更親近了。有一次我回家的時候，發現我媽竟然能彈很屌的藍調鋼琴，我在那之前從來不知道她會彈這種音樂。當時是耶誕假期，我從茱莉亞回家過節，我發現她在彈藍調後跟她說我喜歡她彈的音樂，也告訴她我根本不知道她鋼琴這麼屌。她對我笑了一下，說：「邁爾士啊，我還有很多事你不知道呢。」說完我們兩個一起笑了起來，第一次意識到真的是這樣。

我媽是很美的人，不只外表美麗，隨著她年紀愈來愈大，心靈上也愈來愈美。她有一種很美的風度，這種風度從她臉上就看得出來。我跟她學到了這種風度，而且隨著她年紀愈來愈大，她的這種風

度也愈來愈美，我跟她之間的感情也愈來愈親密。但雖然我這麼愛音樂，我爸媽卻幾乎從來不去俱樂部，就算我有表演也不去。

我離開茱莉亞之前，聽了迪吉的建議去修一些鋼琴課。我也去修了一些小號的交響樂演奏課，這對我的吹奏很有幫助。教這些課的是紐約愛樂管弦樂團的幾個小號手，我從他們身上學到了一點東西。

我說茱莉亞音樂學院對我沒幫助，我的意思是學校沒辦法幫助我理解我真正想做的音樂，所以我覺得在這間學校已經學不到什麼東西。我這個人對於做過的事幾乎從來不會後悔，偶爾會，但很少。我在一九四五年秋天從茱莉亞音樂學院輟學的時候，就一點都不後悔。反正我那時候都跟全世界最屌的爵士樂手一起吹小號了，還有什麼理由覺得自己做錯事？完全沒有。我也不覺得有，從來沒後悔過。

第四章 紐約、洛杉磯 1945-1946

親炙菜鳥：錄音室八卦與比利樂團的南方巡迴

差不多在一九四五年的秋天，薩沃伊唱片（Savoy Records）製作人泰迪‧瑞格（Teddy Reig）問菜鳥願不願意幫他們公司錄唱片，菜鳥同意了，也找我當小號手。這張唱片有幾首曲子的鋼琴是迪吉彈的，瑟隆尼斯‧孟克和巴德‧鮑威爾不是沒辦法就是不願意跟我們一起錄音，巴德跟菜鳥一直都不太合。所以這張唱片的鋼琴不是迪吉就是沙迪克‧哈金（Sadik Hakim）彈的，柯利‧羅素彈貝斯、馬克斯‧洛屈打鼓、菜鳥吹中音薩克斯風。我們錄的這張唱片叫《查理帕克的咆勃爵士樂團》（Charlie Parker's Reboppers），是張很屌的唱片，至少很多人都這麼覺得，反正是打響了我在咆勃爵士樂運動的名號。

但錄這張唱片的過程很奇葩，我記得菜鳥要我吹〈可可〉（Ko-Ko），這首曲子是照著〈切羅基族〉的和弦進行寫的。菜鳥明明知道我那時候吹〈切羅基族〉還吹得很吃力，所以他要我吹〈可可〉的時候，我直接拒絕，說我不吹。所以《查理帕克的咆勃爵士樂團》裡的〈可可〉、〈重複樂段熱身〉（Warmin' up a Riff）、〈漫談〉（Meandering）的小號都是迪吉吹的，因為我才不要在錄音的時候丟臉。我覺得我還沒準備好吹〈切羅基族〉這麼快的曲子，我也直話直說。

我們錄音那天很好笑，迪吉吹那些精采的獨奏時，我躺在地上睡死了，沒聽到他吹的屌音樂。媽

的，我後來在唱片上聽到他怎麼吹的時候只能搖頭苦笑。迪吉那天吹的東西真的太屌了。

但錄音那天狀況很怪，因為那些幹不法勾當的跟毒販一直跑來找菜鳥。我們好像一天就錄完了吧，是在十一月底的時候錄的，我記得那天我們沒排俱樂部的演出，所以大概是某個星期一。總之，那些賣毒的一直跑來，菜鳥每次看到他們就會跟著毒販消失在廁所裡，混個一、兩個小時才會出來。這段時間大家也只能坐在那裡，等菜鳥打完他的盹，然後他就會一副死樣子回來。但菜鳥嗨完後，會很專心地狂吹。

唱片推出後，我記得有些樂評批評我，尤其是《重拍》（Down Beat）雜誌的那傢伙。我忘了他的名字，但我記得他說我想複製迪吉的音樂，但全都做錯了，還說我以後一定不怎麼樣。我現在不會去理會樂評說什麼，但當年那傢伙的批評讓我有點受傷，畢竟我還那麼年輕，而且很重視這張唱片，很想繳出好表現。但菜鳥和迪吉叫我不要管那些樂評家說什麼，我就不管了，我比較重視菜鳥和迪吉的評價，他們兩個都說我吹得很好。寫《重拍》那篇評論的傢伙搞不好一輩子沒玩過樂器。我會討厭樂評家可能就是從這次開始的。我那時候還那麼年輕、還有那麼多東西要學，他們卻這麼冷血地批評我，絲毫不留情面。他們對一個這麼年輕、這麼沒經驗的樂手還這麼嚴苛，而且完全沒有任何鼓勵，我大概覺得這樣差勁吧。

我跟菜鳥在音樂上的關係愈來愈好，私底下的感情卻愈來愈差。我之前也說過，菜鳥是跟我一起住過一小段時間沒錯，但不像很多作家或記者說的那麼久。我幫他另外找了一個房間，只不過還是跟我們一家人住在同一棟公寓裡。但那王八羔子還是一天到晚跑來我們家，跟我借錢之類的，反正沒好事。他會來吃艾琳煮的飯、喝醉就躺在我家沙發上或直接掛在地上。還不只這樣，那混蛋每次來我家

都會帶著各種妹子和妓女，或是毒販和一堆毒蟲樂手。

我一直搞不懂，菜鳥為什麼要幹那麼多摧毀自己人生的事。媽的，他明明知道不應該這樣。他是知識分子，常常讀小說、讀詩、讀歷史什麼的，不管跟誰都聊得起來，不管討論什麼都可以談很多。所以那畜生絕對不蠢，也不是什麼都不懂或不識字的那種垃圾，他也很善解人意。但他內心藏著一種很可怕、有毀滅性的特質。他是個天才，大多數的天才都很貪心。他常跟人談政治，很喜歡捉弄別人，對方發現被亂扯一些謊話騙人然後一路裝傻，最後才讓他們知道被耍了。他特別喜歡這樣捉弄白人，對方發現被他耍了之後，菜鳥還會嘲笑他們。他很特別──是個非常複雜的人。

菜鳥是一個偉大的樂手，這是我敬愛他的地方，而對我幹過最糟糕的事，就是利用我對他的這份敬愛。他會跟毒販說我會幫他還錢。所以那陣子會有些傢伙跑來我家，一副想殺我的樣子。媽的，這會出事的。他和他那幫畜生不要再來我家了。後來我終於受不了了，叫他和他那幫畜生不要再來我家，她馬上又來紐約。菜鳥差不多在這時候認識了朵莉斯路易去了，一等到菜鳥不再那麼常來我家之後，艾琳都回東聖路易去了，一等到菜鳥不再那麼常來我家之後，艾琳從東聖路易回來之前那段時間，佛瑞迪·韋伯斯特搬進她在曼哈頓大道上的公寓。在菜鳥搬出我家、艾琳從東聖路易回來之前那段時間，我們常常一聊就是一整晚。他比菜鳥好相處太多了。

一九四五年秋天，我除了跟菜鳥一起表演之外，也會趁著空檔跟柯曼·霍金斯和查爾斯·湯普森爵士一起在明頓俱樂部吹小號。像我說的，我真他媽太喜歡跟豆子一起演出了，他吹的東西真的很讚。我吹的東西真他媽的很讚，幾乎是把我當親兒子看待。媽的，豆子吹抒情曲的功力真他媽屌，又是很棒的人。他一直都對我很好，像我說的，我真他媽太喜歡跟豆子一起演出了，豆子老家在密蘇里州的聖約瑟夫（Saint Joseph），一個靠近堪薩斯城的小鎮。菜鳥也是堪薩斯城人。所以菜鳥、豆子和我都是中西部人，我覺得這就是為什麼我們三個在音·席諾（Doris Sydnor）。

94

樂上這麼合，有時候也讓我們相處起來更有默契，至少我跟菜鳥是這樣，我們三個的思考模式跟看事情的觀點都很像。豆子很體貼，我很少遇到像他那麼善良的人，他也教了我很多音樂方面的事。

而且他還會給我衣服穿。我那時候會問他能不能把他的衣服賣我，問他外套啦、襯衫啦一件要賣我多少錢，結果他每件都只跟我隨便收個五毛錢之類的，就把衣服給我。他會在百老匯大道上 52 街那附近的一家潮店買衣服，然後用低到爆的價格賣給我，只跟我收了十元。我有一次去費城，豆子介紹我認識了兩個傢伙，有一次豆子給我他的一件超潮的大衣，另外一個叫查理・萊斯（Charlie Rice），印象中好像是個鼓手吧，我有點忘了。總之，查理會自己縫製西裝，也常替豆子訂做衣服，媽的，他做的那些西裝都超屌。我看了就跟他說：「我靠，查理，你能不能真的幫我搞一套這種西裝？」他說看在我的份上，只要我自己備好材料，他可以免費幫我做一套。我就真的給他做了。他幫我搞了一件帥翻天的雙排扣西裝，媽的，我那陣子上山下海都穿那麼一套。在我一九四五到一九四七年這段時間拍的照片，好像很多都是穿著查理・萊斯做的那一套西裝拍的。

這之後，我只要手上有錢就會找人幫我訂做西裝。

我在豆子的樂團裡表演的這段時間，也跟瑟隆尼斯・孟克愈來愈熟，因為他也在團裡，那時候打鼓的是丹佐・貝斯特（Denzil Best）。我很喜歡孟克寫的曲子〈午夜時分〉（Round Midnight），想學會怎麼吹。所以我每天晚上吹完這首都會問他：「孟克，這曲子我今天吹得怎麼樣？」他每次都一臉嚴肅地回我：「你吹得不對。」隔天晚上我們又會重複一樣的對話，再隔天也一樣，天天都這樣。這種狀況持續了好一陣子。

他每次都說：「不是這樣吹的。」有時候臉上還一副邪惡、沒好氣的表情。直到有一天晚上，我

問他之後他終於回答：「對，就是要這樣吹。」

他媽的，他這句話讓我爽到飛天，比一隻在屎裡亂滾的豬還爽一百倍。我終於搞定那曲子的聲音了，靠，我真的很少遇到那麼難的曲子。〈午夜時分〉最難的地方在於它的旋律超複雜，吹的時候要能把每個部分都維持住。你吹的方式一定要能聽見和弦與和弦行進，也要能聽見高音旋律線，吹這種曲子真的要認真去聽。它不是那種普通的八小節旋律或動機，而且是以小調收尾。要把這首曲子學會然後記起來真他媽難。它現在還是能吹這首，但不太喜歡吹就是了，可能只有自己練習的時候才會吧。我覺得，這曲子吹起來之所以這麼困難，是因為還要搞定那麼多和聲。我要聽那首曲子，吹奏，然後即興演出讓孟克聽見旋律。

我從豆子、孟克、唐·拜雅斯、樂奇、湯普森與菜鳥身上學習怎麼即興演奏。但菜鳥的即興功力實在太屌，真的太有創意了，一吹就讓樂曲整個翻天覆地。如果你不懂音樂，菜鳥一開始即興你就搞不清楚他飛到哪裡去了。豆子、唐·拜雅斯、樂奇·湯普森都的風格都一樣——他們會跑完獨奏，接著就開始即興。他們即興的時候你還是聽得出旋律，但菜鳥演奏時就是另一個境界了，完全是另一回事，每次吹都不一樣。菜鳥真的是大師中的大師。

換個說法吧——世界上有畫家，也有畫家中的畫家。我覺得這個世紀最偉大的畫家有畢卡索和達利。菜鳥對我來說就像達利。我喜歡達利是因為他畫死亡這個主題的時候那種想像力。我那時候很喜歡達利那種意象，也喜歡他畫作裡面的超現實主義。達利用超現實主義畫畫的方式總是有一種皺褶，至少對我來說是這樣，真的很不一樣，你知道嗎，他就會畫出胸部裡一顆人頭這種畫作。而且達利的畫都有一種亮滑的質地。畢卡索的畫則是有很多非洲元素的影響，除了立體主義的

96

作品以外，而我對這種東西已經很了解。所以達利對我來說就是比較有趣，他教會我一種看事情的新角度。菜鳥可以說是音樂界的達利。

菜鳥大概有五、六種風格，全都不一樣。其中一種風格像李斯特‧楊；另外一種像班‧韋伯斯特；還有一種是桑尼‧羅林斯（Sonny Rollins）稱之為「啄」（pecking）的吹法，就是用很短的樂句去吹，現在流行樂手王子（Prince）也會玩這種風格。除了這些至少還有兩種風格，但我現在想不到怎麼形容。

孟克在作曲和彈鋼琴方面也是這樣，雖然不完全跟菜鳥一樣，但很像。

我最近常常想到孟克，因為他寫的音樂全都可以套現在很多年輕樂手喜歡玩的新節奏，比如說王子啦、我的新音樂啦，反正很多都可以這樣搞。孟克真的很屌，是音樂的創新者，尤其在作曲方面。我以前超愛看他彈鋼琴，只要看他的腳就知道他有沒有很投入。如果他的腳一直動來動去，那就表示他很投入在音樂裡面，如果腳沒動作，就表示他不投入。聽他彈鋼琴就好像在看、在聽那種神聖的教會音樂──我是說節拍，你知道吧，那種韻律。孟克的音樂常讓我想到現在很多人玩的西印度音樂，我是說他的重音、節奏跟他處理旋律的方式。你知道以前很多人說孟克的鋼琴彈得沒有巴德‧鮑威爾好，他們看巴德彈琴速度快，就覺得他技巧比較好。但這樣講很智障，因為他們兩個風格根本不一樣，不能這樣比。孟克彈過很多很潮的音樂，巴德‧鮑威爾也是，但他們兩個就是不一樣。巴德彈琴比較像亞特‧泰頓，咆勃爵士樂的鋼琴手全都很崇拜亞特。孟克比較喜歡艾靈頓公爵，對他的那種大跨度鋼琴比較有興趣。但其實你聽巴德彈琴也聽得出孟克的風格。反正他們兩個都是很屌的畜生，只是風格不一樣，就像菜鳥和豆子不一樣、畢卡索和達利不一樣。但孟克的東西真他媽潮，尤其是他作曲的方式，非常創新。

這樣說感覺很怪，但我和孟克非常親密，我是說音樂方面。他以前會把他寫的曲子全部彈給我看，我有哪裡不懂的他都會講解給我聽。我會把每一首都看完，而且常常邊看邊笑，怪裡怪氣的。孟克在音樂方面真的很有幽默感。他是非常創新的樂手，寫出來的音樂領先時代。他的音樂要改編成現在大家在玩的融合樂，或弄成更偏向流行樂的風格都沒問題，可能不是每首都可以，但那些一聽了以後會讓你腦洞大開的都行。你知道的，就是詹姆斯·布朗（James Brown）玩得很屌害的那種黑人韻律。孟克就有那種韻律，他寫的曲子裡都有。

孟克是很認真的樂手。我剛認識他的時候，他常常把自己搞得一團糟，嗑德太德林嗑到嗨翻天，至少我是這樣聽說的。但是到了我跟他學習音樂的時候（我真的從他身上學到很多），他就沒那麼常嗑藥了。他是個超大隻的傢伙，身高將近一百九十公分，體重超過九十公斤，一點都不好惹。後來我聽說有人在說我跟孟克在錄〈眼袋的律動〉（Bags' Groove）的時候鬧得不愉快，差點打架，因為我叫他在我獨奏的時候別彈琴。我很驚訝竟然會有這種說法。首先，我跟孟克感情好得不得了，再來，他那麼大一隻，我根本不可能有跟他打架的念頭。靠，他隨隨便便就可以把我捏扁。我那時候只是叫他那麼的時候先不要彈，這純粹是音樂上的考量，無關我們的交情。他自己也常叫樂手先不要演奏。

雖然孟克是很棒的樂手，但我就是不喜歡他在幫我伴奏時彈的東西，不喜歡他在節奏組彈和弦的那種玩法。說真的，要像柯川那樣吹才能跟孟克搭配，他彈的鋼琴都會有一堆留白和破碎凌亂的鬼東西。但孟克都隨便他搞，因為他非常喜歡豆子，也因為他雖然長得又高又壯、一副凶神惡煞的樣子，但其

孟克話不多，他和豆子有時候聊著聊著就會進入很深的話題。豆子很喜歡在各種事情上捉弄孟克，那是最高段的音樂，只是很不一樣。但現在往回看他那樣玩真的很屌，因為他非常喜歡豆子，

實是個柔軟、冷靜又溫柔的人。他內心很美，幾乎可以說是一種平靜安詳的狀態。但如果反過來換成孟克捉弄豆子，豆子就會不爽了。

我以前都沒想過，但現在回想起來，當時幾乎沒有任何樂評家懂孟克的音樂。媽的，孟克在作曲方面教會我的東西比 52 街上的任何人都多。他什麼都會彈給我看——這個和弦應該要這樣彈、要這樣處理、用那個手法。他不是用嘴巴這樣講，是直接坐在鋼琴前面示範給我看。但跟孟克學習的時候反應要夠快，而且要會推敲他的言外之意，因為他真的話不多。他教你的方式是用他那種奇特的方式做給你看，如果你對自己想學的不夠認真，或者對他的示範（而不是他說的話）不夠認真，那你就只能說：「蛤？那是什麼鬼？他在幹嘛？」如果這樣你就沒救了，他要教你的東西就過去了，你不可能再回去問。這時候孟克早就不知道哪裡去了。因為孟克這個人懶得廢話，也受不了廢話。但他看見了我對音樂有多認真，所以全力把他會的通通傳授給我，他會的東西真的很多。雖然我不會沒事去跟孟克搏感情，他也絕對不會幹這種事，但他依然算是我音樂上的前輩跟老師，我真的覺得跟他關係很親近，他對我的感覺也一樣。我真的覺得他為我做的這些事，換成別人他是不會這樣做的。說不定我想得不對，但我不覺得。但雖然孟克是這麼好的人，不認識他的人可能會覺得他很怪，就像我後來，不認識我的人也覺得我很怪。

查爾斯‧湯普森也是個怪裡怪氣的樂手，但他的怪法跟孟克不一樣，孟克的怪主要是因為他是很安靜的人。查爾斯爵士找我去吹小號，然後找康尼‧凱（Connie Kay）打鼓、查爾斯他自己彈鋼琴。我在這之前從來沒聽過這三種樂器的組合，但查爾斯一點也不覺得怪，他「爵士」的外號還是自己封的。這就是查爾斯爵士的怪法，他的個性一點也不安靜。

我沒有在查爾斯爵士的樂團待很久，但這段期間有很多樂手會來明頓俱樂部跟我們一起表演，像是菜鳥、米爾特‧傑克森、迪吉，還有一個叫「紅髮」羅德尼（Red Rodney）的白人小號手，他也是個很屌的畜生。佛瑞迪‧韋伯斯特很常會來插花演出，我也記得雷‧布朗（Ray Brown）第一次來明頓俱樂部的時候，他的表演把大家都迷倒了。查爾斯爵士找了很多屌害樂手來他的樂團插花演出。他自己是搖擺樂時代出身的，以前玩的是巴克‧克萊頓、伊利諾‧賈魁特和洛伊‧艾德瑞吉那種音樂。他的鋼琴彈得像貝西伯爵，但要是他一時興起，也能來上幾段巴德‧鮑威爾的短樂句。他很喜歡跟咆勃樂手一起演奏。我知道那時候吉爾‧艾文斯（Gil Evans）很欣賞他，我也一樣，有一陣子很喜歡他，但當時我的音樂正在走向另外一個方向，比較接近菜鳥和迪吉的音樂，至少那時候是這樣。

我加入菜鳥的樂團後，和馬克斯‧洛屈變成麻吉。他、傑傑‧強生和我經常在街上到處晃，一晃就是一晚上，一直玩到凌晨才會睡趴在某人家，不是馬克斯在布魯克林的房子，就是在菜鳥家。米爾特‧傑克森、巴德‧鮑威爾、「肥仔」納瓦羅、塔德‧達美隆、孟克這些樂手的想法都有點像，有時候迪吉也一樣，我們這群樂手之間都是有來有往，如果有人缺什麼，不管是音樂上需要人家鼓勵，還是缺錢，我們有什麼都會拿出來。我們剛開始在菜鳥的樂團表演時，馬克斯如果覺得我缺少什麼，他都會直接跟我講清楚，我也會這樣幫助他。

但我們玩得最爽的，還是跑遍整個哈林區和布魯克林區，跟那些和我們年紀差不多的樂手一起表演。我之前大部分都是跟在比我老、有東西教我的傢伙身邊，現在到了紐約之後，我認識了一群和我年紀差不多的樂手，我可以從他們身上學習，也可以跟他們分享我的東西。我在這之前沒什麼和年輕人合作的經驗，因為我的音樂比他們前衛太多，他們根本沒東西可以教我，大多時候都是我教他們。

100

但我又是那種喜歡不斷學新東西的人，喜歡學那些不一樣、創新的東西。所以跟馬克斯還有我剛剛說的那些樂手混的時候，我可以吹小號、談音樂，玩到整晚不睡覺。這就是我一直以來最喜歡幹的事。

以前的紐約跟現在不一樣，那時候你在街上隨便晃都可以找到各種即席合奏的場子進去參一腳，很多樂手也都會在那些場子裡表演，跟大家沒兩樣。在以前那段日子，樂手去參加即席合奏也不會自以為多了不起，不像今天這樣。而且那時候的俱樂部都開在一起，不是在 52 街就是在哈林區的洛琳（Lorraine's）、明頓、思漢天堂這些俱樂部，反正全都集中在哈林區第七大道附近，不像現在都分散了。

我這輩子一直都很愛冒險，我是說在音樂方面做些冒險的嘗試。雖然年紀愈來愈大以後，好像也開始喜歡在一般的生活中冒險，但一九四五年那時候我只會在音樂上冒險。馬克斯・洛屈那時候也是這樣，大家都說我和他是明日之星，以後一定都會是畜生級的。他們還把馬克斯形容成下一個肯尼・克拉克。要知道當時大家都覺得肯尼是咆勃爵士樂界最屌的鼓手，都叫他「叩啦叩」（Klook）。大家都說我會是迪吉・葛拉斯彼第二。老實說，是不是真的這樣我不知道。但當時很多樂手和來聽咆勃爵士樂的樂迷都是這樣說的。

還是有很多樂評家會貶低我，我覺得可能跟我的態度有關，因為我從來不會刻意擺笑臉，也不會刻意去拍人家馬屁，我覺得對樂評家好不好。而且樂評家大多是白人，早就很習慣黑人樂手為了求他們在樂評裡寫一些好話，而對他們好聲好氣的，討好他們。很多樂手還真的拍他們馬屁，在臺上擺笑臉、取悅他們。單單純純玩音樂不是很好嗎？那才是他們站上臺的目的吧。

因為大部分的樂評喜歡哪個樂手，通常都是看那個樂手對他們好不好。

雖然我很愛迪吉和綽號「書包嘴」（Satchmo）的路易斯・阿姆斯壯，但我真的超不爽他們每次都會笑給臺下的聽眾看。是沒錯，我知道他們這樣是為了賺錢，也因為他們除了是小號手之外也算是藝人，要娛樂大眾。他們要養家活口，而且他們也都喜歡扮小丑，迪吉和「書包嘴」的個性本來就是這樣。

他們如果是自願這樣的，我沒意見，但我自己不喜歡這樣，我也沒必要喜歡這樣。我跟他們的出身不一樣的社會階級，而且我是中西部人，他們都是南方人，所以看待白人的眼光就是不太一樣。我也比較年輕，不像他們必須忍受一堆狗屁倒灶的事才能被音樂產業接受。他們已經幫我們後輩打通了很多門，我覺得我可以只吹我的小號就好——這也是我一想到的事。我不像他們兩個，把小號吹好就好了。我當時不會為了希望那種族歧視又不會玩音樂的白人畜生幫我寫些好話就去做這些事。我不會為了他們出賣我的原則。我要大家因為我是好樂手而認同我，所以我何必擺笑臉，把自己看成藝人。

和現在都是這做的。

所以那時候很多樂評家不喜歡我，其實現在也一樣，因為在他們眼中我就是個自大的小黑鬼。可能真的是吧，我不知道，我只知道寫文章評論我的音樂不是我的工作，如果他們沒能力或沒意願寫，就滾一邊去。總之，馬克斯和孟克也都跟我一樣的想法，傑傑・強生和巴德・鮑威爾也是，所以我們幾個感情才那麼好，就是因為我們對自己和自己的音樂很有態度。

這個時期我們愈來愈出名，不管是到哈林區、市中心的爵士大街，還是有時候到河對岸的布魯克林去表演，都有一堆人跟著我們，還有很多妹子會過來看我和馬克斯。但我跟艾琳在一起，我那時候相信男人只能有一個女人，我有很長一段時間一直相信這套，但後來我打海洛因打上癮，需要利用女人來弄錢才能滿足毒癮。但我當時真的相信一男一女長相廝守這套。但那時候我還是對幾個女人很有

102

感覺，像安妮・蘿絲（Annie Ross）和比莉・哈樂黛。

一九四五年底爵士大街關閉那陣子，迪吉跟菜鳥決定離開紐約去洛杉磯。迪吉的經紀人比利・蕭（Billy Shaw）說服了洛杉磯一家俱樂部的老闆，跟他保證咆勃爵士樂在西岸一定會大紅。我記得那俱樂部的老闆叫做比利・伯格（Billy Berg）。迪吉很喜歡把咆勃爵士樂傳到加州這個主意，但他一想到又要忍受菜鳥那些狗屁倒灶的事就反感，所以他剛開始是一百個不願意，但他們堅持要菜鳥參與這個計畫，迪吉最後還是點頭了。所以最後去洛杉磯的樂團成員包括迪吉和菜鳥，米爾特・傑克森敲鐵琴、艾爾・海格彈鋼琴、史丹・李維打鼓、雷・布朗彈貝斯。他們搭火車到加州，那時候應該是一九四五年十二月。

我那時候覺得既然紐約的步調慢了下來，不如回東聖路易休息一下，就把147街和百老匯大道路口的公寓退掉了。當時艾琳和雪莉兒都跟我在一起，我們一家三口真的很需要找一個更大的家，我打定主意等回到紐約就處理這件事。我們一家就先回到東聖路易，趕上了耶誕假期。

我在東聖路易待到隔年的一月。那時候班尼・卡特帶著他的大樂團來聖路易的里維拉俱樂部表演，所以我就去聽了。我認識班尼，直接到後臺找他。他看到我很高興，還把我邀進他們樂團，班尼的樂團平常都是在洛杉磯表演。我知道菜鳥和迪吉都在洛杉磯，所以就打電話告訴羅斯・羅素（Ross Russell）我要去洛杉磯，想知道菜鳥和迪吉在哪。羅素當時住在紐約，幫菜鳥處理所有的表演邀約。

他給了我菜鳥的電話號碼，我就打電話過去，告訴他我也準備去洛杉磯。要知道我打電話給他的時候，只是想過去洛杉磯看看菜鳥，聽聽他們在玩什麼音樂，我打給他就只為了這個。沒想到他開始問我要不要到洛杉磯加入他們的樂團，邀我去和他跟迪吉一起吹小號。菜

鳥說他正打算和戴爾唱片（Dial Records）簽唱片合約，羅斯‧羅素已經在準備這些事了，還說他希望你跟他一起當天我也能一起演奏，你當然會很高興。但跟菜鳥打交道就是有被他騙的風險，他有可能會唬弄你，還說希望你跟他別有意圖。我還是要說我那時候完全沒有取代迪吉的意思，我愛他愛得不得了。我知道菜鳥和迪吉以前鬧得不愉快，但我那時候真的很希望他們能和好。

我當時不知道菜鳥和羅斯‧羅素更早以前就已經在討論要不要雇用我了，菜鳥想找一個和迪吉不同類型的小號手，想找我這種風格比較放鬆、喜歡吹中音域的人，這我是到了洛杉磯以後才知道的。

到了洛杉磯，班尼‧卡特找了一場在奧芬劇院（Orpheum Theatre）的演出工作。樂團在演出完成後暫時解散，等下一場工作的日期到了才會重新組起來。班尼從原本的大樂團中找了幾個人，組成一個小樂團，成員有我、長號手艾爾‧葛雷（Al Grey）還有其他幾個，名字我忘了。印象中團裡好像還有綽號「跳跳」的休伯‧麥爾斯（Hubert "Bumps" Myers）。我們開始到處在洛杉磯的小俱樂部表演，還錄了一場廣播節目。但其實我不喜歡班尼這個團玩的音樂，只是我沒有馬上跟他說。班尼人很好，我也喜歡他吹的音樂，但其他團員搞的音樂我真的不行。而且那時候我剛到洛杉磯跟班尼一起住，我覺得就這樣直接丟下他不太好。所以那陣子我有點不知道該怎麼辦，我不喜歡在班尼的樂團表演，是因為他們演奏很多老套的樂曲和改編曲。其實班尼是很厲害的樂手，但他對自己的吹奏功力沒自信，有時候會跑來問我他吹得像不像菜鳥。我回答他：「不像，你吹得像班尼‧卡特。」媽的，我這樣跟他說，他都會笑到岔氣。

我還跟著班尼‧卡特的樂團表演的時候，就已經和菜鳥在一間叫結局（Finale）的延時營業俱樂部

104

吹小號。我記得結局俱樂部好像是在二樓吧，空間不大，但是個很讚的地方。我覺得那間酒吧很潮很動感，動感的音樂讓所有樂手全都卯起來玩，氣氛超嗨，現場演奏的音樂還會在收音機上直播。菜鳥那時候說服了俱樂部老闆讓他帶樂團去表演，老闆叫佛斯特‧強生（Foster Johnson），扛下酒吧之前是搞歌舞雜耍的舞者。結局俱樂部在洛杉磯一個叫小東京（Little Tokyo）的日裔美國人社區，旁邊就是一個黑人社區。印象中是開在南聖佩德羅街（South San Pedro）上。總之，菜鳥的樂團跑來結局俱樂部表演，他吹中音薩克斯風，我吹小號、小號手亞特‧法莫（Art Farmer）的雙胞胎弟弟艾迪森‧法莫（Addison Farmer）彈貝斯、喬‧艾巴尼（Joe Albany）彈鋼琴、查克‧湯普森（Chuck Thompson）打鼓。除了我們，還有很多優秀的樂手常常會在結局俱樂部插花演出，包括霍華德‧麥吉（Howard McGhee），後來他跟佛斯特‧強生頂下了這間俱樂部。中音薩克斯風手桑尼‧克里斯（Sonny Criss）還有他的學生查理‧明格斯（Charlie Mingus）。媽的，查理真是個屌到爆表的畜生，我愛死他了。

查理‧明格斯超愛菜鳥，媽的，我幾乎沒看過那種愛法。馬克斯‧洛屈愛菜鳥的程度也差不多，但是明格斯，他幾乎每晚都來看菜鳥吹薩克斯風，看再多都不夠。他也很喜歡我。明格斯貝斯彈得很好，聽過明格斯彈貝斯的人都知道他以後絕對是屌翻天的樂手，結果也真沒錯。我們也知道他以後一定會來紐約發展，他也真的來了。

班尼的樂團玩的音樂讓我愈來愈煩，那根本不叫音樂。我跟我朋友樂奇‧湯普森抱怨，我在這個樂團快待不下去了。他叫我退團，搬過去跟他住。樂奇是個很屌的薩克斯風手，我是在明頓俱樂部認識他的。他本來就是洛杉磯人，這時候剛好回到家鄉。樂奇在紐約的時候我讓他來我家住過幾次。他

在洛杉磯有房子，所以我就搬過去跟他住了。

這時候是一九四六年初，我老婆艾琳在老家東聖路易，懷了我們的第二個小孩格里哥利（Gregory），不認真思考賺錢養家的事不行了。我退出班尼的樂團之前，班尼來問過我是不是缺錢，他聽說我過得不開心。但我只告訴他：「沒啦，我只是想退團。」這是我第一次說退團就退團，非常突然。當時我每個星期能賺一百四十五元左右，收入不錯，但待在班尼的樂團真的不行，太痛苦了。要我在班尼的樂團吹那些垃圾，吹那些改編自尼爾‧赫夫堤（Neal Hefti）作品的曲子，不管付我多少錢我都開心不起來。

退出班尼的樂團之後，我的口袋就空了。我搬去樂奇家住了一陣子，後來又去跟霍華德‧麥吉一起住，我們變成麻吉，他會跟我請教一些小號跟樂理的問題。霍華德那時候跟一個叫桃樂絲的白人正妹住在一起，她的長相不輸電影明星。他們好像是夫妻吧，我不確定，總之，就是她在包養霍華德，讓他可以爽爽地開新車、穿新衣，永遠不缺錢用。媽的，霍華德很有他的一套。總之桃樂絲有個朋友，是個金髮正妹。她長得超像金‧露華（Kim Novak），但比她更正，她叫凱蘿（Carol），常在喬治‧拉夫特（George Raft）的電影裡軋一角。她是霍華德家的常客，霍華德每次都幫我敲邊鼓，要我接近她。我那時候大概只跟兩、三個女人上過床，才開始抽一點菸，連怎麼罵髒話都不知道。所以人家凱蘿特地過來看我，我卻完全不把她放在心上，她會坐在旁邊看我練小號，我也只會一直吹小號，其他啥都沒幹。

凱蘿走了以後，霍華德回到家我就告訴他：「霍華德，凱蘿剛剛來過。」

「然後呢？」霍華德問。

「什麼然後？」我會回答，「你說『然後』是什麼意思？」

「然後你做了什麼，邁爾士？」

「沒啊，」我說，「我沒做什麼。」

「邁爾士，你聽好。」霍華德說，「那女孩很有錢。我是說她都過來找你了，就代表她喜歡你，所以你要趕快行動啊。你以為她把那臺凱迪拉克來我家或樂奇家門口按喇叭，是按身體健康的嗎？所以下次她來找你，你主動一點。聽到沒，邁爾士？」

後來凱蘿又開著她那臺新買的凱迪拉克過來了，在外面按了按喇叭。我開門讓她進來，她問我有什麼需要。她的敞篷凱迪拉克就停在外面，她本人正到爆表。我那時候還沒跟白人女生搞過曖昧，所以大概有點怕她。我好像在紐約親過一個吧，但是從來沒跟白人女生上過床。所以我跟凱蘿說我沒什麼需要的，她就走了。霍華德回家後，我告訴他凱蘿剛剛來過，還問我有沒有什麼需要。

「然後呢？」霍華德問。

「我跟她說我沒什麼需要的，我不想拿她的錢什麼的。」

「你這王八蛋是瘋了嗎？」霍華德氣到發飆，「如果她再過來找你，你還跟我說這種屁話，然後還是沒有錢，他媽的我會割掉你的鼻子。在洛杉磯這裡我們沒地方表演，黑人工會因為我們是音樂太現代不想讓我們表演，白人工會不喜歡我們因為我們是黑人。現在來了一個白人女生，來了一個想送錢給你的婊子，而你口袋空空，結果你還拒絕？你再給我幹這種蠢事試試看，老子一刀捅死你這沒用的廢物，聽懂沒？你最好聽懂，因為我沒在唬爛。」

我知道霍華德人很好，但他完全受不了人家幹蠢事。等到下一次凱蘿來找我，問我是不是缺錢，

我跟她說：「對。」她真的拿錢給我，我也拿了。我後來跟霍華德說的時候，他說：「很好。」這件事情過後，我常會思考霍華德對我說的話，其實跟她拿錢讓我覺得很丟臉，我從來沒幹過這種事，但這也是我第一次真的口袋空空。之後凱蘿經常送禮物給我，毛衣之類的東西，因為洛杉磯晚上會有點冷。但我到現在還記得跟霍華德的對話，幾乎每一個字都記得清清楚楚，這對我來說很不尋常。

我退出班尼的樂團後終於跟菜鳥搭上線，跟他一起表演了一陣子。菜鳥在洛杉磯的時候，霍華德‧麥吉也會照顧他，他跟迪吉在比利‧伯格的俱樂部玩音樂，玩到在洛杉磯爆紅，但迪吉還是想回紐約。他幫樂團所有成員都買好了回紐約的機票，也幫菜鳥買了。大家也都飛回去了，而且也都想回來，但菜鳥在最後一刻把機票退掉，把錢拿去買海洛因。

一九四六年剛剛春天的時候，可能是三月吧，羅斯‧羅素幫菜鳥跟戴爾唱片安排了一場錄音。羅斯盡量讓菜鳥保持清醒，雇了我吹小號、樂奇‧湯普森吹次中音薩克斯風、一個叫阿夫‧蓋里森（Arv Garrison）的傢伙彈吉他、維克‧麥克米倫（Vic McMillan）彈貝斯、洛伊‧波特（Roy Porter）打鼓、多多‧瑪瑪羅沙（Dodo Marmarosa）彈鋼琴。

菜鳥這時候都在喝廉價葡萄酒、打海洛因。西岸這邊的人不像紐約人那麼哈咆勃爵士樂，覺得我們搞的一些音樂怪裡怪氣的，媽的，尤其是菜鳥到不行。他那時候一點錢都沒有，衣服還破破爛爛一副臭窮酸樣。真正知道菜鳥是誰的人都知道他這個畜生有多屌，也知道他就是這樣，完全不在乎自己的形象。但很多人只是聽說菜鳥是個巨星，在他們眼中，這個在臺上亂吹奇怪音樂的傢伙，只不過是個臭窮光蛋兼死醉鬼。很多人不相信菜鳥是什麼音樂天才，直接把他當智障，完全不鳥他，我

覺得這傷了他的自尊，也傷了他對自己音樂的信心。菜鳥當初離開紐約的時候是個爵士天王，但在洛杉磯，他就是個酗酒又怪裡怪氣的窮酸黑鬼，只會搞奇怪的音樂。洛杉磯人就愛追捧明星，但菜鳥那副死樣子完全沒有明星架式。

但在羅斯安排的那場錄音，就是幫戴爾唱片錄的那場，菜鳥他就振作起來拚命吹。我記得錄音日前一天的晚上，我們在結局俱樂部排練，結果我們大半個晚上都吵來吵去，吵到底要演奏什麼音樂、誰要負責幹嘛之類的。在這之前我們完全沒有為這次錄音排練過，樂手全都他媽超不爽，因為菜鳥要他們演奏他們不熟悉的曲子。菜鳥本來就不太會傳達他希望別人怎麼演奏，他在這方面很沒條理，反正他覺得誰有能力搞出他想要的音樂，他就是把人找來就對了，但找來後就丟著不管，什麼屁都沒有用白紙黑字寫下來，大概只會寫出某個旋律大概的輪廓吧。他就只想趕快吹一吹了事，領錢後去買點海洛因。

菜鳥想吹什麼旋律就吹什麼旋律，其他人還要自己去記他吹了什麼。菜鳥吹薩克斯風的時候真的很自然、很隨興，高來低去全憑直覺。他才不鳥西方音樂的那種傳統規則，不喜歡把所有樂器的搭配互動都安排地妥妥當當，菜鳥他即興演奏的功力是真的很屌，他也覺得這才是真正偉大的音樂，偉大的樂手就是要玩即興。他玩音樂的觀念就是「寫在譜上的都管他去死」，你腦袋裡有什麼音樂，他媽吹出來就對了，然後把它吹到最好，一切自然而然就會兜起來了。他這套想法跟西方記譜音樂的概念完全相反。

我很愛菜鳥這種玩法，在這方面跟他學到很多，這對我自己後來發展出來的音樂觀念非常有幫助。他這一套玩起來的時候，效果他媽的讚，但如果是給一群根本不懂狀況，或者沒有能力處理這種自由

度的人這樣搞，最後變成各玩各的，那就行不通。菜鳥找來的樂手有時候就沒能力玩出這種音樂概念。有很大一部分就是為了這件事。

菜鳥他常在錄音室裡這麼搞，就連現場演出也一樣。我們錄音的前一天晚上在結局俱樂部吵架，

錄音是在好萊塢一間叫無線電錄音師（Radio Recorders）的錄音室。菜鳥那天超級猛，我們錄了〈突尼西亞之夜〉、〈菜鳥組曲〉（Yardbird Suite）和〈鳥類學〉（Ornithology）。那年四月，戴爾唱片在一張 78 轉唱片上推出了〈鳥類學〉和〈突尼西亞之夜〉。我記得那天菜鳥還錄了一首曲子叫〈Moose the Mooch〉，曲名是一個毒販的綽號，就是賣海洛因給菜鳥的傢伙。因為他供貨給菜鳥，菜鳥錄音日那天的版稅收入好像有一半都歸他。（大概在菜鳥的合約裡了加了什麼條款。）

我覺得那天大家都表現得很好，只有我沒吹好。這是我第二次跟菜鳥一起錄音，但我不知道為什麼吹得不理想，可能太緊張了吧。我其實也吹得不差，只是可以更好，結果羅斯‧羅素說我小號吹得有瑕疵。羅素是個虛偽的畜生，我一直跟他處不來，因為他根本像一隻水蛭，只會像吸血鬼一樣把菜鳥吸乾抹淨，操他媽虛偽的白人狗雜種。他根本不是樂手，菜鳥想做什麼音樂他又知道個屁！我跟羅斯‧羅素說他可以去吃屎。

我記得那天我是裝著弱音器吹的，因為我不想跟迪吉的聲音太像，但雖然裝了弱音器，我聽起來還是很像他。我對自己很不爽，因為我很想吹出自己的聲音。我還是覺得我就快要達到那個境界了，只差一點就可以找到我自己的小號聲。雖然我才十九歲，但我那時候就急著想做自己，我對自己和幾乎所有事情都很不耐煩，但我也只把這些不耐煩都放在心裡，還是張開眼睛、打開耳朵繼續學習。

錄完唱片後，我記得差不多就是那時候，好像是四月初吧，警方就把結局俱樂部關掉了，那時候

110

老闆是霍華德・麥吉和他老婆桃樂絲。那些白人警察一直找霍華德的碴，就只因為他娶了一個白人。

後來菜鳥住進他們夫婦的車庫、開始酗酒以後，招來了一大堆皮條客、毒販、妓女，警方盯上這個俱樂部之後查得愈來愈緊，還更常來騷擾霍華德夫婦。但他們夫婦也不是吃素的，沒有因為這樣就改變經營方式。警方最後指控結局俱樂部是販毒場所，用這個理由勒令俱樂部停業。雖然他們說的是沒錯，但警方根本沒抓到現行犯，純粹因為懷疑有人販毒就要俱樂部停業。

爵士樂手原本就沒什麼地方可以表演了，尤其是黑人爵士樂手，再這樣一搞我們就幾乎沒辦法賺錢了。沒過多久我爸開始匯一些錢給我，所以我的生活還不算太差，但也過不了什麼好日子。差不多這時候，洛杉磯的海洛因變得很難買到，這對我來說沒差，因為我本來就沒在打海洛因，但菜鳥他媽打超凶。他那時候的毒癮已經很重，所以斷貨之後開始出現很嚴重的戒斷症，人就不見了。沒人知道他其實住在霍華德家，霍華德也沒跟任何人說菜鳥在他家想一次把毒癮戒掉。但菜鳥不打海洛因以後，酒喝得更凶了。我記得他有一次跟我說他想戒掉海洛因，已經一個星期沒打了，但他說這句話的時候，桌上就擺了兩加侖的葡萄酒，垃圾桶裡還有不少空的一公升裝威士忌瓶，苯丙胺灑了滿桌，菸灰缸裡的菸蒂多到滿出來。

菜鳥原本酒就喝得很凶，但一點也比不上他戒掉海洛因之後喝的量。後來不管拿到什麼酒都直接乾掉一瓶。他愛喝威士忌，所以只要到他手裡很快就會整瓶空掉，葡萄酒他喝更多，霍華德後來跟我說，菜鳥在戒毒期間就是靠灌波特酒撐下去的。後來菜鳥還開始服用苯丙胺，那真的把他的身體搞壞了。

結局俱樂部在一九四六年五月恢復營業。菜鳥雇了霍華德當小號手，沒找我，不知道為什麼那個

月的事我一直記得。菜鳥這次組的樂團好像有霍華德、「紅髮」卡蘭德、多多・瑪瑪羅沙和洛伊・波特。

大家都看著菜鳥的身體一點一點崩壞，但他這時候吹得還是很棒。

我開始和洛杉磯一些比較年輕的樂手交往，像是明格斯和亞特・法莫，當然還有樂奇・湯普森，他是我在西岸那陣子最鐵的麻吉。印象中我好像在四月還跟菜鳥一起演出，但有點不確定。我似乎是在一個叫卡佛社（Carver Club）的黑人兄弟會表演，在加州大學洛杉磯分校的校園裡。明格斯、樂奇・湯普森、布里特・伍德曼（Britt Woodman）好像都有參加這場表演，阿夫・蓋里森可能也在。洛杉磯的工作愈來愈難找，到了五月還是六月，我在這裡住到有點煩了，音樂圈步調太慢，我什麼都學不到。

我在黑人工會辦公室第一次遇到亞特・法莫，辦公室就在洛杉磯市中心的黑人社區，好像叫767地區分會吧。我當時正在跟一個叫沙米・耶茨（Sammy Yates）的小號手說話，他那時候跟著泰尼・布拉德紹的樂團表演。除了他還有其他幾個傢伙圍在我身邊，問我新音樂、咆勃爵士樂的發展，還有問我紐約是怎樣的城市，我也就盡量回答他們。我記得有一個看起來不超過十七或十八歲的小哥，站在旁邊靜靜聽我講，把我說的每一句話都聽得仔仔細細。我每次在一些多人即興表演的場子看到他，都會想起我看過這個人。他就是亞特・法莫。後來我跟他的雙胞胎弟弟一起表演，我才知道亞特也會吹小號跟柔音號，後來我就會和他簡單聊些音樂。我很欣賞他，因為他很好，而且小小年紀能吹出那種水準已經不錯。

我好像最常在結局俱樂部遇到亞特・法莫。後來亞特搬到紐約我才跟他比較熟，但我在第一次去洛杉磯就認識他了。我在洛杉磯的時候，很多認真想做音樂的年輕人都會跑來問我紐約的音樂圈現在

是什麼狀況。他們知道我跟很多屌到很爆的傢伙合作過，所以想把我知道的都問個遍。

一九四六年的夏天，我跟樂奇‧湯普森的樂團在一個叫麋鹿舞廳（Elks Ballroom）的地方表演。麋鹿舞廳比較靠南邊，在中央大街（Central Avenue）上，來聽我們表演的人大部分都是住瓦茲區（Watts）的黑人。他們都是鄉巴佬，但很喜歡我們的音樂，宣傳的時候都會這樣下標：「樂奇‧湯普森的全明星樂團，特別邀請耀眼新星小號手邁爾士‧戴維斯，曾與班尼‧卡特在此演出。」媽的，那標語很搞笑。樂奇‧湯普森真的很屌。這個表演維持了三、四個星期左右，樂奇就退團跑去伯伊德‧瑞本（Boyd Raeburn）的樂團了。

差不多這個時候，我跟明格斯錄了一張專輯：《明格斯男爵與他的交響樂風》（Baron Mingus and His Symphonic Airs）。明格斯是很瘋又很屌的人，我到現在還是不知道這個專輯名稱到底想表達什麼。他試著跟我解釋過一次，但我覺得連他自己都搞不懂取這名字的意思。但明格斯做事從來不做半套，就算要讓自己出糗，也會糗得比誰都好。明格斯自稱「男爵」讓很多人不爽，但我覺得根本沒什麼大不了。明格斯雖然瘋瘋顛顛，但他的音樂也領先時代，是史上最偉大的貝斯手之一。

查理‧明格斯是個不好惹的畜生，絕不容許任何人騎到他頭上，我他媽就欣賞他這點。很多人不爽他，但又太孬，不敢當面跟他講。我就敢。他塊頭大到不行，但我還真不怕他，因為他其實很溫柔善良，不會傷害任何人，除非有人沒事去惹他。而你要是真敢惹他，怎麼死的都不知道！我和明格斯一天到晚吵架互嗆、吼來吼去，但不管吵多兇，明格斯從來沒有作勢要打我。樂奇‧湯普森在一九四六年離開洛杉磯之後，明格斯就變成我在這座城市最要好的朋友。我們一天到晚一起排練，一

天到晚談音樂。

我那時候很擔心菜鳥，因為他把酒當水喝，而且也愈來愈肥。媽的，他的身體狀態爛到爆，自從我認識他以來，第一次看他吹出來的音樂這麼悲劇。他原本每天喝七百五十毫升的威士忌，現在每天幾乎要灌一公升才爽。要知道，有毒癮的人每天都有例行公事要完成。首先要滿足癮頭，然後身體才能運作，去搞音樂、唱歌之類的。但菜鳥到加州以後，例行公事被打亂了，跑到一個新的環境，很難穩定找到滿足你癮頭的那些必需品，就只能找替代品，菜鳥就用酒精替代。菜鳥是個毒蟲，他的身體原本就已經習慣海洛因了，但不習慣他這樣狂灌酒，所以整個人就爆走了。他在洛杉磯發生這樣的狀況，後來在芝加哥和底特律也一樣。

菜鳥糟糕的健康狀況在一九四六年的七月開始藏不住了，那時候羅斯·羅素又幫樂團安排了一次錄音，幫戴爾唱片再錄一張唱片，但菜鳥他幾乎什麼都吹不了。錄音日那天吹小號的霍華德·麥吉負責帶領整個樂團，菜鳥的狀態真的很可悲，什麼都吹不出來。困在洛杉磯、被人忽視、沒有毒品可吸、威士忌一瓶一瓶地灌、狂嗑苯丙胺這些事終於把他搞到了。他看來像整個人被抽乾，那時候我真的以為他差不多了，快要死了。錄音完那天晚上，菜鳥回到飯店房間喝到爛醉，菸抽到一半就睡死，床整個燒起來。他把火撲滅後什麼都沒穿就裸體跑到外面逛大街，結果被條子抓住。警方以為他瘋了，把他丟到卡馬里奧州立精神病院（Camarillo State Hospital），在那裡待了七個月。把菜鳥送進醫院大概救了他一命，但他們也對菜鳥幹了一些很恐怖的事。

菜鳥被關進精神病院的事震驚樂壇，尤其是紐約的音樂圈。但大家覺得最恐怖的，是卡馬里奧州立精神病院竟然讓菜鳥接受電擊治療，有一次還把他電到差點咬斷自己的舌頭。我真搞不懂院方幹嘛

要讓菜鳥接受電擊治療，他們說對他有幫助，但對菜鳥這種藝術家來說，電擊治療只會把他搞得更慘。

巴德‧鮑威爾生病的時候，他們也這樣搞他，但也沒有用啊。菜鳥的身體實在太糟，醫生跟他說以他現在的身體狀況，連嚴重一點的感冒，或再得一次肺炎，都會要他的命。

菜鳥退出音樂活動以後，我常常和查理‧明格斯練習。他寫了一些曲子，樂奇、他和我會一起排練。我那時候常常跟他吵，說他的曲子每次都有一大堆突兀的和弦變換。

「明格斯，你真他媽懶啊。你連轉調都省了。你就直接這樣啪地一下和弦彈下去。有時候效果很好是沒錯，但不要每次都這樣搞行不行。」

他聽了只會微笑，然後說：「邁爾士，你就乖乖照我寫的吹就對了。」我也會照做。我們吹的那些曲子聽起來真他媽怪異，但明格斯就像艾靈頓公爵，領先時代。

明格斯那時候做的是很不一樣的音樂。他突然就玩起那種聽起來怪裡怪氣的音樂，而且幾乎是一夕之間就開始。確實，沒有任何一種音樂或聲音是「錯誤」的，要做出任何聲音、玩任何和弦都隨便你，就像約翰‧凱吉（John Cage），弄出一堆奇怪的聲音和聲響。音樂的門很寬，可以讓你做任何嘗試。

我常逗他：「明格斯，你怎麼彈成這樣？」比如說他會硬要用大調彈〈我可笑的情人〉（My Funny Valentine），但原本應該要用 D 小調彈才對。但他每次聽我這樣說，只會露出他甜美的招牌微笑，然後繼續彈下去。媽的，明格斯真的很屌，完完全全的天才，我愛死他了。

總之，一九四六年的夏天，比利‧艾克斯汀的樂團跑來洛杉磯，好像是在八月底吧。「肥仔」納瓦羅原本是他們樂團的小號手，但他想留在紐約所以退團了。比利從迪吉那裡聽說我在洛杉磯，聯絡

上我之後問我要不要加入他的樂團。「喂，迪克。」比利都叫我迪克，「所以你這畜生到底準備好了沒？」

「好了。」我說。

「迪克，反正不管我們有沒有表演，我每週都會給你兩百塊錢。但不要跟別人說。」他說，「說出去我揍死你。」

我跟他說，「好。」臉上掛著大大的微笑。

其實我離開紐約之前比利就邀過我加入他的樂團，他那時超想雇用我，所以這時候才會付我這麼多錢。但之前在紐約的時候，我在小樂團裡玩得很爽，加上佛瑞迪・韋伯斯特也跟我說：「邁爾士，你應該看得出來吧，跟著比利表演對你來說只有死路一條。你如果跟他去，你玩音樂的創造力就會死掉，因為你跟著他就不能玩你想玩的音樂，不能吹你真正想吹的東西。他們要去南卡羅來納州，但你不是那種人，你不會擺笑臉，你在那裡一定會惹事，白人就會開槍打你。所以千萬不要跟他們去，跟他說你不去。」

所以我就拒絕比利了，因為佛瑞迪是我的好哥們，又很有智慧。我當時還想反駁他，說比利也很不好惹，不會隨便讓人家騎到頭上，那些南方佬怎麼就不槍殺他？佛瑞迪回答：「邁爾士，比利是個大明星，能讓他們發大財，你又不是，所以別拿你自己跟比利比，你們根本不是同一等級的咖，至少現在還不是。」這就是為什麼比利在洛杉磯邀我加入他們樂團的時候，會跟我說：「迪克，所以你這畜生到底準備好了沒？」他故意這樣跟我開玩笑，因為我在紐約拒絕了他的邀請，但他其實很尊重我這個決定。

比利樂團的薩克斯風組有桑尼・史提特・金・艾蒙斯和塞西爾・潘恩（Cecil Payne）；鋼琴手是艾羅・嘉納（Erroll Garner）的哥哥林頓・嘉納（Linton Garner）；湯米・波特彈貝斯；亞特・布雷基打鼓；小號組有霍巴特・道森（Hobart Dotson）、雷納德・霍金斯（Leonard Hawkins）、金・寇拉克斯（King Kolax）和我。

比利這時候已經是全美國最紅的歌手之一，跟法蘭克・辛納屈、納京高、平・克勞斯貝（Bing Crosby）這些人是同等級的。他是一堆黑人女性的性幻想對象，是一個大明星。白人女性也一樣會對他有幻想，只不過不像黑人女性愛他愛成這樣，還會狂買他的專輯。比利是個硬氣的畜生，誰都惹不起他，男人女人都一樣。誰敢惹他、挑戰他的底線，絕對會被他痛扁。

但比利不太以明星自居，而是把自己當藝術家。他大可脫團單飛，當個歌手去各地巡迴演出，絕對能賺進大把鈔票，但他沒有。比利這次組的樂團跟他之前所有的樂團一樣，非常嚴謹，超有紀律，比利想搞什麼音樂，樂團就會賣力演出，尤其是比利表演完他的曲子以後大家玩得更開，比利就會站在那裡，臉上掛著大大的笑容，欣賞大家使出渾身解數的樣子。唱片公司每次幫比利的樂團錄音的時候都抓錯重點，他們比較關注的是比利的歌聲，所以錄音的重點都放在比利本人和他唱的流行音樂上。

比利要唱那些流行歌，才能維持樂團的運作。

要知道在那個時期，一大堆大樂團都因為財務出狀況而解散了，但我記得比利的樂團樂手卻高達十九個。我記得有一次樂團休息一個星期的時候，比利拿了一大堆錢過來要給我，我跟他說：「比利，這錢我不能收，因為其他人都沒領到錢。」

比利聽了只微微一笑，然後把錢收回口袋，以後再也沒有這樣做。其實我不是不需要這筆錢，我

可以用來養家，當時艾琳在東聖路易帶我們家兩個小孩雪莉兒和格里哥利。但我明知道團裡其他樂手都沒拿到錢，這筆錢我實在收不下去。

我們樂團在洛杉磯到處跑，幹一些幫人家演奏伴舞音樂之類的活，拆成幾個小樂團，在結局俱樂部這種小酒吧表演。我們在洛杉磯待了兩、三個月，然後在一九四六年秋天快結束的時候開始一路表演回紐約，中間在芝加哥停留了幾站。

我跟比利的樂團在加州到處表演過，所以我的名聲在那裡也愈來愈響亮。我準備好跟著比利的樂團離開洛杉磯的時候，明格斯對我超不爽，他覺得我這樣是丟下菜鳥不管，因為當時菜鳥還在卡馬里奧州立精神病院治療。明格斯他質問我怎麼能把菜鳥丟在這裡自己回紐約。他真的氣到七竅生煙。我不知道能說什麼，所以什麼也沒說，結果明格斯說菜鳥就像我「爸爸」。我就跟他說我留在這裡也幫不上菜鳥。我記得我說：「明格斯你給我聽好，菜鳥被關在精神病院，沒人知道什麼時候才會出來。你又知道？菜鳥一團亂，你看不出來嗎？」

明格斯繼續說他的：「我再說一次，邁爾士，菜鳥是你音樂上的爸爸。邁爾士‧戴維斯，你真夠渾蛋。是他造就了你。」

我就說：「幹你娘的明格斯，除了我親爸，沒有哪個畜生造就我。菜鳥是幫過我沒錯，這我承認，但是他沒有造就我。不要亂扯，我受夠了洛杉磯這個鳥地方，紐約我是回定了，那裡才有真正的音樂。明格斯，你也不用擔心菜鳥，因為就算你不能諒解，菜鳥也會諒解的。」

跟明格斯這樣大吵一架讓我非常難過，因為我很愛他，我也看得出來我離開洛杉磯的決定讓他很難過。吵完架後，他不再說服我留下來，但我覺得這次吵架真的傷害了我們的友誼。我們還是會一起

118

表演，但已經不像以前那樣麻吉。不過我們還是朋友，別相信某些作家從來沒找我聊過，怎麼知道我本人對查理．明格斯是什麼感覺？我後來和明格斯分道揚鑣，愈來愈疏遠，這很正常，很多人都會這樣。但他是我的朋友，他自己也很清楚。我們確實有意見相左的時候，但我們一直是這樣，在為了菜鳥的事吵架之前就是這樣相處的。

我在比利的樂團的時候開始吸古柯鹼，是坐我旁邊的小號手霍巴特．道森帶我的。某他送我一顆純古柯鹼，那時候我們在底特律，在回紐約的路上。第一個帶我打海洛因的是簧片樂器組的金．艾蒙斯，那也是我在比利樂團的時候。我還記得第一次吸古柯鹼的時候，媽的我根本不知道那是什麼鬼東西，只知道整個世界一瞬間變亮，突然有一股能量衝上來。第一次打海洛因的時候我是直接昏睡過去，根本搞不清楚發生了什麼事。媽的，那感覺真的很怪，但我覺得好放鬆。那時候大家都在傳，海洛因打下去就可以吹得像菜鳥那麼棒，結果很多樂手真的因為這樣跑去吸毒。我那時候可能也在等待菜鳥的天分上身吧。不過碰那些東西真的是很糟糕的錯誤。

這時候莎拉．沃恩已經離開樂團了，一個叫安．貝克（Ann Baker）的歌手取代了她的位置，她歌唱得很好。安也是第一個告訴我「硬起來的屌沒良知」的女人，她那時候會自己打開我飯店房間的門，直接走進來跟我打炮，真有她的。

我們那時候常搭巴士去很遠的地方表演，比利每次發現誰在車上睡到嘴巴開開，就會在他的嘴巴裡面灑鹽把他弄醒。媽的，車上所有人都會笑到沒力，看那倒楣鬼咳到眼睛都快爆出來。媽的，比利就是這樣一個畜生，超搞笑的。

那時候比利長得帥又打扮得光鮮亮麗，女人都圍著他團團轉。他長得真的太俊俏，我有時候會覺

得他那張臉看起根本就是個女孩。很多人因為比利外表俊俏就把他當娘砲，但比利是我這輩子遇過最

兇悍的畜生。有一次忘了是在克里夫蘭還是匹茲堡，所有人都準備好了，坐在巴士上等比利從飯店出

來，那時候我們已經比表定出發時間晚了一個小時，比利到這時候才從飯店走出來，旁邊還跟著一個

正妹。他對我說：「喂，迪克，這是我馬子。」

那女的聽了以後好像說：「我有名字，比利，跟他說我的名字。」

比利轉頭對她說：「婊子閉嘴！」然後直接賞了她一大巴掌。

她跟比利說：「你給我聽好了，王八蛋，要不是你長得這麼好看，我會扭斷你的脖子，操你媽的

死雜種。」

比利就只是站在那邊笑，對她說：「好啦，婊子閉嘴啦。等我休息一下再來搡爆你！」把那女的

氣到中風。

後來樂團在紐約解散以後，我還是會跟比利碰面，一起到爵士大街上晃。這時候我已經開始吸古

柯鹼，所以比利會買一大堆來吸，多到畜生都吸不完。那時候的毒販會把古柯鹼裝成小包小包的，比

利就會去數，問我：「迪克，你那裡有幾包？」

我年輕的時候跟比利有一樣的困擾，就是臉蛋太漂亮。一九四六年那時候，我看起來超幼齒，很

多人都說我的眼睛像小女孩的眼睛。我要是去店裡幫別人或我自己買威士忌，老闆一定會問我幾歲，

我都跟他們說我已經是兩個孩子的爸了，他們還是會要求我出示證件。沒辦法，誰叫我個子小、臉又

長得很少女。但比利就成熟有魅力，是熟女殺手。我也從他身上學到怎麼應付那些你不想看到的人

——直接叫他們滾開就對了。就這麼簡單，多說只會浪費時間。

樂團回紐約的路上經過了芝加哥、克里夫蘭、匹茲堡，還有一些地方我不記得了。我們到了芝加哥的時候，我順便回家看家人，第一次看到我出生沒多久的兒子格里哥利。這時候耶誕節也差不多到了，所以我就和家人一起過節。一九四七年的前兩個月，我都跟著樂團一起表演，一直到樂團解散。這時候我聽到了一些好消息：《君子》（Esquire）雜誌票選我為小號的明日之星，我猜是因為我在菜鳥跟比利的樂團裡表演吧。鋼琴項目的明日之星是多多‧瑪瑪羅沙，次中音薩克斯風是樂奇‧湯普森，我們三個都跟菜鳥一起表演過。所以整體來說，這是辛苦的一年，但也是不錯的一年。

第五章 紐約、巴黎 1947-1949
酷派誕生：自組樂團與驚豔巴黎

紐約的爵士大街重新開張了。在一九四五到一九四九年之間親身體驗 52 街的音樂，就像在讀一本教科書，告訴你音樂的未來。柯曼・霍金斯和漢克・瓊斯（Hank Jones）會在同一間俱樂部表演，亞特・泰頓、「小不點」葛來姆斯（Tiny Grimes）、綽號「阿瑞」的亨利・詹姆斯・艾倫（Red Allen）、迪吉、菜鳥、巴德・鮑威爾、孟克都會在同一條街上玩音樂，有時候還全員到齊。到街上隨便亂晃就能聽到這一大堆超讚的東西，很不可思議。我那時候還幫莎拉・沃恩和巴德・強森（Budd Johnson）寫過一些曲子，真的是大咖全都聚到那裡去了。現在這個時代已經不可能像以前那樣，同時聽到那麼多畜生在表演，沒有這種機會。

但 52 街最夯最熱鬧的時代真的沒得比，人多到爆，要知道那些俱樂部的空間跟一間公寓客廳差不了多少，地方很小人又很擠。爵士大街的俱樂部一間間都開在一起，要不然就是只隔一條馬路。三顆骰子俱樂部就開在瑪瑙俱樂部對面，再隔一條街還有一間迪克西蘭爵士樂的俱樂部。進到那間俱樂部就像去到密西西比州的白人小鎮土佩洛（Tupelo），可以體驗到滿滿的種族歧視。瑪瑙俱樂部和吉米・萊恩俱樂部（Jimmy Ryan's）有時候也很種族歧視。但對面的三顆骰子隔壁就是重拍俱樂部，再隔壁就是「克拉克・門羅的上城樂館」（Clark Monroe's Uptown House）。總之爵士大街上有一大堆開在一

122

起的俱樂部，每天晚上都能邀請到艾羅·嘉納、席尼·貝雪（Sidney Bechet）、「熱嘴唇」歐朗·佩吉（Oran "Hot Lips" Page）、厄爾·波斯蒂克（Earl Bostic）這些大咖表演。當然不只這幾家，別間俱樂部也有其他樂手在玩爵士樂。爵士大街的音樂現場超級生猛有力。告訴你吧，我覺得以後再也看不到那種盛況。

那時候綽號「總統」的李斯特·楊也會在爵士大街表演，我在搬到紐約之前就認識他了，因為他在聖路易的里維拉俱樂部演出過。他那時候還叫我侏儒。李斯特吹出來的聲音跟技巧都很像路易斯·阿姆斯壯，只不過他吹的是次中音薩克斯風。比莉·哈樂黛也有這種聲音風格，巴德·強森和那個白人巴德·費里曼也都有。他們唱歌或吹奏的時候都有 running style 的風格。我就愛這種風格，有很飽滿的調性。這種風格的手法和概念都有一種「軟」，在某些地方用單音來強調。我是從克拉克·泰瑞那裡學會這樣吹小號的，我以前會像他那樣吹，後來才受到迪吉跟佛瑞迪的影響，再後來才玩出自己的風格。但我是從李斯特·楊身上第一次發現 running style 的。

總之我瞎混了一陣子以後，在一九四七年三月和伊利諾·賈魁特錄了一次音。我們的小號組超強，有我、喬·紐曼（Joe Newman）、「肥仔」納瓦羅，還有其他兩個人，印象中是伊利諾的哥哥羅素·賈魁特（Russell Jacquet）還有馬里昂·黑澤爾。迪克·威爾斯（Dickie Wells）和比爾·達奎特（Bill Doggett）吹長號，樂評家雷納德·費瑟彈鋼琴。我很高興又可以跟肥仔一起演奏。

當時迪吉組了一個大樂團玩咆勃爵士樂。他找了以前幫比利樂團作曲的華特·吉爾·福勒（Walter Gil Fuller）當音樂總監。吉爾也是超強，所以迪吉樂團的音樂總是充滿了刺激。到了四月，迪吉的經紀人比利·蕭幫他這個大樂團在布朗克斯區（Bronx）的麥金利劇院（McKinley Theatre）排了一個表

演。這場表演在我的印象中非常特別，因為吉爾‧福勒找來了史上最佳的小號組，我覺得從來沒有一個樂團有過這麼強的組合，裡面有我、佛瑞迪‧韋伯斯特、肯尼‧多罕、「肥仔」納瓦羅和迪吉本人。

打鼓的是馬克斯‧洛屈。表演日期快到的時候，菜鳥回到紐約加入了我們這個團。他二月就被卡馬里奧州立精神病院放出來了，在洛杉磯待了一陣子，這段時間剛好夠他幫戴爾唱片錄兩張專輯，也夠他恢復吸毒的習慣。不過那兩張都是羅斯‧羅素逼菜鳥錄的爛專輯。你看，羅斯為什麼要這樣搞菜鳥？媽的這就是我不喜歡羅斯‧羅素的原因。他是個狡猾的畜生，只會一直利用菜鳥，把他榨乾。總之，菜鳥回到紐約的時候，狀況沒有在洛杉磯那麼悲劇，因為他這時候酒喝得沒以前凶，雖然還是會吸毒，但也還沒像後來吸得那麼誇張。

話說演出的第一個晚上，那個小號組真他媽畜生——其實整個樂團都屌到爆，你可以想像嗎？我們的音樂灌滿整個空間，直接灌爆聽眾的身體，在空中飄盪。跟大家一起這樣演奏的感覺太過癮了。

我愛死了這種感覺，跟這些人一起表演讓我興奮到都不知道自己該幹嘛了。那是我這輩子最興奮、最感動的一次，比這更爽的就只有在聖路易第一次跟比利的樂團表演那時候。我到現在還記得那天晚上地的感覺，好像這個樂團個個都是音樂之神，我也是其中一個。我覺得既榮幸又謙卑。我們全都是為了玩的聽眾，一邊聽我們的音樂一邊瘋狂跳舞。整個空氣裡都是興奮的情緒，都是對接下來會出現什麼音樂的期待。那種氣氛很難形容，是一種魔幻的觸電感。在那個樂團的感覺太棒了。我有一種抵達目的地的感覺，好像這個樂團個個都是音樂之神，我也是其中一個。我覺得既榮幸又謙卑。我們全都是為了玩

迪吉不希望樂團碰毒品，覺得菜鳥會帶壞我們。我們在麥金利劇院的第一場表演，菜鳥就在臺上睡死了，整場只吹他自己獨奏的部分，不幫別人伴奏。菜鳥睡死在臺上的時候，連聽眾都在笑他。迪

吉本來就已經受夠菜鳥了，所以他在第一場演出之後就把菜鳥炒了。菜鳥被開除後去找吉爾‧福勒談，答應他不會再吸毒，希望吉爾去跟迪吉說這件事。所以吉爾去找迪吉，想說服他讓菜鳥留在樂團。我也去跟迪吉說，花點小錢把菜鳥留下來寫些曲子也不錯，我記得他那時候每個星期好像付菜鳥一百元吧。但迪吉還是說不要，說沒錢請菜鳥，反正我們就是要在沒有菜鳥的情況下繼續演出下去就對了。

印象中我們在麥金利劇院表演了幾個星期，這時候菜鳥正在籌組一個新樂團，他邀我加入，我就去了。菜鳥在洛杉磯幫戴爾唱片錄的兩張唱片在一九四六年底上市，這時候已經是暢銷爵士樂唱片了。再加上 52 街重新開張、菜鳥又回到紐約，俱樂部老闆全都想找菜鳥去，每個人都追著他跑。他們又開始想找小樂團去表演了，覺得找菜鳥一定可以招來一大堆聽眾。我每週領的薪水比待在比利的樂團少了六十五元，但我一點都不在意，因為我只想跟菜鳥和馬克斯一起玩出一些好音樂。

我覺得這是個正確的決定，而且這時候的菜鳥眼神很清澈，不像在加州那時候眼神都瘋瘋的。他也變得比較瘦了，好像也跟朵莉斯過得很開心。菜鳥從卡馬里奧州立精神病院被放出來時，朵莉斯她大老遠跑到加州去接他，陪他一起搭火車過來紐約。媽的，朵莉斯愛查理‧帕克愛得要死，為他做什麼都願意。總之菜鳥當時看起來很快樂，感覺隨時可以大顯身手。我們在一九四七年四月做了第一場表演，跟雷尼‧崔斯塔諾（Lennie Tristano）的三人樂團輪流演出。

德‧麥吉爾，兩張唱片在一九四六年底上市，這時候已經是暢銷爵士樂唱片了。再加上 52 街重新開張、菜鳥又回到紐約，俱樂部老闆全都想找菜鳥去，每個人都追著他跑。他們又開始想找小樂團去表演了，覺得找菜鳥一定可以招來一大堆聽眾。三顆骰子俱樂部開出每週八百元的價碼。他每個星期付我和馬克斯每人一百三十五元，付湯米和公爵每人一百二十五元。所以說菜鳥自己每星期可以賺兩百八十元，是他這輩子賺最多錢的時候。我每週領的薪水比待在比利的樂團少了六十五元，但我一點都不在意，因為我只想跟菜鳥和馬克斯一起玩出一些好音樂。

四週。菜鳥雇用了我、馬克斯‧洛屈、湯米‧波特，還找來喬丹公爵（Duke Jordan）彈鋼琴。他每個星期付我和馬克斯每人一百三十五元，付湯米和公爵每人一百二十五元。所以說菜鳥自己每星期可以賺兩百八十元，是他這輩子賺最多錢的時候。

我很高興又可以跟菜鳥一起表演，因為我那時候每次和他一起玩音樂，都能激出自己最好的一面。

菜鳥能吹出各式各樣的風格，而且從來不會玩到沒眼，重複相同的音樂想法，他真的超有創意，音樂想法多到靠北。菜鳥每個晚上都會把節奏組搞瘋，比如說我們可能在演奏一首藍調的曲子，菜鳥會在第十一小節加進來，這時節奏組還是維持一樣的節奏，但菜鳥就會吹得讓節奏組的重音聽起來像是放在一、三拍，而不是二、四拍。那時候沒人跟得上菜鳥，大概只有迪吉可以吧。菜鳥每次這樣搞，馬克斯就會對公爵大吼，要他千萬別妄想跟著菜鳥走，繼續彈他的，因為他絕對跟不上菜鳥，只會讓節奏亂掉。公爵不聽勸的時候常常就把節奏搞亂。要知道，每次菜鳥像這樣放飛自己，吹他那些天花亂墜的即興獨奏時，節奏組只要維持原本的韻律就好，什麼都不要亂搞，菜鳥總是會分秒不差地回來跟他們會合，好像他心裡早就計畫好了一樣。唯一的問題就是他沒辦法跟你解說，你就只能順著他的音樂漂下去，因為他要怎麼變都有可能，所以我學著盡量吹自己會的東西，再稍微向上延伸一點——用比我的能力高一點的程度去吹。你一定要準備好，什麼狀況都可能遇到。

第一次排練時，所有人都來了，就只有菜鳥沒到。我們等了好幾個小時，最後是我帶大家排練的。

說到開演那一晚，三顆骰子俱樂部爆滿，操著他的假英國腔問大家準備好了沒。樂團就要下拍開始演奏時，他問我：「我們要表演哪幾首？」我告訴他，他點了點頭，數了數預備拍就開始吹，結果他每一首曲子的音調都吹得跟我們排練的時候一模一樣，比畜生還屌。菜鳥整個晚上沒有漏掉一個

第一次演出前的一個星期吧，菜鳥要大家到一間叫諾拉（Nola）的錄音室去排練。想當年很多樂手都會到諾拉去排練。菜鳥說要排練的時候，沒人相信他是認真的，因為他以前從來沒這樣做過。結果開始演奏時，菜鳥那個死黑黑鬼滿臉笑容地晃進來，結果菜鳥那個死黑黑鬼滿臉笑容地晃進來，操著他的假英國腔問大家準備好了沒。樂團就要下拍

拍、沒有少吹一個音、沒有跑掉一個調，真是沒話說，我們他媽聽得下巴都掉了。他每次看到我們一臉見鬼的樣子，就會露出微笑，好像在說：「懷疑啊？」

開演結束後菜鳥走過來，又用那個假英國腔跟我們說：「今晚各位演奏得不錯，只不過有些地方沒跟在節拍上，有幾個音也沒有很準。」我們全都看著那畜生，一起笑了出來。菜鳥只要站上臺，就是能幹出這種不可思議的事。其實看多了也就習慣了，你會覺得這是意料中事，如果他沒有讓你覺得不可思議，你反而會意外。

總之，這讓馬克斯‧洛屈有時候會發現自己卡在拍子中間，像發瘋一樣卯起來吹，後來的柯川也會那樣。菜鳥那時候常常會用又短又強的氣去吹薩克斯風，我也會搞不懂菜鳥到底在吹什麼鬼，因為我從來沒聽過這種吹法，可憐的喬丹公爵和湯米‧波特也會跟大家一樣，被搞得一頭霧水，而且比我們更慘，完全不知道自己在幹嘛。聽到菜鳥那樣吹，就好像這輩子第一次聽到音樂一樣，我從來沒聽過誰像他這樣吹的。我和桑尼‧羅林斯後來也會試這種吹法，柯川和我也會吹這種短促又強勁的樂句。

但菜鳥這樣吹的時候完全是無法無天。我很討厭用「無法無天」這個詞，但他真的是這樣。他恐怖到出名的地方是會吹出一連串的音符或樂句組合，普通樂手會用比較有邏輯的方式去發展，但菜鳥是普通人才有鬼，他吹出來的每個東西——在他進入狀況，而且認真在吹的時候——都很可怕，而且我還每晚跟他一起吹！所以我們也不能整個晚上都在那邊說：「哇靠，你有聽到那個嗎！」這樣我們就不用演奏了。所以我們學會了，每次菜鳥又開始無法無天，我們就會眨眨眼睛，要不然大家眼睛只會瞪愈大，而且本來就已經瞪得很大了。但過了一陣子，我們也習慣成自然，覺得這就是跟畜生一起表演的日常。太超現實了。

那段時間都是我在帶團排練，維持大家的身手。也因為我要帶團，才愈來愈懂要做些什麼事才能帶出很棒的樂團。大家都說我們是這一帶最好的咆勃樂團，讓我這個音樂總監當得很露臉。一九四七年我還不到二十一歲，但我這時候學得很快，愈來愈知道音樂到底是什麼。

菜鳥從來不談音樂，唯一的一次是我聽到他跟我一個搞古典音樂的朋友在辯論，和弦這種東西你愛怎麼吹都可以。我不同意，跟他說在降 B 藍調的第五小節就不能吹還原 D，但他說可以。後來有一天晚上，我在鳥園俱樂部（Birdland）就聽到李斯特‧楊這樣吹，只不過他是用滑音吹的。

菜鳥當時也在場，聽到之後就朝我這邊看過來，臉上一副「跟你說吧」那種表情，他每次證明你是錯的就會用這種表情看你。但這就是他僅有的表示了。他知道可以這樣吹，是因為他自己就辦到過，但他絕對不會特地示範給你看，就讓你自己去體會，你體會不來那是你的事。

我透過這種方式從菜鳥身上學到很多，就是去觀察他為什麼要、或者不要把某個樂句或音樂概念表達出來。但我也說過，我本來就跟菜鳥聊不來，也從來沒跟他講超過十五分鐘的話，除非是在吵錢的事。我從最開始就跟他講得清清楚楚：「菜鳥，你最好別搞我的錢。」但他每次都會。

我一直不喜歡喬丹公爵彈鋼琴的方式，馬克斯也不喜歡，但菜鳥還是把他留在團裡。我和馬克斯都希望找巴德‧鮑威爾來彈鋼琴，但菜鳥辦不到，因為巴德和菜鳥不對盤。菜鳥常跑去孟克家，想找巴德聊聊，但巴德只會坐在那裡完全不跟他說話。那陣子巴德來看我們表演的時候，都會戴一頂黑帽子，穿著白襯衫、黑西裝，打一條黑領帶，帶一支黑色的傘，體面得跟個王八蛋一樣，但除了我跟孟克（如果孟克也在場的話）以外，他不跟任何人說話。菜鳥會求他加入樂團，但巴德只會看著他，然後默默喝酒，連笑一下都不屑。他只會坐在聽眾之中，醉得亂七八糟、打海洛因打到茫。巴德打太多

128

海洛因，回不去了，跟菜鳥一樣。但他是鋼琴天才，是有史以來最好的咆勃爵士鋼琴手。喬丹公爵把樂團的節奏搞得一團亂的時候，馬克斯都會想揍他，他彈的時候只要菜鳥突然玩了個什麼東西，公爵拍子就亂了，而是我沒幫馬克斯數拍子，他就會亂掉。然後馬克斯就會對公爵大吼：「你他媽渾蛋不要給我堵在那邊，你又把拍子搞亂了。」

一九四七年的五月左右，我們去幫薩沃伊唱片錄音那次，真的把喬丹公爵換成巴德‧鮑威爾了，那張唱片好像叫《查理‧帕克全明星》（Charlie Parker All Stars）。菜鳥平常的團員都在這張唱片裡，只有公爵沒有。我還幫這張專輯寫了一首曲子，叫〈唐娜李〉（Donna Lee），這是我第一首收錄在唱片裡的曲子，但最後專輯出的時候，作曲者卻寫成了菜鳥。但這不是菜鳥的錯，是唱片公司搞錯了，而且我也沒有少拿錢之類的。

菜鳥幫薩沃伊錄唱片的時候，其實跟戴爾唱片還有約，但菜鳥這個人想幹嘛就幹嘛，才不甩合約這種事，反正誰拿得出錢他就跟誰。菜鳥在一九四七年錄了四張有我吹小號的專輯，好像是戴爾唱片三張、薩沃伊唱片一張吧。菜鳥他那年音樂產量很高，有些人覺得一九四七是菜鳥音樂生涯最棒的一年，我是不知道這樣說對不對，我也不喜歡下這種評論，我只知道他這一年玩了很多很棒的音樂，這一年過後也一樣玩了很多很棒的音樂。

我是因為〈唐娜李〉認識吉爾‧艾文斯的，他聽到這首曲子之後去找菜鳥，說想做一點改編，菜鳥告訴他這不是他的曲子，是我寫的。吉爾想要這首曲子的導引譜，改編給克勞德‧尚席爾大樂團（Claude Thornhill orchestra）演出。我第一次跟他見面，就是因為他來找我談改編〈唐娜李〉的事。

我跟他說，要是他可以幫我弄到克勞德‧尚席爾改編的〈羅賓的巢〉（Robbin's Nest），我就讓他改編我的曲子，他也真的幫我弄到了。我們聊了一陣子，互相測試了一下，結果發現我很喜歡吉爾寫的曲子，他也很欣賞我吹的小號，我們對聲音的感覺是一樣的。但說實在，尚席爾那樣呈現吉爾改編的〈唐娜李〉，我不太喜歡，整首曲子速度太慢，不合我的胃口。但我聽吉爾改編或創作的其他曲子，還是能聽出他很有潛力，這讓我比較能容忍他們把〈唐娜李〉改編成那副德性，雖說還是有點在意。

總之，我覺得跟菜鳥一起幫薩沃伊錄的那張唱片，是我截至當時表現得最好的一張。我那時候對自己吹小號的功力愈來愈有自信，也慢慢發展出我自己的風格，擺脫迪吉和佛瑞迪‧韋伯斯特的影響。但真正幫助我找到屬於自己的聲音的，是每天晚上在三顆骰子俱樂部跟菜鳥和馬克斯一起表演。當時常有客座的樂手來跟樂團一起演出，但比起天天跟不一樣的畜生搭配，我更想發展出樂團自己的聲音。但種模式，我有時候也滿喜歡的，所以我們必須不斷調整，適應各種不同的音樂風格。菜鳥很愛這菜鳥從小就習慣那種堪薩斯城的即興傳統，在哈林區的明頓俱樂部和熱浪俱樂部也都是這種玩法，所以他一直很習慣也很享受這種場面。但如果來插花的樂手不知道怎麼玩那些曲子，那場面就會很掃興。

跟菜鳥一起表演，還有每天晚上在52街讓聽眾看見我、聽見我、讓我得到一個機會，第一次以樂團領班的身分去錄音。我幫薩沃伊唱片錄的這張唱片叫《邁爾士‧戴維斯全明星》（Miles Davis All Stars）。我找了菜鳥吹次中音薩克斯風、約翰‧路易斯（John Lewis）彈鋼琴、尼爾森‧鮑伊德彈貝斯、馬克斯‧洛屈打鼓。我們是在一九四七年八月進錄音室的。我為這張專輯創作或改編了四首曲子，就是〈里程碑〉（Milestones）、〈小威利躍動〉（Little Willie Leaps）、〈半調尼爾森〉（Half

Nelson）和〈貝爾酒館小酌〉（Sippin' at Bell's），貝爾是在哈林區的一間酒吧。我還跟柯曼・霍金斯

一起錄了一張專輯，所以我在一九四七年還滿忙的。

這時候艾琳已經帶著兩個孩子回來紐約，我們在皇后區找了一間房子，空間比舊家大很多。那時候我會吸古柯鹼、會喝酒，也開始抽一點菸，我不喜歡大麻所以沒抽。我雖然有這些習慣，但還沒開始打海洛因，其實菜鳥警告過我，要是他發現去打海洛因就要幹掉我。當時開始讓我惹上麻煩的，反而是那一大堆來跟我的團員還有我本人勾搭的妹子，但那時我對妹子還沒多大興趣，我當時眼裡就只有音樂，連艾琳都被我冷落。

有一次林肯廣場（Lincoln Square）的某家舞廳辦了一場音樂會，一堆樂手都跑去表演，那個場地現在已經變成林肯中心（Lincoln Center）了。媽的，那場音樂會很屌，很多大咖都來了，根本就是個全明星音樂會。有亞特・布雷基、肯尼・克拉克、馬克斯・洛屈・韋伯斯特、戴克斯特・高登、桑尼・史提特、查理、「紅髮」羅德尼、「肥仔」納瓦羅、佛瑞迪・韋伯斯特和我本人。我記得只要付一塊半之類的就能進來聽這一大堆厲害樂手表演。有些人跟著音樂在那邊跳舞，有些人就只是靜靜聽。

我會記得這場音樂會，是因為這是佛瑞迪・韋伯斯特在紐約的最後幾場演出。佛瑞迪一九四七年過世的時候，我難過到快吐了。大家的心情也都跟我一樣，尤其是迪吉和菜鳥。韋伯（我們都是這樣叫他）是海洛因過量死在芝加哥，但那些海洛因原本是桑尼・史提特要打的。桑尼當時會到處誆騙人家的錢去買毒。他和佛瑞迪去芝加哥表演的時候，他又幹了一樣的事，結果被他誆騙的那傢伙弄來一批超猛的貨，大概是摻了電池酸液或番木鱉鹼，不知道到底加了什麼。總之桑尼把那東西給了佛瑞迪，

佛瑞迪注射後就死了。有好長一陣子，我一想到這件事就噁心，我和佛瑞迪幾乎跟兄弟一樣親，連到今天我還是常常想他。

我們在一九四七年十一月到底特律演表演。原本是要在一間叫西諾（El Sino）的俱樂部演出，但他們後來取消了預定的表演，因為菜鳥到那間俱樂部跟負責人吵了一架，然後甩頭就走。菜鳥每次離開紐約就買不到海洛因，一買不到就會狂灌酒，那天晚上他就是這樣，沒辦法演奏。菜鳥跟負責人吵完走掉之後，回到飯店還氣到把自己的薩克斯風丟出窗外，在街上摔得稀巴爛。但後來比利·蕭又幫他買了一支全新的 Selmer 薩克斯風。

樂團回紐約又錄了一張唱片（這張傑傑·強生有參與），然後又去了一次底特律，完成之前跟西諾俱樂部簽訂卻沒有執行的合約。這次演出就很順利，菜鳥也拚了老命認真吹。這次巡迴有貝蒂·卡特（Betty Carter）跟著樂團一起表演，但底特律的演出一結束，她馬上就離開了，跑去加入萊諾·漢普頓的樂團。好像就是樂團在底特律的時候，泰迪·瑞格來找菜鳥，邀他再幫薩沃伊唱片錄一張。那時候比利·蕭對菜鳥很有影響力，好像也是他的共同經紀人吧，他叫菜鳥不要再幫戴爾唱片這種小公司錄音了，專心跟薩沃伊這種大公司合作。要知道，那時候大家都很清楚美國樂師聯盟（American Federation of Musicians）跟各家唱片公司為了一些合約利益分配的問題吵翻天，而且正在討論要不要禁錄唱片，所以天天缺錢的菜鳥跟瑞格和薩沃伊唱片簽了合約，馬上就進錄音室，我記得好像是耶誕節前的星期天。

我記得那張專輯叫《查理帕克五重奏》（Charlie Parker Quintet）。菜鳥錄完這張唱片和我們在底特律錄的那張之後，到加州參加了諾曼·葛蘭茲（Norman Granz）的「爵士走進愛樂廳」（Jazz at the

Philharmonic）系列演出，到西南部各州巡迴表演。我去了芝加哥，跟姊姊和姊夫森・威伯恩（Vincent Wilburn）一起過耶誕節，然後又回到紐約和菜鳥會合。菜鳥在巡迴演出期間直接翹掉了一場表演，跑到墨西哥和朵莉斯結婚，給諾曼・葛蘭茲捅了個大婁子，因為整個巡迴演出的宣傳主打就是菜鳥，他就是最主要的看點，所以他不見了觀眾都非常不滿，把氣出在諾曼身上。但菜鳥才不在乎這種事，他每次都可以用他的口才重新取得別人好感。

菜鳥在爵士走進愛樂廳的巡迴演出結束後，整個人充滿自信，《節拍器》雜誌封他為年度最佳中音薩克斯風手，我從來沒看他這麼開心過。當時我們又開始在三顆骰子俱樂部表演，要聽我們表演都要排超長的隊，而且隊伍一天比一天長。但我感覺菜鳥每次快要振作起來的時候，就會自己把事情搞砸，好像他害怕過正常人的生活，怕人家覺得他太平凡之類的。這真是悲劇，因為他明明是個天才，願意的時候也算是個好人，但他就是要一直打海洛因，打到自己的人生開始崩壞。我們到哪裡，毒販就跟到哪裡，這些鳥事在一九四八年愈來愈失控。

我記得一九四八年，我們到芝加哥的亞偕表演酒吧（Argyle Show Bar）表演，樂團已經就定位準備幫整個節目開場，但菜鳥還不見人影。他不只遲到，來了之後也因為打了太多海洛因又醉得亂七八糟，沒辦法表演，在臺上半睡半醒的。我和馬克斯每首都帶頭先走四個小節，想要把他叫醒。曲子本來是 F 調的，菜鳥會突然吹到不同調，然後鋼琴本來就彈不好的喬丹公爵，就開始跟著菜鳥亂跑。整個演出實在太爛，俱樂部就把我們開除了。菜鳥走出酒吧時的時候還把電話亭看成廁所，直接尿在裡面。那間俱樂部的老闆是白人，跟我們說要去黑人工會辦公室才能領到這次的酬勞。芝加哥那間黑人工會地區分會很難搞你知道吧？而且我們身上一點錢也沒有。但其實我不擔心，因為我姊姊住在芝加

哥，我可以住她們家，她和姊夫也會給我一點錢，但我很擔心其他團員。總之，菜鳥要大家隔天到黑人工會地區分會跟他會合，一起去領錢。

菜鳥走進分會理事長哈利・格雷（Harry Gray）的辦公室，說他要領錢。要知道分會那些傢伙本來就不喜歡菜鳥吹薩克斯風的方式，他們覺得菜鳥不過是個毒蟲，沒大家講的那麼屌，一副一蹋糊塗的子，是吧？所以菜鳥對格雷理事長這樣說的時候，格雷直接就從抽屜裡掏出一把槍，叫我們滾出他的辦公室，不然他就要開槍，所以我們全都一溜煙滾出他跟我說：「別擔心，菜鳥會拿到錢的。」馬克斯還真的相信菜鳥什麼都辦得到。菜鳥還想回去跟那傢伙幹架，但喬丹公爵把他擋下來了。格雷那個黑畜生是真的會對菜鳥開槍的，那個人非常兇狠，才管你菜鳥是誰。

我們同一年又回到亞偕酒吧表演，而且這次菜鳥成功報仇，搞了俱樂部老闆一下。當時大家演奏到一半，菜鳥吹完獨奏之後，把他的薩克斯風往地上一擺就下臺，走出去到亞偕的大廳。他走進大廳的一座電話亭，在裡面撒尿，尿得到處都是。他尿超多的，從電話亭裡面流出來，還流到地毯上。他尿完之後笑著走出電話亭，拉上拉鍊，然後回到臺上。那些白人全都看傻了。菜鳥回到臺上繼續吹，而且非常投入。他那天晚上沒嗑藥，只是非常直接、連一個字都不用說就向俱樂部老闆傳達一個訊息——幹，不要惹他。結果你知道嗎？那老闆一聲也不敢吭，假裝沒看到菜鳥幹的好事，還是付錢給他。

52街大概是從這時候開始走下坡的。還是有很多人會來俱樂部聽音樂，但到處都是條子。那陣子很多做不法買賣的人都會跑來爵士大街，所以警方對俱樂部老闆施壓，要求他們自清門戶，把俱樂部

的航髒勾當整理掉。那時候警方開始會逮捕一些樂手，也抓了很多賺髒錢的傢伙。來聽菜鳥樂團表演的人還是很多，但其他樂團來聽愈混不下去了，爵士大街上有些俱樂部不再主打爵士樂，乾脆就改成脫衣舞吧。再加上以前會來聽音樂的軍人，是來好好放鬆、享受當下的，但現在戰爭打完了，來聽音樂的人變得比較拘謹、比較放不開。

爵士大街的沒落、一直持續的錄音禁令都傷害了音樂圈。因為樂手玩了什麼音樂都沒人記錄下來。

一般聽眾如果沒有自己到俱樂部去聽咆勃爵士樂，很快就會把那些曲子通通忘光。我們樂團那時候在幾間俱樂部常態表演，包括瑪瑙和三顆骰子，但菜鳥一直在亂動大家的錢，每個人都很頭大。我以前把菜鳥當神看，但這時候不再這樣看他了。我已經二十二歲了，有自己的家庭，剛在《君子》雜誌獲選一九四七年小號項目的明日之星，在《重拍》雜誌的樂評專家票選也跟迪吉並列第一。先說我不是得了大頭症，我只是開始明白自己在音樂上是什麼樣的人。菜鳥不付我們錢就是不對，他對我們連最基本的尊重都沒有，這口氣我吞不下去。

我記得有一次樂團從芝加哥到印第安納波利斯演出，馬克斯和我住同一個房間，我們也會一起到處亂晃。去表演的路上，我們在印第安納一家黑人白人都可以去的小餐廳停了一下，買點東西吃。我們就坐在那裡默默吃自己的東西，這時候四個白種男人走進來，坐在我們對面桌。他們點了啤酒來喝，愈喝愈醉，用蓋過所有人的聲音又說又笑，反正喝醉酒的白人鄉巴佬就那副德行。我在東聖路易長大，一看就知道那些傢伙是怎樣的白人，但馬克斯是布魯克林人，他看不出來。他們很明顯就是不學無術的畜生，啤酒灌下去只會讓他們變得更蠢，對吧？總之，其中一個人往我們這邊靠過來，說：「你們這兩個小兄弟是做什麼的？」

馬克斯是很聰明沒錯，但他搞不清楚現在是什麼狀況，還轉過頭對他們微笑：「我們玩音樂的。」

馬克斯不懂這些鄉下白人老粗在嘲笑他，他在布魯克林遇不到這種人。然後那白鬼說：「這麼厲害，要不來點音樂給我們聽聽？」他這句話一出口，我立刻知道接下來會發生什麼事，所以就先發制人直接拉起整張桌巾，連著桌上的東西往那些畜生身上甩過去。那些白人嚇到愣住，嘴巴開開坐在那裡，一句話都說不出來。我們走出餐廳之後，我告訴馬克斯：「下次別理他們就對了，這裡不是布魯克林。」

那天晚上抵達印第安納波利斯時準備表演的時候，我就已經超不爽了，表演結束後菜鳥還過來說他沒錢給我們，說什麼俱樂部老闆沒給他酬勞，所以要等到下次演出才會有錢。其他人這樣就信了，但我跟馬克斯直接殺到菜鳥的房間，他老婆朵莉斯也在那裡，我就看到菜鳥正把一大堆錢塞到他的枕頭底下。他看到我們才急著說：「我真的沒錢，這些錢我有別的用途，我回紐約就會付你們錢。」

馬克斯說：「好吧菜鳥，都聽你的。」

我說：「馬克斯你也拜託一下，他吞了我們的錢，這不是第一次了。聽他在鬼扯。」

馬克斯只聳了聳肩，什麼也沒說。不管菜鳥幹了什麼事，馬克斯永遠站在他那邊。所以我就說：

「菜鳥，你他媽把我的錢還來。」

菜鳥那時候叫我小鬼，他說：「我一毛錢都不會給你，小鬼，就是不給，沒錢。」

馬克斯也說：「沒關係，菜鳥，我了解，我可以等，沒關係我了解。邁爾士，菜鳥教了我們那麼多，無所謂。」

我拿起一個啤酒瓶，敲碎了握在手裡，跟菜鳥說：「畜生，把我的錢給我，不然我殺了你。」然後一隻手揪住他的領子。

菜鳥很快地伸手到枕頭底下把錢拿出來給我，那張噁爛的臭臉還在那邊笑，說：「看看你，生氣了吧。馬克斯你看到沒？我幫了邁爾士那麼多，他還跟我生氣。」

馬克斯還是站在他那一邊幫他說話：「邁爾士，菜鳥只是在測試你啦，想看看你有什麼反應。對啦，他沒什麼惡意。」

從這時候開始，我就認真考慮要退團了。菜鳥一天到晚吸毒嗑藥，又不付我們薪水，我還要維持樂團的運作和音樂品質，累得跟狗一樣。菜鳥只會壞事。而且我自尊太強，不能讓人這樣糟蹋。還有菜鳥的老婆朵莉斯，長得很像大力水手裡面的奧莉薇，要不是她是菜鳥的老婆，我才不會讓她那樣跟我說話。尤其是他們發東西給我們的時候態度跟白人一樣，一副自以為是老闆的樣子。朵莉斯就是這樣，她人是不錯，也很挺菜鳥，但就是很愛裝老大，尤其喜歡在黑人面前擺架子。每次我們要去別的地方表演，菜鳥就會叫朵莉斯帶著大家的車票到火車站去發，這個活像奧莉薇的臭女人就會站在紐約的賓州火車站正中央，對著一群這麼屌害的樂手呼來喚去，好像媽媽在帶小孩一樣。我不喜歡醜女人自以為可以擺布我。但朵莉斯愛死了，被這麼多黑人帥哥圍繞，對她來說是天堂。這時候菜鳥只會躲在某個地方吸毒，或找毒吸。他對什麼都無感。

因為 52 街快速沒落，爵士音樂圈開始移往 47 街和百老匯大道。有一家俱樂部叫皇家雞窩（Royal Roost），老闆是拉爾夫·瓦特金斯（Ralph Watkins），那地方原本是一家炸雞餐廳。但在一九四八年，蒙特·凱（Monte Kay）說服拉爾夫讓「交響樂」席德（Symphony Sid）挑一個俱樂部不營業的晚上辦

一場音樂會。蒙特‧凱是混爵士音樂圈的年輕白人，他以前都跟別人說他是膚色比較淺的黑人，但賺了一點錢後，又回去當他的白人了，他靠捧紅黑人樂手賺了好幾百萬美元。總之，席德挑了星期二晚上去表演，找了我、菜鳥、塔德‧達美隆、「肥仔」納瓦羅和戴克斯特‧高登。那家俱樂部還有無酒精區，讓年輕人也可以坐在那邊聽音樂，門票只要九毛錢。

我在這時候開始跟戴克斯特‧高登愈來愈熟，戴克斯特差不多在一九四八年來東岸，他、我和史丹‧李維就變得常在一起。我是在洛杉磯認識戴克斯特的，他潮翻了，薩克斯風也吹得很屌，我們常常到處去即席插花。史丹和我在一九四五年一起住過一陣子，所以我們感情也很好。史丹跟戴克斯特會一起打海洛因，但我那時候還沒碰毒品。我們三個會去52街亂晃。戴克斯特那時候打扮非常炫，常穿當時最流行的寬肩西裝。我那時候都穿我那套三件式的 Brooks Brothers 西裝，我自己也覺得這套也很炫，你知道嘛，聖路易風格。聖路易黑人的穿著品味是出了名的時髦，所以誰也不能教我該怎樣穿衣服！

但戴克斯特覺得不行，他不覺得我這樣穿有多炫，所以他常常跟我說：「吉姆（那時候很多樂手都喜歡叫別人吉姆），你穿成那樣不能跟我們混，你幹嘛不換點別的衣服，吉姆？你要稱頭一點。去 F & M's 看看。」F & M's 是中城區百老匯大道上的一家服飾店。

「我幹嘛去，戴克斯特，我這套西裝夠屌了。」

「邁爾士，你這套一點都不炫。你要知道，花多少錢買的不重要，重點是穿起來炫不炫。吉姆，你身上那套垃圾跟炫一點也扯不上邊。邁爾士，真的要炫，就去買寬肩西裝，還有比利先生那種超大領子的襯衫。」

他這樣說讓我很受傷，所以他對我說：「邁爾士，我知道你覺得你的衣服很炫，但真的不炫。你穿得這麼無聊，我跟你在一起都不敢見人了。你還在菜鳥的樂團表演？在全世界最炫的樂團表演？老天爺，你應該懂這個道理。」

我很受傷。我一直很尊敬戴克斯特，因為我覺得他超炫，是那時候整個音樂圈最炫、穿得最光鮮亮麗的年輕樂手之一。有一天他跟我說：「邁爾士，你怎麼不留鬍子？」

「你說要怎麼留，戴克斯特？我全身上下都沒什麼毛，只有頭上的毛，還有腋下和老二周圍那一小撮！我家有很多印第安血統，黑人和印第安人本來就留不出什麼鬍子，臉上也不會長什麼毛。我的胸口也是光溜溜得像顆番茄，戴克斯特。」

「這個嘛，吉姆，你總要想點辦法，你這副德性真的不能跟我們混啦，會丟我的臉。既然都長不出鬍子，怎麼還不去買些頭點的衣服，戴克斯特？」

我聽他這樣說，存了四十七元，殺去 F & M's 買了一件灰色的寬肩西裝，看起來有點太大。我在一九四八年跟菜鳥樂團一起拍的照片，全都是穿著這件西裝，連我的個人宣傳照也是，我記得那時候我正在改變髮型。我到 F & M's 買了那件西裝之後，有一次戴克斯特走過來，他身材很高大，站在我面前超有壓迫感。他對我露出他的招牌燦笑，拍了拍我的背，跟我說：「這就對了，吉姆，你現在看起來有模有樣，夠炫了，可以跟我們混了。」這傢伙真的很奇葩。

這段時間我變得愈來愈像菜鳥樂團真正的團長了，因為菜鳥除了上臺吹薩克斯風跟領錢之外，從來不會出現。我每天教公爵一些三和弦，寄望他多少學一點，但他每次都不聽我的。我們一直處不來。我常常叫菜鳥開除他。我跟馬克斯都比較想菜鳥不願意開除他，我也沒這個權力，因為不是我的團。

找巴德‧鮑威爾入團，開除喬丹公爵，但菜鳥就是堅持要用公爵。

其實巴德自己也有一些狀況。幾年前發生過一件事，巴德有一晚穿全套黑西裝，去哈林區的薩沃伊舞廳聽音樂。那天他跟那幫布朗克斯區的哥們在一起，就是那一群他常拿來說嘴，說「能把誰都海扁一頓」的傢伙。反正他當時口袋空空，沒付錢就想進薩沃伊舞廳，被門口的保鏢攔了下來。保鏢知道他是誰，但還是告訴他沒付錢不能進去。這個人可是巴德‧鮑威爾，全世界最屌的年輕鋼琴手啊，巴德自己也知道，所以他直接就越過那畜生要走進去。那保鏢也忠於職守，掏出手槍就往巴德頭上尻下去，巴德瞬間頭破血流，裂了一個超大的傷口。

這件事之後巴德開始打海洛因，打得毫不節制。偏偏他就是最不該打海洛因的人，因為他打了會瘋掉。巴德的酒量一直不好，這時候也開始拼命酗酒。後來巴德開始變得瘋瘋顛顛，有時候會爆怒，有時候又連續好幾個星期不跟任何人說話，包括他母親和他最親近的朋友。最後他媽媽把他送進紐約市的貝爾維（Bellevue）精神病院，這是一九四六年的事。院方開始對他做電擊治療，他們覺得他真的瘋了。

就是這樣。巴德受過大量的電擊治療以後變了一個人，在音樂上和個人生活上都是。進貝爾維精神病院之前，巴德彈的音樂都有一種皺褶，聽起來就是不一樣。可惜從那次被打破頭、後來接受電擊治療以後就差不一樣了，他們還不如砍掉他的雙手，都比砍掉他的創意來得好。我有時候會想，那些白人醫生是不是故意用電擊治療搞他，故意讓他變得不像自己，就像對菜鳥那樣。但菜鳥和巴德不一樣，菜鳥是很機靈的人，巴德則是很消極，所以讓菜鳥被電擊後撐了過來，但巴德沒有。

巴德‧鮑威爾是屌到爆的畜生！我們樂團就缺他這塊拼圖，不然就是史上最偉

遇到這些事之前，巴德

大的咆勃爵士樂團了。馬克斯會推動菜鳥，菜鳥會推動巴德，我的小號就在他們屌到爆的音樂上面飄揚……媽的，想到就難過。一九四八年菜鳥樂團裡的鋼琴手艾爾·海格彈得還不錯，他算可以。約翰·路易斯也跟我們一起表演過，他鋼琴也不差。但喬丹公爵在那裡根本是浪費空間。貝斯手湯米·波特也彈得很恐怖，好像正在活活掐死一個他討厭的人，我們每次都笑他：「湯米，放了那女人吧！」

不過湯米的表演還不賴。但如果巴德在團裡……哎，有什麼好說的呢，沒發生的事就是沒發生，雖然原本有機會的。

不知道為什麼，巴德的母親很信任我也喜歡我。但說真的，我那時候本來就很討喜，而且是各式各樣的人都喜歡我。我常在想，可能是因為我以前在東聖路易幹過送報小弟吧。都要到處送報了，就要學會跟各式各樣的人聊天。巴德的母親會喜歡我，也是因為我每次看到她都會跟她聊天。巴德瘋掉以後，她會讓巴德跟我去一些地方，因為她知道我不太喝酒也不太吸毒，那些常跟巴德混的人就不是這樣了。

我去巴德家的時候會偷偷帶一瓶啤酒給他喝。巴德也只能喝這麼多，再多就會醉到昏頭。他會坐在那邊小口小口地喝，什麼話也不說。巴德家在哈林區的聖尼古拉斯大道上，我會請他坐在鋼琴前面，彈〈切羅基族〉，他就開始彈，而且彈得很漂亮。他在鋼琴方面就像一匹受過良好訓練的純種馬，就算腦子病了也還是一樣。巴德病了之後還是會想彈琴，因為他從來不覺得自己不能彈了。但他生病以後彈的〈切羅基族〉或其他曲子就算再好，都沒辦法像以前那樣。但他根本不知道什麼叫不會彈鋼琴，菜鳥也一樣，事實上，我認識的樂手只有菜鳥和巴德是這樣。

我住在哈林區147街那棟公寓的時候，巴德偶爾會過來我家坐坐，一句話也不說。他曾經連續兩媽的，至少他自己從來沒這樣想過。菜鳥也一樣，事實上，我認識的樂手只有菜鳥和巴德是這樣。

個星期每天都來我家，完全不說話，不跟我聊、不跟艾琳聊，也不跟我們家兩個小孩聊。他就坐在那裡發呆，臉上掛著甜甜的微笑。

好多年以後，我、李斯特·楊和巴德一起去巡迴演出，那是一九五九年，就是李斯特過世那年。

巴德一樣不跟任何人說話，就靜靜坐在那裡微笑，那時候他常常盯著一個叫查理·卡本特（Charlie Carpenter）的樂手。有一天巴德一樣坐在那裡，一樣不跟任何人說話，就只是對著查理笑。查理就問他：「巴德，你一直都在微笑，說：『你啊。』李斯特·楊到底在笑什麼？」巴德的表情完全沒變，說：「你啊。」李斯特·楊到底在笑什麼？結果巴德一直都在笑他。

在這之前，巴德剛從瘋人院放出來那時候，他有天跑來市中心聽菜鳥的樂團表演。那天晚上他照常是一身黑，從西裝、領帶、鞋子、襪子、帽子，到雨傘都是黑的，只有襯衫是純白。我們那時候場休息，走到外面就看到他穿得那麼體面、而且神智清醒地站在那裡。喔對了，菜鳥那時候不讓巴德加入樂團，其實不是因為不喜歡他彈琴的方式。他跟我和馬克斯說過，他不想用巴德是因為巴德「嗑太嗨」。你想得到菜鳥竟然會說別人「嗑太嗨」嗎？誰能比他嗨？

所以這次我跟馬克斯看到巴德清醒地站在那裡，就跟他說：「巴德，你待在這裡不要動，我們馬上回來。不要亂跑。」他什麼話也沒說，就只對我們微笑。我們跑進俱樂部繼續表演，一結束就對菜鳥說：「巴德就在外面，而且沒吸毒。」

菜鳥說：「聽你在放屁，我不信。」

我們就說：「那走啊，菜鳥，我們帶你去看。」我和馬克斯帶著菜鳥走出去，一出俱樂部就看到巴德還在原地，像殭屍一樣站在一輛車旁邊。他看了看菜鳥，然後兩眼向上一翻，慢慢沿著那輛車滑

下去，倒在地上。我問他：「巴德，你剛剛去哪了？」他模模糊糊地說他去了旁邊的白玫瑰酒館（White Rose）。他真的這麼簡單就可以喝掛。

後來巴德的狀況愈來愈差，幾乎不跟任何人說話。真的很可惜，這個世紀也沒幾個鋼琴手像他那麼厲害了。

這時候我們樂團的狀況也很差，菜鳥一天到晚把他的薩克斯風拿去典當，他手上沒樂器的時候比有樂器的時候還多，只好到處跟別人借薩克斯風來吹。後來情況慘到三顆骰子俱樂部會特別派一個人（印象中好像是清潔工吧），每天去那鋪把菜鳥的樂器贖出來，拿給菜鳥表演完後再還給當鋪。這時候我和馬克斯都已經很有信心能自己闖出一片天，也受夠了菜鳥那些幼稚又愚蠢的爛事。我們只想做出很棒的音樂，但菜鳥一天到晚表現得像個蠢貨，跟一個智障小丑沒兩樣。他完全不重視我們，把我們當三歲小孩耍，我們知道自己不是那樣。

有一次我們在三顆骰子俱樂部表演，菜鳥進更衣室的時候就已經遲到了，還打開一罐沙丁魚和一包餅乾。三顆骰子的老闆請他趕快上臺，但菜鳥還是慢條斯理地吃東西，還像個智障一樣傻笑，你能想像那畫面嗎？那老闆在那邊哀求他趕快開始表演，菜鳥還問他要不要吃餅乾。媽的，那場面真是好笑，我差點沒笑到嘓屁。過了好一陣子他才終於走出更衣室上臺表演。那時候他已經得罪了很多俱樂部老闆，這些人很會記仇。這件事之後菜鳥就把樂團遷去皇家雞窩了，我們再也沒有在三顆骰子表演過。

我們好像從一九四八年九月到十二月，都是在皇家雞窩表演。我們在那裡的情況還不錯的，因為「交響樂」席德會把表演轉播出去，讓更多人聽到我們的音樂。這段時間我除了在菜鳥的樂團裡表演，

也會到別的樂團吹小號，也組了自己的樂團。我在這段時間玩的音樂，除了跟菜鳥和其他樂團一起演

出的那些，也開始吹我自己的音樂，和別的音樂很不一樣。我慢慢找到自己的聲音，這才是我最重視

的事。

大概就是這時候，菜鳥的樂團在一九四八年第一次錄音，印象中是在九月。我說服了菜鳥錄這張

唱片的時候找約翰‧路易斯，不要找喬丹公爵。公爵非常氣我，但我才不管他怎麼想，因為我只在乎

我們的音樂。這張唱片還有柯利‧羅素。

後來艾爾‧海格加入樂團，正式取代了公爵的位置。這是在一九四八年的十二月左右。菜鳥找來

艾爾，我沒有很滿意，我個人對艾爾沒意見，單純是覺得約翰‧路易斯和塔德‧達美隆鋼琴都彈得比

他好。我想菜鳥做這個決定，有一部分原因是為了讓大家知道他是老大，他說的話才算數，不是我。

大家都知道我想找誰來彈鋼琴，所以對菜鳥來說這可能是面子問題吧。我真的不知道。我跟菜鳥一直

都沒什麼好聊的，從我認識他，每次最多聊個十五分鐘吧，在一九四八年又聊得比以前更少。菜鳥把

艾爾‧海格找來樂團之後，又找來柯利‧羅素取代了湯米‧波特，但後來又把湯米換回來取代柯利。

在這之後沒多久，我帶了一個九重奏到皇家雞窩表演。我找了馬克斯‧洛屈、約翰‧路易斯、李

‧康尼茲（Lee Konitz）、傑利‧莫里根（Gerry Mulligan），找艾爾‧馬其朋（Al McKibbon）彈貝斯，

找肯尼‧黑古德（Kenny Hagood）主唱。我還找了麥可‧齊威林（Michael Zwerin）吹長號、朱尼爾‧

柯林斯（Junior Collins）吹法國號、比爾‧巴伯（Bill Barber）吹低音號。我在組這個樂團之前就開始

跟吉爾‧艾文斯合作，我們的曲子是他編的。

吉爾在一九四八年的夏天就沒在幫克勞德‧尚席爾的樂團編曲了，他那時候原本想改去幫菜鳥寫

曲、編曲。但菜鳥一直沒空聽吉爾寫的東西，因為對菜鳥來說，吉爾的價值只是讓他有個方便的地方吃、喝拉撒而已，因為吉爾住的公寓在 55 街，離 52 街很近。等到菜鳥終於聽了吉爾的音樂之後，他很喜歡，但吉爾已經不想跟菜鳥合作了。

那時候吉爾跟我已經玩出一些東西，事情都很順利。我正在尋找一種媒介，讓我可以用我心目中的風格來吹奏。我的音樂比較慢一點，不像菜鳥那麼激烈。我常常跟吉爾聊，討論怎麼試驗更輕巧、更細緻的聲音，每次聊到這方面我就很興奮。傑利·莫里根、吉爾和我開始談到可以組一個樂團，我們都覺得九重奏應該不錯。我還沒認真跟他們討論之前，吉爾和傑利就已經決定好樂團要有哪些樂器了，但整套理論、音樂的詮釋，還有樂團的曲目，都是我想的。

我租了場地、召集大家排練，搞定一堆拉哩拉雜的事。從一九四八年的夏天開始，我就一邊跟著菜鳥的樂團表演，一邊和吉爾和傑利搞新樂團的事，到一九四九年的一月和四月才錄音，然後在一九五〇年三月又錄了一次。我幫樂團找了一些工作機會，也聯繫上國會唱片（Capitol Records）幫我們錄唱片。但跟吉爾一起做事的時候我常常埋頭寫曲。我會去吉爾的公寓，用鋼琴把我寫的曲子彈給他聽。

我記得我們開始要找齊九重奏人選的時候，我想找桑尼·史提特來吹中音薩克斯風。桑尼吹薩克斯風的聲音跟菜鳥很像，所以我馬上就想到他。但傑利·莫里根比較想找李·康尼茲，因為他吹的聲音比較輕，不是咆勃那種很硬的聲音。傑利覺得這種聲音才夠特別，就是要這樣才能讓這張專輯、整個樂團聽起來不一樣。傑利覺得樂團有我、艾爾·馬其朋、馬克斯·洛屈、約翰·路易斯這些咆勃爵士樂出身的樂手就夠多了，再找桑尼可能又會搞出同一套東西。我也就聽了他的建議，請了李·康尼茲。

馬克斯也會跟我一起去吉爾家，跟他和傑利討論這些事，約翰・路易斯也會，所以他們都知道我們想怎麼做，艾爾・馬其朋也一樣。我們原本也想找傑傑・強生，但他那時候跟著伊利諾・賈魁特的樂團去巡迴表演了。我就想到泰德・凱利（Ted Kelly），他在迪吉的樂團吹長號，但泰德也太忙，沒辦法來參加。所以我們最後決定找一個叫麥可・齊威林的白人，他年紀比我小。我是在明頓俱樂部認識他的，後來某天晚上他去那裡插花演出，我就直接問他隔天有沒有空跟我們一起到諾拉錄音室排練。

他真的來了，就這樣加入樂團。

其實這整個計畫一開始只是個音樂實驗，是大家一起做的實驗。後來一堆黑人樂手跑來抱怨說他們都找不到工作了，我還找白人進樂團。所以我就告訴他們，像李・康尼茲（他們主要是不爽他，因為那時候黑人中音薩克斯風手很多）這麼好的樂手，來幾個我雇幾個，我才不管他是紅的綠的。我找一個屬害的畜生來是為了做音樂，不是因為他的膚色。我這樣講過以後，很多人就不再煩我了，但還是有幾個繼續不爽我。

總之，蒙特・凱幫我們在皇家雞窩俱樂部訂了兩個星期的檔期。我們在雞窩第一次表演的時候，我請俱樂部在外面放了一個牌子，寫著：「邁爾士・戴維斯九重奏；傑利・莫里根、吉爾・艾文斯、約翰・路易斯編曲。」我還要拚死拚活跟雞窩的老闆拉爾夫・瓦特金斯爭取，他才同意弄這個牌子。他一開始根本不想邀我們去，說他本來可以只付五個人的錢，現在要付錢給九個畜生他付不下手，但他願意冒險讓我們去表演這一點我敬重他。我不是很喜歡瓦特金斯，但他願意冒險讓我們去表演這一點我敬重他。我們蒙特・凱還是說服他了。

從一九四八年的八月底到九月，在皇家雞窩表演了兩個星期。那時候俱樂部主打的是貝西伯爵大樂團，我們排第二。

當時一堆人覺得我們的音樂很怪。我記得《節拍器》雜誌的貝利・烏拉諾夫就聽不懂我們的音樂，是啥玩意。我們那時後是跟貝西伯爵他們輪流上臺表演，貝西伯爵每天晚上都會在那邊聽，他很喜歡，他說我們的音樂「慢又怪，但是好聽，很好聽」。很多常來聽我們表演的樂手也喜歡我們的音樂，菜鳥也一樣。國會唱片的彼特・魯戈羅（Pete Rugolo）聽了之後很愛，問我可不可以等錄音禁令結束後就幫國會唱片錄一張。

後來到了九月，我又組了一個樂團到皇家雞窩表演，團員有李・康尼茲、艾爾・馬其朋、約翰・路易斯、肯尼・黑古德、馬克斯・洛屈。「交響樂」席德廣播了這場表演，還錄起來，所以我們那時候的音樂有留下記錄。媽的我們那團真的很有樣子，那一次大家絕招都拿出來了，你知道吧。馬克斯打鼓打到忘我。

但差不多這時候，吉爾寫曲碰到撞牆期，寫一整個星期就只寫得出八個小節。還好他最後振作起來了，寫了一首叫〈月夢〉（Moon Dreams）的曲子，還有《酷派誕生》（Birth of the Cool）裡面的〈Boplicity〉的一部分。這張專輯裡的曲子，當初是分幾次錄的，那時候我們想玩出克勞德・尚席爾樂團的那種音樂，但還是有點差別，我們是想做他們那種音樂沒錯，但希望編製盡量小。

我跟他們說一定要有四重奏的聲音，高音、中音、上低音、低音這幾個聲部，所以我們要有次中音、半中音、半低音。我負責高音，李・康尼茲中音。我們還有另一個聲部用一支法國號，和一個上低音聲部用一支倍低音號。最上層就是我跟李・康尼茲的高音跟中音。我們也會用法國號吹中音聲部，上低音薩克斯風吹上低音聲部。我把樂團看成一個合唱團，一個四重唱團，很多人會把上低音薩克斯風放在最底層，但它不是底層的樂器，倍低音號吹低音聲部，低音號才是，低音號才適合吹低音聲部。

我希望這些樂器聽起來像人聲，做出來也真的很像。

傑利‧莫里根有時候會跟李‧康尼茲一起吹，有時候跟我吹，要不然就是跟比爾‧巴伯搭配，比爾每次都在最底層吹倍低音號。他有時候會吹高一點的聲部，有時候我們會叫他把聲音吹高一點。結果行得通。

我們這個九重奏進錄音室錄了一天，我記得是在一九四九年一月。那時候麥可‧齊威林要回去讀大學，所以由凱‧溫汀（Kai Winding）來接替麥可。艾爾‧海格也取代了約翰‧路易斯去彈鋼琴，喬‧舒爾曼（Joe Shulman）取代了艾爾‧馬其朋。第一次錄音，我記得好像錄了〈Jeru〉、〈動〉（Move）、〈神的孩子〉（Godchild）和〈Budo〉這幾首。艾爾‧海格也取代了約翰‧路易斯去彈鋼琴，喬‧舒爾曼取代了艾爾‧馬其朋。第一次錄音，我記得好像錄了〈Jeru〉、〈動〉（Move）、〈神的孩子〉（Godchild）和〈Budo〉這幾首。那次完全沒錄吉爾編的曲子，因為彼特‧魯戈羅先錄那些快板跟中板的曲子。第一次錄音幾乎完美無瑕，大家都充分發揮，馬克斯推動全局，我超愛大家當天那種玩法。國會唱片也愛死了我們的音樂，我們才錄完差不多一個月，他們就用78轉唱片出了〈動〉跟〈Budo〉，然後在四月推出〈Jeru〉跟〈神的孩子〉。我們後來又錄了兩次，一次是在一九四九的三月，另一次是在一九五〇年。那時候樂團換了更多人——傑傑‧強生取代了凱‧溫汀吹長號；山迪‧齊格斯坦（Sandy Siegelstein）取代了朱尼爾‧柯林斯吹法國號，再下一次又換成岡瑟‧舒勒（Gunther Schuller）；約翰‧路易斯取代艾爾‧海格彈鋼琴；尼爾森‧鮑伊德取代喬‧舒爾曼彈貝斯，再下一次又被艾爾‧馬其朋取代；肯尼‧克拉克取代了馬克斯‧洛屈的鼓手位置，後來又換回馬克斯；最後那次錄音肯尼‧黑古德負責主唱。三次錄音都到的就只有我、傑利‧莫里根、李‧康尼茲還有比爾‧巴伯。

〈Boplicity〉是我跟吉爾寫的，可是作曲者用的是我媽克蕾奧塔‧亨利的名字，因為我想給另外

一家音樂發行公司出，不想給我簽約的那家，所以就用了她的名字。

我覺得《酷派誕生》會變成收藏名盤，大概是對菜鳥和迪吉音樂的反動。菜鳥跟迪吉玩的是超炫、超快的音樂，但如果你耳朵不夠快，保證聽不懂他們音樂裡的幽默感或是情感。他們玩的音樂聽起來不甜美，沒有那種朗朗上口的旋律線可以讓你在街上親了女朋友一下之後邊哼邊裝沒事。咆勃爵士樂沒有艾靈頓公爵的人味，連容易辨識的元素都沒有。菜鳥跟迪吉很棒、很厲害、很會挑戰你的耳朵，但他們的音樂一點都不甜。《酷派誕生》就不一樣了，因為你聽得見所有的東西，還可以跟著哼。

《酷派誕生》的黑人音樂根源是從艾靈頓公爵來的。我們那時候是想做出克勞德·尚席爾那種音樂，而他那一套是從艾靈頓公爵和佛萊徹·韓德森那裡來的。《酷派誕生》的編曲者吉爾·艾文斯本身就是艾靈頓公爵和比利·史崔洪（Billy Strayhorn）的大粉絲。公爵和比利合作時，常在和弦裡面用那種重複音，我們在《酷派誕生》也這樣做。每次聽公爵的音樂都可以聽到他這樣玩，他找的人也都是聲音辨識度很高的樂手，他們在公爵的樂團裡獨奏的時候你一聽就知道那是誰。就算是整個組一起吹，從聲部配置還是聽得出那一組裡面誰是誰，他們都把自己的個性灌注到某些和弦上了。

我們在《酷派誕生》就是這樣做，我覺得這是這張專輯成功的原因。那時候的白人喜歡聽得懂的音樂，可以不用費力就聽得下去的東西。咆勃爵士樂不是從白人音樂發展出來的，所以很多白人很難聽得懂這種音樂在搞什麼。這是純黑人的音樂。但《酷派誕生》可以讓你邊聽邊哼，而且裡面還有白人樂評家就喜歡這樣的感覺，覺得這種音樂好像有他們的東西在裡面。這就像別人跟你握手的時候稍微握得久一點，我們握聽眾耳朵的方式比菜鳥和迪吉輕柔一點，音樂就變得比較主流，就這麼簡單。

人樂手擔當重要角色在搞什麼。白

到了一九四八年底，我對菜鳥已經幾乎忍無可忍，但還是撐在那裡，希望他會改變、振作一點，因為他認真的時候我還是很愛跟他一起表演。但是他名氣愈來愈大，也愈來愈常丟下樂團自己出去跑場。我知道他這樣可以賺更多錢，但畢竟我們還是一個團隊，大家還為他犧牲了這麼多。他幾乎從來不幫我們找表演工作，吹完獨奏連正眼都不看我們一下就直接走下臺，曲子開始之前也不數預備拍，所以我們根本不知道他要吹什麼。

菜鳥只要人出現在臺上，然後好好吹就好了，但他偏偏要搞一堆飛機。我記得有一次在三顆骰子俱樂部，菜鳥臭著一張臉看我，他有事情不爽的時候就會出現那種很厭煩、氣到沒力的表情——可能是對你這個人不爽，可能是藥頭沒來，可能是他馬子吸他的屌沒吸好，可能是俱樂部老闆惹到他，或者某個觀眾，反正他什麼都可以不爽就對了，你永遠不會知道是什麼事，因為他永遠戴著面具隱藏他的情緒，我這輩子沒看過那麼完美的面具。總之，他就是那樣看著我，然後靠過來跟我說，我吹得太大聲。靠，我才吹得那麼輕了還大聲？我那時候心裡想菜鳥一定是發神經了才會說我吹得太大聲。我沒跟他說什麼，我他媽的能說什麼。這畢竟是他的團。

菜鳥總是說他不想要人家只把他當藝人看，說他討厭這樣，但像我說的，他已經快要變成世界奇觀了。我不喜歡那些白人走進俱樂部，就為了看菜鳥耍白癡，覺得他一定會幹出什麼蠢事，等著笑我們。我剛認識菜鳥的時候他就已經有點蠢，但也沒像現在這樣蠢成這樣。我記得他有一次介紹曲子，跟觀眾說曲名叫〈舔你媽的鮑〉。大家還不敢確定他真的這樣說，覺得可能自己聽錯了。真他媽丟臉，我來紐約才不是為了跟丑角合作。

不過菜鳥開始會沒事打斷樂團的演奏之後，我覺得我受夠了。排練的時候他老是不見人影，我還

要花那麼多時間帶大家排練，結果白人覺得很好笑還笑我們。我真的不爽到極點，再也沒辦法尊重他。

我很愛查理・帕克這個樂手，可能不怎麼喜歡他這個人，但真的很愛這個很有創意、創新能力一流的音樂藝術家。但這個人現在就在我眼前崩壞，變成一個搞笑諧星。

其他方面倒是很有進展，連大師中的大師艾靈頓公爵都很欣賞我在一九四八年的演奏，因為他派過一個人來延攬我。我跟公爵完全沒交情，只是看過他的表演、聽過他全部的唱片。但是我非常喜歡他，愛他的音樂、他的風度、他的風格。所以他派人來找我去他的辦公室跟他談的時候，我真覺得受寵若驚。我記得那個人好像叫做喬，他跟我說公爵欣賞我，喜歡我的穿著風格，喜歡我打理自己的方式。我那時候才二十二歲，被偶像這樣一誇獎，頭都暈了，媽的，那時候我真的覺得整個人飛上了天，自信心爆棚。喬給了我公爵辦公室的地址，在百老匯大道跟 49 街口的那棟舊布里爾大廈（Brill Building）。

我就跑去找公爵，穿著我最光鮮亮麗的行頭，上樓到他的辦公室，敲了敲門，門一開，就看到公爵穿著短褲坐在那邊，還有個女的坐在他腿上。我超震驚。在我眼中，公爵是音樂界最酷、最潮、最瞎趴的傢伙，他竟然穿著短褲坐在辦公室，腿上坐了一個妹子，嘴巴還笑得很開。媽的，這畫面跟我想像的實在差太遠了。但他跟我說他的秋季場打算找我，希望我加入他的樂團。媽的，聽到這個我又差點站不穩，我超開心的，覺得非常榮幸。我的偶像竟然會要我加入他的樂團，那是音樂界一等一的大樂團耶。光是他會想到我，聽過我，還喜歡我的演奏，就讓我爽翻天了。

但我還是不得不拒絕他，跟他說我不能加入，那時候還在收尾。我是這樣跟他說的，這也是實話，但我不加入（應該說不能加入）他們的真正原因是，我不想讓自己的音樂偏限在《酷派誕生》那時候還在收尾。我是這樣跟他

一個框框裡，不想天天重複搞一樣的音樂。我很愛公爵，也很尊敬他，只是我想走的方向跟他不一樣。

但我總不能再這樣跟他講，所以我就說我得把《酷派誕生》錄完，他也能理解。我也跟他說他是我的偶像，覺得很榮幸他想到要找我加入，這次時機不巧，請他見諒。他跟我說不用擔心，我本來就應該走最適合自己的路。

我從公爵的辦公室出來以後，喬問我談得怎麼樣，我跟他說我在比利‧艾克斯汀的大樂團待過，不能再玩那一套了。我告訴他我因為太仰慕公爵，寧可不跟他一起工作。那次之後，我再也沒有跟公爵單獨相處過，也再也沒跟他說過話。我有時候不禁會想，那時候要是加入他的樂團會怎麼樣。我只知道我永遠不會知道。

這個時期我很常去吉爾‧艾文斯家，聽他對我們的音樂有什麼看法。我跟吉爾從一開始就很合，我能認同他的音樂理念，他也認同我的理念。吉爾完全不會想到種族的事，永遠只想到音樂，他不在乎你是什麼膚色。白人很少像他這樣的，他是我最先認識的其中幾個。可能因為他是加拿大人，觀念不一樣吧。

我和吉爾因為合作《酷派誕生》變成很好的朋友。吉爾是那種你會很愛跟他相處的人，因為他會看到一般人看不到的東西。他很愛賞畫，會指給我看我自己絕對看不出來的東西。或者，他聽了管弦樂團的配器之後會說：「邁爾士，你聽那個大提琴，你覺得那一段可以怎麼拉？」每次都會逼你思考一些東西。他能直接從音樂裡抓出一些你平常聽不出來的東西。他後來還會在凌晨三點打電話給我說：「邁爾士，你如果心情鬱悶，聽聽〈史普林維爾〉（Springsville）就對了。」〈史普林維爾〉是《勇往直前》（Miles Ahead）專輯裡面一首很棒的曲子。說完就把電話掛了。吉爾很愛思考，我一認識他

就喜歡上他這一點。

我剛認識他的時候還在菜鳥的樂團，他會來聽我們表演。他常拿著一包的蘿蔔進來，邊聽邊沾著鹽吃。這個又高又瘦的加拿大白人潮到不能再潮，我還真沒看過像他這樣的白人，常常看到黑人拿著一包碳烤豬鼻三明治走進電影院或是俱樂部，直接就在裡面吃了起來，不過誰拿著一包蘿蔔到俱樂部，直接拿出來配鹽吃，何況還是個白人。吉爾就這樣出沒在 52 街，在一大堆穿著那時候最潮的錐形褲跟阻特西裝（zoot suit）的黑人樂手之中，就只有他戴了一頂棒球帽。媽的，他真的很奇葩。

那時候很多樂手都會聚集在吉爾家，那是一間在 55 街的地下室公寓，裡面烏漆嘛黑的，根本分不出是白天還是晚上。馬克斯、迪吉、菜鳥、傑利‧莫里根、喬治‧羅素（George Russell）、布洛森‧迪兒麗（Blossom Dearie）、約翰‧路易斯、李‧康尼茲、強尼‧卡瑞西（Johnny Carisi）一天到晚都在那裡混。吉爾有一張超大的床，占掉很多空間，還有一隻超靠北的怪貓總是到處鑽。我們每次都會坐在他家聊音樂，要不然就是在爭論什麼事。我記得那時候傑利、莫里根常常不知道在氣什麼，對很多事情都不爽，不過我也是，所以我們兩個有時候會吵起來。不是吵得很嚴重，就只是互相測試一下底線。但吉爾就像母雞一樣把我們照顧得妥妥的，他每次都可以讓大家冷靜下來，因為他自己就很冷靜。他是個性情很棒的人，很愛跟樂手混在一起。我們也很愛跟他在一起，因為他教我們超多東西，教我們怎麼照顧人、怎麼玩音樂，尤其是編曲。我記得連菜鳥都在他家住過一陣子，別人常常受不了他，就只有吉爾可以。

總之，我那時候正往別的方向前進，離菜鳥愈來愈遠。所以一九四八年十二月，一堆爛事全部給

我爆出來的時候，我心裡還是很平靜，因為我已經很清楚我要做什麼、要怎麼做。差不多在我決定退團的那陣子，樂團的氣氛很差。我跟菜鳥幾乎不說話了，團裡感覺隨時都會吵起來。最後一根稻草出現在耶誕節前不久，我跟菜鳥在三顆骰子俱樂部為了錢的事吵起來。他在俱樂部裡沒睡覺，狂吃炸雞，一邊灌酒，還打了海洛因，亢奮得跟鬼一樣，但我好幾個星期沒拿到錢了。菜鳥嘴巴笑得比柴郡貓還開，整個人跟個彌勒佛似的。我向他要錢，他就只是繼續啃他的炸雞，完全把我當空氣。那畜生還真把我當小嘍囉。所以我一把揪住他的領子跟他嗆聲，大概是說：「操你媽畜生，現在就把我的錢給我，要不然我一把揪住他的領子跟他嗆聲，大概是說：

大概又過了一個星期，就在耶誕節前，我們到皇家雞窩表演。上臺之前我又跟菜鳥為了他欠我的錢吵起來。上臺後菜鳥又耍智障，用玩具槍射艾爾・海格，還拿一顆氣球對著麥克風放氣。觀眾都在笑，菜鳥也跟著笑，因為他覺得這樣很好笑，我立刻走下臺。馬克斯那晚也下不了，後來又回臺上一下，等到喬・哈里斯（Joe Harris）來接手才離開。我後來也回到團裡待了一陣子，但沒過多久，我的老朋友肯尼・多罕來來接替我在菜鳥樂團的位置。

我退團之後，很多人都寫說我那天晚上下臺以後再也沒回去。沒這個事。我不是在菜鳥演出中間不幹的，我不會這樣，這樣做很不專業，我一直都相信工作態度要專業。但我已經讓菜鳥知道我徹底受夠了這些狗屁，也告訴過他我想走，後來才終於走的。

沒過多久，諾曼・葛蘭茲來找我跟馬克斯，說以每晚五十元的酬勞邀我們跟著菜鳥去參加「爵士走進愛樂廳」的表演。我拒絕了，他問馬克斯的時候，馬克斯差點一拳往諾曼的嘴上打。但我跟他說：

「馬克斯，你就說不要就好了，沒必要揍那畜生。」他就沒動手。馬克斯會生氣是因為諾曼不喜歡我

154

們平常表演的音樂，他根本不當一回事，而且那個金額也不是行情價。但諾曼想把菜鳥放進節目裡，所以才想找他習慣的人跟他搭配。他們要找鼓手、鋼琴手、貝斯手，菜鳥也想找我吹小號。諾曼已經找了艾羅‧嘉納彈鋼琴，但菜鳥跟誰都可以搭配，所以誰彈鋼琴跟菜鳥想要我做的事，只要音彈得準就好。但艾羅他鋼琴彈得還不錯，這算是個好跡象，但我就是做不到諾曼跟菜鳥想做的事，所以我就拒絕了。

拒絕菜鳥是很痛苦的事，但我還是開口了。我覺得那時候拒絕他，後來對我個人很有幫助，讓我知道我是了解自己的。

退團後，我馬上到對面的瑪瑙俱樂部接了一份工作。我找桑尼‧羅林斯來吹次中音薩克斯風，洛伊‧海恩斯（Roy Haynes）來打鼓，波西‧希斯（Percy Heath）彈貝斯，華特‧畢謝普（Walter Bishop）彈鋼琴。我就是盡量不往回看，繼續向前進。

在這之後，我跟菜鳥還一起吹過兩、三次，一起錄了幾張唱片。我對菜鳥沒什麼芥蒂，我不是那種人，我只是不想跟菜鳥那些屁事沾上邊。好像在一九五〇年左右吧，「紅髮」羅德尼加入菜鳥的樂團，接替肯尼‧多罕。菜鳥常常跟羅德尼說他很後悔當時那樣對我們。肯尼也這樣跟我說，連菜鳥本人也跟我們說過幾次。但他說是這樣說，我們離開以後還是對他帶的每個樂團都搞出一樣的事。

但到了一九四九年的第一個工作日錄的。他們找我吹小號，跟迪吉還有「肥仔」納瓦羅一起；也找了傑是在一九四九年一月，錄音禁令一解除，《節拍器》馬上就組了一個全明星樂團去錄一張唱片，傑‧強生跟凱‧溫汀吹長號；「麻吉」迪法蘭柯（Buddy De Franco）吹單簧管，菜鳥吹中音薩克斯風；雷尼‧崔斯塔諾彈鋼琴；謝利‧曼恩（Shelly Manne）打鼓。還找了一些其他人。指揮是彼特‧魯戈羅。這張唱片叫《節拍器全明星合輯》（Metronome All Stars），是 RCA 唱片出的。

菜鳥那次錄音很搞笑，他一直出錯重錄，說什麼搞不懂那些編曲，但他其實很懂，他只是想多賺點錢，所以故意拖延時間。新的合約規定錄音不能超過三小時，這是那時候工會定下來的，超過的都算加班，所以菜鳥一直在那邊重錄，直接給他超時三個小時左右，讓大家都賺到加班費。後來他們還因為菜鳥搞這齣，把其中一首曲子叫做〈加班〉（Overtime）。

這張唱片爛到有剩，只有我跟「肥仔」還有迪吉吹的東西能聽。他們給大家一堆限制，因為有那麼多人要獨奏，錄的卻是78轉唱片。但我覺得小號組的表現超屌。我跟「肥仔」決定跟著迪吉吹他那套，不要照我們自己的風格吹。所以我們吹的東西跟迪吉超像，連他自己都快要聽不出來他是什麼時候停、我們是什麼時候進來的。媽的，小號短樂句滿場飛，超級過癮。錄完這張之後，很多樂手才發現原來我除了會吹自己的風格，也能吹迪吉那套。迪吉鐵粉聽過這張唱片之後變得非常敬佩我。

我在瑪瑙俱樂部的表演結束後，就開始跟塔德‧達美隆的樂團在皇家雞窩演出。塔德的作曲編曲都很強，也是很好的鋼琴手。這工作很穩定，退出菜鳥的樂團後，我需要這份工作來養家。塔德一直以來都是找「肥仔」納瓦羅吹小號，但這時候肥仔已經嗑藥嗑到走火入魔了，體重直直落。他一天到晚不舒服，缺席了很多表演。塔德寫了一堆音樂要給胖妞吹，但到了一九四九年一月，胖妞已經病到不能演奏，所以我就接替了他。他有時候還是會來吹，但已經不是以前的他了。

跟塔德在皇家雞窩的表演結束後，我加入了奧斯卡‧皮特福的樂團，去三顆骰子俱樂部表演，那時候凱‧溫汀在團上吹長號。一九四九年一月，三顆骰子的老闆薩米‧凱伊（Sammy Kaye）跟艾爾文‧亞歷山大（Irving Alexander）在百老匯大道新開了一家俱樂部叫小團體（Clique）。他們本來是想吸引從52街移到百老匯的爵士樂迷，但才開張六個月就關門了。後來別人把那地方租走，在那邊開了鳥

園俱樂部，一九四九年的夏天開始營業。

總之，奧斯卡‧皮特福的樂團有些很屌的樂手，有樂奇‧湯普森、「肥仔」納瓦羅、巴德‧鮑威爾跟我本人。但這個樂團的人就是不喜歡互相配合，大家都在搞那些超長的即興獨奏，想把別人比下去，所以整個不成樣子。真可惜，這個團本來可以很出色的。

一九四九年前半年，塔德跟我帶了一團跑去法國巴黎，跟菜鳥的團輪流表演，就像在皇家雞窩的時候那樣。這是我第一次出國，並且永遠改變了我看事情的方式。我很愛待在巴黎，愛大家對待我的方式。我帶了幾套新訂做的西裝去，所以我知道我很稱頭。

這個團有我、塔德、肯尼‧克拉克、詹姆斯‧穆迪（James Moody），還有一個法國貝斯手叫皮耶‧米榭洛（Pierre Michelot）。我們這團是巴黎爵士音樂節（Paris Jazz Festival）的主打樂團，席尼‧貝雪的團也是。我就是在巴黎認識沙特、畢卡索跟茱麗葉‧葛芮柯（Juliette Greco）的。我這輩子沒這麼過癮過。上次這麼過癮，就是在比利的樂團第一次聽菜鳥和迪吉玩音樂，還有在布朗克斯區聽迪吉的樂團表演那次。但之前那兩次單純是聽音樂聽得很過癮，這次不一樣，這次是整個在這邊生活的感覺。茱麗葉‧葛芮柯跟我相愛了。艾琳在我心裡也很重要，但和茱麗葉在一起的感覺是我這輩子從來沒體驗過的。

我在排練的時候第一次見到茱麗葉，她走進來，坐在那邊看起來好美，留著一頭黑色的長髮，臉蛋很漂亮，身材很小小的，又很有型，跟我以前認識的女人都好不一樣。她不只外表不一樣，舉止風度都很不一樣。所以我就問別人她是誰。

那個人說：「你要對她幹嘛？」

我說：「什麼叫我要對她幹嘛？我想跟她見面。」

他聽了就說：「這麼嘛，她就是那些搞存在主義的。」

我當場就告訴他：「媽的，誰管那麼多，我不想知道她是做什麼的。」那女孩好美，我想認識她。」

我等別人幫我引見她等得不耐煩了，所以有一次她來聽我們排練的時候，我直接對她勾了勾食指，叫她過來我這邊，她真的就過來了。我終於跟她講到話，她跟我說她不喜歡男人，可是喜歡我。之後我們就常常我這在一起。

我這輩子沒經歷過那種感覺，在法國的那種自由、被當人看、被當成大咖看的感覺。連我們樂團在這裡的演奏聽起來都比較好聽。氣味也不一樣，在巴黎我慢慢習慣了古龍水的味道，總覺得巴黎聞起來有種咖啡香。我後來發現在法國的蔚藍海岸也能聞到這種味道，早上的時候，以後我再也沒聞過那種味道，有點像椰子和萊姆混在蘭姆酒裡，接近熱帶水果調。總之，我在巴黎的時候好像看什麼都不一樣了，有時候還會赫然發現我是用法文介紹演出曲目。

我那時候會跟茱麗葉沿著塞納河散步，牽手、接吻、深情看著對方的眼睛，然後繼續接吻，緊緊握住彼此的手。那種感覺好魔幻，有一種被催眠的感覺。我以前真沒有這樣的經驗，我完全專注在音樂上，根本沒空談什麼戀愛。音樂一直都是我人生的全部，直到我遇見了茱麗葉‧葛芮柯，我以前只愛音樂，是她教會我怎麼愛一個人。

茱麗葉大概是我第一個愛上的女人，我是說當作一個跟我對等的人那樣去愛。她是心地很美的人。我們要透過表情和肢體語言才能溝通，她不會講英文，我也不會講法文，我們都是用眼神說話、用手

指比劃。用這種方式溝通的時候，你就知道對方沒在胡扯，一切全憑感覺。那是巴黎的四月。是的，我戀愛了。

肯尼・克拉克那時候就決定要留下來，還說我堅持回美國是笨蛋。我也很難過，因為那時候我每天晚上都會跟沙特和茱麗葉去俱樂部，也常常一起坐在咖啡館的露天座位喝酒、吃東西、聊天。茱麗葉要我留下來，連沙特都說：「你跟茱麗葉為什麼不去結婚算了？」但我沒有，我待了一、兩個星期，愛上茱麗葉、愛上巴黎，然後就走了。

我準備好要走的時候，在機場看到了很多悲傷的臉，包括我自己的。肯尼也來了，跟我揮手道別。媽的，我回美國的時候心情超級低落，一路都不想說話。我沒想到這件事會對我打擊這麼大，我回到美國的時候憂鬱到不知不覺就染上了海洛因毒癮，後來花了四年來戒。我這輩子第一次發現自己失控了，而且沉淪得很快，離死亡愈來愈近。

第六章 紐約、洛杉磯、芝加哥 1949-1950
染上毒癮：六年魔咒與皮條生涯

我在一九四九年夏天回到美國後，這國家完全沒變，他媽的真的被肯尼・克拉克說中了。我也搞不懂我哪根筋不對，竟然以為這裡會變得跟以前不一樣。大概是因為在巴黎過得太爽，讓我產生了這個錯覺。我那時候真的還活在巴黎的幻覺裡面。但其實我內心深處知道，美國啥都沒改變，因為也才過了幾個星期。但我就自己在那邊幻想各種可能性，騙自己搞不好會出現奇蹟。

我是在巴黎才發現，原來不是所有白人都對人有偏見，有的白人不會這樣。其實我認識吉爾・艾文斯跟其他幾個人之後，就有點這種感覺了，但是在巴黎生活過才真的懂。搞懂這件事對我來說很重要，讓我意識到身邊發生的事的政治意義。我開始注意到以前沒注意到的事，就是那些政治的東西，注意到黑人真正的處境。我長大的過程是跟著我爸，其實也都知道這些，但我以前太投入音樂了，沒特別去注意，只有當這些事情嚴重影響到我，我才會有反應。

那段時間，哈林區的亞當・克萊頓・鮑威爾（Adam Clayton Powell）和芝加哥的威廉・道森（William Dawson）是最大咖的黑人政治人物。我那時候常在哈林區看到亞當，他很愛來聽音樂。那個時候羅夫・邦區（Ralph Bunche）剛得諾貝爾獎，喬・路易斯已經當世界重量級拳王很久了，每個黑人都把他當偶像，連白人都崇拜他。舒格・雷・羅賓遜（Sugar Ray Robinson）的人氣也沒差多少，他們兩個都

常常跑來哈林區，雷在第七大道上有一家俱樂部。那時候傑基‧羅賓森（Jackie Robinson）跟賴瑞‧杜比（Larry Doby）也都打進職棒大聯盟，這國家的黑人開始混得愈來愈好。

我從來不太理會政治，但我很知道白人是怎麼對待黑人的，所以回到美國，繼續看到白人逼黑人接受一堆狗屁事，我真的看不下去，而且了解到自己沒有能力做任何事來改變，這種感覺有夠差。

在巴黎的時候，我們不管表演什麼音樂，對還是錯，都會得到歡呼，得到接納。這樣也不見得好，但巴黎就是這樣。結果回國之後我連工作都找不到，都國際巨星了還找不到工作。一堆模仿我《酷派誕生》的白人樂手都找得到工作，媽的，這真的嚴重傷害到我。我們偶爾會拿到幾個表演機會，那個夏天好像也組了一個十八人樂團排練，但也就那樣而已。一九四九年我才二十三歲，大概是期望太大吧，我開始失去紀律、控制不了我的生活，開始變得漫無目標。我也不是不知道這樣下去會有什麼後果，我很清楚，但我已經不在乎了。我那時候對自己很有信心，覺得就連失控都會在我的控制之下。

人有時候就會自己騙自己。我那時候開始墮落，大概讓很多人都嚇到了，他們可能以為我混得很好。其實連我自己都嚇到了，搞不懂最後怎麼會失控得那麼快。

我記得我從巴黎回來以後常常在上城的哈林區那邊亂搞，那時候音樂圈一堆人在吸毒嗑藥，很多樂手毒癮很大，尤其愛打海洛因。有些人覺得打海洛因，特別是樂手打海洛因，是很潮的事。年輕這一輩的像戴克斯特‧高登、塔德‧達美隆‧亞特‧布雷基‧傑傑‧強生‧桑尼‧羅林斯‧傑基‧麥克林還有我本人，我們全都在差不多的時候開始打海洛因，打得很凶。佛瑞迪‧韋伯斯特明明才因為打到一些劣貨掛掉了，我們還是照打不誤。而且菜鳥、桑尼‧史提特、巴德‧鮑威爾、「肥仔」納瓦羅、金‧艾蒙斯這些人也都在打海洛因，當然還有喬‧蓋伊和比莉‧哈樂黛。他們一天到晚都在打。其實

很多白人樂手也打很凶，像史坦・蓋茲（Stan Getz）、傑利・莫里根、「紅髮」羅德尼和查特・貝克（Chet Baker）。但那時候的媒體說得一副只有黑人樂手會吸毒。

很多人有過那種幻覺，覺得打了海洛因以後演奏功力變得跟菜鳥一樣屌，我從來沒有。但我知道很多樂手信誓旦旦說有，金・艾蒙斯就是。我開始吸海洛因不是因為想變得像菜鳥，是因為回美國以後太憂鬱了，也因為我很想念茱麗葉。

那時候古柯鹼也超夯，那是拉丁美洲來的東西。查諾・普索（Chano Pozo）就古柯鹼的重度使用者。查諾是迪吉樂團的打擊樂手，古巴黑人，是整個音樂圈最屌的康加鼓鼓手。但他也是個惡霸，他跟人家拿毒品不付錢的。大家都很怕他，因為他很幹架，在街上一言不合就跟人家動手。他很大隻，又凶狠，會隨身帶著一把很大的刀，在把上城那一帶的人都嚇得皮皮挫。查諾在一九四八年被殺了，他惹到一個賣古柯鹼的拉美毒販，從人家頭上直接巴下去，就在哈林區的里約咖啡館（Rio Cafe）被幹掉了，在雷諾克斯大道（Lenox Avenue）靠近112、113街那邊。那個毒販來跟查諾討之前欠的錢，查諾一巴掌甩在他臉上，那毒販直接掏槍把查諾轟掉。媽的，他這樣被幹掉讓大家都挫了一下，這是在我去巴黎之前發生的，但那時候毒品圈就是這樣。

那時候我忙著在上城區找毒品，更沒空照顧我家人了。我帶他們搬到皇后區的牙買加區（Jamaica），後來又搬到聖奧爾本斯區（St. Albans）。我那時候會開著我那臺一九四八年的道奇敞篷車在這些地方跑，桑尼・羅林斯都叫那臺車「藍魔鬼」。

反正艾琳跟我本來就沒什麼家庭生活。我們有兩個小孩要養，也要養活自己，沒什麼閒錢去幹別的事，也從來沒去過哪裡玩。我有時候會盯著空氣發呆，一呆就是兩個鐘頭，想一些音樂的事，但艾

艾琳以為我在想別的女人。她有時候會在我的西裝外套或大衣上找到頭髮，然後就咬定我在外面搞女人。

艾琳會指控我外面有女人，是因為我那時候的衣服都是跟柯曼·霍金斯買的，而柯曼是出了名的把妹高手，衣服上當然會有各種妹子的頭髮。但我那時候還對搞女人沒興趣，所以我跟艾琳都在吵那些根本沒有的事，每次都弄得我超火大。我真的很喜歡艾琳，她人很好，是個好女人，但我們真的不適合。

她很高雅有型，人又美，問題是我要的東西不一樣，所以是我開始故意把事情搞大的。我認識茱麗葉·葛芮柯之後，好像比較知道我想要什麼樣的女人了。就算我跟茱麗葉沒辦法走下去，我找的女人也要有茱麗葉那種生活態度，要有她那種樣子，不管是相處的時候還是上床的時候都要。她很獨立，有自己的想法，我喜歡這一點。

我把艾琳跟小孩丟在家裡不管，基本上是因為我自己不想待在那裡。我後來乾脆不回家了，其中一個原因是我很愧疚，根本不敢回去面對家人。艾琳原本對我那麼有信心，那麼相信我。那時候我兩個小孩雪莉兒跟格里哥利都還小，搞不清楚發生了什麼事，但艾琳很清楚，從她的眼睛就看得出來。

我讓貝蒂·卡特來照顧她，就是那個歌手。要不是貝蒂·卡特幫忙，我真不知道艾琳會做出什麼事。我那時候對待艾琳的方式實在太沒品了，所以貝蒂·卡特一直到現在都對我沒好感。我不怪她，因為那時候我在照顧家人這方面，真的是個沒品到極點的畜生。我不是有意要丟下艾琳讓她自生自滅，但我那時候打海洛因打到昏頭，還在幻想找到完美女人，腦子裡裝的都是這些。

一天到晚吸海洛因真的會慾望跟女人做愛，至少我就是這樣。但如果是像菜鳥那種人，不管是沒在打海洛因，還是天天打，好像都還是會想幹砲，對他們那種人來說好像沒差。我原本很喜歡跟艾琳做愛，就像我很喜歡跟茱麗葉做愛一樣，但我有了毒癮之後完全不會去想到做愛這件事，就算真的

在做愛也沒感覺。滿腦子都在想要怎麼弄到更多海洛因。

那時候我還不會用注射的，都用鼻子吸，能弄到多少就吸多少。有一天我就站在皇后區的一個街角，鼻涕一直流，感覺好像發燒還是感冒了。我一個賣毒品的朋友走過來問我最近過得怎樣，他都自稱「日場電影」（Matinee）。我跟他說我最近在吸海洛因和古柯鹼，天天都在吸，只是那天剛好沒吸，因為我沒去曼哈頓，我平常都是在曼哈頓買毒的。「日場電影」聽完像看到白癡一樣看著我，跟我說我上癮了。

「什麼意思，上癮？」我說。

日場電影告訴我：「你在流鼻涕，你會畏寒，身體虛弱。這就叫做他媽的上癮啦，死黑鬼。」然後他就在皇后區買了些海洛因送我，我從來沒在皇后區買過。我吸了日場電影給我的貨，吸完之後爽快多了，不會畏寒，鼻涕不流，身體也沒那麼虛弱了。我還是繼續吸，但後來又遇到日場電影的時候，他跟我說：「邁爾士，不要浪費錢買毒然後用吸的，這樣你還是會不舒服，直接用注射的，感覺會好很多。」接下來四年的恐怖秀就從這裡開始。

過了一陣子，我變得不買毒不行了，因為我知道不吸毒我一定會全身不舒服。那種不舒服就好像得了流感，開始流鼻涕、關節超痛，要是不打些海洛因，很快就會開始嘔吐。那感覺太難受了，所以我不計代價一定要逃避那個痛苦。

我剛開始注射海洛因的時候都是自己一個人打，但後來我開始會跟別人一起爽。我會和一個叫李羅伊（Leroy）的踢踏舞者，還有一個我們叫他拉非（Laffy）的傢伙，一起到哈林區的110街、111街、116街那邊買毒。我們會在里約、鑽石（Diamond）、史特林（Sterling's）這些酒吧，還有萊凡特撞球

館（LaVant's pool hall）這些地方鬼混，整天吸古柯鹼跟海洛因。我不是跟李羅伊去，就是跟桑尼・羅林斯或華特・畢謝普，沒多久還會找傑基・麥克林，或者是菲力・喬・瓊斯（Philly Joe Jones），他那時候也跟我們混。

我們會花個三塊錢買海洛因膠囊，然後拿來注射，每天可以打掉四、五個膠囊，有錢就買多少。我們會去胖妞在劍橋飯店（Cambridge Hotel）的套房打毒，就在110街上，雷諾克斯大道跟第七大道之間，偶爾也會去華特・畢謝普家。我們會先去畢謝普家拿「傢伙」，就是我們要用的針頭跟那種綁在手臂上的東西。手綁起來血管就會爆出來，看清楚血管在哪裡才好把毒品打進去。有時候我們會打到太茫，把「傢伙」都留在畢謝普家，然後跑到明頓俱樂部看踢踏舞者。

我超愛看跳踢踏舞表演，也很愛聽那個聲音。他們踢出來的聲音很接近音樂，幾乎像在打鼓一樣，光聽那個韻律就可以學到很多東西。白天的時候，很多踢踏舞者都會跑到明頓俱樂部外面、塞西爾飯店旁邊的人行道上尬舞。我特別記得有一次「寶貝」勞倫斯跟一個又瘦又高，叫「土撥鼠」（Ground Hog）的傢伙在決鬥。「寶貝」跟「土撥鼠」都有毒癮，常常在明頓俱樂部門口跳舞換毒品，因為毒販喜歡看他們跳。如果他們跳得夠帶勁，毒販就會免費送他們一些貨。他們跳得跟畜生一樣賣力，旁邊圍著一大堆人，媽的「寶貝」勞倫斯真的超屌，我形容不出來他有多屌。但「土撥鼠」也不輸「寶貝」，他穿得很炫，人模人樣比王八羔子還體面，你知道就是他的衣服配件那些。巴迪・布里吉斯（Buddy Briggs）和舞步兄弟（Step Brothers）也是很屌的踢踏舞者，還有個叫 L. D. 的也是，還有佛瑞德史萊傑雙人組（Fred and Sledge）。這些人大部分都有毒癮，但我不確定舞步兄弟有沒有吸毒。總之，如果你不是真正的圈內人，根本不會知道明頓俱樂部門口的這些尬舞大賽。這些踢踏舞者把佛雷・亞

斯坦那些白人舞者講得一文不值，而和這幾個傢伙比起來那些白人真的不會跳。只可惜他們是黑人，根本沒希望靠跳舞成名賺大錢。

這時候我已經很有名了，一大堆樂手會來拍我馬屁，開始把我當大咖。我開始在意在臺上要這樣站還是那樣站、表演的時候要這樣拿小號還是那樣幹，要不要跟聽眾講話、要用右腳還是左腳數拍子、我的腳是不是應該在鞋子裡偷數拍子就好，不要讓人家看出來？我二十四歲那時候真的會去在意這些東西。而且我到巴黎轉了一圈，才發現原來我還不錯，那些老一輩的畜生都把我說得跟垃圾一樣。去過巴黎之後我對自己更有信心了，從一個很害羞的人變成很有自信的人。

一九五〇年我已經搬回曼哈頓，住在 48 街上的美國飯店（Hotel America），比較靠市中心。那時候很多樂手都住那裡，像克拉克‧泰瑞，他終於來紐約了。克拉克那時候好像在貝西伯爵的樂團表演，常常在外面巡迴。「寶貝」勞倫斯也常常在美國飯店晃，很多毒蟲樂手都住在那裡。

我那時候海洛因打很凶，也開始會跟桑尼‧羅林斯跟他那幫哈林區糖山（Sugar Hill）的樂手混在一起。這幫人除了桑尼之外，還有吉爾‧柯金斯（Gil Coggins）那個鋼琴手、傑基‧麥克林、華特‧畢謝普、亞特‧布雷基（他其實是匹茲堡人，但他很常混在哈林區）、亞特‧泰勒（Art Taylor）跟馬克斯‧洛屈，馬克斯是布魯克林人。我好像也是在這時候第一次遇到約翰‧柯川（John Coltrane）的，他那時候在迪吉的一個樂團裡表演。我印象中是在哈林區的一間酒吧第一次聽到他吹薩克斯風。

總之，那時候桑尼在哈林區年輕一輩的樂手之間聲望很高。其實不管是哈林區還是其他地方的人都很愛桑尼‧羅林斯，他是個傳奇人物，對很多年輕樂手來說簡直是神。有人覺得他的薩克斯風跟菜鳥是同一個等級的，對於這一點我只能說他算接近。他吹薩克斯風很敢衝、很創新，新的音樂想法會

一直丟出來。我那時候很愛他的音樂，而且他作曲也很強。（但我覺得他後來受到柯川的影響，把他原本的風格改掉了。如果他繼續照我最開始聽到那種方式吹下去，他應該會是比現在更棒的樂手。但他現在還是很棒啦。）

那時候桑尼剛去芝加哥表演回來，他認識菜鳥，菜鳥也很喜歡桑尼，我們那時候都叫他「紐康」，因為他長得超像布魯克林道奇隊的投手唐・紐康比（Don Newcombe）。有一次我跟桑尼買完毒品坐計程車回去，開車的是個白人。那司機開到一半突然轉過來對桑尼說：「哇靠，你是唐・紐康比！」媽的，那個司機大哥超級興奮。我很吃驚，因為聽到司機這麼一說我才發現真的很像。我們兩個就順水推舟把那司機唬得團團轉，桑尼說他那天晚上準備投什麼球對付聖路易紅雀隊的強棒史丹・穆休（Stan Musial）。桑尼那天特別調皮，還騙那司機說會幫他留幾張票，到球場門口報上名子就行。那司機聽完之後把我們當成神一樣。

我那時候在奧杜邦舞廳（Audubon Ballroom）接到一場表演工作，所以我就邀桑尼加入我們樂團一起表演，他就加入了。那個團還有柯川，然後鼓手是亞特・布雷基。那時候桑尼、亞特、柯川全都打海洛因打很凶，我常常跟他們混，毒癮當然也愈來愈重。

這時候「肥仔」納瓦羅已經吸毒吸得很誇張，可憐得很。胖妞的老婆莉娜（Lena）每天都擔心得要死，她是白人，他們的女兒還很小，叫琳達（Linda）。吸毒前胖妞是很開朗的人，長得矮矮胖胖的，但現在他瘦到皮包骨，走到哪都在咳嗽，咳到連肺都要咳出來那種，全身都快散了。看他那個樣子真的很悲哀，原本是那麼棒的樂手，小號吹得那麼好，我非常喜歡他。我偶爾也會跟他一起打海洛因，就我、胖妞跟另外一個小號手班・哈里斯（Ben Harris）。胖妞討厭哈里斯，這我也知道，但我覺得阿

班人還不錯。我們吸嗨之後，就會坐在那邊聊音樂，聊以前在明頓俱樂部的老日子，以前不管是誰走

進來聽到胖妞吹小號都會嚇到。我也會跟他說些小號的事，一些技術上的東西，因為胖妞是天才型

樂手，靠本能在吹，所以我會教他一些別的東西讓他吹看。比如說他就完全不會吹慢板的曲子，我

會叫他吹輕柔一點，或是吹一些「轉位和弦。他以前叫我「邁仔」（Millie），每次都說他想改變，想戒

掉海洛因，但後來也沒有，一直沒戒掉。

胖妞在一九五〇年五月跟我錄了最後一張唱片，錄完之後幾個月他就死了，才二十七歲。最後那

次聽他在那邊吹不上去聽得我很難過，那些音以前對他來說根本毫不費力的。我記得那張專輯叫做《鳥

園俱樂部全明星》（Birdland All Stars），因為我們就是在那裡錄的。那次有傑傑・強生、塔德・達美隆、

柯利・羅素・亞特・布雷基、胖妞、一個叫布魯・摩爾（Brew Moore）的薩克斯風手，還有我。我後

來還跟莎拉・沃恩錄了一張唱片，那次是在吉米・瓊斯（Jimmy Jones）的樂團裡吹小號。差不多這段

時間，我記得還跟胖妞一起在另一個全明星樂團裡吹小號，那可能是我們兩個最後一次同場表演。我

有點忘了，應該也是鳥園全明星團，有迪吉、「紅髮」羅德尼、胖妞、肯尼・多罕吹小號；傑傑・強生、

凱・溫汀・班尼・格林（Bennie Green）吹長號；傑利・莫里根、李・康尼茲吹薩克斯風；亞特・布雷

基打鼓；艾爾・馬其朋彈貝斯；比利・泰勒（Billy Taylor）彈鋼琴。

我記得我們每個人獨奏的部分都超屌，然後合在一起的時候超爛。如果我沒記錯，那時候沒人知

道曲子是怎麼編的，用的是迪吉大樂團的譜。我記得鳥園俱樂部的老闆本來想把這個樂團叫做「迪吉

・葛拉斯彼的夢幻樂團」，但迪吉不同意，因為他不想顯得太自大，冒犯到別人。所以他們又想把樂

團叫做「交響樂」席德的夢幻樂團，你說這是不是白人那套種族歧視？連席德自己都覺得不妥，所以

席德的觀念是很進步的。總之最後就決定叫「鳥園俱樂部夢幻樂團」。我記得這個團應該有錄音。

我在這之後好像到黑蘭花俱樂部（Black Orchid Club）表演，以前叫做瑪瑙俱樂部。我找了巴德·鮑威爾、桑尼·史提特、瓦道·格雷（Wardell Gray）加入樂團，好像還找了亞特·布雷基打鼓，但我不敢百分之百肯定鼓手是誰。這次表演是在一九五〇年六月，我知道胖妞是七月死的。

那年夏天 52 街關閉了，然後迪吉解散了他的大樂團，整個音樂圈看起來就要垮掉了。我開始有一種感覺，覺得這些爛事會發生一定都有原因，雖然我不知道到底是什麼原因。要知道我的直覺很準，常常可以預測到一些事情。但吸毒這件事我就他媽完全預測錯誤，沒想到事情會變這樣。我的生命數字是 6，是徹底的 6，而 6 就是魔鬼的數字，我覺得我有很多魔鬼的成分在裡面。我發現這個以後，才發現我喜歡一個人大都很難超過六年，男的女的都一樣。我也搞不懂，你可以說我迷信，但在我的觀念裡面，我相信這些都是真的。

一九五〇年的時候，我住紐約也快滿六年了，所以那時候我可能覺得這些狗屁倒灶的事注定要發生在我身上，我避免不了的。其實我幾乎一發現自己染上毒癮就不想繼續打毒品了。我不想落得像佛瑞迪·韋伯斯特和胖妞那樣的下場，但我就是停不下來。

注射海洛因讓我整個人都變了，從一個安靜、正直、會關心別人的好人，變成完全相反的混帳。那種隨時想打海洛因的強烈慾望把我變成這個死樣子。為了不要那麼難受，我什麼事都幹得出來，所以我無時無刻都在找毒、打毒，整天整夜都為了這件事。

我開始利用妓女來弄錢，好滿足我的癮頭。不知道從什麼時候開始我已經在幫她們拉皮條。那時候我就是我常說的「職業毒蟲」，靠毒品維生。我連找工作最先看的條件都是好不好弄到毒品。到後

來我變成皮條界的翹楚，因為我每天都要弄到海洛因，要我做什麼都可以。

有一次我還偷了克拉克·泰瑞的錢，就為了去買毒。我那時候住在美國飯店，克拉克也住在那裡。

那天我就坐在飯店外面的人行道邊，想著要怎麼搞到錢去爽一下，看到克拉克走了過來。我那時候狂流鼻涕，兩眼通紅。克拉克買了早餐給我吃，又帶我回飯店到他房間裡，叫我睡一下。他那時候正要跟貝西伯爵去巡迴表演，已經準備出發了，所以他就叫我先在他房間休息，等身體舒服一點再走，要離開的時候記得幫他把門鎖起來就好，還說我想待多久就待多久。我們兩個就是這麼要好，他知道我在搞那些爛事，但他相信我絕對不會害他，是吧？他錯了。

克拉克一出門去搭巴士，我就把他的抽屜、衣櫃什麼的通通打開，扛得走的東西我都人隨便走的東西全部搬光光。我幹走他一支小號、拿了一大堆衣服去當鋪當了，連人家不收的東西我都找人隨便賣，根本賣不了多少錢。我還把他的一件襯衫賣給菲力·喬·瓊斯，克拉克後來還看到瓊斯穿這件衣服。事後我才知道克拉克沒搭上那臺巴士，他等了一下，可是巴士比想像中晚來，所以他就回房間看我身體有沒有好一點，發現房門大開，所以他打電話回家，他老婆寶琳（Pauline）還住在他們聖路易的家裡，克拉克請她打電話給我爸，跟他說我現在狀況有多糟糕。她打給我爸的時候，我爸還把她罵一頓。

他告訴寶琳：「邁爾士只做錯了一件事，就是跟你老公那些該死的樂手混在一起。」我爸很相信我，很難接受我真的把自己搞得那麼慘，所以他就怪克拉克。我爸也覺得當初就是克拉克的關係我才開始玩音樂的。

克拉克認識我爸，所以他知道我爸為什麼會這麼想，而且最重要的是，雖然我這樣對他，他還是願意原諒我。他知道要不是我病了，我也不會對他幹那些事。但這件事過後，有一陣子我都會刻意避

開我覺得克拉克會去的地方。後來我們還是碰上了，我也跟他道了歉，之後我們的感情還是一樣好，好像從來沒發生過事情一樣。這件事過了很久之後，他每次看到我在酒吧喝酒，把零錢放在吧臺上，他都會把那些錢收走，就當作我那次偷他東西的賠款。媽的，這實在很好笑。

我跟艾琳在美國飯店的租金已經付不出來了，那時候我要表演的時候都會去跟亞特‧法莫租小號來吹，一個晚上租我十塊錢。有一次他自己也要表演，我去跟他租的時候他說不行，我那時候很生氣。而且他每次租給我以後，都會來我表演的地方找我，把小號拿回去。他不放心讓小號在我這裡過夜。那時候我的汽車貸款也繳不出來了，賣我藍魔鬼的那些人一直威脅說要把車子收回去，所以我還要到處去找隱密的地方停車。我的生活全都走樣了。

我在一九五〇年開著藍魔鬼載艾琳跟兩個小孩回東聖路易。我跟自己說，這次離開紐約休息一下，說不定可以振作起來。但我心裡其實很清楚，我們兩個結束了。我不知道艾琳那時候心情怎樣，但我很清楚她已經受夠了我那些事。

我們一回到東聖路易，我才把藍魔鬼停在我爸家門口，那家貸款給我的公司馬上就把我的車拖走了。大家還很疑惑，不知道為什麼會這樣，但也沒人多問什麼。其實那時候我家這裡就在傳，說我一定有毒癮，但還沒有到人人都知道的地步。東聖路易這裡的人根本沒看過海洛因，所以也不知道毒蟲長什麼樣子。對他們來說，我就是那個邁爾士，就是戴維斯醫師那個玩音樂的怪兒子，跟其他玩音樂的怪胎在紐約混。至少我覺得他們是這樣想的。

我的一個朋友跟我說艾琳懷了別人的孩子，這次我知道小孩絕對不是我的，因為我沒在跟她做愛了。我這朋友跟我說，他看到艾琳跟一個傢伙一起從紐約的一家旅館走出來。我跟艾琳本來就沒正式

結婚，所以離婚手續也省了。其實到最後我們也沒吵沒鬧，就這樣結束了。

當初艾琳跟我去了紐約，那時候常常會跟著我在城裡晃，比如說會去費伯（我爸他哥）家，就在格林威治村那邊。費伯是酒鬼，我那時候常常跟他還有他幾個黑人記者朋友一起鬼混。那些傢伙很常一起灌酒，我不太喜歡艾琳看到這些酒鬼喝酒掛躺在地上的樣子，尤其是費伯。我媽有一次問我都在紐約幹嘛，我跟她說我常常去找費伯，結果她說：「你們兩個在一起是吧，不就是瞎子帶瞎子。」我媽那時候其實是想跟我說，費伯跟我個性一樣——很容易對什麼東西上癮，但她說那句話的時候，我上癮的東西就是音樂，所以我也沒放心上，等後來我海洛因上癮之後，我才知道她想跟我說什麼。

總之，艾琳待在東聖路易，在一九五〇年生下了邁爾士四世。我回紐約待了一陣子，又接到比利・艾克斯汀樂團的工作，他們正要去洛杉磯表演，所以我就跟他們去了。我真的不喜歡比利他們做的音樂，但亞特・布雷基也在團裡，還有其他幾個我尊敬的樂手，所以我就想說先接了吧，等我振作起來再說。

洛杉磯是我們巡迴表演的最後一站，我們這次巡迴是那種要搭長途巴士，一個城市一個城市跑的那種。我們上路之後完全不知道哪裡弄得到毒品，但也因為沒辦法穩定搞到高品質的貨，我開始覺得我好像沒毒癮了。總之那時候我們搭巴士去洛杉磯的伯班克機場（Burbank），那次戴克斯特・高登跟布雷基都在車上，好像還有菜鳥吧。亞特想叫巴士停下來，去跟他認識的一個傢伙買點毒品。我們就去了，結果在機場被警察抓了，他們從毒販家就一路跟蹤我們過來。我們被帶上警車，那警察說：「好啦，我們知道你們是誰，也知道你們在幹什麼。」這些百人條子都滿正派的。他們叫我們報上姓名，我就報上我的名字，菜鳥報上他的名字，戴克斯特也報了，但他們問到布雷基的時候，他說他叫阿卜

杜拉・伊本・布海納（Abdullah Ibn Buhaina），那是他的穆斯林名字。抄我們名字的警察就說：「別跟我來這套，給我你的美國名字，你的真名！」布雷基就跟他說那就是他的名字。那條子生氣了，把我們全部都帶回警局，留下記錄然後通通丟進看守所。我覺得如果布雷基好好報名字，他應該就會放我們走了。結果現在大家被關起來，我還要打給我爸，叫他把我弄出去。我爸打電話給一個住在洛杉磯的牙醫朋友，是他以前的同學，叫做庫伯（Cooper）。庫伯又聯絡了一個叫李奧・布萊頓（Leo Branton）的律師，最後是那律師來把我弄出去的。

我手臂上有以前打毒品的針痕，警察也注意到了，但我那時候沒在打毒品。我也跟李奧・布萊頓說我沒在打毒品，結果他跟我說了一件事，讓我震驚到說不出話。他說亞特告訴警察是我在吸毒，覺得他這樣說或許可以被判輕一點。我一開始不相信，但一個條子也說是這樣。我從來沒跟亞特提過這件事，現在是我第一次公開說出來。

這是我這輩子第一次被抓，第一次被關進監獄，我一點也不喜歡這個感覺。他們根本不把你當人看，被關在鐵條後面超無助的。那些條子根本不管你是死是活，你的命還掌握在他們手中。有些白人獄警超他媽種族歧視，隨便找個理由都能踹你一腳，要殺你跟殺蒼蠅、殺蟑螂沒兩樣。我關在裡面的時候算是長了見識，讓我看清很多事。

出獄後我在洛杉磯跟戴克斯特住了一陣子。我們是接了一點表演，但大部分時間都沒工作。戴克斯特打海洛因打很凶，很喜歡待在家，因為可以拿到很好的貨。我跟他混一混就又開始打毒了。

我第一次去洛杉磯就認識了亞特・法莫，一九五〇年再回洛杉磯之後，變得跟他更熟。我先在戴克斯特家住了一陣子，然後在沃特金斯飯店（Watkins Hotel）租了一間房，那間飯店就在西亞當斯區

（West Adams）靠西區大道（Western Avenue）那一邊。我會去找亞特，跟他聊音樂，我應該是第一個跟他提到克里夫・布朗（Clifford Brown）的人，我不知道在哪裡聽到他的音樂，覺得他很不錯，想說亞特應該會想聽。那時候克里夫還不有名，但費城那邊已經有很多樂手開始覺得他不錯了。亞特人很好，現在也還是，他是很安靜的人，可是小號非常厲害。

快到年底的時候，《重拍》雜誌刊了一篇文章，寫到海洛因跟其他毒品正在摧毀音樂圈。亞特・布雷基跟我在洛杉磯被捕的事也寫出來了。文章刊出來之後全世界都知道我在吸毒，這之後我幾乎找不到音樂工作，俱樂部的老闆直接把我冷凍了。

我很快就待膩了洛杉磯，所以又回到東部。先回家待了一下，然後就到紐約去。但到了紐約也沒什麼機會，我就只有跟桑尼・羅林斯和糖山的那群傢伙一起打毒品。根本沒人要找我表演。

等洛杉磯那邊開庭是很難熬的事，因為幾乎沒人相信我是清白的。在耶誕節左右，我終於找到表演工作了，在芝加哥的高音俱樂部（Hi-Note）跟比莉・哈樂黛一起表演。這檔演出大概持續了兩、三個星期，過程都很愉快。

這次的經驗很棒。演出期間我跟比莉・哈樂黛，還有白人爵士歌手安妮塔・歐黛（Anita O'Day）都變得很熟。我發現比莉是個體貼、美麗又超有創造力的人。她的嘴巴超級性感，每次都會在頭髮上插一朵梔子花。我覺得她不只美，還很性感。但她吸毒吸太凶，病得不輕，我了解那種感覺，因為我自己也病了。但不管怎樣，她還是很溫暖的人，跟她在一起很舒服。很多年後她真的病得很重，我都會去她在長島的家看她，能幫上什麼忙就盡量幫她。我還會帶我兒子格里哥利一起去，她很喜歡那孩子，我們就會坐在那裡聊天，一聊就好幾個小時，琴酒一杯接一杯。

174

那時候有個叫鮑伯・溫史托克（Bob Weinstock）的白人新開了一家爵士唱片公司，叫Prestige。

他想找我幫他錄一張唱片。他一直找不到我，有一次剛好到聖路易談生意，他知道我老家就在那一帶，所以直接去找東聖路易跟聖路易的電話簿，把所有姓戴維斯的號碼全打遍，終於聯絡上我爸，我爸告訴他我正在芝加哥工作。一九五〇年的耶誕節剛過沒多久，他就跑來高音俱樂部，總算找到我了，我那時候跟比莉在那裡表演。我們簽了一年的約，從一月開始算，因為我一月就會回紐約了。他給的錢不多，我記得差不多七百五十吧，但簽約之後我可以帶團，自己選我要的人，錄我自己想要的音樂，還可以讓口袋裡有幾個錢。我在芝加哥剩下的時間，整天都在想到底要找誰跟我一起錄音。

一九五一年一月法院判我無罪，我感覺有個沉重的壓力被拿掉了。但傷害已經造成，我被判無罪的新聞沒有像被逮捕的時候那樣登上《重拍》的頭條，所以俱樂部老闆都還是把我當毒蟲。

我那時候覺得我的九重奏樂團錄的那些曲子，會讓我接到更多表演，某種程度上是有幫助沒錯。

但我們之前在國會唱片錄的那張九重奏錄音，賺的錢不如預期，所以國會唱片沒什麼興趣再找我們錄一樣的東西。還好我當初沒跟國會唱片簽獨家合約，所以可以去幫Prestige錄，我也就去找了。我還是覺得我沒有得到應得的重視。一九五〇年年底，我在《節拍器》雜誌的讀者投票裡面，被選進這本雜誌的全明星樂團，但其他入選的都是白人樂手，只有我跟馬克斯是黑人，連菜鳥都沒被選上——他們選了李・康尼茲；不選傑傑・強生，而選了凱・溫汀；厲害的黑人次中音薩克斯風手滿街都是，結果他們選迪吉，我也覺得很怪。而像史坦・蓋茲、查特・貝克跟戴夫・布魯貝克（Dave Brubeck）這堆白人樂手，都是受我的唱片影響的，結果到處都有人找他們錄唱片。

他們這時候把那些傢伙在搞的音樂叫做「酷派爵士」（cool jazz），我想意思是有別於咆勃爵士樂的另

一種音樂，反正對白人來說咆勃就是黑人音樂、或者是「熱爵士」（hot jazz）就對了。不過這也不是新鮮事了，黑人的東西又再一次被白人偷光光。

菜鳥跟那個長得像奧莉薇的朵莉斯‧席諾在一九五〇年分手，並開始跟倩‧理查德森（Chan Richardson）同居。倩比朵莉斯好多了，至少長得好看，也比較懂我們這些樂手跟我們搞的音樂。朵莉斯根本不懂。那時候菜鳥氣色看起來不太妙，但我也差不多就是了。他變胖很多，看起來比實際年齡老很多。他生活那麼亂，報應開始來了。但那時候菜鳥搬到市中心的東 11 街，看起來混得還不錯，他跟一家大公司神韻唱片（Verve）簽了新合約，找我在一九五一年一月跟他一起錄音。我答應了，也很期待這次錄音。我這時候很期待新的一年，希望我的人生跟我的音樂都可以有點進展，跟 Prestige 簽的約也讓我的精神狀態變得比較好。一九五〇年是我這輩子最糟糕的一年，我覺得這已經是谷底，不可能更爛了，要走也只會往上走。

176

第七章　紐約、東聖路易 1951-1952

下行旋律：與傑基的混世魔王日記

我回到紐約的時候精神很亢奮。我沒自己的房子住，所以去住鼓手史丹·李維他家，一直住到站穩腳跟步了才搬走。一九五一年一月中，大概十七號左右，我一口氣錄了三場，一場是幫桑尼·羅林斯的樂團，一場是跟菜鳥的樂團，一大早幫神韻唱片錄的；一場是我自己的錄音日，幫 Prestige 錄；然後還有一場是幫桑尼·羅林斯錄的。

跟菜鳥錄音那天，樂團好像有菜鳥、我、華特·畢謝普彈鋼琴、一個叫泰迪·柯迪克（Teddy Kotick）的傢伙彈貝斯、馬克斯·洛屈打鼓。菜鳥那天狀況很好，吹得很棒，其他人也都不錯。我們那次錄的音樂有一種拉丁味，還滿有趣的。而且那是我看過菜鳥最有條理的一場表演，整個過程都很順，只不過跟往常一樣，大家沒什麼排練就直接上了。我記得我那時候在想，菜鳥好像混得還不錯，看起來滿開心的，真是個好跡象。

我跟菜鳥錄完音之後，就直接去 Prestige 錄，這是我第一次帶團錄音。那天我雇了桑尼·羅林斯、班尼·格林、約翰·路易斯、波西·希斯和洛伊·海恩斯。製作人鮑伯·溫史托克本來還在說我不該找桑尼，他覺得桑尼還沒準備好，但我說到他接受了，還說服他讓桑尼自己也帶團錄音，他當天就跟桑尼敲了檔期。

但我那天吹得不好，因為跟菜鳥吹完之後太累了。我記得那天又溼又冷，他媽的，就是那種雪要

下不下的爛天氣，很不舒服，很機掰的一天。那時候我又開始打海洛因了，所以我的身體狀況不怎麼好，口型的運用也不是在最佳狀態。但我覺得團裡其他人都表現得很好，特別是桑尼，有好幾首曲子都可圈可點。其實鮑伯・溫史托克知道我在吸毒，但他還是願意冒險找我去，他相信我總會想通的。

桑尼帶團的那次錄音，約翰・路易斯有事走掉了，結果變成我在彈鋼琴。那次錄音的其他人，都跟我帶團的那場是同一批人。那次錄完之後，大家都在那邊笑我，說什麼我自己帶團的時候吹的小號都沒這次鋼琴彈得好。那次桑尼好像錄了一首，我好像錄了四首吧，就這樣。我記得通通錄完之後心情不錯，因為我又回到紐約了，又開始搞音樂，還跟人家簽了合約準備再錄兩張唱片。我還記得跟桑尼走在那種要融不融的爛雪上，一起去上城區買海洛因的時候，我還在想：「如果我可以把毒癮戒掉，搞不好就會順了。」但我離戒毒還遠得很，我心裡也很清楚。

我為了應付生活開銷，還要滿足癮頭，開始去幫人家抓歌，就是去聽唱片然後抄下旋律的前八個小節，把音樂抄成導引譜。每次接這種工作可以賺二十五到三十元，但沒多久，連這樣都滿足不了我的毒癮了。我每次拿到錢，就會去上城區爽一下，幹這工作根本爽爽賺，我不用幾個小時就可以搞定。我本來已經覺得自己酷勁十足，頭髮留到肩膀，還弄了馬賽爾式波浪燙髮。我的健康狀況很糟，沒多少機會可以讓我穩定接演，連我的嘴型都變得很差。小號是要求很高的樂器，身體狀況要保持得很好才可能吹得好。而且我以前可是時尚模版，現在都隨便亂穿，可以遮住身體就好。開始碰海洛因以後，我覺得自己酷勁十足，頭髮留到肩膀，還弄了馬賽爾式波浪燙髮。我的健康狀況很糟，沒多少機會可以讓我穩定接演，連我的嘴型都變得很差。小號是要求很高的樂器，身體狀況要保持得很好才可能吹得好。我連去弄頭髮、燙頭髮的錢都捨不得花，不然就不能買毒了。過不了多久，我的頭髮變得超難看，毛躁到不行，變得跟針一樣往外刺。我的頭看起來根本是隻刺蝟，而且是被惹毛的刺蝟。我會把弄頭髮

要花的那五塊錢通通打進我手臂裡，餵那隻怪物。我要是不把海洛因打進靜脈裡，那隻怪物一餓起來我就有苦頭吃了。我在一九五一年還沒準備好對自己承認我病了，就這樣沿著又長又冰又冷的黑路一直往下滑，毒癮越陷越深。

幫Prestige錄完唱片過了幾天，我又回錄音室幫國會唱片錄了一九五一年的《節拍器全明星》專輯。這次錄音沒什麼特別的，我們的音樂聽起來很專業，但也就這樣而已，沒什麼會讓你眼睛一亮的東西。我記得他們那時候想捧紅雷尼・崔斯塔諾，所以我們錄了一些喬治・謝林（George Shearing）的曲子。整體來說，那幾分鐘的音樂真沒什麼大不了的，編曲跟結構都超嚴謹，那種氣氛弄不出什麼東西來。反正就只是宣傳用的東西，他們就是想利用我和馬克斯來捧紅那些白人樂手，全團十一個樂手只有我們兩個是黑人。其實這也無所謂，但我不爽的是大部分的錢都被白人樂手賺走了。大家都知道真正的精華在哪裡，而那些還不都是黑人樂手搞出來的。那次錄完我拿了錢就去上城區買毒了。

大概一個月後吧，我帶團去鳥園俱樂部表演，我找了桑尼・羅林斯、肯尼・德魯（Kenny Drew）、亞特・布雷基・波西・希斯，還有傑基・麥克林。那次是巴德・鮑威爾推薦我雇用傑基的，因為他認識傑基，對他讚譽有加。我本來就偶爾會碰到傑基，因為他是哈林區糖山那邊的人，跟桑尼・羅林斯很熟，他們就住在同一個社區，在艾吉康大道（Edgecombe Avenue）那一帶。傑基跟我們去鳥園俱樂部表演的時候二十歲都不到，但薩克斯風已經很強。那次表演的第一個晚上，傑基怯場，而且吸毒吸茫了，該他獨奏的時候吹了七、八個小節就突然衝上臺，從後門跑出去了。節奏組還在繼續演奏，臺下觀眾全都看傻了，一個個嘴巴開開不知道發生了什麼事。我走下臺，到後面去看傑基怎麼了，但我已經知道他平常有在打毒，所以我邊走就邊在猜他可能是因為打海洛因不舒服。鳥園俱樂部

的老闆奧斯卡・古德斯坦（Oscar Goodstein）也跟著我走到外面，一出去就看到傑基抱著一個垃圾桶狂吐，嘴巴周圍全沾了嘔吐物。我問他還好嗎，他點了點頭說沒事，我就叫他把樂器擦乾淨，回去繼續吹。這時候還聽得到節奏組在那邊演奏。奧斯卡站在那裡一臉噁心地看著傑基，傑基從他旁邊走過去的時候，奧斯卡跟他說：「小鬼，拿去把臉擦乾淨。」說完丟給他一條毛巾，然後就轉頭離開，比我們先回去俱樂部了。傑基回到俱樂部後吹得很屌，他那晚演出真的超水準。

那時候我住在史丹・李維家，在長島那邊。那天晚上表演完後，我回長島的路上就在想傑基。隔天我打電話給他，叫他出來跟我過一些曲子，他就出來了。在這之後我邀他加入我當時正在籌組的一個樂團，有亞特・布雷基、桑尼・羅林斯、波西・希斯、華特・畢謝普這幾個。後來我跟傑基斷斷續續住在一起，大概持續了兩、三年。

我跟傑基開始常常一起混，會一起打毒、一起去42街看電影。我搬出史丹・李維家之後，大多是跟一些婊子住在旅館裡，跟她們拿錢買毒。我住過20街的大學飯店（University Hotel），也斷斷續續住過48街的美國飯店。我那時候會跟傑基打海洛因打到茫，然後兩個人跑去搭地鐵，看到路人穿了很土的鞋子或衣服就當面笑人家。我們會在那邊觀察路人穿什麼，看到誰穿得很好笑就直接狂笑。傑基真的很好笑，很喜歡玩惡作劇弄別人。我有時候會跑去他跟女朋友住的地方打毒品，就在21街那裡，傑基打太嗨就直接住下來。我開始跟傑基廝混的時候是二十四歲快二十五歲，已經幹了很多事，他才十九歲，還沒闖出什麼名堂。我那時候已經很有名了，所以傑基覺得我很屌，把我當成老大那樣尊敬我。

我那時候也會跟桑尼・羅林斯混，我記得我們常常去上城區的貝爾酒館（我寫了一首曲子叫〈貝

爾酒館小酌〉，寫的就是這間酒吧）。那家酒吧很潮，在百老匯大道上 140 幾街那邊，會去喝酒的人都穿得很體面。我們有時候就在桑尼的公寓裡混，在艾吉康大道上，在那邊打毒打到茫，盯著他家對面的公園看，他家看出去風景很美，還看得到洋基球場。

我們不是窩在桑尼家就是窩在華特‧畢謝普家，再不然就是去傑基爸媽家（我很喜歡傑基的爸媽），有時候也會坐在聖尼古拉斯大道跟 149 還是 150 街口的小廣場納涼，夏天的時候常常去。通常是我、傑基、桑尼、肯尼‧德魯、華特‧畢謝普、亞特‧泰勒這幾個人。

我很愛哈林區，常在俱樂部混，在聖尼古拉斯大道跟 155 街口的公園裡面坐，或是跟馬克斯去布萊德赫斯特大道 (Bradhurst Avenue) 上靠 145 街的殖民游泳池 (Colonial Pool) 游泳。那時候大家都是毒蟲，可以打毒的地方又多，連亞特‧泰勒家都可以。亞特的母親是很棒的人，我超喜歡她，她整天都要工作，所以打毒的時候爽完會跑去巴德‧鮑威爾家，坐著聽他彈琴。巴德什麼話都不說，但臉上永遠掛著燦爛笑容。偶爾我們會去拳王舒格‧雷‧羅賓遜開的俱樂部，那地方也很潮，更不用說還會去思漠天堂、樂奇 (Lucky's) 這些很潮的俱樂部。所以我花很多時間在哈林區混，追著海洛因跑，我愛死海洛因了，海洛因就是我女朋友。

我在鳥園俱樂部表演完後，我記得好像跟李‧康尼茲幫 Prestige 錄了一次音，那次是當他的團員。馬克斯‧洛屈那天也去錄了，喬治‧羅素也在，其他人是誰我忘了。我們演奏了一些喬治自己寫的或改編的曲子，他寫的曲子都很有趣。印象中我們那次是玩得不錯，但也沒多好，對我來說就只是一次很平常的工作，多少賺點錢這樣。那時候很多老闆都把我丟黑名單了，願意雇我超過一次的，就只有

鳥園俱樂部的奧斯卡・古德斯坦。

我在六月又到鳥園俱樂部表演，那次有傑傑・強生、桑尼・羅林斯、肯尼・德魯、湯米・波特、亞特・布雷基。鳥園他們星期六晚上固定會轉播，所以我們這團有一場星期六的表演有錄下來。這次表演大家都很棒，但我很清楚我吹小號的時候，嘴巴的狀態還是很差。到了九月，我跟「牙關鎖閉」艾迪・戴維斯帶團到鳥園俱樂部表演，團上有查理・明格斯、亞特・布雷基、比利・泰勒，還有一個叫喬治・尼可拉斯（George Nicholas）的次中音薩克斯風手，綽號叫「大隻佬尼可」（Big Nick）。我們那次的音樂滿好的，我小號吹得比之前都好。

我一直很喜歡「牙關鎖閉」的薩克斯風，在明頓俱樂部第一次聽他吹就愛上了，他那種風格超有能量。跟「牙關鎖閉」一起表演的時候，如果你還想要有下次，最好不要吹出一些垃圾來，要不然他絕對搞到你下不了臺。「大隻佬尼可」也是這樣，尼可一直沒什麼名氣，但那時候全音樂圈的人都知道他吹得很屌，我真心搞不懂為什麼這麼少人知道尼可有多屌。我身邊這麼多能量爆棚的傢伙在搞音樂，所以這些表演我大概都特別努力吹吧，真他媽很久沒這麼拚了。要知道，「牙關鎖閉」那時候是音樂圈的大頭之一，「大隻佬尼可」也一樣，他以前常跟迪吉一起表演，而且哈林區思漠天堂俱樂部那個很屌的駐店樂團就是他帶的，常常跟孟克還有菜鳥在那裡表演。我跟這些屌人一起玩音樂可不能亂搞，你敢打混不認真，馬上就會被他們轟出去。我那時候雖然還特別練習一番，上臺後也拚了老命亂打很凶，但我還是知道跟這些傢伙同臺的時候要保護一下自己的聲響。所以我為了這次表演還特別練習一番，上臺後也拚了老命。

我很高興又可以跟明格斯一起玩音樂，他退出瑞德・諾佛（Red Norvo）的三人樂團之後，整天在紐約瞎晃，無所事事。因為也沒人幫他宣傳。他偶爾會接到一些工作，但很不穩定，所以我就覺得找

182

他來鳥園俱樂部演出可能會幫他振作起來。他對於音樂好壞的看法非常絕對，他覺得是什麼就是什麼，也不介意說出自己的想法。我們個性在這方面很像。我們對音樂的看法有時候會不一樣，但又可以跟他合作我真的很高興，因為他一直是很有創意、很有成就動機、很有想像力的樂手。

我在一九五一年跟 Prestige 的第二次錄音是在十月，錄音日就快到了，這次我想錄得比上一張好。

而且 Prestige 說要用一種新技術，用新的密紋唱片（microgroove）幫我錄音，鮑伯·溫史托克告訴我，這樣我就不用像錄 78 轉唱片那樣，長度被限制在三分鐘，所以我們的即興獨奏愛玩多長就多長，可以像在俱樂部現場表演那樣玩到爽。這樣一來，我就會是最先出版 33 ⅓ 轉唱片的爵士樂手之一，以前這種唱片都是用來錄現場表演的，所以我很想看看這種新技術的自由度可以讓我玩出什麼東西來。我已經受夠了 78 轉唱片對樂手的三分鐘限制，根本沒空間真正自由地即興，很快就要進錄音室，吹個一兩下就要出來了。鮑伯跟我說艾拉·吉特勒（Ira Gitler）是這張專輯的製作人。這次我找了桑尼·羅林斯、亞特·布雷基、湯米·波特、華特·畢謝普、傑基·麥克林來錄，而且還是傑基的錄音處女秀。

這次錄音很棒，我好久沒有做出那麼棒的音樂了。我自己有練習，也帶著樂團排練，所以大家對我們要做的曲子跟編排都很熟。桑尼在這張專輯吹得屌翻天，傑基·麥克林也一樣屌。專輯名稱就叫《邁爾士·戴維斯全明星》，有時候又叫《爵士挖挖挖》（Dig）。我們錄了〈我的舊情人〉（My Old Flame）、〈只是紙月亮〉（It's Only a Paper Moon）、〈突如其「藍」〉（Out of the Blue）、〈概念〉（Conception）。明格斯也帶著貝斯跟我進錄音室，〈概念〉的背景音就有些東西是他彈的，但他跟神韻唱片公司有簽獨家錄製合約，所以沒把他的名字列在專輯上。我們錄音的時候查理·帕克

也有來，就坐在音控室裡面看我們搞。這是傑基·麥克林第一次錄音，那小子本來就已經超緊張，一看到菜鳥就嚇到軟腳。菜鳥是他偶像，所以他一直過去問菜鳥在幹嘛，菜鳥就一直說他只是閒閒沒事來聽我們。傑基大概問了菜鳥一千次吧，但菜鳥也懂他的心情，所以也沒覺得怎樣。傑基是希望菜鳥趕快走開，他才有辦法放輕鬆吹他的薩克斯風，但菜鳥一直鼓勵他，一直誇他吹得多棒。過了一會兒傑基就不緊張了，那天吹得很好。

我很喜歡我在《爵士挖挖挖》的表現，因為我真的開始吹出屬於我的東西了。我不是吹得像誰，而是開始找回我自己的音色，特別是〈我的舊情人〉，吹那首要非常注重旋律的發展。我記得我也很喜歡我在〈只是紙月亮〉跟〈愈藍〉（Bluing）裡面那種吹法。新的密紋唱片讓我們可以搞很長的音樂，超適合我的風格。但離開錄音室之後，我又會陷進一樣的爛事裡面。

我整個人好像活在濃霧裡面，茫一整天，還幫妹子拉皮條，靠這種幹事賺錢買毒，一九五一年的後半到一九五二年初都處在這種狀態，有一段時間我有一卡車的婊子幫我去街上站壁。我那時候都還是住在那幾家飯店，換來換去的。很多人以為我在利用她們，但其實這些妹子想要人陪，也很喜歡跟我在一起。我晚上還會帶她們去吃好料的。我們也會打砲，但不太常，因為海洛因會讓人沒性慾，反正我就是把那些妓女當正常人看待而已，我很尊重她們，所以她們也會禮尚往來，給我錢買毒或是陪她們上床。那些妹子覺得我很帥，所以這也是我這輩子第一次覺得自己很帥。我們比較像一家人，但她們給我的錢還是不夠，我還是常常缺錢。

到了一九五二年，我已經知道我該戒毒了。我一直很愛拳擊，所以想說去打打拳可能還不賴。如果我每天練拳，搞不好對戒毒很有幫助。我那時候已經認識巴比·麥奎倫（Bobby McQuillen）了，他

184

是曼哈頓中城區格理森健身館（Gleason's Gym）的拳擊教練。我每次去那邊，他就會坐下來跟我聊拳擊。他自己本身就是很屌的次中量級拳手，因為在擂臺上打死了人才退休當教練。有一天，我記得好像是一九五二年初吧，我問他可不可以幫我訓練，他說他會考慮看看。我去麥迪遜廣場花園（Madison Square Garden）看了一場拳擊賽，看完後就回到巴比的拳手更衣室，問他到底願不願意訓練我。結果巴比用超不屑的眼神看我，說他不要訓練毒蟲。我跟他說我沒吸毒，但我站在那邊茫得跟畜生一樣，簡直就要昏睡過去了。他跟我說我唬不了他，叫我回聖路易想辦法戒毒，然後就叫我滾出更衣室，趕快振作起來。

從來沒人敢這樣跟我講話，尤其是當面說我吸毒，巴比讓我覺得自己好像三歲小孩。我身邊隨時都有會吸毒的樂手，就算是沒吸毒的也不會對吸毒的人這樣說。所以聽到那樣的話真的很震撼。

巴比跟我說了這些之後，我清醒了片刻，就打給我爸叫他過來接我。但一掛掉電話，我就又回去繼續打毒品了。

後來我在重拍俱樂部表演，那次找了傑基・麥克林吹中音薩克斯風，吉米・希斯（Jimmy Heath）吹次中音薩克斯風，他哥哥波西・希斯彈貝斯，吉爾・柯金斯彈鋼琴，亞特・布雷基打鼓。那天我往觀眾席一看，就看到我爸來了，他穿著雨衣站在那邊，直直看著我。我知道自己看起來超落魄，因為我那時候欠了一屁股債，吹的小號還是借來的，那天晚上好像是跟亞特・法莫借的。重拍俱樂部的老闆手上有一大堆我的當票，我每次跟他借錢就押在他那裡。我自己知道我不成人樣，我爸也看出來了。他用那種噁心不屑的眼神看著我，讓我覺得自己連狗屎都不如。我走過去跟傑基說：「幹，我爸在下面，我去跟他聊一下，你們繼續把這場表演完。」傑基說好，同時用超詭異的眼神看我，我那時候臉

色大概有點怪吧。

我走下臺，我爸就跟著我走到衣帽間，老闆也走進來了。我爸死盯著我的眼睛，跟我說我的樣子看起來有多糟，要我那天晚上就跟他回東聖路易。老闆跟我爸說我還要先吹完那個星期的工作才行，但我爸跟他說不可能，叫他去找別人接我的位置。所以我就跟老闆說好找傑傑．強生，當場就打給他，他也同意來樂團吹長號。

然後老闆又提到那堆當票的事，我爸就開了一張支票給他，然後轉過來叫我去收拾東西。我跟他說好，但我也要先回去給其他團員一個交代。他就說他會在那邊等我。

表演結束後，我把傑基．麥克林拉到一邊，告訴他傑傑．強生會來接我的位置，幫我把這星期的表演吹完。我跟他說：「我回來的話我會打給你。我爸都來接我了，我只能跟他回去。」傑基祝我好運，我就跟我爸搭火車回東聖路易了。

我感覺好像回到了小時候，跟著爸爸回家。我從來沒有這種感覺，後來好像也沒有了。

在回家的路上，我答應我爸不會再吸毒。我跟他說我只是需要休息一下，還說回家對我是一件好事，因為老家那一帶沒什麼毒品。我爸那時候住在伊利諾州的密爾斯塔特，他在那裡有座農場，也在聖路易買了間房子。我在農場待了一下，騎騎馬之類的，反正就是盡量放鬆。但做這些事我很快就膩了，也因為毒癮發作開始渾身不舒服。所以我聯絡上幾個傢伙，他們知道哪裡弄得到海洛因。我就這樣不知不覺又開始打海洛因了，還跟我爸借錢拿去買毒，每次借個二、三十塊。

差不多這時候，我跟吉米．佛列斯特聯絡上了，他是聖路易人，次中音薩克斯風高手。他也會吸毒，而且知道去哪裡弄得到最猛的貨。我跟吉米開始常常一起表演，在聖路易德爾馬街上的一間酒吧，

186

叫酒桶俱樂部（Barrelhouse）。這裡的客人大部分都是白人，我就是在這裡認識一個年輕白人正妹的，

她爸媽是一家製鞋公司的老闆。她很喜歡我，而且超有錢。

有一天我身體不舒服起來，就跑去我爸的診所跟他再要點錢，他不給我，還說我跟姊姊桃樂絲跟他說我都把他的錢拿去買毒了。我爸一開始不想相信我還在打毒品，因為我跟他說我已經不打了。但桃樂絲告訴他我都在說謊之後，他就說他不會再給我錢。

我一聽我爸這樣說，整個人大爆走。我開始狂嗆他，對他噴一些超難聽的垃圾話。我這輩子第一次做那種事，雖然心裡深處有個聲音叫我別那樣，但想打海洛因的慾望實在太強，壓過了狂嗆我爸的那種害怕。他就靜靜聽我嗆，什麼屁都沒幹、什麼屁都沒說。他診所裡的病人都他媽媽傻眼了，全部都嘴巴開開坐在那邊。我在那邊狂罵，聲音大到我都沒發現他打了一通電話，沒多久就有兩個超大隻的黑人畜生突然衝進來把我抓出去，直接就送進伊利諾州貝爾維爾的一間看守所。我在裡面蹲了一個星期，不爽又不舒服到極點，一天到晚嘔吐。我真的覺得我快死了。但我沒死，而且在那裡我第一次覺得，我可以一口氣把毒戒掉，我只要下定決心就辦得到。

我爸是東聖路易的一個治安官，他把我被逮捕這件事壓下去了，沒留下案底。我在看守所裡跟犯人學了一堆非法勾當，就是怎麼偷東西、當扒手之類的。但媽的，後來他們發現我是邁爾士·戴維斯，通通都變得非常尊敬我，因為很多人都聽過我的音樂。之後就沒人來找我麻煩了。出來以後我第一件事就是去弄點貨來嗨一波。但那時候我爸已經決定要用別的辦法對付我的毒癮了，他要帶我去聯邦政府的勒戒所，要我自己報名勒戒。我之前狂嗆他的時候，他就覺得我失心瘋了，知道我真的需要幫助。其實那

時候我也同意他的決定。

我爸開車載我到肯塔基州的列星頓（Lexington），那時候他開著新買的凱迪拉克，他第二任老婆約瑟芬（Josephine）也一起來了，她婚前姓海恩斯（Hanes）。我跟我爸說我願意參加勒戒，因為我狀況真的很差，而且我也不想讓他失望，我覺得我已經讓他夠失望了。我覺得進勒戒所搞不好真的可以讓我戒毒成功，我已經開始覺得這個毒癮很煩了。當然，這樣做也是為了讓我爸開心。但到這時候我已經受夠海洛因了。我離開看守所以後就只打過一次毒，我那時候大概覺得，要戒毒就趁現在。

到列星頓之後，我發現我還要自願才可以被關進勒戒所，因為我又沒幹什麼違法的事被逮捕。但我做不到，我就是沒辦法，也不情願簽名把自己關進監獄，管他是不是勒戒所。我向來對監獄沒好感，而且我已經快兩個星期沒打毒品了，我可能覺得我已經沒毒癮了吧。（那時候有些二藥手就在列星頓那間勒戒所裡面蹲。他們後來也跟我說，他們那天從監獄裡的小道消息聽說我馬上就要簽名把自己關進去，才發現我最後沒進去。）我跟自己說，我這樣做只是為了讓我爸高興，不是真的為我自己好，所以我說服了我爸，讓他相信我已經沒事了，他就給了我一些錢。

前那樣對他爆粗口，他竟然也不怨我——至少他從來沒有再跟我提過這件事——因為他知道我那時候病了。但我知道我沒進列星頓讓他有點擔心，雖然他沒說什麼，但我跟他說再見的時候，從他臉上就看得出來。他祝我好運，然後就跟他老婆開車到路易斯維爾（Louisville）去看她爸，我就回紐約了。

回紐約的路上我打電話給傑基·麥克林，跟他說我要回去了。我已經跟鳥園俱樂部的老闆奧斯卡·古德斯坦說好，他給了我一個表演檔期，所以我需要組一個樂團。我想找傑基跟桑尼·羅林斯，但傑基跟我說桑尼在牢裡，好像因為買毒被抓之類的吧。總之，我跟傑基說我找了康尼·凱來打鼓，但

還需要一個鋼琴手跟一個貝斯手，跟我們一起在鳥園俱樂部開場。後來傑基找了吉爾·柯金斯跟康尼·亨利（Connie Henry）加入。傑基還說我可以跟他住沒問題，我一回到紐約就又開始打毒品了。不是馬上就開始狂打，是一點一點的，結果不知不覺就又回到老樣子。剛開始我騙還自己只打一點點，因為我心裡一直有種感覺，知道我要嘛戒毒、要嘛嗝屁，所以既然我還沒準備要嗝屁，我就覺得我遲早會戒掉毒癮的，只是不知道什麼時候而已。既然我在老家的看守所裡可以不吸毒，我很有信心只要我下定決心就可以戒毒。但下定決心這件事比我以為的難太多了，完全超乎想像。

回來說紐約，「交響樂」席德正在安排一場巡迴演出，問我要不要加入。我跟他說我要去，因為我超需要那筆錢。傑基幫我組的那團，五月也要在鳥園俱樂部開場，那團有我、傑基、康尼、凱打鼓、康尼·亨利彈貝斯、吉爾·柯金斯彈鋼琴，還有個叫唐·艾略特（Don Elliott）的樂手吹中音圓號。

我那時候才剛回來，所以我們沒什麼時間排練，我覺得表演的時候真的聽得出來。但我記得菜鳥有一晚跑來聽，然後不管傑基吹什麼他都拚命鼓掌，連吹錯的都鼓掌。是說傑基也沒吹錯什麼，因為他那場吹得很棒。中間有一次表演完，菜鳥還跑過去親傑基的脖子還是臉頰。我只是覺得有點怪，因為我從卻一句話也沒跟我說，我大概有點生氣吧，雖然我自己覺得應該沒有。菜鳥對傑基那麼親密，來沒看過菜鳥這樣，所以就想他是不是有什麼毛病，因為他幫傑基鼓掌的時候，全場就只有少數幾個人在拍手。傑基是吹得好，但也沒那麼好。我一直在猜菜鳥這樣做是不是想打擊我的自信或是故意讓我難堪，因為他都只幫傑基歡呼，完全不理我。但菜鳥那樣瘋狂幫傑基鼓掌，也讓一大堆樂評家開始注意到傑基的演出，那晚的表演真的讓傑基在音樂圈紅起來了。

但雖然傑基的薩克斯風吹得很好，但他的紀律不佳，叫他學些曲子好像要他的命一樣。鳥園俱樂部那場表演結束後沒多久，我們就在錄音室大吵一架，因為他那時候就是不肯吹〈昨日〉（Yesterdays）和〈你會不會〉（Wouldn't You）。傑基很有音樂天份，但他那時候真是個懶到爆的畜生。我叫他吹某一首曲子的時候，他會跟我說他「不知道那首曲子」。

「什麼叫不知道？學啊。」我會這樣回他。

他就會跟我說一堆廢話，說那些曲子都是別的時代的老東西了，還說什麼他是「年輕人」，何必學「那堆老掉牙的垃圾」。

我就跟他說：「音樂沒在分時代的，音樂就是音樂。我就是愛這首曲子，這是我的樂團，你待在我的樂團就是要表演這首曲子。去給我把這首學會，我們要表演的通通要學會，我管你喜不喜歡。去學就對了。」

一九五二年，我第一次幫阿弗瑞德‧萊恩（Alfred Lion）開的藍調之音（Blue Note）唱片公司錄音（我跟 Prestige 沒有簽獨家合約）。那天是吉爾‧柯金斯彈鋼琴、傑傑‧強生吹長號、奧斯卡‧皮特福彈貝斯、肯尼‧克拉克從巴黎回國幫我們打鼓，還有傑基吹中音薩克斯風。我覺得大家在那張專輯都玩得很屌，我也覺得我吹得很屌。我們好像錄了〈伍迪與你〉、傑基的〈唐娜〉（Donna）、〈難忘的斯德哥爾摩〉（Dear Old Stockholm）、〈冒險〉（Chance It）、〈昨日〉、〈海有多深〉（How Deep Is the Ocean）。（〈唐娜〉在另一張專輯上叫做〈爵士挖挖挖〉，那張的作曲者列的是我。）我們在錄〈昨日〉的時候，傑基那個態度又來了，我整個氣炸，把傑基罵到狗血淋頭，完全不留情面，所以他在那張專輯裡面沒吹這首曲子，他那次沒有一次吹的是對的，我就叫他不要吹了，我覺得他都快哭了。

190

首。我在一九五二年好像只錄了這張專輯。

有一次我們到費城的一家俱樂部表演，有我跟傑基、亞特・布雷基、波西・希斯，鋼琴好像是漢克・瓊斯彈的吧。總之，那天表演的時候艾靈頓公爵樂團走了進來，還有保羅・昆尼謝（Paul Quinichette）、強尼・賀吉斯（Johnny Hodges）跟其他幾個公爵樂團的團員。我一看到他們就跟自己說：

「媽的，撩落去了。」所以就叫大家玩一首〈昨日〉。我跟傑基一起吹起主旋律，然後我就吹了一段即興獨奏，吹完後就示意傑基也吹一段獨奏。要知道，我們表演〈昨日〉的時候，我通常都不讓傑基吹，但他之前答應過我說會好好把這首學會，我想看他到底有沒有做到。

他就開始繞著旋律吹，然後又砸鍋了。那次表演結束後，我用麥克風跟聽眾介紹每個團員，我在很早期的時候都會這樣做。總之我介紹到傑基的時候，我就說：「各位先生、小姐，這位是傑基・麥克林，我不知道他是怎麼拿到工會證的，因為他連〈昨日〉都不會吹。」聽眾不知道我到底是在開玩笑還是講認真的，不知道要幫傑基鼓掌還是把那畜生噓下臺。表演結束後，我跟亞特在俱樂部後面的巷子裡吸毒，傑基直接衝過來找我說：「邁爾士，你剛剛那樣太差勁了，媽的，讓我在公爵面前丟臉。」

他是我音樂上的爸爸耶，你這王八蛋！」他還給我哭出來！

我就跟他說：「操你媽的，傑基，你真他媽屁孩。每次都在那邊靠夭說你是年輕人，學不了老掉牙的音樂。聽你這垃圾在放屁！我是不是跟你說過，音樂就是音樂？你最好把你該會的音樂都學一學，要不然你在我團裡也他媽待不了多久了，聽到沒？想表演，就去學你該學的。跟我說什麼公爵坐在下面，不能那樣介紹你讓你丟臉，他媽的，你的臉就是被你自己丟光的，你〈昨日〉就是吹不好嘛。你以為公爵不知道那首曲子嗎？你白癡嗎？還我讓你丟臉咧，是你自己他媽丟自己的臉！不要給我在那

邊哭，跟我回飯店去！」

傑基聽完就安靜了，然後我就跟他說我自己的經歷，說我剛加入比利樂團那時候還要幫比利跑腿，比利以前常常在那邊喊：「邁爾士咧！」然後叫我去幫他拿西裝、確認他的鞋都擦得亮晶晶，要不然就是去幫他買菸。我剛加入小號組的時候，都只能坐在一個可樂箱上面吹。就因為他是團長、就因為我是全樂團最幼齒的小鬼頭，他就可以這樣隨便使喚我。

我跟傑基說：「所以不要跟我說我不該說你怎樣怎樣，媽的，我都還沒要你吃什麼苦咧。你剛加入小號組的小鬼而已，你非學會這首曲子不可，不然就給我滾出樂團。」

他嚇到了，但也沒說什麼。如果那時候傑基敢跟我回嘴，我大概會揍他，因為我跟他說的那些話不會害他，只會對他好。

後來傑基退了團，我每次去看他表演，他都會吹幾首比較老的曲子，特別是常常吹〈昨日〉。表演結束後他都會來問我那些曲子他吹得怎樣。那時候他已經是大師級的樂手了，吹什麼都屌翻天！所以我就會跟他說：「以年輕人來說，吹得算不錯。」他就會笑到彎腰。後來人家問他在哪裡學音樂的，他都會回答：「我在邁爾士·戴維斯大學學的。」我想這就說明一切了。

那年我找了約翰·柯川來接替傑基。我本來是想用兩支次中音薩克斯風搭配一支中音薩克斯風，但我沒錢三個都雇，所以我就找了桑尼·羅林斯跟柯川來吹次中音薩克斯風。後來表演是在奧杜邦舞廳，就是民權領袖麥爾坎·X（Malcolm X）後來被暗殺的地方。我記得我跟傑基說我要找柯川來吹、沒有要找他，結果把他搞得超緊張，因為他以為我要叫他滾蛋了。但我就是請不起三個薩克斯風手，所以我跟他說明了只有一場表演是這樣安排而已，他就放心了。表演那天桑尼吹得超屌，把柯川嚇個

192

半死，就像幾年後柯川把桑尼嚇個半死一樣。

但經過這些事以後，我跟傑基的感情就沒以前那麼好了，我那樣幹譙他，直接把他嗆爆，讓我們的友情出現裂痕，所以我們兩個就慢慢越離越遠，他後來也退團了。但這些事之後我們有時候還是會一起表演。

傑基介紹了很多很讚的樂手給我認識，像是吉爾‧柯金斯。他鋼琴彈得屌翻天。但他後來跑去搞房地產了，因為他其實不太喜歡樂手的生活型態，而且以前那個年代，玩音樂的收入也不穩定。吉爾很好相處，是個中產階級，他比較注重生活有沒有保障。但我很愛他彈的鋼琴，他要是那時候繼續彈下去，應該會是音樂圈最屌的鋼琴手之一。傑基剛介紹我們兩個認識的時候，我根本不覺得他有多屌害，結果他在我們表演《昨日》的時候幫我伴奏，哇靠，屌到嚇死我。我認識吉爾的時候，好像剛從家裡回紐約，就是我爸把我送去列星頓那次。傑基後來還介紹貝斯手保羅‧錢伯斯（Paul Chambers）跟鼓手東尼‧威廉斯（Tony Williams）給我認識。那個鼓手亞特‧泰勒好像也是傑基還是桑尼‧羅林斯介紹的，印象中好像是傑基。傑基跟桑尼兩個人都帶我認識了很多上城哈林區糖山那一帶的樂手。

我那時候斷斷續續接些表演，其他時間都在找毒來打。一九五二年又是爛到不行的一年，我好像在一九四九年達到人生高點之後，就一路走下坡。在這段時間，我這輩子第一次開始懷疑自己，懷疑自己的能力跟紀律到底行不行。我這輩子第一次開始懷疑自己到底能不能在音樂圈搞出名堂，也不知道我內心到底夠不夠堅強，振不振作得起來。

那時候一大堆白人樂評家都在吹捧那些模仿我們樂風的白人爵士樂手，說得那些畜生好像有多偉

大多厲害。他們根本把史坦・蓋茲、戴夫・布魯貝克、凱・溫汀、李・康尼茲、雷尼・崔斯塔諾、傑利・莫里根這些傢伙當神在拜，真他媽扯蛋。而且那些白人有很多也跟我們一樣會吸毒，但就沒人會寫到這個，只會寫我們。一直到史坦・蓋茲闖進一家藥店找毒品被逮，他們才開始注意到白人也會吸毒。

這件事是上了頭條沒錯，但大家一下就忘了，然後又變得跟以前一樣，只會說黑人是毒蟲。

我不是說那些樂手不好。傑利、李、史坦、戴夫、凱、雷尼，這些都是很好的樂手，只是他們沒做出任何開創性的東西，他們自己也很清楚，而且在那些別人已經做出來的音樂上，他們也不是玩得最好的。最讓我不滿的是，所有樂評家都開始捧傑利・莫里根樂團的小號手查特・貝克，把他講得跟耶穌基督再世一樣。而且他完全就是學我的方式吹的，而且吹得比我吸毒吸得很慘的時候還爛。我有時候會想，他難道真的有可能吹得比我、迪吉，還有當時正要開始走紅的克里夫・布朗更好嗎？我知道在所有年輕一輩的樂手之中，他吹得比其他人都強一大截，至少我是這樣認為。但你跟我說查特・貝克？我真的覺得不行。那些樂評家開始把我當老一輩的樂手在寫了，你知道，把我說得好像只是一個古早的記憶，而且還是個不好的記憶；一九五二年我才二十六歲耶。有時候連我都把自己當過去式了。

第八章

紐約、東聖路易 1952-1953

毒海浮沉：與馬克斯和明格斯的公路之旅

我們在一九五二年簽了約準備跟「交響樂」席德去搞一場巡迴表演，記得是剛到夏天的時候吧，預計去好幾個城市。要去巡迴的這個樂團有我吹小號、波西的弟弟吉米·希斯吹次中音薩克斯風、傑·強生吹長號、米爾特·傑克森敲鐵琴、波西·希斯彈貝斯、肯尼·克拉克打鼓。原本是要找祖特·席姆斯（Zoot Sims）的，但他沒辦法去，所以後來才找吉米·希斯代替他。我第一次遇到吉米的時候還在混菜鳥的樂團，我們一九四八年的時候一起在費城的重拍俱樂部（Downbeat Club）表演過。吉米以前都會把他的薩克斯風租給菜鳥，因為菜鳥自己那支永遠都躺在當鋪裡。而且吉米每次都會在現場等到表演結束，然後親自去把他的薩克斯風拿回來，因為他超不信任菜鳥，怕他又把樂器拿去當掉。

菜鳥後來吹一吹就搭火車回紐約了，因為費城對吸毒的人太不友善了，隨時都會有條子衝出來把吸毒的人抓去關。

吉米的腳很小，常常穿一些霹靂酷炫的鞋子，也很會打扮。所以我每次去費城都會去找他，他本來就是費城人，他媽媽也超愛爵士樂手的。他們家除了波西跟吉米，還有個打爵士鼓的小弟亞伯特（Albert Heath），音樂圈的人都叫他圖提（Tootie）。希斯家三兄弟都是搞音樂的，而且他們媽媽廚藝超讚，所以那時候一堆樂手都喜歡去他家。吉米組過一個大樂團，柯川就是從那裡起家的，他們那

幫人都是畜生級的，又潮又屌。

再說吉米超愛打海洛因，所以我在他加入「交響樂」席德的巡迴表演之前，就知道我們兩個大概會一起打毒品。我本來就知道他常常跟菜鳥一起打毒。我猜我之所以建議樂團找吉米來吹薩克斯風，就是因為我希望樂團裡也有個跟我一樣愛打海洛因的人。因為這時候這團的其他傢伙都戒毒了，以前愛嗨一波的祖特也戒了之後，就只剩我一個。

大家都覺得我們不該叫「交響樂・席德全明星」這個團名，可是也沒辦法，想拿人家的錢就只能閉嘴。鳥園俱樂部的廣播節目讓席德紅目起來，媽的，那傢伙的人氣比我們這些樂手還高。每個晚上，他的聲音都會進到人們家裡，為他們介紹那些屬害到可以改變他們人生的音樂。他就這樣變得很有名，大家都以為是他挖掘了我們這些樂手。我承認，很多白人可能是因為有席德這樣一個白人在，才跑來聽我們表演。但黑人都是來聽我們玩音樂的，而且我們大部分的場次都是表演給黑人的。席德每個星期大概付我們兩百五或三百塊錢，這薪水在當年還算不錯，但他賺的數字大概是兩三倍吧，而且光靠他的名氣就夠了，隨便說個幾句話都能進帳。每個人對這個都很不爽。

那次巡迴有到大西洋城表演，我記得那次我們沒找人來彈鋼琴，因為不知道為什麼，我們決定用米爾特的鐵琴代替鋼琴，總之那次的組合還滿有趣的。如果有人真的非要鋼琴伴奏不可，我本人就會去彈，要不然就是在樂團裡找一個人去幫他伴奏，所以那次大家都學到很多。如果沒人想要鋼琴伴奏，主奏的那個人就可以在那邊「漫步」——就是只用鼓跟貝斯伴奏，想怎麼吹就怎麼吹，原本該有鋼琴的部分就直接給他空在那邊。感覺就像在一個出太陽的好天氣到大街上漫步，自由自在沒人來礙

事，這就是我說的「漫步」。當然，同時也要運用你的想像力。不用鋼琴伴奏讓音樂玩起來更自由，我就是在這次巡迴表演發現有時候鋼琴會礙手礙腳，想玩出更鬆散、更自由的音樂，其實大可以不用鋼琴。

我們接著到哈林區 125 街的阿波羅戲院（Apollo Theatre）表演，不是我在說，那次真他媽的。那地方擠滿了愛上我們音樂的老黑，而且他們是真的超愛，愛我們的音樂、愛每個人的表演。我記得那天晚上的聽眾太棒了，差點讓我吹到得意忘形，好久沒這種感覺了。媽的，我們在臺上搞到嗨翻天，我那天還從當鋪把西裝都贖出來了，所以誰敢說我們不瞎趴都是在放屁，臺下聽眾全部都在為我們歡呼。我在百老匯大道上的羅傑斯（Rogers）嗨了一波，打扮得光鮮亮麗，跟一群屌翻天的樂手在阿波羅戲院吹到忘我。我打毒打到超嗨，而且表演完還有不錯的酬勞可以拿，還有什麼比這更爽的？

接著我們開始巡迴，去到克里夫蘭、底特律的葛雷斯頓舞廳（Graystone Ballroom）等地方表演。跑這麼多地方真他媽難受，因為這讓我跟吉米很難找到人買海洛因，我們超需要那些貨。話說這趟巡迴的場子其實不太像音樂表演，比較像舞會，因為席德會跟聽眾介紹整場表演的曲目。那傢伙光幹這件事就好，然後就跟人家收錢付我們酬勞。

我跟吉米在中西部那一帶都搞不太到毒品，就算有也要花好大一番工夫才找得到。我們兩個偶爾會遲到，其他人沒辦法，也只好不等我們就先開始表演。我跟吉米就連在中場休息也會搞這齣，我們會跑去找身上有貨的聽眾，跟他要一點然後跑回飯店房間爽一下，常常就會來不及趕回去表演。一陣子之後，團裡其他那些傢伙愈來愈不爽了，開始叫我們皮繃緊一點。吉米他哥波西對他特別嚴厲，那些傢伙還會聯合起來一起教訓我。他們已經受夠了，不想再幫我跟吉米擦屁股。團員裡面肯尼、米爾

特跟波西罵我罵得最凶。

這時候席德跟我們這些樂手之間累積了一大堆怨氣。有一場是樂團在水牛城表演，席德一狀把我們告上工會，還把他的兩百塊錢分掉了。他後來找我們要錢，我們不給，結果那王八羔子一出現，所以我們幾個就把他的兩百塊錢分掉了。媽的，還不是敗訴。後來還有一次我們到芝加哥表演，發現席德跟樂部老闆之間的對話才發塊錢，然後騙我們他只拿七百。這還是米爾特‧傑克森無意間聽到席德跟俱樂部老闆之間的對話才發現的。要知道賣票相關的事都是席德負責搞的，所以票務經紀人的酬勞他拿去了，那個年代大概是抽百分之五到一成，再加上他是表演的主持人（還自以為是整個表演的扛壩子），所以也拿了主持人的酬勞。那王八羔子都已經拿了這堆錢，還要把收入謊報成七百，狠撈一千三的價差，通通收進自己口袋。

反觀我們這些樂手，每場表演只賺五百，還要六個人分。然後那王八蛋只要耍嘴皮子，裝出一副了不起的跩樣晃來晃去，就可以爽賺兩百。我們去找他理論的時候，那妖種直接否認，還惱羞成怒說什麼我們不知感恩。白人都一個樣。我們回到紐約後，大家都受夠了席德的小人作風。我們都不恨他，但就是不想跟他有瓜葛了。

這次的巡迴表演準備在紐約結束的時候，席德還欠傑傑‧強生五十塊錢，傑傑‧強生就去找他要，結果席德想打發他走。席德那混帳真是有夠囂張。我們打藥打茫了比較晚到，沒有親眼看到那一假牙打掉了，在地板上彈來彈去，一路滾到房間對面。結果傑傑‧強生給米爾特就跟我說發生了什麼事。席德被揍之後叫來一群黑道兄弟，全部衝進來俱樂部要幕，但一到場把傑傑‧強生給海扁一頓，說不定當場就要打死他。我們全都站在那邊看他們走進來，根本就是黑幫把傑傑‧強生給海扁一頓，

電影場景。那幫人頭上頂著大帽子、嘴裡刁著雪茄，還穿著黑西裝，一副一出手就要殺人的樣子。他們問我是不是跟傑傑・強生一夥的，我就說如果他們要對傑傑・強生動手，那最好連我也算進去。其他團員也都站出來一起挺傑傑・強生。席德那混蛋本來就理虧，後來叫大家冷靜下來，乖乖把錢還給傑傑・強生。但那個場面真不是普通恐怖。

那時候我跟一個叫蘇珊・葛紋（Susan Garvin）的白人妹子約會，她是個金髮妞，奶子渾圓飽滿，又長得跟金・露華一樣正。我後來寫了〈慵懶蘇珊〉（Lazy Susan）送她。蘇珊她對我很好，因為她會一直給我錢去花，是個好女人。蘇珊真的很愛我，我也很喜歡她，但因為我那時候愛打毒品，所以我們不太常做愛，但如果有做的話我還滿享受的。除了她之外，我還有其他妹子，一拖拉庫的妹子，而且都會給我錢，但我大部分時間都是跟蘇珊在一起。那時候我還會跟一個我在聖路易認識的有錢白人妹子約會，她跑來紐約看我過得怎樣。我們就叫她愛麗絲吧，因為她還在世，我不想給她添麻煩，而且她們都會給我錢。但我那時候真的很喜歡蘇珊，而且她們都長得很正點，而且她們都會給我錢。這兩個白妞都長得很正點，而且她們都會給我錢。但我那時候真的很喜歡蘇珊，常常帶她一起到俱樂部去。

除了這件事之外，一九五二年真沒什麼好事發生在我身上。我還在想辦法振作起來。那陣子還傳出一個小插曲，是塞西爾・泰勒（Cecil Taylor）說的，但我完全不記得發生過這種事。這故事跟那個很厲害的小號手喬・高登（Joe Gordon）有關，他跟塞西爾・泰勒是波士頓同鄉。總之塞西爾說喬有一次來鳥園俱樂部插花，跟我同臺。結果他吹完後，我直接走下演奏臺，因為他吹得太屌了。最後還要菜鳥跑來跟我說：「靠，你是邁爾士・戴維斯耶，你不能讓人家把你搞成這副頹樣。」據說我聽菜鳥這樣講才走回演奏臺，然後就站在那邊什麼都不吹。有人寫文章說喬讓我這麼不爽，完全是因為我

從我自己「一九五二年的畸形觀點」看他。我不記得發生過這種事，可能有吧，但我不覺得有。（我

聽說喬·高登後來死在一場火災裡，不知道是真是假，因為我根本跟他不熟，很少看到他。他也沒搞

出什麼名堂，只跟著瑟隆尼斯·孟克錄過一張專輯。總之他現在沒辦法證實這個故事是真是假了，另

一個像伙塞西爾·泰勒一直都很討厭我，因為我說過他琴彈得很爛，所以他為了報復我，什麼話都說

得出來。）

一九五三年剛開始還滿順的，我幫 Prestige 錄了一張唱片，找的是剛出獄的桑尼·羅林斯、查理

·倩（Charlie Chan，其實就是菜鳥在這張唱片上用的假名）、華特·畢謝普、波西·希斯，還有菲力

·喬·瓊斯來打鼓（我那陣子很常跟他混在一起）。當時菜鳥跟 Mercury 簽了獨家錄製合約（他那時

候好像已經離開神韻唱片了），所以這張唱片才要用假名。菜鳥這時已經不打海洛因了，因為自從「紅

髮」羅德尼被逮然後被送回列星頓勒戒所，菜鳥一直都覺得條子盯他盯得很緊。他以前打很多海洛因，

現在不打了，結果開始狂灌酒。我記得他在排練的時候喝了一公升的伏特加，結果錄音人員要正式開

錄的時候，菜鳥就發酒瘋了。

那就好像同一場錄音出現了兩個團長，菜鳥根本把我當他兒子使喚，以為那樂團是他自己的。

那是我的錄音日耶，我非讓他搞清楚不可。那一場真的很難熬，因為菜鳥一直在挑毛病，真他媽有夠

煩。我氣到受不了，臭罵了他一頓，跟他說我去幫他錄音的時候從來不會找他麻煩，說我每次錄他的

東西都保持專業。你猜那王八蛋怎麼回我？他扯了些廢話，說什麼：「好啦好啦，莉莉·龐絲（Lily

Pons）……要製造美，就要忍受痛苦──就像牡蠣吐出珍珠。」還是用他那超假掰的垃圾英國腔說的。

給他這樣一鬧，我又火大起來，小號吹得亂七八糟。那次幫鮑伯·溫史托

那混帳話一說完就睡著了。

克負責製作這張唱片的是艾拉·吉特勒，連他都走出音控室跟我說我已經受夠了，開始收小號準備走人，結果這時候菜鳥跟我說：「邁爾士，你在幹嘛？」我就跟他說艾拉剛剛對我說了什麼，菜鳥就說：「唉唷，邁爾士別鬧了，我們來玩點音樂吧。」接下來我們就真的做出了一些很棒的東西。

我們好像是在一九五三年的一月錄這張唱片的吧，記得那之後沒多久，我又幫 Prestige 錄了一張，這次有艾爾·孔恩（Al Cohn）跟祖特·席姆斯吹次中音薩克斯風、一個叫桑尼·特魯特（Sonny Truitt）的樂手吹長號、約翰·路易斯彈鋼琴、雷納德·蓋斯金彈貝斯、肯尼·克拉克打鼓。我們錄上一張唱片的時候，菜鳥實在太魯洨，把鮑伯·溫史托克鬧得很不爽，所以鮑伯這次找了一團比較「正派體面」的樂手──就是那些至少在錄音的時候不會捅妻子的人，不會邊錄音邊嗨翻天，把自己搞得像智障一樣。但這團樂手裡面，我跟祖特都會吸毒，那天我們就是先跑去爽一波才去錄音。但這天錄出來的成品其實不差，因為大家音樂都搞得不錯。我們在這張專輯裡面沒搞什麼即興獨奏，我跟約翰·路易斯好像各有一段吧，總之整張專輯幾乎都在玩合奏。那陣子我吹得不錯，很久沒吹這麼好了。

錄完這張專輯沒過多久，我又幫藍調之音錄了一張專輯，找了傑傑·強生、吉米·希斯吹次中音薩克斯風、吉爾·柯金斯彈鋼琴、波西·希斯彈貝斯、亞特·布雷基打鼓。我對這次錄音還有印象，不只是因為我們玩的音樂，也是因為我那時候跟吉米·希斯兩個人一直在想該怎麼跟那個鋼琴手艾摩·霍普（Elmo Hope）買點海洛因。他就住在 46 街那邊，偶爾會賣點毒品。我們那時候就在他家附近錄音，所以就想在錄音前跟他買點海洛因來爽一下。吉米跟我都很難受，非得餵一餵我們身體裡的怪物。我們想了個藉口唬弄藍調之音的老闆兼製作人阿弗瑞德·萊恩，跟他說吉米要出去買簧片，然後

我說吉米需要我跟他一起去把那箱簧片搬回來。一箱簧片跟一條肥皂根本差不多大，那麼一丁點大的東西最好是需要兩個大男人出去扛啦。我不知道阿弗瑞德是真的信了，或者只是不想戳破我們，總之，我們錄那張唱片的時候嗨得跟智障一樣。亞特·布雷基也有在吸毒，但自從跟他一起在洛杉磯被捕的那堆爛事之後，我再也不跟他一起吸毒了。那王八羔子當時還想栽贓我。

我們錄了一首吉米·希斯寫的曲子，叫〈CTA〉，其實是他那時候的馬子的名字縮寫，她是個非裔華裔混血的妹子，叫康妮·泰瑞莎·安（Connie Theresa Ann）。我記得有一次我跟吉米還有菲力·喬一起去費城表演，我帶了又白又正的蘇珊一起去，吉米帶了康妮，然後菲力·喬也帶了一個波多黎各正妹。她們三個都超正，把去聽那場表演的人全都電到暈過去。我們那時候都叫她們「聯合國女孩」。

我在一九五三年進錄音室錄了一次音，另外有一次是頂替迪吉，跟他的樂團一起在鳥園俱樂部表演，然後他們把表演錄成唱片了。我在鳥園俱樂部吹了兩場，進錄音室錄的那張唱片是在這兩場表演之間的空檔搞定的，所以那陣子我吹小號的狀態還不錯，因為很常在吹。我們進錄音室錄音那次搞的是四重奏，有我、馬克斯·洛屈、約翰·路易斯和波西·希斯，是幫 Prestige 錄的。這次我是主要獨奏手，有多一點時間盡情即興獨奏。另外查理·明格斯也在其中一首曲子彈鋼琴，好像是〈Smooch〉吧。這張專輯大家都表現得很讚。

但鳥園俱樂部的那兩場表演真他媽讓我火大到不行，不是因為團裡的樂手，他們都很讚，是那個叫喬·凱羅（Joe Carroll）的歌手把我給惹毛了，一天到晚耍白癡。我很愛迪吉，但我他媽恨透了他為了討好白人扮小丑的那套狗屁。但那是他的事，因為那是他的樂團。但這次我被迫看著喬·凱羅搞這套搞了兩個晚上，真讓我噁心到想吐。但我那時候真的很缺錢，而且算是為了迪吉忍下來了吧，我什

202

麼事都願意為他做。但我當場就下定決心，我這輩子死都不搞這套垃圾狗屁，你要來聽我表演可以，但就只能是為了聽我的音樂而來，沒其他原因。

我的毒癮愈來愈嚴重了。媽的，這時候條子開始會對我做例行檢查，逼我捲起袖子讓他們看有沒有新的針痕。這就是為什麼有毒癮的人開始會從腿部的血管注射毒品。被那些條子從臺上抓下來檢查真是很丟人。洛杉磯跟費城的警察對樂手最壞，因為你只要說你是玩音樂的，那些白人條子就會直接認定你他媽就是隻毒蟲。

我那時候靠著女人的救濟過活，在那段時間裡，我如果真的需要什麼東西，都只能去找女人要。要不是那些女人願意幫助我，我真不知道怎麼撐過去，大概只能跟其他吸毒上癮的人一樣，天天出去偷東西吧。但就算有這些女人幫忙，我他媽還是幹了些蠢事，讓我日後很後悔。比如說我對克拉克·泰瑞幹的那件事，還有一次從戴克斯特·高登那裡誑了一點錢去買海洛因。他媽的，我一天到晚幹這種夭壽的事。我把能當的東西都當掉了，有時候還會把別人的東西拿去當。媽的，樂器、衣服、珠寶那類的，而且當了就拿不回來了，因為我根本不會有錢把那些東西贖回來。我還不用冒著坐牢的風險去偷東西，但其實也跟坐牢沒兩樣了，因為《重拍》刊了那篇我跟亞特·布雷基被逮捕的文章，再加上凱伯·凱洛維（Cab Calloway）跟艾倫·馬歇爾（Allan Marshall）講了那些有的沒的，指名道姓地靠北我們這些吸毒的樂手，而且還登上《Ebony》雜誌，我們去哪都找不到工作。

我們搞這種音樂已經夠慘了，染上毒癮根本慘上加慘。人們看我的眼光都變了，好像把我當成什麼髒東西。他們會用一種同情又恐懼的眼神看我，以前從來不會那樣。他媽的，他們還把我跟菜鳥的照片放在那篇文章裡。那次之後我死都不會原諒艾倫·馬歇爾，凱伯·凱洛維也一樣，他寫那種文章

真的很夭壽。他說的那些話讓我們超他媽媽痛苦，媽的，受盡折磨，他在那篇文章裡提到的人，很多人從此再也沒辦法翻身，因為他那時候很紅，大家都相信他說的話。

我一直都覺得應該要讓毒品合法化，這樣就不會讓街頭那麼亂，我是說你想想嘛，為什麼應該莉‧哈樂黛這麼好的一個人，要因為努力想戒毒而死呢？因為想重新振作起來而死？我覺得他們應該要把那些毒品給她，可能可以讓醫生當處方藥開給她之類的，她就不用為了弄到毒品把自己搞得一團糟。菜鳥的狀況也一樣。

一九五三年，忘了是春天的尾聲還是已經到夏天，總之有天晚上我站在鳥園俱樂部外面，那時候我應該剛頂替迪吉到鳥園表演完沒多久，搞不好就是那次。很多人都說這件事是在一九五三年的加州發生的，年份是對了，但地點搞錯了，是在紐約才對。總之我打毒品打到精神恍惚，穿著髒兮兮的舊衣服，站在鳥園俱樂部外面度估。這時候我看到馬克斯‧洛屈走了過來，看著我然後說我看起來「氣色不錯」。你知道嗎？他說完就掏出幾張百元新鈔塞進我的口袋。他就站在那邊，穿得超他媽光鮮亮麗，一副百萬富翁的樣子，因為他把自己照顧得很好。

我跟馬克斯感情好得跟兄弟一樣，你知道吧？他媽的，看到他這樣讓我羞恥到爆，靠，就突然覺得自己真他媽悽慘。所以平常的我大概會拿他的錢去買毒品爽一波，但這次真沒臉這樣幹了，我直接打電話給我爸，跟他說我要回家想辦法振作了。我爸從頭到尾都很支持我，所以他跟我說想回家就回家吧，我也就真的那樣幹了，搭上前往聖路易的下一班巴士。

回到東聖路易後，我又開始跟女友愛麗絲約會了。但每次都這樣，我很快就開始覺得無聊，然後就又開始打毒品。雖說不是打很多，但也是會讓我自己擔心的量了。到了一九五三年的八月底還是九

月初，馬克斯・洛屈不曉得從紐約還是芝加哥打電話來，跟我說他要跟查理・明格斯開車到洛杉磯，去參加霍華德・藍希（Howard Rumsey）的「燈塔群星會」（Lighthouse All Stars）表演，頂替謝利・曼恩的位置。他會經過東聖路易，所以就想順路來看看我。他們看到我爸的房子有多大的時候，我就跟他說儘管過來，還答應讓他們到我爸在密爾斯塔特的家住一晚。他們看到我爸的房子有多大的時候，整個傻眼了，不敢相信他還請了一個傭人跟廚師幫他料理三餐、打理雜務之類的，而且還養了一堆牛啦馬啦，媽的，他養的豬還得獎咧。

我那天還拿出絲質睡衣讓馬克斯跟明格斯享受一下。總之，看到他們兩個真好，馬克斯一如往常地光鮮亮麗，開的車還是一臺全新的奧斯摩比，畢竟他那時候賺得不少，而且他還有個有錢馬子，給了他很多錢。

我們聊音樂聊到整個晚上都沒睡，他媽的，我們真興奮到不行。我跟他們兩個這樣一聚，我才發現我有多想念紐約音樂圈的那些傢伙。那時候我已經跟我那些東聖路易的老朋友完全不是同一類人了，雖然說我還是很愛他們，跟親兄弟一樣愛。但我真的沒辦法在這城市混下去了，整個人格格不入，因為我的思考模式已經變得跟紐約人一樣。所以馬克斯跟明格斯隔天準備出發的時候，我決定跟他們一起走，我爸給了我一點錢，我就出發去加州了。

開車去加州的那趟旅程真的很屌，我跟明格斯一路上都在吵架，馬克斯就在那邊當和事佬。我們聊著聊著聊到白人的話題，靠天，明格斯他媽就直接失控了。明格斯那時候恨白人恨到入骨，一提到白人男性。他做愛的時候可能還是很愛白妞，或東方妹子，但不管他多哈白人女生，都不影響他有多討厭美國的白種男人，就是大家簡稱為 WASP（White Anglo-Saxon Protestant，白人盎格魯撒克遜新教徒）的那個族群。總之我、馬克斯、明格斯三個人不曉得為什麼聊到動物這個話

題，在這之前明格斯才剛把白人批得跟禽獸沒兩樣，反正他聊著聊著就想談真正的動物，就問我們：

「如果你開著一輛新車，突然看到路中間有一隻動物，你會閃到一邊去，結果把你的新車撞壞，還是會直接撞給他撞下去？你們會怎樣？」

馬克斯說：「我喔，我會直接朝那畜生撞下去，不然我要怎樣？停下來的話如果後面有車就會直接撞上來，然後把我的新車撞個稀巴爛耶。」

明格斯就回他：「看吧，你這想法就跟白人沒兩樣，白人就是會這樣想。白人就會直接往那隻可憐的動物身上撞下去，根本不鳥牠死活。我呢？我寧願把我的車撞壞，也絕對不會害死無助的小動物。」

我們到加州一路上都在聊這些。

我們開到一個很荒涼的地方，應該是在奧克拉荷馬州吧，剛好把我爸廚師幫我們準備的雞肉都嗑完了，所以就停車想買點東西吃。我們叫明格斯下車去買，因為他膚色很淺，搞不好餐廳裡的人會以為他是外國人之類的。我們知道不可能進去餐廳裡面吃，所以就叫他去買幾個三明治帶走就好，明格斯就下車走進餐廳裡了。我這時候才跟馬克斯說，靠，我們好像不該讓他去買的，因為他這個人真他媽有夠瘋。

突然之間明格斯就從餐廳走了出來，他媽的，整個人氣到靠北。「幹你娘咧，那些死白人超他媽機掰，不讓我們進去吃，幹，我要進去把整間餐廳炸個稀巴爛！」

我跟他說：「媽的，你能不能給我坐下？明格斯，乖乖坐下然後他媽給我閉嘴，你再說一句，我就拿瓶子敲爆你的頭。靠天喔，我們一定會被你害死，明格斯，你再繼續亂嗆絕對會害我們坐牢。」

他聽了就稍微安靜了一下，因為在那個年代，這一帶的美國白人看黑人不爽就會直接開槍，他媽

的，三小都不會遲疑。更扯的是亂殺人還不會有事，因為在這裡他們就是法律。總之我們就是這樣一路開車到加州，那裡是明格斯的老家。

我這才發現我沒想像中那麼了解明格斯，我跟馬克斯一起出去巡迴過，所以我們知道對方的個性跟習慣大概是怎樣。但我從來沒跟明格斯去過什麼地方，只有那次在加州因為菜鳥的事跟他大吵一架。我這個人比較安靜，話沒那麼多，馬克斯也跟我一樣。但明格斯呢？他媽的，那畜生一天到晚說個不停。他常常會說一些沉重到靠北的話題，有時候又會鬼扯一些比蚊子的雞雞還輕浮的東西。那王八蛋劈哩啪啦講個沒完，我撐了一陣子真他媽受不了了，靠北他說再講下去我就要拿玻璃瓶夯爆他的頭。但明格斯那畜生塊頭那麼大，我猜他大概一點都不怕我吧，但他還是閉嘴了。但這也只持續了一下子，沒多久又開始講個沒完沒了。

我們他媽終於到加州的時候，三個人都累個半死，所以我們放明格斯下車後，我就跟馬克斯直接去他的旅館房間休息了。馬克斯的表演是在賀茂沙海灘（Hermosa Beach）的燈塔俱樂部（Lighthouse），那地方根本走出去就是大海。喔對了，話說有一天馬克斯把車借給明格斯開，結果明格斯那傢伙把一個輪胎撞到脫落。你猜他怎麼撞的？為了閃一隻貓，結果撞到消防栓。靠，我差點沒笑到噴屁，因為我們開車來加州的路上就聊過這件事，結果還真的發生了。但馬克斯整個人火大到爆，媽的，他們兩個又吵了起來。

我在加州的時候遇到很多好事，我跑去燈塔俱樂部跟幾個樂手一起表演，他們還錄成了一張唱片。我去燈塔俱樂部插花演出這個時期查特·貝克被視為爵士音樂圈最夯的年輕小號手，他就是加州人。那天，他剛好也在現場表演。那是我們第一次見面，媽的，那傢伙看起來好像很不好意思，因為他剛

獲選《重拍》雜誌的一九五三年年度小號手。我覺得他自己也知道他不配拿到那個獎，因為查特他人還滿屌，其實很多小號手都比他屌。我不覺得是他的錯，但我真的對那些選他的人很不爽。查特他人還滿好的，酷酷的，小號也吹得不賴，但我們兩個都很清楚，他從我這邊抄了很多東西。總之那是我們第一次見面，他後來跟我說我坐在聽眾席裡讓他表演時很緊張。

在加州我還遇到另外一件好事，就是認識了法蘭西絲‧泰勒（Frances Taylor）。我們後來還結了婚，她是第一個跟我正式結婚的老婆。那時候，我比在紐約時更用心打理自己的外表，所以穿了一些靠北潮的衣服，頭髮也去弄了馬賽爾式波浪燙。我常常跟一個叫巴迪（Buddy）的珠寶藝術家混在一起，有一天他要開車幫人送一盒珠寶，就順道過來載我一起去。那盒珠寶是一個有錢的白人男性送給一個妹子的生日禮物，是凱瑟琳‧鄧涵（Katherine Dunham）舞團的舞者。巴迪告訴我這個舞者妹子是個性感美女，叫做法蘭西絲，還說想介紹她給我認識。

我們把車開到日落大道（Sunset Boulevard），看到法蘭西絲從樓梯上走下來，巴迪就把珠寶拿給了她。她從巴迪手中接過那盒珠寶的時候，一邊看著我，還對我微笑。我那時候穿得很體面，整個人乾淨利落。她美到幾乎讓我忘了呼吸，所以我拿出一張紙條，把我的名字和電話號碼抄在上面，然後遞給了她，跟她說不用一直盯著我看沒關係，她聽了之後臉還紅了一下。我們開走的時候，她邊走上樓梯還邊回頭看我，我當場就知道她喜歡我了。回去的路上，巴迪一直聊她聊個不停，一直在那邊說他一看就知道她覺得我不錯。

那時候馬克斯在跟一個叫莎莉‧布萊兒（Sally Blair）的黑人美女交往，那女的差點沒把他逼瘋。我每次都要她很漂亮，是巴爾的摩人，長得就像棕色皮膚的瑪麗蓮‧夢露，但她把馬克斯煩得要死。我每次都要

扳著一張臉，不能直接嘲笑馬克斯，因為他對某些事很敏感的，他不管是跟誰交往都不想搞砸。但他媽的，莎莉搞的那些爛事真的把馬克斯逼瘋了，所以他也開始在找有沒有更適合的對象了。

那陣子他認識了茱莉・羅賓遜（Julie Robinson），（現在她是歌手哈利・貝拉方提（Harry Belafonte）的老婆），而且很喜歡她。有一次他跟我說想把茱莉的朋友介紹給我認識，然後就在那邊吹說這妹子有多正點。我就說好啊，幫我們介紹一下。

我那時候超他媽有自信，我覺得只要我想要，沒有什麼妹子是我把不到手的。所以我們就開車出去接她們，結果是法蘭西絲。法蘭西絲看到我就說：「巴迪把珠寶拿來我住的汽車旅館，你跟他一起來的吧。」我就說：「對啊。」我跟法蘭西絲馬上就打得火熱，靠，把馬克斯搞得超傻眼。他跟我說，他想介紹給我認識的女孩就是法蘭西絲。我第一次碰到她完全是個巧合，但馬克斯又介紹我們見面之後，我就知道我們兩個註定天雷勾動地火，我也這樣覺得。

那是我們第一次約會，馬克斯開著他的車，跟茱莉坐在前座，我跟法蘭西絲還有另外一個叫賈姬・沃考特（Jackie Walcott）的舞者坐在後面。我們開車兜風，茱莉突然說她很想對外面大叫，馬克斯就說：「隨意啦，想叫就叫吧。」所以茱莉就真的扯開嗓子在那邊大吼大叫。

我就跟馬克斯說：「媽的，你神經病啊？你知道我們在哪裡嗎？靠北，這裡是比佛利山莊耶。我們這堆老黑跟她一個白人，然後她還在那邊尖叫，條子會把我們幹翻天的。他媽別再亂搞了。」她也就停下來不叫了。但那天晚上我們玩得真的他媽開心。我們還跑去比利・艾克斯汀家，跟他開趴、聽他扯一些屁話。他在那邊靠夭：「迪克，這些醜婊子你是從哪裡找來的啊？長得比騾子還醜。」比利他就是愛這樣開你玩笑，真的很好玩。

過不了多久，我又跟人牽上線，找到搞海洛因的門路了。所以我又開始打毒品，每次去賀茂沙海灘的燈塔塔俱樂部表演都一臉毒蟲樣，這讓馬克斯丟臉到爆。馬克斯那陣子混得很好，整個順到不行，但我的毒癮他媽又開始拖累我了，而且我到這時候還不願意面對現實。總之我有一天跟馬克斯跑去燈塔俱樂部，那天好像是他的生日吧，反正我們就站在俱樂部外面對現了。我回東聖路易的那陣子有在上柔道課，所以拿了一把刀想示範給馬克斯看，如果有人拿刀捅我，我會怎麼搶下他的刀。我把刀拿給馬克斯，叫他假裝拿刀捅我，他做出動作之後，我把刀搶了下來，然後給他來個過肩摔，你懂嗎？他就說：「靠，邁爾士，還真的滿屌的。」我做完動作把刀放回口袋，然後就忘了這件事。

後來我們兩個站在吧臺喝酒，馬克斯就說：「酒錢給你出。」我就開玩笑地回他：「你這傢伙那麼有錢，而且今天你生日耶，你來付才對。」吧臺後面的調酒師聽到了我們的對話，但他不喜歡我，所以就在馬克斯上臺準備開始表演的時候跟我說：「拜託一下，老兄，酒錢快點付一付。」我就跟他說馬克斯等等表演完就會付錢。我跟那個機掰調酒師就這樣吵了起來，吵到他對我撂狠話：「等我下班絕對揍死你。」喔對，他是個白人。馬克斯回來就跟那混帳說：「你幹嘛這樣說話？他又沒對你做什麼。」馬克斯說完就把酒錢付了，但那傢伙已經不爽到他媽失去理智了。馬克斯看到這狀況就在那邊竊笑，他看著我，好像在說：「唉呀糟糕囉，我之前就注意到他是左撇子，所以就避開他拳頭的攻擊範圍，然後一拳灌爆他的頭，再把他整個人往聽眾那邊摔過去，讓他在一堆座位之中跌個狗吃屎。馬克斯在

病。」然後他就回到臺上，去搞最後一段表演了。那個調酒師又在那邊叫囂，說什麼要教訓我之類的鬼話。機掰咧，我聽了就直接開嗆：「王八蛋，不用等到下班啦，有種現在就來輸贏啊，我們當場解決嘛。」那智障就從吧臺對面衝過來，我不是狠角色嗎，就讓老子看看你怎麼對付這個神經

210

臺上看我們幹架，還露出那種震驚的微笑。我們開始幹後一堆人在那邊尖叫，跑去地方避難。後來那個調酒師的幾個朋友跑來幫他，他媽的，全部一起衝上來把我壓制住，有人還報警了。馬克斯從頭到尾給我在那邊看好戲，連表演臺都沒走下來。我們在臺下幹翻天，他老兄一直在臺上打他的鼓。

但調酒師那幫朋友還來不及讓我掛彩，俱樂部的保鏢就來把所有人拉開了。之後條子也來了。喔對，整間俱樂部都是白人，只有我跟馬克斯不是。以前那個年代黑人別想去燈塔俱樂部，他媽連門都進不去。條子把我帶到警局，我就跟他們說那傢伙嗆我「混帳死黑鬼」（他真的有這樣說），而且是他先出手打我的。幹，我這才想到我口袋裡有一把刀。我差點嚇到挫屎，因為要是被條子發現我身上帶著這把刀，我他媽絕對要進去吃牢飯了。還好他們沒有搜我身。我又想到我叔公威廉‧皮肯斯是NAACP的高幹，所以我就把這件事跟警察說，他們就放我走了。這時候馬克斯剛好走進警察局，來把我帶回家。我他媽火大到爆，幹，直接對那傢伙開嗆：「王八蛋，你竟然就這樣讓他們把我帶走。」

但馬克斯就只在那邊狂笑，笑到差點斷氣。

我的情況又開始變糟了，最後連馬克斯都受夠了我那些爛事。我又打了一通電話給我爸，請他匯車票錢給我搭巴士回家。我這次真的是發狠要戒毒了，上路回家的時候滿腦子就只有這件事。

我回到東聖路易之後，第一時間就去我爸在密爾斯塔特的農場。我姊也從芝加哥回來了，我跟她一起在農場附近散步，走了很久，我爸終於跟我說：「邁爾士，如果是個女人讓你受這麼多苦，我會叫你離開她就好，然後去找別的女人。但兒子啊，毒品這種東西，我真的沒辦法幫你，只能在背後關心你、支持你。剩下的只能靠你自己了。」他說完之後就跟我姊轉頭走回去了，把我一個人留在那裡。我爸農場裡供客人借住的屋子裡有一間兩房式的小公寓，我住了進去，把門鎖了起來，下次走

出來就是把毒癮戒掉的時候了。

我的身體超難受。想尖叫又不能叫出聲，因為我爸如果聽到，一定會從隔壁那間大白屋過來看我發生了什麼事。所以我只能硬壓下去，通通悶在裡面。我常會聽到他從客屋外面走過去，經過的時候會停下來聽聽看我的狀況。他每次這樣我都會閉上嘴巴，什麼屁都不說，就躺在烏漆嘛黑的房間裡，媽的，汗不像流的，簡直跟噴的一樣。

我戒毒戒到身體難受得要死。整個身體都很痛苦，脖子、雙腿和全身上下的關節都硬到不行。很像關節炎那種痛，或是很嚴重的流感，那種感覺真難以形容。全身的關節都僵硬酸痛，但又不能摸，媽的，一摸就痛到尖叫，所以也不能找人來幫忙按摩。那種痛我後來還經歷過一次。是在我做髖關節置換手術之後。那是一種赤裸裸的疼痛，擋都擋不住。寧願死得痛快也不要活著受這種折磨。我待的那間公寓是在二樓，我那時候難受到一個境界，差點就打開窗戶直接給他跳下去了，希望可以把自己撞昏，好好睡上一覺。但我又想到自己的運氣實在差，我跳下去大概也只會摔斷腿然後躺在那邊生不如死吧。

如果有人能保證兩秒內讓我死，我一定會求他給我個痛快。

這種鬼日子持續了七、八天，我什麼都吃不下。我女友愛麗絲來找我，我們幹砲了，結果讓我更難受。我大概已經兩、三年沒射精了，這次一射讓我的蛋蛋痛到靠北，全身上下也跟著痛。就這樣又過了好幾天，我試著喝一點柳橙汁，但一喝就吐。

突然有一天，我就好了，就這麼突然。結束了，終於結束了。我感覺好多了，整個人感覺很棒、很純淨。我走出套房，呼吸那清新甜美的空氣，然後往我爸的房子那邊走過去。他一看到我，笑得好

燦爛，我們什麼都沒說，緊緊抱在一起，兩個人在那邊狂哭。他知道我終於戰勝毒癮了。然後我就坐下來狂吃猛吃，看到什麼全部吞下肚，因為我真他媽餓到快往生了。我這輩子應該從來沒有那樣狂嗑東西，之後也沒有。我吃完就坐在那邊，開始想我該怎麼振作起來，讓人生回到正軌，還真不是件簡單的事。

第九章

紐約、底特律 1954-1955

作品爆發：菜鳥之死與新港音樂節

戒毒成功之後我馬上去底特律。紐約什麼東西都弄得到，要回去那邊生活我實在不放心。我想說如果是在底特律，就算我又破功了，又回去打一點毒品，那裡的海洛因也不會像紐約的那麼純。我想說這樣對我比較有幫助，我那副德性真的任何幫助都不能放過。

到底特律之後，我開始在當地的一些俱樂部表演，找了艾爾文‧瓊斯（Elvin Jones）打鼓、湯米‧弗萊納根（Tommy Flanagan）彈鋼琴。我在那邊還是會打些海洛因，但那裡的貨沒那麼猛，也不太容易弄到手。雖說我還沒完全把毒品趕出我的腦袋，但就只差一點了，這我很清楚。

我在底特律待了大概六個月，那時候還會拉點皮條，把到了兩、三個馬子。其中一個馬子是個設計師，她一直在幫助我，媽的，盡全力幫那種。我不想說出她的名字，人家現在混得很好，在社會上很有地位。她那時候還帶我去一間療養院看心理醫生，那醫生問我有沒有打過手槍，我就跟他說沒有，媽的，他完全不相信。他叫我不要再打海洛因了，還說應該每天打手槍代替打毒品。我就想說他應該把自己關進精神病院才對吧！說這什麼屁話？靠打槍來戒毒？他媽的，我真心覺得那蠢貨是個神經病。

戒毒真他媽難，但最後我還是做到了。但真他媽花了我好長時間，因為我就是沒辦法說停就停。

我每次都會做半套，騙自己說我戒掉了，然後很快又會重新開始。

我有個很淫蕩的朋友，大概叫做佛瑞迪·佛魯（Freddie Frue）吧，至少我們都這樣叫他。總之，我那時候住在飯店裡，每天什麼屁都不吃。我在底特律的時候，每次想搞些毒品都是去找他，佛瑞迪就會把那天的補給包拿上樓給我。就是因為有他這種人，我才會這麼難戒毒，也是因為我這個人很軟弱。

媽的，我要重頭來過，重新下定決心戒毒了。我那時候連結婚這招都想到了，我想說找個人結婚可能會有幫助吧，考慮要不要去跟艾琳求婚，問我爸能不能幫我們辦婚禮。

但想了想又遲疑了，總之我最後還是沒搞這齣，直接跑回底特律了。

我住在底特律的那陣子，認識了一個很棒的妹子，她真的很貼心，人又長得美。但我對她很壞，在玩她，我那時候都是這樣玩女人。如果她們沒錢我就懶得見她們，因為毒癮還是纏著我，媽的陰魂不散，雖然說不像以前那樣把我纏得死死的，但也還沒完全放手，我整個人還是毒蟲心態。

我認識了一個叫克拉倫斯（Clarence）的傢伙，他是在底特律搞非法彩票生意的。有一次他跟我說：「老兄，你為什麼要那樣搞那女孩？她人那麼好，而且真心關心你。你為什麼還對她那麼壞？」

我聽了看著他說：「你他媽在講三小？」

那畜生是個黑幫大咖，身邊圍了一群小弟，口袋隨便掏就有好幾把槍之類的，我還在那邊對他大小聲，你懂吧？但要知道，對他噴那些蠢話的根本不是我，是我打的毒品讓我說出來的。但他很尊敬我，因為他愛我搞的音樂，愛聽我吹小號。所以他就說：「我剛剛說，你為什麼要那樣對待那女孩？聽清楚沒？」

我滿腦子都是海洛因，只想著再去爽一波，所以就跟他說：「幹你娘，我做什麼干你屁事。」

他用很奇怪的眼神看了看我，好像在考慮要不要一槍把我給斃了。但他很尊敬我，因為他愛我搞的音樂，愛聽我

他看我的眼神好像下一秒就要在我的頭上開個洞。但突然之間，他的眼神從冷酷變成了同情，他打量了我一下，靠，簡直把我當一條髒兮兮的流浪狗，好像剛從街上鑽進來一樣。「老兄，你真他媽可悲。你這蠢貨真夠可憐，落魄成這樣。跟你說啦，如果你值得我動手，我早就把你這蠢貨打到在全底特律叫媽媽了。但你最好給我聽清楚，你敢再欺負那女孩就不是這樣而已了，我絕對讓你這隻可悲毒蟲吃不完兜著走！」說完他就走了。

媽的，這件事讓我受到很大的打擊，因為那傢伙說的全部沒錯。打毒品的時候我根本什麼都不在乎，因為一心就只想讓身體不痛，不想那麼難受。但克拉倫斯那次真他媽讓我丟臉丟到想鑽進洞裡，在那次之後，我就認真開始改正我的行為了。

底特律的毒品真的差到靠北，就好像菲力・喬以前常說的：「乾脆省點錢，買些巧克力棒來嗑都比較爽。」媽的，因為那裡的貨都混了太多東西，都稀釋掉了。所以我越打越爽不起來。媽的，打那些爛貨根本三小爽都沒有，只會在手上戳出更多洞。搞到後來我打針根本就只是為了感受那種被針刺的感覺。後來有一天，我突然不想繼續在手上戳洞了，就這樣不打了。

底特律也有些滿屌的樂手，我開始會跟其中一些人一起表演。他們幫我很多，而且很多都沒毒癮。有個很屌的小號手，印象中叫克萊爾・洛克摩（Clair Rockamore）吧，應該沒記錯。媽的，那畜生真的很屌，我這輩子很少聽到那麼屌的小號手。我跟艾爾文・瓊斯也搞出了一點名堂，我們在一間叫青鳥（Blue Bird）的小俱樂部表演，每次聽眾都爆多，

直接給他塞爆。

我一直很想澄清一個傳聞，是關於我在底特律的時候跟克里夫‧布朗和馬克斯‧洛屈在貝克琴館俱樂部（Baker's Keyboard Lounge）的一個故事。我那時候已經在藍鳥俱樂部客座表演幾個月了，都是去獨奏，跟比利‧米切爾（Billy Mitchell）帶的駐店樂團一起表演。團裡還有湯米‧弗萊納根彈鋼琴跟艾爾文‧瓊斯打鼓。那時候貝蒂‧卡特也會來跟我們一起表演，跟尤瑟夫‧拉提夫（Yusef Lateef）、貝瑞‧哈里斯（Barry Harris）、泰德‧瓊斯（Thad Jones）、寇帝斯‧富勒（Curtis Fuller）、唐諾‧拜爾德（Donald Byrd）這些人一起。底特律的音樂真他媽潮。總之，馬克斯跟克里夫也帶著新組的樂團來到底特律，他們找了巴德‧鮑威爾的小弟里奇‧鮑威爾（Richie Powell）彈鋼琴、哈洛‧蘭德（Harold Land）吹次中音薩克斯風、喬治‧莫洛（George Morrow）彈貝斯。有一次馬克斯就邀請我跟他們一起去貝克琴館表演。

但大家都搞錯了，在那邊亂傳，說什麼我突然從雨中出現，跌跌撞撞地走進俱樂部，直接就走上臺開始吹〈我可笑的情人〉，還說我只用一個棕色紙袋包著我的小號。他們說布朗尼（我們那時候都這樣叫克里夫‧布朗）是看我可憐才讓我吹，還特意叫樂團先暫停一下，讓我吹完然後又跌跌撞撞地走回雨中。靠北喔，如果是在拍電影，這可能是很酷的一幕啦，但我根本就沒那樣啊。首先，我他媽才不會問一下人家能不能讓我插花啊。第二，我哪可能把小號裝在紙袋裡趴趴走，還淋雨咧，靠北喔，我這個人很愛惜我的樂器，不可能那樣搞。還有，我如果落魄到要用紙袋裝小號，我死都不會讓馬克斯看到，我他媽還是有點志氣的。

貝克琴館俱樂部那次，其實是馬克斯邀請我去的，因為他喜歡聽我像佛瑞迪‧韋伯斯特那樣吹。

我可以吹得像佛瑞迪那樣，讓小號在低音音域震顫，那是一種吐音（tonguing）的吹奏法，吹出震動的聲音。我只跟這團表演了一次，我真不知道人家在傳的那個版本到底是從哪冒出來的。假的，完全沒那回事。我有在吸毒沒錯，但我還沒有神智恍惚到這種程度，我那時候已經快要戒毒成功了。

總之，我是被舒格‧雷‧羅賓遜的精神激勵到，才真的把毒戒掉的。我就想說，如果他可以那麼有紀律，我一定也辦得到。我一直都很哈拳擊，在擂臺上鬥拳的時候整個人有型到爆，超他媽帥到靠北靠母。每次在報紙上看到他，他長得帥又很會敬他，因為他打，說真的，舒格‧雷是我這輩子少數幾個崇拜的偶像。他長得帥又很會把妹，條件真心不錯。說真的，舒格‧雷是我心目中的英雄，是他的形象都很像社交名人，走下豪華禮車的時候懷裡永遠抱著一個正妹，然後整個人穿得光鮮亮麗。但他為比賽做準備、開始訓練的時候，身邊絕對不會有任何女人，至少沒人看過，而且一進擂臺跟人家開幹，從來不會像大家看到的那些照片一樣，在那邊嘻嘻哈哈。他一走上擂臺絕對認真，沒在跟你開玩笑的。

所以我就下定決心要向他看齊，決定要認真搞我的音樂，而且要跟他一樣有紀律。我覺得回紐約的時候到了，我要在紐約從頭來過。我是帶著舒格‧雷的精神回紐約的，他是我心目中的英雄，是他的榜樣讓我撐過那些真他媽難熬的日子。

我在一九五四年的二月回到紐約，這之前在底特律待了五個月左右。我好久沒感覺這麼讚了，我感覺自己很威猛，不管是音樂方面還是身體狀態都是，感覺準備好了，現在不管他什麼挑戰丟過來我都不怕。我在一家飯店訂了房間住了下來。我記得我那時候打電話給藍調之音唱片公司的老闆阿弗瑞德‧萊恩，還有 Prestige 的老闆

鮑伯・溫史托克，跟他們說我準備好了，隨時都可以錄唱片。我跟他們說我戒毒成功了，想組一個四重奏樂團錄幾張專輯，只要鋼琴、貝斯、鼓、小號四種樂器，他們聽了也覺得有搞頭。

我不在的時候，紐約的音樂圈變了很多，現代爵士樂四重奏（MJQ, Modern Jazz Quartet）爆紅，他們搞的那種「酷派」室內爵士樂來愈夯。那時候大家聊的還是查特・貝克、雷尼・崔斯塔諾、喬治・謝林這些人，反正就是那些學《酷派誕生》搞出來的音樂。迪吉還是老樣子，小號吹得屌翻天，但菜鳥已經不行了，又肥又沒力，就算他老兄願意出來表演，也都吹得很爛。他有一次跟鳥園俱樂部的某個老闆大吵一架，在那邊吼來吼去的，人家乾脆直接禁止他去表演——鳥園俱樂部當初還是根據他命名的。

我回到紐約以後，滿腦子都在想演出、錄唱片，恨不得趕快彌補被我浪費掉的時間。那年我錄的前兩張唱片，是幫藍調之音錄的《邁爾士・戴維斯第二輯》（Miles Davis, Vol. 2），還有幫 Prestige 錄的《邁爾士・戴維斯四重奏》（Miles Davis Quartet），這兩張對我來說都很重要。那時候我跟 Prestige 簽的合約還沒生效，所以我才可以幫阿弗瑞德・萊恩的藍調之音錄那張。我感覺我在這兩張唱片裡吹得很到位，我找了亞特・布雷基跟我來打鼓，把波西・希斯從現代爵士樂四重奏這團抓來彈貝斯，還找了一個很年輕的鋼琴手，叫霍瑞斯・席佛（Horace Silver），他常跟李斯特・楊還有史坦・蓋茲一起表演。我記得好像是亞特・布雷基跟我介紹霍瑞斯的，因為亞特跟他很熟。霍瑞斯跟我住同一間飯店，就是 25 街靠第五大道那邊的阿靈頓飯店（Arlington Hotel），我們兩個因為這樣變得很熟。霍瑞斯的房間裡有一臺立式鋼琴，我每次都會過去他那邊彈琴，然後寫寫曲子。他年紀比我小一點，大概小我三、四歲吧，那陣子我多少會教他一點東西，用鋼琴示

範給他看。我很喜歡霍瑞斯彈的鋼琴，因為他彈得出我那時候很有興趣的放克味。他的鋼琴在我的小號聲音下面點火，然後打鼓的又是你不可能跟他瞎搞的亞特，所以你只能卯起來吹。但我在《邁爾士・戴維斯第二輯》那張專輯裡面讓霍瑞斯彈得像孟克，錄了〈其實你不需要〉（Well, You Needn't），也在《從未思想起》（It Never Entered My Mind）讓他用抒情風格伴奏。我們還一起錄了〈慵懶蘇珊〉。

我跟鮑伯・溫史托克的 Prestige 唱片公司簽了三年約。我一直都很感激鮑伯・溫史托克，感激他早年為我做的那些，因為他在整個唱片產業都看衰我、把我當廢物的時候，就願意冒險跟我簽約。喔，阿弗瑞德・萊恩也是，他那時候也看好我。我剛開始幫 Prestige 錄唱片的時候，鮑伯給我的錢沒有很多，好像每張給我七百五左右吧，而且他還想要我所有的音樂出版權，但我沒同意。他給我的錢是不多沒錯，但一九五一年那時候，我就是靠那一丁點錢買毒來爽的，而且我在那段時間錄的那些唱片讓我學到很多，學會怎麼當一個好團長，也讓我更了解唱片（我是說好唱片）是怎麼錄出來的。我們相處得還算不錯，但他每次都想命令我做這個做那個，喜歡在我錄唱片的時候管東管西的，明明是我的唱片。所以我每次都跟他說：「我才是樂手，你只是製作人，所以你就管好那些技術層面的東西就好，少來管我玩創意。」如果他還是聽不懂，我就會直接開噴：「幹你娘咧，鮑伯，你他媽給我滾出去，少來礙事。」我如果沒這樣嗆他，大家現在就聽不到桑尼・羅林斯、亞特・布雷基（後來還有柯川跟孟克）搞出那些屌翻天的音樂了，因為他們每次幫 Prestige 錄音，鮑伯都想叫他們照他的方式玩音樂。

大部分的白人製作人，永遠都只想讓你的音樂聽起來更白人，所以你如果想想保住音樂的黑人精神，錄唱片的每一步都要跟他們對著幹。鮑伯想搞的音樂根本就是些無聊的垃圾，想搞白人風又搞得半調

220

子，根本不三不四。但我還是要幫他說句公道話，至少他過一陣子之後有點長進。鮑伯出手一直都不大方，就連後來我們出了一堆屌到飛起來的神片，他給錢還是一樣小氣。他就給那麼一點錢還希望我把其他東西全都放棄。那個年代他們就是這樣壓榨爵士樂手，特別是黑人樂手。其實就算是今天也沒好到哪裡去。

我不知道怎麼回事把小號搞丟了，好幾次表演都只能跟亞特・法莫租小號來應急。幫 Prestige 錄的那張《邁爾士・戴維斯四重奏》裡面那首〈藍霧〉（Blue Haze）就是用他的小號吹的，我們那時候是在 31 街那邊錄音。我對那次還有印象，因為我們錄〈藍霧〉的時候，我想把電燈通通關掉，因為我覺得那種氣氛比較對，大家比較好進入狀況。總之我叫人把錄音室的電燈通通關掉的時候，不知道是誰突然冒出一句：「燈關掉就看不到亞特・法莫了。」幹，我差點沒笑死，他們會這樣說是因為亞特・布雷基跟我皮膚都超黑。我記得這次錄音跟邁爾士・溫史托克好像就是從那時候開始找魯迪・范・葛德（Rudy Van Gelder）當錄音師的，魯迪住在紐澤西州的哈肯薩克（Hackensack），所以我們就直接在他家裡錄音，就在他客廳。我們幫 Prestige 錄的唱片大部分都是在那裡錄的，一直到後來魯迪又蓋了一間大型錄音室才換過去。他家客廳不大，但大家就是會擠在那邊開始搞音樂。總之，我那陣子每次都是跟亞特・法莫借小號來吹，但有一次，我去跟他拿小號，準備拿去表演的時候他不借我了，因為那天他自己也要表演。我們就這樣吵了起來，為了他的小號吵起來。我每次跟他拿小號都會付他十塊錢，所以我就覺得沒人可以跟我搶，就連他自己也不行。那次之後，我就改去跟朱爾斯・哥倫拜（Jules Colomby）借樂器，一直借到我買小號。朱爾斯是 Prestige 員工，幫他們幹一些包裝唱片之類的工作，他是個業餘的小號手，也是鮑伯・哥倫拜

（Bobby Colomby）的哥哥。鮑伯就是後來那個血汗淚合唱團（Blood, Sweat and Tears）的成員。

四月幫 Prestige 錄音的那次，我換掉亞特・布雷基，找肯尼・克拉克來打鼓，因為我想要搞那種比較輕柔的聲音幫我伴奏，但又要有點搖擺的感覺。那次錄音我有用弱音器，想用鼓刷的聲音。說到那種輕柔的鼓刷技巧，真他媽沒人比克拉克更屌了。

那個月我又幫 Prestige 錄了《漫行》（Walkin'）這張，這張專輯整個翻轉了我的人生跟音樂生涯。

那次錄音我找了傑傑・強生跟樂奇・湯普森，因為他們兩個都可以吹出那種宏大的聲音，我他媽就是要這個。你懂的，樂奇會吹班・韋伯斯特的那種抒情、搖擺的調調，也會吹咆勃爵士樂那樣的風格。傑傑・強生吹出的聲音比較宏大，然後我們還找了波西・希斯彈貝斯、亞特打鼓、霍瑞斯彈鋼琴。

我們都是在阿靈頓飯店，在我的房間或霍瑞斯的房間弄出那些曲子的。媽的，那堆音樂真多都是用霍瑞斯那臺舊鋼琴搞出來的。那次一錄完音，我們就知道這音樂絕對不是開玩笑的，就連鮑伯・溫史托克跟魯迪都興奮到不行，很看好我們這次做出來的音樂。但一直到這張專輯在那年稍晚真的出了之後，那種衝擊力才一拳灌上來。他媽的，那張唱片真是畜生級的，霍瑞斯彈出他那種放克風的琴音，亞特的鼓也打得很猛，用那些屌翻天的節奏幫我們伴奏。那張唱片是真的很屌。我那時候是想把音樂帶回咆勃爵士樂那種即興精神跟嗨翻天的激情，就是迪吉跟菜鳥開創的那種東西。但我那時也想帶著那種比較放克的藍調，去搞那種放克風的藍調，就是霍瑞斯把我們帶去的那個方向。然後再加上我、傑傑

・強生跟樂奇，這張唱片不屌都難。

差不多那時候，國會唱片出了那些我們在一九四九跟一九五〇年幫《酷派誕生》錄的那些曲子。國會唱片從總共十二首曲子裡面挑了八首，出在一張密紋唱片上，就把這張專輯叫做《酷派誕生》。

222

這是大家第一次用這個名字稱呼那些音樂。他們沒出〈Budo〉、〈動〉、〈Boplicity〉這三首，他媽的，讓我超不爽。但因為他們出了這張唱片，特別是因為《酷派誕生》這個名字在那時候超他媽響亮，很多人又開始注意到了我了，尤其是那些樂評，那些白人樂評。我開始考慮組一個長期的樂團去巡迴表演。

我想找霍瑞斯·席佛彈鋼琴、桑尼·羅林斯吹次中音薩克斯風、波西·希斯彈貝斯、肯尼·克拉克打鼓。

但因為桑尼一直在吸毒，常常被抓進去關，讓我一直沒辦法把這團組起來。總之我那時候是有這個想法。

一九五四年的夏天，我又進錄音室幫 Prestige 錄音了，這次是跟桑尼、霍瑞斯、波西，還有找克拉克打鼓。我很確定我那時候想玩什麼音樂、想找的是什麼聲音，所以我知道克拉克可以帶給我一個亞特·布雷基沒有的面向，因為他鼓打得比較收斂。我不是說他鼓打得比亞特好，只是說他的風格剛好就是我那時候想要的。

差不多在這時候，還有一個鋼琴手的風格讓我愛到不行，我那時候超愛亞曼德·賈麥爾（Ahmad Jamal）彈鋼琴的風格，還有他的一些音樂觀念。是我姊姊桃樂絲在一九五三年讓我注意到這個人的，她從芝加哥波斯酒館（Persian Lounge）的電話亭打給我，跟我說：「小鬼（因為我跟我爸同名，我家裡的人都不叫我邁爾士，一直到很久以後，我爸過世之後才會叫我的名字），我有一次剛好去到那附近，就跑去聽他表演，他的空間感、他那種輕柔的彈法、他的輕描淡寫，還有他幫各種音符、和弦、樂句斷句的方式，都一拳灌爆我腦門，真的太屌了。而且我很愛他彈的那些曲子，像是〈頂部有流蘇的馬車〉（Surrey with a Fringe on Top）、〈抱緊我〉（Just Squeeze Me）、〈我可笑的情人〉、〈別來吻我〉（I Don't Wanna

Be Kissed〉、〈比利男孩〉（Billy Boy）、〈穿印花洋裝的女孩〉（A Gal in Calico）、〈你還會是我的嗎〉（Will You Still Be Mine）、〈與我無關〉（But Not for Me）、〈新倫巴〉（New Rhumba）。

我也很愛他一些原創的曲子，像是〈亞曼德藍調〉（Ahmad's Blues）跟〈新倫巴〉（New Rhumba）。

我好愛他怎麼在鋼琴上抒發情感、愛他那種彈法，還有他在樂團分部的時候怎麼運用留白。我一直都覺得亞曼德・賈麥爾是個屈到不行的鋼琴手，但一直都沒受到該有的重視。

一九五四年夏天，亞曼德・賈麥爾對我的影響還沒到後來那麼大，但也已經夠大了，至少讓我把〈與我無關〉也放進我幫Prestige錄的那張專輯。我們那次錄的其他幾首曲子，通通都是桑尼・羅林斯寫的，桑尼・羅林斯是真的很屌，真他媽厲害。他對非洲很有興趣，乾脆直接把奈及利亞的拼法倒過來當作曲名，就是那次錄的〈Airegin〉。還有一首是〈Doxy〉。其實他那次都是直接把這幾首曲子的譜帶去錄音，當場就在錄音室裡面改寫，他就撕了一張紙在那邊寫下一個小節、一個音符、一個和弦，或和弦變換，大家走進錄音室準備開搞的時候，我就會問桑尼：「曲子呢？」然後那傢伙就會回答：「我還沒寫。」要不然就說：「曲子我還沒寫完。」所以他寫了什麼我們就搞什麼，然後他又會跑到角落繼續寫，撕幾張紙在那邊抄成樂譜，過了一陣子就會跑過來跟我說：「邁爾士，好了，寫完了。」他那首〈Oleo〉就是這樣寫出來的。Oleo這個名字取自人造奶油（oleomargarine），那時候這種拿來替代奶油的便宜貨還會進來。這首曲子獨特的地方就在這裡。

我們那時候會用一種我們自己叫做「啄」的吹法。就是把重複樂段分割，就是把它拆開，有時候跟著節奏，有時候又跑掉。如果鼓手很好，效果就會很棒。我們團上有肯尼・克拉克，沒有人比他會

玩這一套。

我那時候不打海洛因了，但偶爾還是會打一點古柯鹼，因為我覺得那不太會上癮，隨時都可以停，而且停掉之後身體也不會不舒服。每次要創作，或是要進錄音室搞很久，古柯鹼都超他媽好用的，所以我們這次錄音也有打那種液態的古柯鹼。話說這次錄音順利到不行，我每天都愈來愈有自信，但我還沒辦法撐起一個一起搞音樂的固定樂團，這讓我很不爽，因為如果把這次一起錄音的這批人組一組絕對屌翻天。肯尼都在跟現代爵士樂四重奏那團搞音樂，搞得很投入，波西、亞特、霍瑞斯他們三個也有在討論要不要隔年組個團。所以我為了賺錢養活我自己，就跟菲力·喬·瓊斯跑到各個城市去跟當地的樂手一起表演。菲力他會先去，把人找齊了，然後我再去跟他們一起搞場表演。媽的，只能說我還沒混出該有的樣子。

但這段時間，我們也很常跑去鳥園俱樂部搞那種多人即興表演。像這種場合一定不缺古柯鹼，大家會在那邊傳來傳去，樂手全部都會吸。我就是在那時候發現小號手如果吸太多古柯鹼，嘴巴超容易乾，要一直喝飲料才會好一點。雖然說這樣會讓我的嘴巴吹到麻木，但靈感會一直衝出來，直接衝上我的腦門。

我染上毒癮的那幾年，俱樂部老闆個個把我當垃圾，樂評家也都一個樣。但現在，到了一九五四年，我感覺自己身體變得更強壯了，也把海洛因戒掉了，所以我就覺得我終於不用再忍受他們那種嘴臉了。只不過這種心態藏在我內心很深的地方，我沒事不會意識到，也不會特別去想這件事。我對之前四年在我身上發生的事超他媽不爽，媽的，累積很多憤怒在心裡。我那時候幾乎誰都不相信，所以

我對人的態度才會是這樣吧，我們每次去俱樂部之類的地方表演，我都對那些畜生冷酷到靠北，反正你錢掏出來我就表演，但我媽才不屑討好任何人，我才不要像個智障在那邊陪笑臉。那陣子我表演的時候連曲名都不報了，因為我覺得曲子的名稱根本就不重要，重要的是我們玩的音樂本身。他媽的，如果聽眾聽得出來我們搞的是哪首曲子，那我還報上曲名衝三小？我表演的時候也不跟聽眾講話了，他媽的，他們又不是來聽我講話的，明明是來聽音樂。

很多人都覺得我孤僻，我也真他媽孤僻，但最主要是我不知道可以信任誰。我防備心很重，我那時候對人的態度就是這樣，而且很多人都看到我每次跟不認識的人混在一起都他媽疑神疑鬼的。而且因為我之前吸毒過，我為了保護自己也會刻意避開很多人，不跟他們走太近。但真正跟我比較熟的朋友，其實都嘛知道我這個人才沒有報紙寫得那麼機掰。

我成功說服了巴比．麥奎倫教我拳擊，他知道我不碰毒品了才願意收我當學生。那陣子我一有時間就跑健身館，巴比就會教我打拳，不開玩笑，他整個卯起來狂操我。我們兩個變成了好朋友，但他主要還是當我的拳擊教練，因為我真的想變得跟他一樣會打拳。

那時候巴比跟我會一起去看拳擊賽，然後到中城區的格理森健身館訓練，要不然就是去席佛曼健身館（Silverman's Gym），就在哈林區 116 街跟第八大道（現在第八大道在 110 街以北叫做弗雷德里克．道格拉斯大道）街角一棟樓的四樓還是五樓。舒格．雷都會在那邊練拳，他每次一來訓練，大家不管在幹什麼都會停下來，一直盯著他看。

巴比那傢伙有一個絕招，我取名為「旋轉出拳」，就是出拳揍人的時候旋轉你的臀部跟腿部。巴比就像拳王喬．路易斯的教練傑克．布雷克本（Jack出拳的時候這樣旋轉，打下去就會更有力道。

Blackburn），就是那個教喬怎麼旋轉出拳的教練。這就是為什麼喬只要一拳就可以把對手尻到昏過去，我猜巴比大概就是從喬身上學到這招的吧，因為他們兩個認識，而且都是底特律人。強尼·布拉頓（Johnny Bratton）也會這招，舒格·雷也懂怎麼旋轉出拳，其實那些很屌的拳擊手比賽的時候都愛用這招。

要學會旋轉出拳就要重複一直練一直練，練到變成一種反射動作，到最後連想都不用想就可以打出來。其實就跟練樂器一樣，一定要持續練習，給他一直練一直練就對了。很多人都說我有拳擊手的靈魂，說我的思考模式很像拳擊手，可能真的是這樣吧，對那些我很重視的事，我好像是個很有攻擊性的人，比如說玩音樂或做我自己想做的事情的時候。而且如果我覺得有人對不起我，我想都不用想就會跟他幹架，拳頭舉起來就尻下去。我這個人一直都是這樣。

拳擊真的是一門科學，我他媽超愛看兩個狀況內的高手打比賽。比如說看到拳擊手出刺拳往對手的外側打，如果對手閃過刺拳，不管是往右還是往左移動，你都可以掌握他會往哪裡走，然後就在他的頭移動的瞬間一拳給他尻下去，揮拳路徑直接逮中他移動的方向，直接來個爆頭。就是這樣，完全是科學跟精準計算，才不像某些人說什麼瘋狂亂打就會贏，媽的，聽他們在放屁。

總之巴比那時候就在教我強尼·布拉頓的打法，因為我就是想學這種打法。拳擊就跟音樂一樣，有不同的風格，喬·路易斯有他自己的風格、艾札德·查爾斯（Ezzard Charles）有他自己的風格、亨利·阿姆斯壯有他自己的風格、強尼·布拉頓有他自己的風格、舒格·雷·羅賓遜有他自己的風格。就是這樣，後來的穆罕默德·阿里（Muhammad Ali）、舒格·雷·雷納德（Sugar Ray Leonard）、馬文·哈格勒（Marvelous Marvin Hagler）、麥克·史賓克斯（Michael Spinks）和麥克·泰森（Mike Tyson），風格

也都不一樣。亞契‧摩爾（Archie Moore）那種躲貓貓式的打法也很屌。

總之不管你做什麼，最好都要有自己的風格，寫作、玩音樂、畫畫、搞時尚、打拳擊，其實做什麼都一樣。有些風格做起來很溜、很有創意、很有想像力、很創新，有些就沒那麼屌。我說的這些好的特點，舒格‧雷‧羅賓遜通通都包了，而且那傢伙是我這輩子看過動作最細膩、最精準的拳擊手。

巴比‧麥奎倫跟我說，舒格‧雷‧羅賓遜每次在比賽的前兩、三個回合，每回合都會做四、五個陷阱給對手跳，就只是要看對手怎麼反應。雷有時候會伸長手臂試探你，但他也會保持距離，剛好讓你打不到他，趁機測量一下距離。量好距離之後就會一拳把你灌倒，莫名其妙就「砰！」一聲，直接讓你躺在地上數星星。對別人的時候，他可能會先閃掉一些刺拳，然後又是「砰！」一聲給他轟下去，媽的，用力猛揍對手的身體側邊。他可能在第一回合就會這樣打，這樣大力猛揍身體側邊個八、九次以上，下一步就是往那個衰鬼頭上一拳灌下去，可能會朝頭部連轟個四、五拳。然後又會換回來用力揍對手的肋骨，然後再回去繼續尻他的頭。這樣到了第四、第五回合，那衰鬼根本就搞不清楚雷接下來要怎麼搞他了。而且打到這時候，他的頭跟肋骨應該都痛到靠北靠母了。

這種東西絕對不是生下來就會的，一定要有人教，就好像教別人怎麼把一個樂器玩得對、玩得正確一樣。等你學會怎麼正確地玩好你的樂器之後，當然可以把這些都丟掉，爽怎麼搞就怎麼搞，反正就是按照自己的想法，去玩出自己的一套音樂跟聲音。但前提是一定要先學會怎麼好好去搞，該學的還是要學，不管是音樂還是拳擊都是這樣。我音樂這方面是迪吉和菜鳥教我的，還有孟克、亞曼德‧賈麥爾跟巴德‧鮑威爾。

我以前跑去116街那邊看舒格‧雷訓練的時候，都會看到一個黑人老頭在那裡，大家都叫他「老

兵」，我一直到現在都不知道他的真名叫什麼。雷除了他的教練之外，就只聽「老兵」一個人的話。

雷每次退到擂臺旁邊的時候，「老兵」就會鑽過去，在他耳朵旁邊不曉得跟他說三小，雷就會在那邊一直狂點頭。沒人知道「老兵」跟雷說了三小，但雷回到擂臺之後就會來個大爆發，我靠，直接把對面那個衰鬼揍成豬頭，真夭壽，根本把對手當隔壁老王在打。我以前真他媽愛看雷打拳，把他當偶像拜，那年夏天我還告訴他，我成功戒掉海洛因主要就是被他的精神感動，他聽了哈哈大笑。

我記得我以前常常跑舒格・雷開的那間俱樂部，在第七大道 122 街還是 123 街那一帶（現在叫小亞當・克萊頓・鮑威爾大道），雷自己都會在店裡。很多潮男正妹都會在那裡混，還會有些打拳的傢伙跟一些黑社會大咖。大家都會站在那邊聊天打嘴炮，說到手舞足蹈的，每個人都潮到不行。有時候可能會有拳擊手稍微跟雷挑釁之類的，雷就會看著那畜生說：「你不信我是現在的拳王？媽的，我現在就站在這裡跟你講話嗎，我們就在這裡開幹，敢不敢？」他會抬頭挺胸地站在那邊，兩隻腳張開站好，雙手握在身前，整個人還會在那邊前後搖擺。那傢伙真他媽有夠帥氣利落，頭髮抹了髮油往後梳，還一邊微笑。他每次挑釁別人，看他們敢不敢說出太超過的話，都會露出他那種歪歪斜斜的邪笑，媽的，囂張到不行。那些最屌的拳擊手都很愛測試人，就跟最屌的藝術家一樣，遇到誰都要測試一下。舒格・雷絕對

他以前常常會走過來我這邊，然後跟所有人說我是個很屌的樂手，結果想不開想當拳擊手，說完就用他招牌的高頻笑聲在那邊狂笑，雷很喜歡跟樂手混在一起，因為他自己也喜歡打鼓。雷知道我是強尼・布拉頓的狂粉，所以每次強尼・布拉頓有比賽的時候，雷都會走過來問我：「你家小子會怎麼

他以前常常會走過來我這邊，然後跟所有人說我是個很屌的樂手，結果想不開想當拳擊手，說完就用他招牌的高頻笑聲在那邊狂笑，雷很喜歡跟樂手混在一起，因為他自己也喜歡打鼓。雷知道我是強尼・布拉頓的狂粉，所以每次強尼・布拉頓有比賽的時候，雷都會走過來問我：「你家小子會怎麼

是沒人惹得起的王者，他自己也清楚得不得了。

搞呢？」

我就會回他：「什麼怎麼搞？」

他就會說：「靠北喔邁爾士，我是說他下一場比賽會怎麼搞？他的對手那麼壯一隻，他應付不來啦，強尼這種次中量級拳手一定打不過那種大隻佬。」強尼那次的對手是個中量級的加拿大人，雷以前跟他打過，而且一路打了十回合。雷跟我講這些的時候雙腳調整了一下、挺起胸站好、雙手握在一起垂在身前，一臉冷酷地瞪著我的眼睛，然後對我露出笑容。然後他就說：「所以你覺得咧，邁爾士，你還敢站在這跟我說他會贏？」

其實他清楚得不得了，他知道我絕對不會唱衰強尼，所以我回他：「對啊，我覺得他會贏！」的時候，雷也只在那邊冷冷地繼續對我笑，然後就對我說：「好吧。你馬上就知道了，等著看吧。」

結果強尼‧布拉頓在第一回合就把那加拿大佬 KO 掉了，我就跟雷說：「唉呀，雷，所以我說，強尼還是有兩把刷子的嘛，對吧？」

他就回我：「嗯，是沒錯，但運氣好也就只有這次了。等他在播臺上遇到我你就知道，到時候就不會像這次那麼好狗運了。」後來雷真的幹掉了強尼‧布拉頓，那之後他還特地跑來找我，一樣擺出那副跩樣，站在那裡前後晃來晃去的，臉上露出歪歪斜斜的邪笑，對我說：「邁爾士啊，所以我說，你現在覺得你家那小子實力怎樣啊？」說完又用他那高頻的笑聲在那邊狂笑，笑到我都以為他要當場嗝屁了。

我之所以一直講到舒格‧雷，是因為一九五四年的時候，除了音樂之外，我生命中真的只有他

最重要了。不誇張，我發現我連行為舉止都變得跟他愈來愈像，各方面都是，連他那跩個

二五八萬的態度都學了一點。

雷是個冷血殺手，全世界沒人比他屌，我一九五四年的時候一心就只想變成他那樣。我剛來紐約的時候很有紀律，我現在要做的，其實就是回到那時候的狀態，就是找回掉進毒品這個機掰爛坑之前的樣子。所以從那時候開始，我他媽不再誰的話都聽了。舒格·雷身邊有個「老兵」，我也幫自己找了一個這樣的傢伙，就是吉爾·艾文斯。我那時候就下定決心，如果誰跟我說一些對我沒幫助的廢話，我他媽就會直接開噴。「去他的垃圾東西。」媽的，就是這種態度讓我走回正軌。

我認識的人當中，沒幾個人能像吉爾·艾文斯那樣，「啪」一下就懂我在音樂方面的想法。比如說他來聽我表演的時候，他會慢慢靠過來我旁邊，然後跟我說：「邁爾士，你吹小號的時候可以吹出那種很舒服、很開放的音色，其實可以多這樣吹一點。」說完就走掉了，只留我在那邊思考他說的話。我當場就會發現他說的他媽一點都沒錯。他有時候也會跑過來小小聲跟我說（一定都是私下說，不會讓別人聽到）：「邁爾士，不要讓他們自己那樣搞音樂，你要吹點東西壓過他們，把你的聲音也放進去。」要不然就是在我跟白人樂手一起表演的時候，跟我說：「用你的號聲壓過他們的聲音。」他的意思就是要我壓過他們那種白人的音樂和感覺，叫我把我的音樂放在最上層，讓我那種黑人感的音樂蓋過他們的音樂。其實這些我都嘛知道，但吉爾他這樣再強調一次可以提醒我不要忘記。

一九五四年的時候，我開始很規律地跑健身館，盡量把狀態維持到最好，不管是身體還是心靈都是。我本來就很確定我內心深處還是很想成長的，因為我來紐約之前就有這種想成長的慾望，其實一直到剛來紐約的時候都有，一九四九年離開巴黎之後才失去的。我也發現一個人的生命中，只要有一

個「老兵」或吉爾・艾文斯這種貴人，就真的算是幸運到不行了。就是那種跟你關係夠好，可以在出錯的時候拉你一把、讓你注意一點的朋友。如果我沒有吉爾這樣的朋友在旁邊提醒我，誰知道我會幹出什麼鳥事、變成什麼鳥樣呢？其實戒毒之後的那個我才是我真正的樣子，只是藏在內心深處，很久沒出來見人了。所以我戒毒成功之後，我就變回以前那個真正的我了，那個想盡辦法成長的我，畢竟我當初會跑來紐約就是為了要成長。

一九五四年夏天，茱麗葉・葛芮柯大老遠來紐約跟人談拍電影的事，那時候有人想把海明威的小說《太陽照常升起》（The Sun Also Rises）拍成電影，想找茱麗葉來演。這時她已經是全法國最紅的女星了，就算不是也差不多，所以她在公園大道（Park Avenue）上的華爾道夫飯店（Waldorf-Astoria）上有一整間套房給她住。她跟我聯絡上。我們自從一九四九年就沒見過面，在那之後發生了好多事。這些年間我們有寫過幾封信，透過共同朋友傳過話，但也就這樣而已，沒別的了。我那時候很想知道她知不知道我這幾年再次跟她見面還會不會勾起我的情緒，她那時候一定也是一樣的心態。我不曉得她知不知道我這幾年狀況有多淒慘，我也很好奇我打海洛因的事有沒有傳到歐洲。

總之她邀我過去找她，我就去了。但我記得那時候有點緊張，因為我想起之前離開巴黎的時候我有多崩潰，那時候我滿腦子想的都是她，我的心裡、我的血液裡只有她。她應該是我第一個真心愛上的女人，之前那樣跟她分開起我的情緒，就這樣摔了一大跤，摔進海洛因這個坑裡。我知道在我內心深處，我很想見她，應該說我知道我非見她不可。但為了以防萬一，我帶了一個朋友跟我一起去，就是那個鼓手亞特・泰勒。這樣我比較有辦法應付那個情況，比較不會讓情況失控。

我們開著我那臺小小的二手 MG 跑車來到華爾道夫飯店，倒車入庫的時候還猛踩了一下油門。這

232

讓那些白人超不爽，兩個怪裡怪氣的黑鬼開著一臺MG跑來華爾道夫飯店不知道衝三小。我們走到櫃臺，整個飯店大廳的人通通都盯著我們猛看，你懂嗎？他們就是搞不懂怎麼會有兩個黑鬼跑來華爾道夫飯店的迎賓大廳，而且還不是飯店的雇工，對那群蠢貨來說，這跟看到鬼沒兩樣。我走到櫃臺說要找茉麗葉·葛芮柯，坐櫃臺的服務員還以為他聽錯了：「你說誰？茉麗葉什麼？」那畜生一臉覺得我在唬爛，覺得他眼前這個黑鬼一定是在發神經。我又把她的名字說了一遍，然後叫他打到樓上給她。

他就照做了，但他邊撥電話還邊用一副「我真不敢相信」的眼神看我。茉麗葉叫他讓我們上樓的時候，我還以為那畜生會當場驚嚇到暴斃。

我們兩個又走回去，跨過整個大廳去搭電梯，靠，大廳現在安靜得跟墳場一樣。總之我們搭電梯上去茉麗葉的房間，她一把門打開就衝上來抱住我，還狠狠親了我一下。我這才跟她介紹亞特，亞特這時候站在我後面，她一臉驚訝到亞特之後，臉上的笑容馬上就消失了。說真的，你完全看得出來她一點都不想看到那傢伙在那個時候出現在那裡。她真的很失望。總之，我們進到房間裡，媽的，她真的是美到冒泡，比我印象中還要美。我的心臟怦怦狂跳，他媽的，我很努力想壓住我的情緒，所以就故意對茉麗葉很冷淡，切換成我那種黑人皮條客的模式。其實主要是因為我太害怕了，也因為我吸毒那陣子還真的染上了那種皮條客脾氣。

我對她說：「茉麗葉，給我一點錢，我現在就需要錢！」她就從包包裡掏出一點錢拿給我，但她一臉震驚，好像不敢相信眼前發生的事是真的。我拿了錢，然後在那邊走來走去，超他媽冷酷地看著她。但其實我內心好想衝過去緊緊抱住她、跟她做愛，但我好怕這樣會在我心裡產生什麼影響，害怕我會沒辦法處理自己的情緒。

大概過了十五分鐘，我就跟她說我還有事要先閃人了。她問我之後還會不會來見她，還問我有沒有可能跟她一起去西班牙陪她拍那部電影。我就跟她說我會考慮考慮，之後再打電話跟她說。我覺得她大概從來沒被人這樣對待過，靠，那麼多男人都想要她、渴望她，她不管想要什麼大概都隨隨便便就到手吧。「我走出房門的時候，她問我：「邁爾士，你真的會回來嗎？」

「婊子閉嘴，就跟你說我之後會打給你！」我話是這麼說，但其實我內心好希望她會找個理由把我留下來。但我們剛剛重逢的時候，我真他媽對她太壞了，她整個人震驚到不知道怎麼反應，只能默默讓我走。我後來打電話跟她說我太忙了，不能跟她去西班牙，但我之後真的去法國的話，她願意跟我見面。她給了我她的住址跟電話號碼，不知道該怎麼辦，但她說如果我之後真的去法國的話，她願意跟我見面。她給了我她的住址跟電話號碼，然後就把電話掛斷了，就這樣。

我們最後真的有在一起，當了好多年情人，我後來跟她說了那時候的狀況，告訴她我們在華爾道夫飯店見面的時候，我心裡到底有什麼困難，她也能理解，也原諒我了，但她也說我當時那樣對待她真的讓她很困惑、很失望。在我們重逢前，茱麗葉就演了很多電影，其中有一部可以看到她把一張我的照片放在床邊的桌上，那部好像是尚・考克多（Jean Cocteau）拍的吧。

其實從整個這件事就可以看出來，我染上毒癮之後某方面就變了，他媽的，我總覺得這世界對我有敵意，所以我整個人就縮起來保護自己。這就是為什麼，就像跟茱麗葉・葛芮柯的這次，我有時候會搞不清楚誰是敵人、誰是朋友，而且我常常不會停下來分辨清楚。媽的，我根本管不了那麼多，反正對大多數人都很冷酷就對了，這就是我保護自己的方式，幾乎不讓任何人走進我心裡，不讓任何人去影響我的感覺跟情緒。而且有好長一段時間，這招對我來說都滿有效的。

234

一九五四年的耶誕夜，我找了米爾特·傑克森、瑟隆尼斯·孟克、波西·希斯、肯尼·克拉克進錄音室幫 Prestige 錄了一張唱片，這張叫《巨擘同行》（Miles Davis and the Modern Jazz Giants）。我們是到魯迪·范·葛德在哈肯薩克的錄音室錄的。喔對了，我知道很多人對這次錄音有很多誤解，他媽的，一堆人在那邊胡傳，說什麼我跟瑟隆尼斯·孟克因為這次錄音把關係搞得很緊張，還說我對他發火之類的，根本胡說八道，大部分都是在鬼扯，真的很夭壽，謠言重複一直傳就變得好像真的一樣。我跟你說啦，那天發生的就只有一件事──就是我們那天搞了一些屁翻天的音樂。但我也想好好澄清一下我跟孟克之間到底發生了什麼事，媽的，一次把這件事解決。

那天我只不過是叫孟克在我吹的時候不要彈，先不要幫我伴奏，除了他寫的那首〈貝姆莎搖擺〉（Bemsha Swing）之外。我會叫他不要彈，是因為孟克他就是搞不懂怎麼幫銅管樂手伴奏，他一直都是這樣。跟他搭配還能搞出好音樂的銅管樂手，就只有約翰·柯川、桑尼·羅林斯，還有查理·魯斯（Charlie Rouse）他們三個。我會叫他不要彈，我是這樣覺得啦，而且他特別不會跟小號手搭配。但孟克跟大多數的銅管樂手搭配的時候都彈得不太行，小號可以吹出的音沒那麼多，所以節奏組一定要把節奏給催出來，可是孟克這方面就不太會。小號手需要節奏組整個火燙起來，就算吹的是一首慢板抒情曲也一樣，一定要搞得夠勁就對了，但孟克通常就是不好這一味。既然是這樣，我乾脆叫他在我吹的時候不要彈，因為他配置和弦進行的方式我很不順，而且錄音當天就只有我一個銅管樂手。不管是作曲還是編曲，我想聽節奏組去慢步，不要加進鋼琴，我想在我們的音樂裡面聽到那種空間感。這是我從亞曼德·賈麥爾那邊學來的。

始玩這種概念，就是在音樂之中透出空間感，好像呼吸一樣。這是我從亞曼德·賈麥爾那邊學來的。

《巨擘同行》這張專輯裡還收錄了一首賈麥爾常彈而且我也很愛的曲子〈我愛的男人〉（The Man I

Love)。

 孟克在這張專輯裡彈的鋼琴都很好聽、很自然,完全就是我想要聽他搞的音樂。我直接跟他說白了,告訴他我想聽到的鋼琴是怎麼樣的。其實就算我不說,他本來就打算這樣彈,總之,我事先就跟他說好,在我吹完之後稍微等一下再進來,他也就這樣搞了,我們根本沒有吵架,完全沒有。所以我就他媽搞不懂了,外頭謠言怎麼會傳成這樣,說什麼我跟孟克吵翻天,差點直接幹起架來。

 孟克是很常練肖話沒錯啦,那傢伙沒事就瘋瘋顛顛地到處找人亂聊,但他這個人就只是喜歡這樣講幹話,也沒什麼別的意思,認識他的人都懂。他可能會在一堆人面前開始自言自語,想到什麼就說什麼。孟克也是講幹話唬人的大師,他就是靠這招讓別人不敢惹他的,靠裝瘋賣傻嚇唬別人。所以搞不好是有人問到這次錄音,然後他故意隨便亂掰的吧,就只想要那些人而已。倒有一件事我很確定:孟克就像個小嬰兒。他心裡很有愛,而且我也很確定孟克很愛我,我也超愛他。就算我耍機掰,惹他、搞他,而且連搞一個星期,那傢伙也絕對不會跟我幹架,他就不是那種人。孟克是很溫柔的人,又美又溫柔,但他也壯得跟一頭牛一樣,如果我說過我要一拳尻爆孟克的臉(先澄清我沒說過這種話),乾脆來人直接把我關進精神病院比較快,因為孟克輕輕鬆鬆就可以把我整個人舉起來,丟到牆上砸個稀巴爛。

 我們那次錄音搞出了很屌的音樂,那張唱片後來也變成經典,就跟〈漫行〉(Walkin')和〈藍調與布吉〉(Blue 'n' Boogie)一樣。但我就是在錄《巨擘同行》這張專輯的時候,開始了解到,拿掉鋼琴可以讓大家自由漫步,去營造出那種空間感。我後來還會進一步延伸這個概念,也更常運用在我的音樂裡,但在一九五四年底、快到一九五五年的這時候,這個概念在我腦袋裡還沒清楚成形。

 236

一九五四年對我來說是個很讚的一年，雖然說我那時候還不知道這一年有多讚。毒我已經戒掉了，小號也吹得比以前都屌，再加上那年出的幾張專輯，像是《酷派誕生》和《漫行》這兩張，讓所有人重新注意到我，那些樂手從來沒這麼關注過我。那些樂評家的腦袋還是不知道裝三小，但開始有不少人會買我的專輯了。我會知道我的專輯賣得不錯，是因為鮑伯‧溫史托克差不多在這時候給了我大概$3,000左右讓我繼續出唱片，靠，那傢伙以前從來沒給過我這麼多錢。我感覺自己幹得不錯，而且他媽是靠我的方式混出頭的。我沒有為了讓人家承認我就把尊嚴丟在地上踩，我到現在都沒這樣幹過，以後更不會。

所以說，邁向一九五五年的時候我心情大好。然後菜鳥就在三月死了，幹，把大家都搞得很低落。其實大家都知道一九五五年的時候我心情大好。然後菜鳥就在三月死了，幹，把大家都搞得很低落。其實大家都知道他狀況很差，三小音樂都吹不了。他整個人胖到不行、每天都喝得爛醉、還一天到晚嗑藥，大家都知道他這樣下去撐不了多久，但他突然死掉還是讓大家錯愕到不行。他死在潘諾妮卡‧迪‧蔲妮斯瓦特男爵夫人（Baroness Pannonica de Koenigswarter）位於第五大道上的公寓裡。我第一次見到她是在一九四九年，在巴黎表演的時候，她那時候有去現場聽。她真的超愛黑人音樂，而且特別愛菜鳥的音樂。

聽到菜鳥死掉的消息就夠慘了，更慘的是我他媽還是在看守所裡知道這件事的。那時候艾琳告我沒履行撫養義務把我關進去蹲，真的很夭壽，所以我是在萊克斯島看守所（Rikers Island）裡，從哈洛德‧洛維特（Harold Lovett）那裡聽到菜鳥的死訊。哈洛德後來當了我的律師，也變成我很好的朋友。

哈洛德一直都跟音樂圈的人走得很近，那時候是馬克斯‧洛屈的律師，總之他就到萊克斯島看守所想辦法把我弄出去。我猜是馬克斯叫他來的，也有可能是他聽說我被關在那裡就自己跑來了。總之他跟

我說菜鳥死了，我記得聽到之後心情非常沉重。首先，我人被丟進看守所，跟一大堆莫名其妙的神經病關在一起。還偏偏挑我覺得什麼事都很順利的時候把我關進去，所以我才會這麼低落吧。再加上就像我說的，雖說我本來就知道菜鳥狀況很差，知道他身體不行（我最後一次看到菜鳥的時候他的身體狀況真的是爛到吐血），但不知道為什麼，聽到他真的死了還是把我嚇傻了。我才被關進去三天，然後菜鳥就這樣突然翹辮子。

總之哈洛德把我保出去了。他去鮑伯‧溫史托克那裡拿了一筆錢，還跑去費城幫我不知道跟誰敲定演出檔期，然後叫人家先付我定金，他就是用這些錢把我弄出去的。我後來才發現哈洛德為了拿那筆錢，還親自開車殺到費城又殺回來。那傢伙都還沒正式跟我見過面就認為我幹了這些事。他跑來我在萊克斯島看守所的牢房，我看著他走進來，有種我們已經認識好多年的感覺，我就跟他說：「對，我就知道來把我弄出去的會是你。我就知道會是你。」他很意外我竟然一點都不驚訝。但就像我說的，我一直都有辦法預測這種事情。

我們坐上他那臺一九五○年的暗紅色雪佛蘭，直接開到哈林區，去舒格‧雷開的那家運動家俱樂部（Sportsman's Bar）混一混。我女友蘇珊就住在那裡。我們在那邊混了一下子，然後哈洛德就載我到格林威治村那裡的瓊斯街（Jones Street）上。我那時候就知道我一定會喜歡這傢伙，因為我們跑去舒格‧雷的俱樂部的時候，我看到他怎麼跟舒格‧雷打交道的，他這個人很聰明，腦筋動得很快。所以從那時候開始我們就常常混在一起，後來他也開始幫我處理事業上的事。

菜鳥那種死法，把很多人嚇到想戒海洛因，這倒是好事一件。但菜鳥就這樣死掉真他媽讓我難過，因為他真的是個天才，明明還能給我們那麼多東西。但人生就是這樣，菜鳥是個貪心的畜生，他一直

都不知道什麼時候該收手，他就是被這個害死的，被他自己的貪心。

大家原本要幫菜鳥辦個低調的喪禮，然後安安靜靜地下葬，至少倩（Chan）是這樣安排的，但管他是什麼樣的喪禮我都不去。我這個人就是不喜歡去喪禮，因為我比較想記住一個人還活著的樣子。

但我聽說朵莉斯，就是那個長得像奧莉薇的朵莉斯突然以菜鳥元配的身分跑來，把場面弄得一塌糊塗，搞得像鬧劇一樣，直接把倩晾到一邊，完全排除在外。這樣搞真的很荒謬，真他媽可悲，因為菜鳥根本已經很多年都沒看過奧莉薇一眼了。總之她就這樣跑來，搶走了菜鳥的大體，然後在哈林區的阿比西尼亞浸信會（Abyssinian Baptist Church）幫他辦了一場超盛大的喪禮。其實這樣也不是不行，因為那是亞當・克萊頓・鮑威爾的教會，但朵莉斯還完全不准別人在喪禮上演奏爵士樂或藍調（後來路易斯・阿姆斯壯的喪禮也是這樣，不讓人演奏爵士樂）。迪吉後來跟我說，那些傢伙當著菜鳥的大體弄了一堆智障音樂。這樣還不夠，還讓他穿著細條紋西裝躺在那邊，脖子上還繫了一條朵莉斯幫他買的領巾。他們根本把菜鳥的喪禮搞成一場鬧劇。這大概就是為什麼他們把棺材抬出去的時候，抬棺的傢伙還滑了一跤，差點把屍體摔在地上。媽的，一定是菜鳥看不爽這些蠢事。

他們接著把菜鳥的大體運到堪薩斯城下葬，菜鳥明明超討厭堪薩斯城，把他的大體罩在一層玻璃下面，聽說那還會閃閃發光。有個傢伙告訴我，當時那個畫面看起來好像「菜鳥的頭上出現了光環」。人家說菜鳥的葬禮很屌，他們把他放進一個銅棺裡下葬，菜鳥以前還要倩答應他死後不會把他埋在那裡。人家說菜鳥的葬禮很屌，他們把他放進一個銅棺裡下葬，把他的大體罩在一層玻璃下面，聽說那還會閃閃發光。有個傢伙告訴我，當時那個畫面看起來好像「菜鳥的頭上出現了光環」。

媽的，這些狗屁讓那些把菜鳥當神膜拜的人難過到不行，因為再美的葬禮也只是蛋糕上的糖霜而已，真正有料的還是蛋糕——也就是他本人。

菜鳥死了，但我的生活還是要過。我在一九五五年組了一團四重奏進錄音室，幫鮑伯・溫史托克

錄我的下一張唱片。我想找一個能像亞曼德‧賈麥爾那樣彈琴的鋼琴手，所以就找了瑞德‧嘉蘭（Red Garland）。他是菲力‧喬在一九五三年介紹給我認識的，就是菜鳥在專輯中使用化名「查理‧倩」那次。

瑞德‧嘉蘭很愛打拳擊，彈鋼琴也有那種輕柔的觸感，完全合我胃口。他是德州人，在紐約跟費城一帶表演了幾年，這段巡迴演出期間認識了菲力‧喬。瑞德這個人還滿潮的，我很喜歡他。他知道我喜歡亞曼德‧賈麥爾，也知道我要找的就是那種風格的鋼琴手，總之我請他彈出亞曼德的那種聲音，因為瑞德那樣彈的時候真他媽屌到不行，總是有超水準演出。那次錄音還有菲力‧喬打鼓、奧斯卡‧皮特福彈貝斯。這張《邁爾士‧戴維斯四重奏》是一張不錯的小專輯，真的可以看出賈麥爾那時候對我的影響。《穿印花洋裝的女孩》還有〈你還會是我的嗎〉都是賈麥爾常彈的曲子，所以這次找瑞德用賈麥爾那種感覺跟觸感彈鋼琴，真的讓這張專輯很接近我心目中想搞的音樂。我們在這張專輯裡，把賈麥爾那種在旋律上輕描淡寫的輕柔感都做出來了。很多人說我受賈麥爾的影響很深，沒錯，他們說對了。但你要知道，我早就喜歡這種感覺，在我聽都沒聽過亞曼德‧賈麥爾這個人之前，我早就這樣搞很久了。他對我的幫助，就只是提醒我重新檢視我自己搞的音樂，回到我一直以來的那個初衷。他只是帶我找回我自己。

雖然我很愛我這時候玩的音樂，但我的名聲在各家俱樂部裡面還是爛到靠北，而且很多樂評家大概到這時候還把我媽把我當毒蟲。雖然不是很受歡迎，但我在一九五五年的新港爵士音樂節（Newport Jazz Festival）表演之後，開始紅起來了。那是伊蓮‧羅利拉德（Elaine Lorillard）和路易斯‧羅利拉德（Louis Lorillard）夫婦辦的第一場音樂節。他們找了喬治‧韋恩（George Wein）策劃這場活動。喬治好像是波士頓人，他為這第一屆的音樂節，挑了貝西伯爵、路易斯‧阿姆斯壯、伍迪‧赫曼（Woody

240

Herman）還有戴夫・布魯貝克。然後還找了一個全明星樂團，團上有祖特・席姆斯、傑利・莫里根、孟克、波西・希斯、康尼・凱，後來還加上我。他們先自己表演了幾首曲子，我等到要演奏〈就是現在〉（Now's the Time）的時候才加入，這是為了紀念菜鳥而特地演出的曲子。我們接著表演了孟克的那首〈午夜時分〉。我那次是裝弱音器吹的，吹到大家都嗨瘋了，全場聽眾都起立為我鼓掌，而且還持續很久。我走下演奏臺的時候，大家看我的眼神都好像看到皇帝一樣，一堆人跑來想跟我簽約，想找我去錄唱片。樂手全部都把我當神拜，就只因為一段獨奏就有這種待遇，而且還是我多年前學得很掙扎的一首曲子。媽的，那真的是爽到靠北的經驗，臺下看過去那麼多人，突然之間全部都站起來為我剛剛搞出來的音樂鼓掌。

他們那天晚上辦了一堆派對，在一棟大到靠北的大房子裡。我們全部都跑去了，到處都是有錢的白人。我那時候坐在一個角落，反正就自己一個人在那邊沒幹嘛，結果有個女的走過來，就是舉辦這場音樂節的伊蓮・羅利拉德。她身邊還跟了一堆白人，他媽的，每個都在那邊傻笑，看起來跟智障沒兩樣。總之她對我說了一句話，大概是：「噢，這位就是小號吹得好美妙的那小子。你叫什麼名字？」

她就站在那邊對我微笑，一副有恩於我的模樣，你懂嗎？所以我就看著她說：「幹你娘，我他媽才不是什麼小子咧！老子叫邁爾士・戴維斯，你如果想跟我講話，最好把我的名字記好。」他媽的，我說完就直接走人，把他們嚇個半死然後轉頭就走。我不是故意要對他們很機掰，但她叫我「小子」耶，這種狗屁我吞不下去。

所以我就閃人了，我跟哈洛德・洛維特一起閃人，他那次有跟我一起去。我們找人開車一起回紐約，孟克也跟我們一起，結果這是我唯一一一次跟他吵架。他在車裡靠北我說那天晚上的〈午夜時分〉吹得

241　第九章　紐約、底特律 1954-1955

不對。我說沒關係，你這樣說我可以接受，可是我也不喜歡你幫我伴奏的音樂，但我就沒這樣靠北你，所以現在跟我說這些是想幹嘛？我還說大家都很喜歡我吹的東西，所以才會通通站起來為我鼓掌。然後我就跟他說，他一定是嫉妒我。

我跟他這樣講的時候其實是隨口亂說的，我說的時候都還笑笑的，但他大概以為我在嘲笑他，故意捉弄他、取笑他，所以他就叫駕駛停車，就直接給我走下車。我知道孟克這個人有多固執，媽的，他決定要怎麼搞之後就沒救了，說什麼都不會改變主意。所以我就跟那駕駛說：「操他媽的，別管那畜生了，媽的神經病。我們走吧。」然後我們就真的開走了。所以我們把孟克丟在搭渡輪的地方，然後就開回紐約了。但我下一次看到孟克的時候，他也沒怎樣，好像什麼事都沒發生過一樣。孟克有時候就是這樣，他真的是怪到靠北。我們之後再也沒提過這件事了。

我在新港登場表演過後，音樂方面整個變得超順。哥倫比亞唱片（Columbia Records）的爵士樂製作人喬治·阿維肯（George Avakian）跑來找我，想跟我簽獨家錄製合約。他願意給我一大堆好處，所以我就告訴他我願意跟他們簽，但我沒說我跟 Prestige 唱片公司已經簽了長約。他發現這件事之後，就開始想辦法跟鮑伯·溫史托克協商，想跟他達成某種協議，可是鮑伯一開口就要超大一筆錢，還想拿到一大堆其他的好處。說實話，跟他們談簽約的這些事讓我覺得愈來愈有趣了，這些畜生談的錢都是天文數字，所以我開始覺得情況看起來還不錯。處在那種狀況其實還滿爽的，到處都有人在談論你，而且談的都是好事，不是在那邊噴你壞話。他們還要我組一團去波西米亞咖啡館（Cafe Bohemia）表演，那是一間很夯的爵士俱樂部，才剛在格林威治村開幕。那陣子感覺真的超讚，受到這麼多正面關注，媽的，那感覺真的爽翻天。

我跟查理・明格斯一起錄了一張唱片，幫他創立的 Debut 唱片公司錄的。這時候已經有很多人認為明格斯是全世界最屌的貝斯手之一了，而且寫曲也很屌害。但這次錄音沒有搞好，我們兩個真心沒有連上線，所以搞出來的音樂完全沒擦出火花。我也搞不懂為什麼，可能是編曲的關係吧，我只知道肯定哪裡出錯了。明格斯明明還找了艾爾文・瓊斯打鼓，你也知道那畜生不管跟誰搭配都可以讓整個音樂嗨到噴火。

那時候我剛好在幫我自己那團帶團練，就是準備去波西米亞咖啡館開場的那團，所以我去跟明格斯錄音的時候可能有點分心吧。我組的那團找了桑尼・羅林斯吹次中音薩克斯風、瑞德・嘉蘭彈鋼琴、菲力・喬、瓊斯打鼓、我本人吹小號，還找了一個叫保羅・錢伯斯的年輕貝斯手，他是傑基・麥克林跟我介紹的，那時候是喬治・瓦林頓五重奏樂團（George Wallington Quintet）的團員。保羅才剛到紐約沒幾個月，就已經跟傑傑・強生和凱・溫汀的新樂團搞過音樂了。那陣子大家都在傳說這個叫保羅的底特律人有多屌，我也跑去聽他彈，我一聽就知道他真的是個畜生。

我們好像是在一九五五年的七月在波西米亞咖啡館開場表演的，那地方永遠都塞得滿滿的。我在波西米亞咖啡館表演過後，奧斯卡・皮特福也帶了一團四重奏去表演，綽號「加農砲」的朱利安・艾德利（Julian "Cannonball" Adderley）在那團裡吹中音薩克斯風。當時我常去波西米亞咖啡館，但就只是帶我馬子蘇珊去混一混。但加農砲一開始吹，他吹藍調的方式直接一拳把我灌爆，最扯的是沒人聽過他是誰。但大家一聽就知道這畜生絕對是圈內最屌的樂手之一。就連白人樂評家都狂讚他搞的音樂，每一家唱片公司都追著他跑。他就這樣一瞬間爆紅。

總之，我那時候常常會坐過去跟他聊幾句，因為他除了是個他媽屌到不行的中音薩克斯風手，還

是個很好相處的傢伙。他開始紅了起來，一堆唱片公司都想跟他簽約，所以我就盡量跟他介紹圈內的人物，跟他說明一下哪些人可以一起搞音樂，哪些人他媽最好不要惹。我把阿弗瑞德‧萊恩推薦給他，跟他說阿弗瑞德是個可以信賴的人，而且進錄音室也不會管東管西的，就讓你自己去搞，但加農砲沒聽我的建議。我還跟他介紹了約翰‧李維（John Levy），後來變成他的經紀人。但他跑去跟 Mercury 旗下的 Emarcy 唱片簽約，媽的，他們會一直管他要怎麼搞音樂、錄什麼樣的唱片。他們真的太靠北了，他最屌的東西都不讓他搞。他們就是搞不懂該怎麼讓他發揮天賦。

　　加農砲他在老家佛羅里達原本是音樂老師，所以他就覺得沒人夠資格教他音樂，媽的，完全不屑別人給他的建議。我比加農砲大幾歲，而且在紐約音樂圈打滾的時間比他久太多了，我光是跟一堆屌翻天的畜生混在一起，就弄懂了很多音樂方面的事，那種東西你根本沒辦法在大學課堂上學到，我當初就是因為這樣才從茱莉亞音樂學院退學的。但加農砲那時候就自以為什麼屁都懂，他媽的，我跟他說過他吹的和弦很智障，叫他換一下和弦的吹法，結果他不太鳥我。後來他認真聽了很多桑尼‧羅林斯搞的音樂，所以他終於聽了，懂我當初跟他說的那些根本正確到不行。在這些事之後沒多久，有人來訪問我然後寫成一篇文章，我在受訪的時候說加農砲不懂和弦，但薩克斯風吹起來真他媽厲害。他讀了之後還跑來跟我道歉，說我當初給他建議的時候不該不鳥我。

　　我第一次聽加農砲吹薩克斯風的時候，幾乎立刻就可以想像他在我樂團裡表演，聽起來會怎樣，你懂的，他吹薩克斯風有種藍調風，我他媽就愛那一味。那時候我也很擔心團上的桑尼‧羅林斯，不是因為他吹得不好，完全跟音樂無關，是因為他在那邊說要離開紐約，而且他不是第一次這樣說了，

所以我就一直在注意有沒有人可以在桑尼走了之後替代他。但那時候加農砲回去佛羅里達了，跑回去當他的音樂老師，把大家搞得半死，一直到隔年才回來。

波西米亞咖啡館的表演結束之後，我在八月又進錄音室幫 Prestige 錄了一張唱片。這次我找了傑基・麥克林吹中音薩克斯風、米爾特・傑克森敲鐵琴、波西・希斯彈貝斯、亞特・泰勒打鼓、雷・布萊恩（Ray Bryant）彈鋼琴，因為我想搞出那種咆勃爵士樂的風格。我記得傑基那次吸毒吸到頭殼壞掉，不知道在怕三小，怕到根本吹不了。我不知道他到底在搞什麼飛機，但那次之後，我再也沒找過傑基一起錄音了。

我們那次錄了兩首傑基寫的曲子，〈傑基博士〉（Dr. Jackie）跟〈Minor March〉。後來在錄泰德・瓊斯寫的〈Bitty Ditty〉時，亞特遇到一點困難，一直搞不定那首的拍子，但我知道他遲早會搞定的。亞特他是個心思敏感的人，幹譙他不能譙得太凶，因為他可能真的會住心裡去。結果傑基突然跑過來，媽的，他打毒打超嗨，然後跟我說：「邁爾士，你怎麼這樣？你對亞特這樣好，可是我搞砸的時候你就不會這樣。你每次都直接跟我說我搞了什麼飛機。為什麼你每次都幹譙我，現在就不幹譙亞特？」

我跟傑基關係很好，雖然說這時候我們已經不是同一掛的了，因為他還吸毒吸很凶，但我已經戒毒了。他說完後我就看著他，對他說：「媽的，你有什麼毛病啊？你是想去尿尿嗎？」傑基整個人超不爽，媽的，把他的薩克斯風收一收就走出錄音室。這就是為什麼他在那張專輯只錄了兩首曲子。

我們錄這張唱片的那陣子，發生了一件很恐怖的事。有個出生在芝加哥的十四歲黑人青少年，叫艾默特・提爾（Emmett Till），在密西西比州被一群白種男人動私刑殺死了，就只因為他跟一個白人女生說話。那群畜生還把他的屍體丟進河裡，幹，後來有人發現他的屍體、把他從河裡拖上岸的時候，

整個人都浮腫了。媒體把他的樣子拍了下來刊在報紙上，那畫面真的很恐怖，把我們這些在紐約的人都嚇傻了。太噁心了，真他媽讓我想吐。但這件事也提醒了黑人，讓我們想起這國家大部分的白人都他媽怎麼看我們的。只要我還有一口氣在，我絕對忘不了那男孩的那些照片。

那時候我跟好幾間俱樂部敲定了檔期，預計從九月開始搞，但九月到了之後，他媽的，桑尼·羅林斯就這樣給我人間蒸發了，還真的跟他說的一樣。有人跟我說他跑去芝加哥了，但我找了半天還是找不到他人在哪。（我後來才知道他那時候自願把自己關進列星頓勒戒所，想徹底戒掉海洛因。）所以我那時候急缺一個中音薩克斯風手，就找了約翰·吉爾摩（John Gilmore）來試試看，當時他在桑·拉（Sun Ra）的 Arkestra 樂團搞音樂。不久前他搬到費城，菲力·喬跟他搞過幾場表演所以認識他，就推薦給我。他來跟我們排練了幾次，我先說他是個很屌的樂手，但就是跟我們不太合，搭不起來，他吹出來的東西就不是我想讓樂團走的方向。

後來菲力·喬又說要帶約翰·柯川來找我試試看。我原本就認識柯川了，我們幾年前在奧杜邦舞廳就一起表演過。但奧杜邦那次桑尼吹得超屌，整個把柯川電爆了，所以菲力跟我說他要帶柯川來的時候，我其實沒抱多大期待。但我們排練了幾次之後，我聽得出來柯川進步超多，比他之前在奧杜邦被桑尼狂秀一波屌虐的時候強多了。但他媽的，我們沒練個幾次他就說要回家，然後就真的給我走掉了。我覺得我們兩個一開始合不來，是因為柯川那時候真他媽愛問問題，一直問該怎麼吹、不該怎麼吹。媽的，我把他當成專業樂手，而我一向都希望跟我一起搞音樂的人可以自己找到定位，自己搞清楚應該在音樂裡面扮演什麼角色。所以我什麼屁都不跟他說，每次都一臉凶神惡煞，他大概就是因為這樣不想跟我一起混了吧。

柯川跑回費城跟吉米・史密斯（Jimmy Smith）一起表演，媽的，我們幾乎是跪求他回來的，求他跟我們一起去巴爾的摩表演，那時候是一九五五年的九月底。事情是這樣的，我當初找蕭氏藝術家經紀公司（Shaw Artists Corporation）幫我搞定那些安排表演檔期的事，因為我突然之間變得很搶手。米爾特・蕭（Milt Shaw）跟比利・蕭（Billy Shaw）兄弟負責幫我喬檔期，但我一開始就讓他們（他們是白人）知道我想怎麼做事，媽的，我不要順著他們，他們叫我幹嘛就幹嘛。因為在那個年代，都嘛是白人說什麼黑人就做什麼，但我他媽不爽這一套，所以從一開始就把話挑明著講。

他們派了一個叫傑克・惠特默（Jack Whittemore）的傢伙負責處理我的事，我們過了一陣子也變成很好的朋友，但我還是找了哈洛德・洛維特像隻獵鷹一樣把他盯得死死的。理由是，雖說我愈來愈喜歡傑克，但我可不想讓他占我便宜。第一趟巡迴表演就是傑克幫我們敲定的，那時候柯川還在我們團裡，傑克幫我們安排了巴爾的摩、底特律、芝加哥、聖路易這些地方，最後回到紐約的波西米亞咖啡館結束。

檔期喬好之後，桑尼・羅林斯還是一直沒回來，柯川也跑回費城跟電風琴手吉米・史密斯搞音樂了。真他媽天壽，搞到沒人幫我們吹次中音薩克斯風，所以菲力・喬才打電話給柯川，請他來跟我們一起表演。每一首曲子都會吹的就只有柯川，媽的，我又不能冒險讓不會吹的人臨時加入。但我們一起玩了一陣子之後，我就知道柯川這傢伙是個很屌的畜生，我要的完全就是像他這樣的次中音薩克斯風手，他吹出的音樂可以襯托出我的小號聲。

我們後來才知道，其實柯川早就想回來跟我們搞音樂了。他已經決定好，如果我們打電話給他，

他就回來，因為比起他跟吉米‧史密斯搞的音樂，他更喜歡跟我們一起玩出來的那些東西，他感覺在我的樂團裡吹薩克斯風的時候，有更多空間可以施展身手，但我們那時候不知道。所以柯川就跟他那時候的女友奈瑪‧格拉布斯（Naima Grubbs）想出了一個小計畫，跟菲力‧喬先說好，然後才到巴爾的摩跟我們會合。我們都到巴爾的摩，那傢伙一來就跟奈瑪結婚，讓我們全部都當他的伴郎，媽的整個樂團一起。我們這群人馬上就擦出火花了，不管在臺上臺下都是。

所以我們這時候有柯川吹薩克斯風、菲力‧喬打鼓、瑞德‧嘉蘭彈鋼琴、保羅‧錢伯斯彈貝斯，還有我吹小號。我們一起搞出來的音樂真他媽屌到不可思議，媽的，這一切來得比想像中快超多。那音樂真的是屌到誇張，常常讓我在夜深人靜的時候整個人起雞皮疙瘩，也常常讓聽眾聽到起雞皮疙瘩。

我們在這麼短的時間內搞出來的音樂真他媽太恐怖了，恐怖到我要一直捏自己，看自己是不是在作夢。

我跟柯川一起玩音樂之後過沒多久，樂評家惠特尼‧巴列特（Whitney Balliett）就說柯川有種「乾乾的、未經事先安排的音色，非常能襯托出戴維斯的小號聲，彷彿陳列精緻寶石的粗糙底座」。但沒過多久，柯川他自己也變成了耀眼的鑽石，這我清楚得不得了，聽過他音樂的人都清楚得不只這樣了，過了一陣子，

第十章

底特律、芝加哥、紐約 1955-1957

勇往直前：柯川歸隊與攜手吉爾再出發

我跟柯川的團讓我跟他們都變成傳奇人物。這個團讓我在音樂世界上占了一塊版圖，幫Prestige錄了一堆很棒的專輯，後來也幫哥倫比亞唱片錄，喬治‧阿維肯終於搞定合約的事了。這個樂團不只讓我變得有名，還讓我走上可以賺大錢的路──據說我賺的錢比歷史上任何爵士樂手都多。是真是假我不知道，反正人家是這樣講的。樂評也給了我很高的評價，因為大部分的樂評家都很愛我們這個團。他們最愛的是我還有柯川的吹奏，也把每一個團員──包括菲力‧喬、瑞德、保羅──通通都變成了巨星。

我們不管去哪家俱樂部表演一定都是大爆滿，聽眾會一路排到大街上，不管下雨還是下雪，天冷還是天熱到都有人排。媽的，場面真的很壯觀。那陣子每個晚上都會有一堆名人來聽我們表演，像法蘭克‧辛納屈、桃樂絲‧柯嘉倫（Dorothy Kilgallen）、東尼‧班尼特（Tony Bennett），他有一次還到臺上來唱歌，跟我的團一起表演。還有艾娃‧嘉娜（Ava Gardner）、桃樂絲‧丹鐸（Dorothy Dandridge）、蓮娜‧荷恩（Lena Horne）、伊麗莎白‧泰勒（Elizabeth Taylor）、馬龍‧白蘭度（Marlon Brando）、詹姆斯‧狄恩（James Dean）、李察‧波頓（Richard Burton）、舒格‧雷‧羅賓遜，這還只是一小部分。

我們團受到樂評盛讚的這個時期，國內好像出現了某種新的氛圍，白人跟黑人之間慢慢產生了一種新的感覺。馬丁‧路德‧金恩博士（Martin Luther King）在阿拉巴馬州的蒙哥馬利（Montgomery）發起抵制公車的運動，黑人通通都挺他；瑪莉安‧安德森（Marian Anderson）成為第一個在大都會歌劇院（Metropolitan Opera）獻唱的黑人；亞瑟‧米契爾（Arthur Mitchell）在紐約市立芭蕾舞團跳舞，成為第一個在一線白人舞團表演的黑人舞者；馬龍‧白蘭度和詹姆斯‧狄恩是當時影壇的新星，以「憤怒青年」的叛逆形象大受歡迎。《養子不教誰之過》（Rebel Without a Cause）這部電影當時紅透半邊天。黑人跟白人之間的互動跟合作愈來愈常見，在音樂圈，那種對白人鞠躬哈腰、拍馬屁的「湯姆叔叔」形象也愈來愈退流行了。大家好像突然之間變得比較欣賞那種憤怒不爽、又酷又潮的形象，還有那種乾淨利落、快狠準的精明幹練風。「叛逆青年」的形象開始夯起來，我那時候剛好又是個叛逆青年，我在媒體上成為大明星大概也跟這個脫不了關係吧，更不用說我很年輕、長得帥又會打扮。

叛逆、黑人、不從眾、酷、潮、憤怒、精明幹練、打扮乾淨俐落，反正不管你要怎麼形容，這些特質我全包了，而且還更屌。但除了這些，我小號也吹得屌翻天，而且我們樂團也猛到不行，所以大家會推崇我，絕對不只是因為我的叛逆形象。我小號吹得嚇死人，我帶的團還是整個音樂圈最屌，超他媽有創意、有想像力、搞出來的音樂真的是猛到飛天，還很有藝術性。在我看來，這就是為什麼那麼多人推崇我們。

柯川是在一九五五年的九月底入團的，我們大家第一次去巡迴就玩得很開心，大家一起鬼混、一起吃東西、一起在底特律亂逛。保羅‧錢伯斯是底特律人，我也在底特律住過一陣子，所以這次對我們來說就好像回家一樣。克拉倫斯那好傢伙，就是搞非法彩票生意的那位，他真的很屌，每天晚上都

把小弟通通帶過來看我們表演。那次在底特律真的玩得很爽很開心。底特律搞完後我們接著到芝加哥。

我姊桃樂絲就是住在這裡，還是個老師，她也帶了一堆人來聽我們表演。

樂團第一次巡迴這整趟行程都很讚，只有一件事讓我覺得很鳥，就是保羅·錢伯斯跟菜鳥的前妻朵莉斯·席諾搞在一起，到她在蘇澤蘭飯店（Sutherland Hotel）的房間跟她一起睡。我就跟保羅說清楚了，只要別讓我看到那婊子，他要怎樣隨便他，總之不要讓我跟那婊子有任何牽扯就好，因為我完全受不了她那張臉。所以我們在芝加哥的時候，保羅也就自己跟她混，沒讓她出現在大家面前。但我討厭朵莉斯這件事，好像讓保羅有點失望，他大概覺得把到朵莉斯很有成就感吧，好像把到菜鳥的前妻是多了不起的事。媽的，她很醜啊，我一直搞不懂菜鳥到底看上她哪一點，也不懂保羅這麼帥、這麼壯的傢伙怎麼會看上她。我猜她大概有外表看不出來的強項吧。我猜她上功夫一定是畜生級的。

在芝加哥表演完之後，我們接著到聖路易的孔雀廊（Peacock Alley）表演。不用我說你也知道，能在聖路易表演我當然開心，我們整個團都很開心。表演是在十月中的一個星期，感覺好像全東聖路易的人都跑來看我表演了。從小跟我一起上學的那些好哥們都來了，真的很棒。

讓家人看到我混得不錯的一面讓我滿高興的。我那時候戒毒了，整個人乾乾淨淨的，帶了一個團，也開始賺到錢。我看得出來，我闖出頭讓我爸媽都很驕傲，特別是在我告訴他們我跟哥倫比亞簽了那些唱片合約之後，因為在他們的觀念裡，可以幫哥倫比亞錄唱片就是真的是出頭天了，對我來說也真的是這樣。總之，我在聖路易的時候一切順利，我也很享受，其實整趟巡迴演出都是這樣。

好像有很多人都以為我們團裡會有桑尼·羅林斯，聖路易人根本沒聽過柯川這個人，所以很多人

發現桑尼・羅林斯沒來都很失望。結果柯川一開始吹大家就高潮了。但那時候還是有些人沒那麼喜歡他。

桑尼・羅林斯從列星頓勒戒所出來、回到紐約後，柯川已經是我們樂團的固定班底了，薩克斯風手的位置本來是幫桑尼・羅林斯保留的，現在被柯川占走了。柯川的薩克斯風這時候已經屌到嚇死人，逼到桑尼・羅林斯調整了他自己的風格（其實他原本的風格就很棒，改了反而不好），回去埋頭苦練。據說他

我們最後一站回到紐約，在波西米亞咖啡館開場。波西米亞咖啡館就是那間在格林威治村巴羅街（Barrow Street）上的俱樂部。這時候樂團的表演已經棒到不行，柯川也猛到嚇死人，一支薩克斯風吹得屌翻天。哥倫比亞唱片的喬治・阿維肯幾乎每個晚上都會來聽我們表演，他愛死我們這一團了，覺得我們真的很屌，但他最愛的是柯川這時候吹的薩克斯風。我記得他有天晚上跟我說，柯川「每吹出一個音符，他的身高就好像更高了一點、身形好像更大了一點」，還說他「好像把每個和弦都推到最外圍的極限，推到外太空」。

柯川吹出來的音樂是很屌沒錯，但其實菲力・喬才是讓我們的音樂燒起來的那把火。要知道，那像伙完全懂我想搞些什麼東西，我準備吹什麼他都清清楚楚，他很會預測我的想法，感覺得到我想怎麼做。有時候我會想搞些什麼叫他不要在我吹的時候同時搞他的短樂句，應該跟在我後面打。所以他會在我吹完某個樂句之後打他的那套，就是敲打鼓框那種打法，後來被人稱做「菲力樂句」。靠，這讓他變得超有名，直接晉升鼓手界的扛壩子。自從他開始跟我搞這種打法，別的樂團也開始要求他們的鼓手……「喂，我搞完之後給我來套『菲力樂句』。」我還在我們的音樂裡，特別留了很多空間給菲力發揮。

菲力‧喬這種鼓手很特別，我很清楚我做的音樂非要有他這種風格的鼓聲不可。就連他退團之後，我每次找鼓手都會聽聽看他打的鼓有沒有一點菲力‧喬的感覺。

菲力‧喬跟瑞德‧嘉蘭一樣大，大概比我大三歲。柯川跟我同一年出生，我比他大一點點。保羅‧錢伯斯是我們團裡的小弟弟，才二十歲而已，但他貝斯已經彈得超成熟，活像個在音樂圈打滾多年的老屁股。瑞德也一樣，他彈得出亞曼德‧賈麥爾那種輕柔的觸感，還有點像艾羅‧嘉納，完全就是我要的，同時還能加上自己的東西。總之一切都很順利。

那年最讓我驚嚇的事，是哥倫比亞唱片公司預付給我四千美元當作幫他們錄第一張唱片的定金，每年還會給我三十萬。但 Prestige 不想讓我就這樣被哥倫比亞搶走，畢竟他們在沒人屌我的時候，已經忍受了我這麼久，所以我還是要跑完跟 Prestige 的合約，差不多還剩一年左右。哥倫比亞唱片希望我們馬上進錄音室，所以喬治‧阿維肯不知道跟鮑伯‧溫史托克談了什麼條件，總之他說服了鮑伯在這六個月讓他開始幫我錄音，前提是要等我完成 Prestige 合約上的義務之後才可以發片。這時我還欠 Prestige 四張專輯，預計隔年要生出來給他們（最後 Prestige 用我錄的那些曲子，出了五張半的專輯）。

我們在一九五五年的十月底開始幫哥倫比亞唱片公司錄音，那時候我們還在波西米亞咖啡館表演，但根據約定，我們錄的曲子一直要到一九五六年的五月才能推出。喬治原本以為 Prestige 會讓我解除合約，但鮑伯根本沒考慮這件事。

我那時候想離開 Prestige，是因為他們根本沒給我多少錢，酬勞遠遠少於我的身價。他們在我還是個毒蟲的時候，用少不拉機的金額就把我簽下來了，媽的，也從來沒給過我什麼額外的獎金。我要離開鮑伯的消息傳開後，一堆人都覺得我這樣離開他很沒血沒淚，因為他在沒人鳥我的時候跟我錄了那

麼多唱片。但我總要看遠一點、為我自己的未來打算吧？靠，哥倫比亞願意給我那種金額，我怎麼可以拒絕？說真的，我如果拒絕他媽就是個白癡。況且居然有個白人願意給我機會，所以我有什麼好遲疑的？當時我的身價就是那樣，幹嘛不拿？我很感激鮑伯‧溫史托克跟 Prestige 唱片公司長期以來的照顧，但哥倫比亞給的錢、給的機會都好太多，是時候繼續向前了。

我在十一月進錄音室，履行 Prestige 合約上的義務。我們在這個錄音日錄了〈愛真偉大〉（There Is No Greater Love）、〈抱緊我〉、〈我怎麼知道〉（How Am I to Know?）、〈馬房夥伴〉（Stablemates）、〈主題〉（The Theme）還有〈假如〉（S'posin），全都是標準曲，收在《邁爾士》（Miles）這張專輯裡。有很長一段時間，大家都以為這是我們這個樂團第一次錄音，其實我們幫哥倫比亞錄的那次才是第一次，只不過是祕密錄製的。幫 Prestige 錄的這張唱片還不錯，但跟接下來幫他們錄的那幾張比起來，根本算不上什麼。

到了一九五六年初，我真他媽享受跟這團一起玩音樂，喜歡聽他們每個人搞的音樂。但俱樂部老闆還是死性不改，他媽只願意付爵士樂手那種少不拉機的酬勞。所以我就跟傑克‧惠特默反映，說我們覺得該拿更多錢，俱樂部明明每天都爆滿。那些老闆一開始不願意讓步，但最後還是同意了。我也跟傑克說我他媽不要再接那種「四十—二十」的表演了，媽的，那時候的俱樂部老闆都希望樂手這樣搞。他們希望你從每個小時的二十分鐘開始表演，然後一路搞到下個整點，這樣算是一組，然後休息個二十分鐘之後再繼續搞下一組表演。有時候一個晚上可以連搞到四、五組，把自己累得跟畜生一樣。那時候大家會吸毒也跟這有點關係，特別是古柯鹼，因為這樣一組一組表演真他媽累死人。我有次去費城表演，就直接跟俱樂部老闆說清楚，我只願意表演三組，就這樣，沒什麼好談的。那老闆說他不答應，

我就跟他說不要就搞不要拉倒。但他後來看到俱樂部外面大排長龍還是改變主意了。

這段時期我們還搞了一場音樂會，我一場大概可以拿一千塊錢。那次負責承辦的是一個叫羅伯特·萊斯納（Robert Reisner）的傢伙。（他以前搞過一個叫自由樂聚〔Open Session〕的表演活動，有一次找我去當候補樂手，那時候我跟他要的酬勞是二十五元。結果後來我整天都坐在那裡，什麼音樂都沒吹到。）他後來還寫了一本關於菜鳥的書，媽的鬼話連篇。總之，第一場表演的票被秒殺，所以萊斯納就想再追加一場。他跟傑克·惠特默說他願意付我五百塊錢做第二場表演。我跟傑克說我不幹，因為只要是我們出場，那地方一定爆滿，我一樣要上臺吹小號，憑什麼酬勞只能拿第一場的一半？我們那次是在市政廳表演，我就叫傑克去跟那傢伙說，如果他錢不給好給滿，那我們表演的時候就要把市政廳一半的座位都封起來。承辦人員被我這樣一說，就乖乖把剩下的那份吐出來了。

在以前那個年代，承辦表演的那些人還有俱樂部老闆專搞這種機掰的爛事，媽的，每次都嘛這樣欺負爵士樂手，而且特別喜歡欺負黑人。但我們現在不管什麼時候、不管在哪裡表演都賺得到錢，他們就知道要退讓了，媽的，不同意我們的要求不行。這就是為什麼大家都說我是出了名難搞，因為我知道要捍衛我自己的權利，我才不會讓人家吃我豆腐、騎到我頭上來。每次遇到這種事情，我常常是找哈洛德·洛維特幫我處理的，靠，這傢伙殺人不眨眼，把一堆俱樂部老闆搞到怕他怕得要死。哈洛德真的幫我搞定了很多事情，我就是這樣才找個可以信任、可以隨時找來幫你的好律師有多重要。所以從此以後，我一直都會找個好律師幫我處理事情。

我有一次把一個叫唐·佛利曼（Don Friedman）的傢伙一拳揍昏，那是比較晚一點，一九五九年的事。他是專門靠籌辦表演賺錢的，總之那次他衝過來說我遲到，要罰我一百元，但明明就還沒輪到

我們上臺表演。我把那混帳揍昏之後打電話聯絡哈洛德，哈洛德那畜生真的很屌，很會繞彎子，講話又亂大聲，所以不管什麼事都可以整得服服貼貼，他就這樣把這件事處理掉了。還有一次我取消了一場在多倫多的表演，因為那家俱樂部的老闆不喜歡菲力‧喬‧瓊斯打的鼓，要我把他踢掉。我沒答應，可是柯川跟保羅‧錢伯斯已經出發在路上了，所以他們到那裡才發現根本沒地方給他們表演。媽的，他們超不爽我的。但我跟他們說明原因之後，他們也都能理解。

多倫多這件事之後沒過多久，我在一九五六年的二月還是三月第一次喉嚨開刀，恢復期間沒辦法只好解散樂團。我的喉部長了一塊息肉，是不會變癌症那種，但我還是非切掉不可，那東西已經困擾我好一陣子了。出院之後，我遇到一個唱片業的傢伙，他一直想說服我跟他簽約，談的時候為了表明立場忍不住提高了音量，結果把我的聲音搞壞了。醫生叫我至少十天不准講話，結果我講話就算了還講得很大聲。這次之後，我講話就有種沙啞的氣音，一輩子都這樣了。我以前會很在意，但慢慢也就放開了，反正順其自然。

我預計五月再去幫 Prestige 錄音，但中間這段時間我好好放鬆了一下，媽的，好久沒有放鬆了。那房子還不賴，特別是對我一個單身漢來說，有個大到靠北的房間，還有間廚房。爵士鋼琴手約翰‧路易斯跟我住同一棟，女歌手蒂亞韓‧凱洛（Diahann Carroll）跟專門捧紅爵士樂手的蒙特‧凱就住在大廳對面。我那時候開始賺到一點錢了，但還是不滿意，覺得自己該賺更多，戴夫‧布魯貝克當時的收入就遠遠高過我。但至少我又可以穿得很體面了，Brooks Brothers 西裝又穿了起來，還會特別去訂製義大利西裝。我記得有天晚上，我他媽穿得很光鮮亮麗的，靠，帥到我對著鏡子在那邊欣賞自己。那時候哈洛德‧洛維特也在，因為晚

上我有場表演，他準備跟我一起去。我就跟他說：「靠，我穿這套藍西裝看起來也太屌，我感覺超爽，連小號都忘了拿就走到門口準備出門了。我爽到輕飄飄地走出去，聽到哈洛德在後面大吼：「喂，邁爾士！你覺得波西米亞咖啡館的人只是想去看你穿得多帥，都不管你小號有沒有帶嗎？」

我忍不住噴笑。

我那時候在跟蘇珊交往，但除了她大概還把了一百個妹子吧，至少那時候感覺起來有那麼多。但我還是忘不了法蘭西絲·泰勒，就是一九五三年我在洛杉磯遇到的女舞者。每隔一段時間我就會跟她見面，但她常常要巡迴全國各地演出。我那時候就知道自己很喜歡她了，可是她在一個地方都不會待太久，所以暗自決定，等她在紐約安定下來之後再說，她說過她想在紐約待下來。

我在一九五六年的春天錄了一張唱片，跟桑尼·羅林斯·湯米·弗萊納根（那天湯米生日）、保羅·錢伯斯、亞特·泰勒錄的。這半場錄音是我欠 Prestige 的。到了五月，我跟柯川、瑞德、菲力·喬、保羅又組回了原本那團，去魯迪·范·葛德在紐澤西州哈肯薩克的家，又幫 Prestige 錄了一次音。這次錄音我記得很清楚，因為我們錄了很久，我們那次搞出來的音樂讚到不行，而且都是一次到位。你如果去聽我們那次的錄音，還可以聽到柯川在那邊講話：「誰拿個開瓶器給我開啤酒？」也聽得到他問鮑伯·溫史托克：「鮑伯，我們搞得怎樣啊？」我們就當在俱樂部表演，然後就直接錄下來了。柯川說的：「幹嘛重錄？」下個月我們又還有鮑伯跟我開玩笑，叫我們重錄其中一首曲子的時候，「鮑伯，我們又偷跑去哥倫比亞唱片公司的錄音室，又幫他們錄了三、四面的曲子，後來收錄在哥倫比亞幫我出的第一張專輯《午夜時分》（Round About Midnight）。

我把樂團重新組起來之後，我們從一九五六年的春初到秋末又跑回去波西米亞咖啡館表演，我們

每次出場，那地方都會被聽眾塞爆。我這時候賺的錢，夠我匯給艾琳養我們的三個小孩了，所以她也就沒再繼續煩我。在格林威治村的波西米亞咖啡館表演，也讓我進入非常不同的社交場合，讓我認識很多不一樣的人。他媽的，我不像以前那樣一天到晚跟一堆拉皮條的跟幹非法勾當的傢伙混在一起了，我發現身邊一堆藝術家——都是詩人、畫家、演員、設計師、拍電影的、舞者這類人。大家談的都是艾倫・金斯堡（Allen Ginsberg）、現在改名叫阿米里・巴拉卡（Amiri Baraka）的勒洛伊・瓊斯（LeRoi Jones）、威廉・布洛斯（William Burroughs）、傑克・凱魯亞克（Jack Kerouaka）這些文學家。（威廉・布洛斯就是後來寫《裸體午餐》〔Naked Lunch〕的那個作家，在小說中描寫一個嗑藥的傢伙。）

一九五六年的六月，克里夫・布朗出車禍死了，跟他一起罹難的還有鋼琴手里奇・鮑威爾，也就是巴德・鮑威爾的弟弟。真他媽讓人難過，布朗尼跟里奇就這樣死了。他們明明還那麼年輕，布朗尼連二十六歲都還不到耶。那時候大家就已經在傳，有個在費城一帶表演的年輕小號手屌到不行。沒記錯的話，我第一次聽他吹，他好像是在萊諾・漢普頓的樂團，我一聽就知道他以後一定會是個狠角色。他吹得出自己的風格，要不是他就這樣死掉了，一定也會變成一個屌翻天的小號手。我讀過一些文章，說什麼我跟布朗尼處不來，因為我們之間有種競爭關係。這完全是在鬼扯。我們兩個都是小號手，也都盡全力吹出最屌的音樂。布朗尼是個心地善良、很貼心、很潮的傢伙，任誰都會喜歡跟他在一起，而且他生活很單純，不太跟人出去鬼混。我們從對上眼那一刻起，我們相處起來關係就很好，兩個人彼此敬重。我們是還沒好到麻吉、死黨那種程度，但絕對不會討厭對方。布朗尼的死真的讓馬克斯・洛屈很失落，他們兩個一起弄的那個樂團真的很不錯。里奇跟布朗尼死了之後，馬克斯乾脆把解散那樂團，媽的，這件事真的把馬克斯的腦袋搞得一塌胡塗，我覺得馬克斯在那次事件之後，鼓就沒以前

打得那麼屌了。他跟布朗尼真他媽是絕配，這是因為他們搞的音樂都快到爆表，所以剛好可以互相襯托對方。我一直都覺得，屬害的小號手都需要一個屬害的鼓手幫忙，才有辦法吹出很屌的音樂，至少我就是這樣，一直都是。那陣子馬克斯一天到晚跟我說他多愛跟布朗尼一起搞音樂，布朗尼的死真的把馬克斯搞得很慘，那傢伙過了很久才走出來。

我們差不多要結束在波西米亞咖啡館的表演了，這表演已經持續了整個夏天。到了九月底，我們又進錄音室幫哥倫比亞唱片公司錄了〈午夜時分〉跟〈蘇甜心〉（Sweet Sue）（這首是提歐・馬塞羅〔Teo Macero〕編曲的，後來他成為我在哥倫比亞的製作人）。提歐是從指揮家兼作曲家雷納德・伯恩斯坦（Leonard Bernstein）那邊拿到〈蘇甜心〉這首曲子的，雷納德那時候一直想錄一張叫《何謂爵士？》（What Is Jazz?）的爵士樂專輯，找了提歐來錄這首，所以提歐就挑了一個畢克斯・比德貝克（Bix Beiderbecke）演繹的版本來錄。這次我還錄了〈你的全部〉（All of You）這首。所以這次錄音我們就幫《午夜時分》這張專輯搞定了兩首屌到不行的抒情曲，就是〈你的全部〉跟〈午夜時分〉這兩首。〈蘇甜心〉收錄在《基本邁爾士》（Basic Miles）這張專輯裡。

在這之後我跑去當人家的團員錄了幾首曲子。那個樂團叫做「爵士與古典樂協會銅管樂團」（The Brass Ensemble of the Jazz and Classical Music Society）。這張專輯是幫哥倫比亞唱片公司錄的，裡面的獨奏主要都是我。錄完這張之後過了幾天，我又把柯川、瑞德、菲力・喬、保羅抓進錄音室，終於把Prestige 的錄音搞完。我們一樣跑去魯迪・范・葛德在哈肯薩克的錄音室錄音。就是這次，媽的，我們花了很長的時間，一口氣錄了〈我可笑的情人〉、〈如果我是個鈴〉（If I Were a Bell）還有那些後來出在《狂奏熱演》（Steamin'）、《快意即興》（Cookin'）、《巧奪天工》（Workin'）、《閒適樂宴》

（Relaxin'）這幾張 Prestige 專輯的曲子。這幾張專輯都是在一九五六年的十月底搞出來的。我們幫 Prestige 搞的這兩次錄音，玩出了好多屌翻天的音樂，我到今天都還覺得很驕傲。但搞完這些曲子之後，我跟 Prestige 合約上的義務就都完成了，準備好進入下一個階段了。

我在音樂圈混了這麼一陣子，看過這麼多樂手明明屌到不行，下場卻不怎麼樣，比如說菜鳥。這讓我搞懂了一個很基本的道理，要在這個產業混出頭，全看你能賣出多少張唱片，看你能幫最上層那些控制整個產業的大佬賺進多少鈔票。就算你是個很屌的樂手好了，是那種超他媽創新、超他媽有份量的藝術家，但如果你沒辦法幫上面那些白人大佬賺到錢，根本沒人想屌你。而且真他媽要賺大錢，一定要打入美國的主流市場，哥倫比亞唱片公司出的就是主流音樂。Prestige 就不是，Prestige 出了很多很不錯的唱片，但不是主流。

我身為一個樂手、一個藝術家，我一直都想透過我的音樂，盡量去觸及別人，而且越多人越好。我一直都不覺得這種想法有什麼好丟臉的，因為我從來都不覺得，被大家叫做「爵士樂」的這種音樂，註定就只能觸及一小群人。媽的，爵士樂也不該變成那種只能關在博物館裡、鎖在玻璃櫃底下的死東西，以後的人也只會記得這音樂曾經被當成一種藝術，但還是慢慢死掉了。我一直都認為，爵士樂應該盡可能地觸及越多人越好，其實就跟所謂的流行音樂一樣，這樣不是很好嗎？我從來就不是那種覺得「少就是好」的人，這種人會覺得越少人聽你的音樂，就表示你的音樂越屌，因為你搞的音樂複雜到很多人都聽不懂。很多爵士樂手都公開這樣講過，說他們就是這樣認為，還說要觸及大眾就只能犧牲性藝術上的價值。他們講是這樣講，其實心裡都嘛是想觸及越多人越好。我不想說出他們的名字，這不是重點，但我個人一直都覺得音樂這種東西沒有邊界，沒有人可以限制音樂往哪裡去、往哪個方向

260

生長，音樂上的創意是沒有任何限制的。不管是什麼樣的音樂，好音樂就是好音樂，而且我一向都超

他媽痛恨把音樂分類，一直都是。媽的，音樂這種東西根本不該分類。

所以說，我從來不會因為愈來愈多人開始喜歡我搞的音樂，就覺得有什麼不好。我從來都不覺得我搞的音樂紅了起來，就表示我的音樂比那些比較不紅的音樂簡單，音樂夯不夯跟是不是好音樂根本是兩碼子事，我的音樂夯起來不代表它不夠格，也不代表它很屌。對一九五五年的我來說，哥倫比亞唱片公司就是一扇門，通過這扇門，我的音樂就可以觸及更多聽眾。所以那扇門為我打開時，我就直接走進去了，走得乾乾脆脆，頭也不回。我這輩子就只想吹小號、創造音樂跟藝術，用音樂傳達出我內心的感受，這是我唯一想做的事情。

是沒錯，轉去哥倫比亞公司讓我賺更多錢，但我不偷不搶的，用我搞出來的音樂賺點錢、甚至賺點大錢又有什麼錯？媽的，我從來不覺得過那種窮不拉機的苦日子，過那種憂鬱到不行的生活有什麼好的，我個人是完全不想。我海洛因毒癮纏身的那段日子都他媽體驗過了，他媽的，體驗得透透澈澈，我才不要再回去過那種生活。所以只要我有辦法用我自己的方式，從白人的世界裡搞到我需要的東西，而且不用出賣自己、把自己賣給那些等不及壓榨剝削我的貨色，那我就會放手去搞，去追求我知道真正重要的東西。當你有辦法創造出屬於你自己的東西，媽的，連天空都不是極限。

差不多在這時候，我認識了一個白人女生，就叫她南希（Nancy）吧。她是來自德州的高級應召女，住在曼哈頓西 80 街一間很棒的頂層公寓，俯瞰中央公園。我是透過一個叫卡爾‧李（Carl Lee）的黑人認識南希的，他在波西米亞咖啡館工作，負責介紹上臺表演的樂團。南希愛上了我。她真的美到靠北，對什麼事都直話直說，絕不讓人給她氣受，對我也一樣（不過我想要的她通常都會給）。她真是

個小可愛，一頭黝黑的秀髮，超級性感。南希是很棒的女人，我能不碰毒品，她是我最需要感謝的人之一。

南希從來不到街上站壁，會來找她的全都是社會最頂層的人，都是有頭有臉的大人物，大部分是白人，我就不提他們的名字了。反正都是全國最重要、最有權勢、最有錢的男人就對了。他們都很喜歡南希，我跟她愈來愈熟之後，也能懂為什麼。她是個溫暖、體貼又非常聰明的女生，而且超級超級美，非常性感，能完全點燃男人的慾望。她的床上功夫真他媽厲害，非常熱情又到位，美好到幾乎會讓你哭出來。她真的很愛我，我跟她在一起一毛錢都不用給。我跟她是很要好的朋友，她完全懂我在經歷什麼，也懂我想做什麼事。她百分之一百五十支持我。

我們在一起的那陣子，她常在我麻煩纏身的時候把我拉出來。我有時候會跑外地接那種臨時的表演場子，只要我缺多少不來，我就會打電話給南希求救，她就會說：「那就他媽的趕快回來啊！你缺多少錢？」不管我缺多少，她都會馬上匯給我。

一九五六年十月幫 Prestige 錄完最後面幾張唱片後，我又帶樂團回波西米亞咖啡館表演，就是在這時候我跟柯川鬧出很多不愉快的事。其實我對他的不爽已經累積好一陣子了，媽的看柯川把自己糟蹋成那樣真讓人難過，他這時候海洛因已經打得很凶，酒也喝得很多，上工常常遲到，還會在臺上打瞌睡。有一晚我實在氣不過，就在更衣室巴了他的頭，揍了他肚子一拳。柯川被我揍之後什麼反應也沒有，就像個大嬰兒一樣坐在那裡，孟克看得火大起來。他跟柯川說：「媽的，你薩克斯風吹得那麼好，用不著這樣讓他欺負，回更衣室來跟我們打招呼，剛好看到我在揍柯川。柯川被我揍之後什麼反應也沒有，就像個大嬰兒一樣坐在那裡，孟克看得火大起來。他跟柯川說：「媽的，你薩克斯風吹得那麼好，用不著這樣讓他欺負，你可以隨時來找我一起表演。至於你，邁爾士，你不該這樣打他。」

262

我那時候氣到根本不想鳥孟克在說三小，因為這根本不干他的事。我當晚就把柯川開除了，他也回去費城想辦法把毒戒掉。開除他我也很難過，但當時那個情況我想不到什麼更好的做法。

我找了桑尼‧羅林斯來接柯川的位置，把波西米亞咖啡館那一週的表演撐到完。那一檔結束後，我就把樂團解散了，直接搭飛機去巴黎，有人邀請我去跟一個全明星樂團一起表演，我和李斯特‧楊是主打樂手，那次的團員有現代爵士樂四重奏的波西‧希斯、約翰‧路易斯、康尼‧凱和米爾特‧傑克森，還有一堆法國跟德國樂手。我們跑了阿姆斯特丹、瑞士的蘇黎世、德國黑森林的城市佛萊堡（Freiburg），還有巴黎。

我在巴黎又跟茱麗葉‧葛芮柯搭上了，她那時候已經紅透半邊天，是卡巴萊歌舞秀跟電影界的大明星了。一開始她有點遲疑，不太確定要不要見我，畢竟我上次跟她在紐約見面的時候是那副德行。我們在巴黎相處得很棒，跟我第一次去巴黎的時候一樣。不用說，我當然也去找了沙特聚一聚，在他們家裡坐坐，或者一起去泡露天咖啡館，聊得很開心。我們就用破法文、破英文再加上比手畫腳溝通。

在巴黎的音樂會收工之後，很多樂手都跑去巴黎左岸的聖傑曼俱樂部（Club St. Germain）聽音樂，那裡的音樂很新潮。我帶了茱麗葉跟我一起去，為的是聽唐‧拜雅斯，就是那個很屌害的美國黑人薩克斯風手。我印象中現代爵士樂四重奏那幾個傢伙都跟我們一起去了，另外還有肯尼‧克拉克。

話說那次巴德‧鮑威爾跟他老婆小黃花（Buttercup）也來跟我們一起聽表演。我們都很高興看到巴德，他這時候已經搬到巴黎定居了。我和巴德看到彼此都超開心的，兩個一見面就來個大大的擁抱，彷彿失散多年的兄弟。幾杯酒下肚，聊了好一陣子之後，才有人說巴德也要上臺，我記得我非常高興，因

為我已經好久好久沒聽到巴德彈鋼琴了。於是他走上臺，在鋼琴前面坐下，開始彈〈Nice Work If You Can Get It〉。

巴德開頭彈得又快又精采，但不知道發生了什麼事，彈一彈就開始散了，彈得亂七八糟。我整個傻眼，那天晚上的人也都看呆了。沒人說話，大家你看看我、我看看你，不敢相信巴德會彈成這樣。

他彈完之後，整間俱樂部安靜了好一陣子。然後巴德站了起來，拿出一條白色的手帕擦擦臉上的汗，做了個像是鞠躬的動作。看到他鞠躬，大家全都鼓掌，因為我們不知道還能做什麼。巴德下臺時，小黃花過去迎接，抱了抱他，兩人講了一下話。巴德看起來很難過，應該是知道剛剛彈得有多悲劇。要知道，他這時候的思覺失調症已經很嚴重，整個人只剩下軀殼而已。

小黃花把巴德帶回我們大家坐的地方，媽的看到他這樣大家都尷尬到不行，一句話都說不出來，臉上掛著空虛的微笑，想藏住心裡的感受。整間俱樂部一點聲音都沒有，完完全全的安靜，一根羽毛掉在地上都聽得到。

然後我就站起來，過去抱住巴德，跟他說：「巴德啊，這下你知道酒喝那麼多就不要彈琴了吧，學乖了沒？」我說這些話的時候盯著他的眼睛，聲音大到讓大家都聽得見。他聽了稍微點點頭，露出那種瘋子才會有的微笑，然後就坐下了。小黃花站在那邊都快哭了出來，她很感激我這樣做。接著突然之間大家都開始說話了，一切回到巴德上臺彈琴之前的樣子。

你知道，我實在沒辦法什麼話都不說，媽的他是我朋友，也是有史以來最棒的鋼琴手之一，只是後來被人揍了一頓，然後送進貝爾維精神病院才變成這樣的。他現在住在巴黎，在一個不同的國家生活，那裡的人可能根本不知道巴德經歷過什麼，可能也根本不在乎，還以為他只是個廢物酒鬼。這真的讓

人難過，看到巴德那副德性，鋼琴彈成那樣。我一輩子忘不了。

我在一九五六年十二月回到紐約。我回去之後又把樂團組了起來，出去巡迴了兩個月。我們跑了費城、芝加哥、聖路易、洛杉磯和舊金山，在舊金山的黑鷹俱樂部（Blackhawk）表演了兩個星期。

柯川這時候回到樂團了，但他跟菲力‧喬從一九五六年的秋天開始就把我搞得很不爽，那兩個王八羔子一直吸毒嗑藥，一天到晚給我遲到，有時候柯川跟他老婆奈瑪已經從費城搬到紐約了，所以他有辦法時候會直接在演奏臺上給我打瞌睡。這時候柯川跟他老婆奈瑪已經從費城搬到紐約了，所以他有辦法弄到很純的貨，以前他在費城搞不到這種等級的海洛因。所以說他們搬到紐約之後，他媽的，毒癮更嚴重了，而且惡化得超快。我個人倒不覺得柯川他們打海洛因有多道德敗壞，因為我自己也經歷過，我知道毒癮真的是一種病，要戒掉真他媽難。所以我不會因為他們打海洛因這件事幹譙他們，我開始幹譙他們的是一天到晚給我打瞌睡，或是在臺上給我打瞌睡，我就跟他們直說了，我絕對不容許他們這樣搞。

柯川回到團上的時候，人家一個星期都付一千兩百五請我們表演，然後那兩個王八蛋竟然在臺上打瞌睡。這樣搞我吃不消！人家一天到晚看到他們在臺上打盹，就會以為我本人又開始吸毒了，你知道吧，人家看他們吸毒就會亂聯想，但我清清白白的，只會偶爾吸點古柯鹼。我那時候常跑健身房維持身體狀態，酒也沒喝多少，反正就只是把事業顧好。我也常去找他們談，想辦法讓他們了解他們這樣搞下去會對整個樂團跟他們自己造成什麼傷害。我跟柯川說，其實一直都有很多唱片製作人跑來聽他們表演，想跟他們簽約的，結果看他們在臺上度估、搞那些有的沒的，就改變主意了。他看起來好像有聽懂我本來想跟他說什麼，但還是不鳥我，繼續打海洛因，酒也是往死裡灌。

要是其他的樂手我早就又叫他滾蛋了，頂多忍個一兩次。雖然我跟他不會像我跟菲力‧喬那樣常

常一起混，但我很愛柯川，真的很愛。柯川是個內心很美的人，非常溫柔體貼，很有靈性，真的很難不讓人喜歡他、關心他。我想說他這輩子應該從來沒像這時候賺那麼多錢，所以我以為我跟他談過之後他就會停了，但他沒有，這讓我很受傷。後來我發現菲力·喬跟柯川一起在樂團裡的時候一直帶壞他。

柯川剛開始打毒品的時候，我沒特別去盯他的行為，因為他搞出來的音樂太屌了，而且他跟菲力每次都答應我會把毒戒掉。但他們兩個的狀況愈來愈糟糕，菲力·喬有時候在臺上表演到一半就噁心，小聲跟我說：「邁爾士，等等搞一首抒情曲，我快吐了，我去廁所一下。」說完就會下臺吐一吐，然後一副什麼都沒發生的樣子回來。媽的，真的搞了很多機掰的爛事。

我記得之前有一次，好像是一九五四年還是一九五五年年初吧，我跟菲力·喬跑去外地接那種臨時的表演場子。我都是跟他一起，然後去找當地的樂團搞場表演，每場人家會付我們 $1,000。我那時候已經把毒戒掉了。印象中我們好像到克里夫蘭表演了一場，結束之後準備回紐約，那時候菲力·喬離上一次打毒已經是兩、三個小時之前的事了，所以藥效有點開始退了。我們到機場買機票的時候，那傢伙已經全身煩躁在那邊動來動去的。賣票櫃臺後坐著一個可愛的白人小姐，我當時站在那裡點鈔準備把錢付給她，結果點一點發現鈔票裡面有一張假鈔，就是我們那時候說的「紫鈔」（purple bills）。而且真的很天壽，我不把這張假鈔付給她的話，我們的錢他媽不夠買兩張機票。幹，這張假鈔是一個混蛋表演承辦人付我們的，但我先假裝沒發現，我想怎麼辦了。他就開始狂誇那個妹子，說她超正、超美，然後說我們兩個都是玩音樂的，看她那麼美真的很想寫一首歌紀念她，問她能不能告訴我們她叫什麼名字。那妹子被誇得超開心，看她那麼美，整個人笑到嘴巴都合不起來，我這邊當然也沒落拍，趁機就把鈔票遞上去給她。她接過錢之後根本連點都沒點，

把名字寫給我們都來不及了。

我們買到票去搭飛機的時候，菲力就在那邊算要多久才會到紐約，算他到底時候才能弄到毒品爽一下，才不會又全身不舒服。但真的很夭壽，飛機飛到半路就因為紐約下大雪，結果轉降華盛頓特區。媽的，這時候菲力已經在飛機上的廁所裡吐到靠北靠母了。我們到華盛頓之後還是一樣的狀況，紐約，根本沒力氣提他那幾箱鼓，所以我除了拿好我自己的東西，還要幫他把東西都提去招計程車，結果我的手腕就扭到了。我在那邊搞到快往生的時候，那傢伙又跑去廁所吐了一次。我們攔到一臺計程車，媽的，冒著風雪開去他說的那傢伙家，結果人家也不在，只好在那裡等他。菲力在那毒販家的廁所裡吐，毒販他老婆認識菲力，所以讓我們先進家裡坐坐。毒販終於回來之後，拿出貨來讓菲力爽了一下，錢還是我付的。其實我身上都額外備一點貨，如果發生緊急狀況還可以先擋一下，但我一直都沒讓菲力知道。要是讓那傢伙知道我身上有貨，肯定一天到晚跑來跟我跪求。

搞了半天我們終於搭上火車回紐約了。靠，我這時候火大到不行，更慘的是手腕痛得要死，有種骨折的感覺。我們準備分頭回家的時候，我對著菲力吼：「媽的，以後不要再給我搞這種飛機了，聽到沒？」我他媽直接指著他的臉幹譙他，眼睛都氣到爆凸了。就站在大雪紛飛的紐約賓州火車站前面噴他。

菲力用一種受傷的表情看著我，對我說：「邁爾士，你為什麼要這樣對我說話？我是你兄弟耶，你應該氣這場雪才對，媽的，就是因為我愛你。你也知道那種感覺多難受！而且你也不該對我生氣，你應該氣這場雪才對，媽的，就是因為

下這場雪才會發生這麼多機掰的事。所以你要氣就氣上帝吧，不該氣我，因為我是你兄弟，我那麼愛你。」

靠，我聽他這樣說差點笑到嘖屁，媽的，真是太好笑了。那傢伙真的是反應又快又潮。但我回家的時候還是不爽到靠北，當場發誓我再也不要跟這種爛事扯上關係了。

後來我們樂團一起去巡迴的時候，菲力·喬還是死性不改，繼續給我搞這種飛機。我那時候都會提前一個小時去飯店接菲力，就坐在大廳看他怎麼退房。他可能會跟櫃臺人員抱怨床墊有燒痕，而且他住進去的時候就有了。想盡辦法揩點油、少付一點房錢。那傢伙每次都會跟櫃臺的人扯些有的沒的，櫃臺的人可能就會說：「是喔，那你帶上去的那個小姐又是怎麼回事？」

菲力·喬就會繼續狡辯：「她沒住下來，而且她也不是來找我的。」

櫃臺的人就會說：「可是她打電話是找你耶。」

「她打給我是要找錢伯斯先生啦，但他已經離開貴飯店了。」

兩個人就會在那邊來來回回，你一句我一句的。菲力會鬼扯說「淋浴間有三天沒水」或者是「四個燈就有兩個沒亮」之類的，靠，反正什麼鬼話都扯得出來。但被他這樣磨一磨，一週的房錢都可以被他省下二十到四十塊錢，然後他就會拿這些錢去買毒。

有一次好像是在舊金山吧，他這招終於踢到鐵板了。我那時候在對面的咖啡廳，看到菲力把他的行李從房間側邊的窗戶丟出來，大包小包通通往樓下的巷子裡丟。然後我就看他走到樓下，去跟櫃臺的人講話。我站在飯店門外，聽到櫃臺人員堅持要菲力付錢，因為菲力之前已經對他玩過同一招了。那櫃臺人員還威脅菲力說要是不付錢，他就上樓把房間鎖起來，把他的行李通通扣在裡面。菲力聽了

就說「好吧」，然後說要出去跟住在別區的朋友借錢來付。那個櫃臺人員上樓把房間鎖起來的時候，他還擺出一副氣到不行的樣子走出飯店，但他一走出去，馬上就跑到飯店旁邊的巷子把行李都撿起來，就這樣一走了之，靠，一邊走還一邊狂笑。

菲力·喬真是個畜生。如果他是律師又是個白人，老早就當上美國總統了，因為要幹上那個位置，嘴巴要夠快，而且要有滿肚子狗屁可以鬼扯。菲力完全具備，他搞這種事根本輕輕鬆鬆。

但柯川搞出這種事就不像菲力·喬那麼好玩了，菲力·喬搞這種飛機你還可以笑一笑就算了，但柯川幾乎到可悲的程度了。他會穿著髒兮兮的衣服上臺表演，媽的，看起來很久沒洗了，可能好幾天都穿著同一套睡覺，整件皺得亂七八糟。他如果沒在度假，就是站在臺上挖鼻屎，幹，有時候還會吃下去。而且他不像我跟菲力那麼哈妹子，那傢伙一心就只有他的薩克斯風，就算有個妹子脫光光站在他面前，他也根本不會注意，他吹起他的薩克斯風就是那麼專注。菲力·喬就不一樣了，他是把妹高手，他這個人很浮誇、很瞎趴，我們大家在臺上搞音樂的時候，他受到的關注幾乎跟我差不多了，他的個人特色超他媽強烈。柯川就完全相反，他活著就是為了搞音樂，沒別的目的。

這趟巡迴表演除了菲力·喬跟柯川在那邊一直打毒品之外，還有其他事讓我很不爽。我一週拿一千兩百五，媽的，完全不夠支撐我自己跟整個樂團的開銷。我每個星期從這些錢裡面拿四百，剩下的就分給其他團員。我們搞這趟巡迴表演的時候，那些傢伙到處給我在酒吧賒帳，媽的，錢都還沒拿到就超支了（我後來終於把菲力開除之後，那王八羔子大概欠了三萬塊錢）。

他媽的，我在那邊吹個半死，結果什麼屁錢都沒賺到。錢越欠越多，明明俱樂部天天爆滿，排隊的隊伍都繞過街角了！所以我就跟我自己說，幹，我不管了，如果他們拿不出我要的錢，我他媽不幹

了。我打給傑克‧惠特默，跟他說如果每週只拿得到一千兩百五十我他媽吹不去了。他就跟我說：「好，但這次還是要吹完，你合約都已經簽了。」這他倒是沒說錯，但弄完這次之後，老子就不繼續這樣幹了。

所以這之後，我跟他說我每個星期要拿兩千五百才會上臺，我們也真的拿到了這個數字。每週兩千五對黑人樂團來說很高了。很多俱樂部老闆都因為這件事很不爽我，我不管怎樣，他們還是照做了。

所有人裡面，就保羅‧錢伯斯賒帳最凶，媽的，他真的很靠北。我每次把他那份酬勞給他的時候，都會提一下他在酒吧賒了多少帳，但他都不願意付清。他有一次真他媽讓我不爽到極點，一拳朝他的臭嘴尻下去。保羅這個人是很好，但他超他媽不成熟。

我們有一次到紐約州的羅徹斯特（Rochester）表演，那間俱樂部生意不是很好。我認識俱樂部的女老闆，她以前也對我很好，所以我就跟她說不用給我錢沒關係。我把錢還給她，因為少拿這點錢我還不至於會餓肚子，但我還是跟她說團上其他人的酬勞她還是要付，她也付了。我有時候就會這樣子，如果人家俱樂部不賺錢，老闆以前又對我不錯，我就會這樣幫他們一點忙。話說我們這次去羅徹斯特表演的時候，保羅在那邊喝殭屍雞尾酒。我就問他：「你幹嘛喝這種鬼東西？保羅，你喝這麼多幹嘛？」

他回我：「噢拜託一下，我想喝多少就喝多少。跟你說，我連灌十杯都不會有感覺啦。」

我就跟他說：「你如果真的喝下去，錢我幫你出。」

他就說：「好啊。」

說完他就灌了大概五、六杯，然後跟我說：「看吧，這算什麼，根本沒感覺啦。」然後我們跑去吃一家餐廳吃義大利麵，菲力‧喬也一起。我們全部都點了義大利麵，保羅還在他那盤上面狂擠辣醬。

我看了就說：「媽的，你到底為什麼要這樣搞？」

他回我：「我就愛辣醬啊，不行嗎？」

總之我吃一吃跟菲力‧喬聊了起來，結果突然聽到「碰」一聲，我轉過去就看到保羅一頭栽進他那盤義大利麵裡面，靠，面朝下直接埋進滿滿的辣醬跟麵條裡面。那些殭屍雞尾酒衝上他的腦袋，直接就倒了。保羅那畜生完全失去意識，他打了毒品又灌了那麼多杯殭屍雞尾酒，幹，根本受不了。（他在一九六九年就是這樣死的，毒品一直打，酒又喝太多。那傢伙幹什麼都幹過頭，媽的，才三十出頭就掛了。）

還有一次我們跑去加拿大魁北克（Quebec）表演，有人邀我們上一個綜藝節目。媽的，保羅喝醉了，給我跑去找幾個老到靠北的白種女人，真的夭壽老的那種。總之保羅就對她們說：「你們兩個妹子給約嗎？節目結束之後有沒有空？」她們聽了氣到不行，跑去跟老闆投訴這件事。所以我就跑去跟老闆說：「很明顯是我們這邊有錯在先，我其實也不是很喜歡在綜藝節目這種場合表演，要不我們現在就滾蛋吧，你把該付我們的錢付一付，然後我們馬上就閃人。」他也同意了。反正菲力‧喬在加拿大身體也愈來愈不舒服，因為在那一帶根本弄不到海洛因，他的貨又用光了，其他人身上也都沒貨。我們買了機票，但魁北克下大雪，想走也走不了，我錢也不夠幫所有人買火車票回去，所以我就打給了我女友南希，她馬上就把我需要的錢匯給我了。

我們在一九五七年的三月回到紐約之後，柯川跟菲力‧喬的情況真的爛到靠北，所以我又把柯川開除了，也開除了菲力‧喬。柯川離開之後跑去跟孟克一起在五點俱樂部（Five Spot）表演。菲力他就到處找場子打他的鼓，因為他現在已經是個「明星」了。我又把桑尼‧羅林斯找來頂替柯川的位置，

也找了亞特‧泰勒來打鼓。這次又把柯川踢掉是個很困難的決定，但開除菲力‧喬他媽更困難，因為我們是超級麻吉，一起經歷過這麼多事。但在我那時候看來也沒別的選擇了。

我們在波西米亞咖啡館表演的最後兩個星期發生了一件事，我到現在還記得很清楚，那時候我還沒開除柯川跟菲力。小號手肯尼‧多罕有天晚上突然出現，問我能不能讓他跟我們團一起表演。肯尼是個很屌的小號手，可以吹出完全屬於他自己的風格，而且那風格真的很讚，我很喜歡他的音色跟聲音。他很有創意、很有想像力，完全就是個小號藝術家，大家真的都低估他了，他從來沒得到應有的評價。要知道，我是不會隨便讓路上的雜魚來我們樂團插花演出的，音樂一定要搞得夠屌再來跟我談，肯尼就是那種屌得翻天的人物，而且我其實認識他很久了。波西米亞咖啡館那天他也是塞得滿滿的，其實以前那個時候都嘛是天天爆滿。總之，我吹完之後跟聽眾介紹了肯尼，他上了臺沒在客氣，吹得比畜生還屌，把我剛剛吹的音樂從聽眾的腦袋中洗掉了，洗得乾乾淨淨。我聽到超他媽不爽。誰會喜歡人家來你表演的場子踢館，把你弄得像個廢物一樣？肯尼‧麥克林當時也有來聽表演，我就走過去問他：

「傑基，你聽我吹得怎樣？」

我知道傑基很愛我，也很愛我吹的小號，所以他絕對不會無聊在那邊講幹話耍我。他直直看著我的眼睛，跟我說：「邁爾士，肯尼今天吹得太美，讓你聽起來好像那種喜歡模仿你的二流小號手。」

我聽他這樣說真的快氣死了。我們吹的就是那天的最後一組表演，我完全不爽跟人家講話，就直接回家了。這件事讓我想了很多，我自尊心很強的。而且肯尼準備離開的時候我看了他一眼，他還給我露出那種超機掰的笑容，幹，連走路的樣子都超囂擺。就算聽眾聽不出來他吹得有多屌，那傢伙絕對清楚得很，媽的，我們兩個都很清楚剛剛發生了什麼事。

下一場表演他又來了，媽的，我就知道他會來，他一定想把昨天晚上那齣齣再搞一次，因為他知道全紐約沒別的表演有人數這麼多、水準這麼高的聽眾了。他問我能不能再讓他來我們團上插花表演一次。這次我讓他先吹，等那畜生吹完之後我才上臺把他電到歪頭。要知道，前一天晚上我是特地照他的風格那樣吹的，因為我想讓他更好融入、吹得更舒服一點，這點他很清楚。但隔天晚上我就回來屌虐他了，他怎麼死的都不知道。（後來在一九六○年代，我們在舊金山又這樣玩了一次，那次應該也算是打成平手。）以前那個年代，我們都是這樣玩，大家在即興表演的時候都他媽超兇殘，一心就想把人家虐爆。這樣對幹當然有輸有贏，但跟肯尼這麼屌的樂手幹過一場後，一定會從中學到什麼。雖然有時候可能會被電得很丟臉，但這一定會讓你成長，要不然就表示你根本沒準備好學音樂。

一九五七年五月，我又跟吉爾‧艾文斯進了錄音室，錄了《勇往直前》這張。媽的，再度跟吉爾合作的感覺真他媽太爽了。我跟吉爾搞了《酷派誕生》之後，偶爾會見面，當初錄完那張之後，我們就有討論到要不要再一起搞一張專輯，就這樣想出了《勇往直前》這張的一些概念。我他媽超愛跟吉爾一起搞音樂，因為就跟以前一樣，他的心思超細膩又很有創意，我是真的完全信任他在音樂方面的安排。我們兩個在音樂方面合作起來一直都很屌，特別是這次錄《勇往直前》我真的體會很深——吉爾跟我聯手搞音樂的時候真是屌翻天。我們這次錄音用了大樂團，有保羅‧錢伯斯，其他大部分都是錄音室樂手。

《勇往直前》出了之後，迪吉有天跑來看我，還跟我多要一張唱片。他說他一直聽這真是我這輩子聽過最棒的讚美，迪吉這種等級的人物對我搞出來的東西竟然有這麼高的評價。

我錄《勇往直前》的時候也在波西米亞咖啡館表演，有桑尼‧羅林斯吹次中音薩克斯風、亞特聽，才三個星期就把他自己買的那張聽到壞掉了！他還跟我說：「沒聽過比這張更棒的音樂。」媽的，

‧泰勒打鼓、保羅‧錢伯斯彈貝斯、瑞德‧嘉蘭彈鋼琴。在這之後我們整個夏天都一起搞音樂，跑了整個東岸跟中西部。但我回到紐約之後，常常會跑去五點俱樂部聽柯川跟孟克的樂團表演。柯川這時候已經跟我當初一樣，一口氣把毒癮戒了，住在媽媽在費城的家。他這時候薩克斯風吹得嚇嚇叫，跟孟克搭配起來效果很棒（孟克的鋼琴聽起來也很屌）。孟克弄的那個樂團很有實力，找了威伯‧威爾

（Wilbur Ware）彈貝斯，「影子」威爾森（Shadow Wilson）打鼓。柯川吹的薩克斯風跟孟克的音樂根本絕配，因為孟克的音樂裡每次都有很多留白，柯川就可以用他當時愛吹的那些和弦跟聲音，把那些空出來的空間填滿。看他終於戒掉毒癮、穩定出席表演，我真他媽太替他驕傲了。而且雖我也很愛桑尼在我團上搞的音樂，還有亞特‧泰勒也一樣，但對我來說，還是比不上柯川和菲力‧喬一起表演的時候。我發現我有點想念他們兩個了。

我的樂團在九月又有新的變動，桑尼退團去組自己的團了，亞特‧泰勒跟我在波西米亞咖啡館吵一架之後退團。亞特知道我愛菲力打鼓的那種打法愛得要死，但亞特是個很纖細的人，所以我都會想盡辦法，用不會傷到他感情的方式跟他溝通，但又要讓他知道我想要他打出什麼樣的感覺，把我們的音樂帶得更嗨一點。我在那邊暗示來暗示去的，比如說叫他用低踏鈸（sock cymbals）之類的，反正就是讓他知道我想要他怎麼打，我也看得出來他被我說得愈來愈煩。但我很喜歡亞特，所以對他沒平常那麼直接，我平常想說什麼都直話直說，哪會像這樣在旁邊兜圈子，沒有直接幹譙他。

總之，這種狀況持續了幾天，但到了第三還第四場表演，我的耐心他媽快用光了。那天晚上俱樂部裡坐了一大堆電影明星，馬龍‧白蘭度跟艾娃‧嘉娜好像都在場（雖然說他們超常來的），亞特那幫上城區的兄弟也都跑來捧場。表演開始，我吹完我的獨奏之後就把小號夾在腋下，直接站到亞特的

低踏鈸旁邊，就像平常一樣聽他打，然後給他一點意見。但他那時那幫兄弟就在俱樂部裡面聽他打鼓。媽的，我才不鳥是誰來聽咧，我只要他把鼓打對，不能像他現在這樣把低踏鈸打得太大聲。所以我就說了幾句，提醒他低踏鈸太大聲，結果那王八蛋竟然用一副「幹你娘，邁爾士別煩我」的眼神瞪我！所以我就壓低聲音跟他說：「靠天喔，你這混蛋不知道菲力都怎麼打這段的嗎！」

亞特整個氣炸，那首曲子打到一半就不幹了。他直接站起來走下臺，走到後臺去，然後等這組表演結束後，回到臺上把鼓收一收就走了。大家都傻眼了，不知道該說什麼，我也一樣。但我隔天晚上就找了吉米‧柯布頂替他，我跟亞特再也沒有談過這天發生的事。那次之後我還常常跟他見面，但我們就是連提都沒提。

忘了是那個星期稍晚還是下個星期，我開除了瑞德‧嘉蘭，找來鋼琴手湯米‧弗萊納根。我還請菲力回來團上，他也真的回來了，然後找巴比‧賈斯伯（Bobby Jaspar）取代桑尼吹薩克斯風。巴比是比利時人，是我老朋友布洛森‧迪兒麗的老公。我也邀了柯川回來樂團，但他跟孟克約定好了，那時候走不開。「加農砲」艾德利那時候回到紐約了，我也有問他要不要來我團上搞音樂。他整個夏天都在帶團，跟他弟奈特（Nat）一起，他弟是吹短號的。可惜加農砲那時候沒辦法，但他說十月應該可以。所以我只好先找巴比‧賈斯伯來墊檔，等加農砲有空再找他。巴比是個很屌的樂手，但他就不是我真正要的那個人，所以加農砲說他可以之後，我就在十月雇了他，讓巴比退團了。

我那時候有在想，要不要把樂團從五重奏變成六重奏，讓柯川和加農砲一起吹薩克斯風。媽的，那音樂在我腦袋中繞來繞去，我清楚得不得了，要是我真的把它搞起來，絕對是畜生級的超屌音樂。

那時候條件們還沒成熟，可是我有預感很快就可以這樣做了。在那之前，我帶著現在的這團去巡迴表演，加農砲吹中音薩克斯風。那次巡迴的名稱叫「給現代人的爵士樂」（Jazz for Moderns），好像持續了一個月左右，最後在卡內基音樂廳（Carnegie Hall）落幕，最後這場表演是跟很多樂團一起搞的。

之後我又跑去巴黎表演，當那種特別邀請的獨奏手，在那邊表演了幾個星期。我就是在這趟認識了法國導演路易‧馬盧（Louis Malle），是茱麗葉‧葛芮柯介紹我們認識的。路易‧馬盧跟我說他一直都很愛我的音樂，然後請我幫他的新電影《死刑臺與電梯》（L'Ascenseur pour L'Échafaud）寫配樂。我那時候會看看電影的毛片，盡量我同意了，這次也讓我學到很多，因為我從來沒幫電影寫過配樂。我那時候會看看電影的毛片，盡量得到一點音樂靈感然後就把它寫下來。那部電影跟謀殺有關，應該算是一部懸疑片，所以我就找了一棟陰森森的老建築，叫樂手在裡面演奏。我就覺得這樣搞可能會讓音樂聽起來更有氣氛，所以效果也真的不錯，大家都很愛我幫那部電影弄的配樂。後來哥倫比亞唱片公司還把那些配樂出在一張叫《爵士樂曲》（Jazz Track）的專輯上，就是有〈悠遊在綠海豚街上〉（Green Dolphin Street）那張。

我在巴黎幫馬盧那部電影寫配樂的那陣子，也會去聖傑曼俱樂部表演，有肯尼‧克拉克打鼓、皮耶‧米榭洛彈貝斯、巴尼‧威倫（Barney Wilen）吹薩克斯風、雷內‧尤崔格（René Urtreger）彈鋼琴。

我到現在還記得這次表演，因為我不爽跟其他人一樣，站在演奏臺上向聽眾介紹曲子，所以就有一堆法國樂評家看我不爽。媽的，我就覺得真心想了解那音樂的話，用聽的就對了，不需要特別去介紹。那些法國樂評家以為我很自大，故意不甩他們，因為他們早就習慣看那些到法國那邊發展的黑人樂手，整天在臺上陪笑臉、對他們鞠躬哈腰的。只有一個樂評家搞懂我為什麼這麼做，沒有因為這件事靠北我。他叫安德烈‧歐迪爾（André Hodeir），我覺得他是我這輩子遇過最棒的樂評家之一。不管怎樣，

那些機掰爛事我根本不放在心上，反正就繼續照我自己的方式做就對了。我這樣搞也沒有讓來聽表演的聽眾不爽，俱樂部場場爆滿。

那陣子我常常跟茱麗葉見面，我們應該就是在我去巴黎的這次，決定我們以後只當情人兼好友。

因為她的事業都在法國，她也很喜歡在法國生活，但我的音樂都要在美國才搞得起來。雖然我沒有很喜歡一直都待在美國，但我從來沒考慮過搬到巴黎去住。我很喜歡巴黎，但也只是喜歡去拜訪一下，因為我不覺得我的音樂在那裡有辦法、有機緣可以搞起來。而且我總覺得搬到巴黎的那些樂手，都好像失去了一點什麼，少了某種能量、某種稜角，那是在美國生活才會有的東西。我也不是很懂，但我覺得大概跟生活在一個熟悉的文化有關吧，一個你可以感受到的文化，從小在裡面生長的文化。要是我到巴黎生活，我就不可能像在紐約那樣，每天晚上隨隨便便都可以去聽一些屌到不行的藍調，或去聽孟克、柯川、公爵、「書包嘴」這種等級的樂手玩音樂。雖說巴黎也有很多很屌、受古典樂訓練的樂手，他們對音樂的感覺還是跟美國的樂手不太一樣。就是因為這樣，所以我不可能住在巴黎，茱麗葉她也懂。

我在一九五七年的十二月回到紐約，那時候我已經準備好讓我的音樂繼續往前走了。我邀瑞德回到團上，他也真的回來了。然後我一聽說孟克他們那團在五點俱樂部的表演快結束了，我就打電話給柯川，跟他說我想找他回團上，他也說：「好啊。」搞定這些事之後，我就很確定我們會做出一些屌翻天的音樂了，連身體最深處都感覺得到。我們也真的搞出來了，不誇張，那音樂真他媽屌翻天。

第十一章　芝加哥、紐約、洛杉磯 1957-1960

屢創經典：波西米亞咖啡館到前衛村與西班牙素描

從以前到現在，小編制樂團搞音樂的搞法幾乎都可以往回追溯到路易斯・阿姆斯壯，然後一路搞下來到李斯特・楊跟柯曼・霍金斯，然後再到迪吉跟菜鳥，咆勃爵士樂基本上就是從迪吉跟菜鳥發展出來的，然後一九五八年那時候，大家在搞的音樂大部分都是從咆勃爵士樂來的。《酷派誕生》走的方向有點不一樣，但主要還是從艾靈頓公爵跟比利・史崔洪以前搞的音樂發展出來的，只是把那音樂搞得更「白人」一點，讓那些白人更好消化。我錄的其他幾首作品，像〈漫行〉跟〈藍調與布吉〉，反正就是樂評家叫做硬式咆勃（hard bop）的那些東西，其實也只是回到藍調還有菜鳥跟迪吉做的一些音樂。那都是些好音樂，這些曲子我們都演奏得很好，但整個音樂的想法跟概念幾乎都是以前的人做過的，就只是稍微多了點空間感。

我在小樂團這種編制下搞過的音樂裡面，《巨擘同行》這張最接近我現在理想中的搞法，就是〈眼袋的律動〉、〈我愛的男人〉、〈搖擺春天〉（Swing Spring）那種整個延展開來的聲音。你也知道，咆勃爵士樂的曲子裡面都嘛塞了一大堆音符，迪吉跟菜鳥吹那堆音符的時候一定都是快到不行，和弦變來變去也是快到爆。他們腦袋裡的音樂就是長這樣，所以吹出來的聲音也是這樣，就一個字：「快」，然後吹很多高音。他們兩個對音樂的概念就是搞好搞滿，就怕音太少。

但我個人比較偏好少吹一點音，因為我一直都覺得，大部分的樂手搞音樂的時候都他媽塞了太太多音符，而且把音樂搞得太長了（但我可以忍受柯川這樣搞，因為他真他媽吹得太屌了，只要是他吹的我就愛）。但我理想中的音樂不是長這樣，我比較喜歡中低音域的聲音，柯川也跟我一樣。所以我們當然應該要搞那種可以讓我們發揮長處、展現出我們自己聲音的音樂。

我希望這個新樂團搞出那種比較自由、比較調式的音樂，比較非洲或東方、比較不西方。我希望大家可突破自己。我跟你說啦，如果你把一個樂手逼到牆角，讓他被迫必須搞出跟平常不一樣的東西，他一定做得到，只不過要換顆腦袋、用不同的方式去想才可以。他會被迫去運用他的想像力、變得更有創造力、更創新、被迫要更敢冒險。他必須在玩音樂的時候，玩得比自己會的東西高出一個境界，而且要高出很多。這樣玩下來，最後的結果可能會讓他突破自己，去到比以前更高出一層的新境界。如果這樣一直玩下去，他還會一直往上，一直往更高一層的境界。這樣下來他就會變得更自由，會有不一樣的預期，會有所感覺、知道有些不一樣的東西快要搞出來了。我一直以來都是這樣，我都會先叫我團上的樂手搞他們會的音樂，然後再叫他們搞那種比他們會的東西更高一個境界的音樂。音樂這樣玩下來真他媽沒極限，最屌的藝術跟音樂都是這樣玩出來的。

還有一件事你要記得，這個時候已經是一九五七年的十二月了，不是一九四四年的十二月，大環境不一樣了、大家搞的音樂不一樣了，大家心目中最屌的音樂跟以前那個年代完全不一樣。其實一直都嘛是這樣，每個時代都有自己的風格，菜鳥跟迪吉搞的音樂就是他們那個時代最有代表性的風格，而且是真的很屌。但現在是該點新東西的時候了。

而且要說有哪個樂團有辦法改變大家對音樂的概念，把音樂帶到一個完全不同的全新境界、一個

新潮又新鮮的境界，我就覺得他媽的，除了我們這團還有誰做得到？我他媽已經等不及跟大家一起玩音樂了，好想趕快讓大家互相熟悉一下，熟悉每個樂手會替樂團帶來什麼樣的元素、熟悉一下每個人的樂聲、摸清楚各自屬的地方跟廢的地方在哪。大家要習慣彼此的音樂一定都需要一段時間，這就是為什麼我每次組了一個新樂團都會先帶團去巡迴表演，這樣一起搞了一陣子之後，才會帶大家進錄音室。

我對這個要常態運作的六重奏樂團有個大概的方向，就是繼續搞原本那團會搞的東西，就是柯川、瑞德、喬、保羅跟我本人的那團，然後把「加農砲」艾德利那種藍調風的音樂加進來，讓大家把獨奏時間都拉長一點。我感覺加農砲那種從藍調發展出來的中音薩克斯風，如果跟柯川那種注重和聲跟和弦的吹法、還有他那種形式比較自由的風格搭起來，一定會搞出一種全新的感覺跟音樂，因為這時候柯川的音樂已經開始走向一個新的方向了。然後我還要給我們一起搞出來的這個音樂更多空間感，用上那些我從亞曼德·賈麥爾的音樂學到的概念。我感覺得到我的小號聲有點像是在大家合在一起的音樂上面飄過去、在中間穿梭，我感覺如果我們搞好了，這音樂絕對充滿張力。

除了加農砲之外，我們這團人一起搞音樂已經超過兩年了，但光是加進一個新樂聲，就很有可能讓樂團對自己音樂的感覺整個變掉，改變整個節奏、改變樂團的時間感，就算原本那批人馬已經合作了一輩子也一樣。如果加進一個新樂聲或把原本有的樂聲拿掉，完全就變兩碼子事了。

我們在一九五七年十二月底展開巡迴演出，大概在耶誕節左右，第一站是芝加哥的蘇澤蘭廳。每年接近耶誕節的時候，我都會盡量待在芝加哥，跟家人聚一聚。我弟弟維農會從東聖路易上來，我幾個小孩住在聖路易，他們也會上來芝加哥，大家都會聚在我姊姊桃樂絲家一起過節。除了這些家人還

有幾個從小跟我一起長大的朋友，他們也都住在芝加哥。

我們大家就會聚在一起吃吃喝喝，大概會有一個星期的時間吧，反正就是享受在一起的時光。我們這團六重奏在蘇澤蘭廳開場的時候，我一個高中的老朋友，就是以前彈鋼琴的那個達內爾，哇靠，他開著他的公車，大老遠從伊利諾州的皮歐立亞（Peoria）開過來，在我們住的飯店前面停了三天！靠，我們每次到芝加哥表演，他老兄都會跑來聽。我還有個朋友布尼（Boonie），每次都會跑去買全芝加哥最讚的烤肉來給我表演，我是東聖路易人嘛，東聖路易可是烤肉重鎮，我一直以來都超他媽愛吃美味的烤肉，豬腸我也愛。我超愛吃黑人料理，甘藍葉菜啦、糖烤地瓜啦、玉米麵包啦、黑眼豆豆啦、南方炸雞啦，這些我通通都愛，最好旁邊還有附那種吃下去爽到不行的辣醬。

媽的，這趟巡迴表演從一開始就是畜生等級。劈哩啪啦啦砰！幹，我們直接把那地方炸到翻天，媽的，我從那一刻就知道我們這團搞的音樂絕對屌到沒法比。在芝加哥表演的第一晚，我們從藍調開始搞起，柯川吹出那種超他媽新潮的藍調音樂，加農砲都傻眼了，就嘴巴開開楞在臺上。他問我，我們搞的到底是什麼音樂，我就回他⋯「藍調。」

他說：「靠，我從來沒聽過有人藍調是這樣吹的！」要知道，一首曲子不管給柯川吹過幾次，他每天晚上還是有辦法找到不一樣的吹法。搞完這組表演之後，我叫柯川教育一下加農砲，讓他見識見識他這音樂是怎麼吹的。他也照做了，但我們把十二小節藍調這種形式裡面的好多東西都換掉了，所以如果我們開始演奏時，就是獨奏的人開始搞的時候你沒注意聽，那等你開始專心就來不及了，可能根本就搞不清楚我們在衝三小。加農砲告訴過我，柯川搞的那音樂聽起來像藍調，但其實不是藍調，完全是不同的東西。這把他搞到懷疑人生，因為加農砲他自己就是吹藍調的。

但加農砲學得他媽超快，彈一下手指的工夫就會了，那傢伙學東西就是這麼快。他根本是塊海綿，靠，丟給他什麼東西都吸得乾乾淨淨。說到藍調，我當初應該先跟他說清楚柯川玩音樂就是這樣，很特別很前衛，因為我們樂團裡就只有加農砲沒跟柯川一起玩過音樂。但加農砲跟上我們的步調之後，整個就超進入狀況，薩克斯風吹得屌翻天。他跟柯川是兩個很不一樣的樂手，但兩個人都很屌。加農砲一加入我們這團，大家馬上就跟他打成一片，因為他是個和善開朗的大塊頭，很愛笑，人又超好，還是個紳士，而且聰明到不行。

他跟我們混了一陣子，然後柯川回到團上之後，我們樂團的聲音就一路變得愈來愈厚，幾乎變得像那種妝塗太厚的女人一樣。樂團的化學效應很讚，大家可以互相襯托、互相激勵，所以幾乎從最一開始，大家就可以搞出那種比自己更高一個層級的音樂。柯川會吹一些怪裡怪氣可是屌到不行的東西，加農砲把音樂帶往另外一個方向，然後我的小號會從中間給他切進去，或者是飄在上面之類的。然後我可能會吹得靠北快，或是像佛瑞迪‧韋伯斯特吹那種震動的聲音。這會把柯川的薩克斯風帶到別的地方去，然後他回來的時候又會吹得完全不一樣，加農砲也是這樣搞。我的小號跟團上兩支薩克斯風之間充滿了這種很有創意的張力，然後我的小號定錨一樣把我們三個拉住，然後瑞德也會彈出他那種又輕又潮的鋼琴，還有菲力‧喬用他潮到不行的鼓聲推動整個音樂，然後用超溜的敲打鼓框絕招，帶我們重新撩落去，就是那種超屌的「菲力樂句」。媽的，那音樂真是有夠潮有夠兇的。我們每個人都在那邊狂催，一直丟出那些溜到不行的東西，我還會跟他們講一些東西，像是：「到最後一拍之前都不要離開F，這樣這個調式就可以比四拍就離開多持續五個拍，懂嗎，在最後一個小節離開就會變成強小節。」他們也會聽我的。媽的，這種音樂真他媽不是普通的溜。

282

柯川是我這輩子聽過聲音最大、速度最快的薩克斯風手。那傢伙可以同時吹得夭壽快又夭壽大聲，媽的，那超難的。因為大部分的樂手吹得大聲的時候，都會把自己給鎖住。我看過很多薩克斯風手都是在想辦法這樣吹的，他的薩克斯風的時候把自己給搞死的。但柯川他就是做得到，真是屌到嚇死人，媽的，他的薩克斯風一碰上嘴唇，他整個人好像被附身一樣。他吹起音樂超有激情的，幾乎到兇猛的程度了，但沒在吹薩克斯風的時候又很安靜溫柔，是個和藹體貼的傢伙。

有一次我們在加州的時候，我差點被他嚇死，因為他說要去看牙醫，把他缺的牙補起來。柯川他吹薩克斯風可以同時吹兩個音，我那時候就以為是因為他缺了一顆牙才吹得出那種音樂。所以他跟我說要去找牙醫把牙補起來的時候，靠夭，我嚇到不知道該怎麼辦。我跟他說我已經排了團練，剛好就排在他要去看牙醫的那時候，然後叫他延期，等以後再去看牙醫。結果他說：「不行啦。兄弟，不行啦，團練我去不了，我要去看牙醫。」我問他是要去做哪一種假牙，他說：「永久性的那種。」媽的，我聽了就想想辦法說服他去做那種以後可以拿掉的，這樣他每次表演前都可以先拿下來再吹，結果他用那種看神經病的眼神瞪我。他還是去看了牙醫，回來之後嘴巴看起來跟鋼琴沒兩樣，一直露出他的牙齒在微笑。那天晚上的表演，印象中好像是在黑鷹俱樂部吧，我吹完第一段獨奏之後就退到菲力·喬旁邊等柯川開始吹，我他媽都快哭出來了，因為我以為柯川把自己給毀了。結果他就跟以前一樣，又快又溜地連續吹出那些音符。靠，我這才他媽鬆了一口氣！

柯川跟我這團一起搞音樂的時候，完全都沒有寫下什麼曲子，那時候他就是吹就對了。我們常常會在排練的時候或是在去表演的路上聊音樂，我會教他很多東西，他也都會聽我說然後照著去做。比如說我會跟他說：「柯川，這裡有些和弦給你看看，但你不要每次都乖乖照著吹，懂嗎？偶爾可以從

中音開始，也別忘了可以再往上三度去吹。這樣搞起來，光兩個小節你就可以搞出十八、十九種不同的東西。」他每次都會坐在那裡聽我說，眼睛張得大大的，把我教他的東西吸收得乾乾淨淨。柯川他是個革新者，跟這種人溝通，話一定要講對，要切中要害。這就是為什麼我叫他從中音開始，因為他對音樂的感覺本來就是這樣，他的腦袋本來就是這樣運作的。像他這樣的人就希望有人可以挑戰他，如果你用錯誤的方式丟給他一些東西，他才不會聽。但我遇過那麼多樂手，就只有柯川可以把我給他的那些和弦吹得完全不一樣。

每次表演完，大家在外面鬼混的時候，柯川都會回飯店房間練習，而且一練就是好幾個小時，明才剛連搞三組表演。後來在一九六○年的時候，我送了他一把高音薩克斯風。我在巴黎認識一個搞古董生意的女人，從她那邊搞來的。總之我送他那一把高音薩克斯風，對他吹次中音薩克斯風的方式造成了一點影響。他拿到這把高音薩克斯風之前，吹得像戴克斯特·高登、「牙關鎖閉」艾迪·戴維斯、桑尼·史提特還有菜鳥這些人，但拿到高音薩克斯風之後，他的風格整個就變了。在那之後，他吹起薩克斯風他媽誰都不像了，就像他自己。他發現用高音薩克斯風可以吹得比次中音薩克斯風輕一點、快一點，這讓他覺得很讚，因為他吹次中音薩克斯風一直都沒辦法吹出中音薩克斯風那種感覺。因為高音薩克斯風是直管的，也因為他喜歡比較低的音域，他發現比起吹次中音薩克斯風，高音薩克斯風更符合他的想法跟對音樂的感覺。他吹高音薩克斯風的時候，其實很少在一起，那聲音真是爆幹好聽。

雖然我很喜歡柯川，但我們表演結束、走下演奏臺之後，因為我們兩個的行事作風真他媽差太多了。以前是因為他海洛因打超凶，然後我才剛戒掉沒多久，所以才不常一起混。現在他也戒毒了，但他幾乎完全不出去跟人家混，只會回他的飯店房間練習。他一直都對音樂超他媽認

真，一直都很常練習。但他現在根本像是有某種使命感，真的是卯起來狂練猛練。他那時候常跟我說，他已經瞎搞夠久了，已經浪費掉太多時間，之前都不夠重視他的個人生活、他的家庭，最重要的是不夠重視他的音樂。所以現在他在意的事情真的就只有吹他的薩克斯風，然後在音樂上面成長，成為一個更好的樂手。他心裡就只有這個。女人的美貌對他來說一點誘惑力都沒有，因為他已經被音樂的美給迷住了，而且他對老婆很忠心。至於我嘛，我搞完音樂之後，跑出去第一件事就是去找漂亮妹子，就看那天晚上要跟我約會的是誰。我沒跟妹子出去的時候，偶爾也會跟加農砲坐在那邊喇賽鬼混。我跟菲力還是好朋友，可是那傢伙一天到晚都在吸毒嗑藥，他跟保羅跟瑞德都一個樣。但整體來說我們大家都很麻吉，相處起來都很不錯。

回到紐約之後，加農砲因為之前已經簽好約，要幫藍調之音錄一張唱片，所以邀我那天去跟他一起錄音，我就去了，當作是幫他忙。那張唱片叫《意猶未盡》（Somethin' Else），還滿讚的。我也想帶我的樂團進錄音室，所以我們在四月也錄了《比利男孩》（Somethin' Else）、〈勇往直前〉（Straight, No Chaser）、〈里程碑〉、〈雙貝斯熱曲〉（Two Bass Hit）、〈席德在前〉（Sid's Ahead）還有〈傑基博士〉，給哥倫比亞唱片公司出在《里程碑》這張上面。〈席德在前〉的鋼琴是我彈的，他媽的，因為我想辦法跟瑞德溝通的時候，他整個人起賭爛然後就閃了。但我很愛我們樂團在這張專輯上的聲音，我很清楚我們搞出來的音樂還真不是普通屌。柯川跟加農砲真他媽吹得屌翻天，而且這時候已經很習慣一起搭配了。

這張專輯是我第一次真正開始寫調式音樂，我寫專輯同名曲〈里程碑〉的時候，真的用了很多調式音樂的概念。調式音樂就是每個音階，每個音都跑七個音。你懂的，就是每個音，每個小調音，都可以跑一個音階。作曲兼編曲家喬治・羅素說過調式音樂裡面，應該要把 C 當 F 來玩，他說整臺鋼琴

都是從 F 開始的。我玩起調式音樂之後，發現這種玩法一玩起來，可以往這個方向一直去，完全沒有盡頭。你不用再去煩惱和弦變換什麼鬼的，可以在旋律線上搞出更多東西，所以搞調式音樂的時候，最大的挑戰在於你可以在旋律上展現多少創意。那不像是以和弦為基礎的音樂，三十二個小節之後你就知道和弦都用完了，但你也不能怎樣，只能重複你搞過的東西，多少加上一點變化而已。我就是想遠離這種玩法，比較想走注重旋律的那條路。我在調式音樂裡面看到各種不同的可能性。

瑞德‧嘉蘭不爽我，當著我的面閃人之後，我新找了一個叫比爾‧艾文斯（Bill Evans）的鋼琴手加入樂團。我沒有不爽瑞德，但我那時候已經往前走了，他的鋼琴已經對我想搞的東西沒貢獻，跟我希望樂團走的方向搭不起來。我需要一個愛搞調式那套的鋼琴手，比爾‧艾文斯他就是這樣。比爾是喬治‧羅素介紹我認識的，他們兩個一起研究過音樂。我認識喬治是在更早之前，我們以前都常去吉爾他在 55 街的公寓混。我後來往調式音樂裡面愈鑽愈深，就問喬治有沒有認識哪一個鋼琴手搞得出我要的東西，他就把比爾推薦給我。

我之所以會那麼哈調式音樂那套，是因為有一次看了從幾內亞來的「非洲舞團」（Les Ballets Africains）表演。我又在跟法蘭西絲‧泰勒約會了，她這時候在紐約當舞臺秀的舞者。我是在 52 街與她偶遇的，看到她我整個人開心到不行。那時候紐約只要有跳舞的表演，她都會去看，我就會跟她一起去。總之，我們去看了一場「非洲舞團」的表演，靠，結果他們的表演把我整個人灌爆。媽的，他們跳舞的那些腳步，還有一堆飛撲之類動作真他媽屌翻天。那天晚上我第一次聽他們彈那種非洲拇指琴，然後一邊唱歌，有個傢伙還一邊跳舞，他媽的，真的是很有力道的表演，真他媽美到不行。幹，最屌的是他們的節奏！那些舞者跳舞的節奏真他媽屌到靠北，我邊看他們跳，邊在那邊數拍子。他們

286

的動作好像特技表演。有個鼓手看著大家跳舞，看舞者在那邊跳起來翻來翻去的，然後舞者邊跳，他就邊「噠噠噠噠砰！」那樣打出超屌的節奏，舞者落地的時候就這樣打一波，每個人做的動作他都抓得到，一個都沒漏掉。其他的鼓手也有抓到那些動作，所以他們就會打出 5/4、6/8、4/4 那樣的節奏，節奏變來變去，爆來爆去。這就是他們的祕訣，一種藏在內在的東西，是那種很非洲的東西。我光看他們跳舞，就知道這種東西我搞不出來，因為我不是非洲人，但我愛死他們在搞的東西了。我不想完全複製他們的東西，但我從他們的表演得到了一些概念上的啟發。

我們有時候會叫比爾·艾文斯的綽號阿莫（Moe），那傢伙剛入團時他媽超內向的，什麼話都不說。有天我跟他開玩笑，就只是想看看他老兄會有什麼反應，我就跟他說：「比爾，你應該知道加入我們這團，要先做什麼事吧？」

他一臉困惑看著我，搖頭說：「不知道啊，邁爾士，我要先做什麼嗎？」

我就說：「比爾，你懂的，我們大家都是兄弟嘛，大家都是一起打拚的夥伴。所以說，我想到一件事是你可以幫大家的，就是要跟大家做，你懂我意思嗎？你要跟全團的人都搞過一輪。」先說，我只是在跟他開玩笑，但是比爾就是個很嚴肅的人，就跟柯川一樣。

他考慮了一下，大概想了十五分鐘吧，然後回來跟我說：「邁爾士，你說的事我考慮過了，但我做不到，我真的做不到。我很希望讓大家都開心，但那件事我真的做不到。」

我看著他都笑出來了，對他說：「這位老兄啊！」他就知道我在捉弄他了。

比爾對古典樂的東西非常了解，懂拉赫曼尼諾夫（Rachmaninoff）和拉威爾（Ravel）這些音樂家的音樂。就是他叫我去聽義大利鋼琴家阿圖洛·米開蘭傑里（Arturo Michelangeli）的東西，我也真的

去聽了，媽的，就這樣愛上他彈的鋼琴。比爾彈鋼琴的時候，感覺像是有種火靜靜在燒，他彈鋼琴的方式、他彈出的琴聲像是水晶音符，或是清澈的河水從瀑布流瀉而下，閃爍著陽光。我為了調和比爾彈琴的風格，又要對樂團的聲音做點改變，反正就是搞一些不同的曲子，一開始是搞一些比較輕柔的曲子。比爾彈鋼琴的時候，我很喜歡他這種搞法，喜歡他跟樂團彈的音階。瑞德彈鋼琴的時候會帶動整個節奏，但比爾彈得輕描淡寫，我現在又在玩調式，所以我比較中意爾的東西。我還是很喜歡瑞德，找他回來彈了幾次，但我主要是在想要做出亞曼德・賈麥爾那種音樂的時候才喜歡找他。比爾也可以彈出一點亞曼德・賈麥爾的那種味道，不過他每次那樣彈起來都有點太狂野。

一九五八年的春天，我們從表演了兩年的波西米亞咖啡館移去前衛村俱樂部（Village Vanguard）。這間俱樂部的老闆是麥克斯・高登（Max Gordon）。雖說我們換地方了，但原本會去波西米亞咖啡館聽我們表演的那一大堆聽眾，也都跟著我們跑來前衛村了，所以只要是我們表演，那地方也是場場爆滿。我之所以會換到前衛村是因為麥克斯出手比較大方，他付我的錢比波西米亞咖啡館那邊還要多。他想找我去前衛村那邊開場還要先預付給我一千元現金，要不然我是不幹的。

但一九五八年春天，對我來說最重要的都不是這些，是法蘭西絲・泰勒又回到我生命中了。媽的，她真是個棒到不行的女人，我好愛跟她在一起，光跟她在一起就好。我都不跟其他女人聯絡了，這段時間就只跟她在一起。我們兩個超合的，我是雙子座，她是天秤座。媽的，我真心覺得她好到不可思議。她滿高的，蜜棕色的頭髮，很美很光滑的皮膚，心思細膩、有藝術細胞，是個優雅、親切、有氣質的女生。我好像把她說得很完美是嗎？沒錯，她的幾乎可以說完美。而且不只是我，所有人都愛她，我知道馬龍・白蘭度就很愛她，還有昆西・瓊斯（Quincy Jones）也是，他以前那時候在圈內也算是一

288

號人物。昆西還送過她一枚戒指，但他還是沒有我那麼懂她。法蘭西絲跟我開始同居，住進我在第十大道上的那間公寓，我們不管去到哪裡都會招來驚豔的目光。

我把我那臺賓士賣了，換了一臺白色的敞篷法拉利，好像花了我八千美元之類的，這在那個年代是很大的一筆錢。總之我們兩個就開著那一輛潮到不行的法拉利，在市區到處亂晃。我這樣一個正港的黑人畜生，跟這樣一個水噹噹的女生在一起！每次她要下車，從我這臺超猛的法拉利跨出去的時候，真他媽夭壽，那雙修長的美腿超性感的，因為她是跳舞的嘛，雙腿又長又美，而且走路的時候有種舞者的姿態。我的天，那真是絕美的畫面，路人通通都會停下來盯著她看，看到下巴都掉下來了都沒發現。

我每次去到公共場合，絕對都是打扮得光鮮亮麗到不行，法蘭西絲也一樣。《生活》（Life）雜誌還把我放上他們的國際版，把我形容成一個做了一些貢獻造福同胞的黑人。這是還滿不錯的啦，但我一直搞不懂他們為什麼沒把我放到國內版雜誌上。

法蘭西絲是芝加哥人，我也是中西部長大的，我們會這麼快就打得火熱大概跟這點脫不了關係吧，因為我們頻率比較對，不用在那邊解釋來解釋去的。而且她是黑人，這也讓我們的感情順利很多，雖然說我一直都不太在乎我跟什麼族裔的妹子交往，好妹子就好妹子，管她是什麼膚色。我對白種男人也是一樣的看法。

法蘭西絲是我很大的幫助，因為她讓我可以安定下來，不會一直跑到街頭上鬼混，這讓我更專心搞我的音樂。我基本上是個獨來獨往的人，她也一樣。她那時候每次都會跟我說：「邁爾士，我們都已經排練了四年，還是好好把這段關係經營好吧。」我真的好愛法蘭西絲，愛到我發現自己會因為她

吃醋，媽的，這還是我這輩子第一次有這種感覺。我記得我有一次揍了她，因為她回家的時候跟我說去，媽的，一絲不掛就衝去蒙特‧凱跟蒂亞韓‧凱洛他們家。她找了些衣服披上，然後就跑去吉爾‧艾文斯家過夜，因為她怕我直接把蒂亞韓跟蒙特他們家的門尻爆，又衝進去揍她。吉爾後來打電話跟我說法蘭西絲在他家，說她很安全。我叫她以後不要再給我提到昆西‧瓊斯的名字，她也從來沒提過了。

我們一直以來都跟其他情侶一樣會吵架，但這是我第一次打她……但這也不是最後一次。我每次揍她都覺得對不起她，因為其實常常都不是她的錯，媽的，是我自己太容易暴怒、太容易吃醋。以前不管哪個妹子幹了什麼事我都會吃醋。但說實在，在跟法蘭西絲交往之前，我從來不覺得自己是會吃醋的人。

沒差，對我來說都不重要，因為我超他媽專注在我的音樂上。但我現在會在乎了，這對我來說是很陌生的感覺，對我來說很難理解。

法蘭西絲這時候已經是個明星，而且一步步成為超級巨星，她跟我在一起的時候，大概是黑人女性舞者裡面最頂尖的了吧。她演了百老匯音樂劇《西城故事》（West Side Story）然後拿到最佳舞者之後，一天到晚都會有人找她去跳舞。但我要她退出表演，因為我希望她在家陪我。後來傑羅姆‧羅賓斯（Jerome Robbins）親自邀她去演《西城故事》的電影版，媽的，我也不同意她去。我們到費城表演的時候，小山米戴維斯（Sammy Davis, Jr.）也跑來問她要不要演《黃金男孩》（Golden Boy），我他媽一樣說不行。他隔天早上就要搞試鏡，邀了她過去試試看。隔天早上八點，我的法拉利就已經在高速公路上奔馳，載著她直接殺回紐約去了。這就是我的答案。

我只想要法蘭西絲待在我身邊，一直跟我在一起。但她會跟我吵這個，說什麼她也有事業要顧，

290

說她也是個藝術家，但我和他媽才不想聽，反正只要是會讓我們分開的話我聽都不想聽。過了一陣子，她也就不再跟我吵這些事了，她開始開課教人家跳舞，就是教蒂亞韓‧凱洛跟強尼‧馬賽斯（Johnny Mathis）這種人跳舞。這我倒是沒意見，因為她忙這個，每天晚上還是可以回家跟我在一起。

婆艾倫（Ellen）住在芝加哥，讓法蘭西絲可以專心從事她的跳舞事業。我們開始同居之後，她有一次從芝加哥打電話來，說什麼想跟我談談。結果他一直在那邊繞來繞去都不講重點，講半天才問我什麼時候要跟法蘭西絲結婚。他說：「說實在的邁爾士，你都跟她定下來那麼久了，我是覺得你跟她住一起、嚐過鮮了，你總該知道她是不是好貨，知道自己有沒有要買下來了吧。所以說，你跟法蘭西絲有什麼打算，你們決定怎麼樣？什麼時候結婚？」

我很喜歡法蘭西絲她爸，他人超好，但我知道他是怎樣的人，所以我就跟他說：「馬賽奧，這不關你的事。法蘭西絲她覺得沒關係，那你還有什麼意見？你知道我們都成年人了！」

我又開始跟法蘭西絲交往的時候，她在城市中心劇場（City Center）上演的《乞丐與蕩婦》（Porgy and Bess）裡面跳舞，所以我常常跑去看這齣。我就是這樣才想到跟吉爾做《乞丐與蕩婦》這張專輯，我一天到晚跑去看她跳舞，就這樣變得對舞蹈跟戲劇很有興趣，因為我們開始會一起去看很多很多的劇。我還為她

法蘭西絲結婚過，有一個小男孩，叫做尚‧皮耶（Jean-Pierre）。他跟外公馬賽奧（Maceo）和外

我知道他會擔心他女兒，他就是這樣的人，所以我就說：

我這樣嗆他之後，他好一陣子都沒再提結婚的事，但他還是偶爾會提一下，然後我每次都會跟他說一樣的話，一直到我後來跟法蘭西絲結婚為止。

在一九五八的夏天錄的。跟法蘭西絲在一起，對我在音樂之外的生活也有很大的影響，我一天到晚跑去看她跳舞，就這樣變得對舞蹈跟戲劇很有興趣，因為我們開始會一起去看很多很多的劇。我還為她

寫了一首曲子，叫〈法蘭舞〉（Fran Dance），收錄在哥倫比亞幫我出的專輯《爵士樂曲》，裡面還有〈悠遊在綠海豚街上〉。法蘭西絲在《乞丐與蕩婦》的表演結束後，接著參與演出了小山米戴維斯的音樂劇《奇妙先生》（Mr. Wonderful）。

這時候，很多人開始在談什麼「邁爾士‧戴維斯奧祕」，我是不知道是誰開始傳出這東西的，但總之大家都在談論這個。這時候就連那些樂評家都不損我了，很多樂評還開始把我形容成「查理‧帕克的繼承者」。

比爾‧艾文斯加入我們這個六重奏樂團之後，我們搞出的第一張有份量的唱片就是《爵士樂曲》，在一九五八年的五月錄音的，裡面收錄了〈悠遊在綠海豚街上〉、〈星光下的史黛拉〉（Stella by Starlight）、〈出售愛情〉（Love for Sale）跟〈法蘭舞〉。錄這張的時候，菲力‧喬又離開了，我找了吉米‧柯布來替代他。我之前跟吉米一起搞過一次音樂，他曾在波西米亞咖啡館暫時替代過亞特‧泰勒。到這時候，大家都他媽受夠了菲力狂吸毒的那些狗屁，我們就是忍無可忍了。最後他退團，自己組了一個新團，有時候會找瑞德‧嘉蘭去跟他一起搞。他退團之後，我常常很懷念他玩的那套「菲力風」，就是敲打鼓框的那套「菲力樂句」。但吉米也是個很屌的鼓手，他在樂團的聲音裡面加進了自己獨特的東西。我會跟著節奏組一起吹、從他們搞出來的音樂出發去吹我的小號，所以我知道保羅、比爾跟吉米他們三個一定可以彼此呼應然後彼此襯托的，就是在他們一起搞出來的音樂裡面彼此襯托。媽的，我知道我還是會很懷念菲力，但我也知道我一定會喜歡吉米這傢伙的。

哥倫比亞唱片公司在國內推出了《悠遊在綠海豚街上》那幾首錄音，專輯名稱就叫《悠遊在綠海豚街上》，唱片另外一面是我幫路易‧馬盧的電影《死刑臺與電梯》寫的配樂。但不管怎樣，這張就

是新的這團一起錄的第一張唱片。到了六月，我去幫法國鋼琴手米榭·勒葛宏（Michel Legrand）的大樂團客串，他那時候在幫哥倫比亞錄一張專輯。柯川、保羅、錢伯斯、比爾、艾文斯也都在這張專輯上一起搞音樂。在這之後我們在紐約到處搞音樂，在前衛村俱樂部表演，也跑了新港爵士音樂節。

回來之後我就跟吉爾進錄音室錄《乞丐與蕩婦》。我們是從七月底開始搞的，一直錄到八月中，這張專輯我沒找柯川跟農砲來吹薩克斯風，因為這樣的話薩克斯風組就太強勢了。我就只想要那種簡單明瞭的音色，根本沒人可以跟他們兩個的聲音對幹，所以我就只找了些平淡無奇的傢伙來吹這些平淡無奇的曲子。我也沒找比爾·艾文斯，因為我們沒用鋼琴。但我找了保羅跟吉米·柯布，也找了菲力·喬來搞一些東西。其他的樂手大部分都是那種錄音室樂手，喔對，其中有一個叫比爾·巴伯的，有在《酷派誕生》上吹過低音號。搞這音樂還滿讚的，因為我要在一些地方盡量做出接近人聲的聲音，是有點難，但我還是搞定了。吉爾的編曲也都屌到不行，他改編了〈我愛你，波吉〉（I Loves You, Porgy）讓我去搞，還寫了個音階給我吹，完全沒有和弦。其他的聲部配置他只用了兩個和弦，所以我那段音階搭上那兩個和弦給我很大的空間，讓我可以很自由地去聽其他的東西。

比爾·艾文斯他除了讓我注意到拉威爾還有其他一堆音樂家，也讓我注意到阿拉姆·哈察都量（Aram Khachaturian）就是那個亞美尼亞裔的蘇聯作曲家。他的音樂最吸引我的地方，是他會運用各種音階。其實搞古典樂的作曲家早就會這樣寫曲了，至少有些三人會這樣，但會這樣搞的爵士樂手還不太多。爵士樂手一天到晚丟給我那種用和弦搞的曲子，靠，我有時候真他媽連吹都不想吹。那音樂太厚了。

總之我們錄了《乞丐與蕩婦》之後跑去費城的畫舫璇宮俱樂部（Showboat）表演，結果有個緝毒

組的條子跑來想逮捕吉米·柯布跟柯川，鬼扯說什麼他們攜帶毒品，但其實大家都嘛清清白白的。這次在費城表演的時候他們還來找我麻煩，要查我身上有沒有毒品。靠，費城警察真他媽是一群好好看清楚我的屁眼裡有沒有藏毒，因為他們到處找還是什麼都沒找到。我直接把短褲脫下來，叫那些畜生狗雜種，一天到晚找你麻煩。那些混帳絕對是地球上最腐敗的一群畜生。

這時候我們樂團開始鬧不愉快了，大概搞了七個月之後，比爾想退團了，因為他討厭到處巡迴跑來跑去的，而且他也想搞自己的音樂了。加農砲也在吵說要退團，他想把之前他自己那團重新組起來，要幫大家安排行程然後付錢給工作人員之類的，但我會找他做這些是因為他對這種事很在行，而且我很信任他。他幫大家幹這些事，我給他的錢也會比其他團員多一點，全部人裡面只拿得比我少而已。加農砲入團時跟我說會待一年，一九五八年的十月就滿一年了。我說服他再多待一陣子，他也同意了，但我跟哈洛德

‧洛維特真他媽噴了好多口水才讓他留下來。

比爾想退團的原因很多，其中幾個讓我很難過。有些黑人因為他是白人就故意弄他。奇怪耶，很多黑人覺得既然我帶的是全爵士圈最屌的小樂團，而且掏得出最多的鈔票，那我就該請個黑人鋼琴手才對。我要說我根本不甩這一套。我就只想找最屌的樂手來加入樂團，我才不管他膚色是黑是白是藍是紅是黃，只要做得出我要的音樂，這樣就夠了。但我知道那些三聲音讓比爾很不舒服，讓他很不開心。還有很多人靠北他彈得不夠快、彈得不夠重，說他比爾是個很敏感的人，心情很容易就會受到影響。除了這堆機掰的爛事之外，他也討厭跟著樂團到處跑，而且他也想自己組一個樂團玩自己的音樂。柯川跟加農砲也都想往這個方向走。

294

我們每場都是演出同一套音樂，很多都是標準曲，要不然就是我寫的曲子。我知道他們想搞一些自己的東西，建立自己的音樂定位。他們這樣想，我不怪他們，但我們是全音樂界最屌的一團，而且是我的樂團嘛，所以我當然還是希望大家繼續搞下去，越久越好。大家會閃人確實是個問題，但大部分的樂團一起搞了一陣子之後都會這樣。樂手會成長、走出自己的路，然後就配不起來了，我跟菜鳥也是這樣，大家還是得分頭去闖。

比爾在一九五八年的十一月退團，然後南下到路易斯安那州跟他弟一起住。過了一陣子之後他又回來自己組團了，又過了一陣子，他找來史考特‧拉法羅（Scott LaFaro）彈貝斯、保羅‧莫遜（Paul Motian）打鼓，他們那團變得夯到不行，拿了好幾座葛萊美獎。比爾鋼琴彈得還是不錯，但說真的，我覺得他後來彈的鋼琴，都比不上在我團上一起搞音樂的時候那麼屌了。很多白人樂手都不知道在想什麼（我不是說所有人都這樣，但大部分都是），他們在一個黑人樂團裡面闖出名堂之後，每次都會自己出去組一個全白人的團，不管原本那團的黑人對他多好都一樣。比爾也是這樣搞，我的意思不是說他明明知道有比史考特跟保羅更屌的黑人樂手還故意不找他們，我只是說這種事我他媽看過太多太多次了。

我找了瑞德‧嘉蘭來頂替一下比爾的位置，撐到我找到新的鋼琴手，瑞德他待了三個月之後也離開去組自己的三重奏樂團了。瑞德在我團上的時候，跟大家上路去巡迴了一陣子，回來之後我們在市政廳搞了一場表演。那次連菲力‧喬都來跟我們一起表演，好像是因為吉米‧柯布生病了吧。那次有種老友重逢的感覺，大家的音樂都搞得屌翻天。但他媽的，我們開始巡迴之後，我又要去安撫柯川了，那傢伙這時候已經很想退團了。他愈來愈相信自己，薩克斯風從來沒吹得這麼屌，表演的時候也超他

媽有自信。而且他過得很開心，一直待在家裡都肥起來了。我都開始跟他開玩笑、嗆他體重過重，但

他老兄根本不在意這種事，你懂的，體重多少、穿什麼衣服這種事他一點都不在乎。他在乎的就只有

音樂，還有他吹薩克斯風的時候聽起來怎樣。我那時候還有點擔心他，因為他不打毒品之後開始狂吃

甜食，我還問他要不要買我健身用品，認真去減個肥。

柯川以前都說我是他的「導師」，所以他有點不好意思跟我提他想退團的事，但他會跟其他人說，

我就是從其他人那邊知道這件事的。但他最後還是跟我提了，我們兩個都做了一點妥協，我介紹哈洛

德·洛維特當他經紀人，幫他處理錢的事。然後哈洛德幫他跟大西洋唱片（Atlantic Records）的內蘇

希·艾特根（Nesuhi Ertegun）敲定了錄製合約，內蘇希一直都哈柯川的音樂哈到不行，從柯川最早到

我團上來的時候就超愛他的。柯川自己也有帶團幫 Prestige 錄一些音樂，Prestige 那邊也是我介紹他

的，但鮑伯·溫史托克給的錢還是一樣少不拉機的。哈洛德幫柯川開了一家音樂出版公司（柯川是老

闆，一直當到他一九六七年去世的時候，他也始終讓哈洛德·洛維特當他的經紀人）。我那時候就覺得，

柯川如果真的要自己出去搞音樂，那他最好先搞懂一些商業方面的事，最好也要有個可以信任的人在

他身邊。為了讓柯川在我團上留久一點，我找了傑克·惠特默（都是他幫我做這些事的）去幫柯川的

樂團敲定表演場子，然後都避開我們這團的檔期就對了，他也通通搞定了。所以到一九五九年年初的

時候，柯川的音樂前景已經很讚了，他隨時都可以開始巡迴，開啟個人的音樂生涯，他也開始這樣幹

了。他沒跟我一起玩音樂的時候，都是帶著自己的樂團到處去表演，當那種主打的頭牌樂手。

加農砲也在做一樣的事，所以一九五九年那時候，我們團裡就有三個團長，靠，樂團開始變得難

帶。這時候柯川找了艾爾文·瓊斯當他的鼓手，他是我在底特律認識的老朋友，柯川一天到晚誇他誇

不停的，但我他媽老早就知道那傢伙很屄了。加農砲也找了他弟奈特跟他一起玩音樂，所以柯川跟加農砲他們兩個都很清楚自己要往哪個方向走。我是替他們兩個開心啦，但替我自己難過，我很清楚這團是拆定了，大家分頭的日子不遠了。說不難過是假的，因為我超愛跟這團一起玩音樂。而且我覺得我們這團是史上最屄的小樂團，至少在這之前我從來沒聽過比我們更屄的。

我在二月找到了一個新的鋼琴手，叫做溫頓‧凱利（Wynton Kelly）。除了他，我還看上了另外一個叫喬‧薩溫努（Joe Zawinul）的鋼琴手（他後來也會跟我一起搞音樂），但最後是溫頓進了我們樂團。溫頓是西印度群島的牙買加人，跟迪吉一起表演過一陣子。我很愛溫頓彈鋼琴的那種彈法，因為他是瑞德‧嘉蘭跟比爾‧艾文斯的綜合體，那傢伙幾乎什麼鬼都能彈。而且他最屄的地方是幫即興獨奏的人伴奏，真是個畜生。加農砲跟柯川都愛死他了，我也一樣。

溫頓加入我們樂團的時候，我正準備要進錄音室錄《泛藍調調》，因為他同意要跟我們一起錄這張。我們在一九五九年三月的一號還是二號進錄音室錄《泛藍調調》。六重奏的成員有柯川、吉米‧柯布、保羅、加農砲、我本人，還有溫頓‧凱利，但他只有在錄〈白吃白喝佛瑞迪〉（Freddie Freeloader）這首時彈琴。曲名上面的佛瑞迪其實是我認識的一個黑人，他常跟爵士音樂圈的人混，然後每次都在那邊想辦法從你身上撈一點東西、揩一點油。其他幾首曲子的鋼琴都是比爾‧艾文斯彈的。

《泛藍調調》我們是分兩個錄音日錄的，一次在三月，第二次在四月。在這兩次之間，我跟吉爾‧艾文斯帶了一個大樂團跑去上了一個電視節目，搞了很多首《勇往直前》上面的曲子。

《泛藍調調》也是用我那套調式爵士搞出來的，就是從《里程碑》這張專輯開始搞的那套。這次

我還加進了別種聲音，加進印象中小時候在阿肯色州常常聽到的聲音，就是我們做完禮拜從教會走回家的路上，聽人家在搞的福音音樂，那音樂真的屌。總之那種感覺又跑回來了，我就開始想起那音樂聽起來是怎樣、帶給我怎樣的感覺。媽的，那音樂真的屌。其實那感覺早就已經滲入我創作的血液、我的想像力裡了，只不過先前我完全忘了它的存在。我寫了一首藍調，一心想搞出六歲的時候體驗到的那種感覺，就是跟我表親走在阿肯色州烏漆嘛黑的鄉間小路上聽到那些音樂的感覺。所以我大概照這樣寫出了五個小節，錄了下來，然後又在裡面加了某種奔流的聲音，因為我只想得到用這種方式模擬出非洲拇指琴的聲音。但寫曲是一回事，樂手拿到樂譜之後又會自己去發揮，加進自己的創意跟想像力，就這樣把那音樂帶到別的地方去了，最後就會偏離你一開始想走的方向。所以我原本是要往一個方向去的，結果最後搞出了別的東西。

我沒有把《泛藍調調》的曲子通通寫成那種很詳細的譜，只弄了些粗略的骨架讓大家知道大概該怎麼走，因為我想讓大家在處理這個音樂的時候可以隨意自由發揮，就像「非洲舞團」那樣，我覺得他們裡面的舞者、鼓手跟非洲拇指琴之間就是這樣互動的。我們錄的每一首都是一次到位，你就知道大家那次合作的水準有多高。不是我在說，那音樂真他媽正點。那時候有些人在那邊亂傳一些狗屁，說什麼《泛藍調調》的音樂是比爾跟我一起寫出來的。媽的，都是狗屁，那些曲子通通都是我寫的，比爾他跟其他團員一樣，在我把這些曲子的簡譜拿給他看之前他根本沒聽過。我們連排練都沒排過就直接開錄了，其實過去兩年來我們也只排練過五、六次而已，因為我團裡都是些屌到不行的樂手，大家就是要用這種方式才搞得好。

298

錄《泛藍調調》的時候，我叫比爾彈小調。跟比爾這種樂手合作就是這樣，是他起的頭他就會去收尾，但在結束時會走得比原來的遠一點。你潛意識裡知道這一點，但這種情況總是會讓大家的演奏多一點張力，這是好事。而且因為我們都很愛拉威爾和拉赫曼尼諾夫的音樂，特別是拉威爾的《為左手與管弦樂團而寫的協奏曲》（Concerto for the Left Hand and Orchestra），和拉赫曼尼諾夫的《第四號協奏曲》，所以這些東西也藏在我們的作品裡面。我每次跟人家說我的《泛藍調調》其實沒有命中我原本想做的東西，沒有在音樂裡面表現出非洲拇指琴的聲音，他們都會用覺得我在說瘋話的表情看我。每個人都說這張唱片是傑作（我自己也很愛），所以他們就以為我在亂講。但這張專輯上的大部分曲子我原本都是想做到這個效果，特別是〈全藍〉（All Blues）和〈那又怎樣〉（So What），只是沒有命中。

我還記得比莉·哈樂黛過世時候的情形，那是一九五九年七月。我跟比莉不是很熟，我們不會一起出去幹嘛，但她很喜歡我兒子格里哥利，覺得他很可愛。不過我知道比莉跟她老公處不好，因為她有一次跟我說：「邁爾士，我叫他別再煩我，房子可以給他，東西我都不要，只要他離我遠一點。」但我印象中她也只跟我講過這件事。她是跟我說過說她喜歡像羅伊·坎帕奈拉（Roy Campanella）那種身材的男人，就是布魯克林道奇隊的前捕手。她說跟這種男人做愛才有衝擊力，她喜歡那種有粗壯的短腿，臀部比較低，壯得像水牛的。她跟我說這些，你就知道比莉在性慾還沒被毒品跟酒精毀掉之前非常沉迷於做愛。

我印象中她是很溫暖的女人，對人很好，長得有點像印第安人，有很光滑的淺棕色肌膚，後來她的臉被毒品搞爛了。比莉跟卡門·麥蕾（Carmen McRae）都長得跟我媽有點像，卡門比她更像。比莉

曾經是個大美人，因為長期酒精吸毒才變得很憔悴。

她死前我最後一次看到她是在一九五九年初，那次我在鳥園俱樂部表演，她過來找我，跟我要錢買海洛因，我把身上的錢通通給她了，大概一百塊左右吧。她老公約翰（我忘了他姓什麼了）讓比莉一直吸毒，用毒品控制她。他自己也會用鴉片，常常叫我過去跟他一起躺在沙發上吸鴉片，但我從來沒跟他一起吸過毒，我這輩子沒吸過鴉片。他把毒品都扣在自己那邊，心情爽的時候才給比莉一點，靠這個讓比莉乖乖聽話。約翰是標準的哈林區街頭混混，滑頭得很，為了錢什麼事都幹得出來。

比莉跟我說：「邁爾士，約翰那畜生帶著我全部的錢跑了。你能不能借我一點錢去買點貨？我真的很需要。」我聽了就又把身上的錢全都給她了，因為她這時候看起來已經不成人樣，蒼老又憔悴，整張臉非常枯槁。人也瘦巴巴的，兩邊嘴角都下垂，不停地抓癢。她以前身材超好的，但現在瘦了一大圈，臉也因為喝太多酒而水腫。媽的，我很替她難過。

我每次去看比莉都會請她唱〈我愛你，波吉〉，因為她唱到那句「別讓他用那雙燙人的手碰我」的時候，你幾乎可以直接感受到她的心情。她唱這句的時候非常淒美。每個人都愛比莉。

比莉和菜鳥死於同樣的原因，都是肺炎。比莉有一次在費城因為吸毒，在牢裡過了一晚，也可能是兩三幾天，我有點忘了，但我記得他們把她關進看守所就對了。比莉就在牢裡冒汗，然後又發冷，因為戒毒的時候身體會忽冷忽熱，這時候如果沒有好好治療，馬上就會轉成肺炎。比莉跟菜鳥就是這樣。而且如果戒一戒又回去吸毒，就是吸了又停、停了又吸，那等到毒品滲進你的身體系統，你就死了。比莉和菜鳥就是這樣死的，他們一直亂操身體，身體慢慢就投降了。有一天它覺得受夠這些，就說掰掰了。

除了這件事，我一九五九年非常意氣風發。我帶了新的六重奏，就是鋼琴手是溫頓·凱利這樣的這個組合，在鳥園俱樂部開場，臺下座無虛席。每天晚上都有艾娃·嘉娜跟伊麗莎白·泰勒這樣的巨星來捧場，還會到後臺更衣室來打招呼。柯川差不多在這時候進錄音室錄了《巨人的步伐》（Giant Steps），大概是《泛藍調調》最後一次錄音之後的兩個星期左右。他錄這張的時候學我錄《泛藍調調》的做法，只帶了簡單記下音樂概念的譜進錄音室，所有樂手之前完全沒聽過那些曲子。這對我來說是一種讚美。我們也去了哈林區的阿波羅戲院表演，是主打樂團之一，然後到舊金山的黑鷹俱樂部表演了三個星期左右，聽眾天天爆滿，排隊排到了店外還繞過街角。

柯川在舊金山的時候接受一個叫羅斯·威爾森（Russ Wilson）的記者訪問，透露他在認真考慮退團，結果這件事就登上隔天的報紙了，連接下來會由吉米·希斯接替柯川都寫出來。柯川確實是由吉米·希斯接替沒錯，但我覺得柯川根本沒有立場把我私下告訴他的事跟記者說。這件事讓我超不爽，我也警告柯川不要再幹這種事。說真的，我什麼時候對他做過這麼不講義氣的事？我跟他說我為他付出這麼多，把他當兄弟，然後他還好意思對我幹這種鳥事，把我私下的事都告訴一個白人小子。我告訴他，你想走就走，但你要走到處嚷嚷這件事之前先來跟我說，不要在外面一直說誰會來接替你。這時候大家都在捧柯川，我也知道他不退團去自立門戶他會很難受。但他的心離我們這個團愈來愈遠了。我們那年夏天去了芝加哥的花花公子爵士音樂節（Playboy Jazz Festival）表演，那次柯川就沒跟我們一起去，因為他已經答應了別的邀約。回到紐約之後大家都在講這次柯川雖然不在，跟我輪流獨奏。那時候是八月初，大家那天都表演得很精采。

八月底我們在鳥園俱樂部又開始了一檔表演，一樣又是人多到只能用站的。鳥園的司儀兼吉祥物

是一個很有名的黑人侏儒，叫做「小不點」馬奎特（Pee Wee Marquette），每天晚上都會在演奏臺上介紹艾娃‧嘉娜，然後她會拋飛吻，還會到後臺來，在後面親我。有一次小不點到後臺來跟我說艾娃在前臺，想到後臺來找我說話。我就問小不點：「幹嘛，她為什麼想跟我說話？」

「不知道，她只說想帶你去一個派對。」

我就說：「好吧，小不點，叫她來後臺吧。」

他就一臉賊笑地把艾娃帶到後臺來，人就走了。艾娃跟我說說笑笑，然後帶我去參加那個派對，因為她很喜歡我。我們在派對待一待開始覺得無聊，我就跟她介紹了一個叫傑西（Jesse）的大塊頭老黑。他坐在那邊盯著艾娃猛看，都快中風了，艾娃是真的美到讓人沒辦法不看她，黝黑又性感，那對豐滿的嘴唇軟到犯法。媽的她真是辣到噴火。我跟她說：「艾娃，拜託去親他臉頰一下吧，他才不用一直看你，我看他都快懷孕了。」她就去親了他臉頰，那個人開始跟她講話。然後她又親了我，那人整個呆住，我們就閃人了，我開車送她回家。我們沒有做什麼親熱的事。她是很好的人，真的很好，如果我想要的話，我們絕對可以來一下，我還真不知道我們為什麼沒有做，但就是沒有，雖然很多人都說一定有。

這段時間唯一不順的事，就只有柯川一直嚷嚷要退團，但大家也都慢慢習慣了。但就在這時候發生了一件事，一件很扯的鳥事，再一次整個改變了我的人生和我的態度，我才剛開始看到這國家有了一些三讓我覺得不錯的改變，這下又變得怨氣沖天了。

我那時候剛錄完一場軍人節的廣播節目，你知道，就是美國之音（Voice of America）那套鬼東西。我錄完之後陪一個叫朱蒂的漂亮白人妹子走到俱樂部外面，幫她叫了一輛計程車。她上車之後，我就

302

在鳥園俱樂部門口站著，覺得全身溼答答的，因為那是八月晚上，天氣非常悶熱潮溼。這時候有個白人警察過來叫我不要在那邊逗留。我那時候很常去打拳擊，所以我心想，我應該把這畜生揍一頓，因為我知道他是故意找碴。但我沒說出來，只說：「不要逗留？為什麼不要逗留？我在工作耶。看到沒，我的名字就寫在那裡，邁爾士・戴維斯。」我指著俱樂部入口看板上的名字，被燈打得很亮。

他說：「我不管你在哪裡工作，我叫你不要逗留！你不走我就逮捕你。」

我狠狠地瞪著他的臉，一步也不動。接著他就說：「你被逮捕了！」然後伸手去拿他的手銬，但他一邊拿一邊往後退。我看他的動作就知道他以前也是打拳的，如果有人要打你，你反而要朝他走過去，才好預測他下一步的動作。我看他的動作就知道他以前也是打拳的，所以我就稍微往前靠過去，不讓他有空間往我頭上出拳。結果他跟蹌了一下，東西通通掉到人行道上，我心裡就想，幹，他們一定以為我找他麻煩之類的。我等著他把我上銬，因為他的東西都在地上，然後我又往前靠近一點，讓他沒辦法動手。不知道什麼時候旁邊已經圍了一群人。這時候突然有個白人警探衝出來「砰！」一聲打了我的頭。我完全沒看到他，血都流到我的卡其西裝上。我還記得桃樂絲・柯嘉倫跑出來看，表情很驚恐。我跟桃樂絲認識很多年了，我以前還跟她的閨密琴・芭克（Jean Bock）交往過。桃樂絲跑出來之後問我：「邁爾士，發生了什麼事？」我什麼都說不出來。伊利諾・賈魁特那時候也在場。

那次我就差點變成種族暴動，所以警察就孬了，匆匆忙忙把我弄走，帶到五十四分局，在那邊幫我拍照，我還一邊在流血。總之我就坐在那邊，氣得龜懶趴火，對吧？他們還在警局裡跟我說：「你自以為聰明是吧？」然後對我動手動腳，故意想惹毛我，看有沒有機會再揍我腦袋一拳。這些我通通忍住了，就靜靜坐在那邊看他們搞小動作。

我抬頭看到牆上貼了廣告，邀集警察搭船去德國考察，類似旅行團那樣。這時候二戰結束才十四年，他們就要去德國學習警察的事，還用小冊子在推廣，他們大概是要去那裡學怎麼變得更兇殘，見習一下死納粹當年怎麼搞猶太人的，然後把那套拿回來對付黑人。真他媽不敢相信警察局裡面會貼這種鬼東西，不是人民保母嗎？我不過是幫一個女性朋友叫計程車，只是她剛好是白人，然後白人條子就看不順眼一個黑人跟白人妹子走這麼近。

我打電話給我的律師哈洛德・洛維特，大概凌晨三點吧。警方告我拒捕，外加襲擊、毆打警察。

告我！他我什麼也沒做耶！那時候時間太晚，哈洛德也不能做什麼，他們把我帶到下城區的警察總部，在中央街（Centre Street）那裡，哈洛德早上就去那裡找我。

這件事登上紐約各家報紙的頭版，標題上把我被起訴的罪名又列了一遍。有一張照片後來變得很有名，是我從牢裡出來的時候拍的，頭上綁了繃帶（之前他們已經帶我到醫院把頭上的傷口縫一縫），然後法蘭西絲像匹神氣的駿馬走在我前面，她是在我被轉到下城區的時候來看我的。

法蘭西絲來警察局之後，看到我被打成那樣都快崩潰了，不停地大呼小叫，那些警察看到一個大美女為我這個死老黑哭天搶地的，好像開始覺得自己做錯事了。然後桃樂絲・柯嘉倫也來了，寫了一篇東西刊在她隔天的專欄裡面。那篇文章嚴厲批判警方，對我的情勢滿有幫助的。

我還以為這種老百姓拒捕的把戲比較有可能發生我老家東聖路易（在那地方變成全是黑人之前），但這裡是紐約，號稱全世界最文明最潮的城市不是嗎？但話說回來，因為我身邊一堆白人，我早就認清發生這種事的時候，正義不會站在黑人這邊。

出庭的時候，地區檢察官問我：「員警跟你說『你被逮捕了』的時候，你看了他一眼，你那個眼

304

神是什麼意思？」

我律師哈洛德‧洛維特說：「你說『那個眼神是什麼意思？』」他們就是想把我說得好像企圖攻擊那個警察之類的。我的律師團隊沒讓我上證人臺，因為他們擔心那個白人法官跟白人陪審團會把我的自信當成傲慢，而且我脾氣太差，他們不相信我控制得住。但這件事永遠改變了我，不然我本來是不會像現在這麼憤世嫉俗的。等了兩個月、經過三個法官，最後宣判對我的逮捕於法無據，指控全部駁回。

後來我控告警方，求償五十萬美元。哈洛德不辦業務過失的案子，所以他找了另一個律師來接，結果那傢伙忘了在訴訟時效終結之前提出訴狀。告他們傷害沒告成，我他媽氣到發抖，但一點辦法也沒有。

警方註銷了我的歌舞表演許可證，讓我有一陣子都不能在紐約的俱樂部表演。我們樂團在沒有我的情況下結束了最後一組表演，但俱樂部有發布聲明，讓大家知道發生了什麼事。聽說我的團員雖然沒有我還是表演得嚇嚇叫，大家都大顯身手，卯起來玩每個曲子，每個人大概都把自己當成領班了。我知道我走了之後，加農砲跟柯川兩個都有跳出來掌控場面，所以我知道全場一定嗨翻天。我被警察搞的這件事登上紐約各家報紙的頭版之後沒幾天，新聞就過去了，很多人根本馬上就忘了。但有很多樂手和知道內情的人（黑人白人都有）沒忘，他們都把我當英雄，佩服我敢這樣硬起來對抗警察。

差不多這時候，很多人，特別是白人開始說我一天到晚都很「憤怒」，說我「種族歧視」，反正一堆荒唐說法。我這輩子從來不會對人有種族歧視，但不代表我要因為對方是白人就忍氣吞聲。我不會陪笑臉，不會緊張不安，也不會夾著卵蛋求他們施捨，覺得白人高我一等之類的。我也住在美國這

塊土地上，該是我的我絕對不會客氣。

大概九月底吧，加農砲退團，我們又變回了五重奏。他之後都沒有再回來，除了他以前每個人都還在。加農砲走掉後改變了這個團的聲音，所以我們又回去玩以前的音樂，就是我們開始探索調式以前的風格。因為溫頓・凱利的鋼琴像瑞德・嘉蘭和比爾・艾文斯的綜合體，所以我們想往哪個方向走都沒問題。但這裡面少了加農砲的中音薩克斯風，我就有點撞牆了，想不出什麼點子可以讓一個小樂團做出我要的音樂。

我就覺得我需要休息一下。我一直都是想要做出新的東西，找出新的挑戰來刺激我在音樂上的想法，而且我多數時候都做到了。這可能跟我自己一個人生活有關，因為我整天在外面接觸各種音樂，整個世界都是圍著我轉的。我現在常常跟法蘭西絲待在家裡，偶爾參加一下晚宴，過兩人生活。但一九五九年底還有一個東西我覺得必須去做，就是跟吉爾・艾文斯開始錄一張專輯，我們把它叫做《西班牙素描》（Sketches of Spain）。

當初是這樣的，我一九五九年在洛杉磯的時候去拜訪一個叫喬・蒙德瑞根（Joe Mondragon）的朋友，他是很棒的錄音室貝斯手，住在聖費南多谷（San Fernando Valley）。喬是墨西哥裔，有西班牙和印第安血統，長得很帥。我到他家的時候他放了一張唱片，是西班牙作曲家華金・羅德里格（Joaquin Rodrigo）的《阿蘭輝茲協奏曲》（Concierto de Aranjuez），他跟我說：「邁爾士，你聽聽看，你可以做這個！」我就坐在那邊，一邊盯著喬一邊聽那音樂，心裡在想，夭壽，這些旋律線好強。我當場就知道，這曲子我非錄不可，因為那旋律一直留在我腦子裡。我回紐約之後打電話跟吉爾討論了這件事，拿了這張唱片給他聽，看看他覺得可以怎麼做。他也很喜歡，但他說我們還要多找幾首，那個份量才

306

夠錄成一張專輯。我們弄來了一張祕魯印第安人的民俗樂，把裡面的一段重覆樂句拿出來，就是專輯上的〈魔笛手〉（The Pan Piper）。然後我們也用了那首西班牙傳統的進行曲〈Saeta〉，西班牙人會在受難日邊遊行邊唱這首歌，宣告自己的信仰。我們找的小號手在吹〈Saeta〉的進行曲的時候，就是像西班牙那樣吹的。

西班牙在古代被非洲人征服過，所以有很多黑皮膚的摩爾人。在南部的安達魯西亞（Andalusia）地區，音樂、建築、整個文化都受到很多非洲來的影響，也有很多人有非洲血統，所以那裡的音樂帶有非洲黑人的感覺，包括風笛、小號跟鼓都是。

〈Saeta〉這首就是安達魯西亞地區的歌曲，這個名字有「以歌當箭」的意思，是這地方最古老的宗教歌曲之一。這首歌通常在塞維亞（Seville）的復活節聖週慶典上演唱，用完全沒有伴奏的清唱方式，唱出基督受難的事蹟。那時候大家會在街頭遊行，然後就會有一個女的站在人群上方的一個陽臺上，抓著鐵欄杆開始唱歌，這時候遊行的隊伍會停在她的陽臺下面，站在那邊聽她唱這首歌。我吹這首的時候，就是想用小號吹出她的歌聲。我吹完之後，接著就是一段小號齊鳴，讓遊行的隊伍知道要繼續前進了，整首曲子裡面都用悶悶的鼓聲來襯托歌聲。這首的最後有進行曲的感覺，因為實際上就是這樣，遊行隊伍會繼續往前走，只剩下那個唱完歌的女人靜靜待在她的陽臺上。我在這首曲子裡面吹的小號聲，又要喜樂又要哀傷，要做到這一點非常困難。

說實在的，整張《西班牙素描》裡面最難的就是這個，要把原本人聲歌唱的部分用小號吹出來，而且即興還占了大部分。困難的地方在於要把歌手唱歌的時候，特別是歌手即興吟唱的時候真的超難，而且即興還占了大部分。困難的地方在於要把歌手唱歌的時候，特別是歌手即興吟唱的時候真的超難，而且即興還占了大部分。困難的地方在於要把歌手唱歌的時候，歌詞之間的東西表達出來。因為你會聽到那裡面有一堆阿拉伯音階，或者非洲黑人音階，而且他們會

變調，跟蛇一樣扭來扭去、竄來竄去、跑來跑去，好像到了摩洛哥一樣。最難的是我只能這樣弄個一、兩次，因為如果在一首歌裡面弄了三、四次，你要的感覺就不見了。

我在〈Solea〉這首裡面吹的小號有一部分跟〈Saeta〉差不多，是同一種聲音。〈Solea〉是一個基本的佛朗明哥曲式，講的是孤寂、渴望、悲嘆，很接近美國黑人藍調的那種感覺。〈Solea〉是安達魯西亞的歌，所以也有非洲的淵源。但在錄〈Saeta〉的時候，我是等吉爾把音樂準備好了才開始吹。

首先他要把整首歌重新編曲，因為他的總譜和給各聲部的分譜都寫得非常細膩遭。他把音樂要怎麼走全部寫得鉅細靡遺，連只是換個氣都寫進去。吉爾總喜歡把小拍記在總譜上，他的譜密到他覺得他編的這個沒什麼問題，搞不懂為什麼伯尼會覺得他編的東西很難吹。

要知道，吉爾可以花整整兩個星期只寫出八個小節，就為了寫得盡善盡美。他會一直修一直修一直修，修完還會一直改一直改一直改。我常常被逼得要站在他旁邊，等太久就直接把他的譜抽走，因為他一直拿不定主意到底是要再加點東西還是拿掉東西。他真的很完美主義。

所以伯尼那次吹到臉色脹紅之後，我就跟吉爾說：「吉爾，你不用把音樂寫成那樣，編得太緊密了，樂手搞不來。你不用把小號譜寫得這麼完美，因為他們本來就是受古典音樂訓練的，本來就死都不想吹錯音。」我這樣說他就能接受了。我們一開始找的小號手不對，我們找的是受古典音樂訓練的人，但這就出現了一個問題，我們必須請他們不要完全照著譜吹。他們聽了，看我們（主要是吉爾）的眼神好像看到神經病一樣。他們完全沒有即興的能力。他們會看著吉爾，表情好像在說：「這傢伙

到底在講三小？這是協奏曲不是嗎？」所以他們聽到「要吹出樂譜沒寫的東西」的時候，就覺得我們一定是神經病。但我們只是希望他們去感受音樂，再讀譜把它吹出來，但我們一開始找的這批小號手就是沒辦法，我們只得換一批人，所以吉爾才要把總譜重新編排過一次。這次我們找了一些受古典樂訓練，但又知道怎麼感受音樂的人。這裡面其實沒幾個聲部，就像行進樂隊鼓手，幫他們把譜重新編排之後，事情就沒啥問題了。伯尼還是一樣吹到臉色脹紅，但他跟厄尼・羅佑、泰夫特・喬丹（Taft Jordan）、路易斯・穆齊（Louis Mucci）都吹得很精采。我錄這張專輯的時候用到了小號跟柔音號。

接下來我們還要找一些鼓手，可以打出我要的聲音，我希望小鼓聽起來像撕紙的聲音，所以鼓手要能打出又輕又密的輪鼓。我很久很久以前在聖路易的蒙面先知遊行（Veiled Prophet Parades）聽過那種鼓聲，他們有正規的行進樂隊鼓手，聽起來很像蘇格蘭那邊的樂隊，但打的是非洲的節奏，其實蘇格蘭風笛就是源自非洲。

所以我們要找一批正規的鼓手，在背景幫吉米・柯布打的鼓、艾爾文・瓊斯的打擊樂器伴奏。總之我們找來一批正規鼓手，要他們打出我想要的鼓聲，同時請吉米跟艾爾文照他們平常的打法，打那些即興獨奏的東西。正規鼓手完全不知道怎麼獨奏，他們沒有音樂想像力。他們跟大部分古典樂手一樣只會照著譜打，因為古典樂就是這樣，樂手只演奏譜上寫的東西。他們很能背譜，有機器人的能力。在古典音樂的世界裡，如果有一個樂手跟別的樂手不一樣，不是一個徹徹底底的機器人，其他機器人就會一起嘲笑他，如果他又剛好是黑人就更慘。就是這樣，對古典樂手來說古典樂就是這樣而已：搞一些機器人的東西。然後還一堆人覺得他們很棒，把他們當神捧。我澄清一下，

還是有一些很棒的古典音樂作曲家寫出很棒的古典音樂（也是有一些很棒的樂手，只不過要變成獨奏家才夠看），但不管怎麼說都只是機器人在玩音樂，大部分的古典樂手心裡都知道，只是不會公開承認而已。

所以要做出《西班牙素描》這樣的音樂，你就要找到平衡，要有些樂手可以在讀譜之後，沒有感情或只帶一點點感情地演奏那個音樂，也要有些樂手可以真正帶著感情演奏音樂。我覺得最完美的狀態是能讀譜又能感受那個音樂。以我自己來說，如果我邊看譜邊吹，我吹出來的東西就沒什麼感情，但如果我只用耳朵聽然後吹，那我吹的就會很有感情。所以我在錄《西班牙素描》的時候，我發現最好的作法是先把樂譜讀過幾遍，然後再聽個幾遍，然後才開始吹。對我來說，重點是摸清楚那音樂到底是怎樣，我就可以吹出我要的東西。總之這樣做效果好像還不錯，因為大家都超愛這張唱片。

錄完《西班牙素描》之後，我感覺整個人被淘空了。吹完這一堆超難吹的東西之後，我所有的情感都被榨乾，完全不想去聽那個音樂。吉爾跟我說：「我們去聽磁帶吧。」我回他：「你自己去聽，我不想聽。」我一直到隔年唱片推出之後才去聽。我想繼續前進，做別的東西。等我終於聽到這張唱片的時候，我在音樂上的心思已經跑到別的地方去了，所以我聽了也沒什麼感想。我只認真聽過一次而已，是啦，家裡可能會播放這張唱片，因為法蘭西絲非常愛，但我真正坐下來一首一首仔細聽，就只有那麼一次。我喜歡這張唱片，覺得大家都表現得很好，吉爾的編曲也沒話說，但這張唱片沒有給我太大的衝擊。

《阿蘭輝茲協奏曲》的作曲者華金・羅德里格說他不喜歡這張唱片，偏偏我當初就是因為他這首曲子才會想做《西班牙素描》的。但因為我這張唱片用了他的曲子，他會拿到版稅，所以我就跟

他那邊的人，放這張唱片給他聽的人說：「等他開始收到大筆的版稅支票，再看他還喜不喜歡這張唱片。」在這之後我就沒聽到他說什麼了，也沒有他的消息。

有個女人跟我說，她有一次去拜訪一個退休的老鬥牛士，他專門在養鬥牛用的公牛。她跟那個老鬥牛士說到我這張唱片，跟他說是一個美國黑人樂手創作的，結果他不相信一個外國人，一個美國人，而且還是個美國黑人做得出這種唱片，因為這要懂很多西班牙文化，懂佛朗明哥音樂。那個女人就問老鬥牛士能不能放這張唱片給他聽，他說好，然後就坐在那邊聽。唱片播完之後，那個老鬥牛士從椅子上站了起來，穿上鬥牛的服裝、帶上裝備，走出去跟他養的一頭公牛鬥了起來，而且殺了那頭牛。

這是他退休以後第一次鬥牛。那女人問他為什麼要這麼做，鬥牛士說這音樂讓他太感動了，他非鬥牛不可。我不太相信這女人說的故事，但她發誓是真的。

第十二章 舊金山、紐約與其他 1960-1963

馬不停蹄：歐洲、東京與父母相繼去世

做完《西班牙素描》之後，我跟吉爾短時間內都不想再進錄音室。這時候已經是一九六〇年年初，諾曼・葛蘭茲幫我和我們樂團敲定了巡迴表演，要到歐洲去搞一波。這次的巡迴時間很長，從三月開始一路到四月中都在那邊。

柯川不想去歐洲巡迴，打算在我們出發之前就退團。一天晚上我接到一通電話，是一個剛進爵士圈沒多久的次中音薩克斯風手打來的，叫韋恩・蕭特（Wayne Shorter）。他跟我說，柯川跟他說我缺一個次中音薩克斯風手，是柯川推薦他來的。我一股血直衝腦門，正要直接掛他電話，但掛到一半說了一句：「我缺薩克斯風手我自己會找！」然後才把話筒砸下去。砰！

我看到柯川的時候就告訴他：「你不要再叫人打電話給我，你想退團就退，但你幹嘛不等我們歐洲回來再走？」其實他如果那時候直接走人真的會把我搞死，因為沒有其他人知道那些曲子，這次巡迴又很重要。他最後還是決定跟我們去，但一直在那邊碎念、抱怨個不停，在歐洲時也自己坐在旁邊耍自閉。他這次提早跟我說了，我們回美國之後他就要退團。但他退團之前我送了他我前面講過的那把高音薩克斯風，他也開始吹了，我那時候就聽得出來這會對他的中音薩克斯風吹奏方式帶來革命性的影響。後來我常跟他開玩笑，如果那次他待在家沒跟我們去歐洲，就沒機會玩到那一把高音薩克斯

312

斯風了，所以他算是欠我一輩子的人情。媽的，每次被我這樣糗他都會笑到噴淚，然後我就說：「柯川，我是說真的。」那傢伙就會給我一個大大的擁抱，一直跟我說：「邁爾士，這你真的說對了。」但這都是後來的事了，那時候他已經組了自己的樂團，他們的音樂把大家都迷死了。

我們五月回到美國之後柯川就退團了，並自己組團開始在爵士畫廊（Jazz Gallery）表演。我跟我的團在一九六〇年夏天重新開始表演時，我找了老朋友吉米・希斯來接替柯川，他之前吸毒被抓去關，這時候剛剛出獄。

一九四六年，吉米在費城組了一個大樂團，柯川在一九四八年左右加入，然後兩個人就在那年一起跑去加入迪吉的樂團，所以他們是老相識了。吉米從一九五五年坐牢到一九五九年，這段時間完全不在音樂圈。柯川跟我說他真的要走了之後，他也跟我說吉米剛被放出來，大概需要表演的機會，而且我們這個團的很多曲子他都會。

但我的音樂變了很多，跟吉米在一九五三年第一次吹的時候已經很不一樣了，就是我們一起錄我那張《邁爾士戴維斯全明星》的時候。所以我就覺得他那麼愛咆勃爵士樂那套，要他忘掉那些然後吹別的東西可能很難。但我想反正我們還有點時間，我也願意給吉米一個機會。柯川一直很欣賞吉米的吹奏功力，我也一樣，而且他又很好相處，人很幽默、俐落又聰明。

我們那時候在加州，所以我打電話問他要不要入團。他說他很樂意，所以我寄了一張機票給他，叫他直接飛過來。

我們第一場表演是在好萊塢的塞維亞爵士俱樂部（Jazz Serville Club），吉米到了之後，我就給他看我們要做的音樂，但我一看就知道他不懂這是什麼音樂。他當然知道調式音樂是什麼，但我看得出

他從來沒吹過，那一套對他來說就是全新的東西。他在這之前吹的音樂都有一大堆可以解決的和弦變換，所以不管怎麼玩最後結果都一樣。但我們玩的是音階，專搞調式那套。我記得那一場加農砲不知道為什麼也跟我們一起表演。吉米剛開始吹那些曲子的時候吹得很掙扎，反正就是盡量去適應大家的調式玩法。但一陣子之後，我聽得出他開始放鬆，慢慢可以融入了。那次表演完之後我們又回到東部，在印第安納州的鄉下小鎮法蘭西力克（French Lick）表演，那裡就是職籃球員大鳥柏德（Larry Bird）的老家。我們也去了芝加哥的君王劇院，還有其他好幾個地方。

我們回到東岸之後加農砲就退團了，也沒有再回來。我們接下來要去芝加哥的花花公子音樂節表演，在這之前吉米想先回費城探望家人。結果他的假釋官跟他說他一定要待在費城，最遠只能離開六十英里，說這是他的假釋條件。吉米的音樂生涯就這樣被影響了好幾年。他連來紐約表演都不行，表演完就直接回飯店房間。他這輩子從來沒像現在這樣賺這麼多錢，結果就被那個假釋官，一個義大利人壞了好事。他媽的，人生有時候就是這麼機掰，尤其如果你是黑人的話。

吉米跟我說了這件鳥事，我打了幾通電話給一些在費城的朋友，看他們能不能幫幫忙，但他們什麼都做不了。我真的很不想看吉米就這樣退團，我都已經慢慢能處理調式音樂了，照這樣下去一定沒問題。我知道這種事讓他很受傷，我也很受傷。

這時我想到柯川推薦的那個傢伙，韋恩・蕭特。我打電話問他能不能入團。但他那時候待在亞特

・布雷基與爵士信差樂團（Art Blakey and the Jazz Messengers），沒辦法加入我們，所以我找了次中音跟中音薩克斯風兩種都可以吹的桑尼・史提特。桑尼入團時，我正要再去歐洲巡迴一次，這次是從倫

敦開始。

差不多這時候又發生一件讓我震驚的事，就是發現我媽得了癌症。她在一九五九年跟她老公詹姆斯‧羅賓遜（James Robinson）搬回了東聖路易，那年開刀時醫生發現她得了癌症，讓大家都很擔心。

但我跟她聊的時候她聽起來很堅強，我去看她的時候她氣色也不錯。

一九六〇年那次的歐洲巡迴好像是我第一次到倫敦吧，我們在那邊的場子每晚爆滿，而且我們表演的場地都是可以坐三千到八千人的大型音樂廳。那次法蘭西絲有跟我一起去，每個人看到她都被電暈了。媽的，英國的報紙天天都在寫她有多美，真的很誇張，她的談論度幾乎都快跟我一樣了。不過他們都是在稱讚她，然後都是在幹譙我，我一開始不太能理解，他們說我很自大，說我不喜歡英國人講話的方式，說我請了保鏢來保護自己，但其實跟我一起去的人除了我們團員，就只有法蘭西絲跟哈洛德‧洛維特，我聽了就沒那麼在意了。後來有人跟我說英國媒體對待有名氣的人就是這副德性。我們在英國表演完之後還去了瑞典跟巴黎，最後回到美國結束這趟巡迴。

我特別記得在費城的演出，因為那次我和吉米‧希斯幾個條子槓上了。喔對，吉米也是個車迷，印象中他好像有一臺凱旋牌（Triumph）跑車。總之我那次是開著我的法拉利殺到費城，那段日子我去哪裡都開著那輛車，只要表演不是在西岸，我都直接開車去（後來我還真的會開著我其中一臺法拉利殺去西岸表演）。反正我那次就是開車去接吉米，然後我們兩個就邊開邊聊音樂之類的，我大概在跟他抱怨桑尼‧史提特吹〈那又怎樣〉的時候吹得不對吧，他媽的，他每次吹這首都吹很爛，所以那陣子每次跟吉米見面我就會跟他靠北這件事。總之我開著我的法拉利載著吉米，開到寬街

（Broad Street）的時候，我就想讓他見識一下我的法拉利可以飆多快，寬街的速限好像是時速二十五英里左右吧。我就跟吉米說，信不信我這臺車在整條路的綠燈變黃、變紅之前就可以一路衝到底。所以我打了檔就往前衝，我們就這樣一路飆過一堆紅綠燈，車子又快又穩，咻一下就飆過去了。我們開得很快，睛睜得超大，我們這樣一路飆過一堆紅綠燈，車子又快又穩，咻一下就飆過去了。我們開得很快，突然有個紅綠燈開始變了，所以我就要煞車對嗎？但我知道這車夠屌一定煞得住，我可以要煞就煞沒在怕的。吉米這時候眼珠子都快掉出來了，他真的以為我們要直接闖過這個紅燈了。結果我從時速六十英里狂減速然後煞停給他看，我早就知道可以這樣了，但吉米整個人傻住了。我們停下來，然後用音樂把大家幹爆了。

希斯。」然後叫我們靠邊停，秀了一下他們的警徽就叫我們過去他們的車子那邊。我們也照辦，因為我不想給吉米惹麻煩，他這時候還在假釋嘛。總之我們就過去他們那邊，讓他們搜了一下身，但他們有兩個白人條子看到我們，是那種便衣的緝毒警察，坐在一輛沒有標誌的警車裡面。我們剛好就停在他們旁邊。他們往我們這邊看過來，發現是我們就說：「媽的，那臺車上是邁爾士・戴維斯跟吉米・

啥都沒找到，所以就放我們走了。被他們這樣搞真他媽不爽。

一九六〇年發生很多事，有個叫歐涅・柯曼（Ornette Coleman）的黑人中音薩克斯風手來到紐約，在整個爵士圈颳起超大旋風。他就突然出現，然後用音樂把大家幹爆了。他跟吹塑膠製袖珍小號的唐・卻瑞（Don Cherry）一起，每天晚上在五點俱樂部表演，靠，那地方沒過多久就塞爆了，根本買不到坐票（沒記錯的話，歐涅自己也有一把塑膠中音薩克斯風）。他們那團還有查理・海登（Charlie Haden）彈貝斯、比利・希金斯（Billy Higgins）打鼓。大家幫他們搞的那音樂起了很多名字，叫什麼「自由爵士」啦、「前衛爵士」啦，或「新玩意」什麼鬼的。以前常會來聽我表演的那些「明星」，像是

316

桃樂絲‧柯嘉倫跟雷納德‧伯恩斯坦（人家跟我說，他去聽某一場表演的時候還從座位上跳起來說：「這真的是爵士樂有史以來最棒的發展！」），現在都跑去聽歐涅玩音樂了。他們在五點俱樂部表演了五、六個月左右，我如果在紐約沒事也會去聽一聽，還跑去客串過幾次咧。

其實我搞音樂就是這樣，跟誰都搭得起來，要我搞什麼風格都會吹。唐‧卻瑞搞的那套就只是一種風格而已，但歐涅那時候也只會用一種方式吹。我聽他們表演聽個幾次就知道了，所以我去跟他們客串的時候就都用他們那種方式去吹就對了。那就只是一種特定的節奏，我說我們那次搞的那首曲子，我忘記名字叫啥了。唐叫我吹那首，我就吹了，唐很喜歡我，他人很好。

但歐涅是那種見不得別人好的傢伙，他就是看不爽別的樂手成功，他媽的，到底是有什麼毛病。

他明明是吹薩克斯風的，然後他就這樣隨便拿起一支小號跟小提琴，自以為都不用訓練就可以吹得好、拉得好，這根本是在污辱那些很會玩這些樂器的樂手。那傢伙這樣亂搞，還把頭抬得高高，在那邊自以為是地鬼扯，他根本不知道自己在講啥。但說實在，音樂其實也只是一堆聲音嘛，小提琴這個樂器就還可以，他根本不太會拉，在曲子的一些小地方拉個幾下過過場，效果也還不會太差。獨奏就別想了，我只是說如果這裡拉個幾下、那裡搞個幾個音的話還可以蒙混過關。但小號就不一樣了，你如果不知道怎麼吹，那吹出來就他媽難聽到吐血。會吹的人就是會吹，就連塞住的小號都可以玩得出聲音。只要你吹的時候有在節奏上，就算小號本身已經爛到不行，只要放得上你嘴唇就可以搞出好音樂。你只要吹出一種風格就好，吹抒情曲的時候就要吹得像抒情曲。但歐涅吹小號的時候就做不到這點，因為那傢伙根本不懂小號。但歐涅人是還不錯，只可惜一天到晚見不得別人好。

我還滿喜歡歐涅跟唐他們兩個人的，感覺歐涅好像比唐更常表演。但我看過他們表演、聽過他們搞音樂之後，不覺得有什麼革命性的東西在裡面，我也就實話實說。柯川比我更常去聽他們表演，去看去聽，但他沒像我把這些都說出來。但我他媽就不喜歡他們在搞的音樂，特別是唐‧卻瑞吹的那支袖珍小號。

幹我，說我太老派之類的。我批評歐涅之後，有一大堆年輕一輩的樂手還有樂評家開始公在我看來，他就是在那邊狂吹一堆音符，擺出一副很認真的屌樣，然後大家就以為他真的很屌。人就是愛跟風，明明就不懂，但只要是時下最夯的東西就跟著去追就對了。大家都想裝作一副很潮的樣子，就會一直去追那種新潮的東西，要不然看起來就不潮了嘛。這種狀況白人最嚴重，特別是當黑人搞出一些他們不懂的東西的時候。媽的，他們死都不想承認一個黑人可以搞出一些他們不懂的東西，死都不想承認一個黑人可能比他們聰明一點（或聰明很多）。那些白人就是自欺欺人嘛，不願意承認這件事，所以就在那邊裝懂，到處跟人家說某某東西有多屌，等到下一個「新玩意」出現就又開始又誇又捧，下一個也一樣，然後下一個、再下一個。我覺得歐涅來紐約的時候就是這情況。

其實歐涅過幾年之後搞的音樂就很潮，我也這樣告訴他。但他們最剛開始搞的東西就只是把音樂玩得很隨性、很直覺而已，玩那種「自由形式」，大家對著彼此在搞的東西互相呼應。這是很酷啦，但之前也不是沒人搞過，只不過他們搞的時候完全沒有形式或架構。這就是他們那一套最關鍵的地方，不是他們吹樂器的吹法。

塞西爾‧泰勒好像是跟歐涅差不多時間在音樂圈開始紅的，可能晚一點點吧，他跟歐涅、唐搞的是同一套，只不過他是彈鋼琴，歐涅是吹薩克斯風，唐是小號。我對塞西爾的看法也一樣，他跟歐涅搞的歐涅和唐差不多。他受過古典樂訓練所以彈鋼琴的技巧很好，但我就是不喜歡他玩音樂的方式。他每

次都會彈一大堆音符，而且根本就只是為了多而多，媽的，就想炫耀一下他的技巧有多屌。我記得有一個晚上，不知道是誰拉了我跟迪吉還有莎拉‧沃恩去鳥園俱樂部聽塞西爾‧泰勒表演。我聽他在那邊彈琴，他媽的，聽不了多久就閃人了。先澄清一下我不討厭他喔，現在也不討厭他，純粹不喜歡他彈的音樂，就這樣而已。（忘了是誰跟我說過，人家問塞西爾我的音樂搞得怎樣的時候，他回答：「以一個百萬富翁來說，水準算不錯了。」靠，這也太好笑，我聽他這樣說才知道原來他還滿幽默的。）

桑尼‧史提特在一九六一年年初那陣子退團了，我找了漢克‧摩布利（Hank Mobley）來頂替，然後我們就在一九六一年三月進錄音室錄了《白雪公主與七矮人》（Someday My Prince Will Come）。我還把柯川找來錄了這張專輯裡面的三、四首，還有菲力‧喬也在其中一首裡面打鼓，漢克‧摩布利也搞了其中兩、三首。但其他的團員都是我的班底，有溫頓‧凱利、保羅‧錢伯斯、吉米‧柯布。我的製作人提歐‧馬塞羅從《乞丐與蕩婦》那張就開始嘗試拼接磁帶的錄音方式，《西班牙素描》也繼續這樣搞，這張專輯也一樣。這幾張專輯上有些獨奏其實是事後錄的，我跟柯川兩個人多吹了一點東西出來，用後製手法接上去的。這種搞法還滿有趣，之後我們也很常這樣搞。

從《白雪公主與七矮人》這張開始，我要求哥倫比亞唱片公司在我的專輯封面上用黑人女性的照片。這樣我就能把法蘭西絲的照片放上《白雪公主與七矮人》。在這之後法蘭西絲還當了兩張專輯的封面主角，《吉力馬札羅女孩》（Filles de Kilimanjaro）是貝蒂‧瑪布麗（Betty Mabry），《魔法師》（Sorcerer）是西西莉‧泰森（Cicely Tyson），《邁爾士‧戴維斯費爾摩現場演唱》（Miles Davis at the Fillmore）是瑪格麗特‧艾斯克里奇（Marguerite Eskridge）。這個要求也很正常啊，《白雪公主與七矮人》是我的專輯耶，法蘭西絲就是我的白雪公主，專輯照片不放她放誰？而且這張裡面的〈給法

蘭西絲〉（Pfrancing）就是獻給她的。我下一個動作就是把專輯內頁的那些智障曲目說明通通拿掉，靠，我老早就想這樣幹了。我一直都不喜歡人家對我的專輯囉哩叭唆，誰都不行，媽的，還寫什麼說明咧。我只希望大家去聽那音樂，自己覺得怎樣就怎樣。我一直都不喜歡讓人家用文字描述我在這張專輯裡吹的音樂怎樣怎樣的，在那邊解釋我搞的是什麼東西。我的音樂用聽的就對了，不需要解釋。

一九六一年春天，我記得好像是四月吧，我在舊金山的黑鷹俱樂部有場表演，我就決定要開車直接殺過去加州。我在紐約的那陣子都在前衛村俱樂部表演，但我們在搞的音樂真他媽愈來愈無聊了，因為我不喜歡漢克‧摩布利在樂團裡吹的薩克斯風。這時候我跟吉爾計畫要幫哥倫比亞唱片公司錄一張專輯，慢慢開始在搞了，但除了這之外都沒什麼精采的事。

媽的，跟漢克一起搞音樂真的沒什麼樂趣，他沒辦法刺激我的想像力。我差不多就是在這時候會吹一些超短的獨奏，吹完就直接給他走下臺。很多人開始抱怨了，因為他們就是來聽我玩音樂的，也不知道他們預期我會搞出什麼東西，反正就想要聽到我那樣搞就對了。這時候他們已經把我變成一個「明星」了，一堆人就只是想來看我熱鬧，看我會做出什麼事來、我會說什麼話、會不會爆粗口……反正就把我當動物園玻璃屋裡的動物，好像在看怪胎秀一樣。這種感覺真的很差。而且這時候我因為得了病，關節整天都超痛，特別是左邊的髖關節，後來才發現是鐮型血球貧血症。關節一直痛真的很煩，而且到健身房運動好像也沒三小路用。所以我就決定要一路開車去加州，讓自己冷靜一下。我要從芝加哥到聖路易再到加州，趕在樂團之前就先到那邊，說不定會很好玩。我愈來愈覺得我需要來點改變。

在黑鷹俱樂部表演的時候，哥倫比亞唱片公司要幫我們錄音，但他們在俱樂部裡面弄了一大堆設

320

備，把團員都搞得很不自在，我也一樣。大家在那邊檢查音量之類的，很容易讓你時間沒抓準。但我在那邊的時候，有個叫雷夫·J·格里森（Ralph J. Gleason）的傢伙我很喜歡，他是作家，每次跟他見面聊天都很開心。所有的樂評家裡面，就只有他、雷納德·費瑟還有奈特·韓托夫（Nat Hentoff）三個人寫的東西不像智障寫的。其他人就算了吧。

一九六一年的四月，我們搞完黑鷹俱樂部的表演然後回到紐約之後，排了一場在卡內基音樂廳的表演。我很期待這次，因為我們不只會是個小樂團，還會有吉爾·艾文斯指揮一個大樂團跟我們一起演出《西班牙素描》專輯上的很多曲子。

那晚的音樂很棒。只有一件事搞得我很不爽，就是馬克斯·洛屈帶了幾個人跑到臺上來抗議。媽的，他們影響到我了，搞得我沒辦法吹。那場音樂會是幫非洲救濟基金會（African Relief Foundation）辦的慈善活動，但馬克斯跟他那幾個朋友就覺得這機構是美國的國家機器，我是沒啥意見啦，因為那機構的人真的大部分都是白人，你懂嗎？我不爽的點是他打斷我們的音樂，媽的，我們正準備要開始演奏，他就這樣跑到臺上靜坐，還給我舉那些機掰牌子。我才剛開始吹他就這樣，真的讓我很不爽，我不懂馬克斯幹嘛去搞這個。但他就像我親兄弟，他後來跟我說，他只是想讓我知道自己幹了什麼好事。所以我就跟他說，他應該用別種方式來表達，不該那樣做。後來有人把他攆下臺，然後我就回到臺上把表演吹完了。

這件事之後沒過多久，我他媽又跟馬克斯起衝突。就像我之前說的，克里夫·布朗在一九五六年的死，讓馬克斯難過到不行，開始會喝酒之類的。那陣子我跟他不太常見面，總之他跟那個歌手艾比

·林肯（Abbey Lincoln）結婚了。幹，但他不知道發什麼神經，以為我跟艾比有一腿，所以他為了要報復我，就想盡辦法要硬上法蘭西絲放他進去。他有天晚上跑來差點就把我家的門給拆了，把法蘭西絲嚇個半死，她就把這件事跟我說了。我一開始還不相信，幹，想說這也太扯了吧，但我最後還是意識到法蘭西絲她沒在唬爛。我開車去找馬克斯，最後在舒格·雷在哈林區開的那家俱樂部找到他。我想辦法跟他解釋我從來沒對艾比

·林肯搞過什麼事，就只是幫她剪頭髮而已。不知道哪個白癡跟馬克斯說我幫艾比「修毛」，馬克斯他就以為那傢伙的意思是我跟她修幹了。他吵一吵開始對我吼、掐我脖子，我就用一記上勾拳尻到他昏過去。他當場就躺在地板上鬼吼鬼叫，我想閃人他都不讓我走，試了一兩次都沒辦法。你知道，他們打鼓的都跟牛一樣壯，媽的，馬克斯也不是好惹的，這我都知道。法蘭西絲也在場，旁邊一堆人在看我們，媽的，好像我們在發什麼神經一樣。

這件事會搞成一齣鬧劇，讓我還真他媽難過。在俱樂部裡對我鬼吼鬼叫的不是真正的馬克斯·洛屈，就像那些年的毒蟲邁爾士·戴維斯也不是真正的我。我很清楚，是馬克斯身體裡的毒品讓他一直對我吼，所以我一拳尻爆他的時候，我不覺得自己揍了我熟識的馬克斯。但這件事真的讓我很受傷，我回家之後跟一個小嬰兒一樣哭倒在法蘭西絲懷裡，媽的，哭了一整晚。這真的是我這輩子經歷過最難受、讓我在情感上最受傷的事之一了。那

天晚上之後，我跟馬克斯幾乎再也沒提過這件事。

我跟法蘭西絲在一九六一年相處得不錯，我早些時候在鳥園俱樂部給了她一個驚喜，把一枚星彩藍寶石戒指包在一團衛生紙裡面送給她。她超驚喜的，完全沒猜到。我記得那天晚上在鳥園俱樂部唱

322

歌的好像是黛娜·華盛頓（Dinah Washington）。那一陣子我迷上了做料理，也很常待在家裡教法蘭西絲做菜，媽的，我就是個吃貨，然後又很討厭一天到晚跑出去外面的餐廳吃，所以就靠自己看書、自己動手做，自學怎麼做菜。其實就跟學樂器沒兩樣。那些最經典的法國菜我大部分都會做，因為我很愛吃法國料理，美國黑人料理我也都會。但我最愛的是一道辣菜，我取名叫做「邁爾士特製芝加哥南區辣椒焗麵」。裡面放了義大利麵條、起司絲還有小鹹餅。我教了法蘭西絲怎麼做這道菜，過沒多久她做的每一道菜都比我弄的好吃了。

差不多這時候，我們搬進了西 77 街 312 號，是一棟俄羅斯東正教教堂改的房子。我在一九六〇年就買下這棟五層樓的房子了，但因為在裝修，一直都沒搬進去。

房子就靠哈德遜河，在河濱大道和西區大道（West End Avenue）之間。這棟房子有個地下室，我在裡面弄了一個健身房讓我可以在家運動，還弄了一間音樂室，這樣我在那裡排練就不會吵到房子裡的人了。房子一樓有個很大的客廳，廚房也很大。一樓有樓梯可以走到樓上的臥室，最上面兩層樓還有套房，我們都租出去了。房子後面有一個小花園。這段時間我們過得滿舒適，我每年大概可以賺二十萬左右，我還把一些錢拿去投資股票，所以那時候一天到晚都在看報紙，看我手上那些股票表現得怎樣。

我們也真的需要這樣一棟房子，因為那時候法蘭西絲跟我把小孩都接來一起住了，有我女兒雪莉兒、我兩個兒子邁爾士四世跟格里哥利，還有法蘭西絲的兒子尚·皮耶。我弟弟維農偶爾也會來借住，我姊跟我媽也是。我爸來過一、兩次吧。

我不太常看到我媽，但我每次看到她，她都超屌，她都是有話直說，沒在怕的。我記得有一次，

有個叫馬克・克勞佛（Marc Crawford）的傢伙要幫《Ebony》雜誌寫一篇關於我的報導，是一篇很重要的文章。我那時候在芝加哥的蘇澤蘭廳表演，馬克跟我、我媽、我姊桃樂絲跟我姊夫文森坐同一桌，我媽就跟我說：「邁爾士，你多少也對觀眾笑一下吧，人家都那麼用力幫你拍手了。人家是因為很愛你才會幫你拍手耶，他們都愛你吹的音樂，因為真的太好聽了。」

我就回她：「啊妳是希望我怎樣，上臺去當湯姆叔叔？」

她聽完就用力瞪了我一下，然後說：「你這小子要是給我發現你在當湯姆叔叔，在那邊討好白人，我親手宰了你。」坐在那桌的人聽了都沒啥反應，因為大家都知道講話就是這樣，只有馬克・克勞佛的眼睛瞪得比橘子還大，都不知道該不該把這東西寫在文章裡了，但我媽就是這樣，想到什麼說什麼。

我在一九六一年又贏了一次《重拍》雜誌的年度小號手票選，我的團也拿下年度樂團。柯川跟艾爾文・瓊斯、麥考伊・泰納（McCoy Tyner）和吉米・蓋瑞森（Jimmy Garrison）新組的那團被選為年度新進樂團，柯川個人也拿到年度次中音薩克斯風手、年度高音薩克斯風新星這兩個獎項。所以這段時間一切都順到不行，除了我得了鐮型血球貧血症這件事之外。這病是不會死人沒錯啦，但也他媽夠嚴重了，讓我很不爽。但不管怎樣，其他方面都很順很順。

那陣子有很多演員都會過來聽我表演，馬龍・白蘭度天天都會來鳥園俱樂部捧我的場，用目光意淫法蘭西絲。我記得他整個晚上都會坐在法蘭西絲那桌，我在臺上吹小號的時候，他就在那邊跟她說笑笑，笑得跟白癡小學生一樣。我在鳥園俱樂部表演的時候，艾娃・嘉娜是個常客，李察・波頓跟他馬子伊麗莎白・泰勒也會來。保羅・紐曼（Paul Newman）是鳥園俱樂部的常客，但他不只是來聽音樂，也來觀察我的儀態，因為他要演一部關於樂手的電影，叫《巴黎狂戀》（Paris Blues）。

324

我去到洛杉磯那邊表演的時候，勞倫斯・哈維（Laurence Harvey）每次都會來，然後就把他那臺白色的勞斯萊斯直接停在俱樂部正門口（車裡面的座椅皮套還弄成紫色的），印象中好像是在 It 俱樂部（It Club）。那家俱樂部的老闆是個叫約翰・T・麥克連（John T. McClain）的黑人，我們以前都叫他約翰・T。他兒子也叫約翰・T・麥克連，是現在業界最大咖的唱片製作人之一，當過很多屬害樂手的製作人，比如說幫珍娜・傑克森（Janet Jackson）在 A&M 唱片公司（A&M Records）出專輯。我也很享受我在紐約的新家，柯川有一次跑來我家坐坐，我們就在地下室玩了一下音樂。加農砲偶爾也會來。這時候我還聽說比爾・艾文斯染上海洛因，靠，聽到這消息讓我超難過的，因為比爾他剛開始碰海洛因的時候我就警告過他，但看樣子他根本沒鳥我。這件事讓我很難過，因為他的音樂真的超漂亮，居然把自己給搞爛了。所有人都開始戒毒了，靠，連桑尼・羅林斯跟傑基・麥克林都戒了，然後他還讓自己染上毒癮。

我覺得我就是受比爾的影響，我才會一天到晚在家裡播古典樂。邊聽古典樂邊思考、邊工作真的會讓人心裡很平靜。你知道嗎，很多人來我家的時候都以為我會放很多爵士樂，但我那時候真的不哈這一味，所以很多人聽說我一天到晚都在聽古典樂都很驚，就是聽史特拉汶斯基、阿圖洛・米開蘭傑里、拉赫曼尼諾夫、艾塞克・史坦（Isaac Stern）這些人的音樂。法蘭西絲也很愛聽古典樂，她發現我也很愛聽的時候好像有點驚訝。

一九六〇年十二月二十一日，我跟法蘭西絲終於結婚了，她還跑去幫自己買了一枚婚戒，是那種有五環設計的，我個人覺得戴婚戒沒什麼意義，所以我就沒買了。這是我第一次正式結婚。我們兩個結婚讓法蘭西絲的爸媽開心到不行，看他們開心其實我自己也很開心。我爸媽也覺得這樣很好，因為

他們倆都很喜歡法蘭西絲，其實大家都嘛很喜歡她。

這個時期我的家庭生活是過得很順沒錯，可是音樂方面真的搞不起來。漢克‧摩布利在一九六一年退團了，我找了一個叫洛基‧伯伊德（Rocky Boyd）的傢伙來搞了好一段時間，但他最後也不行。就像我說的，這時候有很多人都把我當「明星」來看。一九六一年的一月，《Ebony》雜誌刊了一篇七頁長的跨頁文章，文章裡面還附了一大堆照片，有我跟親朋好友在我新家的照片，還有我爸媽的照片，他們拍了我爸在他養豬場的樣子，看起來超有錢。這件事鬧得很大，讓我在黑人面前看起來超他媽風光。但那時候我對這一點都不在乎，因為我的音樂一直搞得很不起來，讓我很不爽。我酒喝得比以前更凶了，還因為鐮型血球貧血症要吃止痛藥。這時候我也開始吸更多古柯鹼，大概是因為很壓抑吧。

一九六二年的時候，傑傑‧強生有空了，桑尼‧羅林斯也回來一起搞了幾場表演，所以我這時候又組起了一個很屌的六重奏樂團，除了他們兩個還有溫頓‧凱利、保羅‧錢伯斯、吉米‧柯布跟我本人，然後我們就出去巡迴了。我們先在芝加哥表演，這時候是五月中，然後又順道去東聖路易看我爸。這時候他身體狀況不太好。法蘭西絲也跟我們一起到芝加哥去看他爸媽，所以這次巡迴她也跟著我們。

我爸幾年前開車過平交道的時候被火車撞到，就是鄉下沒有防護設施的那種，好像是在一九六〇年吧。這把他搞慘了，因為在他被撞的那個地方，白人的救護車他媽不願意送一個黑人，所以他還要在那邊等一臺黑人救護車來載他去醫院。出意外當下沒人通知我，因為大家都覺得不是很嚴重，而且我那時候在巡迴，他們也不想讓我擔心。差不多過了一個星期之後，我剛好打電話給我爸問他最近過

得怎樣，結果他就突然丟出一句：「喔對，我被火車撞了。」就這樣突然說出來，好像在說什麼雞毛蒜皮的小事你知道吧。

我回他：「蛤？怎麼回事？」

「沒有啊，就被火車撞而已。我老婆帶我去做檢查，醫院那邊說我沒事。」

但他被火車撞之後，每次拿什麼東西手都會一直狂抖。他老婆跟我說，他的情況愈來愈不行了，所以我就帶他到紐約去看神經外科，但醫生也搞不清楚我爸是哪裡出問題。我爸這時候就像那種頭部被重擊太多次得了腦病綜合症（punch drunk）的拳擊手，而且他都不讓別人幫他。有一次他在醫院，我去幫他拿東西的時候他就跟我說：「你看不出來別人不想要你幫忙嗎？」

這時候他連走路都走不直了，根本沒辦法工作。我在一九六二年去看他的時候，他看起來跟我上一次看到他的時候一樣狂抖，一直在那邊硬撐，而且每次人家幫他還會抱怨喔，他就是這樣，真的是一個自尊心很強的人。他自己根本什麼都做不了，但還是會在那邊硬撐，而且每次人家幫他還會抱怨喔，他就是這樣，真的是一個自尊心很強的人。他一直跟我說，不管讓他變這樣的是什麼鬼病，他都會戰勝的，還說他很快就會回去工作了，恢復速度絕對嚇死你。

但我們準備離開，出發去堪薩斯城的時候，他給了我一封信。我把信拿給法蘭西絲，抱了我爸一下就走了，然後就忘了那封信。差不多過了三天吧，我們在堪薩斯城表演的時候，傑傑‧強生走過來跟我說：「你最好坐下來。」

我就看著他，然後問：「坐下來幹嘛，你要跟我說什麼？」但我發現他看我的眼神怪怪的，感覺

很悲傷，所以我就坐了下來，心裡有點怕怕的。「兄弟，你爸剛剛打來俱樂部跟老闆說的，你爸剛死了。」我就眼睜睜瞪著他，整個人震驚到不行，然後說出：「不會吧！喔靠！媽的！」我這輩子絕對忘不了，我就這樣脫口說出：「不會吧！」不知道這對我造成什麼影響，我沒哭，都沒有，只有一種呆掉的感覺，大概覺得很不真實，沒辦法接受吧。

這時候我才想起那封信，馬上趕回旅館，叫法蘭西絲把那封信拿給我。信上寫著：「等你讀到這封信，我也剩沒幾天就要死了，所以好好照顧好你自己，邁爾士。爸真的很愛你，我以你為榮。」媽的，這真的讓我難過到爆。我哭了，狂哭，他媽的，哭得超慘超久。我恨我自己了讀那封信，竟然現在才想起來。我真他媽覺得很難過、很愧疚。我也很不爽我自己，操他媽超不爽的，任誰絕對都沒辦法想像，因為我在我爸病得這麼重的時候卻沒去幫助他，靠，他明明在我需要幫助的時候幫過我那麼多次。我從他的字跡也看得出來他病得有多重，因為字跡歪歪扭扭的。我就一直讀那封信，重複一直讀一直讀，讀完之後再繼續讀，然後才把它收好。我爸過世的時候六十歲。我真的以為他都不會老，完全沒想過他會離開我，當我仔細回想最後一次去看他的情況，用力去回憶每一個有他的畫面，我就想起他那時候的眼神就不太對勁了，是那種很有靈性的鄉下人在發覺情況很糟很糟的時候才會有的眼神。我就覺得他的氣色不是很好了。當我意識到這點之後讓我更難過、更憂傷，我爸就只有這麼一次這麼需要我，我卻在我爸最需要我的時候讓他失望了。

幹！我為什麼就不能多注意一點！我明明看過這種眼神的啊，明明

起他那時候的眼神就不太對勁了，他就是用這種眼神看著我，很憂傷，好像在對我說：「我大概不會再看到你了。」

他真的很棒。他都要死了還看得出來他病得有多重，因為字跡歪歪扭扭的。

他的氣色不是很好了。當我仔細回想最後一次去看他的情況，

但我當時就是沒懂。意識到這點之後讓我更難過、

我跟他說再見的時候，他就是用這種眼神看著我，

328

看過很多次了，我最後一次看到菜鳥的時候他就是這種眼神，而且也不只他一個曾經那樣。

我爸的喪禮在一九六二年五月舉行，這很可能是東聖路易有史以來幫黑人辦過最盛大的喪禮了。

喪禮在林肯高中新落成的體育館裡舉辦，媽的，來參加的人把那地方整個塞滿了，全國各地都有人來，他認識的醫生、牙醫、律師，還有很多他大學時期認識的朋友從非洲過來，也有很多有錢的白人。我看到好多已經多年沒見的人。我跟家人坐在最前排，這時候我已經走出傷痛了，所以坐在那邊看他最後一眼，我也沒有覺得很痛苦、很悲傷。他躺在棺材裡，好像只是睡著了。我弟弟維農，靠，他真的很瘋，我這輩子絕對比不上他，反正他這時候就在那邊開玩笑，嘲笑一些女生的身材長相。維農跟我說：「邁爾士，你看那邊那個婊子，屁股那麼大還想遮咧。」我看過去發現還真的是這樣，靠，差點笑到並軌。媽的，這老黑真的有夠瘋。但他這樣也好，讓大家心情都比較放鬆，我只有在他們把我爸的身體帶走，要送去墓園下葬的時候才又覺得很難過。棺木入土時，我才真正意識到我已經見了他最後一面，再也不會在這世界上看到他了。從此以後，他只會活在照片裡跟回憶中。

回到紐約之後我盡量試著工作，故意讓自己沒空去想念我爸。我們在前衛村表演，然後跑了東岸幾個地方。我那時候在很多俱樂部工作，也很常跑健身房，然後在那年的七月跟吉爾・艾文斯錄了《靜夜》（Quiet Nights）這張，為了搞這張專輯，我們到八月跟十一月都還進錄音室錄音。我們想試試看把一些巴薩諾瓦（Bossa Nova）的東西放進這張唱片裡面，但我對我們這張專輯搞的音樂一點感覺都沒，我很清楚我沒那麼喜歡我們正在搞的東西，跟以前沒法比。

在這之後，哥倫比亞唱片公司不知道哪個天才想出一個點子，要我們專門為耶誕節錄一張專輯。

靠，真的有夠白癡，他們就覺得如果找那個叫鮑伯・多洛（Bob Dorough）的蠢蛋歌手來唱歌，然後找

吉爾來幫我們編曲，就可以搞出一張很潮很屌的專輯。我們找了韋恩・蕭特吹次中音薩克斯風，找了一個叫法蘭克・瑞哈克（Frank Rehak）的樂手來吹長號，還找了威利・波波（Willie Bobo）來打邦哥鼓，這次至少讓我跟韋恩・蕭特一起合作，是我們大家在八月一起錄了這張專輯。唉，這張還是別提了吧，但這次至少讓我跟韋恩・蕭特一起合作，是我們第一次一起搞音樂，我很喜歡他愛吹的那些東西。

我跟吉爾做《靜夜》到十一月，最後做出來的東西根本就是個屁。我們兩個花那麼多力氣好像還是弄不出個所以然，我們就想說算了，直接放棄。但後來哥倫比亞為了多賺一點錢還是讓唱片上市，但他媽的，如果是我跟吉爾來決定，我們絕對會讓那些東西永遠躺在錄音磁帶庫裡。哥倫比亞這樣搞讓我很不爽，在這之後我很久都沒跟提歐・馬塞羅說話。他把那張唱片上的音樂通通搞得一塌胡塗，對我們的編曲有一堆意見，凝手凝腳的，一直出主意要大家怎麼弄。乖乖待在音控室裡面不是很好嗎，幹嘛非要胡搞瞎搞，把音樂弄得亂七八糟。那王八蛋搞出這些飛機之後，我拿起電話撥給哥倫比亞唱片公司那時候的總裁哥達德・李伯森（Goddard Lieberson），但哥達德問我是不是想讓提歐打包回家，我還是不忍心這樣搞他。

我們在十一月最後一次錄《靜夜》之前，我終於同意接受《花花公子》（Playboy）雜誌的採訪。想採訪我的人叫艾力克斯・哈雷（Alex Haley），這次是馬克・克勞佛牽線的，就是在《Ebony》寫了那篇關於我的報導的那個馬克。我一開始不想給他採訪，但都只是想挖你頭腦裡的料，我就跟他說：「這雜誌是專給白人看的。白人通常會問你一堆問題，然後挖完之後又不把想挖出這些東西的功勞歸給你，不承認那些東西是黑人跟他們看看你都在想什麼，然後我還告訴他，我不想給他採訪的另外一個原因，就是《花花公子》裡面都沒有黑人跟他們分享的。」然後我還告訴他，我不想給他採訪的另外一個原因，就是《花花公子》裡面都沒有黑人、

亞洲人或棕皮膚的女性。我說：「他們就只會放那些大奶金髮妹子的照片，媽的，屁股超塌，要不然就是根本沒屁股。誰他媽想一天到晚看那種色啊？黑人就哈大屁股，你知道，還有我們接吻最喜歡那種親到嘴唇的感覺，白人妹子親起來好像沒嘴唇一樣。」但艾力克斯一直想辦法說服我，他跟我一起跑健身館，靠，那傢伙還跟我上擂臺對打，腦袋吃了我幾拳，這就真的讓我敬佩他了。我就跟他說：「老兄，你聽好，你要我跟你說那麼多，你們雜誌為什麼不乾脆把公司分一部分送我算了？他們想要我給你這麼多資訊嘛。」他說他辦不到，我就跟他說如果公司願意給他兩千五百元來訪問我，我就接受訪問。他們同意了，所以我才接受他們的訪問。

但我不喜歡艾力克斯訪問過後寫出來的東西，他捏造了一些東西，雖然說整篇報導讀起來是還不錯。他在文章裡面說，我這個吹小號的黑皮膚小鬼，每次參加比賽要爭取全伊利諾州最佳小號手的時候，都會輸給一個白人小號手。他說的這件事是我高中的時候，參加一場甄選進全州樂團（All State Music Band）的比賽，艾力克斯寫說我一直對這件事很不爽。屁咧！根本鬼扯。我是輸了沒錯，但我也沒覺得不爽，因為我很清楚自己是個屌到不行的畜生，而且當年那個白人小鬼也清楚得很。那個白人現在又混得多好？我不滿艾力克斯這樣加油添醋，他文章是寫得很好沒錯，但就是太浮誇了。我後來也懂他為什麼要這樣，這就是他寫文章的風格，但他寫我這篇報導的時候我還不能理解他這種做法。

一九六二年的十二月，我們搞完了在芝加哥的表演，那次團員有我、溫頓、保羅、傑傑·強生還有吉米·柯布，然後有一場表演是吉米·希斯來幫桑尼·羅林斯代打，因為桑尼他又離開去組自己的團了，而且又繼續去閉關苦練。差不多就是這時候吧，好像有人聽到他在布魯克林大橋上練習，那傢伙還爬很高喔，爬到鐵樑上面去吹，至少大家是這樣傳的。樂團裡除了我跟吉米·柯布之外大家都吵

著要退團，不是想賺更多錢，就是想自己出去闖，去搞一些自己的音樂。節奏組想出去組個三重奏，讓溫頓當團長。傑傑·強生也想一直待在洛杉磯附近，因為他去當那種錄音室樂手可以賺很多錢，而且這樣就可以待在家跟家人在一起。所以整個樂團就剩我跟吉米·柯布，他媽的，連個團都湊不起來。

一九六三年年初，我被迫要取消費城、底特律、聖路易的表演，明明都已經排好了。我每次取消表演，承辦的人就會把我告上法院，要我賠償他們的開銷，所以我一共賠了他們超過兩萬五。我的，他們後我又接了工作，是去舊金山的黑鷹俱樂部表演，這次我就決定不帶保羅跟溫頓去了。媽的，他們兩個讓我他媽超頭痛，因為他們跟我伸手要更多錢，而且還想玩他們自己的音樂。他們說他們每次都只能搞我的音樂，已經玩膩了，想玩一些新鮮的東西。而且這時候他們也都夯到不行，一堆人想找他們去表演。但我覺得最主要的原因還是溫頓想當團長，想獨立搞事情了。他跟了我五年，他就覺得他準備好扛起當團長的責任了。我是覺得他跟保羅看大家都走掉，就不想繼續待在我手下搞音樂了。

我問黑鷹俱樂部能不能把表演延後一個星期，給我一點時間振作起來，他們也同意了。我帶了一個新樂團出去搞，上一團的團員就只有吉米·柯布留下來跟我混，但過沒幾天他也退團去找溫頓跟保羅，這下我要組個全新的樂團了。

我雇了喬治·柯曼（George Coleman）來吹薩克斯風，因為我覺得我應該要正個砍掉重練。他是柯川介紹的，他也同意加入我們樂團。我問他還想跟哪些人一起搞音樂，他就推薦了法蘭克·史卓錫爾（Frank Strozier）來吹中音薩克斯風，還有哈羅德·馬本（Harold Mabern）來彈鋼琴。接著就是要找一個貝斯手。我在一九五八年就認識底特律人朗·卡特（Ron Carter），是在紐約州的羅徹斯特初見面的，他在我們表演完之後跑到後臺來，因為他認識保羅·錢伯斯，保羅是他的底特律老鄉。朗那時

332

候在伊斯曼音樂學院（Eastman School of Music）主修貝斯。幾年後我又在多倫多看到他，記得那次他跟保羅講個不停，一直討論我們搞的那些音樂。我們那時候很哈調式音樂，就是《泛藍調調》那一套。朗畢業之後跑來紐約，到處接表演工作，我有一次就看到他在亞特·法莫跟吉姆·霍爾（Jim Hall）的那個四重奏裡面表演。

保羅以前就跟我說過朗的貝斯彈得超屌，根本畜生級的。所以後來保羅差不多要退團的時候，我一聽說朗有在表演就跑去聽聽看他彈得怎樣，媽的，一聽就覺得很讚，所以我就問他要不要入團。他那時候跟著亞特，但他說如果我先去問亞特，然後亞特也同意放人，那他很願意加入我們樂團。他們表演完之後我就去問了亞特，雖然他其實不太想放人，但還是同意了。

我離開紐約之前辦了幾次甄選，找來好幾個曼菲斯的樂手，有柯曼、史卓錫爾、馬本。（他們幾個跟鋼琴手菲尼斯·紐波〔Phineas Newborn〕還有那個很屌的年輕小號手布克·里托〔Booker Little〕都是從同一間學校出來的，布克在這之後沒多久就得白血病死了。靠，真不知道他們那間學校的學生都吃了什麼藥，一間學校就出那麼多樂手？）我已經聽過朗玩音樂所以就沒叫他再來甄選了，但他有來跟我們排練。我還發現一個很屌的鼓手，叫東尼·威廉斯，才十七歲，那時候在傑基·麥克林的團搞音樂。幹，我一聽到他打的鼓整個就高潮了，他真的太屌了。我一聽他打鼓就決定要找他跟我一起去加州，可惜他已經跟傑基排了很多表演。但他們搞完那些場子之後，他就來跟我說傑基同意讓他入我的團。不誇張，光聽這小畜生打鼓就讓我整個人又興奮起來了。就像我之前說的，小號手最愛跟屌的鼓手搭配了，我一聽他打鼓，我馬上就知道這傢伙絕對會是有史以來最屌的鼓手之一，不用懷疑，絕對是鼓界畜生。東尼是我的頭號人選，洛杉磯的那個法蘭克·巴特勒（Frank Butler）只是來墊檔的，

撐到東尼可以入團就走了。

我們就這樣到黑鷹俱樂部表演，以一個新團來說算是不錯的，但我馬上就知道馬本跟史卓錫爾不是我要的人。他們兩個都是很屌的樂手，只不過比較適合待在別種樂團。我們的下一站是洛杉磯，到約翰‧T開的那家 It 俱樂部搞一場表演。我在洛杉磯的時候想錄一些東西出來，找了一個叫維特‧費德曼（Victor Feldman）的英國鋼琴手來換掉馬本，這個英國佬鋼琴彈得屌翻天，而且他也會敲鐵琴，還會打鼓。錄音那天，我們搞了兩首他的曲子：專輯同名單曲《七步上天堂》（Seven Steps to Heaven）還有〈約書亞〉（Joshua）。我邀他加入我們樂團，但他在洛杉磯當錄音室樂手可以把荷包賺飽飽，所以來跟我混對他而言是虧本生意。所以我回紐約的時候還在找適合的鋼琴手，最後找到了賀比‧漢考克（Herbie Hancock）。

我大概是在一年前認識賀比‧漢考克的，是那個小號手唐諾‧拜爾德帶他來我在西 77 街的家。他們通通都跑來我家，一連玩了好幾天的音樂。我在我家弄了一堆對講機，音樂室裡面也裝了一臺，所以我會從對講機裡面聽他們玩得怎樣。媽的，他們玩起音樂真的不是開玩笑的，聽起來屌到爆。到了第三還第四天吧，我自己也下樓去跟他們玩了一些東西。這時候朗跟東尼都已經是我的團員了，所以我們樂團缺鋼琴手的時候，我第一個想到的就是賀比，馬上打電話叫他過來我家。那次我也找了東尼‧威廉斯跟朗‧卡特來我家，就是想聽聽他們一起搞音樂會怎樣。

他們通通都跑來我家，一連玩了好幾天的音樂。我在我家弄了一堆對講機，音樂室裡面也裝了一臺，所以我會從對講機裡面聽他們玩得怎樣。媽的，他們玩起音樂真的不是開玩笑的，聽起來屌到爆。到了第三還第四天吧，我自己也下樓去跟他們玩了一些東西。這時候朗跟東尼都已經是我的團員了，我叫賀比隔天就來錄音室跟我們會合，賀比還問我：「這我們正準備把《七步上天堂》這張專輯錄完。我叫賀比隔天就來錄音室跟我們會合，賀比還問我：「這代表我也是團員了嗎？」

334

「你他媽都要跟我一起錄片了，你說呢？」我就這樣回他。

我從一開始就知道我們這團絕對屌翻天，幹，個個都是畜生，我發現我心裡都嗨起來了，已經好一陣子沒這麼興奮了。我就想說，靠，他們才一起搞個幾天就那麼屌了，那幾個月之後不就屌到靠北？我已經可以聽到那音樂灌爆全場了，媽的，猛得嚇嚇叫。我們搞完《七步上天堂》之後，我打給傑克·惠特默，叫他放手去幫我們排表演場子，整個夏天就給他卯起來盡量排就對了，他也真的幫我把檔期給排好排滿。

我們在一九六三年的五月錄完了新的這張專輯，接著就出去巡迴，到費城的畫舫璇宮俱樂部表演。我記得吉米·希斯有來聽，我吹完我的獨奏之後，走下臺問他覺得我們這團怎麼樣，因為我很重視他的意見。「媽的，他們很屌，但每天都上臺跟他們這樣搞真的會受不了。邁爾士，這幾個畜生真的會讓大家燒起來！」吉米這話跟我想的完全一樣，只不過我愛死跟他們這樣搞了。他們跑了新港、芝加哥、聖路易，還有其他幾個地方，VGM唱片公司並且在聖路易錄了一張專輯，就是《邁爾士·戴維斯五重奏：聖路易》（《Miles Davis Quintet: In St. Louis》）。

我們在美國表演了幾個星期之後，飛到南法的安提貝（Antibes），那是在尼斯（Nice）附近的一個地中海小鎮，在那邊的一個音樂節表演。我們把那邊的聽眾都電到暈過去。東尼打的鼓屌到把他們都嚇傻了，因為沒人聽過他，法國人還很自豪說他們很關注爵士音樂圈的動向咧。東尼根本在整個樂團下面點了一把火，熊熊燒起來的那種大火。他讓我吹到都忘了我關節有多痛，那陣子我的關節真的痛得要死。我開始意識到，東尼跟這個樂團真的是沒極限，想搞什麼音樂都搞得出來。東尼永遠都是

樂團的中心，大家的聲音都是繞著他轉的。他真的不是一般屌。

就是因為東尼我才又開始在現場表演的時候吹《里程碑》的，因為他個人超愛這首，入團之後沒多久，他就說他覺得《里程碑》是「史上最屌爵士專輯」，還說這張裡面「蘊含了每一個爵士樂手的共同精神」。我震驚到不知道說什麼，只說出：「真的假的！？」然後他還跟我說，他第一個真正愛上的音樂就是我的音樂。我真的超愛他，把他當自己的兒子。東尼會配合我們的音樂打鼓，打出那種潮到靠北、溜到靠北的東西。他打鼓的方式天天都有新變化，每天晚上配合不同樂聲都可以打出不同的節奏。跟東尼‧威廉斯一起演奏的時候，你一定要很警覺，要特別仔細去聽他打的每一個東西，靠，要不然瞬間就會被他甩開，然後你就會落拍，節奏通通跑掉，把音樂搞得超難聽。

法國 CBS 把我們在安提貝的表演錄成了《邁爾士‧戴維斯：歐洲現場實況》(Miles Davis in Europe) 專輯，回國後我們在八月到蒙特雷爵士音樂節 (Monterey Jazz Festival) 去搞了一場表演，那地方在北加州，位於舊金山南邊一點點。我們到蒙特雷那次東尼還去別人的場子插花，幫兩個老樂手打鼓。一個是叫愛默‧史諾登 (Elmer Snowden) 的吉他手，已經六十快七十了，另外一個彈貝斯的是「老爹」佛斯特 (Pops Foster)，好像已經七十幾歲了吧。他們的鼓手搞失蹤，所以東尼就上去跟這兩個他聽都沒聽過的傢伙一起表演，而且他也從來沒聽過他們的音樂，但他的鼓還是一樣打得屌到靠北，把老爹跟愛默還有全音樂節的人都嚇傻了。沒錯，這個年輕的小畜生就是這麼屌。東尼才跟他們表演完，馬上又跟我們這團繼續搞，這次就真的是屌到沒朋友。你想想，一個十七歲的小鬼就可以打成這樣，而且年初之前根本還沒什麼人知道他是誰。到這時候一堆人就在說東尼會成為史上最屌鼓手，我跟你說啦，他是真的有這潛力，而且我跟那麼多鼓手搭配過，從來沒有人搞得比東尼好的，從來沒

有。不誇張，屌到嚇死人。話說朗・卡特、賀比・漢考克跟喬治・柯曼也絕對不是什麼廢物，所以我很清楚我們這團真心不錯。

我在加州待了一陣子，跟吉爾・艾文斯一起幫劇本《梭魚時代》（Time of the Barracuda）搞配樂，那是要給勞倫斯・哈維主演的。他們打算在洛杉磯推出這齣舞臺劇，所以我跟吉爾就住進了西好萊塢的馬爾蒙莊園飯店（Chateau Marmont）。我們在搞配樂時，勞倫斯都會來聽。他一直都很喜歡我的音樂，我在洛杉磯的時候，不管是在哪裡表演他都會去捧場，所以他是真的很希望我來搞這些配樂。我也很欣賞他在表演方面的成就，所以也覺得寫這些配樂是個好主意。結果我們把配樂都搞完之後，這齣戲就被腰斬了，只演了一個多月。因為勞倫斯跟別人談不攏，但我一直都不知道到底是什麼情況。

我們搞都搞了，他們還是有付錢給我們，哥倫比亞唱片公司也有把那些音樂都錄起來，但後來沒有出成唱片，大概還躺在他們的磁帶庫裡面吧。我滿喜歡我們這次搞的音樂的，我們找了一個完整編制的交響樂團來錄，製作人是厄文・湯遜（Irving Townsend）。我猜那次大概是因為樂手工會不希望舞臺劇上演時播出事先錄好的音樂，想在現場弄個樂團，演出的時候就直接在舞臺的樂池區演奏。這次之後，我跟吉爾就沒一起搞過什麼音樂了，我們兩個感情還是很好，但我跟我那個新樂團走的方向跟他不太一樣。

一九六三年八月，我媽的老公詹姆斯・羅賓遜在東聖路易過世了。我沒去參加喪禮，我本來就討厭那種場合。但我有跟我媽通電話，她自己聽起來也沒什麼精神。就像我說的，她得了癌症，一直沒有好轉。媽的，情況本來就有點不太妙了，她老公死了之後，她的身體狀況就更糟糕了。我爸是在前一年死的，所以我跟我媽聊的時候，她滿腦子想的都是那些事。我媽是那種堅強到不行的女人，但我

這次還真的是很擔心她，媽的，我這輩子還沒有這樣擔心過她。這對我來說真他媽煎熬，因為我本來就不是那種會擔心別人的人，所以我就試著不去想這件事。然後這時候又發生一件事把大家搞得很不爽。

我又獲選《重拍》的年度小號手，然後我帶的新樂團在樂團項目也只輸孟克他們那團。我那時候都不進錄音室錄音，第一是因為我還是超他媽不爽提歐・馬塞羅，因為那王八蛋搞了《靜夜》的那些三飛機嘛，第二是因為我對進錄音室錄音有點膩了，就想多玩一點現場表演。我一直都覺得樂手在現場表演的時候搞出來的東西比較屌，所以我愈來愈覺得進錄音室真他媽無聊。所以那陣子我就沒進錄音室，反而參與了一場慈善募款表演，是那種鼓勵南方選民去註冊投票的活動，有 NAACP、種族平等大會（Congress of Racial Equality）、學生非暴力協調委員會（Student Nonviolent Coordinating Committee）贊助。那個年代是民權運動的最高峰，黑人的族群意識愈來愈高漲。我們把這場音樂會排在一九六四年的二月，預計辦在紐約的愛樂廳（Philharmonic Hall），然後哥倫比亞還要把這次表演錄起來。

當天晚上，我們的音樂直接把那地方炸翻天，大家搞的音樂都他媽是畜生級的，不開玩笑，那天每個人都屌到不行。我們搞的曲子，很多都是用快速度去搞的，基本上節奏從頭到尾都快到不行，完全沒有慢下來。喬治・柯曼那天晚上的薩克斯風吹得夭壽讚，我從來沒聽過他吹得那麼好。其實那天我們團員之間有很多創造性的張力在爆發，臺下的聽眾都不知道。那時候我們這團的團員各自都在忙自己的東西，已經有一陣子沒有一起表演了，然後這次又是慈善活動，是沒錢拿的，某些團員就有點不爽這點。其中一個團員（我不想說出他的名字，因為他現在名聲很好，我也不想給他惹麻煩，而且

他這個人很不錯，人又超好）就跟我說：「老兄你聽好，該給我的錢還是要給我，我想捐多少我自己會捐，但我才不要搞什麼慈善義演。邁爾士，我沒叫你賺那麼多。」我們就在那邊吵來吵去，最後大家還是同意要義演，但只搞這一次，下不為例。我們出場表演的時候，互看不爽，氣到靠北靠母的，但我覺得大家的怒氣熊熊燒起了一把火，燒到大家搞的音樂裡面出現一種張力，可能就是因為這樣，這次搞出來的音樂才這麼嗨這麼激烈。

這場慈善音樂會過後兩個星期左右，在二月的最後一天，我弟維農半夜打電話去我家跟我說，我媽在聖路易的巴恩斯醫院（Barnes Hospital）過世了。我清晨回到家的時候才從法蘭西絲那邊聽到這個消息。我知道我媽住進那間醫院了，我本來還打算去看看她，但我真的沒想到她病得這麼重。

幹，我又來了，我爸寫了信給我，我沒有讀，現在我媽死了，我在她死前也沒有去看她。

喪禮過幾天就要舉行了，我跟法蘭西絲本來是要一起飛到東聖路易參加，但飛機開到跑道上準備起飛的時候，機長突然發現哪裡怪怪的，要檢查一些東西，結果又開回去了。他媽的，他們一把飛機開回登機門我就直接下飛機然後回家了。媽的，機長說什麼引擎出了點問題，我他媽對這種事情很迷信。飛機因為引擎出狀況開回來，我就覺得這是個跡象，告訴我不該去了。

法蘭西絲還是有去參加喪禮，他們辦在東聖路易的聖路加非裔衛理公會教堂（St. Luke's AME Church）。我自己一個人回家哭了一整晚，哭得像個畜生一樣，哭到整個人都快吐了。我沒去參加自己媽媽的喪禮，我知道很多人都覺得很奇怪，很多人大概一直到現在都還是不懂，或許覺得我根本不關心我媽吧。但我真的很愛她，從她身上學到很多，也很想念她。一直到她死了之後，我才真正意識到自己有多麼多麼愛我媽。自己一個人在家的時候，我偶爾會感覺到她在我身邊，好像一陣溫暖的風

吹進來、充滿整個房間，來跟我說話，來看看我過得好不好。她的靈魂如此善良，我也相信她的靈魂到今天都還守護著我。永遠都是她最堅強、最美麗的樣子，我希望每次想起她，想到的都是這樣的畫面。

這時候我跟法蘭西絲的感情愈來愈差了，她想跟我生個小孩，但我不想再生了，所以我們那陣子常常在吵這個，然後吵一吵他媽又會牽扯到別的事，然後就吵翻天。鐮型血球貧血症常常讓我痛到靠北，所以我酒喝得比以前凶，而且也會吸很多古柯鹼，因為吸古柯鹼會讓你根本睡不著，我就會灌酒想把那種感覺壓下去，結果這就只會讓人宿醉到靠北靠母，搞了一圈之後還是一樣煩躁到不行。就像我說的，我這輩子就只吃過法蘭西絲的醋，我那時候吃她的醋，再加上吸毒、喝酒、靠，我就懷疑她跟她一個同性戀朋友搞上了，那個人也是個舞者，我還真的吸毒、喝酒、靠，這樣罵她。她聽了就用不可置信的眼神看我，好像我發瘋了一樣。媽的，我那時候還真的是瘋瘋顛顛，

但自己當下沒有感覺，我以為我神智很清晰，而且嗨到不行。

我他媽哪裡都不想去，就連我們認識的茉莉・貝拉方提和哈利・貝拉方提夫婦家都懶得去，而且他們就住在我們家旁邊而已。我不想看到蒂亞韓・凱洛，所以法蘭西絲想出門的時候，我就叫她跟羅斯可・李・布朗（Roscoe Lee Browne）一起，就是那個很屌的演員，要不然就是找屬害的理髮師哈洛德・馬爾文（Harold Melvin）陪她。他們兩個就會帶法蘭西絲去很多地方。我自己不跳舞，所以我也不希望她跟別人跳舞，反正我就是這種機掰心態。我記得我們在巴黎的時候，有天晚上跑去一間俱樂部，就有個法國喜劇演員跟法蘭西絲跳舞。媽的，我整個起賭爛，把她丟在舞池裡就閃人了，直接回去我們住的旅館。因為我是雙子座嘛，前一秒可能還好聲好氣的，下一秒直接變一個人。我也不知道

我為什麼會這樣，但這就是我，我也接受我就是這樣的人。每次我們兩個吵很凶的時候，法蘭西絲就會跑去哈利跟茱莉‧貝拉方提夫婦家躲一下，等我冷靜下來再回家。

除了這些事，還有一堆妹子會打到我家找我，如果我跟妹子聊天的時候法蘭西絲把電話接起來聽，我就會起賭爛然後就會跟她吵，媽的，跟她大吵一架。我那時候根本變成《歌劇魅影》裡面的魅影了，偷偷摸摸地在我家樓下的通道裡面鬼混，媽的，神經兮兮、疑神疑鬼，有時候都不知道自己在衝三小，發現自己像個瘋子一樣躲在下面。我真他媽是一團糟，而且愈來愈慘。我還會找一些怪裡怪氣的傢伙把古柯鹼送來我家，這也讓法蘭西絲很不爽。

我幾個小孩大概都看得出來是怎麼回事，我女兒雪莉兒那時候是哥倫比亞大學（Columbia University）的學生，格里哥利想當拳擊手。格里哥利拳擊打得很好，我把很多我會的東西都教給他了。那傢伙把我當偶像，想變得跟我一樣，還想吹小號咧。但我都會跟他說他一定要搞出自己的東西才行。他想當職業拳擊手，但他媽的，我不准他走這條路，因為我就擔心他可能會被打到受傷。我自己很哈拳擊，但我希望格里哥利有更好的發展，只不過我們兩個都不知道他可以往哪方面發展。他後來從軍打越戰去了，我真搞不懂那孩子在想什麼，但他說他需要一點紀律，他那時候就覺得他的人生很沒目標。小邁爾士那時候還太年輕，感覺不到我跟法蘭西絲之間的衝突，但其他小孩都很清楚，我跟法蘭西絲關係愈來愈差也讓他們很難過。法蘭西絲雖然不是他們的親生媽媽，但她對他們很好，他們也很喜歡法蘭西絲。當年我還覺得我跟法蘭西絲最後會找到辦法，把這些問題都搞定的。

接著我的樂團遇到大麻煩，喬治‧柯曼退團了。東尼‧威廉斯一直都不喜歡喬治吹的東西，整個樂團前進的方向又都是圍繞著東尼在走的。喬治他自己也很清楚，他知道東尼不喜歡他吹的薩克斯風。

有時候我吹完獨奏，正要退到後臺，東尼就會跟我說：「把喬治也一起帶走吧。」東尼之所以不喜歡喬治吹的，是因為喬治不管吹什麼都吹得完美到不行，東尼他就是不喜歡這種風格的薩克斯風手。喬治是個屌到不行的樂手，但東尼就是不喜歡他。東尼想找的是那種追求不同東西的樂手，像歐涅·柯曼，他最愛的就是歐涅他們那個樂團。他也很愛柯川。我記得好像就是東尼吧，他有天晚上把亞契·謝普（Archie Shepp）帶來前衛村跟我們一起表演，結果那傢伙爛到靠北，把我搞到他媽直接走下演奏臺。那傢伙什麼屁都不會吹，我他媽才不要跟這種什麼屁都不會吹的廢物一起站在臺上咧。

喬治之所以會退團，也是因為那陣子我的顳顎關節天壽痛的，有時候會痛到我沒辦法去表演，他們三個就不想搞那種比較傳統的音樂，所以就會覺得喬治他媽搞那種很自由的音樂。只要我不在，他們常常跟我抱怨，說賀比、東尼朗他們三個每次都趁我不在時大爆走，搞那種很自由的音樂。其實喬治如果想要的話也可以吹那種很自由的音樂，但他就是不想，他比較喜歡那種傳統一點的搞法。有一次在舊金山表演的時候，他就吹得超他媽自由，我猜就是故意要跟其他人嗆聲說他也辦得到，把東尼給氣到不行。

我想在這裡澄清一件事，我知道有人在傳說我在喬治退團之後想找艾瑞克·杜菲（Eric Dolphy）來加入我們。艾瑞克他這個人個性是很棒沒錯，但我一直都不喜歡他搞的音樂。他音樂搞得很屌，但我就是不喜歡他的風格。我知道很多人愛到不行，柯川就是，賀比、朗、東尼他們三個也都愛。喬治退團之後，東尼是有跟我提過艾瑞克的名字沒錯，但我真的沒有找他，連認真考慮過都沒有。而且東尼真正想說服我找的樂手其實是山姆·瑞佛斯（Sam Rivers），他們兩個在波士頓就認識了，東尼他

個性就是這樣，他都是推薦他認識的人。艾瑞克・杜菲在一九六四年左右過世的時候，很多人都批評我，因為我接受訪問的時候，就是雷納德・費瑟在《重拍》雜誌上搞的那個盲測訪談裡面，說艾瑞克「吹得像腳被人家踩到」。那期雜誌剛好是在艾瑞克過世的時候出的，所以大家就覺得我很冷血，但我說出這句話都已經是好幾個月前的事了。

我在找人替代喬治的時候，最想找的是韋恩・蕭特，但那時候他被亞特・布雷基找去當爵士信差樂團的音樂總監，沒空來入團。所以我們就雇了山姆・瑞佛斯。

我們這團飛到東京，在那邊開了幾場音樂會。那是我第一次去日本，那次法蘭西絲也有陪我去，幫我打了很多雜事，比如說付薪水給樂手、幫大家訂飯店、訂機票之類的。媽的，這讓我多了好多時間去享受。我們這趟去了東京跟大阪。我對那次抵達日本的印象超深刻，一輩子忘不了。飛到日本他們幫我把國王伺候。那次在日本的經驗真的很讚，在這之後我一直都很尊敬、很欣賞日本人，真是很棒的一個民族。他們一直都對我很好，我們在那邊辦的音樂會也都很成功。

我帶了點古柯鹼跟安眠藥上機，兩種都吃了還是睡不著，所以也灌了一點酒。飛機在日本降落之後一堆人跑來機場接機，我們邊下機他們還邊歡迎我們：「歡迎來到日本，邁爾士・戴維斯。」靠，結果我嚇一聲吐得到處都是。但他們也沒楞在那邊，馬上就拿藥給我讓我吃了舒服一點，根本把我當國王伺候。

回國後我身體都不覺得痛了，而且我在洛杉磯終於聽到一直在等的好消息——韋恩・蕭特離開爵士信差樂團了。我打電話給傑克・惠特默，叫他打給韋恩，同時還叫團上每個人都打給他，因為大家也都跟我一樣喜歡他搞的音樂。所以韋恩就接到一堆電話，靠，大家就在那邊跪求他加入樂團。他終

（Ben Shapiro）的巡演經理，他

於打給我的時候，我就叫他趕快過來就對了，而且為了讓他決心更堅定，我他媽還寄了一張頭等艙機票給那畜生，媽的，讓他風風光光地飛過來跟我們會合，你就知道我有多想要找他了。他來了之後，我們的音樂就開始嗨起來，我們的第一場表演排在好萊塢露天廣場（Hollywood Bowl）。把韋恩找來團上讓我心情讚到不行，因為我知道有他在團上，我們一定可以搞出一堆屌翻天的音樂。後來也真的是這樣，而且很快就搞出來了。

第十三章
加州、紐約 1964-1968
時代巨輪：搖滾樂興起與柯川之死

一九六四年的時候，這國家有好多事情都在變，而且變化好快，音樂也變了很多。

很多人開始在講說爵士樂已死，然後全都歸咎於那種很前衛的「自由玩意」，就是亞契·謝普、亞伯·艾勒（Albert Ayler）、塞西爾·泰勒那些傢伙搞的音樂，怪罪這種音樂沒有旋律線、很沒感情、沒辦法讓人跟著哼。先澄清一下，我不是說他們搞的音樂都不正經，但大家真的開始厭倦那種音樂了。

柯川還是很夯，孟克也是，大家還是很愛他們。但前衛的「自由玩意」（就連柯川他過世前沒多久也跑去玩這套）已經不是大部分人想聽的東西了。

才沒幾年前，我們這些爵士手搞的音樂都還是最尖端、最新潮的東西，一整個夯到爆，聽眾的族群他媽超廣，結果就因為那些樂評（尤其是白人樂評）開始推崇「自由玩意」，讓那種音樂的聲勢壓過我們大部分的人在玩的東西，我們搞的音樂就一路走下坡，盛況不如以往。差不多就是從這時候開始，爵士樂對廣泛大眾的吸引力就愈來愈低了。

大家不聽爵士之後開始聽搖滾樂，聽披頭四（The Beatles）、「貓王」艾維斯·普里斯萊（Elvis Presley）、小理查（Little Richard）、查克·貝瑞（Chuck Berry）、傑瑞·李·路易斯（Jerry Lee Lewis）、巴布·狄倫（Bob Dylan）這些人的音樂。摩城音樂（Motown sound）也紅遍半邊天，代表

性的樂手有史提夫・汪達（Stevie Wonder）、史摩基・羅賓遜（Smokey Robinson）、至上女聲合唱團（The Supremes）。詹姆斯・布朗也開始紅起來了。其實我覺得很多白人樂評家是故意推崇「自由玩意」，媽的，因為他們很多人都看不爽我這種樂手在音樂圈變得太紅，太有權勢，所以他們就想到用這招來斷我手腳。他們很愛我們在《泛藍調調》裡面搞的那種很注重旋律、很抒情的音樂，但這張唱片實在太受歡迎了，我們因為這張唱片得到的影響力也讓他們開始怕了。

他媽的，這些樂評家前衛到不行的自由玩意，搞到大家變得不愛聽這些東西了，然後那些樂評家就好像燙手山芋一樣把那種音樂丟到一邊。但這樣搞下來，大眾已經對我們大多數爵士樂手在搞的音樂沒興趣，媽的，突然之間爵士樂就變得過時了，變成那種關在博物館的玻璃櫃裡讓人研究的死東西。突然之間搖滾樂（還有過沒幾年出現的硬式搖滾）變成了媒體關注的焦點。他媽的，白人搖滾樂偷了很多黑人的東西，他們偷了黑人節奏、藍調音樂，還從小理查、查克・貝瑞、那些摩城樂手那邊偷走了很多東西。突然之間，電視上推的都是白人流行音樂，其實除了電視之外到處都嘛在推。在這之前，所謂美國白人流行樂根本什麼屁都不是。但他們開始偷了一點東西之後，變得比較新潮，只不過還是半吊子，有點低沉、有點蹦蹦跳跳、有點要潮不潮的。但那音樂還很無聊，還沒搞出什麼屌東西。因為那些「自由玩意」的影響，到這時候大家都以為爵士樂就是一種沒旋律、不能跟著哼的音樂，所以很多明明就很屌的樂手就開始混得很辛苦。

一大堆爵士俱樂部都關門了，很多爵士樂手只好離開美國跑去歐洲。瑞德・嘉蘭回他老家德州達拉斯了，媽的，他一直哀怨沒地方可以表演。溫頓・凱利突然就死了，保羅・錢伯斯也差不多了（有點忘了，搞不好他那時候已經死了）。

346

我覺得歐涅‧柯曼、塞西爾‧泰勒、約翰‧柯川，還有其他那些搞前衛爵士樂的傢伙，一直到現在都還沒發現他們被那一狗票白人樂評家利用了。

他們搞的那些東西，有很多我個人本來就不喜歡，就連柯川搞的東西我也不愛。我比較喜歡他以前在我團上搞的音樂，特別是最前面兩、三年搞的東西。我感覺他現在就只顧自己吹自己的，不是為整個樂團而吹奏。我一直都覺得，一整個樂團一起搞出來的東西，才是讓那音樂很屌的關鍵。

總之，那時候我帶的新樂團在玩的音樂，大眾都是聽聽就過去了，沒什麼人在乎，而且這樣已經是很樂觀的說法了，雖說我們的音樂會永遠都是爆滿，我們出的唱片也都賣得很好。但我覺得這是因為我是個名人，大家都是來看我這個叛逆出名的黑人會搞出什麼飛機，因為我他媽什麼事都做得出來。話是這樣說，但還是有些人是來聽我們玩音樂的，而且很多本來不是來聽音樂的人聽完之後也都滿喜歡的，但我覺得大部分的人就真的只是隨便聽聽，完全不在乎。我們玩的是那種會去追尋、探求的音樂，但時代不一樣了，大家都在跳舞。

要知道樂團的成員、樂手的水準是決定一個樂團屌不屌的關鍵。如果你能找到一群很有天份、很有水準的樂手，而且大家都願意用心去搞、卯起來玩音樂，而且真的願意一起合作，那樂團絕對很屌。柯川在我團上的最後幾年，他開始會自己吹自己的，最後一年最嚴重。媽的，只要有人開始這樣搞，整個樂團的魔法就會消失無蹤，原本很愛一起搞音樂的人都變得不在乎了。一個樂團就是這樣開始崩解的，搞出來的音樂都變成一灘死水。

我很清楚韋恩‧蕭特、賀比‧漢考克、朗‧卡特、東尼‧威廉斯都是很屌的樂手，而且大家都願意把自己看成一個群體、把自己當作樂團的一份子來運作。一個樂團要屌，一定是要大家都願意犧牲

跟妥協，連這個都做不到的話那就什麼屁都搞不出來。我就覺得他們辦得到，他們也真的辦到了。在對的時間找對的人玩對的音樂，不搞出畜生級的東西才怪，因為需要的條件都湊齊了嘛。

如果說我是這個樂團的靈感、智慧、連結，那東尼就是那把火，是點燃我們創意的火花；韋恩就是那個想法專家，把我們一大堆的想法都整理成音樂概念；然後朗跟賀比就是樂團的錨。我就只是把大家聚在一起的團長而已，這些傢伙都是年輕小伙子，雖然他們都在跟我學沒錯，但我也跟他們學了很多東西，就是那種所謂的自由玩意。因為要當一個很屌的樂手，而且如果要一直屌下去，就一定要能夠接納新的東西、接納當下正夯的風潮。一定要有辦法把這些東西都吸收進去，才能繼續成長、才能繼續向別人傳達你的音樂。而且不管你玩的是哪一種藝術表現，你的創意跟天才都跟年紀一點屁關係都沒有，有就是有，沒有就是沒有，但呆呆變老絕對不會讓你突然間變得有創意跟天才。我那時候就知道我們非搞出一些跟不一樣的東西不可。我知道我要跟這幾個屌翻天的年輕樂手一起玩音樂，他們對音樂的理解跟掌握跟我不太一樣。

韋恩一開始是搞自由形式音樂出名的，但他跟亞特・布雷基一起混了幾年，然後又在他們團上當音樂總監，多少把他拉回來了一點。他在亞特團上搞不了什麼自由形式的東西，來我團上就想玩得更自由一點，但他也不想衝到那麼前衛。韋恩本來就是那種喜歡實驗各種形式的樂手，不是搞什麼都一定要完全沒有形式。所以我才覺得他超適合加我們這一團，媽的，完全符合我希望的音樂走向。

我認識那麼多人，那時候也就只有韋恩寫的音樂像菜鳥，就只有他。我是說他寫節奏譜的方式。

樂奇・湯普森以前來聽我們的音樂就會說：「那小子還真會寫音樂！」他加入我們樂團之後，我們搞的音樂成長很多，也變快很多，因為韋恩真的是個很屌的作曲家。他會寫譜，幫大家把各自該搞的部

分都寫得好好的，讓大家搞出完全符合他想像的音樂。我們每次都是完全照著這套方式來搞，除非我想在哪裡做點改變。韋恩不太信任別人對他音樂的詮釋，只信任少數幾個人吧，所以他都會把樂譜寫得好好的，大家把自己的部分拿去看，然後照著搞就行。他不會讓大家自己去慢慢摸索旋律跟和弦進行要怎麼搞。

韋恩也把一種音樂上的好奇心帶到我們團上，就是他很願意去嘗試、去挑戰各種音樂的規則。如果規則行不通，那他就會打破規則，沒在跟你囉唆的，但打破的同時還是會很符合音樂的感覺。他知道所謂自由地玩音樂，就是要先摸透那些規則之後，然後才能玩轉規則，照自己心中的想法做出自己想要的感覺。韋恩一直都在自己的飛機上，繞著自己的星球飛行，團上其他人就是在地球上慢慢步行。韋恩他待在亞特·布雷基的樂團時，沒辦法像現在在我團上搞這些事，我感覺他入團後作曲方面真的是瘋狂成長。這就是為什麼我說韋恩在我們樂團，是大家在音樂想法上的催化劑，我們錄他寫的曲子的時候，他幫我們編排的東西都激盪了我們在音樂方面的想法。

跟這個樂團一起搞音樂，我天天都會學到新東西。這跟鼓手東尼·威廉斯絕對有很大的關係，靠，他真的很有上進心。他會去聽一張專輯，然後把整張都背下來，靠，一段獨奏都不會漏掉，通通背下來就對了。跟我同團的樂手，就只有他跟我說過：「老兄，你為什麼都不練習！」我都要拚了老命才跟得上他這個年輕小伙子，常常會漏吹一些音之類的。所以是他讓我重新開始練習的，因為我那時候早就沒在練習了，我自己都沒發現。但我跟你說啦，說到打鼓，他媽還真的沒人比得上東尼·威廉斯，前無古人，後無來者。媽的，完完全全就是個畜生。東尼打鼓的時候會打在拍子前端，就是稍微提前一點，這會讓整個音樂聽起來稍微更帶勁，因為真的就是這樣。東尼一天到晚會打那種複節奏。他是

亞特‧布雷基、菲力‧喬斯、瓊斯‧洛伊‧海恩斯跟馬克斯‧洛屈的綜合體，這些三人都是他的偶像，你從他打的鼓裡面就聽得出他們的影子。但說是這樣說，東尼他打的鼓絕對是屬於他自己的。他剛開始跟我搞音樂的時候沒有用低踏鈑，是我叫他用的，我還告訴他要多用他的腳，因為他聽很多馬克斯跟洛伊的音樂，馬克斯不用腳，但亞特‧布雷基就會。（這個時期音樂圈會這樣打鼓的就只有東尼、艾費斯‧茅斯〔Alphonse Mouzon〕、傑克‧狄強奈〔Jack DeJohnette〕。）

朗不像東尼那麼有音樂性，他聽到什麼就彈什麼。他不像東尼或賀比。漢考克懂那麼多音樂的形式，但他搞起音樂很帶勁，是韋恩跟賀比需要的。東尼跟賀比兩個人搞起音樂很有默契，常常會搞到對上眼，但他搞起音樂也搞不起來。朗每次都要搞個四、五天才會真的進入狀況，但他一進入狀況就不一樣了，你最好小心點。因為那畜生真的會撩落去搞，你最好也跟著他彈，要不然一不小心就會被他的甩在後面，看起來像個廢物一樣。大家的自尊心都很強，死都不會讓自己被搞成那樣的。東尼會引領節奏，然後賀比就像海綿一樣，不管你搞出什麼音樂他都沒問題，全部都吸得乾乾淨淨。我有一次跟他說他彈的和弦都太厚重了，他就跟我說：「兄弟，我有時候不知道要彈什麼。」

「賀比，你不知道要彈什麼就不要彈啊。你懂的，放輕鬆不用管那麼多，不需要每分每秒都在彈！」他就像會狂灌酒灌到整瓶都空掉的那種人，也沒特別的原因，就因為有一瓶酒擺在他旁邊就拿起來猛灌。媽的，賀比一開始就是這樣，他就會一直彈一直彈一直彈。單純因為他技術夠、再怎麼彈都不會創意枯竭，也因為他就愛一直彈。那畜生每次彈鋼琴彈個不停，彈到我吹完然後走過他旁邊的時候，都會做個動作假裝要把他的兩隻手剎掉。

賀比剛入團時，我就跟他說：「你在和弦裡面放太多音了。和弦已經建立好了，聲部也是，所以

350

你不用把低音域的音通通彈出來，低音交給朗通搞就好。」但也就這樣了，我也只需要提醒他這件事。

喔對，偶爾還要叫他慢下來，不要快成那樣，還有不要彈太多，有時候什麼都不要彈也沒關係，就算整個晚上坐在臺上發呆都沒差。反正不要因為鋼琴有八十八個琴鍵可以彈就狂彈猛彈。他媽的，彈鋼琴跟彈吉他的常常給我這樣搞，每次都彈太多，每次都還要人把他們拉回來。我在這之前聽過而且喜歡的吉他手，就只有查理・克里斯汀。

克里斯汀啟發了我、迪吉・葛拉斯彼跟查特・貝克吹小號的方式，還影響了法蘭克・辛納屈跟納京高怎麼劃分樂句的。

我不需要幫樂團寫曲子，只要等他們寫完之後拿來編排一下，編成可以表演的樣子就好，也就是幫整首曲子做最後的加工收尾。韋恩每次寫出一些曲子就會把那東西丟給我然後就會閃人，媽的，什麼屁都不說喔。他就只會來通知我：「戴維斯先生，這給你，我新寫了幾首曲子。」還叫我戴維斯先生咧！然後我就會拿過來看看他寫了什麼東西，媽的，絕對是畜生級。我們出去巡迴的時候，他們這幾個屌翻天的年輕畜生常常會來敲我飯店房間的門，我開門就會看到他們其中一個站在那邊，手上拿了一堆新寫好的曲子要給我看。他們每次把東西交給我就會走掉，一副很害怕的樣子。我在那種時候都會問自己，這幾個畜生到底是在怕三小？明明就那屌。

寫曲的人通常都喜歡聽樂手在曲子裡玩一些獨奏，所以就會把各種不同的獨奏段落寫進曲子裡面。

但我團上那幾個傢伙寫的曲子，很多都不是這樣，沒有寫出各種獨奏段落，所以我也沒有這樣玩那些

一個，他把電吉他彈得好像在吹管樂，對我吹小號的方式帶來了一點啟發。貝斯手奧斯卡・皮特福也彈得很像查理・克里斯汀，就是奧斯卡把這種觀念帶進現代貝斯的彈法，我是說像彈吉他那樣彈貝斯。奧斯卡跟吉米・布蘭頓他們兩個都是。查理・克里斯汀 (Charlie Christian)

曲子。他們寫的曲子比較注重合奏，有比較多這種聲部的配置、調和之類的東西。一開始用8/8搞，然後就可以跑和弦之類的，但我會給他改變一下，我常常會叫賀比完全不彈和弦，就在中音域彈他的獨奏，讓貝斯像錨一樣把他獨奏的東西定下來。這樣搞起來真他媽好聽到爆表，因為賀比他也知道自己有能力這樣搞。你要知道，巴德‧鮑威爾跟瑟隆尼斯‧孟克之後就是賀比最屌了，媽的，在他之後我還沒聽過誰夠資格接班咧。

要組出一個很屌的樂團，大家一定要能夠信任其他團員，相信他們一定可以做到該做到的事情，不管你說你要搞什麼音樂他們都可以跟你搭起來。我對東尼、賀比、朗都好像在縱容賀比跟東尼去搞，等到他自己的狀態熱起來，開始彈出屌到不行的貝斯之後，他才好像終於搞懂了賀比跟東尼在玩什麼東西。比如說朗會開始用他的貝斯彈大七和弦，然後他跟賀比就會連上線一起配合，東尼就會意識到他們在幹嘛，當然我跟韋恩也馬上就會懂。韋恩每次都一臉天使樣地坐在臺上，但他一拿起薩克斯風就變成超恐怖的怪物。東尼、賀比跟朗這樣搞了一陣子之後，他們三個就心思互通，音樂就會連上線了。

我們那次到好萊塢露天廣場表演的時候，從一開始就屌到不行，而且越玩越屌。其實大家習慣一起搞音樂之後，就不會一開始很廢，然後一直搞到某個特定的時間點之後才聽起來很屌，反而比較像滲透作用。一個團五個人，可能一開始是先滲入其中兩個人，然後其他人聽到之後就會說：「靠？這三小？」然後就會聽著這兩個人搞出來的音樂，自己也搞出東西來呼應，就這樣滲透到全團的人了。

在搞音樂，所以那音樂搞起來就會很新鮮。而且大家感情都很好，不管在臺上臺下都好到不行，這對我們搞音樂的時候絕對很有幫助。每次我們表演時，感覺起來朗都好像在縱容賀比跟東尼去搞，等到他自己的狀態熱起來，開始彈出屌到不行的貝斯之後，他才好像終於搞懂了賀比跟東尼在玩什麼東西。

麼音樂絕對都搞得起來，就算是當場臨時起意要搞也沒問題。會有這種信心是因為我們不會一天到晚

媽的，我真他媽愛死這個樂團了。我們如果有一首曲子表演了一整年，然後你在年初的時候聽過，到年底再來聽一次就已經完全不一樣了，你根本聽不出來是同一首。我跟東尼這個小天才搭配的時候，要不斷依照他打的鼓去調整我自己吹的小號，要一直應變就對了。其實我們整個團都是這樣互相搭配應變。那陣子我們大家就是用這種模式一起玩音樂，這讓我們天天都搞出不一樣的東西。

我在這些傢伙加入樂團之前玩音樂的方式開始讓我有點膩了，那就好像你最愛的一雙鞋，愛到你天天穿，但穿久了不換一雙還真的不行。其實歐涅·柯曼那傢伙有些東西還是不錯的，他對音樂的想法、他搞出來的旋律不受形式限制，不受形式限制就會讓你感覺好像很隨性、很直覺地在創作。我對旋律順序的感覺幾乎可以說是完美，但我認真研究歐涅在玩的音樂還有他常常在講的那套之後（特別是在東尼加入樂團之後，我聽他講了一些他對歐涅那套東西的想法），我發現我用小號吹一個音的時候其實在吹四個左右，也發現我其實在把一些吉他的獨奏轉到我吹的小號上面。我跟東尼一起搞音樂的時候，我開始把他打的反拍節奏推到最前面，然後都打在拍子前端，就像非洲音樂那樣。西方音樂就不是這樣，這個時期的白人都想把節奏給壓制下去，因為節奏就是從非洲來的，玩節奏就會帶有這種種族色彩。靠，節奏明明就跟呼吸一樣。總之我在這個團上開始搞懂這些東西，為我指出了一條明路。

我私下大概跟朗感情最好，因為團員的薪水都是他負責發的。而且我開車去表演的時候他常常會搭我的車，偶爾他也會開車載我。我們如果要去聖路易那一帶表演都會直接開車殺過去，樂團裡面好像就只有他在我媽去世之前看過她。他還看過很多小時候跟我一起上學的好朋友，有些都已經在黑社會混得很大尾了。

我們在臺上表演的時候，我每次都會站到朗旁邊，想聽清楚他彈的貝斯。我以前都是站在鼓手旁

邊，但現在打鼓的是東尼那畜生，我一點都不擔心他打什麼東西，因為他不管打什麼我一定都聽得清清楚楚，賀比彈的鋼琴也一樣。那個年代還沒有人在用擴音器的，所以我有時候會聽不太到朗的貝斯。而且除了這個原因，我站過去他旁邊也是要表態挺他一下，因為那時候一堆人都在討論我、韋恩、賀比跟東尼，但都沒什麼人會說到朗，這會讓他有點低落。

每天晚上表演完回飯店之後，賀比、東尼跟朗他們三個都會聚在他們的房間裡面討論剛剛搞的音樂，而且一聊就聊到天亮。然後每天晚上回到臺上都會搞出完全不一樣的音樂。每天晚上我都要對著他們搞的音樂做出應變。

大家玩出來的音樂每天晚上都他媽不一樣，就算你昨天才剛剛聽過，今天就變另一回事了。媽的，那音樂天天都在變，而且過一陣子之後還是這樣，真的是有夠屌。就連我們自己都不知道這音樂最後會走到什麼地方，只知道會一路往別的地方走，也知道這音樂大概會潮到嚇死人，這樣就夠讓大家在還同團的這段時間很嗨很興奮，有動力繼續搞下去了。

我跟這個樂團在四年內進錄音室錄了六次音。一九六五年錄了《E.S.P.》，一九六六年錄了《邁爾士的微笑》（Miles Smiles），一九六七年錄了《天上的邁爾士》（Miles in the Sky）跟《吉力馬札羅女孩》（Nefertiti），一九六八年錄了《天方向》（Directions）跟《轉動的圓》（Circle in the Round）。我們錄的東西比實際上推出的多很多，有些後來出在《方向》（Directions）跟《轉動的圓》（Circle in the Round）。除了這些還有一些現場錄音，我猜哥倫比亞唱片公司會在他們覺得可以撈最多錢的時候出成唱片，媽的，大概等我掛掉之後才會出吧。

這時候當團上那些傢伙代表我的歌單已經越搞越膩了，我們每個晚上搞的都是那些音樂。聽眾本來就是來聽我專輯上的那些曲子嘛，他們擠爆俱樂部就是為了聽我以前搞的那幾首，就是〈里程碑〉、〈午

夜時分〉、〈我可笑的情人〉、《泛藍調調》這些東西。但團員想玩的是那些我們在錄音室錄過的，因為我們進錄音室錄的〈吉力馬札羅〉（Kilimanjaro）、〈薑餅男孩〉（Gingerbread Boy）、〈足跡〉（Footprints）、〈轉動的〉、〈尼佛提提〉這些都是屌到不行的曲子，都花了很多心力去搞。先是要生出一首新曲子、然後把每個人要搞的部分通通寫好、然後發下去給大家、然後再把它給錄起來。媽的，我們會在那邊試來試去，看哪些部分是需要的，哪些部分要改掉，然後把要改的東西寫出來。而且我們都是在排練的空檔，就是每次停下來的時候跟開始之前，把要改的東西趕快改一改然後寫下來，因為在排練之前我們都沒人看過這些曲子嘛。所以要處理的都是很實際很技術性的問題。這個音是 G 還是 A？是第二拍還是第三拍？幹的都是這種工作。大家都已經折騰個半死，搞得要死要活了，如果還是不在現場表演的那種場合搞給聽眾聽聽看，那還真他媽有夠掃興。最好笑的是什麼你知道嗎，我們每天晚上都會表演的曲子，就是常常會錄成現場專輯的那幾首，我們表演這些曲子的速度一天比一天快，過一陣子之後那速度已經快到靠北，反而變成一種限制了，因為真他媽已經快到不能再快了。總之我們沒有把那些在錄音室裡面錄的曲子拿到現場表演的時候發揮，反而是找到辦法把舊音樂玩成新音樂的樣子，讓那些舊曲子聽起來跟我們在錄音室錄的新曲子一樣新。

我給團員的薪水給得很好，在一九六四年那個年代就給到每個晚上一百塊錢，而且我們這團解散時已經漲到每晚一百五還是兩百左右的水準。我賺的錢愈來愈多，媽的，我掏錢也比誰都大方。跟你說啦，整個音樂圈我說第二沒人敢說第一。我的團員每次進錄音室錄音也都可以拿到很好的報酬，而且他們跟我一起搞音樂嘛，這也讓他們的名聲好到不行。不是我在吹牛，那時候真的就是這樣，跟我

一起搞過音樂的人之後都會變成團長，自己出去帶團，因為大家都說跟我混過之後也只剩自己帶團這個選項了。這是讓我很有面子啦，但這也不是我刻意要這樣的，不過要我擔任這樣的角色我也沒意見就是了。

我們這一團有些事情還滿搞笑的，我剛組起這個樂團時只遇到一個問題：東尼年紀太小，媽的，小到沒辦法進俱樂部。我們每次去俱樂部表演，他們都要搞一個無酒精區，讓年紀太小的人在那邊喝無酒精飲料。他媽的，我為了讓東尼看起來老一點還逼他留鬍子，有一次還叫他去弄一根雪茄來裝成熟。靠，我都做到這種程度了還是有很多俱樂部不找我們去表演，就因為他還沒成年。

我們樂團是繞著東尼轉的，東尼他最愛那種大家搞音樂搞得有點脫序的時候，這就是為什麼他這麼哈山姆‧瑞佛斯，他喜歡樂手衝得比平常遠一點，就算出錯也沒差，最重要的是要敢衝，不要規規矩矩的就對了。東尼在這方面真的跟我很像。

賀比他是個電子裝置狂，他超迷那種東西，每次跑外地巡迴都會花很多時間去買一些電子玩意。賀比他什麼東西都想錄下來，每次來表演都會隨身攜帶一臺小小的錄音機，錄音帶的那種。他表演的時候常常會遲到，不是遲到很久那種啦，也不是因為在偷跑去吸毒嗑藥之類的，總之他常常在第一首曲子下第一拍的時候才給我姍姍來遲。這種時候我就會稍微瞪一下那畜生，結果怎麼樣你知道嗎，那傢伙現身之後做的第一件事就是把他的錄音機放在鋼琴下面開始錄音，因為他想把音樂通通錄起來。他這樣摸來摸去，我們整首曲子都已經搞完四分之三了，然後他老兄什麼屁都還沒彈。這就是為什麼在好幾張現場專輯裡面一開始都聽不到鋼琴聲。這都已經變成我們團上的經典笑話了，不管賀比有沒有遲到我們都會拿這件事來糗他。

我記得有一次，東尼買了一臺新的錄音機然後在那邊秀給大家看。他拿給賀比的時候，賀比就開始教他怎麼操作那東西。這讓東尼超不爽，因為東尼本來想要秀一下的，他想自己展示給大家那到底是什麼玩意。但來不及了，賀比通通都說出來了，這讓東尼氣到靠北靠母。話說東尼只要對誰不爽，那個人在他獨奏的時候他就不幫他伴奏。我那次就跟朗說：「今天晚上等著看，賀比獨奏的時候東尼一定不爽幫他伴奏。」果然，賀比開始彈他的獨奏的時候，不管他彈什麼東尼都不太鳥他，完全不去跟他搭配。賀比就只能呆呆看著東尼，搞不懂是怎麼回事，東尼頭抬得高高的完全不屑他，就把賀比晾在那邊吃自己。東尼也常常不爽韋恩，因為韋恩有時候會喝得醉醺醺地在臺上表演，然後就會漏吹很多音，媽的，東尼會到直接罷工。但東尼他個性就是這樣，你要是惹他不爽就不用期待在臺上表演的時候他會屌你了。但只要一輪到別人開始搞，他瞬間就會進入狀況繼續幫他打鼓。

有天晚上我們在前衛村俱樂部表演，老闆麥克斯·高登請我幫一個歌手伴奏。我跟他說我從來不幫小女孩伴奏的，但我叫他去問賀比願不願意，他想幫她伴奏的話我沒意見，所以賀比、東尼、朗就幫那歌手伴奏了，而且聽眾超愛她。那次我跟韋恩都沒有上臺幫她伴奏。我問麥克斯她是誰，叫什麼名字，麥克斯就說：「她叫芭芭拉·史翠珊（Barbra Streisand），她以後一定會變成超級大明星。」然後默默搖搖頭。

一九六四年的時候，我跟法蘭西絲在我們家幫羅伯特·甘迺迪（Robert Kennedy）辦了一場派對。他那時候要競選紐約州參議員，是我們的一個朋友，綽號「麻吉」的亞瑟·吉斯（Arthur "Buddy" Gist）問我們願不願意辦的。那天來參加派對的什麼人都有，有巴布·狄倫、蓮娜·荷恩、昆西·瓊斯、雷納德·伯恩斯坦，但我到今天都不記得我有見到甘迺迪。大家都說他有出現，但如果他真的有來我

也不記得有跟他見面。

我倒是記得我差不多在這時候認識了黑人作家詹姆斯・鮑德溫（James Baldwin）。是馬克・克勞佛帶他來的，他們兩個很熟。我還記得，看到他讓我又敬又怕的，因為他真的他媽超有份量，寫了那麼多屬到不行的書，我的，我都不知道該跟他說什麼你知道嗎。我後來才知道他那時候對我也是一樣的感覺。但我一看到他就很喜歡他了，他也很喜歡我，我們兩個都很敬佩對方。他是個很腦牌的人，我也一樣，我還覺得我們兩個看起來就像親兄弟。我說我們兩個都很腦牌的意思是那種很藝術家的腦牌，就是非常不情願被別人浪費自己的時間。我看得出來他是這樣的人，也看得出來他也知道這點。但不管怎樣，我竟然可以跟詹姆斯・鮑德溫見到面，而且就在我家。我讀過很多他的書，很愛他在書裡傳達的東西，也覺得他說的東西很有道理。我跟詹姆斯愈來愈熟之後，我們對彼此就比較放得開了，也變成很要好的朋友。我每次去南法的安提貝表演，我都會抽個一、兩天去詹姆斯家拜訪他，他家在聖保羅山城（St. Paul de Vence）那邊。我們會坐在他那棟漂亮的大房子裡面聊天，在那邊分享各種故事趣聞，反正就在那邊唬爛、瞎扯一通就對了。在家裡聊爽了就會出門去他那座酒園坐坐，然後再繼續瞎扯淡。我現在去南法的時候都很懷念去拜訪他的時光。他真是個很讚的人。

到這時候，我跟法蘭西絲的婚姻已經糟糕到不行了。有一部分是因為我幾乎都不在家，每次出去巡迴一去就很久，而且我在錄《七步上天堂》那張專輯的時候住在洛杉磯很長一段時間，這對我們的感情也很傷。每次好像天氣一冷，我髖關節那邊就會痛到不行，所以我就想待在比較溫暖的地方，但這也只是一部分的原因。其實最主要還是毒品、酒精，跟那堆我在外面找的妹子讓我們兩個之間爆出很多問題。而且法蘭西絲也開始喝酒，所以我們一吵都是吵到天翻地覆。我那時候開始會跑那種深夜

酒吧，大家在裡面狂吸古柯鹼吸到頭殼壞去，法蘭西絲真的很討厭我這樣搞。而且我一去都是直接人間蒸發個好幾天，連一通電話都不打回家。法蘭西絲就會擔心我得要死，媽的，她都被我搞到精神崩潰了。我終於回家之後，我因為連續兩天沒睡會累個半死，靠，整個人累癱，常常吃東西吃到一半就昏睡過去。一九六四年的年底，貝拉方提夫婦邀請我們去他們家參加耶誕派對，這剛好是我少數幾次耶誕假期沒去芝加哥表演的一年。我們去參加了，但我一句話都不跟別人說，因為我嗑藥嗑嗨了，而且也不爽待在那邊。這件事也讓法蘭西絲很受傷，因為茱莉是她的閨密。

法蘭西絲開始過自己的生活，跟她自己的朋友出去，做她自己想做的事，我也不怪她。我們大概就是結婚太久了吧。我們在《E.S.P.》專輯封面上的那張合照，就是我往上看著她的那張，是在我們家的花園裡拍的。差不多一個星期之後她就走了，再也沒有回來。差不多在那時候，我有一次出現幻覺，以為家裡面躲了一個人。我連衣櫥裡面跟床底下都檢查過了，一心想把那個人找出來。現在回想起來，我記得我那時候把所有人都趕到外面去吹冷風，就只叫法蘭西絲留下來，媽的，就為了找這個神經病幻想出來的傢伙。真夭壽，我根本就像一個中邪的神經病，手裡抓著一把切肉刀，帶著法蘭西絲跟我一起到地下室去找這個根本不存在的傢伙。她開始假裝跟我一樣發神經，應付我說：「對，邁爾士，房子裡真的有人，我們趕快報警。」條子來了之後把整棟房子搜了一遍，媽的，然後像看一個神經病一樣看我。

我後來說服她趁條子來的時候就跑出去了，去借住一個朋友家。

我後來說服她回家，但她回來之後我們又開始大吵特吵了。孩子們都不知道該怎麼辦，所以就只能待在他們的房間裡面哭。現在想想，這些事大概對我兩個兒子造成了傷害，就是格里哥利跟邁爾士四世他們兩個，因為這種事對他們來說真的很難去調適。三個小孩裡面就只有雪莉兒應付這堆機掰爛

事應付得比較好，但我也知道就連她心裡也留下了一些傷痕。

我們最後一次吵架時，我抓起一個啤酒瓶就往房間對面砸過去，然後命令法蘭西絲把我的晚餐準備好，我一回家就要看到。她先跑去借住朋友家，然後跑到加州去跟那個歌手南西・白蘭度約會，我才知道她人在哪裡。我發現她住在南西家之後就打電話過去找她，我還是請另外一個女人幫我撥這通電話的。我跟法蘭西絲說我現在就過去加州把她接回來，他媽的，說完就直接把電話掛了。這時候我突然意識到我一直以來對她有多壞，也意識到我們之間結束了。我們之間也沒什麼好說的了，所以我就沒說了。但我現在可以很確定地說，法蘭西絲是我這輩子最棒的老婆，說真的，哪個畜生娶到她就真的是出運了。我現在知道了，但我真希望我那時候就搞清楚這點。

我在一九六五年的四月去動髖關節手術。醫生不知道從我的脛骨拿了哪一塊骨頭去把我的髖骨頭換掉，但他媽的，這樣搞了還是沒路用，所以那年八月又開了一次刀，這次放了一塊塑膠關節進去。我的團員現在名氣都他媽響翻天了，所以我待在家修養的時候他們也不怕沒工作，我就窩在家裡看電視上播報瓦特暴亂（Watts riots）的新聞。

我一直到一九六五年的十一月才又開始表演，那次是在前衛村俱樂部。我這次找的貝斯手是雷金・沃克曼（Reggie Workman），因為那時候朗已經跟別人排好一起搞音樂了，所以我這次沒辦法找或不願意跟我。我的復出秀搞得很讚，大家都很愛我們那次玩的音樂。他媽的，他每隔一段時間就會給我搞這種飛機。然後我在十二月的時候上路去費城跟芝加哥表演，我們在鎳幣俱樂部（Plugged Nickel）表演，還在那邊錄了一張專輯。提歐・馬塞羅就是在這時候回來的，幫我錄那張專輯。我們在鎳幣俱樂部錄的東西，

360

還有一些磁帶放在哥倫比亞唱片公司那邊，到現在都還沒推出。那次朗有回來跟我們一起搞，大家搞音樂搞起來真夠爽，好像根本沒分開過一樣。就我說的，我一直都覺得暫停一陣子、大家分開一下，對樂團來說其實是一件好事，前提是團員都夠屌，然後很享受一起搞音樂。因為這樣會讓音樂搞起來更新鮮，我們那次在鎳幣俱樂部就是這樣，雖然我們搞的音樂歌單跟以前都沒兩樣。一九六五年那陣子，大家聽的音樂自由到不能再自由了，感覺好像所有人都在搞那種很前衛的東西。那音樂真的生根了。

我在一九六六年一月肝臟感染，又被送進醫院直接躺到三月。出院之後我跟一個樂團到西岸表演，這次朗·卡特又不能來，所以我找了理查·戴維斯（Richard Davis）來彈貝斯。這次我跑了很多大學表演，我發現這種場子比在俱樂部表演輕鬆很多。我他媽對俱樂部那種環境有點煩了，每次都在一樣的地方搞音樂，見到的都是同一批人，然後又灌那麼多酒，媽的，我真的灌很多。我肝臟感染之後少喝很多，但還是多少會喝一點，至少那時候還沒完全戒掉。我們到新港爵士音樂節表演，然後我在十一月的時候錄了《邁爾士的微笑》。你在這張專輯上真的可以聽到我們怎樣彼此拉開，然後延長每個人獨奏的段落，讓大家即興搞得久一點。

好像是在一九六六年還是一九六七年，我有點忘了確切時間，我在河濱公園（Riverside Park）遇見了西西莉·泰森。我在一齣叫《東邊，西邊》（East Side/West Side）的電視劇上看她演過一個祕書，那齣戲的主角是喬治·C·史考特（George C. Scott）。我對她很有印象，因為她的髮型是爆炸頭，而且我每次看到她都覺得她聰明伶俐。我記得我看到她之後，就在那邊猜她是個怎樣的人。她有種不一樣的美，是演電視劇的黑人女星很少會有的那種美，她看起來很有自信，而且內在有一把火在燒的感

覺，真的很有趣。我記得我們第一次見面時，她每次講出某幾個字，我都會故意說一些話引導她再說出那幾個字。我每次這樣，她都會用那種看破我在幹嘛的眼神看我。她知道我是因為想看她嘴巴嘟起來的樣子才故意讓她再說出那幾個字的。大家在電視上看不到她這個表情，她演戲的時候都會隱藏起來，不會做出這種表情。看過她這個表情的大概就只有我吧，至少她是這樣跟我說的。她在哈林區長大，但她爸媽來自西西印度群島，所以她看事情都很西印度人，對她的非洲血統很自豪。

我們一開始就只是交個朋友，沒放什麼真感情在裡面。我那時候跟一個從洛杉磯來的朋友在河濱公園散步，是一個叫克爾基‧麥考伊（Corky McCoy）的藝術家。我們當時從我在西 77 街的家沿街走去公園，然後我一眼就看到西西莉。她本來坐在公園長椅上，看到我就站了起來。我之前可能見過她一、兩次吧，不是跟黛安娜‧山德斯（Diana Sands）在一起，有點忘了。我介紹她跟克爾基互相認識，我那時候還覺得他們兩個應該會處得來咧。法蘭西絲離開我之後，我他媽對女人一點感覺都沒。其實不用說女人，我根本誰都懶得鳥，就只有我的團員跟一小撮朋友除外。但西西莉連看都不看克爾基，她一直看著我，因為她知道我已經沒跟法蘭西絲在一起了。她就問我：「你每天都會來這裡散步嗎？」

我就回她：「對啊。」我從她的眼神看得出來她對我很有興趣。但我真的懶得跟女人玩那套了，就算對方是西西莉也一樣。我就告訴她我剛剛是隨便講的，我其實不會天天來公園，就只有每個星期四會來。

「你星期四都幾點來？」她繼續問。媽的，她到這時候都還沒看過克爾基一眼咧，我就在心裡說了一聲，靠，慘了。但我還是跟她說了我都什麼時間來公園。這次相遇之後，我每次去公園西西莉都已

經在那裡了，就算沒有也很快就會出現。後來她把自己住哪都告訴我了，我們也開始會出去約會。她是個很好的人，我不想讓她越陷越深然後愛上我，所以我就跟她說：「西西莉妳聽好，我們之間什麼都不會發生。我什麼都沒，我心裡什麼感覺都沒有。我知道妳很喜歡我，我也知道妳想跟我進一步發展，但我現在心裡真的很空，而且我真的對這種狀況一點辦法都沒有。」但西西莉她很有耐心也很堅持，我們的感情就這樣一點一點愈來愈好，然後就開始交往了。因為西西莉她就是這樣的一個女生，會滲透到你裡面，滲透到你的血液你的腦袋裡面。剛交往的時候我們就是出去約會、一起去玩之類的。我們交往很久都沒做愛。她之後還幫我戒掉烈酒，從那時候開始我就只喝啤酒，很長一段時間都這樣。她那時候很關心我，為我著想，自願扛起要把我照顧好的責任。過一陣子之後，她已經整個滲入到我裡面了，然後也整個滲入到我的事情裡面（但她從來不會跟我說她自己的事）。我在一九六七年錄了《魔法師》之後，我直接把西西莉的臉放上了封面，這下連那些本來不知道的人現在也都知道我們兩個是一對了。

在這之前的幾年，我每年都會斷斷續續在洛杉磯待上幾個月。喬‧漢德生（Joe Henderson）在一九六七年年初加入我們樂團，因為我那時候想實驗看看用兩個四中音薩克斯風手搞個六重奏會怎樣。我也是差不多在這時候，開始直接把曲子接在一起搞，就是讓每首曲子之間乾脆不停下來，一路搞下去就對了。我搞的音樂真的是每個樂章之間都沒有間斷，我就會覺得停下來會把音樂的情緒都破壞掉，所以我就直接進到下一首曲子，也不管是什麼速度，就這樣繼續搞下去就對了。我的表演愈來愈像那種組曲，這讓我可以搞更多即興的段落，長度也可以搞得更長。很多人很哈我這種新玩法，但也有人覺得這實在激進到靠北，覺得我一定是頭殼壞去了。

我在四月的時候去加州演出了幾場，這次朗‧卡特又不行，我一樣找了理查‧戴維斯來跟我一起

演奏。我們在加大柏克萊分校搞了一組曲子跟曲子中間不停的那種表演，那次是在學校的體育館裡面，聽眾大概有一萬人吧。那次因為突然下暴雨，大家都要移到室內來搞。我們搞的那組表演直接把聽眾幹翻了。就連《重拍》都給我們很高的評價，我看到之後差點沒嚇死。

在柏克萊大學表演完後，我們跑去洛杉磯表演，那次沒有理查‧戴維斯，我找了巴斯特‧威廉斯（Buster Williams）頂替他貝斯。巴斯特他是我一個洛杉磯的朋友漢普頓‧豪斯（Hampton Hawes）介紹給我認識的。我們北上舊金山的既也俱樂部（Both And Club）表演的時候，漢普頓硬是把賀比‧漢考克趕走，換他彈琴，跟我們一起搞了幾首曲子。漢普頓真是一個又狂又讚的畜生，他的鋼琴真他媽屌翻天，但一直都沒受到應該有的認可。他是我朋友，一直到他在一九七七年過世的時候都是。我們在西岸表演了一陣子，然後在一九六七年五月回到紐約。那時候朗‧卡特又回到團上了，跟我們一起進錄音室，那個月花了三天錄了《尼佛提提》。這次我在封面上放的是我自己的照片。大家就是聽了這張專輯之後，才開始注意到韋恩‧蕭特原來是個這麼屌的作曲家。那個月我們還錄了一次音，生出了《水寶貝》（Water Babies）這張唱片其中一面的音樂，這張專輯剩下的部分是其他樂手搞的音樂，因為這張一直到一九七六年才出。

七月的時候柯川死了，這讓大家超他難過。柯川的死真的讓大家很震驚，他媽的，沒人想到會這麼突然。我最後一次看到他的時候是在他死前沒多久，我那時候就覺得他氣色不太好，而且胖很多，我也知道他那時候很少公開表演了。但我還真不知道他病得那麼重，靠，我根本連他生病都不知道。我覺得應該只有少數幾個人真正清楚他的病情，說不定根本沒有。搞不好連哈洛德‧洛維特都不知道，我們那時候很少看到他，說他自己的事情，而且我那時候也不太常看到他，因為他那時候是我們兩個的律師。柯川都不太跟別人說他自己的事情，而且我那時候也不太常看到他，因

為他都在忙他的事，我也在搞我自己的東西。而且我自己也生病嘛，我記得最後一次看到他的時候，柯川就是這樣，什麼屁都不跟別人說的那種人。他好像一直到死前一天才進醫院，然後隔天就過世了，我好像還跟他靠夭說身上有病的感覺真他媽機掰。但那傢伙也沒跟我說他自己身體狀況也不太好。柯川就是這樣，什麼屁都不跟別人說的那種人。

在一九六七年七月十七日。他得了肝硬化，痛苦到真的撐不下去了。

柯川的音樂，他人生最後兩、三年吹出來的東西，對很多黑人來說真的吹出了他們心中的烈火、熱情、狂暴、憤怒、叛逆跟愛，對那個年代的年輕黑人知識分子跟改革志士來說，感覺特別強烈。柯川用他的音樂，傳達出 H・拉布・布朗（H. Rap Brown）、斯托克利・卡麥克爾（Stokely Carmichael）、黑豹黨人（Black Panthers）跟休伊・牛頓（Huey Newton）這些人用嘴巴說出來的話，就是黑人運動口號「燒吧，寶貝！燒吧！」（burn, baby, burn）那種精神。這個國家在六〇年代期間到處都有暴動，很多年輕黑人一心推崇革命，他們都會去弄那種爆炸頭、穿上鮮豔的非洲傳統服飾、揮著拳頭高喊黑人權力。柯川是他們的精神領袖、是他們的驕傲，他是一個這麼美、這麼有革命精神的一個黑人，他們真的是以柯川為榮。幾年前扮演這個角色的人是我，現在變成他了，我也覺得這樣很好。

也傳達出阿米里・巴拉卡在他詩裡面講的東西。他是這些人在爵士樂這個領域的火炬手，已經超過我了。他吹出了這些人心裡的感受，吹出他們透過暴動傳達出來的那些情緒，

很多有革命精神的白人跟亞裔知識分子，也都是這樣看柯川的。他在《崇高的愛》（A Love Supreme）這張專輯裡的音樂變得跟以前不太一樣，變得比較靈性，整張專輯好像一個禱告一樣。他在音樂方面走上一條比較靈性的道路，也讓他觸及到很多愛好和平的人，去影響他們，像是嬉皮之類的人。我聽說他在很多「愛的集會」（love-ins）上表演，那時候整個加州到處都有這種集會，一堆白人

都哈這種集會哈到不行。所以說柯川他其實觸及了各種不同族群的人。各種不同的人都擁抱了他的音樂，媽的，這真的很美，我也以他為榮，雖然說我個人比較喜歡他早期一點的音樂。他也跟我說過，就連他自己也比較喜歡早期搞的一些東西，比他現在玩的音樂更喜歡。雖說我覺得柯川其實想回去搞以前的那種音樂，但他正走在一條追尋的道路上，這條道路帶著他越走越遠，不可能回頭。

柯川的死讓整個「自由玩意」的生態變得混亂到不行，因為他是整個運動的領袖。對那些自認在搞「前衛」音樂（你懂的，就是很「自由」，飄到外太空的那種音樂）的樂手來說，柯川他就像菜鳥一樣，跟神差不多了。他的死就好像菜鳥的死，當年很多玩咆勃爵士樂的樂手都希望從菜鳥身上找到方向，雖然說菜鳥他自己那些年也有很多時候搞不清楚方向。那時候歐涅‧柯曼還在繼續搞，有些人就轉去跟隨他了。但對大部分的樂手來說，柯川才是引導他們的那道光。他走了之後，我就覺得這群人好像坐在一艘小船上然後在大海中漂流，沒有羅盤指出方向也沒有槳可以划。我感覺他在音樂方面代表的很多東西，都跟著他一起死掉了。雖說他的門徒之中，還是有些人把他的信息傳承下去，但領受的聽眾一天比一天少。

當初菜鳥過世的消息是哈洛德‧洛維特告訴我的，這次跟我說柯川過世的人也是他。知道柯川死後我真的很難過，因為對我來說他不只是個很厲害、很棒的樂手，還是一個心地很善良、很美、很有靈性的一個人，我真的好愛他。我很想他，想念他的精神、他的創意跟想像力，還有他對待音樂的那種不斷追尋、革新的精神。柯川跟菜鳥一樣是個天才，對他的生活跟他的藝術很貪心，特別是對毒品、酒精跟音樂很貪心，到最後也真的被這些東西弄死了。但他把他的音樂留給了世人，我們可以從他的音樂裡面學到很多功課。

那個時期全國上下又變得很浮動，不管什麼東西都是這樣，音樂、政治、種族關係，通通都是。

感覺起來沒人知道這個世界會往哪個方向走，大家好像都很迷惘，就連很多藝術家跟音樂家也是，大家好像突然之間變得很自由，我們從來沒有像現在獲得那麼大的自由去搞我們自己的東西。柯川的死好像讓很多人變得很迷惘很困惑，因為他對很多人都有很大的影響。就連艾靈頓公爵的音樂都好像變得更靈性了，就像柯川在《崇高的愛》這張上面搞的音樂一樣。公爵在一九六五年寫了一首〈起初，神〉（In the Beginning God），然後在全美各地跟歐洲的教會表演。

柯川死了之後，我跟迪吉·葛拉斯彼各自帶團到村門俱樂部（Village Gate）表演，整個八月都在那邊。我們在那裡的時候，來聽我們搞音樂的人多到爆，排隊都要排到繞過街角。舒格·雷·羅賓遜還跟亞契·摩爾一起來聽，亞契就是那個屌到不行的聖路易老拳王。我記得我看到他們兩個來到俱樂部，我就請迪吉上臺向大家介紹他們，迪吉就說，明明我才是拳擊迷，乾脆交給我來介紹他們不是更好。但我真他媽不太會做這種事，所以最後還是迪吉介紹的。我們兩個樂團那段時間的音樂真他媽屌，全紐約的人都談個不停。

我好像就是在那次認識修·馬塞凱拉（Hugh Masekela）的，就是那個很屌的南非小號手。那時候他剛來美國，混得很不錯。迪吉跟他是朋友，他來美國讀曼哈頓音樂學院（Manhattan School of Music）的學費好像就是迪吉幫他出的。我記得我有天晚上跟他一起到上城區，然後他因為跟我坐在同一輛車裡就覺得有點不可思議。他說我是他的偶像，還說自從我那次在鳥園俱樂部門口站出來跟那個條子對幹的時候，他跟很多南非的黑人都很崇拜我。我記得我聽他這樣講還有點驚訝，想說我靠，原來非洲那邊的人連這種事都知道。早在那個時候，修·馬塞凱拉吹小號的方式就很有個人特色了，他

有屬於他自己的號聲，我就覺得這樣很棒，雖然說我其實覺得他吹美國黑人音樂吹得不怎麼樣。我每次看到他都叫他繼續搞他自己的東西，媽的，沒事幹嘛硬要吹我們美國這邊搞的音樂。過了一陣之後，我發現他都好像有聽進去，因為他的小號進步了。

我跟迪吉在村門俱樂部的表演結束之後，一九六七年剩下的時間我幾乎都在巡迴表演，先是在美國然後還跑去歐洲。這次巡迴橫跨的時間超長的，喬治‧韋恩搞了一系列表演，名稱就叫做「新港爵士音樂節在歐洲」。但他媽的，他們真的找太多樂團一起來巡迴了，過了一陣子就搞得一塌糊塗，出現各種機掰事。瑟隆尼斯‧孟克、莎拉‧沃恩跟亞契‧謝普都有來參加這次巡迴，除了他們之外還有一大堆畜生也都有來。（他媽的，我還跟亞契一起表演了幾場，因為東尼、韋恩‧威廉斯請我跟他同臺一起搞，但我還是一樣搞不懂他到底在吹什麼鬼。）後來我跟喬治、韋恩在西班牙大吵一架，為了錢的事。我很喜歡喬治，我也認識他很久了，但我們這麼多年來還真他媽吵過不少架。我很不爽他的一些作為，然後我也會直接臭罵他。喬治其實人還不錯啦，大多數時候都還可以，而且有他在對音樂產業跟很多樂手來說也是一件好事，因為他給錢很大方，對我也是這樣。只是我有時候真受不了他幹的一些狗屁事。

一九六七年的十二月，我一回到紐約就帶著樂團殺進錄音室了，還找了吉爾‧艾文斯一起（他編出了一些音樂），然後我也新找了一個年輕的吉他手，叫喬‧貝克（Joe Beck）。我原本就有點想在我的音樂裡面加進吉他的聲音，因為我那時候開始聽很多詹姆斯‧布朗的音樂，很喜歡他把吉他用在音樂作品裡的方式。我一直都很哈藍調音樂，也一直都很喜歡吹藍調，所以那陣子我也聽很多馬帝‧華特斯（Muddy Waters）還有比比金的音樂，想試試看能怎麼把他們那種聲音的配置放進我的音樂裡面。我從賀比、東尼、韋恩跟朗身上學了很多東西，我們一起玩音樂玩了快三年，我能學到的東西也

368

差不多都吸收得乾乾淨淨了。我這時候開始在思考各種可能性，思考我還能用什麼不一樣的方式、從什麼不一樣的角度去搞出我喜歡的音樂。因為我可以感覺到我愈來愈想做點改變，只不過我還不太知道要在哪方面做改變。我只知道我想在我的音樂裡面加進吉他的聲音，我也愈來愈好奇在我的音樂裡面加入電子樂器的聲音會搞出什麼樣的效果。你知道，我以前只要人在芝加哥，每個星期一都會去 33 街跟密西根大道（Michigan Avenue）路口那個地方聽馬帝·華特斯表演。我那時候就知道我一定要把他搞的一些東西放進我自己的音樂裡面。你知道吧，就是他用一塊半美元的鼓、口琴做出來的雙和弦藍調的聲音。我非回去搞那種音樂不可，因為我們最近的東西來愈抽象了。我做的東西在那時候是很酷，但我還是回到對我來說最本源的那個聲音。

賀比就是在這個錄音日第一次彈電鋼琴的。我聽喬·薩溫努在「加農砲」艾德利的團上彈過，而且一聽就超愛的。我就覺得這樂器未來絕對會紅到不行。但也因為我往電子樂器靠過去，沒過多久我們樂團就拆團了，我也就這樣走向另外一個類型的音樂。

喬·貝克是個不錯的樂手啦，可是他搞不出我那時候想要的音樂。我又找了另外一個年輕吉他手加入我們樂團，叫喬治·班森（George Benson），跟我們一起在一九六八年的一月、二月跟三月進錄音室錄音（我先跟我原本那團五重奏錄了幾首才把他也加進來）。喬治一起錄的其中一首叫〈全套用具〉（Paraphernalia），收錄在那年晚一點推出的專輯《天上的邁爾士》。我們錄的其他幾首曲子晚點也都出了。

所以我這次想把低音旋律線搞得強一點，你如果聽得見低音旋律線，那表示你演奏任何一個音都聽得見。所以我們搞那些曲子的時候把低音旋律線都改掉了，做了一點變化。我如果寫了低音旋律線，我

們都可以拿來做點變化，讓它聽起來像是比五重奏更大的團搞的。我們用的是電鋼琴，然後我叫賀比跟著吉他去彈低音旋律線跟那些和弦，朗也跟著他在同一個音域一起彈。我就覺得這樣搞起來，我們的音樂應該會有種很新鮮很好聽的感覺，也真的就是這樣。我這樣配置大家的聲音錄了這些曲子，我其實來來愈靠近樂評家後來說的融合爵士樂（Fusion）了。我其實就是在嘗試一種新鮮的玩法。

差不多這時候，哥倫比亞唱片公司想找我跟吉爾把《杜立德醫生》（Doctor Dolittle）那部電影裡的音樂寫成一張爵士樂的唱片。你知道他們這主意哪來的嗎？《乞丐與蕩婦》是我賣最好的一張專輯嘛，所以唱片公司那邊不知道哪個腦殘就覺得錄一張《杜立德醫生》絕對賣超好。但我聽過那音樂之後就說：「媽的，我死都不要。」

我帶上樂團，跟著吉爾到加大柏克萊分校表演，那次還弄了一個大樂團跟我們一起搞。哥倫比亞唱片公司有把那場音樂會錄下來，但一直到現在東西都還堆在他們的磁帶庫裡。四月初，我們正準備要出發去搞這場音樂會的時候，馬丁・路德・金恩在曼菲斯被槍殺了。全國各地又暴動了起來。金恩拿過諾貝爾和平獎，是很偉大的領袖，心地也很善良，但我真的無法認同他那種提倡非暴力、挨打不還手的原則。但不管怎樣，他這樣被槍殺真讓人難過，而且還是被人用這麼兇殘的手段殺死，就跟甘地一樣。馬丁・路德・金恩根本是美國的聖人，但白人才不管，還是把他給殺了。因為那時候金恩宣揚的訊息開始變了，他不只對黑人說話，他還開始談越戰、勞工權益，什麼都談，那些白人就怕了。金恩死的時候，他已經是在向所有人喊話，當權者就是不喜歡他這樣。要是他只對黑人說話，那他什麼事都不會有，但他不是，就跟麥爾坎・X從麥加回來之後一樣，所以他才跟麥爾坎・X一樣被殺。絕對是這樣。

回到紐約之後，我在五月又進錄音室跟賀比、韋恩、朗、東尼一起把《天上的邁爾士》這張專輯搞定。《天上的邁爾士》這張錄完之後，我們在六月進錄音室開始錄《吉力馬札羅女孩》，然後整個夏天都出去巡迴，一直到九月才把這張專輯錄完。

我跟西西莉的感情搞得不太順，我們就分手了，因為我認識了一個超正的年輕創作歌手貝蒂・瑪布麗，《吉力馬札羅女孩》封面放的就是她的照片。專輯上有一首曲子還是為她命名的，叫〈瑪布麗小姐〉（Mademoiselle Mabry）。我重新感受到那種熱戀的感覺，我他媽超喜歡貝蒂，我認識她的時候她二十三歲，是匹茲堡人。她超哈那種很新、很前衛的流行樂。我跟法蘭西絲的離婚程序在一九六八年的二月跑完了，所以我跟貝蒂就在那年九月結婚了，那時候我們樂團正在鑼幣俱樂部表演。我們是在印第安納的加里（Gary）結婚的，我弟跟我姐都有來參加。

貝蒂對我的私生活跟音樂方面都帶來很大的影響。她介紹了吉米・罕醉克斯（Jimi Hendrix）的音樂給我聽，還介紹他本人給我認識。除了他，還帶我認識很多黑人搖滾樂跟樂手。她也認識史萊・史東（Sly Stone）他們那些傢伙，而且她自己也很屌害。如果把貝蒂放在這個時代唱歌，她一定會是瑪丹娜（Madonna）那樣的歌星，或是像「王子」那樣，只不過是女生版。她嫁給我然後用貝蒂・戴維斯這個名字唱歌的時候，早就已經開創出這些東西了，她真的是領先時代。不只這樣，她還讓我變得更有時尚感，改變了我穿著打扮的方式。雖然說我們的婚姻只維持了一年左右，但這一年充滿了各種新事物，處處都是驚喜，而且也幫我指出了前進的方向，音樂方面是這樣，某種程度上來說，我的生活形態上也是這樣。

第十四章 紐約、洛杉磯 1968-1969
新舊交替：離婚、再婚與電子樂器登場

一九六八年，整個大環境都在改變，但讓我興奮的是我自己在音樂風格上的改變，那時候每個地方音樂的發展都非常驚人。這些改變為我未來的發展定了調，也催生出我的《沉默之道》（In a Silent Way）專輯。

一九六七、六八年之間，樂壇吹起改變風潮，出現很多新的東西。其中一個例子是先前已經走紅的查爾斯·洛伊德（Charles Lloyd）。那時候他組了一個團，成員包括傑克·狄強奈，還有一個年輕鋼琴手叫做奇斯·傑瑞特（Keith Jarrett）。查爾斯是團長，但讓音樂變屌的是另外兩個傢伙。他們橫跨爵士與搖滾，搞出來的音樂滿滿節奏感。查爾斯的薩克斯風從來沒有吹出什麼特定的風格，但一點也不拖泥帶水，感覺輕飄飄的，無論奇斯與傑克是幫他伴奏或者合奏，三人都能完美配合。他的音樂流行了兩三年，所以讓很多音樂界的人開始注意。一九六七年年底或六八年年初，我們兩個團一起到村門俱樂部去演出。媽呀，那天真是大爆滿。我認識傑克，因為他曾來我團上暫時頂替東尼，而且查爾斯的團如果來紐約，我也常去捧場。可能我太常去了，他開始幹譙，說我想要挖他牆角。查爾斯只紅了那兩三年，但暴紅的時候的確海削了一大票。我聽說他很有錢，而且目前在搞房地產，所以口袋又更深了。

一九六八年，讓我豎起耳朵欣賞的樂手，其實是詹姆斯‧布朗、吉他大神吉米‧罕醉克斯，還有剛剛靠單曲《隨著音樂起舞》（Dance to the Music）走紅的史萊和史東家族合唱團（Sly and the Family Stone），團長是舊金山人史萊‧史東。媽的，那傢伙的水準比畜生還高一級，做出來的音樂帶著滿滿放克風味。不過，貝蒂‧瑪布麗最早介紹給我的是吉米，所以我一開始是聽他的東西。

吉米的經紀人打電話給我，說他想了解一下我的爵士樂，跟我合作看看。吉米喜歡我的《泛藍調調》跟其他東西，想要把更多爵士元素放進他的音樂裡。他喜歡柯川那種被稱為「紙片聲」的風格，跟他玩吉他的方式很像。他還說他聽得出我吹出小號的方式跟彈吉他有點神似。所以我們就一起搞音樂啦。他開始常常來找我們，因為貝蒂真的很喜歡他的音樂，只是沒想到後來我會發現，她還想跟他有一腿。

吉米是個不錯的傢伙，話不多但總是緊張兮兮的，本人跟大家對他的印象根本完全不一樣。在舞臺上他總是表現出一副抓狂起肖的模樣，但本人根本完全相反。到了我們開始一起混，聊起了音樂，我才發現他居然不會看樂譜。一九六九年我住在紐約西七十七街，某天晚上貝蒂在我家幫他辦趴，但我要去錄音室錄音，沒辦法參加。所以我留了一些樂譜給他看，讓他看完後跟我聊聊。（後來有些狗屁作家、記者寫說當晚我沒出現，是因為我不喜歡為了某個人而特地在家裡辦趴。那些都是他媽的屁話。）

我從錄音室打電話回家找吉米，想跟他聊聊我留在家裡的樂譜，卻發現他不會看譜。我認識很多屬害的樂手都不會看譜，其中黑人白人都有，我不但很尊敬他們，甚至也會跟他們合作。所以我並沒有因為這樣就小看吉米。吉米是個很屬的天生好手，一身神技都是自己學來的。他身邊的人不管有什

麼絕招，他都能學起來用。他只要聽過，就會記得清清楚楚。我常聊起一些音樂的專業術語，但他狗

屁都不懂。每次我說，「吉米，我想你知道吧。每次你彈減和弦的時候……」，他總是一臉問號，然

後我就會說，「好啦，好啦，吉米，我忘了。」接著直接彈鋼琴或吹小號給他聽，這畜生記音樂的速度還真

他媽的快。他就是那種有絕對音感的傢伙。所以我總是會演奏不同的東西給他聽，示範給他看。或者

我會播放我自己或柯川的唱片，跟他解釋我們在幹嘛。後來他就開始把我告訴他的東西用在自己的專

輯裡了。這樣很棒。他影響我，我也影響他，最屌的音樂往往就是這樣創造出來的啊。大家都拿自己

的音樂出來示範給別人看，新的音樂就是這樣生出來的。

　　吉米的音樂也很接近鄉下山區白人玩的那種東西。所以他的團裡才會有兩個英國佬，因為很多英

國白人樂手都喜歡那種美國的鄉土音樂（hillbilly）。我覺得他最棒的音樂都是跟鼓手巴迪・邁爾士

（Buddy Miles）、貝斯手比利・考克斯（Billy Cox）一起搞出來的。吉米最常玩的就是那些印度狗屁，

或者是用雙音演奏法玩出一些奇怪的小曲子。我喜歡他用雙音技巧玩那些東西。以前他跟團上的英國

白人玩音樂都是用 6/8 拍，我覺得聽來總帶有一種鄉土音樂的味道。但是等到他後來跟巴迪、比利兩

個黑人樂手組成「吉普賽樂團」（Band of Gypsies），我想他才真正是使出了所有看家本領。不過，

唱片公司跟白人聽眾就是比較喜歡以前他跟團裡白人玩的那種音樂。就像很多白人總是喜歡我用九重

奏大樂團玩出來的那些東西，例如《酷派的誕生》啦，還有我跟吉爾・伊文斯或比爾・伊文斯合作的

其他專輯，因為他們總是喜歡看到穿黑西裝的白人，這樣就有東西可以拿來說嘴，說他們也有貢獻。

但吉米跟我一樣，我們的音樂都源自於藍調。所以我們倆可以說是一拍即合。他是個超屌的藍調吉他

大神，他跟史萊・史東都是超屌的天才型樂手，不管什麼鬼東西，只要聽過就能演奏出來。

這就是我那時候在音樂方面的想法。首先，我想找出一種最適合我的音樂來玩。然後我還覺得要找到最適當的樂手來合作。在這過程中我跟很多不同的樂手一起玩音樂，慢慢才走出自己的路。為了了解這些樂手的能耐，知道他們可以帶來什麼，我花很多時間去聆聽與感覺，慢慢挑選出跟我能合得來的人，合不來的就淘汰掉。如果沒有跟我玩出一些東西，任何樂手都會自己退出，或者說他們應該自己退出。

一九六八年年底，我的樂團解散了。賀比、韋恩、東尼和我還是會一起做現場表演，有時候甚至開一些演奏會，但朗因為不想玩電貝斯而決定永遠退團，所以我們這一團實際上算是玩完了。在這之前，賀比早就有了一首代表作〈西瓜人〉（Watermelon Man），所以想要自己組團。東尼的想法跟他一樣。所以他們都在一九六八年底單飛。韋恩又繼續在我身邊待了兩年。

我們都從這個樂團學到很多東西。這世界上沒有哪個樂團可以永不解散的。儘管他們退團時我心裡也不好過，但各奔東西，開啟新人生的時候真的到了。我們離開彼此後都有不錯的發展，除此之外還有什麼好奢求的呢？朗·卡特退團後，我在一九六八年七月把貝斯手換成來自捷克斯洛伐克的年輕貝斯手米羅斯拉夫·維托斯（Miroslav Vitous）。退團後朗又跟我錄了兩次音，但再也沒有跟我的團一起參與俱樂部的現場演出。米羅斯拉夫只能算是來墊檔的，因為那時候戴夫·荷蘭（Dave Holland）還沒辦法入團。那一年六月我去英格蘭參加一場音樂會演出，聽到戴夫的貝斯演奏，心裡只有一個想法：這也太屌了！那時候我就知道朗馬上要退團了，所以就邀請戴夫加入，只可惜他還有其他他已經答應的邀約。到了七月底，他已經完成所有要演出，我打電話到倫敦邀他加入我們。來到紐約後，他跟我們一起去哈林區的貝西伯爵酒吧（Count Basie's Lounge）做開場演出。我有意讓樂團增加電貝斯的聲音，

所以正在尋找貝斯手的人選，我還沒打定主意，不知道最後誰會擔任團上的電貝斯手，因為我不清楚戴夫願不願意改彈電貝斯。但至少這段時間他可以頂替朗，跟我們一起做現場演出，反正船到橋頭自然直，他會怎樣，我到最後就知道了。

那年我也開始找奇克‧柯瑞亞（Chick Corea）與喬‧薩溫努一起來錄音室演奏。有幾次錄音室演出我甚至動用了三個鋼琴手，包括賀比、喬與奇克。至於貝斯手，我則是有兩次用了兩位，讓朗與戴夫輪流上場。有時候我也會開始找傑克‧狄強奈來當鼓手，沒有用東尼‧威廉斯，並且開始在專輯封面印上「邁爾士‧戴維斯主導的音樂」（Directions in Music by Miles Davis）字樣，以免有人搞錯，不知道專輯的音樂創意是由我掌控的。自從一九六四年的專輯《靜夜》被提歐‧馬塞羅那傢伙給插手搞爛後，我就希望能夠主導唱片裡所有音樂作品的走向。為了搞出我想要的音樂，我用了愈來愈多電子樂器的聲音，而且我覺得「邁爾士‧戴維斯主導的音樂」正好可以說明這一點。

先前我曾聽過喬‧薩溫努用電鋼琴跟「加農砲」艾德利一起演奏喬創作的曲子〈慈悲、慈悲、慈悲〉（Mercy, Mercy, Mercy），一聽之下就愛上了那一牌電鋼琴，希望我團裡也能夠增加那種聲音。奇克‧柯瑞亞開始幫我演奏時，用的是Fender Rhodes的電鋼琴，賀比‧漢考克也是。賀比一彈之下就愛上了那一牌電鋼琴，而且他本來就喜歡各種電子設備，所以用起Fender Rhodes電鋼琴簡直像喝水一樣輕鬆。但奇克剛開始幫我彈琴的時候就沒那麼篤定了，但被我逼到硬著頭皮彈奏。一開始他還很不爽我，但是到了進入狀況後他就愛上了電鋼琴，甚至成為電鋼琴大神。

我要說的是，Fender Rhodes牌電鋼琴只有一種獨特的聲音，沒有第二種。只要一彈，任誰都能聽得出來。我超愛吉爾‧伊文斯在樂曲裡弄出的那種聲音，所以我也想要在自己的小樂團裡加入那種

聲音。這需要合成器那種設備才能做到，才能夠弄出各種不同樂器的聲音。有了那種設備，我想我就可以讓樂曲裡的低音聲部表現出吉爾用大樂團弄出的那種聲音。我可以用合成器製造出某種和聲，讓整個團的聲音聽起來比較飽滿。合成器還可以讓低音聲部出現兩種聲音，效果比使用一般的鋼琴還要讚。有了這個構想後，我很清楚自己的音樂會有什麼改變，接下來我再也不需要鋼琴了。很多人說，我想要把電子樂器的聲音加入爵士樂裡，讓我的樂團帶有他媽的電子風格。但我純粹只是想要 Fender Rhodes 牌電鋼琴的聲音而已，這是一般鋼琴辦不到的。電貝斯也是一樣：那時候我就是想在作品裡加入電貝斯的聲音，不插電的貝斯也辦不到。樂手必須演奏那種最能反映時代性的樂器，利用科技弄出自己想要聽的聲音。到處都有傳統派的人士聲稱電子樂器會毀掉音樂。毀掉音樂的是爛音樂作品，跟樂手選擇用來演奏的樂器一點狗屁關係都沒有。只要我能找到一些超屌的樂手來好好演奏，使用電子樂器有什麼錯？

一九六八年八月，賀比退團了，換奇克・柯瑞亞接手。印象中是東尼・威廉斯向我推薦的，因為他們是同鄉，他跟奇克在波士頓就認識了。奇克曾跟史坦・蓋茲合作過，我打電話邀請他入團那段期間，他正在幫莎拉・沃恩伴奏。大約在一九六九年一月，鼓手傑克・狄強奈取代退團的東尼，所以這個團除了我跟韋恩之外，又全都是新面孔啦。不過，後來賀比跟東尼還是會到錄音室去幫我錄唱片。

一九六九年二月，我帶著韋恩、奇克、賀比、戴夫、喬・薩溫努進了錄音室，不過鼓手還是東尼，不是傑克，因為在這專輯我想用東尼的鼓聲。此外我還找了一個年輕的英國籍吉他手，叫做約翰・麥可勞夫林（John McLaughlin）。不過約翰其實是來自美國加入東尼新成立的「畢生」樂團（Lifetime），成員除了他和東尼之外還有電風琴手賴瑞・楊（Larry Young）。我跟東尼都是在英格蘭第一次聽到約翰

這個樂手，戴夫‧荷蘭把他介紹給我們認識。戴夫借一捲約翰演奏吉他的錄音帶給東尼聽，東尼也找我去聽了。約翰跟東尼去貝西伯爵酒吧演奏，我去捧場，一聽就知道約翰是個厲害的畜生，所以就約他一起去錄音演出。他說自己當我的粉已經很久了，怕在偶像面前太緊張，到錄音室去會出糗。我跟他說，「安啦，保持你在貝西伯爵酒吧的演出水準就好。」他果然做到了。這次錄音作品就是《沉默之道》專輯。我向來喜歡薩溫努寫的樂曲，所以錄音前我打電話要他帶幾首過去。他帶了一首曲子叫做〈沉默之道〉（In a Silent Way），後來我就用這曲名當專輯名稱。（專輯的另外兩首樂曲是我寫的。）

其實早在一九六八年十一月，我們就曾在錄音室演奏過薩溫努的兩首作品，分別是〈上升〉（As-cent）與〈方向〉（Directions）。〈上升〉很像〈沉默之道〉，是一首「爵士詩」7，但比較沒有說服力。

我一看到薩溫努帶來的〈沉默之道〉就看得出概念跟〈上升〉是一樣的，只不過這次他把曲子寫得更好了。（一九六八年十一月我們在錄音室演奏的〈嘩啦〉[Splash] 是我寫的，只要一聽就知道我想要讓音樂變得更有節奏感，帶有更多藍調與放克的聲音。）

在演奏〈沉默之道〉之前，我們把薩溫努原來寫的所有和弦都刪掉，只用他的旋律。我想要弄出更像搖滾樂的作品。預演時我們按照原作去演奏，但我覺得效果真他媽不好，因為和弦太雜亂了。我聽得出薩溫努寫的旋律美呆了，但卻被雜亂的和弦掩蓋過去。正式開錄時我把所有和弦表都丟掉，教大家演奏出旋律就好。所有人都很驚訝，但我很清楚，錄《泛藍調調》時就是這樣啊！我拿了沒有任何人聽過的樂曲進錄音室，只要跟我合奏的樂手夠屌（當年那批人很屌，現在錄音室裡這批也是），就能夠即興發揮，演奏出來的樂曲絕對比樂譜寫的還豐富，每個人都能突破自己的極限。我在《沉默之道》專輯就是這樣搞，玩出來的音樂又動聽又新鮮。

作品被修改後薩溫努很不爽，我想他到現在還是不太喜歡那樣。但玩出來的音樂就很棒，我幹嘛去鳥其他事？到今天已經有很多人把那首曲子當成經典，而且是史上第一首融合爵士樂作品。如果我們按照薩溫努的原作去演奏，我想專輯出來後絕對不會被大家卯起來稱讚。《沉默之道》是我跟薩溫努合作的作品。有些人不喜歡我做事的方式，偶爾有些樂手覺得自己的功勞被我搶走。但只要是真正幫我做事的人，我總是會試著讓他們能夠風風光光的。有些人不爽我以《沉默之道》的編曲者自居，但我的確把原作修改成我自己喜歡的樣子，這樣應該也算是編曲吧！

完成《沉默之道》專輯後，我帶著樂團上路巡迴演出，現在我的固定班底包括韋恩、戴夫、奇克與傑克·狄強奈。幹，這些團員都是超屌的畜生，要是當年能夠留下一些現場錄音該有多好？我想奇克跟其他幾個人應該有把我們的幾次現場演出錄下來，但去他媽的哥倫比亞應該沒有拿到那些錄音。

從一九六九年春天到八月，我們都在巡迴演出，接著在八月下旬才回錄音室錄製《潑婦精釀》（Bitches Brew）專輯。

搖滾與放克這兩種音樂在一九六九年賣到強強滾，只要看看胡士托音樂節（Woodstock）的盛況你就知道有多夯。總共有四十多萬人去參加音樂節，擠爆的人群讓大家嗨到爆，尤其是現場那些做唱片的人。他們心裡只有一個想法：要怎樣才能夠讓這麼多人買下每一張唱片？如果以前我們辦不到，現在開始要怎樣才能辦到？

各家唱片公司風風火火地幹了起來，在此同時，想到現場追星的歌迷屢屢把舉辦演唱會的露天球場給擠爆。但爵士樂卻像是被送進安寧病房等死，唱片與現場音樂會的銷售數字都爛到爆。有很長一段時間，我只要開現場演奏會就一定會爆滿，但這時候票卻開始賣不完。過去在歐洲我的演奏會場場

爆滿，但到了一九六九年，我們演奏時常常遇到俱樂部只有半滿的聽眾。這讓我意識到，雖然過去我的唱片銷售數字算是不錯，但只要拿巴布‧狄倫或史萊‧史東的表現來做比較，我根本算是個屁。他們的唱片賣到一片難求。一九六八年，哥倫比亞唱片公司的總裁克萊夫‧戴維斯（Clive Davis）簽下「血汗淚」合唱團（Blood, Sweat and Tears），隔年又簽了芝加哥合唱團（Chicago）。克萊夫的舉動已經是超前布署，想要圈粉年輕的唱片買家。一開始我跟克萊夫搞得有點不爽，但談開後就沒事了，因為他的身體裡有藝術家的靈魂，不像那些豬腦生意人。他很能掌握時代脈動，我覺得他是個屌咖。

他開始跟我談，要我想辦法打入年輕人的市場，要我改變。至於要怎樣圈粉年輕聽眾，他是建議我到年輕人常去的地方開演奏會，像是舊金山的費爾摩音樂廳（the Fillmore）。第一次聊這件事時他把我惹毛了，因為我以為他貶低了我和我對公司的貢獻。我直接開嗆，說我要換一家唱片公司，然後就掛他電話。但公司不願意放我走。就這樣來來回回開砲一陣子後，雙方才終於冷靜下來，我們才又和好。我一度想過移籍摩城唱片公司（Motown Records），因為我喜歡他們搞的音樂，也覺得他們應該也了解我想要玩出更好的音樂。

真正讓克萊夫不爽的是，根據合約，哥倫比亞公司允許我預支版稅，所以每次我缺錢時只要一通電話就可以跟公司擋那。他覺得我幫公司賺的錢不夠多，不應該享受這麼爽的待遇。現在回顧那一段往事，看來他或許沒錯，但這只是從在商言商的角度出發，撇開我的藝術成就不論。那時候回我覺得哥倫比亞公司既然跟我簽了約，就該照合約走。在搖滾樂、放克樂開始稱霸樂壇之前，每次我出專輯都可以賣出大約六萬張唱片，這數字對他們來講已經足夠。但市場改變了，他們覺得我的銷售數字不夠高，所以不該享受預支版稅的待遇。

在錄製《潑婦精釀》之前，哥倫比亞與我之間就是這樣互相不爽。有件事公司方面並沒有搞清楚：我還沒打算讓自己變成老古董，還沒準備好成為哥倫比亞公司的「老藝人」。過去我總是能用音樂作品表達出我對未來的看法，帶領大家往前走，所以這次我還是想要帶頭。我不是為了幫哥倫比亞賣得更多唱片，也不是要圈粉那些年輕的白人買家，而是為我自己豁出去，把我想要、需要的元素加進我自己的爵士樂作品裡。我想要走另一條路，而這個改變是為了讓我能夠繼續相信、繼續熱愛自己玩出來的音樂。

一九六九年八月我們進了錄音室，那段時間我除了聽很多搖滾樂和放克樂，也聽了薩溫努跟「加農砲」艾德利合奏那些超屌的曲子，像是《鄉巴佬喬與牧師》（Country Joe and the Preacher）之類的。

先前我在倫敦又認識了另一個英國佬，叫做保羅・巴克馬斯特（Paul Buckmaster）的音樂人。我邀請他到紐約去跟我弄一個專輯。我喜歡他在那段時間的創作。在這之前我已經實驗了一段時間，想要寫出幾個簡單的和絃進行給三架鋼琴演奏。都是一些超他媽簡單的東西，而且很有趣的是，我一邊寫，腦袋裡一邊想著史特拉汶斯基那種形式的音樂風格。所以我就把那些東西寫下來，例如一和絃和一個低音聲部，最後我都會發現我的樂團越演奏，玩出來的音樂就會越不一樣。這狀況最早出現在一九六八年，我跟奇克、喬・薩溫努和賀比一起進錄音室演奏的那幾次。後來到了幫《沉默之道》專輯錄音也是這樣。寫完這些零星簡短的東西之後，我開始想要擴大應用這概念，一整首作品的簡譜都這樣搞。我會寫個兩拍和弦，他們也演奏兩拍出來。所以總共演奏的樂段是「一、二、三、噠噠」，對吧？然後我又把重音加在第四拍。也許我在第一小節就用了三個和弦。總之，我跟樂手們說，你們想怎麼玩都可以，想到什麼就演奏出來，但一定要在那個和弦的基礎上。這樣一來他們就知道自己可

以幹嘛了，所以就這樣去玩。用自己的方法去玩那個和弦，這樣演奏出來的聲音聽起來就會很豐富。

預演時我跟他們這樣說，然後跟以前錄《泛藍調調》和《沉默之道》專輯時一樣，拿出沒有人看過的簡譜。八月下旬的某三天，我們到52街的哥倫比亞唱片公司錄音室去錄專輯，每天都一大早開錄。我叫專輯製作人提歐‧馬塞羅把錄音設備打開，完全不用停下來，我們演奏什麼就錄什麼，要他把所有東西都錄起來，也不要進來打斷我們，或問東問西的。我對他說，「你就待在外面，擔心怎樣錄音就好。」他也照做了，半次也沒進來嘰嘰歪歪，而且真的全都錄下來，錄的東西超讚。

所以我們開始演奏後我就像是個指揮，我會對大家下指導棋，要不是寫一小段音樂給某人演奏，就是聽出哪些地方不對勁，要某人換個方式演奏，在這過程中把我們演奏的作品逐漸擴充，合併出最好的聲音。我的做法有鬆有緊，看起來非常隨興，但其實是隨時注意聆聽，仔細盤算，大家也都很專注，想為我們的音樂創造出不同的可能性。一邊錄音一邊調整的過程中，我總是會聽出哪些地方可以擴充或刪減。所以錄音變成了創作過程的一環，就像是現場作曲兼演奏。等我們發揮到某個時間點，我會叫某個樂手加入演出，演奏一點不同的東西，例如叫班尼‧毛平（Bennie Maupin）演奏低音單簧管。當初我們演奏的過程沒有錄影真是太可惜啦！否則我就可以像觀賞美式足球、籃球的錄影轉播那樣，仔細看看當時我們本來是怎麼弄的。有時候提歐不只是一直錄音，我會叫他重播，讓我聽聽錄出來的音樂。如果我希望在某個段落加入別的東西，只要把別的樂手叫進錄音室來演奏，直接錄音。

那次錄音演出真他媽超讚，印象中我們沒有遇到任何問題。感覺起來有點像以前咆勃爵士樂當道的時代，我們在哈林區明頓俱樂部的即興演奏。那天錄完離開時大家都嗨翻了。

有些作家、記者搞不清楚狀況，說什麼錄製《潑婦精釀》是克萊夫或提歐的主意。根本就是狗屁，他們倆跟這件事沒三小關係。這跟以往一樣，又是有些白人想要從我這裡把光環搶走，送給其他那些原本不該沾光的白人，只因為我用我的專輯玩出了突破性的創新概念。白人就是喜歡這樣歪曲事實，改寫歷史。

《潑婦精釀》裡面的東西是不可能寫下來，交給某個管弦樂團去演奏的。所以我才會只是寫個簡譜而已，但這不是因為我不知道自己想要什麼，而是我很清楚，我要的東西只有透過一個創造過程慢慢弄出來，如果只是演奏先寫好的東西，那都是狗屁。這次演出的關鍵是即興發揮，而這就是爵士樂的美好精髓。只要氣候改變了，我們對任何事物的態度也都會改變，所以樂手也會換個方式完音樂，更何況爵士樂手能夠看到的東西往往並不完整？爵士樂手的態度就是他們玩音樂的方式。舉例來說，加州人喜歡去四下一片寂靜的海灘，只聽得到海浪拍岸的聲音。在紐約啊，就只聽得到汽車喇叭聲叭叭作響，還有一堆人在街頭鬥嘴喇賽，像這類的狗屁聲音。加州人很少在街頭聊天的，因為天氣柔和、陽光普照，四處都有人在運動，還有正妹在海灘大秀前凸後翹的身材，肌膚細滑的長腿。紐約人當然也會出門，但總是會走進室內空間。加州人都是一身古銅色肌膚，因為大家老是外出曬太陽。紐約的環境整個都很室外，所以弄出來的音樂也反映出加州開闊的室外空間與高速公路，媽的，這種音樂在紐約就是搞不出來。紐約的音樂通常比較緊湊、有活力。

弄完《潑婦精釀》後，克萊夫幫我跟舊金山費爾摩音樂廳的老闆比爾・葛蘭姆（Bill Graham）牽上線，比爾在紐約市中心也開了一家費爾摩東岸音樂廳（Fillmore East）。比爾希望我先去西岸演出，跟「死之華」合唱團（the Grateful Dead）合作，我也照做了。那次演唱會真是讓我大開眼界，因為當

晚音樂廳擠進了大約五千人，大多是年輕的白人嬉皮，其中就算有人聽過我的名字，也不太熟悉。我帶團幫死之華開場，但我們前面還有另一個暖場的樂團。臺下滿滿的白人全都嗑藥嗑到嗨翻了，眼神恍惚，輪到我們演出時大家開始走來走去，聊天打屁。但過沒多久他們全都靜了下來，對音樂很進入狀況。我先吹了一點《西班牙素描》裡面的東西，然後才端出《潑婦精釀》這道大菜，他們簡直像被我一拳尻倒。演唱會過後，每次我去舊金山做現場演出就會有很多年輕白人去捧場。

接著比爾讓我們回紐約的費爾摩東岸音樂廳，跟蘿拉・尼諾（Laura Nyro）合作。但在音樂廳之前我們先去比爾籌辦的費爾摩東岸音樂節（Tanglewood），同場演出的還有卡洛斯・山塔那（Carlos Santana）跟東哈林之聲樂團（Voices of East Harlem）。我會記得這次演出是因為我們遲到了一下，而且我是開著藍寶堅尼跑車去的。通往那個戶外演唱會場地的只有泥土路，我那輛跑車掃過的地方到處塵土飛揚。下車時我跟跑車籠罩在一片塵埃裡，只見比爾站在那裡等我，擔心得要命。那天我身穿一件皮革外套，比爾看著我的表情好像一肚子火隨時要爆發，所以我跟他說，「嘿，比爾！你在這裡等誰啊？」幹，一句話讓他笑到歪腰。

這段時間我幫比爾做的表演有助於拓展我的樂迷族群，我們演出時來了各種不同的聽眾。想欣賞蘿拉・尼諾與死之華表演的聽眾來了，也有些人是來欣賞我表演的。所以這對大家都有好處。

比爾和我處得不錯，但也有看對方不爽時，因為那傢伙真他媽是個道地的生意人，一毛不拔，但我這個人也不是吃素的。所以衝突當然難免。我記得一九七〇年，大概有一兩次吧，比爾居然要我在費爾摩東岸音樂廳幫一個叫做史蒂夫・米勒（Steve Miller）的蹩腳樂手開場。印象中同場演出的還有「克羅斯比、史提爾斯、納許、尼爾・楊」樂團（Crosby, Stills, Nash and Young），這一團倒還比較好一點。

總之，米勒這臭痞子根本就不是什麼大咖，只不過出了一兩張遜到爆的唱片就要我幫他開場。所以我才故意遲到，讓他不得不先上場。等我們上臺立刻用音樂把整個會場炸翻，大家都超愛，比爾也不例外！

這次音樂會持續了兩晚，每次輪我上場我都故意遲到，比爾一直跟我說什麼「你這樣很不尊重人」之類的。結束當晚我還是這樣搞。我發現那一晚比爾已經氣到一屁股火，因為他不像我平常那樣在音樂廳裡面等我，而是站在外面。他劈頭就說一堆什麼我「不尊重史蒂夫」之類的。我也不是省油的燈，只是看著他，冷冷回了一句，「嘿，親愛的，今晚還是會跟其他晚上一樣順利的，你知道一定沒問題的，對吧？」他被我說得啞口無言，因為先前我們總是把場子炒得嗨翻天啊！

這次演出之後，或演出前後那段時間吧，我開始意識到大多數搖滾樂手完全不懂音樂。他們不認真研究，也沒辦法玩出不同風格的音樂，甚至完全不會討論音樂。不過他們就是那麼夯，唱片也賣翻了，因為他們玩出了某種聲音，一種樂迷想要聽的聲音。既然他們不知道自己在幹嘛，還有那麼多人買帳，那我想我應該也可以做到吧，而且只會更好不會更差。因為我不喜歡老是去夜店、酒吧表演，去音樂廳不是更棒？除了可以賺更多錢，讓更多人聽到我的音樂，也不會像在於霧瀰漫的夜店、酒吧那樣，常遇到一些機掰爛事。

我透過比爾認識死之華樂團之後，和他們的主唱兼吉他手傑瑞·賈西亞（Jerry Garcia）一見面就擦出火花，聊音樂聊得超爽。我們各自聊起自己喜歡什麼音樂，我想我們雙方都有學到東西，有了一些新想法。傑瑞·賈西亞是爵士樂迷，而且我發現他很愛我的音樂，很久以前就開始聽了。他也喜歡其他爵士樂手，像是歐涅·柯曼和比爾·伊文斯。蘿拉·尼諾在後臺很安靜，我想她應該有點被我嚇到。

現在回頭看，我想比爾‧葛蘭姆的確透過他主辦的音樂會對樂壇做出重要貢獻，提供了各種各樣的機會，讓不同族群聽到他們一般不會聽到的各種音樂。這次合作後，我一直要等到一九八六或八七年才有機會遇到比爾，因為我們幫國際特赦組織（Amnesty International）辦了幾場音樂會。

大概在這段時間我認識了年輕黑人喜劇演員理查‧普萊爾（Richard Pryor），因為我們邀請他來擔任活動製作人。我想我們大概在那裡表演了兩週，我的樂團跟理查聯手把整個場地炒到嗨翻。理查開場後，有個樂手會上場用西塔琴彈印度音樂，然後才輪到我的團。表演很賣座，這一檔活動甚至還讓我賺了一點錢。之後理查和我麻吉了起來，有時候會一起出去晃晃，吸點古柯鹼，跟他混真的很爽。

很多喜劇演員不表演時都很無聊，但理查無論在臺上臺下都很搞笑，這點也跟黑人喜劇前輩瑞德‧福克斯（Redd Foxx）一樣。因為有段時間沒有固定住處，碰到要出城巡迴演出時他會拜託我讓他老婆在我家借住。

這段時間前後有次我在芝加哥機場遇見比爾‧寇斯比（Bill Cosby）。認識後我們變成麻吉，他說其實以前我在費城就看過他了，那時候他常去看我的表演。他還說，他的人生受我很大影響，但我完全不記得那時候曾見過他。在機場遇見寇斯比那段時間，他正在主演電視連續劇《我是間諜》（I Spy），在演藝圈當紅。我喜歡看他的節目，所以在機場相遇時我就跟他說了，我記得他的回答是，「謝了，邁爾士。不過，但願在節目結束前他們可以讓我在戲裡談談戀愛。那齣戲演得好像黑人不會像白

一些演奏會做暖場演出。媽的，那傢伙真是個搞笑的畜生。那時候他還沒出名，但我知道他遲早會爆紅。我就是有這種預感。我的樂團排好村門俱樂部的檔期後，聘理查來幫我們暖場。我已經忘記我在哪裡第一次聽到他的名字，總之我就是想要讓大家知道這畜生有多厲害。我自掏腰包聘他過來，親自讓我賺了一點錢。

386

人那樣上床、談戀愛。我希望我能跟某個女人演愛情戲，只要給我一場吻戲就好。」我們只是聊了兩句。

這句話說完後他就要去趕飛機了，我也是。我記得我心裡想著，對啊，他說的沒錯。但印象中他在那齣戲裡面還是沒有談戀愛。

我的音樂事業發展得嚇嚇叫，但跟我老婆貝蒂的關係卻爛透了。她開始對我說謊，還想從我身上弄錢。我帶她出城去巡迴演出時，她開始亂簽名，像是把朋友帶到飯店去住，帳單就掛在我的名下。她開始害我惹上一堆機掰事。這時候我的律師哈洛德·洛維特開始酗酒，所以我們已經不像以前那樣麻吉了。他把自己的人生搞爛。但我覺得我還是該挺他，畢竟我也曾經遇到所有人都離我而去的情況，那時候只有他挺我。但他那些爛事已經開始惹毛我了。他沒喜歡過貝蒂，他還曾對我說，我之所以會跟貝蒂在一起，唯一的理由就是她長得像法蘭西絲。貝蒂真的很像法蘭西絲，尤其從遠處看過去，真是像到爆。他覺得我只是為了這個理由才跟貝蒂在一起，這大概也沒錯吧。他認為她是個沒品的女人，只是想利用我而已，結果這也沒錯，至少接下來我要講的這件事被他說中了。

我記得我們是一九六九年夏末到歐洲去演出，那時候我們已經錄完《潑婦精釀》專輯了。我巧遇比爾·寇斯比和他老婆卡蜜兒（Camille）。我想我們是去南法的安提貝演出，比爾跟他老婆去度假。他跟卡蜜兒去看我的樂團表演，結束後我們一起去某家俱樂部。比爾和卡蜜兒在舞池裡跳舞，貝蒂也跟一個法國佬在跳舞，跳得很嗨。卡蜜兒穿著她那件帶有蕾絲的白色連身褲裝，上面有很多洞。他們在舞池裡跳舞，貝蒂手舞足蹈，到處跳來跳去，結果高跟鞋的鞋跟踩到卡蜜兒褲腳上的洞，褲管就這樣被她給扯到稀巴爛。她居然還不知道自己闖了禍。等到發現了，她才連忙道歉，我跟比爾說我會賠錢，但他們夫妻倆堅持這件事就算了，反正貝蒂不是故意的，他們反而覺得她很可憐。

但我很清楚貝蒂實在是太誇張，她已經失控，而且她真不該惹出這種狗屁倒灶的爛事來害我丟臉。

我是說，那時候貝蒂實在是太年輕、太放縱，跟我理想中的女人差太多。過去我交往的女性，像是法蘭西絲或西西莉，她們都是又酷又潮的優雅女性，無論在什麼場合都能夠好好表現。但貝蒂就像小野貓，很有才華卻不受任何拘束，她是那種渾身充滿搖滾精神、習慣在街頭混的女人。她是個騷貨，會做各種浪蕩的事，但認識她時我並不清楚。不過就算我知道，我猜我應該也不會太在意吧。但她那個人就是會亂搞男女關係，還有其他一堆爛事，我他媽真是受夠了。

離開寇斯比夫婦後，我到倫敦去看小山米戴維斯，那時候他主演的《黃金男孩》在倫敦辦開幕式。我還去探望黑人樂壇前輩保羅·羅伯遜（Paul Robeson）——那時候他住在倫敦，所以每次去那裡我都會跟他見面，直到他搬回美國。我身邊都是一些格調高尚的人，但貝蒂跟他們沒辦法自在相處。她只喜歡搖滾樂手，我覺得沒差，但我就是有很多不是混音樂圈的麻吉啊。貝蒂跟他們處不來，所以我們倆最後也只能各走各的路了。

後來我在紐約認識了一個想跟我上床的西班牙正妹。我去了她家，她說貝蒂跟她男朋友在一起。

我問她，她男友是誰？她說，「吉米·罕醉克斯。」她是個金髮正妹，美到靠北。脫掉衣服後她就撲上來，好像一刻也不願等待。我跟她挑明講，「如果貝蒂想要跟吉米·罕醉克斯打砲，他們想打就打，但我才不想跟那種爛事扯上關係，而我們倆就是我們倆，跟那件事也沒有關係。」她跟我說，如果貝蒂想要上她的男人，那憑什麼她不能上。

我說，「這不是我做人的道理，因為我從來不會因為這種理由跟人上床啊。如果妳想上我就上吧，可別因為貝蒂上了吉米，所以你就想要上我。」

她穿上衣服，我們就只是純聊天。媽的，我的話就這樣一拳把她尻醒。因為她太漂亮，隨手一招就有一拖拉庫男人願意為了跟她上床而當跟屁蟲。但我才不吃這一套，從以前到現在都是。對我來講，女人的美貌從來都不是重點。我身邊從來不缺正妹美女。真正讓我想跟她們在一起的女人，除了臉蛋之外也要有腦袋，她們不能只想著自己有多美。

這件事之後我跟貝蒂的關係持續惡化。我跟她說我知道她跟吉米的事，我想要跟她離婚。我說，我已經開始辦離婚手續了。她對我說，「想得美，你不能跟我離婚。你以為自己還能找到跟我一樣漂亮的女人嗎？算了吧！」

我說，「三小？你她媽的臭婊子，現在是老子要跟妳離婚，而且我已經找人把表格都填好了，妳最好乖乖簽名，否則妳怎麼死的都不知道！」她簽名後我們倆之間也就這樣玩完了。

貝蒂和我在一九六九年離婚，但因為我們之間早就只剩下夫妻名分，所以離婚前我已經開始跟兩個很棒的美女約會，她們是瑪格麗特‧艾斯克里吉（Marguerite Eskridge）和賈姬‧貝托（Jackie Battle），對我的人生都有很大影響。她們都是那種追求精神生活的女人，喜歡健康飲食還有其他很多類似事物。她們都非常文靜，但卻是對自己超有自信的堅強女性。此外，她們不是因為貪圖我的名利才跟我在一起，兩個都是真正關心我好女人。貝蒂是真的很漂亮，但她對自己本身沒有信心。在追星族裡面她的確很亮眼，又很有才華，但卻不信任自己的才華。賈姬跟瑪格麗特都沒有這種問題，所以我跟她們在一起很自在。

某次音樂會我看到瑪格麗特在臺下，立刻找人跟她說我想認識她，跟她聊聊，請她喝杯酒。地點是在紐約的某家夜店，大概是村門俱樂部或前衛村吧。時間是一九六九年年初。瑪格麗特是我見過最

美的女人之一，所以我開始跟她約會。但她希望我只跟她在一起，希望我們斷斷續續的關係能夠定下來。但這時候我不可能跟姬買分手，所以不能讓她知道我有另一個女友。我們倆斷斷續續在一起四年。紐約西七十七街有一棟公寓是我的，有一陣子她就住在其中某戶。但她不是很喜歡樂手的生活，包括混俱樂部、酗酒、吸毒那些狗屁。她不喜歡那種步調超快的生活。她很文靜，只吃素食，而且跟貝蒂一樣是匹茲堡人。媽的，匹茲堡真的出產不少美女啊。我們認識時她才二十四歲，真是個又高又瘦的黑美人，皮膚、眼睛、頭髮都長得很標緻。身材非常好。我們在一起大概四年，她幫我生了最小的兒子艾林（Erin）。

一九六九年十月某天晚上，我去布魯克林的藍冠冕俱樂部（Blue Coronet Club）表演後，開車帶瑪格麗特回去她在布魯克林的住處（那時候她還沒有搬進我那棟公寓裡）。我把車停在她家外面，我們倆在車裡聊天親熱，媽的，反正就是做那些男女朋友會做的事，這時候有一輛車在我的車旁邊停下來，裡面有三個黑人男性。一開始我想這也沒什麼，他們也許是剛剛看過我的表演，想要打個招呼。但接下來我只聽到幾聲槍響，身體左側感到一陣刺痛。那傢伙一定對著我開了大概五槍，但剛好我穿著一件比較寬鬆的皮革外套，要不是因為皮外套，再加上我開的法拉利跑車門板非常結實，我就掛了。我他媽當場被嚇傻，這件事來得太快，我連害怕的時間都沒有。還好子彈沒有打中瑪格麗特，我非常慶幸，但她被嚇到差點屁滾尿流。

我們回她家報警，兩個白人警察來了之後，居然搜查我的車子。拜託，我他媽是受害者欸！他們說在我車裡搜到一點大麻，結果逮捕瑪格麗特跟我，把我們帶到警察局。但最後沒有提出告訴就放人，因為他們沒有證據。

話說，只要認識我的人都知道大麻從來不是我的菜，從以前開始我就不喜歡吸大麻。所以這是他們的潑糞戰術，想要陷害我。他們就是不喜歡有黑人可以開著一輛貴森森的外國跑車帶大美女兜風。

他們搞不清楚狀況。我猜啊，一定是他們查了我的紀錄，發現我是個樂手，而且以前是毒蟲，結果不管三七二十一就想要在我身上栽贓。也許，要是他們能夠抓到有名的黑人犯法就能夠升官。拜託，是我報警的欸！如果我身上有毒品，應該會在警察來以前就丟掉吧？當我是白癡嗎？

我懸賞五千美元，只要有人提供線索後破案就能拿到錢。幾週後我待在上城哈林區某家酒吧裡喝酒，有個傢伙走過來跟我說，對我開槍那王八蛋被人開槍打死了，因為有人不爽他對我開槍。那傢伙只跟我通風報信，沒有說出他的名字，也沒跟我說槍擊我之後反而害自己被殺的那傢伙叫做什麼名字。後來我才發現我被槍擊的理由是，我把表演檔期都交給白人去承辦，結果有些人也在承辦表演活動的布魯克林黑人非常不爽。我去藍冠冤俱樂部表演當晚，那些承辦活動的黑人終於爆發，決定要把我這個王八蛋幹掉。

幹這一行的黑人老是吃虧，說真的我可以體會他們的心情。但沒有人跟我說過他們覺得我很機掰啊，要是我真的就這樣老是幹掉，那還真是死得不明不白。媽的，人生海海，有時候就是會被當婊。這件事過後，有一陣子我都會隨身攜帶銅質的手指虎，直到一年後發生了某件事我才不敢繼續帶著。話說有一天我在曼哈頓的中央公園南端被警察攔下來，他們說是因為我車上沒有貼註冊貼紙，結果警察在搜身和搜車時，手指虎居然從我的包包裡掉出來。好啦，我承認我的車沒有貼註冊貼紙，而且我那輛車甚至沒有行照。但是警察不可能從對向車道看見，才決定迴轉回來攔下我啊！他們是有千里眼喔！

我想，他們開回來攔我的理由跟以前還是一樣的，只是因為在廣場飯店（Plaza Hotel）外面我開

著一輛紅色法拉利，戴著頭巾、身穿眼鏡蛇皮褲跟一件羊皮外套，戴著正妹兜風──我想這次還是瑪格麗特。可能那兩個白人條子看我一副囂張的模樣，八成是個毒販，所以才會回頭攔下我。如果我是個白人，他們才不會鳥我！誰都知道他們會去忙別的事。

賈姬‧貝托也是個很特別的女人。她來自巴爾的摩，認識我的時候大概才十九或二十歲，跟我認識瑪格麗特的時間差不多。我跟賈姬在聯合國認識，她在那裡幫我認識的某個人當祕書。我曾經在很多音樂會上遇見她，因為她是個樂迷，自己也是個藝術家，會畫畫、創作版畫，也是設計師。她又高又美，身上的漂亮肌膚帶著淡淡的黑糖色，與她之間的相遇可以說是我生命中最具靈性的機緣之一。我們很自然就一起出去約會了。她是個很早熟的女孩，早早知道自己想要當哪一種人，想要什麼樣的人生，任何人如果敢辜負她，她絕對不會善罷干休。她講話輕聲細語，人很好、很文靜，但在這些外表之下，她的靈魂非常堅強，對自己的價值很有自信。我之所以能持續跟她在一起，可不是因為她有多漂亮，而是她的腦袋贏得了我的愛與尊敬。她對很多事情、對這世界都有一套很特別的看法。而且她真的很關心我，即使她知道我的古柯鹼癮頭很大。某次我們去鳳凰城，從某個醫生那裡弄到古柯鹼。媽的，那批貨的純度真高啊！我沒日沒夜地吸古柯鹼，吸完就出門去音樂會表演。表演後我回去住處，發現賈姬吞了一堆安眠藥，正要出門去。媽的，賈姬不會用毒品的，她連藥物都不太吃。我把她弄清醒後問她，「賈姬，妳幹嘛把我所有的安眠藥都嗑掉？妳不想活啦！」

她一邊說一邊哭，「如果你不要卯起來吸古柯鹼，又做一堆爛事來傷害自己，那在你把自己弄死以前乾脆我先死一死吧。所以我才會吃安眠藥。你吸毒實在吸太兇了，我看馬上會掛掉，但我實在不想活在沒有你的世界裡。」

392

聽到這些話我好像被雷劈到。我聽到目瞪口呆。接著我想起我那些存貨，結果去洗手間裡一看，發現都不見了。我走回去問賈姬，那些古柯鹼咧？她說她都倒進馬桶裡沖掉了。他媽我好像又被雷劈一次。她真不是個普通的女人。

她的家人都住在紐約，後來我跟他們都混得很熟，包括她媽媽桃樂希雅（Dorothea），還有她的哥哥米奇，本名叫做陶德・莫全（Todd "Mickey" Merchant）。米奇也是個很厲害的藝術家，曾經幫我畫過幾幅畫。有時候我會打電話給廚藝超強的桃樂希雅，要她幫我做一些秋葵海鮮濃湯，她做完後就拿來我家。如果她有事要忙，沒辦法自己送過來，就會拜託別人幫忙把湯收好，讓我可以過去拿。他們是一個非常親近的家庭，家裡每個人都很有特色。我剛開始跟賈姬出去約會時，她哥米奇曾經問我，「喂，黑鬼，你想對我妹幹嘛？」

我嘴上肯認輸，所以就回嗆他，「你他媽在說三小？我要對你妹幹嘛？你覺得男人跟漂亮的好女人在一起會幹嘛？」

接著他說，「好，你好樣的。不過可別耍花招，你敢耍我妹，我他媽才不管你多有名。你敢耍她，就準備好認識我的拳頭吧。」所以啊，當年我跟貝蒂離婚時身邊其實有賈姬跟瑪格麗特這兩個又漂亮又充滿靈性的年輕女友。現在回頭看，在同一個時間點認識她們也許是很可惜的。要是我能夠專情一點，只跟其中一個在一起，全心全意跟她談戀愛，說不定關係能夠更好，維持得更久咧！但我不是那種會猜來猜去的人，過去的就讓它過去吧。

多年來我帶團都堅持一個原則：巡迴演出時誰都不准帶女眷，以免分心。但我自己卻會把女友帶在身邊，而後來這也開始讓韋恩、奇克跟傑克感到不爽，因為他們當然也想帶自己的女人啊！我覺得

既然組團的人是我，我當然有權力訂定規則。如果他們的女人不會妨礙他們表演，其實我也不想管東管西，而且那些女人的確也通常不會礙手礙腳。

出發前往加州之前，傑克打電話告訴我，說要帶著他已經懷孕八個月的老婆莉迪亞（Lydia）上路。剛開始他想勸我取消表演活動，因為他說我取迪亞隨時要生了，他想要待在她身邊。但我說我沒辦法，所以他才說，如果是這樣，那他就必須帶著莉迪亞。問題是每次只要莉迪亞在傑克身邊，他就會改變表演方式。他會開始炫技，做一些有的沒的蠢事，而不是用一般的方式去表演，因為他就是想要耍帥。

所以我們爭論了一下，傑克甚至威脅說，沒有莉迪亞他就不去了。最後我說，好啦，你就帶你老婆去吧！你他媽想要把她綁在鼓的前面我都不會說一句屁話，只要你還可以打鼓就好。我們吵個沒完，到了搭上飛往加州的飛機還在吵。我馬子賈姬站在傑克和莉迪亞那邊，也跟我吵起來，我他媽撂下狠話，說要把她弄回紐約。但賈姬毫不退縮，跟我吵個沒完，唧唧歪歪的，因為她這個女人誰都沒在怕。最後我只能讓步。

抵達洛杉磯之前，我們先去了蒙特雷爵士音樂節和舊金山。到洛杉磯後我們去謝利‧曼恩俱樂部（Shelly's Manne Hole）表演。這時候除了莉迪亞跟賈姬之外，韋恩的女友安娜‧瑪莉亞（Anna Maria）也來了。之後來的是奇克的女友珍‧曼迪（Jane Mandy）。我他媽看到傑克咧嘴微笑，知道那傢伙又要炫技了。我超愛傑克的鼓技，但只要身邊的女人一多，那畜生就會只顧著讓自己潮一點，取悅聽眾，而不是跟我們合奏。這是實話，但那傢伙可聽不下去。

在洛杉磯表演的那兩晚，莉迪亞都去了後臺。她是個視覺藝術家，技藝不是蓋的，人也很好。我很喜歡她。但每次她到後臺去，傑克又會出現另一種我很討厭的機掰毛病……他就不演奏了。所以到了

394

第三晚，我看到她坐在表演舞臺旁邊。我直接走進聽眾席裡，要老闆謝利·曼恩幫我遞一張紙條給傑克，上面寫著，「如果莉迪亞不滾，那我們就都不要表演了。」

這時候街上開始大排長龍，謝利心裡只想著那一晚要削翻了。但我想的是另一回事：莉迪亞在那裡，所以我們的音樂就毀了，因為傑克心裡只想要帥炫技，不想玩出好音樂。傑克那畜生氣到快爆炸，他覺得我就是想跟他老婆過不去，那場面真的非常愈來愈難看。過沒多久大家都笑個半死，因為謝利走過來對我們下跪，求我們趕快開始表演──就連他自己也在笑。他說，「拜託，邁爾士。拜託你趕快開始表演吧。」我真是又好氣又好笑，所以就走上臺去表演了，而且那天晚上傑克打鼓打得屁翻天。

我想他是要用鼓技來對我示威吧？他想證明，不管他老婆在不在，他都可以好好表演。這件事過後我就把不能帶女眷出去巡迴表演的規定給廢了，但前提是不能影響大家的表演水準。後來奇斯·傑瑞特入團後也給我搞這種飛機。他總是帶著老婆，表演時耍帥炫技，要完後還跟老婆相視一笑，好像他剛剛完成全世界最屌的爵士樂演出。但對我來講奇斯耍的那些東西真的沒那麼屌，只是很漂亮而已，我不得不跟他說那些都只是狗屁。後來他才作罷。

那時候我改變了對於很多事情的看法，例如穿衣服的風格。我表演的那些俱樂部裡老是菸霧瀰漫，一股菸味會沾在西裝布料上，很難洗掉。況且，很多樂手在音樂會上也開始穿比較寬鬆的服裝，至少那些搖滾樂手是這樣，我想這也許影響了我。還有大家都開始流行黑色，我想是因為經過黑人民權運動中族群意識的洗禮吧，所以很多人穿起了非洲與印度樣式布料製作的衣褲。我開始穿鮮豔的非洲風 Dashiki 服飾，還有袍子跟比較寬鬆的服裝，以及一些印度樣式的帽子，設計師叫做赫南多（Hernando）。他來自阿根廷，在格林威治村開了一家店。吉米·罕醉克斯的服裝大多是在那裡買的。

所以我開始去赫南多的店裡買印度風上衣，跟一位叫做史蒂芬・博羅斯（Steven Burrows）的黑人設計師買拼貼風絨面長褲，鞋子則是到倫敦的切爾西鞋舖（Chelsea Cobblers）去添購。（鞋舖裡有個叫做安迪的鞋匠，他可以在一夜之間幫人打造出最潮的鞋。）掰了，酷炫的 Brooks Brothers 西裝，我的衣著風格已經改變，而且我覺得這跟時代的改變比較有關係。我發現我能夠更自在地在舞臺上走動。我喜歡走來走去，在不同地方吹小號，因為舞臺上有些位置比其他地方更能製造出最好的音樂與聲音效果。這時候我開始嘗試，想要找出那些位置。

第十五章 紐約、聖路易與其他 1969-1975

進入瓶頸：放克風潮與潑婦精釀後的消沉

一九六九年推出的《沉默之道》專輯幫我開闢出一個創造力爆發的時期。因為那張唱片，接下來四年內有大量音樂像湧泉般冒出來。我想那四年內我進錄音室的次數一定有十五次，總計完成大概十張專輯（有幾張比較晚才上市，但都是在這時期錄音的）：《沉默之道》、《潑婦精釀》、《邁爾士・戴維斯六重奏：在費爾摩西岸音樂廳》（Miles Davis Sextet: At Fillmore West）、《邁爾士・戴維斯：在費爾摩音樂廳》（Miles Davis: At Fillmore）、《邁爾士・戴維斯七重奏：在懷特島》（Miles Davis Septet: At the Isle of Wight）、《現場人魔》（Live-Evil）、《邁爾士・戴維斯七重奏：紐約愛樂音樂會現場》（Miles Davis Septet: At Philharmonic Hall）、《轉角處》（On the Corner）、《高度樂趣》（Big Fun），還有《迎頭趕上》（Get Up With It）。《方向》（Directions）與《轉動的圓》（Circle in the Round）也是這段時間錄的，但後來才推出。不過這些唱片的風格都不太一樣，讓許多樂評覺得很困擾。為了清楚掌握樂手，樂評大多是那種喜歡「一個蘿蔔一個坑」的傢伙，樂評總是在樂手身上貼標籤。只要樂手有所改變，樂評就頭痛了，因為這下子必須多做功課才能夠了解他們的新樂風。我在那幾年之間開始快速改變，我的演出遭到很多樂評貶低，只因為他們不懂我在幹嘛。但我從來不鳥樂評的，所以我就是照自己的想法去做，試著玩出更屌的音樂。

一九六九年秋末韋恩‧蕭特退團了，在尋找替補人選的這段時間，我暫時把樂團解散。我找來年輕的白人薩克斯風手史提夫‧葛洛斯曼（Steve Grossman）來替代韋恩，史提夫是布魯克林人。韋恩在退團前就提早跟我說他要離開了。所以那一年十一月進錄音室時我就把史提夫找來試試，想聽聽看他能和其他成員合奏出什麼音樂。我也找來新的敲擊樂手艾托‧莫瑞拉（Airto Moreira），他是巴西人，住在布魯克林。那時候艾托剛剛遷居美國兩年，他曾跟喬‧薩溫努一起待過「加農砲」‧艾德利那一團。

我想，艾托的介紹人若不是加農砲就是喬，至於怎麼發現史提夫的，我倒是已經忘記了。艾托是個屬害的敲擊樂手，而且從此以後我的團裡除了鼓手之外還多了敲擊樂手的編制。艾托的才華洋溢，他的敲擊樂音能為我的樂團創造出絕佳效果。剛入團時他的敲擊樂太大聲，而且也不懂得一邊演奏一邊聆聽。我常跟他說別死命敲，要多聽聽樂團合奏出來的音樂。結果他被我搞得什麼屁都敲不出來，所以我又得跟他說，稍微敲大聲一點。我想他很怕我，而且我叫他不要死命敲樂器，他卻壓根不懂我在說三小。不過，等到他開始認真聽我們的音樂，他就知道該在哪些段落加入演出了。

從這段期間開始一直到五年後，我都用了很多不同樂手來錄製唱片，我的團員也常有變化，因為我總是想要試著找出能完美搭配的樂手陣容。我用的人實在太多，多到連我自己都沒辦法全部記住，但其中有一批樂手是我的主力：韋恩‧蕭特（退團後他還是常跟我錄音）、蓋瑞‧巴茲（Gary Bartz）、史提夫‧葛洛斯曼‧艾托‧莫瑞拉。恩圖姆‧希斯（Mtume Heath）、班尼‧毛平‧約翰‧麥可勞夫林‧桑尼‧夏羅克（Sonny Sharrock）、奇克‧柯瑞亞、賀比‧漢考克、奇斯‧傑瑞特、賴瑞‧楊，還有玩鋼琴和鍵盤樂的喬‧薩溫努。光是貝斯手就有哈維‧布魯克斯（Harvey Brooks）、戴夫‧荷蘭、朗‧卡特與麥克‧韓德森（Michael Henderson），鼓手是比利‧柯比漢（Billy Cobham）

與傑克·狄強奈。還有印度樂手卡利爾·巴拉克許納（Khalil Balakrishna）與比哈里·夏曼（Bihari Sharma），孟加拉樂手巴達爾·洛伊（Badal Roy）。後來還有其他人，像是桑尼·佛崔（Sonny Fortune）、卡洛斯·賈奈特（Carlos Garnett）、隆尼·李斯頓·史密斯（Lonnie Liston Smith）、艾爾·福斯特（Al Foster）、比利·哈特（Billy Hart）、哈洛德·威廉斯（Harold Williams）、羅森（Cedric Lawson）、瑞吉·盧卡斯（Reggie Lucas）、彼得·柯西（Pete Cosey）、康乃爾·杜普雷（Cornell Dupree）、伯納·博迪（Bernard Purdie）、戴夫·里伯曼（Dave Liebman）、約翰·史特伯菲爾（John Stubblefield）、阿薩爾·勞倫斯（Azar Lawrence）與多明尼克·高蒙（Dominique Gaumont）。這些樂手在不同時間地點幫我合奏，形成各種組合方式，有些人與我合作的機會比其他人多，但也有人只跟我合作過一次。過一陣子音樂界就把他們稱為「邁爾士的股票公司樂手」。

我換樂手的速度跟改變音樂風格的速度一樣快，但我還是一直在尋找更好的組合，能演奏出我想要的聲音。我喜歡傑克·狄強奈幫我伴奏時的演奏風格，但後來比利·柯比漢帶來的鼓聲更具搖滾風味。戴夫·荷蘭用原音貝斯進行不插電演奏，哈維·布魯克斯則是電貝斯手，我跟他們倆合奏時可以玩出兩種截然不同的音樂。奇克、賀比、喬、奇斯與賴瑞雖然都是玩鋼琴，聲音也都各有特色。總之我腦海裡往往會浮現一些音樂，然後我就設法在錄音室裡用各種組合方式來合奏，把音樂玩出來。

一九七〇年，葛萊美獎的主辦單位邀請我在電視轉播的頒獎典禮上演奏。我表演完以後，主持人梅夫·葛里芬（Merv Griffin）跑過來抓住我的手，開始在那邊胡說八道。媽的，那場面真尷尬。我開始用一些狠話回嗆那個假掰的王八蛋，管他有沒有電視轉播。他講的那些廢話跟其他電視脫口秀主持人沒兩樣，因為他們沒別的話可以說，而且也不懂或者根本不鳥別人到底在做什麼。他們講那些話只

是為了填滿節目時間而已。我不喜歡聽他們放屁，所以後來我就不太去上脫口秀了，只有強尼·卡森（Johnny Carson）、迪克·卡維特（Dick Cavett）與史蒂夫·艾倫（Steve Allen）的節目例外。而且這三個主持人裡面只有史蒂夫多少知道我在幹嘛。至少史蒂夫會彈一點鋼琴，問的問題也比較有料。

至於強尼·卡森跟迪克·卡維特，我看他們也是完全不了解我在做什麼。至少他們連屁都不懂。這些電視脫口秀主持人只會訪問一些又老又弱的白人，他們是好人沒錯啦，但說到音樂他們連屁都不懂。這些電視脫口秀主持人只會訪問一些又老又弱的白人，他們是好人沒錯啦，但人知道的鳥地方。我的音樂對他們來講太深奧了啦，因為他們已經聽習慣勞倫斯·維爾克（Lawrence Welk）演奏的芭樂音樂。以往那種電視脫口秀都是邀請黑人上節目去咧嘴傻笑的，像路易斯·阿姆斯壯那種小丑模樣。那種表演可受歡迎的咧！媽的，我喜歡路易斯用小號玩出來的音樂，但我痛恨他老是咧嘴傻笑，只為了討那些老弱白人的歡心。靠北，每次我看到他那樣咧嘴笑就覺得很機掰。路易斯偏偏就是個屁咖，而且很清楚黑人該維護自己的尊嚴，人又很好。但大家對他的刻板印象，就是在電視上露出白牙傻笑。

我猜如果我去上那種節目的話，我會直接跟那些三王八蛋嗆一句，「你很可悲欸，我懶得跟你講話」，想也知道他們會很不爽。所以我大多會拒絕上節目。過一陣子就連史蒂夫·艾倫的節目也變得跟其他白人的節目一樣蠢，讓我懶得上他。我會去上史蒂夫的節目，只因為他是個好人。而且我跟他又是老相識了。但他邀請我上節目去演奏卻只想付工會規定的最低新給我。再過一陣子我乾脆拒上所有那種節目，但這卻惹火了哥倫比亞公司，因為他們覺得我錯過了推銷唱片的大好機會。

我的長子格里哥利在越南服役兩年，一九七〇年回國，回來以後性格大變。他跟我一起住，惹了很多麻煩，讓我非常頭痛，也害我燒了很多錢。因為我在西 77 街的公寓還有空屋，最後他就搬到樓上

去住了。從越南回來後他不斷闖禍，讓我難過。他們倆我都很愛，但愈愛就愈失望，只能說恨鐵不成鋼啊！他們的姊姊雪莉兒從哥倫比亞大學畢業，後來返鄉回聖路易，生了小孩，在當地的學校任教。我很滿意她的表現。但這世界上到處都是讓爸媽失望的小孩，我想我那兩個孽子就是這樣。話說回來，他們對我可能也很失望吧！因為當年我對法蘭西絲做了一堆狗皮倒灶的鳥事，他們全都看在眼裡。不過，無論從過去到現在他們有多麼匪類，他們都得要趕快振作起來啊！因為這件事只有他們自己才能做到。格里哥利是個不錯的拳手，在陸軍辦的比賽得過幾次冠軍，但我並不希望他打拳，而他會打拳完全要怪我自己。現在我只能說我感到很遺憾，也希望他們趕快振作起來。

到了一九七〇年，我每年的所有收入，包括股票、專輯、版稅與現場演出，大約都在三萬五千到四萬美元之間。我把我家重新裝修，所有家具、裝潢都是曲線與圓圈造型，至少我自己住的那兩層樓都是這樣。我把住在洛杉磯的朋友藍斯‧海伊（Lance Hay）叫來紐約，由他負責裝修工作。我希望室內所有東西都是圓形的，不要有邊角，也不要那種小家子氣的家具。一開始只是要他改建浴室，使用的是仿黑色大理石材質，裡面有個大浴池，三層天花板是曲線造型，有一根根灰泥材質的偽鐘乳石往下垂。藍斯弄來一個舷窗充當窗戶。媽的，那特別的效果真不是蓋的，所以我跟他說，我家的裝潢就全交給你啦！他幫我用木頭壁板跟仿大理石建材打造出一間圓筒狀廚房。他還擺了一些軟墊沙發，弄了幾個拱門、鋪地磚的地板和藍色地毯，都帶有濃濃地中海風味。我自己是覺得很美啦！這種裝潢讓我覺得自己待在地中海的某處，而不是住在紐約。有人問我幹嘛這樣，我說，「那種喬治‧華盛頓式的房子我已經住煩了。」我想要房子裡的階梯都是圓的，而不是那種有邊角的長方形階梯。我想我寫

的曲子〈轉動的圓〉也是源自於同樣的概念。

一九七〇年我錄了《向傑克・強森致敬》（A Tribute to Jack Johnson）專輯，那其實是拳王傑克・強森的紀錄片的配樂。那些曲子本來是我幫鼓手巴迪・邁爾士（Buddy Miles）寫的，但他沒有來跟我要。創作期間我又到格理森健身館去找巴比・麥奎倫教練幫我訓練，這時候他已經改信伊斯蘭教，也改名為羅伯・阿拉（Robert Allah）。總之，那段時間我滿腦子都是拳擊手的動作，那些動作看起來像舞步，也像在火車上聽見的聲音。我老是聯想到時速八十英里的火車，因為火車上同樣也聽得到這種節奏，那種車輪快速通過鐵軌，經過鐵軌轉轍器發出來的啪啦、啪啦、啪啦聲響。當我想起喬・路易斯或傑克・強森這一類偉大黑人拳手，我腦海裡就會浮現火車的意象。那些又粗又壯的重量級拳手朝你衝過來，難道不像火車？

音樂概念成形後，接下來我想問的是：這種音樂夠黑嗎？有屬於黑人的節奏嗎？可以把火車的節奏變成黑人的東西嗎？假使傑克・強森聽到那種節奏，會隨之起舞嗎？傑克・強森生前是個喜歡趴踢的嗨咖，喜歡玩樂、跳舞。專輯裡有一首曲子叫做〈往昔現在〉（Yesternow），名字是詹姆斯・芬尼（James Finney）想出來的，他是我跟吉米・罕醉克斯的髮型設計師。總之，那些音樂用來當紀錄片的配樂很搭，但等到專輯出來卻遭到封殺。唱片公司完全沒有宣傳，我想理由之一是那些音樂可以拿來當作舞曲。而且裡面有很多白人搖滾樂手在玩的東西，所以公司覺得我這個黑人爵士樂手不該搞那種音樂。此外，樂評也都不知道該怎樣評價我那張專輯。所以哥倫比亞唱片公司完全不宣傳。很多搖滾樂手聽了那張專輯，雖然沒有公開說些什麼，但他們都主動跟我說自己很喜歡那張專輯。一九七〇年初我錄製了〈杜蘭〉（Duran），覺得自己弄出一首很屌的樂曲，但偏偏哥倫比亞就是不發行，一直

拖到一九八一年才讓那曲子問世。〈杜蘭〉是我為偉大巴拿馬拳王羅伯特·杜蘭（Roberto Duran）寫的。

這一年夏初我讓奇克·柯瑞亞與奇斯·傑瑞特兩個人都擔任我團裡的電鋼琴手，他們搞出來的東西真他媽屌翻天。他們倆在我團裡大概一起待了三、四個月。奇克在幫我演奏時自己也已經組了一個團，但這不礙事，因為我們把兩團的檔期給錯開了，這樣他就可以兼顧兩邊。奇克是沒跟我抱怨過，但我覺得這種安排應該讓他感到有點不爽。過去奇斯在幫我演奏時我就很清楚他有多厲害，而且我也知道憑他的本領他可以弄出更屌的音樂。入團前他本來很討厭電子樂器，但入團後改變了想法。此外他也學會了花更多時間獨奏，並且用不同風格來玩音樂。他在五月跟樂團一起進錄音室錄音，錄完後就上路巡迴演出。

這個時期我試著去玩那些我從小聽到大的音樂，那種週五、週六晚上在公路餐廳、路邊酒吧裡大家一邊聽一邊跳舞的放克樂。但我們這些樂手都已經習慣玩某種爵士樂，所以放克對他們來講是新東西。反正，改變就是要時間啦。有誰能夠在一夜之間學會新東西？任何事必須要先融入他們的體內，我們才有辦法做對做好。但他們慢慢開始習慣了，所以我不擔心。

那年夏天我參加了路易斯·阿姆斯壯七十生日的派對。「飛翔的荷蘭人」唱片公司（Flying Dutchman）請我和一票樂手錄製一張演唱專輯，在路易斯老爹生日當天發行。我點頭了，我們都開口唱了歌──有歐涅·柯曼·艾迪·康登（Eddie Condon）、巴比·哈克特（Bobby Hackett），我想還有迪吉和另外幾個人。通常我不會參加這種大拜拜式的活動，但畢竟這是為老爹慶生，他又是個這麼美好的人。吹小號的人不可能完全沒有受到他的影響，連現代爵士樂也不例外。我不記得他有哪一次把音樂吹壞了，從來沒有，一次都沒有。他的音樂性非常好，每個音都落在最適合的地方。我超愛他

吹奏和歌唱的風格。我沒有機會跟他熟識，只見過兩次面，其中一次是我在某個的地方吹小號，他也在場，聽完後走過來跟我說他喜歡我的風格。媽的，聽到這句話我超爽的！但我不喜歡媒體幫他塑造的形象，總是咧嘴傻笑的模樣，還有他發表過一些關於現代音樂的意見，我也不太同意。他貶低了很多玩現代音樂的人。我以前說過：「老爹自己也曾經是開拓者，所以他不應該攻擊現代音樂。」隔年的一九七一年，路易斯·阿姆斯壯過世了，他老婆幫他辦了一場狗屁不通的葬禮，居然沒找爵士樂手去表演。老爹說過希望自己的葬禮是紐奧良式的，但他老婆不愛，所以全部的儀式都是白人那套。真是遺憾。

我想我們應該是一九七〇年六月進錄音室錄製《現場人魔》專輯。我本來覺得這張算是《潑婦精釀》的續集，不過最後卻發展出別的東西。那時候我還在學習怎樣在一堆電子樂器的聲音裡吹小號，媽的，那真是另一個境界啊！舉例說來，小號的聲音聽起來總是太僵硬、太刺耳，有了 Fender Rhodes 牌電鋼琴的伴奏就好像裝了一個軟墊，這剛好就是小號需要的。迪吉會要求鼓手在兩片大大的腳踏鈸之間裝上二十四個消音墊片，如此一來鼓手用腳踩鈸的時候，除了其他樂器與鈸的聲音之外還會多出一種迪吉超愛的震動聲音。Fender Rhodes 電鋼琴也能發揮類似效果，但效果更棒，因為每當鋼琴手用電鋼琴彈出和弦，彈出來的聲音就是那麼乾淨俐落，完完全全的乾淨俐落。

做這兩張專輯時我構想出來的音樂概念沒什麼兩樣，但在做《現場人魔》的時候，因為我已經做過《潑婦精釀》了，所以可以把同樣的概念發揮得更徹底一點。《現場人魔》裡面有一首〈我說的〉（What I Say），錄音時我要傑克·狄強奈從頭到尾都以某種節奏打鼓，那是我想出來的小小點子。我只要求他用那節奏把所有的音樂鎖住，但節奏必須熱烈一點。我覺得那是幫整張專輯定調的曲子，表

404

現出我想要的調子和節奏。而且說來也很奇怪，做這張專輯時我腦海裡浮現現在我的音域的樂音。我用很多高音來吹奏〈我說的〉，那些聲音一般我都不會吹奏，因為它們不會出現在我的音樂概念裡。但我開始玩這種新音樂之後，這些高音愈來愈常出現在我腦海裡了。

這段時間我錄音次數太多，所以很多錄音室裡發生的事我都忘記了。但我印象非常深刻的是，在幫《現場人魔》裡的樂曲命名時，我們把我的姓氏倒過來，所以其中一首就叫做〈斯維戴〉（Sivad），另一首〈士爾邁〉（Selim）則是把我的名字顛倒。至於專輯的同名樂曲〈現場人魔〉（Evil）則是 live（現場演出）這個字的顛倒，因為專輯裡有些作品是在華府的窖門俱樂部（Cellar Door）現場收音的。但真正有正反兩面的是專輯的概念本身：好與壞、明與暗、放克與抽象、生與死。擺在專輯正面與反面的兩幅畫就是用來傳達這訊息。一幅講的是情愛與誕生，另一幅則是邪惡與死亡的況味。

《潑婦精釀》整個賣翻，銷售數字超越我過去任何一張唱片，也創下歷史紀錄，成為史上賣出最多張唱片的爵士樂專輯。音樂圈整個嗨了起來，因為很多年輕的搖滾樂迷也買了《潑婦精釀》專輯，討論度很高。那一年整個夏天我都在巡迴演出，跟來自墨西哥的拉丁搖滾吉他手卡洛斯‧山塔那到許多搖滾音樂廳表演。媽的，山塔那的吉他功力真是畜生級的。我喜歡他的風格，而且他人又很好。藉這機會我們在那年夏天熟了起來，後來也都一直保持聯絡。我們倆都是哥倫比亞旗下藝人。我幫卡洛斯開場，而且這也沒讓我感到不爽，因為他的音樂真的很屌。就算我們沒有一起演奏，如果我剛好去某個城市，他也在那裡開演唱會，我就會去捧場。印象中，那段時間他同時在錄製《阿布拉克薩斯》（Abraxas）這張專輯，所以我也去錄音室看他們的錄音實況。他說，他的作品用了很多沉靜無聲的音

樂元素，都是跟我學的。我和他，還有知名樂評拉夫·葛里森（Ralph Gleason），我們三個會一起出去聊天打屁。

一九七〇年八月我到英格蘭懷特島的音樂會去表演。英國人想要學胡士托音樂節，所以邀請了一堆搖滾跟放克的樂手樂團去演出，像是吉米·罕醉克斯、史萊和史東家族合唱團，還有一狗票白人搖滾團體，演出地點是英格蘭東海岸上的一個大農莊。全世界的樂迷都去朝聖，據說至少有三十五萬聽眾。先前我沒看過這種聽眾簡直人山人海的場面。那時候我的音樂已經融入了更多敲擊樂元素，也更強調節奏。聽眾似乎很愛我們的演出，尤其是那些充滿節奏與動感的曲子。有些樂評又開始嘴我，說我表演的時候完全不投入，看起來很冷漠，但我根本不鳥他們。我這個人一路走來就是這樣啊。

我帶著賈姬去參加那場音樂會，而且因為她本來不想去，我費了好大一番工夫才勸說成功。媽的，有好幾天吧！

吉米·罕醉克斯也去了懷特島。去英國前我們終於談好要合作一張專輯，所以表演完之後他跟我應該要到倫敦去當面討論。先前某次我們也是跟製作人艾倫·道格拉斯（Alan Douglas）幾乎談妥要合作，但大概是價格談不攏或者兩人都太忙，所以機會就吹了。我們常常在我家裡一起演奏，玩一些音樂。我們倆都覺得該要合作弄一張專輯出來，時機對了。但表演過後所有通往倫敦的路全都被聽完演唱會的人潮塞死，我們沒辦法準時赴約，所以等我到倫敦時吉米已經先走了。我想我應該就去了法國，做了幾次現場表演後就回紐約了。吉爾·伊文斯打電話跟我說，他要跟吉米見面敘舊，邀請我一起去。我說好啊，所以就去跟他一起等吉米。沒想到後來卻發現他已經在倫敦去世，被自己的嘔吐物噎死。媽的，這種死法真可悲。我實在是不懂，怎麼會沒有人跟他說不能在灌了一堆酒之後又吃安眠

406

藥？喝醉後自然會嘔吐，但如果這時候因為安眠藥不省人事，那就只有死路一條。黑人女星桃樂絲‧丹鐸（Dorothy Dandridge），還有瑪麗蓮‧夢露（Marilyn Monroe），爵士樂團領班湯米‧多西（Tommy Dorsey），還有我的好友桃樂絲‧柯嘉倫都是這麼死的。吉米的死讓我非常難過，因為他實在太年輕，還有大好前途。所以，即使我討厭參加葬禮，我還是決定去西雅圖送他最後一程。那場葬禮實在辦得超爛，事後我發誓我再也不會出席任何葬禮，所以我再也沒去過任何一場，直到現在。

那個白人牧師根本就不知道吉米姓什麼，所以每次都唸錯。媽的，那場面有夠尷尬，還有那王八蛋壓根不知道吉米是一號響噹噹的人物，完全不了解他有哪些成就。看見吉米‧罕醉克斯那麼厲害的傢伙受到這種羞辱，我他媽真的非常火大。根本就完全抹煞了他對音樂的貢獻啊！

吉米的葬禮結束後不久，奇克和戴夫就都退團了，所以我找來麥克‧韓德森當貝斯手。麥可當過史提夫‧汪達（Stevie Wonder）的樂團團員，也幫艾瑞莎‧弗蘭克林（Aretha Franklin）伴奏過。他知道我想要的貝斯聲，能有他在團上讓我很開心。但在他成為正式團員以前，米羅斯拉夫‧維托斯曾經幫我演奏過兩次，暫時替代戴夫。接著史提夫‧葛洛斯曼走了，薩克斯風手換成蓋瑞‧巴茲，所以我的樂團成員又全都換新了。

我玩的音樂愈來愈少用獨奏，合奏的特色愈來愈明顯，就跟一般放克與搖滾樂團一樣。我想找約翰‧麥可勞夫林來當吉他手，但他很喜歡跟著東尼成立的「畢生」樂團玩音樂。不過那一年稍晚我們去華府的窨門俱樂部做現場演出，他還是被我找去了。這次現場演出的幾首錄音作品就收錄在《現場人魔》專輯裡。這時候我每次吹小號都會加上弱音器，吹出來的聲音很像吉米用哇哇踏板演奏出來的吉他樂音。我的小號風格本來就總是受到吉他的演奏方式啟發，弱音器讓我的小號聲與吉他聲更為

接近。此時許多融合爵士樂樂團紛紛出現，包括韋恩・蕭特與喬・喬・薩溫努合組的「氣象報告」（Weather Report）樂團、奇克・柯瑞亞的「回歸永恆」樂團（Return to Forever）、賀比・漢考克的「慈悲管弦樂團」、「恩萬迪許」樂團（Mwandishi），接著就連約翰・麥可勞夫林也自己組團，團名是「慈悲管弦樂團」（Mahavishnu Orchestra）。我甚至有段時間戒酒戒毒，開始吃健康食品，照顧自己的身體。我曾試過戒菸，但要戒菸真是靠北困難的，比戒任何東西都難。

一九七一年《重拍》雜誌票選我為年度爵士樂手（Jazzman of the Year），我的團也獲選為年度最佳樂團。我也再次被票選為年度小號手。我對這些虛名向來不太在意的，但也很清楚這種頭銜對於爵士樂手的生涯來講很有意義。能夠獲選我還是很高興啊，別誤會了。我只是說我不太在意這些東西。

一九七一年初，我的敲擊樂手艾托・莫瑞拉退團了，我找來接替他的人選是薩克斯風手吉米・希斯的兒子恩圖姆・希斯。有一陣子我們都沒去錄音，因為新團要經過一陣子的磨合才能進錄音室。所以我們就到各地去巡迴演出，試著培養默契。

恩圖姆是個歷史迷，這是他爸跟我說的，所以我跟恩圖姆很聊得來。我會跟他說一些老故事，他則是會告訴我一些非洲史的東西，因為他對那些很有興趣。此外他跟我一樣常常失眠。所以我老是凌晨四點打電話給他，因為我知道他也沒睡。我記得恩圖姆曾在一九七五年因為膝蓋手術而住院。我跟他說樂團要演出了，他得趕快出院。他說他也不知道自己能不能辦到。所以我說，我要帶他去牙買加，讓他做游泳之類的活動，大概十天吧。因為我自己髖關節有問題，所以透過朋友認識了一位牙買加治療師，他會用按摩和草藥治病。恩圖姆就這樣被醫好了，後來甚至能參加現場演出。他是我看著長大的，在我眼裡跟親兒子沒兩樣。

我派一臺加長禮車去載他，我們一起搭機去牙買加，讓他恢復健康。

每年我們都有一個固定的巡迴演出行程，在各地為廣大的聽眾演出。樂隊合唱團曾是巴布·狄倫巡迴演出合唱團（the Band）夯到不行，我的團會在好萊塢露天廣場跟他們演出。在這場音樂會演出的過程中，我的樂團把那些不受形式拘束的音樂玩得愈來愈順手，所以伴奏樂團。在這場音樂會演出的過程中，我的樂團把那些不受形式拘束的音樂玩得愈來愈順手，所以我想很多現場聽眾應該都能夠接受我們。

吉米死後我才意識到，無論他玩的音樂有多屌，無論我個人有多喜歡他玩的音樂、他的吉他風格，很少年輕黑人聽過他這號人物，因為他的東西太偏向白人搖滾樂了。這時候最受年輕黑人喜愛的樂手包括史萊·史東、詹姆斯·布朗與艾瑞莎·弗蘭克林，還有摩城音樂旗下的其他黑人團體。在那些聽眾以白人為主的搖滾音樂廳做過許多演出後，我心裡出現一個想法：何不設法讓更多年輕黑人接觸我的音樂？他們都愛放克樂，因為可以隨之起舞。當年我沒辦法很快想通這件事，花了我不少時間。不過，一旦我這新團組成後，我就開始思考要如何去做。

一九七一年年底，傑克·狄強奈退團，奇斯·傑瑞特也差不多在同一時間離開了。我希望新鼓手能夠玩一些放克節奏，也希望團裡其他成員能夠這樣。我不希望自己的團時時刻刻都在搞一些不受形式拘束的東西，因為在我腦海裡形成的音樂概念已經離放克樂愈來愈近。說實話，如果要傑克用鼓玩放克樂，他也是可以玩得屌翻天，但他還想要做其他事，想要玩出稍微自由一點的東西，自己帶團，照自己的想法去玩，所以才會退團。我曾試過里昂·恩杜古·錢克勒（後來到了一九八〇年代，錢克勒曾跟我去歐洲巡演，比利·哈特也回來過。但是但我們合作的效果不好，所以回國後我又找狄強奈回鍋），參與幾次演出。比利·哈特也回來過。但是在蓋瑞·巴茲、奇斯與傑克都退團後，我開始從放克樂團物色新樂手，而不是爵士樂團，因為放克樂

是我的新走向。蓋瑞、奇斯與傑克算是我樂團裡的最後一批純粹爵士樂手，後來我就沒繼續用這種樂手了，直到今天還是。

到了一九七一年年底，我發現我的關節又開始有問題了。那一整年我的表現非常好，但情況似乎有點不太對勁。此外，在某次受訪時我公開宣稱哥倫比亞公司是個充滿種族歧視的地方，我也沒冤枉哥倫比亞。這時候他們似乎只對推廣白人的音樂有興趣。公司管理階層對我很不爽，但我還是以三十萬美元的價碼續了三年新約：每年十萬美元外加版稅。我希望他們能夠大力推廣黑人音樂，就像他們推廣白人搖滾樂還有一堆悲傷的狗屁鄉村音樂那樣。哥倫比亞公司在一九六〇年代初期還有艾瑞莎・弗蘭克林，但公司不知道該怎樣塑造、培養她。後來她移籍大西洋唱片公司，終於變成超級巨星，就但我覺得哥倫比亞如果有心，也是可以把她捧紅。我只是說實話，但他們卻對我很不爽。肏他媽的！

我只是希望他們能拿出點對策來，但他們就是不肯。

對於推廣黑人音樂我愈來愈有興趣，而且我對音樂的概念也逐漸傾向於更有節奏、更放克的聲音，而不是白人搖滾樂。在這之前我就已經遇過史萊，我也喜歡他送我的那一張專輯。他還送我一張魯迪・雷・摩爾（Rudy Ray Moore）的專輯，魯迪是個黑人喜劇演員，很搞笑也很猥褻，尺度很開。史萊是哥倫比亞公司旗下史詩唱片（Epic）的藝人，那些負責管理史詩唱片的哥倫比亞公司人員問我能不能勸史萊錄音錄快一點，多出幾張唱片。不過史萊他自有一套寫歌的方式。他的靈感都是來自團裡的成員，每次寫了歌他就會先進行現場演出，而不是去錄音。走紅後那些成員也都窩在他家裡一起混，一起去錄音。我曾去過他家兩次，發現那裡不是妹子就是古柯鹼，還有看起來殺氣騰騰的帶槍保鑣。最後我只是跟他一起吸了點古

我跟他說：我真是拿你沒辦法啊。然後告訴哥倫比亞公司我勸不了他。

柯鹼，事情就沒下文了。

但是我一開始聽史萊的時候，他最早的那兩三張黑膠唱片幾乎被我聽到爛掉。〈隨音樂起舞〉（Dance to the Music）、〈站著〉（Stand）與〈大家都是明星〉（Everybody Is a Star）都很讚。我跟拉夫・葛里森說過，「你一定要聽聽看。媽的，如果你認識什麼經紀人，最好勸他簽下史萊，拉夫。因為他的音樂特別屌！」史萊還沒大紅大紫之前我就這麼說了。後來他又寫了兩首歌，也都很紅，但接著就什麼屁都寫不出來了，因為吸古柯鹼吸到腦袋秀逗，而且他也不是個受過正規訓練的樂手。

一九七二年六月我進錄音室去錄製《轉角處》專輯，那時候我滿腦子都是史萊・史東和詹姆斯・布朗的歌聲。當時流行的服飾俗稱「街頭風」，就是黃色的厚底鞋，而且是淡黃色的，在脖子上綁一條手帕，綁頭帶，身穿生皮背心等等。黑人女性穿上緊到不能再緊的洋裝，屁股又高又翹。大家都在聽史萊和詹姆斯・布朗，同時模仿我的酷炫風格。我的風格完全自創，只帶有一點史萊和詹姆斯・布朗的味道，或許也有點像嘻哈團體「最後的詩人」（Last Poets）。我很想要在音樂會入口架設一臺攝影機，把身穿這一類衣服的入場聽眾都拍下來，尤其是黑人。我想要看看他們穿的各種不同服裝，還有用衣褲把翹臀包緊緊的女性。

在這之前我就開始研究一些音樂理論，包括德國前衛作曲家卡爾海因茲・史托克豪森（Karlheinz Stockhausen），還有英國作曲家保羅・巴克馬斯特的論述，保羅是我一九六九年在倫敦認識的。我在錄製《轉角處》專輯以前就已經開始鑽研他們兩位的理論，而且我錄音期間保羅甚至還待在我身邊。他也會進錄音室。保羅很喜歡巴哈，所以我在跟保羅在一起時也開始注意巴哈。更早之前我曾聽歐涅・柯曼說，玩音樂的時候可以三、四個人一起，但不用合奏，而是各玩各的。這時候我才開始發現柯

曼說的沒錯，因為巴哈就是那樣作曲啊！這種方式可以把音樂玩得很放克、很低沉。我並未把《轉角處》裡的音樂貼上任何標籤。儘管很多人說那是放克樂，但我覺得那只是因為他們找不到其他方式來歸類我的音樂。事實上，我的音樂概念融合了保羅‧巴克馬斯特、史萊、史東、詹姆斯‧布朗與史托克豪森，還包括我從歐涅那裡吸收來的概念，當然也有我自己發想的。那種音樂的重點是留白，是把許多音樂觀念自由地聯想在一起，形成一種核心的節奏與留白風格的低音聲部。我喜歡保羅‧巴克馬斯特使用的節奏與留白的方式，史托克豪森的節奏與即興伴奏構成的低音聲部。我喜歡保羅‧巴克馬斯特使用的節奏與留白的方式，史托克豪森的節奏與留白我也喜歡。

所以這就是我想要試著透過《轉角處》專輯呈現的音樂概念與態度。我要的是那種可以讓人踢踏起舞的音樂，彷彿腳步踢踢躂躂的聲音又可以構成另一個低音聲部。我本來就想要離開那些小不拉機的俱樂部，到別的場所去演出啦！而且一旦開始玩那種音樂，還真的讓我沒辦法在俱樂部裡演奏。過去爵士樂手大多是在那些小俱樂部裡表演，可是一旦加入那麼多電子設備和電子的聲音，俱樂部空間就會變得太小。另一方面，我也發現如果我到比較大的音樂廳去演奏，原音樂器玩出來的聲音根本就很難讓聽眾聽見。在大音樂廳裡沒人聽得清楚原音樂器的樂句與伴奏。鋼琴的琴音被整個樂團的聲音給淹沒了。聽眾聆聽原音樂器演奏時都得要豎起耳朵，因為他們早已經習慣透過擴大器放送出來的樂音。音樂變得比較電子化，只因為大家的耳朵早已習慣電子樂。音樂的聲音變大了，如此而已。

一九七三年，山葉公司送了一些電子設備給我，我決定放手一搏。先前我的電子系統是個便宜貨，用來應付我那時候的俱樂部演出還可以，但如果要去大音樂廳就沒辦法了，因為在那超大空間裡什麼

寫給樂團小號演奏的樂曲已經開始強調高音域表現。塑膠材質的樂器問世了，帶來不同的聲音。音樂的改變只是反映時代的改變罷了。

聲音都聽不清楚。所以演奏音樂的聲音會愈來愈大，因為聲音大才能讓聽眾聽清楚。（但如今王子也許又開始把那些比較低的聲音帶回來，因為他選擇兩種低音樂器來演奏。王子的音樂裡聽不到低音聲部，因為他會用低音鍵盤演奏，另外也兼任貝斯手，跟馬克思・米勒〔Marcus Miller〕一樣。）

我就是這樣開始用起電子樂器的。最早我拿到一把 Fender 電貝斯，然後是一架電鋼琴，接下來我必須學會開始用小號跟這些電子樂器合奏。所以我弄來一臺擴大器，接上麥克風後架在我的小號前面。然後我開始用弱音器，讓吹出來的聲音像吉他樂音。馬上就有樂評說他們再也聽不見我特有的音調了。我說，你們去死吧。要是我不能演奏鼓手要我演奏的東西，鼓手怎樣跟我合奏呢？如果他聽不見我的小號聲，他就不能跟我合奏。我就是這樣開始玩起充滿動感的電子樂。我開始學會用小號跟電子樂器合奏。

合成器、電吉他等各種新樂器帶來新節奏，我開始與這些樂器合作之初，還真得要下一番工夫才能夠習慣。自從跟菜鳥、柯川合作以來，我已經習慣老派的爵士樂演奏方式，所以剛開始對電子樂沒有感覺。玩那些新東西還真的得要慢慢來。想要一下子改變原來玩音樂的方式，是不可能的。剛開始還真不知道該吹出什麼聲音，只能慢慢來。新的聲音會像水流一樣在腦海裡浮現，不過是細細的漫流。等那新的音樂成形了，在不知不覺之間，我就演奏四、五分鐘了，而且這已經算是不短的一段時間。但我不用卯起來吹，因為有擴大器。而且當小號接上擴大器放送出來，如果能夠吹得越順，吹出來的就會越像小號聲。這就有點像混漆：如果加太多種顏色下去，混出來的就不是油漆，是爛泥。如果吹得太快太急，用擴大器放送出來的小號聲就不會好聽。所以我學會去吹那種只有兩小節的樂句，而這就是我新的音樂走向。我玩音樂玩得很爽，因為我是邊學邊做，就像當年我也是一邊演奏，一邊學習怎樣跟團裡的賀比、

韋恩、朗和東尼合奏。只不過這次的新音樂是我自己帶來的，所以我他媽真的很爽。

我把鼓手傑克‧狄強奈換成艾爾‧福斯特。認識福斯特的經過是這樣的⋯⋯我有個老朋友叫做霍華‧強生（Howard Johnson）在 Paul Stuart 服飾店工作，我都會去找他買衣服，某天我們約在曼哈頓五十五街的地窖俱樂部（Cellar club）見面，剛好遇到福斯特在表演。強生是這家俱樂部兼餐廳的老闆，我常去光顧，因為那裡的炸雞從以前到現在一直是世界第一名。某晚我去吃炸雞，福斯特在演奏，那鼓聲我就像一拳被尻昏，因為他的節奏超讚，幫其他樂器伴奏的效果很好。這就是我想要的鼓手，聽到那鼓聲我就像一拳被尻昏，因為他的節奏超讚，幫其他樂器伴奏的效果很好。這就是我想要的鼓手，所以我邀他入團，他一口答應。他入團前我請他哥倫比亞地窖俱樂部幫他的團錄音。錄是錄了，也請來提歐‧馬塞羅當製作人，但我猜錄好的東西跟我的一大堆作品一樣，都躺在公司的檔案庫裡！

一團的領班是貝斯手厄爾‧梅（Earl May），也曾在迪吉組的某團待過。他們這團小是小，但很屌。鋼琴手是個叫做賴瑞‧威利斯（Larry Willis）的傢伙，福斯特打鼓，其他樂手是誰我已經忘了。聽到邁爾士合作，艾爾也很有他的味道。此外我也很喜歡比利‧哈特，但任何我想要的鼓手特質，艾爾身上都有。

艾爾‧福斯特沒跟我錄《轉角處》，我們合作的第一張專輯是《高度樂趣》。艾爾是個可以幫所有成員伴奏，讓大家嗨起來的屌咖，還有他那充滿熱力的節奏也可以打個不停。我那時候很想跟巴迪‧邁爾士合作，艾爾也很有他的味道。此外我也很喜歡比利‧哈特，但任何我想要的鼓手特質，艾爾身上都有。

直到推出《轉角處》與《高度樂趣》這兩張專輯，我才真的成功讓年輕黑人接觸到我的音樂。他們會去買唱片、去聽音樂會，所以我開始思考為將來打造一批新樂迷。先前在《潑婦精釀》問世後，我已經圈粉很多年輕白人，讓他們去聽我的音樂會。所以我這時候的想法是，何不讓年輕白人與黑人都去聽我的音樂，愛上那種熱力四射的節奏？這是好事啊！

蓋瑞‧巴茲大約在這段時間退團，後來在一九七二到一九七五年年中這段期間，我讓卡洛斯‧賈奈特、桑尼‧佛崔與戴夫‧里伯曼三個樂手輪流上陣。戴夫跟桑尼玩的音樂我都很喜歡。但跟這些年輕團員相處時，他們總是對我畢恭畢敬，好像把我當上帝或我爸。

那年七月我又跟警察槓上了。起因是我跟某個白人女房客吵架。她先跟賈姬吵了起來，我只是叫她說，你他媽別惹我們。結果我們就吵翻天了，警察來了之後居然把我逮捕。在我自己的公寓欸！如果那個女房客是黑人，保證不會有這麼扯的事。糾紛根本是她挑起，而且她還對所有人大小聲，一整個唧唧歪歪的。警察說我打她，但我帶來這麼多麻煩。但這國家就是這樣啦，男黑人跟白女人發生糾紛，黑人十之八九都會倒大楣，這真他媽可恥。既然警察有槍，還能開槍殺人，那就該甄選多一點不會偏心的，而不是任由那些帶有種族歧視的白人警察拿著槍在街上亂晃。

這事件讓我想起一件我剛剛搬到西七十七街那棟公寓裡的往事。我雇了一個白人來做工，結果去應門時那傢伙居然問我，「屋主在哪？」媽的，我全身乾乾淨淨，整整齊齊站在那裡，他居然問我屋主在哪？看來他就是打死也不信我這個黑人可以在那精華地段買一棟公寓。如果你是黑人，你就會遇到各種各樣狗皮倒灶的機掰事。

一九七一年我跟葛萊美獎的主辦單位也發生一些糾紛，因為我說大多數獎項都頒給了只會抄襲黑人的狗屁白人，他們那些東西都只是模仿來的，不是真的音樂。我說我們乾脆頒發「美美獎」（Mammy Awards）給黑人樂手就好啦，要他們上臺領獎後當場把獎砸爛，整個過程透過電視現場轉播。我他媽真是受夠他們歧視黑人樂手的種種作為，得獎者居然都是一些模仿黑人的白人。這種狗屁老是不會改

變，讓人看了就火大，但如果有誰幹譙兩句，他們就惱羞成怒。黑人就是該把所有委屈吞下，咬緊牙關，忍受一切痛苦，還不能生氣，任由白人爽爽賺，風風光光。很多白人的想法就是這樣奇怪。奇怪而且可能毀滅一切。

那一年稍早我動了膽結石手術，而且跟瑪格麗特·艾斯克里吉分手了。她不喜歡我的生活步調，也不爽我還會跟別的女人約會。但我想更重要的是，她不喜歡扮演那種整天坐著等我的角色。我記得有一次我們去義大利，在飛機上她就哭了起來。我問她怎麼了，她說，「你希望我當你的團員，但我辦不到。你不能要我看到你彈彈手指就跟著一起動。我跟不上你。」

媽的，瑪格麗特真是美呆了，美到我們每次去歐洲都有人跟在她屁股後面團團轉。她喜歡去博物館、美術館，有次我記得是在荷蘭吧，她進一間博物館後，不論走到哪裡，大家都目瞪口呆盯著她。連她自己都覺得不自在。她曾經當過模特兒，但說實在不是很喜歡這種事。她是個特別的女人，就算我們沒有在一起了，我心裡還是會留個位置給她。我們分手前不久，她說如果我需要任何幫助，一通電話她就會來，但她沒辦法忍受我身邊一堆屁事，還有那麼多人繞著我打轉。我們最後一次上床後她懷了我們的兒子艾林。她告訴我她懷孕後，我說我要待在她身邊，但她說沒必要。她生下艾林，然後就像是從我的日常生活淡出了。偶爾我會跟她見面，但她開始過自己的生活了。我也尊重她的意願。她是個追求靈性的女人，而且我永遠都會愛著她。後來她帶著我們的兒子艾林搬到科羅拉多泉

（Colorado Springs），到現在還住在那裡。

瑪格麗特離開後，賈姬幾乎跟我形影不離。有時候我還是會跟其他女人約會，但大多跟她在一起。賈姬和我的關係棒透了。她幾乎已經融入我的生命，我們非常親近。除了法蘭西絲之外，這輩子我沒

對哪個女人有這種感覺。但我很清楚自己常常讓人難以忍受，想必她應該也有很多委屈吧。她總是希望我能遠離古柯鹼，但我總是戒了一陣子後就又開始吸毒。某次我們在飛往舊金山的飛機上，有個女空服員走過來遞給我一個裝滿古柯鹼的火柴盒，我當場就在座位上吸了起來。媽的，有時候吸過古柯鹼，又吞下七八顆鎮靜劑，我就會開始發瘋，以為自己聽到各種聲音，然後開始把地毯、暖氣、沙發翻開來看。打死我我都不相信家裡沒有其他人要來害我。

這種屁事常把賈姬給搞瘋，尤其是我的古柯鹼吸完時。我會到車裡翻找古柯鹼，也翻開她的包包狂找，因為她只要看到有古柯鹼就會丟掉。某次我沒貨了，那時我們正在飛機上要飛往某處。我想賈姬大概是把古柯鹼藏在包包裡，所以我把包搶過來，開始翻找。結果我翻找到一包浣麗牌（Woolite）皂粉，我還記得我把包裝撕開，說那百分之百是古柯鹼，因為皂粉也是白色的。嚐過皂粉後我才知道不是古柯鹼，當時我真他媽的糗。

一九七二年十月，我在紐約西城公路（West Side Highway）上把車給撞爛了。當時賈姬不在車上，在家裡睡覺，我也該在家裡，因為已經大半夜了。印象中那天晚上我們剛剛出去玩，回家後大家都有點累了。雖然我已經吞了一顆安眠藥，但還不想睡。賈姬留在我家，我想出去，但她只想趕快睡覺。所以我就離開了，應該是想去哈林區找個營業到深夜的地方。總之我開車開到睡著，我的藍寶堅尼撞上公路分隔島。警消人員打電話通知賈姬，去醫院後她對我發了一陣脾氣。

我住院期間，我姊桃樂絲從芝加哥發來紐約，跟賈姬一起幫我收拾房子。她們發現了一些女人擺出各種姿勢的拍立得照片。其實以前我只是看著那些女人在我面前搔首弄姿而已。我不是變態，沒有逼她們做那種事的拍立得照片，她們只是為了取悅我而那麼做，還把照片拿給我看。我想那些照片把賈姬跟桃樂絲

417　第十五章　紐約、聖路易與其他 1969-1975

完全惹毛了，但讓我超級不爽的是，她們怎麼可以到我的房子裡去亂翻我私人的東西？那時候我的房子裡總是黑漆漆一片，我猜那反映出我內心的暗黑情緒吧。

而且我想與這事件密切相關的是，賈姬已經受夠我了。老是有女人打電話去家裡找我，而且瑪格麗特還住在我那公寓樓上某一戶，每次我跟賈姬出去巡迴演出她都會下來幫忙打理我家。我躺了幾乎三個月，回家時有一陣子還得要靠枴杖才能走路，而這讓我蹺關節的問題又更加惡化了。

出院返家後，賈姬逼我發誓，要我戒毒、戒藥，而且有很長一段時間我也照做了。但後來我的毒癮還是發作了。我記得那天是在我家後面花園的露臺上。當時已經秋天了，天氣很好，不冷不熱的。

我弄了一張病床來睡覺，這樣比較方便把腳抬高、放下。賈姬也弄了一張床，天氣好時在花園裡陪我睡。到了晚上我們當然會回室內睡覺。那天我們在花園裡休息，我姊在樓上的屋裡睡覺。我突然間感到一股強烈的毒癮發作，於是用拐杖撐起來走路，打電話給某個朋友，他開始上的開車過來載我出去。

爽完回家後，賈姬跟我老姊都氣炸了，因為她們猜也猜得出我很可能是出去買毒。她們倆真的、真的很憤怒，但桃樂絲因為是我老姊，並沒有離我而去。賈姬雖然跟我住，但還是保留著自己的公寓，所以就離開我回去了，而且還把電話線拔掉，打定主意不再跟我講話。最後我終於跟她通上電話，要她回來，被她一口拒絕。賈姬就是那種說一不二的人，所以我知道我們就這樣玩完了，心裡頭難過得想去撞牆。

先前我曾把媽媽的戒指送給她，拿回來時我請我姊桃樂絲代替我去。

賈姬給我的建議都是為我好。沒了她，接下來我兩年的人生變成一片黑暗。不分白天黑夜，我卯起來吸古柯鹼，沒給自己任何喘息的機會，而且我非常痛苦。我開始跟綽號「蜜桃」的雪莉‧布魯爾（Sherry "Peaches" Brewer）約會一陣子。她也是個美女，從芝加哥來紐約百老匯當演員，曾

418

經跟珀爾·貝利（Pearl Bailey）、凱伯·卡拉威（Cab Calloway）演出音樂劇《我愛紅娘》（Hello Dolly）。我們常一起出去，她人很好，也是個優秀女演員。後來我又跟一個叫做席拉·安德森（Sheila Anderson）的女模約會，她也是個高挑的正妹。但我愈來愈孤僻，喜歡獨處。

這時候我的年收入已經大約有五十萬美元，但我那一堆壞習慣真的很燒錢啊！古柯鹼就花了我很多錢。而且在出車禍後又發生了一件又一件讓我不爽的事。

哥倫比亞在一九七二年推出《轉角處》專輯，但居然不幫我用力促銷，所以銷售表現不如我原先的預期。我希望年輕黑人可以聽到專輯裡的新音樂，但公司卻把《轉角處》當成一般爵士樂唱片來促銷，拿到爵士樂電臺去播放。哪個年輕黑人會聽那種電臺啊！他們聽的電臺都是播放節奏藍調或者搖滾樂。哥倫比亞的促銷對象是一些老的爵士樂迷，根本就不懂我在玩什麼音樂。演奏給這些傢伙聽根本就是浪費時間，因為他們只想聽那種我不再演奏的舊音樂。所以他們不愛《轉角處》，但這我完全可以預見，因為專輯本來就不是為他們而打造的啊！這件事又是我跟哥倫比亞之間的另一個疙瘩，先前的種種問題累積到現在，已經快要全部爆發了。一年後，賀比·漢考克的《獵頭者》（Headhunters）專輯賣到翻掉，很多顧客都是年輕黑人，所以到這時候才有公司的人說，「喔，原來邁爾士是這個意思啊！」但這句屁話也挽救不了我的《轉角處》專輯，而且看著《獵頭者》賣翻更是讓我超級火大。

車禍後養傷期間，我深入研究史托克豪森的音樂概念，愈來愈了解為什麼該把表演當成一個從開始到結束的過程。過去我總是讓樂曲在最後回到開頭，但在發現他的概念後我就不想演奏那種開頭與結尾都是八小節的作品了，因為這樣一來樂曲就不算結束，可以持續演奏下去。在這段時期有人覺得我太費力，想要做的新嘗試太多。他們覺得我就該保持原樣，不用繼續成長，別去嘗試新事物。但這

對我來講可不行。一九七三年雖然我已經四十七歲，但我才不想坐在搖椅上養老。我不能不去思考，因為我要繼續嘗試有趣的東西。如果我想要把自己當成有創意的藝術家，就必須像過去那樣不斷嘗試。

透過史托克豪森我才了解音樂是個加加減減的過程，就像只有在我們說了「不是」之後，「是」才有意義。例如，我做了很多實驗，吩咐我的團員只要演出節奏就好，接著不要有任何動作，不要做出任何反應，由我來做出反應就行了。就某方面來講，我扮演的角色愈來愈像是樂團的主唱，而且我覺得這沒什麼不可以。我可是邁爾士·戴維斯欸！那些樂評又來惹我，說什麼我失控了，我想要變年輕，不知道自己在幹嘛，說我想要成為吉米·罕醉克斯，或史萊·史東，或者詹姆斯·布朗。

但是在恩圖姆·希斯與彼得·柯西入團後，樂團的歐洲風完全不見了。這時我的樂團整個撤下去，走起了非洲風，玩的音樂都帶有很強烈的非裔美國音樂動感，非常強調鼓音與節奏，個人獨奏漸漸變少。從吉米·罕醉克斯跟我在音樂上密切交流開始，我就想要在團裡加入吉他的聲音，因為只有吉他才能夠帶著大家玩出那種濃濃的藍調味。但我沒辦法把吉米或比比金找來入團，所以只能找那些比他們稍遜的屌咖，問題是那時候大多數吉他高手都是白人。白人吉他手可沒辦法像黑人那樣去玩節奏吉他，但在黑人吉他手裡面可沒幾個有實力按照我的要求去玩音樂，因為有實力的都組了自己的團。

我持續尋找人選，直到現任吉他手佛利·麥克瑞里（Foley McCreary）入團我才滿意。我曾經試過的吉他手包括瑞吉·盧卡斯（他現在已經是大牌唱片製作人了，幫瑪丹娜錄了好幾張唱片）、彼得·柯西（吉他風格很像吉米與馬帝·華特斯），還有一個叫做多明尼克·高蒙的非洲人。

我會跟這個團一起嘗試某個和弦的各種玩法，一首樂曲裡就只用一個和弦，試著讓大家把一些簡單的小東西（例如節奏）練熟。我讓所有團員在整整五分鐘內都只玩一個和弦，但會進行各種改變，

像是用各種不同節奏來玩。打個比方吧，例如艾爾·福斯特用 4/4 拍演奏，恩圖姆·希斯或許是用 6/8

或 7/4 拍，吉他手又用另外一種拍子，或一種完全不同的節奏加進來伴奏。這樣不就是用一個和弦

玩出一狗票細緻的東西了嗎？但音樂其實就像數學，你懂嗎？要算拍、注意時間之類的。除了他們這

樣玩之外，我自己有時候讓他們伴奏，或幫他們伴奏，也跟他們一合奏，鋼琴手、貝斯手則是在不同

段落玩自己的音樂。我和每個團員都必須時時注意其他人在玩些什麼。那時候彼得·柯西為我的團帶

來類似吉米與馬帝·華特斯的風格，就是我想要的，多明尼克帶來的節奏則是很非洲。要是我們這團

能夠繼續下去，一定能玩出很棒的東西，只可惜沒辦法持續。那時候我的身體出太多問題了。

一九七四年我人在巴西聖保羅，開始認真思考退出樂壇。那時候我喝了很多伏特加，還抽了一點

大麻。我從來不抽的，但那段時間我過得很爽，身邊的人又跟我說呼麻超讚。此外我也會吃一些鴉片

類藥物 Percodan，吸的古柯鹼超多。那天我回到飯店房間，身體有一種心臟病發的感覺。我打電話給

櫃檯，他們叫來醫生，還送我去醫院。我的鼻子插了管，身體打著各種點滴。我的團員全都嚇傻了，

大家都以為我會死。我腦海裡也出現一個聲音：幹，我完了。但沒想到這次我又過了一關。幫我安排

巡迴演出大小事的吉姆·羅斯（Jim Rose）跟大家說我很可能只是因為吃太多藥而心悸，隔天就會沒事，

結果我真的好了。那天晚上的演出取消，改排到隔晚。我上臺演出，還玩出屌翻全場的音樂。

所有人都覺得不可思議。前一天我差點就死了，但隔天卻能吹得又猛又棒。我猜這時我在他們眼

裡就像當年我眼裡的菜鳥，總是讓人嚇呆。但只有歷經這種事才能稱得上傳奇人物啦！而且我在巴西

還睡了很多美女。全都是她們自己貼過來，而且我發現每個在床上都超厲害。她們很享受做愛。

從巴西回美國後我們跟賀比·漢考克的團一起在全國各地巡迴演出。賀比的《獵頭者》專輯賣翻了，

年輕黑人族群都很愛他。我們談好要幫他做開場演出。我他媽心裡超不爽的。賀比是個大好人，我也很愛他，但我們巡迴到紐約長島的霍夫斯特拉大學（Hofstra University）去演出卻發生不太愉快的事。

他回到我的化妝間去打招呼，我卻說他不是我的團員，叫他滾。事後回想起來，我很清楚自己只是心裡不爽而已，居然淪落到要幫自己以前的團員開場。但賀比能夠諒解我，後來我們也把這件事談開了。

我跟賀比在全美國各地巡演，每一場演出都超殺。大多數聽眾都是年輕黑人，這是一件好事。這正是我想要的，我終於打入年輕黑人族群。這時候我的樂團演出已經愈來愈火熱，合作愈來愈密切。

但我的髖關節痛到不行，用擴大器演出也開始對我的身心造成影響。我身邊的事物沒有一件不讓我厭煩的，此外我的身體也爛透了。

我們在紐約和其他幾個城市巡演後，我自己到聖路易的一場音樂會演出，我孩子們的媽艾琳也出現在慶功趴上。她完全不顧現場有那麼多我的親友，還有許多樂手，開始對我幹譙。我他媽哭了出來，到現在還記得大家臉上的表情，好像所有人都在想：他什麼時候會把艾琳一拳打趴？但我下不了手，因為我心知肚明，她的痛苦來自於我們養出兩個廢柴兒子，而且她覺得錯在我身上。儘管她的咒罵讓我超尷尬，但我也知道她說的某些事其實沒錯。我會哭是因為我知道有很多事真的只能怪我自己。這件事讓我真他媽難過。

在聖路易與艾琳碰面後，我就病倒了，他們把我送去荷馬・菲利浦斯紀念醫院（Homer G. Phillips Hospital）就醫。我因為胃潰瘍出血，我的朋友威瑟斯醫生（Dr. Weathers）來院裡醫治我。病因是我長期酗酒、嗑藥、吸毒，搞爛了自己的身體。其實病倒前我吐血的問題就已經挺嚴重，但我一直要到去了聖路易才發現情況不對。我本來就常進出醫院，這幾乎是我的生活常態。我才剛剛開刀拿掉喉嚨的

422

一些息肉，又搞到再次住院。本來隔天在芝加哥有一場表演的，現在也只能取消了。

一九七五年夏天，我完成了與賀比一起的巡演，回到紐約，開始認真考慮引退。那一年我先去新港爵士音樂節表演，接著也參加了在中央公園舉辦的薛佛音樂節（Schaefer Music Festival）演出。下一檔已經排好的節目在邁阿密，但我的身體實在撐不住，只好取消。取消的時候我所有團員跟設備都已經在現場，所以那場音樂會的主辦單位還扣住我們的音樂設備，打算要告我們。這件事之後我就決定引退了。這時候我的團員包括鼓手艾爾・福斯特、吉他手彼得・柯西與瑞吉・盧卡斯、貝斯手麥克・韓德森，還有剛剛取代桑尼・佛崔的薩克斯風手山姆・摩里森（Sam Morrison），以及敲擊樂手恩圖姆。我同時也負責鍵盤樂。

我會引退主要是因為健康因素，但另一個因素是我這麼多年來經歷了許多狗皮倒灶的爛事，實在是受夠了。我覺得自己的創作靈感都已經燒乾，內心疲乏，已經玩不出新把戲了。我知道自己需要休息，所以就暫時引退，而且這也是我自從成為專業樂手以來頭一次休息。本來我以為，只要身體健康稍微好轉，我的內心也會不再那麼疲憊。我已經完全受不了繼續進出醫院，拖著蹣跚的腳步上臺下臺。上次我看到那種眼神的時候，我還是個海洛因毒蟲。我不希望別人可憐我。儘管音樂是我這輩子的最愛，但我還是暫時必須放下，直到我找回過去的感覺。

本來我以為自己也許只需要暫時引退半年，但越休息我內心越懷疑：我真的還能回歸樂壇嗎？而且我越是遠離樂壇，我就越深陷於另一個暗黑世界，我的狀況幾乎跟我染上海洛因時一樣爛透了。跟那時候一樣，為了重新振作、清醒起來，回到光明世界，我又走了一條痛苦漫長的路。最後我幾乎花了六年時間才找回自己，而且即使過了六年，我還是懷疑自己真的有辦法回歸。

第十六章

紐約 1975-1980
暫別樂壇：狗屁倒灶的引退生活

一九七五年到一九八○年年初，整整四年多的時間裡，我完全沒有碰小號。有時候我經過會看著它，想要拿起來吹。但過一陣子我連看都不看了。我連想都沒想，因為我正在做其他一些事，而且這些事對我大多沒有好處。不過我還是做了，現在回想起來，做那些事不會讓我有任何罪惡感。

從十二、三歲我就開始玩音樂，從來沒有中斷過。我滿腦子想的，滿心深愛的，還有我人生的目標，都是音樂。我和音樂難分難捨已經有三十六、七年了，未曾間斷，但是到了我四十九歲時我需要暫離音樂，用另一個角度來看待我所做的一切，如此一來才能重頭開始，找回我原來的人生。我沒有不想玩音樂，但我想改變過去玩音樂的方式，而不是以前那些小不拉機的不想玩音樂，但我想改變過去玩音樂的方式，而不是以前那些小不拉機的爵士樂俱樂部。到這時候我已經受夠了那些小俱樂部，因為我的音樂已經發展出不同型態，種種條件都讓我必須轉換表演場地。

我的健康問題也是重要因素，因為我的髖關節始終沒有好轉，所以我愈來愈難像過去那樣把檔期排好排滿。我也很討厭像過去那樣在舞臺上掰咖走路，為了止痛而讓自己變成藥罐子。我他媽快要煩死了。我是個很驕傲的人，對自己的外貌與表現都很有自信。所以我不喜歡自己的身體變爛，也不喜歡看到別人可憐我的眼神。我沒辦法忍受這些，媽的。

424

我只要在俱樂部裡表演個一兩週，就會需要掛病號。像我這樣整晚灌酒、吸毒，跟女人上床，哪有可能創造出自己想要的音樂？想要過糜爛生活，就不可能把音樂搞好。亞提‧蕭（Artie Shaw）跟我說過，「邁爾士，在床上是搞不出第三場音樂會的。」他的意思是，像我這樣亂操自己的身體，最多在演出兩場後就累翻了，如果還要演出第三場的話，那就把打砲當成搞音樂吧。哪個女人不是兩個奶子、一個屁股、一副鮑魚？過沒多久我就覺得沒意思了，因為我已經把大多數的情感投入音樂裡。我之所以沒有喝到爛醉，唯一的理由是我在玩音樂時好像能讓所有的酒精從毛細孔揮發出來。就算灌了一堆酒我好像也從來沒有喝醉過，不過隔天總是會準時在中午十二點嘔吐。有段時間東尼‧威廉斯總是在早上來我家，到了十一點五十五分他會說，「欸，邁爾士，還有五分鐘你就要吐啦！」說完他就離開房間，讓我自己走進浴室裡，在十二點整嘔吐。

另一個因素是，音樂產業說到底就是一門生意，而且競爭激烈、門檻超高，還充滿種族歧視。哥倫比亞公司跟爵士俱樂部老闆們對待我的方式讓我超不爽。他們給錢超小器，好像把樂手都當奴隸，黑人樂手簡直是黑奴。白人樂手一旦走紅，就會被當成皇帝老佛爺般供養著，我他媽就是討厭這種狗屁。而且那些白人能走紅，還不是因為他們從我們黑人身上偷學音樂，處處都模仿黑人？唱片公司卯起來促銷白人寫的那些狗屁，不屑黑人音樂，但他們明明知道那些東西都是從黑人身上偷來的。不過他們根本就不鳥那麼多。那時候唱片公司只想賺錢，我們這些所謂的黑人明星之所以能夠像黑奴般留在「音樂莊園」裡，是為了方便白人明星剝削我們。比起身體的不適，這種病態的產業更讓我感到無法接受，所以在身心俱疲的狀況下我就引退了。

我的投資眼光很精明，而且我退出音樂圈的頭兩年裡面，哥倫比亞公司還是照樣付我錢。我跟公

司達成協議，讓我保有哥倫比亞旗下藝人的身分，最爽的是這讓我繼續有一些版稅收入。七〇年代期間，根據我跟哥倫比亞的合約，我的幾張專輯讓我獲得上百萬美元收入，這還不包括版稅。此外我還有幾個有錢的白人女性朋友，她們絕對不會讓我缺錢花用。在我暫時引退的這四、五年之間，我狂吸古柯鹼（有段時間每天大約花五百美元），找女人來家裡就是要上床。我還有藥癮，狂吃 Percodan、Seconal 這兩種藥，灌起酒來也是不要命，最愛海尼根和干邑白蘭地。我最常吸古柯鹼，但有時候也會把古柯鹼、海洛因混在一起，從腿部打進體內。這種打毒的方式俗稱「快速球」（speedball），知名喜劇演員約翰・貝魯西（John Belushi）就是這樣把自己搞死的。我不常外出，最多只會去哈林區的一些夜店，但去店裡也是繼續吸毒灌酒。那段時期我真是過一天算一天。

我不是那種會自己收拾東西的人，家裡也沒辦法保持乾淨整齊，因為我從來不用做這種事。小時候這種事都由我媽和我姊桃樂絲包辦，後來我爸雇了一個女傭。我自己是會刷牙、洗澡那些的啦，但我從來沒有學著去做其他任何狗屁家事，而且老實說，我連想都不會去想。跟法蘭西絲、西西莉、貝蒂、瑪格麗特與賈姬陸續分手後，我開始自己生活，那些本來在幫我做家事的女傭也不來上工了，我想是因為我喝酒吸毒後常常發瘋。可能她們害怕和我獨處吧。我偶爾還是可以找女傭來幫忙，但沒半個長久固定的，因為幫我收拾東西還真是他媽的苦差事。屋子裡像被炸彈炸過，到處是衣褲、水槽裡一堆碗盤、滿地雜誌報紙，哪裡都看得到啤酒罐跟垃圾。蟑螂都可以開轟趴了。有時候我可以找到人來幫忙，或某個女朋友會幫我收拾，但家裡大多髒兮兮，看起來陰陰沉沉、烏漆墨黑，簡直像地牢。

我從來不管那麼多，所以根本就完全不鳥這種事，唯一的例外是少數我清醒的時候。我跟外界的聯繫只剩下看電視，家裡電視從來不關的，此外就是我簡直像在隱居，很少出門。我跟外界的聯繫只剩下看電視，家裡電視從來不關的，此外就是我

讀的那些報紙和雜誌。偶爾有些朋友會來看我過得好不好，像是馬克斯·洛屈、傑克·狄強奈、我前女友賈姬、艾爾·福斯特、吉爾·伊文斯（艾爾跟吉爾是我最常見的兩個人）、迪吉·葛拉斯彼、賀比·漢考克、朗·卡特、東尼·威廉斯、菲力·喬·瓊斯、理查·普萊爾，還有西西莉·泰森。我透過他們得知許多外界的消息，但有時候我不讓他們進我家。

這段期間我又換了幾個經紀人。我雇用了馬克·羅斯邦（Mark Rothbaum），他曾短暫當過我前任經紀人尼爾·瑞宣（Neil Reshen）的手下一陣子，後來自己當上了鄉村歌手威利·尼爾森（Willie Nelson）的經紀人。我的巡演經紀人吉姆·羅斯還在幫我工作，但我暫離樂壇沒多久後，最常幫我打理大小事務兼跑腿的，是一個叫做艾瑞克·恩格斯（Eric Engles）的年輕黑人。我是透過艾瑞克的媽媽認識他的，引退那幾年他大多跟我待在一起。如果我自己沒煮，或任何女友都沒有幫我煮東西吃，艾瑞克會去我朋友霍華·強生（Howard Johnson）開的地窖俱樂部幫我買一些炸雞。沒有艾瑞克還真是不行，因為那段期間我曾有超過半年沒有出過門。

常有老朋友過來看看我的生活怎樣，我想他們應該都被嚇到。大家都沒說些什麼，我想是因為怕被我轟出去吧。他們如果敢廢話，真的會被我轟出去。沒多久後我那些音樂界的老朋友不再過來了，因為常吃閉門羹。他們也覺得超不爽，受夠了我的狗屁，所以乾脆不來了。他們聽到很多傳言，說什麼我又變成毒蟲，其實不能算是傳言，因為我真的是毒蟲啊。音樂在我生命中的地位被打砲、吸毒取代，而且我卯起來打砲、吸毒，從早到晚沒停過。

這段時期我跟太多女人在一起過，多到大部分我都忘記了，連名字都記不起來。今天如果我在路上遇到她們，我看其中大概有十之八九我都會認不出來。她們都只是去我家過夜，隔天就走了，不再

聯絡。對我來講她們大多只是模糊的記憶。引退時期尾聲，西西莉‧泰森又跟我談起了戀愛，不過在這之前我們一直都維持著朋友的關係，我三不五時也會跟她見面。賈姬會回來看我過得好不好，但她不再是我的女朋友了，我們只是好朋友而已。

當時我很喜歡在床上做一些特別的事，有時候還搞多P，這對某些人來講可能叫做性變態吧。有時候我不跟女人上床，只是看著她們做出各種動作。說實話，這讓我很爽。我會感到很興奮，而且在這段頹廢的時期，我真的很喜歡那種興奮的感覺。

我知道有些讀者可能會覺得我大概是厭女或者瘋了。我才沒有厭女，我喜歡女人啊！可能就是太喜歡了。我喜歡跟女人在一起，跟她們做男人會偷偷幻想著跟美女做的各種事，現在還是喜歡。大多數男人只能想想而已，那只是他們的性幻想，但卻是我真實生活的一部分。很多女人也會這樣幻想啊！像是同時跟好幾個帥哥或美女上床，做那些她們只曾經幻想過的事情。我只是把我的想像給實現，滿足了我大多數私密的慾望而已！我把房門關起來做那些事，又沒有傷害任何人，而且跟我做那些事的女人也很喜歡，搞不好還比我更爽咧！

我知道這種言論在性保守的國家會讓很多人不爽，而美國就是那種國家。我也知道大多數人會覺得我犯下了褻瀆上帝的罪孽。但我的看法就不一樣。我爽過了，而且我也完全不後悔。還有我自己的良心也不會過不去。我承認，這種癖好可能跟我吸太多古柯鹼有關，因為吸毒的人會想上床，必須滿足強烈的性慾。但過一陣子之後，只要性慾滿足了，那些事情就會開始變得像是例行公事，幹起來非常乏味。

很多人以為我瘋了，或者我已經在崩潰邊緣，快要失控。即使家人都很擔心我。我跟兒子們的

428

關係本來就不好，但在這段時間更是跌落谷底，尤其是我的長子格里哥利——這時他已經改名為拉曼（Rahman）。他常常惹事被捕，基本上就是個混蛋，只會讓我難過而已。我知道他愛我，而真的很想向我看齊。他嘗試過吹小號，但技巧實在太爛，吹出來的聲音像在殺雞，我總是受不了，大聲叫他停手。他常跟我吵架，而且我也知道自己是個毒蟲，對他來講不是什麼好榜樣。我不是個好我爸，而且我本來就沒想要當什麼模範我爸，從來沒想過。

一九七八年我曾短暫被丟進看守所，理由是沒有善盡扶養責任。這次害我蹲牢房的人是瑪格麗特，因為我沒有把艾林的生活費給她。我付了一萬美元幫自己贖身，而且之後再也不敢不給錢了。過去幾年來艾林都待在我身邊，我巡演時也跟著，這讓我可以全心全力照顧他。

沒吸古柯鹼時我很沒耐性，常常發脾氣，看什麼事都不爽。要我戒掉實在辦不到。這幾年我完全不聽音樂也不讀書。所以我只會吸古柯鹼，想睡覺時就吸到煩了，然後就吃一顆安眠藥。但就算吃了藥我也不想睡，所以我會在凌晨四點出門逛大街，簡直像狼人或吸血鬼德古拉。我會到那種半夜開店的地方，繼續吸古柯鹼，然後看那些半夜出來鬼混的王八蛋看膩了就離開。回家時身邊帶個女人，再吸一點古柯鹼，吃一顆安眠藥。我還是沒睡，整夜不安躁動。我一個人好像可以分化成四個人：因為我是雙子座，沒吸古柯鹼是兩個人，有吸也是兩個。看鏡子時我他媽好像在看電影，而且還是恐怖片。在鏡子裡我可以清楚看到自己的四張臉。眼前看見幻影，耳朵開始幻聽。這是怎麼回事？因為我四天沒睡，然後另外兩個分辨不出來。看鏡子時我他媽好像在看電影，而且還是恐怖片。在鏡子裡我可以清楚看到自己的四張臉。眼前看見幻影，耳朵開始幻聽。這是怎麼回事？因為我四天沒睡，然後卯起來嗑藥吸毒啊！

當年我做了很多狗屁倒灶的怪事，多到講都講不完，我就說個兩件就好。記得我有一天真的吸毒

吸太多了，整個人變得神經兮兮，晚上又不睡覺。我開著法拉利在西區大道上狂飆，經過了一輛輛裡面坐著巡警的警車。他們都知道那是我，只要是我家附近的警察都知道，所以他們會對我喊話。結果我開車開到離他們兩條街時突然發神經，以為他們想用陰謀詭計把我逮進牢裡。

我看著車內門板上的凹槽，居然發現一些白粉。我從來不會把古柯鹼帶出門，擺在身上的。那時候是冬天，其實那些白粉只是從窗外飄進來的白雪。我慌了，把車停在大馬路上，衝進西區大道的一間樓房裡找門房，但找不到。我衝進電梯，搭電梯到七樓，然後躲在垃圾儲藏室。我待在那裡面好幾個小時，我的法拉利就這樣停在西區大道上，連鑰匙都沒拔掉。過了好一陣子我才回過神來，回到街上後我發現車還停在那裡。

後來我又幹了一次同樣的蠢事，這次電梯裡有個女人。結果我以為自己還在跑車裡，所以我對她說，「賤貨！妳在我的車裡幹嘛！」我甩了她一巴掌後就衝出那一棟樓房。吸太多毒就是會害你幹一堆這種狗屁怪事。結果她報警逮捕我，警方把我丟進羅斯福醫院（Roosevelt Hospital）的精神科病房，過了幾天才放我走。

另一件怪事跟某個毒販有關。她是個白人女性，有時候家裡沒別人可以幫忙跑腿，我會自己去她那裡買貨。那次我剛好身上沒錢，所以問她可不可以讓我賒帳。我從來沒欠她錢的，而且又是她的大戶，沒想到她居然對我說，「沒錢就沒貨，邁爾士。」我跟她盧了半天，她就是不讓步。所以我就躺在她床上，開始脫電話來她家，跟她說她男友已經上樓了。我又求她一次，她還是不肯。後來門房打衣服。我知道她男友很清楚，跟我上過床的女人可以說不計其數，如果他看到我脫光光躺在床上，會

怎麼想？我想應該換她要求我離開了吧？我就躺在那裡，一手握著我的大鵰，另一手伸出去等著拿毒品，咧嘴燦笑，因為我知道她一定會給我，而且她也真的給我了。給是給了，但在我走出門的路上她開始問候我祖宗八代，等到電梯打開，她男友經過我身邊，露出一種奇怪的表情，臉上好像寫著，「你這黑鬼上了我馬子喔？」事後我再也沒去找她買貨了。

過一陣子這些狗屁讓我感到受夠了。一直有人占我便宜，讓人真他媽不爽。像我這樣隨時都吸嗨了，就會開始有一堆人來跟我揩油。我曾經聽過有些人吸了太多古柯鹼後就掛了，但我倒是沒想過自己會那樣。到後來我那些老朋友都不來看我了，只有馬克斯和迪吉除外吧，他們還是會來看看我過得好不好。然後我開始想念那些老朋友，想念往年的時光，想念我們一起玩的音樂。有一天我還把那些老朋友的照片擺在我家的各個角落，有萊鳥、柯川、迪吉、馬克斯他們幾個。

大約在一九七八年吧，唱片製作人喬治‧巴特勒（George Butler）從藍調唱片跳槽哥倫比亞，然後開始打電話給我，來我家串門子。我離開後哥倫比亞公司有了些改變。這時候克萊夫‧戴維斯已經離開了，總裁換成了華特‧葉尼科夫（Walter Yetnikoff），公司的爵士部門主管則是布魯斯‧倫德沃爾（Bruce Lundvall）。也有一些我本來就共事過的人還在公司，像是提歐‧馬塞羅。一開始喬治說他可以勸我回到樂壇的時候，很多人都說，沒用啦！他們不相信我會再玩音樂。但喬治把勸我回歸這件事當成自己的使命。這可不是簡單的差事，因為本來我可是連鳥都不鳥他，我想他應該也覺得我不會回去了吧。但那傢伙真是個硬派，而且每次來我家或打電話過來時，都可以跟我聊得很愉快。

有時候我們就只是坐在那裡一起看電視，壓根就沒開口聊天。

喬治跟多年以來在我身邊打轉的那些人很不一樣。他個性保守，是個音樂學博士。他是那種像老

學究的傢伙，既含蓄又低調。但他是個黑人，而且看起來就很誠懇，也非常喜歡我以前玩的那些音樂。

有時候我們聊著聊著，就會談起接下來我要玩什麼音樂。起初我不想聊音樂，但他越是來找我，我就越是開始思考這件事。直到某一天我居然坐到鋼琴前面去亂彈一番，彈出幾個和弦來。感覺很爽啊！所以我再度開始思考音樂的時間也就漸漸愈來愈多了。

大概在同一時期，西西莉‧泰森又開始來找我。自從我引退後她就一直有來找我，但從這時候開始她來得更頻繁了。我們倆真的可以說是心心相映。每次我過得不太好，我生病、狀況很差時，她似乎都能感應到。只要我病倒了她就會出現，因為她感覺得到我出狀況了。就連那次我在布魯克林中槍，她說她也知道我出事了。在跟貝蒂離婚後我總是對自己說，如果真的有一天我要跟誰結婚，那個人一定會是西西莉。她開始常來找我，我也不再跟其他女人在一起。她幫我把那些來我家裡混的傢伙趕走，她在各方面保護我，開始盯著我有沒有吃得健康點，有沒有少喝點酒。她幫我擺脫古柯鹼。她帶很多健康的食物、大量蔬菜來給我吃，也弄很多果汁給我喝。她把針灸療法介紹給我，讓我的髖關節能夠痊癒。突然間我的腦袋變得比較清醒了，就這樣我才能夠開始重新思考音樂。

西西莉也幫助我看出自己具有一種容易成癮的性格，如果我因為跟朋友鬼混就非吸毒不可，那我就永遠也擺脫不了毒品了。這我了解，但我偶爾還是會吸古柯鹼。不過，在她的幫助之下至少我已經把用量大幅減低了。我開始喝蘭姆酒加可口可樂，不再猛灌干邑白蘭地，不過還是多喝了一陣子海尼根啤酒才戒掉。西西莉甚至幫我戒掉菸癮，她讓我知道抽菸跟吸毒沒兩樣。她說她不喜歡親我時還聞到我嘴裡的濃濃菸味。她說如果我不戒菸，就不再親我，所以我就戒啦。

另一個讓我重返樂壇的重要理由，是我外甥文森‧威爾朋（Vincent Wilburn），他是我姊的兒子。

文森大概七歲時，我送給他一套鼓，從此他就愛上了打鼓。到了他大概九歲時，某次我們巡演到芝加哥，我讓他跟著我和樂團一起演出。即使只是個九歲小孩，他的表現已經算是不錯了。高中畢業後，他到芝加哥音樂學院（Chicago Conservatory of Music）就讀。所以文森大半輩子都全心投入音樂，他媽桃樂絲還曾抱怨他老是跟朋友泡在地下室玩音樂。我說，妳就別管他吧，我自己當年還不是一樣？

偶爾我還會打電話給他，要他打鼓讓我透過話筒收聽。他真是很厲害啊，不過我總是會給他一些建議，要他該注意哪些地方，別犯哪些錯。後來在我暫時引退的那四年多期間，文森來紐約跟我一起住。他還是纏著我，要我用小號吹一些東西給他聽，為他示範這個，示範那個。那時候我根本不想玩音樂，所以我總是跟他說，「不了，文森，我不想。」但他還是一直盧我。「邁爾士舅舅，」連加入我的團了都還是這樣叫我，「你怎麼不吹點什麼來給我聽聽？」有時候他真的會盧到我超不爽，但每次他到我家來還是都會在我面前玩音樂，而我也很期待他來找我。

戒藥戒毒真是差點要了我的命，但最後我還是辦到了，因為只要我下定決心做一件事，就會有超強的意志力。就是這樣我才沒掛掉。這也是我從我爸媽身上遺傳而來的個性。我讓自己休息一段時間，雖然過得很慘很痛苦，但也爽夠了，接著我就準備好要重返樂壇，看看我還是不是跟以前一樣屌。我知道自己寶刀未老，至少我感覺到我的實力一直都在，沒有消失過，只是不能完全確定。我對自己的實力有信心，也相信自己有繼續走下去的意志力。那幾年之間甚至有人說我已經被遺忘了。有些人開始說我沒用了，不會在意那些狗屁。

我真的很有自信，相信我有實力玩出不一樣的音樂。我從來不覺得自己有什麼做不到的，尤其是在音樂這方面。我很清楚，只要我想要，就可以重拾小號，因為我的小號跟我的雙眼、雙手一樣，已是

經成為我身體的一部分。我知道我曾把音樂玩得屌翻天，所以要恢復那種狀態並不容易，要慢慢來。我也知道，因為實在太久沒有吹小號，我的唇功已經沒有以前靈活。想要變成跟引退前一樣厲害，我需要時間。不過，當我在一九八〇年年初打那通電話給喬治‧巴特勒的時候，我是已經準備好了。

第十七章 紐約、波士頓、歐洲 1980-1983

重拾小號：中風、肺炎與爵士樂壇的低迷

我決定重返樂壇，但那時候我並沒有團員，一開始只剩下鼓手艾爾·福斯特和吉他手彼得·柯西兩個。回歸後該玩哪一種音樂呢？我跟艾爾花了很多時間聊這件事。我腦海裡是已經有一些概念沒錯，但想要確定行不行得通，還是得要先組個樂團來聽聽看。我知道我不能夠繼續玩引退前的那些老套，但我也很清楚自己已經回不去了，沒辦法去玩老派爵士樂。就連要找誰當團員，我都沒有概念，因為引退那幾年我完全沒有聽音樂，所以我壓根不知道誰還在樂壇上，還有這時候樂壇有哪些屌咖。我完全沒概念，但我一點也不擔心，因為這種事往往不是問題，船到橋頭自然直。我跟喬治·巴特勒說，剛開始我要做的事情之一，就是去聽幾場樂團的預演活動，聽聽看這時候大家都玩些什麼。喬治會擔任我在哥倫比亞唱片的製作人，因為我已經受夠提歐·馬塞羅了。我說我只想跟喬治一起搞音樂，大家也都同意。而且喬治也跟我保證，不管我在錄音室裡面玩些什麼，他都不會干涉。他完全信任我的音樂鑑賞力和品味，而且我也很期待重回錄音室。我們約定在一九八〇年初春進錄音室開錄。

那時候我在一九七六年簽的約還沒走完，但我想跟公司重談一個新約，但公司不同意。還有，儘管我跟公司談好一個重回錄音室的日期，但對於我是不是會在那天現身開工，很多人都抱持懷疑態度。引退那段時間其實也有其他人想勸我回去錄製一些東西，但沒人辦到，而且過了一陣子我甚至不再跟

他們講話，所以他們索性不再來找我。他們對我的看法是，就算跟我簽了合約，我也不見得會履行，會準時出現。他們都說自己要眼見為憑，一定要等到看見我本人在錄音室裡出現了，才會相信。喬治盧我盧了很久才成功，幾乎花了一年時間。等到我決定回歸樂壇了，喬治要哥倫比亞公司送我一架又大又美的山葉鋼琴當禮物，山葉派人把鋼琴運來我位於西七十七街的家裡。那鋼琴真是漂亮啊，我曾經用它來作曲，但這禮物最荒謬的地方是，我的團早就不用鋼琴，而是用電鋼琴了。我的團裡甚至沒有任何鋼琴手。但我還是喜歡這禮物，那鋼琴是很棒的樂器。

我外甥文森‧威爾朋在四月從芝加哥帶他的一些朋友來跟我演奏，包括蘭迪‧霍爾（Randy Hall）、羅伯‧艾文（Robert Irving）與費爾頓‧克魯斯（Felton Crews）。他們一直待到那年六月，跟我一起錄製了《小喇叭手》（The Man with the Horn）專輯，文森為其中幾首曲子擔任鼓手。這張專輯的薩克斯風手跟我以前的鋼琴手比爾‧伊文斯同名同姓，是另一個薩克斯風手大衛‧李柏曼（Dave Liebman）介紹給我的。比爾是個錄音室樂手，後來成為我的樂團成員。比爾的薩克斯風技巧是大衛調教出來的，所以大衛說他的學生比爾很厲害，我就叫他把人帶過來。從以前到現在，我找樂手的方式都是靠人推薦，而且我尤其信任那些跟我一起演奏過的樂手。他們都會知道我想要怎樣的人選，對樂手有哪些要求。

我們找安琪拉‧波菲（Angela Bofill）來跟蘭迪‧霍爾合唱，專輯的同名歌曲〈小喇叭手〉還有另外一首是蘭迪與羅伯‧艾文合寫的。這張專輯裡有三首曲子是獻給我認識的三位女性，曲名分別是〈阿依達〉（Aida）、〈烏蘇拉〉（Ursula），還有為我前妻貝蒂寫的〈後座的貝蒂〉（Back Seat Betty）。聽這三首曲子就能知道我對她們有什麼感覺。另外還有一首也是我寫的。專輯製作開

始很順利進行後，我心軟了，又讓提歐‧馬塞羅回來，我想就是他找來吉他手貝瑞‧芬內提（Barry Finnerty）跟敲擊樂手山米‧菲格羅亞（Sammy Figueroa）。我對這兩位樂手完全不了解，但曾聽說我喜歡的放克女王夏卡康（Chaka Khan）也曾找山米幫她的專輯伴奏，我也喜歡他在那專輯裡的表現。

所以提歐就打電話把他叫過來。印象中，山米剛剛到錄音室時過來找我，跟我講話，我只跟他說了一句：「演奏就好，別廢話。」他跟我說他的鼓要先調音，我又跟他說一遍，直接演奏就好了。他說，「不過，邁爾士，如果不把音調好，我的鼓音會很難聽，我才不要那樣打鼓咧。」所以在他演奏後我就雇用他了。剛開始我嘴巴的技巧還沒有恢復，因為實在太久沒吹了，所以我開始用弱音器。某天有人把我的弱音器藏了起來，我想應該是山米，因為他老是想要勸我不要用弱音器吹奏。一開始我真的超慘，但過了一陣子，就算沒有弱音器我也吹得很順。

跟這個團合作讓我又重新開始玩音樂。引退的那幾年裡面我腦海裡不會浮現任何旋律，因為我完全不讓自己去思考音樂。不過，在跟這些傢伙一起進錄音室以後，我的腦海又開始浮現旋律了，那種感覺真的很爽。而且這也讓我發現，雖然我已經快要五年沒吹小號了，但完全沒荒廢。幾十年來靠演奏經驗累積出來的實力都還在，小號還是有辦法跟我融為一體，我還是知道怎樣用小號玩音樂。我唯一需要加強的就是把技巧找回來，讓我的唇功變得跟以前一樣厲害。

跟文森和他的朋友們錄完音之後，我知道只有文森、比爾‧伊文斯和巴比‧艾文適合當我的團員。而且在聽了我們的錄音後，我發現我們還需要加入別的元素，需要另一種音樂才能讓專輯更完整。儘管在錄音室裡錄了那麼久，但我卻只把其中兩首曲子收錄在專輯裡。並不是因為他們不是好樂手，說真的他們都是。只是我需要別的東西才能滿足，才能做出我想要的音樂。所以我打電話叫艾爾‧福斯

特來打鼓，比爾‧伊文斯則是介紹馬克思‧米勒過來。除了比爾，我也把山米‧菲格羅亞和貝瑞‧芬內提留了下來，然後就開始在我家裡排練。

排練很順利，大家都能照我想的方式去玩音樂，但在排練專輯最後一首曲子時貝瑞‧芬內提卻走鐘了。我不愛貝瑞用吉他玩出來的狗屁，所以我叫他別那樣，但他繼續自己玩自己的。這樣搞了幾次後，我叫他去錄音室外找地方自己玩個過癮，然後回來照我想要的方式繼續錄音。說真的，貝瑞也算是個屁咖，但偏偏意見超多，而且不喜歡照別人的命令辦事。他出去了一下，回來後我們重新排練，結果他彈的東西還是一樣，所以我叫他別彈。

他開始跟我唧唧歪歪，說什麼我會害他被電死，因為他玩的是電吉他。所以我說，「電你媽的屁。我叫你不要彈那和弦，他媽的，意思就是叫你不要彈，但如果你非彈不可，像我講的，就到街上去彈個夠。」我一邊說他一邊被我嚇得屁滾尿流。隔天我們再去錄音室時我把團裡的吉他手換成了麥克‧史騰（Mike Stern）。我想是薩克斯風手比爾‧伊文斯介紹來的吧。所以，在《小喇叭手》專輯裡他是除了貝瑞‧芬內提之外的另一位吉他手，而且錄完專輯後他繼續留在我的樂團裡。

我很喜歡這個團玩出來的音樂，但覺得我需要的是另一種敲擊樂手，所以就把山米換掉，找了來自馬丁尼克島的米諾‧席內呂（Mino Cinélu）。米諾那傢伙長得漂漂亮亮的，膚色淡棕，留著一頭捲髮，我猜應該一堆女人超哈他吧。但我很喜歡他玩音樂的方式，所以他那些狗屁事我都忍下來了。我認識米諾的地方是紐約的一家夜店，叫做米凱爾酒吧（Mikell's）。經營這酒吧的是夫妻檔麥克與派翠西亞（Mike and Pat Mikell），麥克是黑人，派翠西雅是膚色赤褐的義大利裔好女人，詹姆斯‧包德溫的弟弟大衛（David Baldwin）在那裡當了很多年的酒保。酒吧在哥倫布大道（Columbus Avenue）與九十七

街交叉口，店裡總是有很棒的音樂，尤其是週末。那酒吧裡的音樂常常屌到嚇死人，出乎所有人意料。

記得某晚我這邊沒有演出，就去那裡坐一坐，結果史提夫·汪達跟著小號手修·馬塞凱拉一起走進來，兩個人在店裡坐到快天亮。史萊·史東如果有去紐約也會去捧場，修則是會在那裡演奏。一九八一年五月我第一次在米凱爾酒吧聽見米諾的演奏，那時候他待的樂團叫做「有禮貌的喬登與夥伴」（Civily Jordon and Folk）。更早之前我也是在那裡聽到吉他手康乃爾·杜普雷的演奏，所以就找他去錄我那一張獻給艾靈頓公爵的《迎頭趕上》專輯，那時候康乃爾是「有料」樂團（Stuff）的成員，那也是個很屌的團體。總之，等到米諾入團後，我們的演出才開始完美搭配，我一聽就知道這個團很有搞頭。

一九八〇年的夏天，曾在我的團裡當鋼琴手的比爾·伊文斯去世了。他的死讓我真他媽難過到不行，因為他死的時候已經變成毒蟲了，我想他是死於吸毒帶來的各種併發症。比爾死的前一年，查爾斯·明格斯才先走一步，所以我一堆朋友都紛紛走了。有時候我會覺得我們這些老派樂手已經剩下沒幾個，但我試著不讓自己去回想以前那段日子，因為我覺得如果我想要保持年輕，就得要拋開過去。

雖然用量已經大幅減少，但這時候我其實還沒完全戒毒。如果我想要嗨一波，我最喜歡的方式是喝香檳、啤酒、干邑白蘭地或者吸古柯鹼。這些東西我真的很愛。但我心裡清楚得很，總有一天我必須把這些都戒掉，因為醫生已經跟我說過了，我的身體有一狗票問題，甚至也有糖尿病。糖尿病患絕對不能喝酒。很快我就必須激底戒酒戒毒。不過，雖說我很清楚，但情感上還是沒有做好準備。

一九八一年春天，我覺得已經準備好公開表演了，樂團也是。不只我自己準備好了，樂團也是。所以我打電話給經紀人馬克·羅斯邦，要他幫我聯絡在波士頓搞音樂活動的佛瑞迪·泰勒（Freddie Taylor），讓佛瑞迪幫我們在劍橋市的小間夜店奇克斯俱樂部（Kix）預訂一個檔期。在這之前我已經同意幫喬治·

韋恩主辦的新港爵士音樂節演出，時間是七月的第一個週末。所以我們可以用六月底那四天在奇克斯的演出好好熱身。我還必須找一組巡演工作人員。引退前我身邊已經有一組幹練的人馬，包括吉姆·羅斯與克里斯·墨菲（Chris Murphy）。若是要上路巡演，一組幹練的工作人員幾乎跟樂團本身一樣不可或缺，因為有很多瑣碎的狗屁都是樂手不屑理會的，像是把一切都安排妥當啦，或是確保活動的每個環節進行順利，讓樂手專心搞音樂。在我暫時引退那幾年間吉姆以開小黃維生，他剛好載到某個黑人女樂迷，聽她說我要去新港演出了，所以就打電話給馬克，而馬克也剛好要找他。我向來都認為吉姆是我最棒的一個巡演經理，我引退期間他也曾去看過我兩次，但最後我還是跟他失聯了。聽到他願意回來真是讓我鬆了一大口氣。克里斯一樣是開計程車維生，這時候他也回來了。看到這兩個都是留長髮的傢伙時，我都走過去抱抱他們，他們能夠回來讓我非常開心。

我買了一輛全新的法拉利 308 GTSI 敞篷雙門跑車，是鮮黃色的。我開車載著吉姆一起北上波士頓，克里斯則是開著卡車載設備過去。吉姆跟我離開我家時，我們先吸了一點古柯鹼，等到過了喬治·華盛頓橋大橋（George Washington Bridge），車子開得橫衝直撞。我拼命催速，催到吉姆有點害怕。但這時候我發現自己終於開始對古柯鹼失去興趣，到了波士頓我不斷把古柯鹼都送給別人，有人要我一起吸也被我拒絕。我就是這樣知道自己戰勝了古柯鹼。

我的團員都已經搭飛機到波士頓，但我希望大家都能親眼看見我開著法拉利新車抵達表演場地。即使我住的地方跟奇克斯只隔著一條街，每晚我大可以走到對面去演出就好，但我還是都開車過去，因為我要他們都知道，我這次真的是帥氣回歸了。有時候要耍帥也不會有人少一塊肉。

我的團員有馬克思·米勒、麥克·史騰、比爾·伊文斯、艾爾·福斯特，還有米諾·席內呂，大

家都能配合得很好。我們第一晚演出時，俱樂部外大排長龍，但很多人只是去看我是不是真的會現身演出。到了我真的上臺後，整個地方就爆滿了，店裡到處是人。我出現時，我開始吹奏時都有人哭出來。

那場面真是厲害。某晚有個身材矮小又跛腳的黑人腦麻患者在臺下坐在輪椅上。他看起來大概三十五歲，但我還是不能確定他的年紀。我吹了一首藍調樂曲，他就坐在舞臺前面。我是為他吹的，因為我知道他一定聽得出那首藍調是什麼。獨奏到一半時我看著那傢伙的眼睛，發現他在哭。他伸出顫抖的萎縮手臂，用抖動的手摸一下我的小號，好像在幫我的樂器，在幫我祈福。媽的，我的情緒差點當場失控，我幾乎崩潰痛哭。我想要跟那傢伙見個面，講幾句話，但等到我下臺時發現他已經跟著別人一起走了。說真的，如果是不認識的人，雖然沒辦法見上一面，我從來不會感到難過遺憾，更何況他又是個男的。但我真的很想跟他說，他那一摸對我來講有多大的意義。我很清楚，能夠像他那樣伸手摸我的小號，他一定是我的知己。這對我來講意義重大，所以我想跟他說聲謝謝，因為這一條返回樂壇的路還真他媽辛苦。他幾乎像是在跟我說：沒事了，你吹的小號樂曲還是跟以前一樣又屌又強勁。我真的很需要這種鼓勵，在那當下我真的很需要，才能繼續走下去。

印象中那四晚在波士頓的演出酬勞是一晚一萬五千美元，這對於只能容納大約四百二十五人的俱樂部來講已經是一筆可觀的數字。我們一晚演出兩場，也讓俱樂部賺到錢。然後我們就回到紐約市去參加新港爵士音樂節的演出，地點在艾佛瑞・費雪音樂廳（Avery Fisher Hall）。很多樂評不喜歡我們的那一次演出，還說我吹奏的時間不夠長。但話說回來，喜歡我們的人也不少啊，就連史蒂芬也是。這次音樂節演出讓我們削了一筆，印象中才兩場演出就賺了大概九萬美元。兩場演出的票都賣光了，大家都覺得很高興。到了九月我們去日本演出，八場表演總共拿到七十萬美元，而且所有交通、食宿

費用都是主辦單位負擔。那一趟演出讓我們都很享受，大家都有好表現，而且日本的樂迷也很喜歡我們玩的音樂。

一九八一年秋天，哥倫比亞推出了《小喇叭手》專輯，儘管唱片賣得很好，但樂評全都不喜歡我們的音樂。他們說我的小號聽起來很弱，還說「根本還沒回魂，實力跟以前差一大截」。但我知道自己的唇功還需要一陣子才能夠完全恢復。吹奏時我感覺得到每一天都有起色，而且我又每天練習。但哥倫比亞公司覺得我有可能不會繼續待太久，所以派人錄下我的每一場現場演出，這我也沒意見。不過我很清楚，除非是被健康問題拖累，否則我是不會退休的。感覺起來我的身體狀況比以前好多了，不過這也只是感覺而已，根本不算數。

那一年夏天西西莉·泰森只要來到紐約，大多來住我家。她在加州馬里布有個房子，就在海邊，另外在紐約長島蒙托克（Montauk）的葛尼濱海渡假村（Gurney's）也有地方可以住。自從上次我們分手後，西西莉已經變成大明星，拍了一堆電影，賺了很多錢，而且名氣可能比我還大。但我對她也有點影響，像是一九七四年上映的電影《珍·彼特曼的自傳》（The Autobiography of Miss Jane Pittman）由她主演，在片裡她講話的音調就是模仿我的聲音，我說話的方式。總之，每次來紐約她都會住我家。

一九八一年感恩節當天，我跟西西莉辦了婚禮，地點在比爾·寇斯比的麻州家裡，儀式由曾經當過牧師的政治家安德魯·楊（Andrew Young）主持。到場觀禮的人有馬克斯·洛屈、迪吉、喜劇演員迪克·格里哥利（Dick Gregory），還有少數幾人，像是我的經紀人馬克·羅斯邦。婚禮很棒，但如果看看我在照片裡的模樣，會發現其實我病懨懨的。我的臉色灰白，像是快死的人。西西莉也看出來了，我還跟她說覺得自己隨時可能掛掉。那年夏天我在腿上打了一些毒品，把身體搞爛了。那時候

442

我只要在紐約，每週就會有幾次去紐約醫院（New York Hospital）找菲利浦・威爾遜醫生（Dr. Philip Wilson）去做物理治療，也會去看西西莉介紹給我的秦醫生8，讓他開中藥給我吃，也幫我針灸。我還是每天抽三、四包菸。某天威爾遜醫生直接問我：你還想活下去嗎？我說，「我想，我還想活下去。」

所以他說，「好吧，邁爾士，如果你想活下去就得要把所有壞習慣都戒掉，包括戒菸。」他不斷告誡我，但我還是繼續抽菸、喝酒，樣樣都來。

婚後我還是跟某個我只認識五天的女人上了床，因為我覺得西西莉無法引發我的性趣。她是我敬重的女人，我也覺得我們是好朋友，但既然她對我來講沒有性趣，我就得從別人身上獲得滿足。

一九八二年一月，西西莉到非洲去幫國務院拍影片。她走了以後我開始灌酒灌得有點凶。這時候我已經不吸古柯鹼，毒是戒了但卻卯起來喝啤酒。我的右手就因為中風而癱瘓。我說這叫做中風，但有些人說這是「蜜月症候群」，意思是蜜月期間男人讓女人枕著他的手臂睡覺，把整隻手壓得血液無法循環，導致神經受損。我實在不知道這是怎麼一回事，總之西西莉出國後某天晚上，我伸手出去拿菸，但卻沒辦法把手掌打開。我被嚇得差點屁滾尿流。我說，「他媽的，是怎樣啊？」我可以做握拳的動作，但卻感覺到手掌跟手指完全僵硬，無法彎曲。西西莉說，她在歐洲就感覺到我出事了，而且的確沒錯，她還打電話回來給我問我哪裡出了問題。我跟她說，我的手掌、手指廢了，無法動彈。她跟我說這症狀聽起來就像中風，所以她就回來了。

我早該知道自己身體出了狀況，因為一直覺得不舒服，而且血尿的問題很嚴重。從日本表演完回國後，我染上了肺炎，而且搭了整整二十四小時的飛機，改回紐約錄製電視節目《週六夜現場》（Saturday Night Live）。我還記得上節目前馬克思・米勒問我，「你身上哪裡痛？」我回答他，「你

該問哪裡不痛！」我覺得自己病得快掛了，而且有一種強烈的感覺：如果我坐下，一定會爬不起來。我猜大家都覺得我瘋了吧，但我只是為了要讓自己能夠撐住，而且我只想得到這個方式。上完電視節目後我開始覺得手掌、手指出現麻木的感覺。我早該去看醫生，但我沒有。所以不管是不是中風，因為出了那次狀況，再加上醫生不斷警告我，西西莉也說不戒菸就不跟我親嘴，總之我就狠下心來把所有壞習慣都停掉了，就像當年我戒除海洛因一樣。乾乾脆脆地戒酒戒菸。

那時候是一九八二年，醫生跟我說在接下來的六個月內如果我做愛的話，可能會二度中風。這真他媽困難，因為誰能讓自己的老二憋著不勃起？對我來講做愛也是啊，「性致」來了我哪有辦法控制？這真如果性致來了我不能馬上行動，那就會失去性慾。我也是很無奈，沒有別的辦法，而且西西莉也跟我說，「如果你不想做，我可以等。」所以她等了六個月。

這段期間我還是很虛弱，沒辦法表演。我甚至沒有足夠的力氣好好排尿，常常搞到尿液從我的大腿往下流。秦醫生用中藥醫治我，說可以在大概六個月內把我的身體從上到下清理乾淨。我開始吃中藥，排出各種髒東西，像是黏液之類的。秦醫生還說吃中藥吃六個月後我的性慾就會恢復。我說，「屁啦，」但只是在心裡說說而已。但他說的沒錯，六個月後我真的又開始有性慾了。但不知道為什麼這段期間我的頭髮都掉光了，讓我他媽超級不爽，因為我這個人就是虛榮，喜歡讓自己外表看起來又帥又酷。

中風後我的手指動不了，接下來兩、三個月內我都去紐約醫院做物理治療，一週去三、四次，都是吉姆·羅斯載我去的。媽的，這真是讓我覺得最恐怖的遭遇，因為我的手掌、手指只能蜷曲起來，

444

僵硬到不能動，我還以為自己再也沒辦法演奏了。至少我心裡有時候會冒出這種可怕的念頭。對我來講，這真的是比死還要嚇人，我不希望自己的腦袋好好的，但卻不能玩自己想要的音樂，這還不如讓我死掉算了。我吃中藥與做物理治療，也戒酒戒菸，只吃健康的食物，也多多休息，不喝啤酒、烈酒，改喝沛綠雅氣泡水，一陣子過後我的手指突然開始稍微能活動了。我又恢復過去每天游泳的習慣，這有助於我增加肺活量與體力。過沒多久我又開始恢復健康，變得更強壯，這些我都能感覺到。

到了一九八二年四月，我又把樂團召集起來，五月初開始到歐洲去巡演。我知道自己看起來像一隻腳已經踏進棺材了。我非常消瘦，而且頭髮大多掉光了，只剩下幾撮還留著。我把那幾撮頭髮往後梳，最後綁成一條髮辮。很多時候我都虛弱到需要坐著演奏。有幾天我覺得自己狀況還不錯，但除此之外我常想搭飛機回家。但樂團的演出愈來愈棒。我想要叫艾爾·福斯特用鼓打出更多克節奏，但他似乎聽不進去。但其餘各方面我的樂團都沒問題，我的臉功也愈來愈厲害。狀況好時我可以在舞臺上走來走去，不用在固定一個地方吹奏，因為小號的號嘴上接著一根無線麥克風，可以把我吹奏的聲音放送出去。但如果是演奏鍵盤，我總是會坐在一張凳子上彈奏。儘管我看起來病懨懨，但實際上我已經很久很久沒有感覺到自己這麼強壯了。因為多吃魚肉、蔬菜和能夠減重的食物，我的體重也掉了很多。

所以我才會看起來那麼弱。

我的健康狀況不好，但卻有辦法瞞過報紙與其他媒體。外界都被蒙在鼓裡，直到樂評雷納德·費瑟發表了一篇專訪稿，我在裡面提到自己沒辦法動手演奏，事情才曝光。等到專訪見光了，我們也已經完成歐洲巡演活動了。

結果沒想到，這趟巡演期間我遇到的最大問題居然是西西莉，還有她某個陪我們在歐洲到處巡演

的朋友。巡演的工作人員真的被她們兩個盧到快瘋掉，因為她們簡直把自己當成女王，一下子要這個一下子要那個，想喝罐沛綠雅也要別人拿。她們到處血拚，狂掃衣服，手筆之大讓人以為明天就是世界末日。我和五個團員，還有其他巡演工作人員都是只有兩袋行李，但西西莉和她朋友的行李很快就暴增到至少十八袋，真他媽的荒謬。我主要的巡演人員是克里斯和吉姆，另外兩個員工是馬克‧艾利森（Mark Allison）和朗‧洛曼（Ron Lorman），他們四個除了要搬自己的東西，還要幫西西莉跟她朋友提大包小包。吉姆跟克里斯氣到吹鬍子瞪眼睛。這時候我一晚已經可以賺兩萬五千美元，樂團付給吉姆和克里斯的薪水非常不錯。但如果他們得要忍受那兩個女人的許多狗屁，那不管多少錢都不夠！他們倆覺得如果跟我抱怨西西莉，我一定會當場嗆爆他們，畢竟她是我老婆啊。也許我會那樣吧，我也不知道。

走紅之後西西莉的個性就改變了。她的各種要求超多，讓很多人吃盡苦頭，也把很多人當空氣。說實話，我也清楚自己在這方面的名聲很臭，待人也沒多好。但我從來不會因為自己是名人就可以把別人當作屁。但是西西莉會這樣，自從她變成明星之後就是這德性。她把大家都搞得很難過，好像把我的巡演工作人員當成自己的僕人。

不過西西莉真的也開始把我給惹毛了，所以等我們巡演到羅馬時，我跟吉姆說，我不要跟西西莉同房，另外給我一個房間。在羅馬時我跟西西莉分房睡了三天，她甚至不知道我在哪個房間。等到我們在那裡待了三天，已經去音樂會表演過之後，我才回到她的房間去睡。做這安排之前我就已經先跟她講好了，我需要好好休息，等到音樂會結束後再跟她見面吧。

到了巴黎，我又跟西西莉暫時分開了一下，叫吉姆‧羅斯帶我去找我的老情人茱麗葉‧葛芮柯。

446

其實到現在我們都還是好朋友，每次我到巴黎都會去看看她。她還是在幹老本行，仍然是聞名全法國的大明星。我會跟她聊聊自己不表演時都在做些什麼事，也跟她敘敘舊，讓她跟我說自己在做什麼。跟她見面總是讓我心情大好，沒有一次不是這樣。

這趟歐洲之旅期間我開始畫畫很多畫。剛開始只是隨手塗鴉一下。稍早在那年夏天西西莉買了幾本素描本給我，但本來我不怎麼用。不過到了去歐洲巡演時，每當我沒有在構思音樂概念與演奏方式時，我發現自己總是想著素描與畫畫。我想這剛開始只是一種自我療癒的方式，因為這時候我不菸不酒又不吸毒，空閒時間多了起來。我必須讓自己忙一點，否則難保我不會又開始抽菸喝酒吸毒。

回到樂壇後我開始親眼看見某個我早就想到可能會發生的現象。因為受到受到流行音樂影響，同時也因為這時候很多年輕人真的超愛吉他這種樂器，所以有愈來愈多樂手把吉他當成他們的主要樂器。新一代的樂手主要都是玩電吉他或電貝斯，或者是電鋼琴。如果不玩樂器，那他們就會當起純粹的歌手或者創作流行歌曲。到了我復出樂壇這時候，有音樂天分的年輕黑人都是這樣，就算有人對這個現象有意見，也沒辦法改變。

玩爵士樂的黑人樂手愈來愈少，而且我也看得出來為什麼，因為爵士樂已經成為古董級的音樂。要怪就要怪很多樂手、樂評眼睜睜看著爵士樂變成古董。有誰想要年紀輕輕就掛掉？所以才二十一歲的年輕人當然不想搞爵士樂，因為一變成爵士樂手就注定要在音樂上掛掉啦。這少我是這麼認為。想要避免爵士樂走進歷史，唯一的方式就是重新讓年輕人開始聽爵士樂，但我實在看不出來有這種趨勢。就連我自己也不再去欣賞大多數爵士樂團的音樂了，因為他們只會去演奏當年我們跟著菜鳥一起玩的那種音樂，不斷重複，一成不變。喔，還有些人玩的是當年柯川開創的音樂，或者也包括歐涅的。聽

這些東西真他媽無聊。害這些樂手變無聊的，是那些樂評，只因為他們太懶，不想花太多工夫去了解當代的音樂表現方式跟語言。這對他們來講太麻煩了，所以每次他們聽到新的東西就卯起來批評。這些無知又欠缺鑑賞力的樂評毀了許多很棒的音樂與樂手，因為很少樂手跟我一樣強悍，沒有能力對那些樂評嗆一句，「媽的，你們都去死吧。」

儘管整個爵士樂壇看來就像一灘死水，但還是有一些年輕的屌咖冒出頭，像是萊斯特‧鮑威（Lester Bowie）與馬沙利斯兄弟檔：布藍佛‧馬沙利斯（Branford Marsalis）和溫頓‧馬沙利斯（Wynton Marsalis）。溫頓是小號手，而且大家都說已經很久沒那麼屌的小號手出現了。我想他目前是亞特‧布雷基的團員。他哥布藍佛吹的是薩克斯風，跟弟弟在同一團裡。我想大概是一九八一年吧，我開始聽到我認識的一些樂手跟我提到他們。我也認為佛瑞迪‧赫巴德（Freddie Hubbard）應該會成為屬害的小號手，但不知道他現在發展得怎樣。很多好的小號手都已經不在樂壇了，像是李‧摩根（Lee Morgan）早就遭到槍擊身亡、布克‧里托（Booker Little）還沒來得及獲得應有的認可，就因為嚴重尿毒症丟了性命。不過還是有些傢伙，雖然我沒親耳聽過他們演奏，名聲都還不錯，像是瓊恩‧法狄斯（Jon Faddis），還有來自密西西比州的歐魯‧達拉（Olu Dara）。迪吉到現在還是寶刀未老，修‧馬塞凱拉、亞特‧法莫和其他幾個傢伙也一樣。

樂壇的一些新發展還挺有趣的，但我想最有趣的是白人搖滾樂的發展。有些融合爵士樂還不錯，但我還看尤其是氣象報告樂團、史丹利‧克拉克（Stanley Clarke）和其他幾個傢伙在玩的一些音樂。這種音樂很有趣，但還需要一段時日才能發展成熟。我初次接觸的還包括王子的音樂。一九八二年初我巡迴歐洲演出那段時間，聽到的音樂到有一種新音樂挺有潛力的，可能挺有搞頭，那就是饒舌樂。

448

就數他的最猛。他的東西真是與眾不同，所以我決定好好觀察他接下來的發展。

我們在一九八二年春天回到美國，整個夏天都在美加地區巡迴演出。透過密集的演出，我甚至用一點時間得出自己的技巧、樂音、音調都已經找回來了。一切都進行得比我的預期更順利。我可以聽偷閒，陪西西南下祕魯首都利馬，她要去那裡擔任環球小姐比賽的評審。那三、四天裡我什麼都不幹，只管游泳和在飯店泳池邊躺著，好好休息和吃美味海鮮。我甚至開始恢復以往的容貌與身材，但我的頭髮無論如何都不願意長回來，真他媽讓我不爽到極點。

一九八一年我們初次巡演時演奏的樂曲大多收錄在現場錄音專輯《我們要邁爾士》（We Want Miles）裡。裡面有些曲子，像是用法蘭西絲的兒子命名的〈尚－皮耶〉（Jean-Pierre）、選自《乞丐與蕩婦》的〈我的男人走了〉（My Man's Gone Now）、〈後座的貝蒂〉與〈成功捷徑〉（Fast Track）。我們還會演奏一首〈奇克斯〉（Kix），名字的由來是我復出後初次進行公開表演的那家位於波士頓的俱樂部。

《我們要邁爾士》在一九八二年夏天發行，到了秋季我帶團進錄音室錄了《星星族》（Star People），印象中這兩張專輯是我最後和提歐·馬塞羅合作的唱片。那次錄音我們錄了〈有種就來要〉（Come and Get It），這曲子現在變成我們現場演出的開場曲。我還在專輯裡收了一首曲子叫做〈西莉星〉（Star on Cicely），由吉爾·伊文斯編曲。與專輯同名的曲子〈星星族〉是一首長長的藍調樂曲，而且我真的很喜歡自己在裡面的獨奏。

《星星族》的最後那幾首曲子是我們在一九八二年底到八三年初之間錄製的，這時候我們找了約翰·史考菲（John Scofield）來彈吉他，之後並且讓他留在團裡。這時候貝瑞·芬內提已經退團。八二

年底，約翰第一次參加我們的演奏是在康乃狄克州的紐哈芬，後來，那年最後一天我們在麥迪遜廣場花園的菲爾特廳（Felt Forum）一起演出的音樂會。我喜歡約翰彈吉他的細膩風格。推薦約翰的人是我的薩克斯風手比爾‧伊文斯，就像另一個吉他手麥克‧史騰也是比爾推薦來的。我覺得兩個吉他手同時演出能夠創造出一種張力，對我們的音樂有好處。我也覺得如果麥克可以好好聆聽約翰的演奏，就可以學會約翰那種輕描淡寫的彈法。在《星星族》的樂曲〈漸入佳境〉（It Gets Better）裡面，約翰是獨奏的吉他手，由麥克幫他伴奏。這曲子也是藍調。自從約翰入團後，我可以玩更多藍調音樂，因為麥克的吉他風格比較搖滾。約翰的強項就是藍調，還有很棒的爵士風味，所以跟他一起演奏藍調讓我很自在。

約翰入團之際剛好是馬克思‧米勒退團時，這讓我很難過，因為我團裡已經很久很久沒有馬克思這種屬害的貝斯手了。而且他也是個很幽默的畜生，有他在可以讓大家都保持輕鬆。跟他在一起真的讓人很快樂，他既成熟又真的對音樂很投入。他是個可以玩四五種樂器的屌咖，包括吉他、貝斯、薩克斯風等。在美國，馬克思是那種非常搶手的頂級錄音室樂手，大家都想邀他去一起錄製專輯。而且他那時候也開始做了很多製片、作曲的工作，所以當我的團員等於讓他少賺很多錢。（不過後來他還會回歸。）

馬克思推薦了一個叫做湯姆‧巴尼（Tom Barney）的傢伙，他待了大概一兩個月，參與的其中一次現場演出後來收錄在《星星族》裡面。後來我外甥文森又把芝加哥人戴洛‧瓊斯（Darryl Jones）推薦給我。一九八三年五月，才十九歲的戴洛到紐約我家裡去見我。我說，我要他用貝斯彈一點東西來聽聽，但就算我不喜歡的東西，那也不代表他很遜。我放一捲我們的演出錄音帶給他聽，要他跟著彈。

然後我又放了一點藍調，也叫他跟著彈。後來我問他會不會彈降B調藍調，他彈了一下後就不彈了。

所以我又問他，「你會不會彈降B調藍調？」他開始彈，速度比先前還慢。我問他能不能彈得更慢一點，他也照做了。文森跟著我到臥室去，我說戴洛這畜生很厲害啊，他錄取啦。文森走出臥室去告訴戴洛，但他想要聽我親自說。所以我走出去，一拳輕輕打在他的肩頭，跟他說他錄取啦！

大概在這段時間我把經紀人換掉。我跟馬克‧羅斯邦吵了一架，在西西莉的建議之下，我改聘猶太裔費城人布蘭克兄弟檔當我的經紀人，除了萊斯特與傑瑞事的鮑伯（萊斯特的兒子）也開始幫我工作。不過在把馬克換掉以前，我還是挺喜歡跟他一起到處去玩。一九八二年他帶我跟西西莉去拉斯維加斯，把我們介紹給威利‧尼爾森跟他老婆康妮。馬克也是威利的經紀人，他經手的明星還包括女歌手愛美蘿‧哈里斯（Emmylou Harris）、演歌雙棲的克利斯‧克里斯多佛森（Kris Kristofferson）等等。我們在賭城玩得很開心，藉這機會也跟威利熟了起來。他是個很實在的人，對我不錯，我也一直喜歡他的演唱風格。認識我之後，某次我到科羅拉多州丹佛的紅石露天劇場（Red Rocks）演出，威利也來捧場。後來他又看了我幾次演出。

一九八三年春天，我的樂團又回到歐洲演出。在義大利杜林，克里斯‧墨菲辭職了，因為他說他再也受不了西西莉。布蘭克兄弟接手管理工作後，巡演期間他們把團員的錢東扣西扣，斤斤計較。但巡演本來就是花錢如流水，所以他們才會把錢抓得緊緊的。這時候我開始覺得自己也許用錯人了。事實證明這對兄弟實在太可怕，因為他們幾乎沒辦法幫我們搞定任何演出檔期。一九八三年一整年下來，我想他們只幫樂團談了在歐洲的幾檔演出，還有五月到日本去表演一次，期他就都沒有了。這兄弟倆真是無能到極點。

這段期間西七十七街那棟公寓內部在重新整修，所以我都跟西西莉住在西七十街三一五號，一直

住到我們搬到加州馬里布，去住在她在海邊的房子。為了符合西西莉的要求，我花大錢整修西七十七

街公寓，但諷刺的是我最後居然不得不把那個地方賣掉，因為我欠了布蘭克兄弟一些錢。但事實上我

想西西莉之所以要我把公寓重新整修，是因為她想要重頭來過，不用去想以前我曾跟那些女人住在那

裡。整修那房子實在是出於無奈，我他媽不爽了好一陣子。

不過，至少這時候我們玩的音樂真的讓我很興奮。我的團員都有好表現，也都很好相處。跟這些

傢伙相處的唯一問題，是他們會去看音樂評論，偏偏樂評常常不喜歡我們玩的音樂。他們都是想要成

名的年輕樂手，而且他們覺得我應該是深受大家喜愛。他們以為樂評會說我們玩的音樂都很棒，但我

們卻被批評，這讓他們很困擾。我還得跟他們解釋我跟樂評向來關係惡劣，至少跟某些樂評是這樣。

我說，當年菜鳥開始吹出屌翻天的音樂，那些所謂的樂評也曾做過一樣的爛事，後來柯川、菲力

·喬到我的樂團後也曾遭受許多批評。當年我把那些批評當狗屁，這時候我也不會甩他們。溝通過後，

我跟我的團員們之間的關係變得更緊密，他們也不再在意那些樂評。

我只要使個眼色，就能把意思傳達給他們。我一看過去，他們就知道我要他們放下過去玩的那些

東西，要玩出一點不一樣的，過一陣子之後我們的音樂開始變得有模有樣。我會仔細聆聽樂團裡每個成

員的演奏。我常常仔細聽，所以只要某個人有點不對勁，我就會馬上聽出來，在演奏音樂時當場糾正

他。我在舞臺上背對聽眾時就是在做這糾正的工作。我不會在演出時透過講話、扯屁跟觀眾交流，因

為只要把音樂玩對了，音樂本身就可以跟他們交流。如果聽眾本身就很潮，耳朵又厲害，他們就可以

聽出音樂玩對了，玩出來的東西很厲害。如果能夠玩到這種程度，我只需要順其自然就好，好好享受

演出。

在這新團裡面，就數艾爾‧福斯特跟我最親近，因為他跟我的時間最久。他是個非常靈性的人，也很好相處。當年我暫時引退了四年多，讓我不跟樂壇脫節的人就是艾爾，那時候我曾經每天都跟他聊聊。當時我真的很信任他。要我跟不熟的人在一起，就很難自在，就算是認識一陣子的人，我也很難信任他們。也許這跟我的故鄉有關。東聖路易的人就是這樣，沒辦法馬上就跟人熟絡起來。如果東聖路易人笑著跟你講話，那只是他們帶上的面具，只為了好好打量你，沒辦法馬上就跟人熟絡起來。我想這應該是一種鄉下人的心態。鄉下人就是常會懷疑別人，而就算我在都市裡住習慣了，變得比較世故，我想這心態還是不會改變。我的麻吉向來大多是我樂團裡的成員，這時候的新團也不例外。我喜歡約翰‧史考菲跟麥克‧史騰，即使我不得不讓讓戴洛‧瓊斯，還有退團前的馬克思‧米勒。我也喜歡新團裡的比爾‧伊文斯與他退團。所以我們都非常親近，都能團結起來面對外界的質疑與批評。

《我們要邁爾士》贏得了一九八二年的葛萊美獎（獎是在一九八三年頒發的），我也獲選為《爵士論壇》（Jazz Forum）雜誌的年度爵士樂手。我們到日本去演出，在美國與加拿大的幾個音樂節表演，到了八三年的夏末秋初，開始錄製《誘惑》（Decoy）專輯，裡面有幾首是現場錄音的。進錄音室時我找了布藍佛‧馬沙利斯來吹高音薩克斯風，而且因為想要加入合成器的聲音，也把曾在《小喇叭手》專輯跟我初次合作的羅伯‧艾文斯找來演奏合成器，吉爾‧伊文斯幫我做了一些編曲工作。先前我曾在聖路易跟布藍佛一起做現場演出，我想找布藍佛入團，但他沒辦法，因為他正跟弟弟溫頓一起玩音樂。印象中，他不能加入是因為已經在一個叫做「團圓」（Reunion）的樂團裡，其他成員還有賀比‧漢考克、溫頓、東尼‧威廉斯與朗‧卡特。我早就很喜歡他玩的音樂，所以問過他能

不能跟我錄一些作品。

一九八三年秋天，我帶著樂團到歐洲去進行幾檔表演。這次巡演非常特別，因為我可以說是人見人愛，他們超喜歡我的音樂。記得有一次去波蘭的華沙做表演，我們甚至不用經過通關查驗，海關人員揮揮手，叫我們直接走過去就好。每個人身上都別著印有「我們要邁爾士」字樣的別章。蘇共中央總書記尤里・安德洛波夫（Yuri Andropov）甚至派來他自己的加長禮車（也可能只是跟他的車同款而已），當我們在華沙的交通工具。他們說總書記喜歡我的音樂，而且認為我是有史以來最偉大的樂手之一。他們還說總書記本來打算親自來音樂會捧場，但因為病重，只能派人向我致意，希望我的演出成功，並且對自己不能出席感到抱歉。他們安排我入住華沙最高級的飯店，把我當國王一樣伺候。等我們演奏完，現場所有人都起立歡呼，還高聲歡呼，希望我長命百歲。媽的，那場面真是了不起！

454

第十八章 紐約 1983-1986

跨界演出：畫畫、拍廣告與電視節目

等我回到美國，西西莉跟哥倫比亞的人在一九八三年十一月幫我辦了一場慶祝音樂會，地點在紐約的無線電城音樂廳（Radio City Music Hall），活動名稱是「勇往直前：向一位美國音樂傳奇人物致敬」（Miles Ahead: A Tribute to an American Music Legend），由黑人音樂協會（Black Music Association）偕同製作。比爾·寇斯比是活動主持人，當晚可說是眾星雲集，演出的樂手包括賀比·漢考克、傑傑·強森、朗·卡特·喬治·班森（George Benson）、傑基·麥克林、東尼·威廉斯、菲力·喬·瓊斯等等。他們甚至找昆西·瓊斯來指揮一支全明星樂團，演奏幾首當年吉爾·伊文斯編曲，選自《乞丐與蕩婦》和《西班牙素描》的作品，由史賴德·漢普頓（Slide Hampton）重新編曲。費斯克大學（Fisk University）的校長頒發音樂榮譽學位給我。

活動到這裡都很完美，我真的很開心。接著他們居然要我致詞，我想來想去，最後只說得出一句「謝謝你們」。我想這有些人感到不爽，覺得我不知感激，但我沒有啊。我只是不習慣長篇大論演說而已。我說，我是誠心誠意的，我是打從心底感謝大家。在他們要我致詞以前，我先跟我的樂團表演了半小時的組曲。他們希望我能跟一些老樂手合奏，但我辦不到，因為我覺得沒必要回顧往事。那一晚真的很棒，我很高興獲得這種殊榮。但活動一結束我的身體就出問題了，必須住院進行另一次髖

關節手術。後來我又患了肺炎，最後居然有半年之久沒辦法演出。

復工後我們到一些普通的音樂會演出，《誘惑》拿下了葛萊美最佳專輯獎。艾爾·福斯特暫時離開我的樂團，因為他沒辦法照我的想法去玩音樂。他從來就不太喜歡搖滾樂那一套。我不只一次要求他打出那種放克風的反拍節奏（backbeat），但他就是不願意，所以我才找我外甥文森來打鼓，因為他就愛那一味。艾爾的離去讓我感到難過，因為我們很親近，但這也沒辦法。

到了一九八五年，艾爾跟文森在我的下一張專輯《你被捕了》（You're Under Arrest）裡面輪流演出。

大概是在這年三月吧，艾爾離開後就沒回來了，不久後文森就正式入團，待了大概兩年。

一九八四年十一月，我獲得了松寧音樂獎（Sonning Music Award）的終身成就獎。頒獎典禮在丹麥舉行，我是第一個獲獎的爵士樂手，而且也是史無前例的獲獎黑人。這獎項一般都是頒給古典音樂人，在我之前像是雷納德·伯恩斯坦、阿隆·科普蘭（Aaron Copland）與艾薩克·史坦（Isaac Stern）都得過。能獲獎讓我感到高興與榮幸。主辦單位要我跟丹麥最屬害的樂手們一起錄唱片，所以他們在丹麥作曲家帕勒·米克伯（Palle Mikkelborg）創作，融合了管絃樂、電子樂與合成器的音樂。我帶文森一起去，要他按照我的意思去打鼓。這張專輯他是鼓手，約翰·麥可勞夫林彈吉他，敲擊樂手是瑪麗蓮·馬祖爾（Marilyn Mazur）。哥倫比亞應該發行這張專輯的，但卻擺了我一道，所以我不得不去申請國家藝術基金會（National Endow¬ment for the Arts）的獎金來完成製作，專輯就叫做《大師氛圍》（Aura）。

我跟哥倫比亞會決裂，這件事就是導火線。再加上喬治·巴特勒偏愛溫頓·馬沙利斯，對我有差別待遇。一開始認識溫頓時我真的很喜歡他。他還是個很棒的年輕人，只是有點迷惑。我知道他可以

456

把古典樂玩得呱呱叫，小號的技巧也是很厲害，非常頂尖。但如果我要玩出屌翻天的爵士樂，就必須有感覺與人生體驗，而這一切只能從生活、從經驗中獲得。我總覺得他在這方面有所欠缺。但我從來沒有忌妒他或什麼的。媽的，他的年紀小到可以當我兒子欸，我真心希望他能有最好的發展。

但他越有名就越會開始說一些有的沒的來損我，都是一些不尊重人的垃圾話。對於那些曾經影響過我，我很尊敬的樂手，我可沒有這樣過。很多樂手我都不喜歡，而且我也會說出我不同意他們，直接放砲，但如果有樂手像我影響溫頓那樣對我曾有深遠影響，我可不會這樣。最早當他在媒體上批評我，一開始我還真訝異，接著我他媽就真的超不爽了。

喬治・巴特勒是我們兩個的共同製作人，但我覺得他總是更關心溫頓的音樂，沒那麼關心我。喬治喜歡那些古典樂的狗屁，所以他勸溫頓多錄一點那種東西。因為溫頓也會玩古典樂，所以他獲得許多演出機會，而且到這時候也開始席捲所有古典樂與爵士樂獎項。因為這一點，很多人覺得我只是忌妒溫頓。我可沒忌妒他，我只是覺得他沒有大家說的那麼屬害。

媒體也想要挑撥我跟溫頓。他們拿我來跟溫頓做比較，但為什麼從來沒有拿白人小號手，像恰克・曼吉歐尼（Chuck Mangione）之類的來跟我比較？就像當年媒體老是喜歡拿理查・普萊爾・艾迪・墨菲跟比爾・寇斯比來比較。他們不會拿羅賓・威廉斯（Robin Williams）或其他白人喜劇演員來做比較。當年比爾靠他的電視節目橫掃各種獎項，頒獎儀式現場鴉雀無聲，如果有別針掉在地上大家應該都聽得到，因為所有其他電視臺都狠狠拒絕他。這可不是我亂掰的，西西莉跟我都在現場。白人老是喜歡看黑人滿地爬滾，像湯姆叔叔那樣求饒。他們也喜歡看黑人互相撕咬憎恨，就像我跟溫頓。

那些白人因為溫頓玩古典樂而滿口誇獎他，這也無所謂。但接著他們居然得寸進尺，說什麼溫頓

是比迪吉跟我更厲害的爵士小號手。從過去到現在，迪吉跟我都能把音樂玩得那麼屌，未來也不會例外，溫頓有辦法繼續承這一切嗎？我想他也知道自己辦不到。但最糟糕的是，對那些屁話溫頓竟然信以為真。如果他繼續這樣下去，就會被白人給毀掉了。他們甚至誘導他貶低自己哥哥玩的音樂。誰都知道這種鬼話根本狗屁不通，因為布藍佛玩的音樂才真是屌翻天咧。

他們要溫頓去玩一些已經死掉的古老歐洲音樂。那為什麼他不去玩那幾位美國黑人作曲家的樂曲，好好演奏一下？如果美國的唱片公司真的想要找黑人來錄製比較古典的音樂作品，為什麼不挑黑人古典作曲家的作品來演奏？就連年輕白人作曲家的古典樂作品也比較好啊！我不是說那些古老的歐洲音樂不好，但那些東西都已經一遍又一遍被做爛了。要玩那些死的東西誰都可以，何必找溫頓？想要玩那些東西只要不斷練習就可以了。我就曾跟他說：我死也不願意去玩那種音樂，但他們能找到你這種有天分的人去玩一些無聊得要死的狗屁，應該要偷笑了。

在溫頓之前，我和所有黑人樂手都曾被白人惡搞，照理說溫頓應該學到了一點教訓吧？白人總是喜歡給我們銃康，只要隨便吹錯一個他媽的音符，就被嫌得像一坨狗屎。溫頓不再玩自己的音樂，反而被騙去玩白人的音樂。問題是他哪來的時間啊？光是用來學即興演奏就不夠了！我們黑人的音樂也沒比較差啊！應該跟歐洲古典樂獲得同樣尊重。貝多芬已經死了幾百年，還是有一堆人在討論他，教他的音樂，演奏他的音樂。憑什麼我們不能像討論貝多芬那樣去討論菜鳥、柯川、孟克、艾靈頓公爵、貝西伯爵，或佛萊徹・韓德森，還是路易斯・阿姆斯壯？媽的，這些黑人爵士樂對我來講就是古典樂。不管什麼膚色，現在我們都是美國人了，我敢說白人遲早必須好好把爵士樂，把所有黑人的了不起成就當成一回事來討論。

458

黑人的生活方式就是不一樣，這也是白人必須要接受的。黑人在週末夜聽的音樂跟他們不一樣。黑人的食物也不一樣。葛理翰（Billy Graham）和其他那些可悲的白人牧師傳道時口氣簡直像雷根總統，我們黑人才不會乖乖坐在那裡聽他們講話。我們不喜歡白人那些狗屁，溫頓也是，我知道他不是真的喜歡。但白人讓他相信這就是他該做的事，跟他說做那些事就是潮，就是屌。但才不是咧，至少對我來講一點都不潮。

一九八四年年底到八五年年初之間，我剛剛錄完《你被捕了》。這應該算是我幫哥倫比亞錄的最後一張專輯了。但這次我把薩克斯風手從比爾·伊文斯換成鮑伯·伯格（Bob Berg），敲擊樂手米諾·席內呂換成了史蒂夫·松頓（Steve Thornton）。錄音時我也把外甥文森找來打鼓，頂替了艾爾·福斯特。歌手史汀也參與專輯錄製，因為那時候戴洛·瓊斯剛好正在幫史汀錄音，他問我能不能帶史汀過來，我說好啊。專輯裡法國警察的聲音就是史汀配的。史汀那個好人，只是那時候我不知道他正在動腦筋，想要挖角戴洛過去當貝斯手。

無論在哪裡，警察總是喜歡惡搞黑人，而這就是《你被捕了》的專輯概念來源。像我，在加州每次開車出去兜風總會有警察來機掰我。錄這張專輯時，我開著一臺售價六萬美元的黃色法拉利到處晃，他們看了就是不爽。還有，警察不喜歡我這種可以住在馬里布海灘豪宅的黑人。《你被捕了》的概念就是這樣：黑人只要上街就可能被關起來，這完全是個政治問題。而我們這個世代還籠罩在核子毀滅的恐怖陰影下，還有在精神上找不到出路，這一切都像是緊箍咒鎖住我們。媽的，核子毀滅真是我們日常生活中最可惡的威脅，污染又無所不在，湖泊、海洋、河流全都毀了。土地、樹木、魚類，全都被污染了。

我想要傳達的訊息是，那些貪婪的王八蛋正在毀滅這一切。對，我說的就是那些白人王八蛋，他們在全世界的每個角落幹壞事。毀了臭氧層不夠，還威脅要丟炸炸彈炸死大家，想要什麼就直接搶，如果有人抵死不從就派軍隊入侵。從過去到現在，白人做的那些爛事真是可恥、可悲又危險，因為所有人都會遭殃。所以在專輯的樂曲〈然後就什麼也沒有了〉(Then There Were None) 裡面我才會用合成器模擬核爆，強風呼嘯的聲音。接著我吹出孤寂的小號聲，就像嬰兒的哭叫聲，或者是核爆後倖存者的悲傷嚎哭。所以我才會製造出緩慢反覆的喪鐘般聲響。那是為死者而敲的鐘聲。我還把「五、四、三、二……」倒數的聲音放進去，接著在專輯的最後還可以聽見我說，「朗，我是要你按另一個按鈕。」

《你被捕了》的市場反應很好，幾週內就有超過十萬的銷售佳績。但我不喜歡哥倫比亞公司的狀況，所以等到有機會移籍華納唱片公司，我就跟新經紀人大衛・弗蘭克林 (David Franklin) 說，去跟華納談吧。大衛是西西莉的經紀人，是她把大衛推薦給我的。其實我早就決定要選一個像大衛這樣的黑人來經手我的演藝事業，但大衛在跟華納談判的時候給我搞飛機，讓步太多，像是把我作品的版權給了他們。華納開出七位數的高價要我簽約，但我真的不想把作品的版權交給他們。所以華納幫我發行的那些新專輯裡面才會都沒有我寫的樂曲。只要我寫了樂曲，華納就有權拿去使用，我反而沒有。所以，目前的狀況是，除非華納跟我針對這個條件重新進行協商，否則我的專輯裡只會使用別人創作的樂曲，不會有我的。

一九八四到八六年之間，我跟往常一樣在世界各地巡演。沒什麼新鮮事，就是在那些我已經見過很多很多遍的地方演奏很多很多音樂，所以那些地方對我來講不再新鮮了。以往的那種興奮感消失了。

一切都變成例行公事，所以只有音樂能支持我繼續走下去。要是能玩出很酷的音樂，那麼要應付其他任何事，都能比較順手、容易。如果音樂不酷，那巡演就會變得有點機掰，因為長時間巡迴演出真的很累人、很無聊。但我已經習慣了。事實上，因為我已經喜歡上畫畫，巡演期間我總會花很多時間去逛美術館，拜訪畫家、雕刻家的工作室，買很多藝術作品。這對我來講才是我喜歡做的新鮮事，而且我也有錢可以到世界各地買藝術作品。目前這些來自各國的收藏品已經很豐富，分別擺在我的紐約公寓和西西莉的馬里布家裡。

現在我愈來愈常素描與畫畫，在家時我一天可以畫幾個小時。甚至巡演時也會畫。畫畫對我來講很療癒，看到那些靠我自己想像畫出來的東西真的很棒。我覺得這是治療我的方式，讓我在沒有玩音樂的時候能夠把注意力集中在某件正面的事情上面。我超愛畫畫，就像我超愛音樂和其他一切我在意的東西。就像我也愛好電影，所以我試著去看很多好電影。

我從來不會讀很多書，因為找不出時間。但只要手邊有雜誌就會拿起來讀，也讀報紙。我很資訊都是從報刊雜誌看來的。此外我也喜歡看CNN電視臺的二十四小時新聞節目。不過，無論讀到什麼，我都不會百分之百相信，因為很少作家是我信任的，而且我特別不相信記者。媽的，那些記者只要能寫出一篇精采報導，什麼都可以用唬爛的。我想我對於作家的不信任，源自於我跟記者的接觸。我不喜歡大多數記者，特別是那些隨便編故事抹黑我的傢伙，而且他們大多是白人。我喜歡詩人和某些小說家。我曾經喜歡讀詩，尤其是一九六〇年代那些黑人詩作，像是「最後的詩人」，還有本名勒洛伊・瓊斯（LeRoi Jones）的阿米里・巴拉卡。詩人講的話、寫的詩都很真實，不過從過去到現在我都遇過很多人不願承認這一點，黑人、白人都有。不過詩人說的寫的都是真相，而且任何了解這國家、了

解真相的人都知道，他們的作品揭露了真相。

我想應該是一九八五年吧，我搭機要飛往日本，但中途卻在阿拉斯加的安克拉治生病了，因為我根本不該吃甜食，但之前在法國時卻吃了一堆。說到好吃的糕點，我個人認為法國人做的簡直是人間極品。去日本前，我們剛剛在法國的某場音樂會表演完，我買了一堆好吃的糕點帶到回程的飛機上。

我有糖尿病，也知道自己不該這樣，但有時候我就是沒辦法控制自己。我這個人還真的挺任性的。中途我們要在安克拉治停留，降落前我就已經血糖一下子衝太高或者陷入胰島素休克的狀態。我出現全身無力、嗜睡的症狀，像個毒蟲一樣睡著就叫不醒。吉姆・羅斯把我送去當地一家醫院，因為他很了解我的病況，所以常常緊盯著我。日本的航空公司人員不願意讓我重新登機，直到我的身體恢復正常。

這次經驗真是可怕，所以我開始每天都注射胰島素。結果這也讓我惹上一堆麻煩，因為有些國家的境管官員懷疑我會用胰島素的注射器來打海洛因或其他毒品。有一次在義大利羅馬的機場，我帶的注射器和用來治療各種病症的藥品又被找麻煩，害我整個人抓狂發飆。糖尿病是很嚴重的病，會要人命的，所以我必須控制自己的飲食。年紀越大，這種病就會越嚴重，胰臟開始罷工，還有可能得癌症。而且我的腿部的血液循環特別差。而且糖尿病會把人搞得手腳、趾頭的血液循環不佳，像我就是這樣，而且我腿部的血液循環特別差。

我的身上到處扎來扎去，偏偏都找不到血管。某天吉姆・羅斯說，「試試他的腳掌，也許可以從他的腳掌抽血。」結果一試之後果然可以，所以以後他們大多會從我的腳掌抽血。

我的腿又瘦到令人難以想像。記得以前我去醫院時，醫生常要幫我從手臂或腿部抽血，害我整個人抓狂發飆。這一方面是因為我以前是毒蟲，部分血管都塌陷了，另一方面也是因為我的手臂、腿部都特別細瘦。他們在我的身上到處扎來扎去，偏偏都找不到血管。

媽的，我身體可以說到處都有疤痕，只有臉部除外。我臉部的狀態還不錯。我還會看著鏡子說，

「邁爾士，你真他媽是個英俊的畜生！」說真的，我的臉還挺好看的，而且我沒有拉過皮！但除了臉以外，我身上到處是疤，而且跟我有點熟的朋友們都說，我喜歡秀我的滿身疤痕給他們看。也許是吧。

對我來講，那些疤痕就像徽章，像榮譽勳章，我的生存史都寫在那上面，看著傷疤就知道我曾經一次次遇到一些狗屁倒灶的爛事，陷入可怕的逆境，但卻又一次次站起來，發揮我最好的一面，做到最好。

我很了解自己為什麼會覺得那些疤痕很屌，因為那些疤痕顯示我沒有被任何狗屁給擊倒，也印證了一句老話：如果你全心全意想要贏，而且又有足夠的韌性，那一定辦得到。

到了一九八五年我跟西西莉都會在馬里布待很久，一開始在她那間小別墅，後來在我買的豪宅裡。我的豪宅正對著大海，我們家還有一片專屬的私人海灘。而且溫暖的天氣對我的髖關節好處多多，所以在加州我比較能夠好好休息。加州真的沒像紐約那樣，到處都亂糟糟。我終於擺脫了布蘭克兄弟，不再讓他們管錢。這時候，每次我們回到紐約都是去住在西西莉那間位於十四樓的公寓，地點在第五大道與東七十九街交會處，可以眺望不遠處的中央公園。她的公寓超讚，但我很想念我在西七十七街的房子。大衛·弗蘭克林除了是我跟西西莉的共同經紀人，他也經手蘿貝塔·弗萊克、彼伯·布萊森（Peabo Bryson）跟理查·普萊爾的演藝事業（不過他後來跟理查鬧翻了）。在大衛以外，從一九七五年以來我就一直聘彼得·舒卡（Peter Shukat）當我的律師，史蒂夫·拉特納（Steve Ratner）是我的會計師兼事業經理人。吉姆·羅斯也繼續擔任我的巡演經理。

但從一九八五年開始，我跟西西莉的關係開始惡化。我們不是突然交惡，而是很多不同的事情累積在一起導致的。甚至可以從某些跡象看出，我們兩個簡直就是貌合神離了。

西西莉跟我本來就不該結婚，因為我從來不覺得她能引起我的性致。我想要是我們只保持朋友關

係，說不定會比較好。但西西莉堅持要結婚，而她這女人又是個死硬派，脾氣超牛，大部分時間都可以為所欲為，想怎麼樣就怎麼樣。不過真正讓我感到困擾的是，西西莉想要完全掌控我的生活，無論我跟誰見面、跟誰交朋友、誰能來我們家，這些有的沒的她都要管。另外一個讓我困擾的地方，是她不珍惜我送她的東西。我曾經買給她很多禮物、手鍊、手錶、戒指，還有漂亮的珠寶、衣服和各種東西，但後來我發現我買給她的昂貴禮物很多都被她拿去店裡退掉，拿回錢之後放到自己的荷包裡。接著我又發現其他很多人也受不了她幹的各種屁事。

一九八五年某天，有個包裹寄來我們在馬里布的家裡，是寄給西西莉的。她打開後居然發現裡面有一把沾滿血跡的匕首。我跟她簡直嚇傻了。我覺得超可怕，問她那是怎麼一回事。她沒解釋，只說她會處理這件事。包裹裡面有一張字條，但她從來沒拿給我看，也沒告訴我那上面寫了些什麼。我到現在還是被蒙在鼓裡。不過，無論那是什麼意思，總之寄東西的人一定是不懷好意。發生這種事，再加上她從來沒有解釋清楚，之後我在她身邊總覺得怪怪的。

如果有女人取代了她在我生命中的地位，她會感到特別忌妒，但就算她為了陪我而推掉很多電影的演出機會，過一陣子後她在我生命中已經沒有任何地位了。西西莉好像有雙重人格，一方面她是好人，但另一方面卻又是個爛人。例如她隨時會帶朋友來家裡，只要她爽就可以，但她卻不希望我的朋友過來。還有，她有些朋友實在讓我受不了。有次我們因為她的某個朋友而吵架，她被我用力打了一巴掌。她打電話報警後就躲進地下室。警察來了後問我她在哪裡。我說，「在家裡某處，去地下室找她吧。」那條子去地下室查看後回來跟我說，「邁爾士，地下室只有一個女人，但她不願意跟我講話。她根本不願意開口。」

所以我說，「那就是她，演技好到可以拿獎了。」那條子說他知道了，因為她看起來不像有受傷或什麼的。我說，「是啊，她根本沒受什麼傷，我不過就是甩了她一巴掌。」

那條子說，「嗯，邁爾士，你也知道，有人報警我們就得要調查。」

「好吧，那如果是她把我痛扁一頓，你也會帶槍來吧？」我問他。

他們只是笑笑就離開了。接著我到地下室跟西西莉說，「早就跟妳說，叫妳的朋友不要再打電話來了。如果妳不說，那我就親自跟他說。」結果她衝到電話旁，打電話跟他說，「邁爾士要我別再跟你講話。」我氣到直接再給她一巴掌，連想都沒想。所以她再也沒有在我面前搞這種飛機。不過，在某件事過後西西莉的愈來愈誇張，簡直失控了。有個白人女性，只是我的朋友，認識她的時候我跟西西莉就住在第五大道與東七十九街交會處的公寓裡。那是一九八四年某一天，我們在公寓電梯相遇，我因為做了顳關節手術而拄著拐杖。我們開始聊天後變成朋友，但就是這樣而已。我只是會跟她打打招呼，每次遇見她就停下來閒聊一下。西西莉漸漸開始忌妒她，終於有一天在光天化日之下她居然衝過去把那個女人痛扁一頓。那女人還帶著七歲的兒子在身邊欸！西西莉以為我跟那個女人有一腿，不過那是她自己幻想的，我沒有啊！

一九八六年，我跟比比金在紐約市燈塔劇院（Beacon Theatre）的音樂會一起演出，演出前不久西西莉跟我大吵一架，撲到我背上，把我髮辮直接扯下來。這真是最後一根稻草。這件事之後我們還是沒分開，甚至會一起出去，但現在回顧起那一段往事，我想那時候我就心知肚明，這就是導致我們最後離婚的導火線。這件爛事越演越烈，結果居然有人打電話跟八卦雜誌《國家詢問週報》（National Enquirer）爆料，說什麼我跟先前西西莉爆打的那個白人女性有一腿，而我想這爆料的人就是西西莉自

己。這週報的記者打電話給我那朋友，但她不肯跟記者講話。西西莉自己甚至想辦法打電話給她，還假裝是那週報的記者。媽的，有什麼比這更誇張？不久後，西西莉要去非洲辦事，一開始是拍電影，此外因為她是一九八五到八六年度的聯合國兒童基金會主席，所以接著必須去巡視非洲發生旱災的一些地區。她回來後我買了一臺勞斯勞斯轎車給她當禮物。車送來時她實在是不敢相信，還以為有人對她惡作劇。

西西莉在電影、電視上總是扮演社會運動人士之類的角色，非常關懷黑人同胞。但是，她私底下根本不是那種人！她喜歡跟白人交往，聽從他們提出的所有建議，他們不管說什麼她幾乎都相信。

在發生那麼多事情後我只是跟她說別來煩我，去做她自己的事。之後我們只在一起兩次。其中一次是去賭城看小山米‧戴維斯的表演，山米的老婆艾朵維絲（Altovise）也去了。事實上我還在欣賞那節目時遇見我的第一任妻子法蘭西絲。她看起來還是跟往常一樣漂亮迷人，雖然她只是過來我們這桌跟我打個招呼，但西西莉卻燒起了熊熊妒火，把場面搞得非常緊張。法蘭西絲是個細膩的女人，馬上可以感覺出來氣氛不對，所以只待了一下就離開了。隔天晚上我也遇到法蘭西絲去了慶功宴，法蘭西絲也在，我們都去聽哈利‧貝拉方提（Harry Belafonte）的演唱會。事後我跟西西莉去了慶功宴，法蘭西絲也在，因為她跟貝拉方提夫婦是麻吉。我跟法蘭西絲說，每次我跟西西莉講話都會叫她「法蘭西絲」，大概是無意間洩漏我內心的慾望吧。我說的也是真話，因為我還是很喜歡她。但我的話把在場的所有人都搞得很尷尬。

西西莉一次又一次讓我難過，導致我們都快玩完了，所以我想我也不在乎自己講的話會不會讓她不爽。而且，每當我回顧自己的一輩子，總覺得法蘭西絲是我最棒的老婆，跟她離婚真是大錯特錯。

我現在明白了。我想在我過去那些胡搞瞎搞的日子裡，她跟賈姬‧貝托真是我有過的兩個最好的女人。

但我對西西莉就沒這種感覺，不過我還是要承認，真是多虧有她我才沒掛掉。但就算她救了我一命，她也不能控制我的人生啊！門都沒有。這就是她犯的錯。

另外有一次大概是在一九八四或八五年吧，確切時間我忘了，西西莉和我去參加一個趴。女高音黎昂婷・普萊斯（Leontyne Price）也去了，她朝我跟西西莉走過來，開始跟我們聊天。這之前我已經有好一陣子沒遇過黎昂婷了，但我始終是她的粉絲，因為我個人認為她是史上最厲害的女歌手，也是最棒的歌劇女伶。她可以用聲音征服一切。黎昂婷是那種厲害到讓人害怕的人物。此外她也能彈鋼琴，用各種不同語言唱歌，和人交談，對她來講都是小菜一碟。媽的，我真的超愛這個藝術家。我尤其喜歡她詮釋的名劇《托斯卡》（Tosca）。我曾經聽壞過兩張她唱《托斯卡》的唱片。我自己大概沒辦法演奏那種東西啦，但真的很愛她的詮釋。我還曾幻想過，如果她唱爵士樂會是什麼味道？無論黑人或白人，都應該聽聽她的演唱，從中獲得靈感。我知道她啟發了我。

總之，在那個派對聊了一下之後，她轉頭對西西莉說，「老姐，你真是中了大獎，中了大獎喔！我哈這個畜生哈了很多年欸！」你看，黎昂婷講話就是這麼直接，腦袋裡想什麼就說什麼。我就喜歡她這一點，因為也我自己也是啊。這話一說出口，西西莉只是微笑，不知道怎麼回應。我甚至覺得西西莉根本搞不清楚狀況，不知道黎昂婷說的「大獎」就是我。

一九八五年，和史汀錄完《藍龜之夢》（Dream of the Blue Turtles）專輯後，戴洛・瓊斯就退團了。後來他又到巴黎去跟史汀拍了《喧擾夜晚》（Bring on the Night）演唱會電影，接著就開始輪流幫我跟史汀演出。八五年夏天我們在歐洲巡演，某天我問戴洛，如果我跟史汀的檔期衝突，他會怎樣？他說他不知道，我說他最好思考一下，因為遲早會發生這種事。我可以了解戴洛為什麼要退團，因為史汀

會花大錢雇用他，那數字遠遠超過我的能力範圍。我開始有一種「舊事重演」的感覺，每次我想要某個樂手我就花錢挖角，只不過這次被挖牆腳的人是我！一九八五年八月我們到東京演出，演出前約翰‧史考菲已經跟我說這是他最後一次跟我巡演，我心裡想著：媽的，戴洛也要退團了。那時候我正要走回我位於東京鬧區的飯店房間，沒注意到隨身聽的耳機已經掉到地上，被我拖著走。戴洛看到我就說，「欸，老大〔很多我的樂手都叫我老大〕，你的耳機拖在地上啦！」

我一把將耳機拉起來，轉身對戴洛說，「你已經不是我們的團員，這干你屁事？要多管閒事就去找你的新團長史汀啦！」我很賭爛戴洛退團，因為我真的超愛他玩的音樂，而且我知道他一定會去跟史汀，不再回來，說真的我骨子裡有這種預感。我也知道我的話傷害了他，從他的表情能看出他有多痛苦。戴洛在我身邊成長，幾乎像我兒子一樣，因為他跟我外甥文森是麻吉。他要退團去跟史汀玩音樂，我他媽也很受傷啊！我知道沒有人會把錢推開，理智上我也可以理解他，但在那當下我情感上實在是受不了，因為太痛苦了所以直接噴出那句話。後來他來我房間找我，我們談了很久，我也能充分理解他的立場。他要走時我站起來說，「嘿，戴洛，我瞭啦！小子，願上帝保佑你無論做什麼都成功，因為我愛你，也愛你玩音樂的風格。」

一九八六年五月，那時候我和西西莉還沒徹底決裂，她甚至還幫我辦了一個盛大的六十歲生日趴。那是一個在遊艇上舉辦的驚喜趴，遊艇停靠在加州的瑪麗安德爾灣（Marina del Rey）。上遊艇前我一直被蒙在鼓裡，看到現場那麼多人才知道，去的人有昆西‧瓊斯、艾迪‧墨菲、比爾‧寇斯比的老婆卡蜜兒、女演員琥碧‧戈柏（Whoopi Goldberg）、賀比‧漢考克、小號手赫柏‧亞伯特（Herb Alpert）、演員比利‧迪‧威廉斯（Billy Dee Williams）和他老婆、演員羅斯可‧李‧布朗（Roscoe

468

Lee Browne）、雷納德・費瑟・蒙特・凱、女演員洛克西・羅克（Roxie Roker）、女歌手蘿拉・法拉娜（Lola Falana）、小山米・戴維斯的老婆艾朵維絲，洛杉磯市市長湯姆・布萊德利也代表市府來褒揚我，另一位加州政治人物是家鄉在聖路易的瑪克辛・沃特斯（Maxine Waters）。我的經紀人大衛・弗蘭克林，還有其他一堆人也來了，其中還包括華納唱片公司的總裁莫・奧斯汀（Mo Ostin）。去參加的家人則是有我姊、我弟，和我女兒雪莉兒。

最棒的是西西莉找畫家雅提絲・蓮恩（Artis Lane）幫我爸媽跟祖父畫了一幅肖像畫，在派對上送給我當禮物。我真的超感動，因此有一陣子又跟她比較親近點。她能想到這禮物實在是非常體貼，因為我沒有我爸媽的畫像。我會永遠把這幅畫當成寶物一樣珍惜。

這生日趴真是充滿驚喜。黑人雜誌《捷特週刊》（Jet）甚至把整個活動做了四、五頁的報導，附上很多照片。趴踢很嗨，我玩得很高興，最爽的是看到大家都能盡興。我想要是西西莉沒有幫我辦這個驚喜趴踢，我們可能沒辦法繼續撐下去，會更早一點分開。

一九八六年我做了在華納唱片的第一張專輯《屠圖》（Tutu），這名稱源自於兩年前獲得諾貝爾和平獎的南非屠圖主教（Bishop Desmond Tutu），裡面的樂曲〈完全尼爾森〉（Full Nelson）則是獻給南非人權鬥士尼爾森・曼德拉（Nelson Mandela）。原本我們要將專輯命名為《完美之道》（Perfect Way），但我在華納的新製作人湯米・利普瑪（Tommy LiPuma）不喜歡，所以另外想出《屠圖》這個名稱，我真的超愛。一開始我不在乎專輯叫什麼名字，但一聽到「屠圖」我就說⋯讚！這個可以。這也是第一張我跟馬克思・米勒密切合作的專輯。這專輯的緣起是鋼琴手喬治・杜克（George Duke）先寫了一些樂曲給我聽，但最後我們沒有採用，只是馬克思在聽過後以那些樂曲為靈感，又寫出一點東

西。接著我要馬克思再寫點別的。他寫了，但我不愛，所以我們之間就這樣來來回回，過一陣子才創作出我們都愛的作品。

進錄音室前我們沒有預先決定要錄什麼，唯一確定的是哪一首樂曲要用什麼調來演奏。專輯的大部分樂曲都是馬克思寫的，我只是告訴他我想要什麼音樂，例如在某處寫一段合奏，在另一處寫個四小節之類的。有馬克思在我實在很輕鬆，因為他都知道我的喜好。他會先錄好一些音軌，等我來之後再把我的小號聲加上去。他跟湯米‧利普瑪會熬夜把音樂錄在錄音帶上，等我來吹奏再把小號樂音加上去。一開始他們先把低音鼓的鼓聲先弄到錄音帶上，接下來是兩三種其他樂器演奏出來的節奏，然後是鍵盤樂，像這樣一層層疊上去。

馬克思還把一個叫做傑森‧邁爾士（Jason Miles）的合成器大神找來。音樂是馬克思開始弄的，但他不斷找人來參與，所以樂曲能夠持續擴充成形，其實是團隊合作的成果。喬治‧杜克幫專輯做了很多編曲工作。接著被找進來參與的其他樂手包括演奏合成器的亞當‧霍爾茲曼（Adam Holzman）與伯納‧萊特（Bernard Wright）、敲擊樂手史蒂夫‧瑞德（Steve Reid）與保利諾‧達柯斯塔（Paulinho da Costa），電子小提琴手米哈爾‧烏班尼亞克（Michael Urbaniak），我吹小號，馬克思‧米勒彈貝斯和搞定其他一切東西。我發現，這年頭要把我自己的樂團整團帶進錄音室一起錄音實在太麻煩。錄音那天樂團可能狀況不好，或至少其中幾個人不好，我就要處理這問題。如果有一兩個樂手那天狀況不好，其他人玩起來也不會起勁啦。另一個問題是，我希望專輯能用某種風格來呈現，但他們或許不想照我想的、我需要的去做，那就會有問題了。對我來講音樂的關鍵就在風格，如果有人沒辦法達成我的要求與需求，那他們就會用困惑不安的表情看我，感覺爛透了。我必須教他們怎麼做，在錄音室

裡現場解釋給他們聽，但有很多樂手受不了這種狗屁，所以就起賭爛了。這樣專輯就無法順利錄製。

用我們以前那種老方法錄音實在太麻煩，太耗時。有人說，整團帶進錄音室錄音才能夠即興發揮，擦

出火花，這種錄音方式讓人懷念。也許這也沒錯吧，但我不知道。我只知道新的錄音科技比舊的方式

容易多了。錄音時把預錄的樂曲錄音帶放出來，如果你找來的樂手夠專業，那他肯定可以隨著樂曲演

奏，並且玩出你想要的音樂。我是說，只要不是他媽的聾子都聽得見錄音帶的樂曲吧？能聽得見別人

在演奏什麼，並且隨著那音樂一起演奏，這難道不是合奏的關鍵嗎？

重點在於風格，還有我跟我的製作人希望在專輯中聽到哪一種音樂。湯米‧利普瑪是個厲害的製

作人，他想要聽到哪些音樂，就能在專輯裡面做出來。不過我個人是喜歡原汁原味啦，那種在地下室

或小巷夜店裡現場演奏的生猛音樂，但那些東西他不喜歡也不懂。我不用把整個樂團拖進錄音室就

能錄出我想要的音樂，這樣一來不但我的團員輕鬆，也幫我自己、幫湯米省去各種麻煩。按照湯米的

做法，我們就是一道一道音軌錄在錄音帶上，除了我跟馬克思之外，想找誰來參與這張專輯只要把人叫

過來就可以了。大多數樂器我都叫馬克思親自操刀，因為那畜生幾乎沒有不會的樂器，他能演奏吉他、

貝斯、薩克斯風、鋼琴，也可以跟點合成器。媽的，馬克思在錄音室裡專注的模

樣會讓人害怕。我真沒見過幾個像他那樣專注的傢伙。他什麼也不會遺漏，而且就算日以繼夜趕工也

不會失去專注度。這種態度讓大家不敢不把自己操到爆。而且工作時他可開心的咧，聽到什麼故事或

笑話都會哈哈大笑。笑歸笑，他還是可以把專輯完成。

湯米‧利普瑪也一樣。義大利裔的他喜歡蒐集畫作。不過，只要你用義大利麵把他餵飽，灌他喝

下一瓶上好紅酒，他也是可以把大家操到爆。在錄音室裡他的專注力超強，總是能抓住焦點，而且他

跟馬克思一樣，可以跟大家說說笑笑，但只要不滿意，也可能會要求你把一段獨奏演奏個一千遍。不過沒有人敢廢話，因為大家都知道這是為了專輯好，也因為馬克思、湯米都是好人。被操的人都要等到隔天早上起床才發現自己腰酸背痛，整個累翻，然後開始幹譙那兩個畜生。

另一個讓我喜歡馬克思的原因，是他真的超體貼。要結婚時馬克思打電話給我，問我該做些什麼，因為他真的非常緊張。我要他喝點柳橙汁、做做伏地挺身，如果這樣他還是沒辦法放鬆，那就再多喝點果汁，多做伏地挺身。媽的，他聽到後整個笑翻，笑到他媽的話筒都掉在地上。不過他還是照做了，還說真的有效。他是個有趣的傢伙，常笑個不停，所以我們在一起時我都會跟他說些搞笑的故事，因為我喜歡看他笑，喜歡聽他的笑聲。馬克思總是能把我搞笑的一面激發出來。我們在錄音室裡是超強組合。馬克思是個很潮的傢伙，而且喜歡音樂到走路也照節奏走，不管他做什麼都不會走錯。

所以現在我還挺喜歡進錄音室的，因為我知道我合作的傢伙可以幫我搞定一切。

王子想要讓他的一首歌收錄在《屠圖》裡面，甚至幫專輯寫了一首歌，但等到我們把錄音帶拿給他聽之後，他覺得自己的歌跟那音樂不搭。王子跟我一樣都是對音樂要求超高，所以他先把他本來寫給那專輯的歌抽走，等到下次有機會再跟我們合作。王子也是華納兄弟旗下的藝人，所以我也是透過華納的人才知道，原來他超愛我的音樂，我是他的音樂偶像之一。他能這樣看重我，我很高興也很榮幸。

我的貝斯手戴洛·瓊斯跟著史汀一起巡演後，剛開始我找安格斯·湯瑪士（Angus Thomas）來頂替，接著又換成費爾頓·克魯斯·約翰·史考菲走了則是陸續由麥克·史騰和羅本·福特（Robben Ford）替代。

戴洛回紐約時偶爾會打電話給我，終於在一九八六年十月，他在紐約打電話給我說他暫時沒有跟任何

人一起演出，這大約是我在幫「迪克‧卡維特脫口秀」表演的時候。我問他為何不回來幫我演奏，所以他就重新入團了。羅本‧福特在我團裡沒待多久。馬克思寄一捲錄音帶給我，他說要讓我聽聽約瑟夫‧佛利‧麥克瑞里的表現，就是自稱「佛利」的吉他手。佛利是辛辛那提人，我一聽那錄音帶就知道他是個屌翻天的畜生，就是我理想中的吉他手，而且又是黑人。他那傢伙有點粗線條，但我想這點小問題我們應該可以解決。一九八五年八月，我們也找了瑪麗蓮‧馬祖爾來團裡當敲擊樂手。最早我是在丹麥認識她的，就是我去領取松寧音樂獎那一次，瑪麗蓮也參與了我跟帕勒‧米克伯的錄音，在那一張尚未發行的專輯《大師氛圍》擔任敲擊樂手。她打電話過來我就直接邀她入團了，但同時也繼續讓史蒂芬‧松頓留在團裡，因為他可以玩出我超愛的非洲敲擊樂音。到了一九八六年秋天，我的團員包括次中音薩克斯風手鮑伯‧伯格、回歸的貝斯手戴洛‧瓊斯、吉他手羅本‧福特、鍵盤手亞當‧霍爾茲曼與羅伯‧艾文、敲擊樂手瑪麗蓮‧馬祖爾與史蒂芬‧松頓、鼓手文森‧威爾朋，我自己吹小號。

一九八六年夏天，我帶這樂團去國際特赦組織辦的音樂會表演，地點在紐澤西州的美式足球巨人隊主場草地球場（Meadowlands）。前一天我們才在洛杉磯的花花公子爵士音樂節（Playboy Jazz Festival）演出，而且上臺的時候都已經晚上十一點左右了。飛機一大早飛抵紐華克機場，但居然沒人去接我們。所以我們自己搭上加長禮車跟一輛箱型車到飯店去。等到該演出了，我們就去草地球場。媽的，結果還是整個球場爆滿。比爾‧葛蘭姆負責統籌舞臺搭建和其他各種工作。音樂會使用的是那種會旋轉的舞臺：一個舞臺上有樂團對著觀眾演奏，同一時間另一個樂團在另一個舞臺上做準備。如果一切順利又沒下雨的話，理論上這是很理想啦。但每次我的工作人員要把東西架起來的時候，風一颳過來就會把屋頂的積水掃到我們的裝備上，所以吉姆‧羅斯

和他的手下根本沒辦法完工。我聽見比爾·葛蘭姆對吉姆大吼大叫，直到有人跟比爾解釋，屋頂的雨水會流下來啊！一說他就懂了。

現場真是亂七八糟，而且這是要透過電視向全世界各地轉播的音樂會欸！結果我們連試音的機會都沒有。總之，演出順利進行，沒出紕漏。我記得我們是跟山塔那合奏了大約二十分鐘。看來大家超愛我們的音樂。

我們演奏完之後，那些白人搖滾樂的超級巨星紛紛走過來跟我打招呼。包括 U2 的所有團員、U2 主唱波諾（Bono）、史汀和他的警察合唱團團員、彼得·蓋布瑞爾（Peter Gabriel）、魯賓·布雷（Ruben Blades），人實在超多。有些人看起來超害怕，不敢過來跟我講話，於是某個人告訴我，我喜歡講話噴人又常不鳥別人是有名的，他們當然害怕。那天我很爽，所以樂於跟一些我沒見過的樂手碰面。

在傾盆大雨跟混亂場面幾乎毀了整場音樂會之後，我們居然度過了一段歡樂時光。

一九八六年發生的事還不少。我幫美國公視的節目「偉大演出」（Great Perfor-mances）做了一集九十分鐘影片給全國觀眾收看。公視派人跟拍我，拍下了我參加紐奧良爵士與傳承音樂節（New Orleans Jazz and Heritage Fes¬tival）的整個過程，也做了很多專訪。另外，我跟黑人舞蹈家喬治·費森（George Faison）本來要共同創作一首舞曲，但最後沒能完成。我也幫電影《惡街實況》（Street Smart）寫了電影配樂，參與演出的除了有克里斯多夫·李維（Christopher Reeve，就是扮演「超人」那個演員），還有演技派黑人演員摩根·費里曼（Morgan Freeman）。我是在一九八六年底到八七年初期間完成這配樂的。

一九八六年還有某件事我覺得值得一提，那就是我跟溫頓·馬沙利斯的嫌隙。事情發生在加拿大

溫哥華，我們都去參加某個音樂節，演出的戶外圓形劇場大爆滿。照節目表，溫頓本來是隔天晚上才要上臺。我在臺上演奏，非常投入，但突然間我感覺到有人走過來，在我身邊動了起來，我也看到觀眾那種想要歡呼或驚訝等各種表情。我還想要繼續演奏下去，但溫頓卻湊過來在我耳邊輕聲說，「主辦單位要我上臺。」

這是什麼狗屁？我氣瘋了，所以只對他說，「王八蛋，你他媽給我下去。」看來我說的話讓他有點嚇到，我接著說，「媽的，你上臺來幹嘛？給我下去！」然後我示意樂團停下來。因為我們正在演奏組曲，就在他闖上來的時候，我正要給團員們一些提示。他沒辦法跟著演奏的。溫頓沒辦法跟著玩我們演奏的音樂。他向來不習慣那種風格，所以換成我們要調整成他要演奏的那種風格。

從溫頓的舉動可以看出來，他根本就不尊敬前輩。不說別的，我的年紀大到可以當他爸了，但他居然在報章雜誌和電視上說那些抹黑我的話。說過那些屁話之後，他也從來沒有跟我道歉。我跟迪吉、馬克斯·洛屆和其他人是鐵哥們，但跟他不是。就算我跟迪吉那麼麻吉，我也不會對他講那種屁話，而且他也不會那樣對待我。我們會在事前彼此先打個招呼。溫頓覺得玩音樂就是要在舞臺上把別人都比下去，吹出更屌的東西。但音樂的重點不是競爭，而是合作，跟別人一起合奏，相互融入彼此的音樂。至少對我來講，音樂的關鍵絕對不在於競爭。在我看來，沒有人該用那種態度去玩音樂。

歐涅·柯曼剛剛進樂壇時曾試著吹小號跟拉小提琴，但這讓我很不爽，因為他這樣很自私，簡直是在污辱爵士樂。我的意思是，這兩種樂器他都玩得很爛啊！媽的，當我跟迪吉這種小號手是塑膠做的嗎？像我根本不會玩薩克斯風，所以當然就不會想要上臺去演奏薩克斯風啊！

在過去那個年代，我們這些厲害的爵士小號手，除了我之外還有「胖妞」、迪吉之類的，老是在

一起現場即興演奏。唉，那種日子老早就不見，時代也已經變了，不像以前我們那個年代那樣。沒錯，在臺上我們都會卯起來想把對方比下去，但樂手之間也都彼此了解，大家對其他人都有滿滿的愛。像肯尼·多罕，他在波西米亞咖啡館的處女秀就當場把我給幹爆，但隔晚就換我把他幹爆！以前我們會彼此競爭，但對競爭對手也非常尊重，彼此相愛。

但是看看溫頓，或看看今天絕大部分的年輕樂手，他們才沒什麼愛與尊重咧！至少我就看不到溫頓尊重我。他們哪個不是一出道就想爆紅？他們都想要玩出所謂「自己的風格」，但實際上這些年輕人都是學人精，只會學別人玩過的狗屁，把其他人已經玩出來的即興演出片段全部照抄。目前真正能夠發展出自我風格的年輕樂手少之又少，其中一個是我的中音薩克斯風手肯尼·賈瑞特（Kenny Garrett）。

一九八六年我遇到的另一件新鮮事，是在電視影集《邁阿密風雲》（Miami Vice）的某一集裡跑龍套，飾演一個皮條客兼毒販。演出時有人問我覺得演戲怎樣，我跟他說，「如果你是黑人，你他媽一天到晚想要不演戲都不行。」沒錯，就是這樣。在這個國家，為了餬口飯吃，哪個黑人不是每天都必須逼自己演出某種角色？如果白人真的能夠了解大多數黑人心裡在想什麼，他們肯定會嚇到屁滾尿流。黑人沒有權力說出這番話，所以都只能戴上面具，好好演戲，只為了每天能夠苟活下去。

演戲沒那麼難啦！我知道怎麼演皮條客，因為以前我對拉皮條這種事還算熟的。《邁阿密風雲》的主角唐·強森（Don Johnson）和菲利浦·麥可·湯瑪斯（Phillip Michael Thomas）只簡單跟我說了一句，「兄弟，這真的沒什麼，跟說謊沒兩樣。邁爾士，演戲就是說謊。這樣想就對啦。」所以我就照做了。要演皮條客還不簡單？因為每個人多少都會做一些跟拉皮條沒兩樣的爛事。

他們要我演皮條客讓我有點不爽，但總之我還是接演了。讓我不爽的點，是黑人飾演皮條客會加強很多人對黑人的刻板印象。不過，說實在的那角色主要就是個生意人，是個男版媽媽桑。所以我覺得自己不是在演皮條客，而是生意人，所以我就可以演下去了。西西莉甚至說她喜歡我的演出，說我演得很棒，這些話我覺得還滿中聽的，因為我非常尊敬她的演藝專業。

我還拍了一支本田汽車的電視廣告，而且在那之前我還沒做過這麼能夠幫我增加知名度的事。在演出《邁阿密風雲》和拍本田汽車廣告後，很多先前沒有聽過我的年輕人在街上遇到我都會過來跟我講話，黑人、白人、波多黎各裔和亞裔都有。他們甚至不知道我是玩爵士樂的，但卻會過來跟我講話。這年代在這國家，你多會畫畫、玩音樂、寫書或跳舞都沒有用，但你只要能夠上電視，就可以更有知名度、更受尊敬。居然還有人稱呼我為「泰森先生」，媽的，這不是很扯嗎？像我這樣玩了幾十年爵士樂，用音樂來取悅大家，最後才獲得世界性知名度，但卻發現只要拍一支廣告就可以讓大家認識我。

或對我說，「我知道你是誰。你是娶了西西莉‧泰森那傢伙！」他們說這話是真心的，沒有其他意思。

但這讓我學到一個教訓：和沒有在電視、電影節目上出現的天才相較，任誰只要能夠想辦法讓自己曝光，就算沒有天分，也比天才更能獲得認同與尊敬。

拍完電視影集與廣告後，一九八六年的剩餘時間我還是照常參加全美國與歐洲各地的音樂節演出。《屠圖》的銷售成績不錯，這讓我很開心。很多人也很喜歡那張專輯，甚至於某些多年來不斷找我麻煩的樂評都喜歡，還有老樂迷也是。我帶著好心情展望一九八七年，儘管我必須找人來頂替吉他手賈斯‧韋伯（Garth Webber）──至於另一個吉他手羅本‧福特則是更早退團，因為他去結婚了，而且也想錄製自己的唱片，賈斯就是他推薦來的。賈斯這傢伙真是個好人，而且彈起吉他來也是屌翻天。

本來已經退團的敲擊樂手米諾‧席內呂跟我說他想回來，所以我決定讓他回來頂替史蒂夫‧松頓。鮑伯‧伯格也退團了，因為他不爽我找了另一個叫做蓋瑞‧湯瑪斯（Gary Thomas）的薩克斯風手來分擔他的工作。不過他退團了也好，因為後來我找到肯尼‧賈瑞特入團，他可以吹中音、高音薩克斯風，還有橫笛。入團前肯尼本來是亞特‧布雷基的團員，我一聽他演奏就知道他是個超厲害的年輕樂手。

一九八七年的這時候，我只需要找個吉他手來玩我想要的音樂，而且我確定無論是男是女，我一定能找到理想的人選。而且我對我外甥文森打鼓的風格還不是百分之百滿意，因為他總是會落拍，而我對鼓手最賭爛的地方就是這個問題了。每晚他犯下這種落拍的大忌，我都會提醒他，因為我想讓他知道我不喜歡這樣。我知道他很拚，總是卯起來苦幹，但我這個人才不想聽任何狗屁藉口咧。做好做滿就是了，屁話那麼多幹嘛？而且，就因為他是我外甥，這才讓我感到特別難過，因為我覺得自己跟他很親，幾乎把他當兒子一樣。我看著他出生、長大，他的第一套鼓還是我送的，我真的很愛他。所以這情況讓我很為難，我很希望問題能夠船到橋頭自然直，大家都不要受到傷害。

第十九章 華盛頓、歐洲、紐約 1987-1989
白宮、王子、再離婚與吉爾之死

一九八七年年初，西西莉受雷根總統跟第一夫人南西的邀請，南下華盛頓參加一個派對，帶我陪她一起去。他們要頒發終身成就獎給雷‧查爾斯（Ray Charles）和其他幾個名人，在甘迺迪中心辦了一場頒獎典禮，西西莉和我的目的是去幫雷慶祝。雷和我是多年好友，我很愛他的音樂。這是我會去的唯一理由，我從來不喜歡跟政治的東西扯上邊。

到華府後我們先跟雷根總統、舒茲國務卿（George Shultz）在白宮吃飯。總統接見我時，我祝他好運，學著他說客套話，他說：「謝謝，邁爾士，我真的很需要好運。」和他本人面對面的時候你會發現他非常親切，我想他也是在盡他的本分吧。他就是個政治人物，只是剛好傾向右派，其他的就傾向左派。大多數政治人物都在分食這個國家，共和黨還是民主黨都一樣，每個人從政都是能拿就拿。再也沒有政治人物關心美國人民了，他們跟所有貪婪的人一樣，滿腦子只想著撈錢。

雷根很親切，也很尊重我們，但南西才真的有魅力。她看起來是個很溫暖的人，跟我打招呼時很熱情，我拿起她的手親一下。她很高興。接著我們跟副總統布希和他老婆見面，我就沒親她的手了。西西莉問我怎麼不親芭芭拉‧布希的手？我說她滿頭白髮，我以為是布希的媽媽。西西莉用看到瘋子的表情看著我。但我就是不知道這些人啊，我沒有追他們的新聞，他們也不知道我是誰。西西莉就會

去追那些新聞，這對她來講很重要，但對我不是。媽的，那些傢伙是要頒發終身成就獎給雷‧查爾斯的，但他們居然大多數都不知道雷是誰。

前往白宮參加晚宴的路上，我跟大聯盟巨星威利‧梅斯（Willie Mays）搭乘同一臺加長禮車。我記得車上是我和威利、西西莉、舞王佛雷‧亞斯坦（Fred Astaire）的遺孀，還有演員佛雷‧麥克莫瑞（Fred MacMurray）跟他太太。上了車之後，那幾個白人裡面有個女的說：「邁爾士，司機說他喜歡你的歌聲，你的每一張唱片他都有。」我一聽馬上就火了，所以看著西西莉小聲對她說：「西西莉，你幹嘛帶我來給人家侮辱？」她沒說話，只是直直看著前面，臉上繼續掛著假笑。

比利‧迪‧威廉斯也在車上，所以他、我和威利，我們三個開始說起那種只有黑男人之間才會聊的幹話。但這下西西莉艦尬了。病重的佛雷‧麥克莫瑞坐在前座，幾乎不能走路。那兩個白女人和我們一起坐在後面，其中一個轉向我說：「邁爾士，我知道你媽咪知道你來見總統一定很替你驕傲。」車裡的氣氛瞬間凍結，變得超安靜。我知道大家心裡都在想，媽的，她這句話有那麼多人可以說，怎麼偏偏要跟邁爾士說？車裡所有人都在等我對這個老查某發飆。

我轉頭面向她說：「告訴你，我媽不是什麼他媽的媽咪，你聽清楚了！那兩個字已經過去了時，沒有人在用了。我只是冷冷跟她說這些，音量完全沒有提高，但她知道我的意思，因為我是看著她的眼睛說的。如果眼神可以殺人，她當場就已經死了。她聽懂了，也跟我道了歉。我就沒再說話。」我媽比妳優雅大方一百萬倍，我爸是個醫生。所以以後別再跟任何一個黑人這樣講話，你聽懂我說的沒？」

我們去了國務卿安排的晚宴，跟我同桌的有前副總統孟岱爾（Walter Mondale）的太太瓊安、喜劇泰斗傑瑞‧路易斯（Jerry Lewis）、某個女古董商，我想她是新聞主播大衛‧布林克利（David

Brinkley）的老婆，是個又時髦又體貼的好女人，很識大體。我穿了一件又潮又黑的燕尾馬甲，是日本設計師佐藤孝信的作品，背後有一隻紅蛇，輪廓是用白色亮片鑲出來的。我還穿過兩件也是佐藤設計的棉絨背心，一件紅的，一件白的上面掛著銀色鍊子，下面穿一條黑到發亮的皮褲。去廁所尿尿時，我看到站在那邊排隊的人穿的都是一成不變的禮服，所以他們都看我不順眼。不過有個男的跟我說他喜歡我的服裝，還問我：「是誰幫你設計的？」我說是佐藤孝信，他聽了很滿意地走開，但其他那些拘謹的白人都超不屑。

整個宴會大概只有十個黑人，除了我前面提到的那幾個，還有昆西・瓊斯。我想音樂人克拉倫斯・艾凡特（Clarence Avant）跟他老婆，還有蓮娜・荷恩也在場。算起來說不定有二十個黑人吧。

我那一桌有個政治人物的老婆說了一些關於爵士樂的蠢話，類似「我們是因為爵士樂是源自美國本土的、是最道地的藝術而支持它呢？還是因為爵士樂是源自美國黑人而不是來自歐洲，所以覺得它很無聊而忽視它？」

這些話就這樣憑空跑出來。我很不喜歡這種問題，因為這樣問的人只是想顯示自己很聰明，但實際上他們根本不在乎。我看著她說：「妳說這幹嘛？現在是爵士樂時間嗎？為什麼要問我這個？」

她說：「這個，你不是爵士樂手嗎？」

我說：「我是樂手，就這樣。」

「既然你是樂手，是演奏音樂的……」

「妳是真的想知道爵士樂為什麼在這國家沒有得到肯定嗎？」

她說：「真的。」

「爵士樂在這裡會被忽略，是因為白人什麼都要贏。白人喜歡看別的白人贏，像妳就是，但爵士樂跟藍調你們就贏不了，因為這是黑人發明的。所以我們去歐洲表演的時候，那邊的白人會肯定我們，因為他們知道這音樂是誰的，也會承認。但大多數美國白人都不承認。」

她看著我，整張臉變得他媽的紅，然後她說：「那請問你這輩子有什麼重要的貢獻呢？你為什麼會在這裡？」

受不了，我實在超痛恨無知的人說這種屁話，他們只是想要顯得自己很懂，然後你就被迫要像這樣跟他們講話。這是她自找的，所以我說：「這個嘛，我的貢獻就是我改變了音樂的潮流五、六次，我就是不想只玩白人的音樂。」我冷冷地看著她，繼續說，「妳倒是說說看，除了生為白人以外妳有過什麼重要的貢獻？不過我對這個沒什麼興趣，妳告訴我妳憑什麼變成名人好了？」

她的嘴唇開始抽搐，氣到半句話都說不出口。現場的氣氛凝重到你可以拿一把刀把空氣切開。這女人不是來自最潮的上流社會嗎，怎麼講話跟白癡一樣。媽的真是沒希望了。

雷·查爾斯在臺上跟總統坐在一起，總統東張西望的，一副手足無措的樣子，我替他覺得可悲。

雷根看起來尷尬到不行。

我這輩子還真沒看過這麼悲哀的事。這次南下華盛頓讓我感覺很差，感覺很丟臉，因為那些掌握國家大權的白人根本不了解黑人，也不想了解！而且我還被迫要去教育那些根本就不想了解黑人的白人，就因為他們覺得自己好像有義務要問一些蠢問題，實在讓人想吐。我幹嘛要因為一些無知的王八蛋搞爛自己的心情？他們要表揚雷·查爾斯，還邀請他下來參加典禮，明明可以去唱片行買他的唱片來聽一聽，或者看看書了解一下黑人，但他們一定覺得這樣就太抬舉我們了，所以就繼續蠢下去，

用他們的無知把我跟其他一大堆黑人搞得很不爽。總統就坐在那裡，不知道該說什麼。媽的，該有人寫些有品的話給他說的，但我想他身邊應該沒什麼有品的人。都是一些可悲的畜生，掛著假笑，一舉一動都規規矩矩的。

離開後我跟西西莉說：「妳這他媽的輩子絕對絕對不要再帶我來參加這種狗屁活動，那些白人太可悲了。我寧可做別的事的時候心臟病發死掉，也不想在那裡面難過到死。不然讓我開法拉利去撞公車好了！」她什麼都沒說。可是媽的我永遠忘不了那一幕，他們把佛羅里達的雷·查爾斯學校的視障、聽障生都找去唱歌給雷聽，西西莉在臺下哭得希拉嘩啦，那些白人看到西西莉哭的樣子，不知道該跟著哭或裝哭還是怎麼樣。我看到之後湊到西西莉耳邊說：「這段看完我們就閃人了。」妳受得了這種狗屁，我受不了。」這件事之後我就知道我們玩完了，我再也不想跟她有任何瓜葛。所以從那時候起我們基本上就分居了。

後來同樣在一九八七年，我也跟經紀人大衛·弗蘭克林分道揚鑣，原因是他做事的方式。吉姆·羅斯則是更早就跟我鬧翻了，我們有一次為了錢起爭執，他被我尻了一拳，那件事的起頭就是大衛。

他走了以後，我只好在一九八七年找了新的巡演經理高登·邁爾澤（Gordon Meltzer）。

吉姆·羅斯那件事是這樣。每次表演完都是吉姆負責收錢，有一次在一九八六年底或八七年初吧，在華盛頓一場表演完之後我跟他要錢，他說錢在亞特蘭大就已經給大衛的助理了。我告訴他：「肏他媽的，那是我的錢，叫你給我就給我。」我會這樣說是因為那陣子的錢常常出怪事，所以我想自己管錢。事後他就辭職了。我很不願意跟吉姆搞到那麼難看，他不願意給，我就用力巴了他一下頭，把錢拿走。

因為我們同甘共苦過。總之那時候我在中央公園南區買了一間公寓，還有很多有的沒的，所以才開始

真正注意他們怎麼管我的錢。

所以我最後把大衛炒了，請我的律師彼得‧舒卡兼任經紀人。人如果賺太多錢，有時候就是會遇到我這種問題：發現自己居然要靠別人來管我的錢。

把西西莉跟大衛‧弗蘭克林都趕出我的生活之後，我心裡舒爽多了。這一切都發生在我跟西西莉離婚那陣子。馬克思‧米勒跟我已經開始在幫電影《情不自禁》（Siesta）創作配樂。我希望配樂能帶有一點《西班牙素描》的味道，像吉爾‧伊文斯跟我一起做出來的那種音樂，所以我叫馬克思想辦法在音樂裡帶一點那種風格。同時我的專輯《屠圖》拿下一九八七年葛萊美獎，讓我很開心。我們還是照常在美國、歐洲、南美洲的音樂節、音樂會演出，而且遠東也不再只去日本，也去了中國。另外也開始去澳洲、紐西蘭表演。

那一年除了我的樂團狀況很好之外，讓我最難忘的事發生在七月，我們為了一場音樂會而去了一趟挪威奧斯陸。在奧斯陸下飛機後，我發現已經有一大群記者在等我。我們正要從停機坪走向機場航站，突然有一個人過來對我說，「您好，戴維斯先生，我們有一輛專車在那邊等您。您不用過海關。」我朝著他手比的方向看過去，發現有一輛他媽長的白色禮車在那裡，那麼長的車我這輩子沒見過幾次。我上了車，車子就開離停機坪往市區去，我完全不用通關。那場音樂會的製作人跟我說，挪威只會為外國元首、總統、首相、國王或王后提供這種待遇，接著他又補了一句：「還有為邁爾士‧戴維斯提供這種待遇。」

媽的，聽了真是超爽，你說那天晚上我怎麼可能不拚老命吹？

全歐洲都這樣對我的，把我當成王室成員一樣。受到這種禮遇，你一定不由自主會表現得更好。還有在巴西、日本、中國、紐澳也都是這樣。唯一不會給我禮遇的地方就是美國。原因就是我是個不

484

會委曲求全的黑人，而那些白人——尤其是男的白人——不喜歡黑人這樣，特別是男的白人。

一九八七年讓我最痛苦的事情是，我不得不把我外甥文森開除。我很久以前就知道我遲早要這麼做，因為他的鼓點老是落拍。我常常示範給他看，但他就是做不到。我也拿錄音帶給他聽，但他連跟著打都不行。開口叫他走的時候我很難過，因為我很愛他，但是為了音樂我還是得開這個口。我告訴他之後，等了幾天才打電話給我姊桃樂絲，跟她說這件事。我說我讓文森退團了，他跟妳說了嗎？她說，「沒，他沒說。」然後我跟桃樂絲說我要去芝加哥表演。她說，「邁爾士，他在這裡有一堆朋友，至少你可以讓他在這裡演奏吧，不然他會很丟臉啊。」

「桃樂絲，玩音樂不是用來交朋友的。而且我已經教了文森很多年了，他就是辦不到，所以我只能讓他退團。我很遺憾。」

我姊夫老文森把電話接過去，他是我多年的好朋友，要我再給他兒子一個機會。我說：「不行，我沒辦法。」老文森把電話交還給桃樂絲，我問她要不要來聽我的音樂會，她說應該不會去，因為她要在家裡陪兒子。我說：「去妳的，桃樂絲！」

她說：「那就掛電話啊，我可沒打給你，是你打給我的！」

我就把電話掛了。像我們這種感情很好的姊弟之間，有時候就是會發生這種爛事，雙方都太情緒化了。更何況跟她的獨子有關。我知道她的情緒是哪裡來的。結果他們都沒來聽演奏會我也不介意，不過還是有點不是滋味。

我在三月初開除文森，找了華盛頓一個很強的鼓手瑞奇・韋爾曼（Ricky Wellman）來頂替他。瑞奇待過查克・布朗與靈魂追尋者樂團（Chuck Brown and the Soul Searchers），我在唱片裡聽過他打鼓

的功力，剛好我的私人祕書麥克・華倫（Mike Warren）是華盛頓人，我就叫麥克打電話給瑞奇，說我有興趣聘請他。瑞奇也說他有興趣，所以我就寄了一捲錄音帶過去要他學一下，然後再合練。瑞奇玩了很久的 go-go 音樂，但他的打法有我樂團需要的調調。

我在一九八七年的那個樂團殺得不得了。我很愛他們的演奏方式，到處都有人喜歡這個團。瑞奇的鼓和米諾・席內呂的敲擊樂互尬，戴洛・瓊斯的貝斯幫他們打底，亞當・霍爾茲曼和羅伯・艾文玩合成器，我的小號和肯尼・賈瑞特的中音薩克斯風（有時候是蓋瑞・湯瑪斯的次中音薩克斯風）在各種聲音之間穿梭，再加上新來的佛利那一手幾乎像吉米・罕醉克斯那樣的藍調搖滾放克吉他。大家都很棒，我也終於找到我想要的吉他手。從一開始每個團員就能跟其他團員的演奏對話，這真的很好。我的樂團到位了，我的身體也很好，我生活的其他方面也都很順利。

一九八七年我很迷王子的音樂，還有賴瑞・布萊克蒙（Larry Blackmon）和他的卡米歐樂團（Cameo），和一個叫做卡薩夫（Kassav'）的加勒比海樂團。我喜歡他們做的音樂，不過特別喜歡王子，聽過他的音樂後我就想將來哪一天要跟他合作。王子算是詹姆斯・布朗那一派的，而我就愛詹姆斯・布朗表演時豐富的節奏感。我覺得王子很像詹姆斯，卡米歐則讓我聯想到史萊・史東。但王子又多了一點馬文・蓋伊（Marvin Gaye），吉米・罕醉克斯・史萊，甚至小理查的味道。他是這些人跟艾靈頓公爵的混合體。他某些方面會讓我想到查理・卓別林（Charlie Chaplin），麥可・傑克森也是，我也很愛他的表演。王子的才華很多，幾乎無所不能，寫歌、唱歌、製作唱片、演奏、演電影、製作電影，還有當導演，而且很能跳舞，跟麥可一樣。

這兩個都是畜生來的，但我更愛王子多一點，因為他有全方位的音樂實力。而且他除了唱歌寫

歌，演奏也是一把罩！他把教會音樂的風格帶到他的作品裡，他的吉他和鋼琴都玩得很漂亮，但在我看來，他的音樂特別的地方就是其中的教會風格、加入風琴的作法。這是黑人音樂的特色，白人學不來。對同性戀來說，王子本人就是他們的教會。他的樂迷都是晚上十點、十一點以後才出門的人。他的音樂建立在節奏上，然後他又在節奏之外玩出別的東西。他的樂迷都是晚上十點、十一點以後才出門的人。他的音樂建立在節奏上，然後他又在節奏之外玩出別的東西。我想王子在做愛的時候腦子裡聽到的應該是鼓聲而不是拉威爾吧。所以說他不是白人。他的音樂很新，同時又是從傳統來的，反映的是一九八八、八九、九〇年代的聲音。我覺得只要他能繼續保持下去，遲早會變成我們這個時代的艾靈頓公爵。

一九八七年底，王子邀請我到明尼亞波利斯去參加他的八八年新年演唱會，希望可以一起表演一兩首歌，所以我就去了。要成為優秀的樂手，就要有延伸的能力，這方面王子真的很厲害。我和佛利一起去了明尼波利斯，媽的他家根本是一個大型園區，有錄音和拍電影的攝影棚，還有一整棟公寓給我住，整個地方占地大概半個街廓吧，錄音棚那些什麼都有。王子辦了一場為遊民募款的演唱會，入場券賣兩百美元一張。演唱會就在他這座新落成的莊園兼工作室派斯利公園（Paisley Park Studios）舉行，整個場地大爆滿。午夜即將跨年倒數的時候，他唱起〈驪歌〉（Auld Lang Syne），請我上臺跟樂團一起合奏，同時錄下來。

王子人很好，很害羞，個子小小的，才華非常高。在音樂上和其他所有事情上，他都很清楚自己做得到什麼、做不到什麼。每個人都喜歡他，因為他能滿足每個人的幻想。他有一股渾然天成的騷氣，好像皮條客和妓女的形象同時重疊在他身上，忽男忽女的感覺。可是他在唱那些淫穢的、描寫性愛、女人的限制級歌曲的時候，用的是很高的音調，幾乎像女孩子的聲音。要是我說一句「肏你媽」，對

方大概要報警了，但要是王子用那種聲音說你你媽，每個人都會覺得很可愛。而且他很少公開露面，很多人覺得他很神祕。我跟麥可·傑克森也是，不過這傢伙真的跟他的名字一樣，有機會跟他接觸的人都會覺得他有王子的氣質。

不過他居然說要跟我合作，把我嚇呆了。他還想要我們兩個的樂團一起出去巡演，這一定會很有意思。我不知道這件事什麼時候會成真，說不定永遠不可能，但是這個點子真的很有趣。

王子來參加我在紐約一家餐廳舉辦的六十二歲生日派對。卡米歐樂團也全都到了，還有修·馬塞凱拉、喬治·韋恩、尼克·艾許佛（Nick Ashford）和薇樂莉·辛普森（Valerie Simpson）夫妻倆、馬克思·米勒、女演員潔絲敏·蓋（Jasmine Guy），還有我團裡當時在紐約的幾位、我的律師兼經紀人彼得、我的巡演經理高登，還有修·馬塞凱拉、我的私人祕書麥克。大概有三十個人來參加那天的餐會，大家都很盡興。

一九八八年對我來說特別順，唯一的例外是我失去了最親近、交情最久的老友吉爾·伊文斯，他在三月因為腹膜炎而病逝。吉爾去世前我就知道他生病了，因為他幾乎完全喪失了視覺和聽覺。我也知道他曾經去墨西哥找人看病，但吉爾去世前一天我打電話給他太太安妮塔，問她：「吉爾和我都知道他時間不多了，只是我們都沒說出口。他去世前一天我打電話給墨西哥打電話回來，說吉爾在做什麼治療。再隔一天，她就打電話來說吉爾死了。天，她兒子從墨西哥打電話回來，說吉爾在做什麼治療。再隔一天，她就打電話來說吉爾死了。天，我覺得心裡破了一個洞。

但他死了一個星期以後我還跟他聊過，我們的對話大概是這樣。我在紐約的公寓裡，坐在床上看著擺在房間另一頭窗邊的吉爾照片。光線從窗戶灑進來，突然間我腦子裡冒出一個問題，我問他：「吉爾，你怎麼會想要跑去死在墨西哥？」結果有個聲音回答我：「我只有這個選擇，邁爾士。去墨西哥

是我唯一的希望。」我知道那是他，他的聲音我一聽就知道。是他的靈魂來跟我講話。

吉爾是我非常重要的人，不管是朋友的身分還是音樂夥伴的身分，因為我們處理音樂的手法是一樣的。他跟我一樣喜歡各種風格，從民族音樂到重複樂句的部落音樂都不排斥。多年來我們老是說要一起做點什麼，但他直到去世前兩個月才打電話來，說他準備好要跟我實現大概二十年前就討論過的一個音樂計畫。我想他是想要改編歌劇《托斯卡》的樂曲。但這時候我已經不想做那種東西了。不過我也知道吉爾就是這樣。他是我的摯友沒錯，但他做事一點章法都沒有，事情都要拖很久。他真的不該活在美國。要是他在別的國家，應該會被當成國寶級樂手，接受政府的大筆補助，或是能領取國家藝術基金會的獎金之類的。他應該去住在像哥本哈根那種地方，一定會很受珍惜。我寫了大概五、六首歌給他編曲，應該還擺在某個地方吧。對我來說吉爾並沒有死。

他在世時從來沒有足夠的錢能用來做自己想做的事。而且他還有家和兒子要養，他兒子邁爾士‧伊文斯就是用我的名字取的。

我會想念吉爾，但跟別人想念親友的感覺不一樣。可能因為有很多跟我很親的人都死了，所以我已經不會有那種感覺。媽的，在吉爾過世之前，詹姆斯‧包德溫也過世了，現在我每次去法國南部都會想說應該去拜訪一下詹姆斯，然後才突然想到他已經死了。我不會去想吉爾死了，就像我也不會去想詹姆斯已經死了，因為我的腦子就是不會那樣想。我是想念他們，但吉爾還活在我的心裡，和詹姆斯一樣，還有柯川、巴德‧鮑威爾、孟克、菜鳥、明格斯、瑞德‧嘉蘭、保羅‧錢伯斯、溫頓‧凱利這些畜生也是，還有菲力‧喬‧瓊斯，他們都不在了。我最好的朋友全都死了，但是我都聽得見他們的聲音，就像我聽得見吉爾對我說話。

吉爾這傢伙很有一套。有一次西西莉又在抱怨我這樣那樣，跟一堆女人出去什麼的。吉爾聽我說了這件事，就在紙上寫了一些東西給我，說：「把這個給她。」我照做了，結果她真的就沒再跟我胡鬧。

你知道他寫了什麼嗎？因為他了解我，也愛我這個人本身，所以我總是可以信賴他。「妳也許愛我，但是妳並不擁有我。我也許愛妳，但是我並不擁有妳。」吉爾就是這種朋友。

電影《情不自禁》在一九八八年上映，很快就下檔了，好像根本沒在戲院出現過一樣。我寫了配樂的另一部電影《惡街實況》也沒好到哪裡去，只撐了稍微久一點，不過得到很不錯的影評，他們甚至喜歡我的配樂。但是《情不自禁》被批評得一文不值，雖然大家都喜歡我跟馬克思的配樂。

一九八八年發生在我身上的另一件好事，是我在十一月十三號到西班牙格拉納達「的阿爾罕布拉宮受封為騎士，並且加入馬爾他騎士團，這個團體的正式名稱叫做「耶路撒冷、羅德島及馬爾他聖若望獨立軍事醫院騎士團」。跟我一起受封的還有三個非洲人，以及一位來自葡萄牙的醫生。坦白說我不知道這個騎士團那麼長的名字代表什麼意思，但有人跟我說入團之後我就可以不用辦簽證進入三、四十個國家，而且我會獲得這個殊榮是因為我有自己的格調，因為我是個天才。騎士團對我的唯一要求是不要對任何人有偏見，繼續做我本來在做的事就好，也就是繼續在美國對全世界唯一的一項文化貢獻上提出我的貢獻——他們叫爵士樂，我喜歡叫它黑人音樂。

獲得這動位讓我覺得很光榮，但在典禮當天我病到幾乎到不了會場。我得了以前俗稱的「會走路的肺炎」，也就是支氣管型肺炎。媽的，這一病又害我病了幾個月，整個一九八九年初的冬季巡演被迫取消，光這樣我就損失了一百多萬美元。我在加州聖塔莫尼卡的醫院住了三週，鼻子和手臂上接了一堆管子，身上插了一堆針。因為怕我被病菌感染，不管是探病的人還是醫生、護士，只要進病房就

要戴上口罩。我是病得很重，但可不像那狗屁八卦報《明星》（The Star）報導的得了愛滋病。媽的，那個報紙把我害慘了，我的音樂生涯甚至整個人生都有可能這樣就毀了。我知道那個報導的時候他媽氣炸了。這當然不是真的，但是很多人不知道，就相信了這個報導。

我在三月出院，我姊桃樂絲、我弟維農、還有在我團裡當過鼓手的外甥文森，全都到我在馬里布的家來照顧我。桃樂絲煮飯給我吃，幫我復健。我的女朋友也來了，我們會出去騎馬，走很遠的路。

沒多久這「會走路的肺炎」就真的走了，我的健康也恢復到可以重新巡演，好得很。

不久之後，在紐約市大都會博物館舉辦的典禮上，我從郭謨（Mario Cuomo）州長手裡接下一九八九年的紐約州長藝術獎（New York State Governor's Arts Award）。印象中在那典禮上同樣獲獎的還有十一個組織和個人。我很驕傲又得了一個獎。

我在華納出的第三張專輯《阿曼德拉》（Amandla）差不多就在這時候發行，結果好也叫座。哥倫比亞也終於宣布要在一九八九年九月推出《大師氛圍》，這專輯是我在一九八五年就錄好的，後來我的音樂已經轉到別的方向了。看來樂壇每天都有新發展。《大師氛圍》是很好的專輯，不過畢竟已經四年了，所以我很期待外界會有什麼反應。

我現在專注力很強，身體像天線一樣敏銳。近年來我愈來愈常畫畫，這種身心狀態對畫畫也有幫助。每天我都會畫五、六個鐘頭，練小號兩個鐘頭，還有很多時間都在作曲。我畫得很投入，已經準備要開始舉辦很多個展。我一九八七年在紐約辦過兩場，一九八八年在世界各地辦過很多場，德國有幾場、西班牙馬德里一場，日本兩場。有人開始跟我買畫，我標價最高的有一萬五千美元。馬德里個展的畫賣光了，在德國、日本的那幾場也都幾乎完售。

畫畫也對我的音樂有幫助。我現在正在等哥倫比亞推出我在丹麥錄製的《大師氛圍》，這整張專輯都是帕勒‧米克伯寫的曲子。我真的覺得這張專輯是傑作。我也在幫樂團寫一些我們不會錄的音樂。

我正在跟一個叫做黑約翰（John Bigham）的加州音樂人合作，他作曲非常厲害，是個年輕黑人吉他手，大概只有二十三歲，寫的音樂又美又帶勁。他用電腦作曲，每次他開始用一堆電腦術語跟我解釋他寫的東西，我就暈了。但是他的曲子都不會收尾。所以我告訴他：「約翰，沒關係，寄給我，我會把它寫完。」他就寄過來了。

他常跟我說他想學那些東西，編寫管弦樂什麼的，我跟他說別擔心，那些東西我懂就好。我很怕他真的去學了以後把自己的天賦搞爛了。有時候就是會發生這種事，像吉米‧罕醉克斯、史萊‧史東，或是王子這種天才，如果學了一堆技術上的東西，也許就做不出他們現在的音樂，因為那些東西可能會阻礙他們。要是他們懂一堆知識，做出來的音樂可能完全不是這麼回事。

至於我自己的音樂會怎麼走，只能說我一直想要做出新的聲音。有一天我問王子：「這曲子的低音聲部怎麼不見了？」

他說：「邁爾士，我不寫低音聲部的。如果哪天你聽到我的歌有低音聲部，我就會把貝斯手開除掉，因為低音聲部只會礙我的事。」他說這種話他不會跟別人講，但是他知道跟我講我會懂，因為他在我的一些音樂裡面聽到了同樣的概念。現在我只要想到什麼音樂點子，就會先用合成器記錄下來。我腦子只要有音符出現，就會隨便拿張紙記下來。我知道我是一個還在成長的藝術家，這也是我一直要求自己的，我永遠想要成長。

一九八八年，我開除了團裡的貝斯手戴洛‧瓊斯，因為他的行徑愈來愈誇張，變得太油了。他的

樂器總是出毛病，吉他弦被他搞斷之類的，然後他就像個模特兒一樣站在那邊，一副要發作的樣子，總之就是個裝模作樣的王八蛋，尤其是他去史汀的樂團混過一陣子之後更嚴重，學會了搖滾舞臺上那些油裡油氣的狗屁。我很愛戴洛，他是很好、很潮的樂手，但是他演奏的調調不是我要的。我找了來自夏威夷的班傑明·里特維爾（Benjamin Rietveld）來接戴洛的位子。米諾·席內呂也退團去加入史汀的新團。一開始我請敲擊樂手魯迪·博德（Rudy Bird）來代替他，後來瑪麗蓮·馬祖爾回來了，我就把博德請走。現在我固定的敲擊樂手是芒永戈·傑克森（Munyungo Jackson）。團裡的另一個新面孔是鍵盤手赤城圭。其他人都是老班底，薩克斯風還是肯尼·賈瑞特，鼓手是瑞奇·韋爾曼，亞當·霍爾茲曼負責鍵盤，佛利是主奏的貝斯手。

我一直設法保持創作活力。將來我想寫一部劇本，也許是音樂劇。我已經拿一些饒舌歌來試驗過，因為我覺得饒舌樂的節奏性很強。我聽說馬克斯·洛屈說過他覺得下一個菜鳥可能會從饒舌樂裡面誕生。有時候那種節奏會一直留在腦子裡，甩也甩不掉。我聽了很多西印度群島樂團卡薩夫的音樂，那種音樂叫做「祖克」（Zouk）。卡薩夫是很棒的團，我想我的《阿曼德拉》專輯有部分音樂是受到他們影響。

一九八八年我只遇到兩件衰事，除了前面提過我因為肺炎住院之外，另一件就是我跟西西莉的離婚官司。結婚時我們就說好，如果有一天要分手，不用像別人離婚搞得那麼難看，因為我們都會自己賺錢，也有自己的事業。但她沒有遵守諾言。她大可以不用派律師到處跟在我屁股後面，只為了把離婚文件塞給我。我一直躲他們，躲到我身體狀況變好為止，真是有夠累人。這件事明明可以平心靜氣解決的。不過現在事情都結束了，我們已經在一九八八年簽署財產分配協議，一九八九年正式簽字離婚，

我高興得很。現在我可以繼續跟我生命中的其他女人交往了。

我現在交了一個能讓我很自在的女朋友。她比我年輕很多，小我二十幾歲。我們不太常出去，因為以前女人跟我出去常會遇到一大堆狗屁事，我不想讓她忍受那些。我連她的名字都不想提，不希望我們的關係被外界指指點點的。她是個好女人，愛的是我這個人，而不是我的身分。我們現在相處得很好，不過她也知道我不是她一個人的，如果我想要，還是可以跟別的女人約會。兩年前我去以色列表演，也在當地認識一個很棒的女人。她是個很有才華的雕刻家。有時候我們會在美國見面。但我跟她沒那麼熟，我在紐約的小女友才是我主要的交往對象。

我現在聽到一些爵士樂手演奏我幾百年前就玩過的片段，會替他們覺得難過。那好像在跟一個身上有老人味的老人上床吧。我要聲明我不是在貶低老人，因為我自己也老了。但這是實話，我覺得玩那種陳年爵士樂就是會讓我想到這個。我這年紀的人大多喜歡古板的老家具，可是我喜歡孟菲斯那種風格的新式家具，很多都是義大利來的，樣式簡潔又有科技感，用色大膽，線條簡單修長。我也不喜歡家裡擺很多雜物或是家具，我喜歡當代風格的東西。我隨時都要站在潮流的最前端，因為我就是這樣的人，以後也會一直這樣。

我喜歡有難度的、新的事情，這些事情會讓我有充電的感覺。不過音樂對我來說向來有療癒的作用，是精神層次的東西。如果我自己的狀況好，樂團的表現好，再加上我身體沒什麼毛病的話，我的心情通常都很好。我每天都還在學習哩！我就從王子和卡米歐樂團學到很多東西，比方說卡米歐現場表演的方式我就很喜歡。他們開場的音樂都比較慢，但是到了中場你就要特別注意了，那時候他們速度會開始加快，之後就不斷卯起來飆速。我十五歲就領悟到，現場演出一定要有開場、中場和收場。

只要懂這個道理，你的表演就算本來普普通通，也可以從頭到尾都像精選輯一樣。無論是開場、中場還是收場，都可以拿下完美的十分，當然每一段都有不同的情緒轉折，這是必勝絕招。

看到卡米歐在其他樂手的演唱會上客串表演的方式之後，我首先就想到我的演奏會也可以這麼做。

樂團一起開場之後，換我獨奏，接著樂團表演，然後又換我獨奏。然後班傑明演奏貝斯，再換佛利演奏吉他，讓他的放克一藍調一搖滾風味的吉他帶出另一種感覺。表演完前兩首之後，我們進入比較慢的〈人類本性〉（Human Nature），改變一下速度。這首有點像是第一段的收場，但我們把這首歌變成另一種感覺。接下來就要放開了，但還是保持一定的律動，這邊要等到班傑明和其他團員（特別是佛利）進來了才算開始，因為我要在他們之後開始吹。以前戴洛·瓊斯還在團裡玩那些炫技的東西的時候，我就常常和他互尬，有時候是我跟班傑明，不過班傑明的貝斯是發動者，在這方面他也是畜生一個。（他會成為偉大的貝斯手，幾乎已經是了。）之後就換大家輪流獨奏。

很久以前，比利·艾克斯汀跟一個歌手和我說過，觀眾開始鼓掌叫好的時候，就要走進掌聲裡面。他對那個歌手說：「別白白讓掌聲過去。」我現在就是這樣做，走進掌聲裡面。我會在大家還在鼓掌時就開始下一首，這樣就算開頭出了差錯，他們因為還在鼓掌也聽不見。所以要馬上進到掌聲裡去。我們就是這樣做現場演奏的，效果就如同我們設想的那樣。全世界的聽眾都喜歡，這就是你的表演成不成功的指標，而不是樂評；你要顧的是聽眾。聽眾不會別有目的跟你來陰的，他們是花了錢來看你的，要是他不喜歡一定會讓你知道，絕不含糊。

第二十章 媽的，再聊了

很多人問我，今天的音樂正在往什麼方向發展？我想短樂句會是趨勢。只要注意聽，有耳朵的人都聽得出來。音樂是一直在改變的，跟著時代和當時的科技，還有製造東西用的材料而改變，像汽車改用很多塑料來取代鋼材，所以現在發生車禍的時候聲音跟以前不一樣，不像四、五〇年代都是金屬撞擊聲。音樂家是把現實生活中的聲音擷取出來融入演奏裡，所以做出來的音樂也會不同。像現在大量使用合成器和其他一大堆的新樂器，所以音樂變得完全不一樣了。以前的樂器是木製的，然後是金屬的，現在是硬塑膠，我不知道未來又會是什麼，但我知道一定是別的東西。最爛的樂手聽不出這時代的音樂特色，自然沒辦法演奏出最具時代性的音樂。像我，也是在腦海裡可以浮現那些高音域聲音之後才開始能吹高音域的樂曲，之前只能吹中低音域，因為我腦海只有浮現中低音域的聲音。這就是為什麼現在那些老樂手只能演奏舊音樂。在東尼、賀比、朗、韋恩入團以前，我跟那些老樂手沒兩樣。

他們讓我能聽到不同的聲音，所以我很感激他們。

我想王子的音樂，還有西印度群島的樂團卡薩夫。他們的作品被許多白人樂手大量取材，像是奈及利亞的費拉（Fela），還有很多非洲、加勒比海樂手的作品會帶我們走向未來。像臉部特寫合唱團（Talking Heads）、史汀、瑪丹娜、保羅·賽門（Paul Simon）。巴西也輸出了許多好音樂，巴黎周

圍的音樂也很棒，因為很多非洲、西印度群島樂手都去巴黎發展了，尤其是那些來自法語系國家的。英語系國家的非洲、西印度群島樂手則是去了倫敦。有人跟我說，王子最近正在考慮把一部分事業移往巴黎郊區發展，這樣他才能吸取當地的音樂素材。所以我才會說他是能帶我們走向未來的主要樂手之一。他知道音樂必須走向國際，這趨勢已經無法抵擋。

現在我喜歡跟很多年輕樂手一起玩音樂，因為我發現很多老一輩爵士樂手都是懶惰的王八蛋，他們拒絕改變，打死也要用老派的方法玩音樂，只因為他們懶得嘗試不一樣的東西。樂評喜歡老派音樂，所以叫老樂手不要改變，他們也乖乖聽話。他們不想試著去了解那些不一樣的音樂。老樂手一成不變，簡直像是博物館裡的老古董，安放在玻璃櫃裡，很好懂，然後玩出來的都是那些又老又臭的狗屁，一遍又一遍重複。他們到處跟大家說什麼電子樂器、電子樂曲毀了音樂與傳統。媽的，我才不是那樣咧！而且當年艾靈頓公爵、菜鳥或柯川，甚至桑尼‧羅林斯都不是，我們都會想要持續創新。咆勃爵士樂就是改變與演化的產物。想要保持不動，打安全牌，那你就完了。如果我想要持續創新，那麼任誰都必須不斷改變。只有大膽冒險、接受挑戰，我們才算是活著。到現在還是有人要我演奏《我可笑的情人節》那種東西，這我不難理解，因為他們跟妹子上床就是聽那首歌，而且男女雙方都很爽啊。但我會要他們去買唱片就好，我已經不是以前的那個邁爾士‧戴維斯了。我的生活目的是追求最好的自己，我的音樂不是用來讓他們聽爽的。

以前那些跟我同年紀的樂迷早在幾百年前就沒在買唱片了。就算我可以勉強自己，玩他們想聽的音樂，但如果我還要靠他們的唱片才有收入，那我他媽早就餓死啦！更重要的是我就會忽略了現在真正的唱片顧客，無法跟他們溝通——我是指那些年輕樂迷。而且即便我想要演奏那些老舊曲目，

現在我也找不到樂手可以跟我一起用當年的風格去玩音樂了。能跟我一起玩當年那種音樂的，現在都有自己的團，也有自己的音樂。我知道他們才不會丟下自己的團咧。

喬治‧韋恩曾經要我把賀比、朗、韋恩找回來一起巡演，但我說這根本不可能，因為讓他們回來當我的手下會有太多問題。找他們回來巡演的確可以海削一筆錢，然後呢？玩音樂不是只有賺錢最重要。感覺也是關鍵，尤其是大家在一起玩什麼音樂才是重點。

就拿馬克斯‧洛屈來講好了，我們倆是鐵哥們吧？假設他現在寫點東西拿來要跟我一起演奏。也許桑尼‧羅林斯之類的人會喜歡吧，但我不知道自己辦不辦得到，因為我已經不會那樣玩音樂了。並不是因為我不愛馬克斯，他可是我兄弟欸。不過若是要讓我們倆能一起演奏，他就必須寫出他自己跟我都喜歡的東西。另一個例子是，很久以前我曾有機會幫法蘭克‧辛納屈伴奏。那時候我在鳥園駐店表演，他派人帶話給我。但我沒辦法答應，因為他喜歡玩的音樂我不喜歡。這一樣不代表我不喜歡法蘭克‧辛納屈，不過我還是單純當個聽眾就好，免得我吹出來的音樂妨礙了他的表演。我以前就因為聽法蘭克還有奧森‧威爾斯唱歌而學到怎麼劃分樂句。

但另外我也可以舉帕勒‧米克伯為例，就是那位跟我合作《大師氛圍》專輯的丹麥樂手。跟他那種人在一起混，你可以聽到他玩各種各樣的音樂。吉爾‧伊文斯也是這樣。吉爾幫史汀做的新專輯實在是屌翻天，算是便宜了史汀啊！史汀跟吉爾做了那專輯後，你有沒有看到《花花公子》雜誌的爵士樂手票選活動有什麼改變？那些主要是白人的讀者居然把史汀的團票選為年度最佳爵士樂團。你說屌不屌？要是黑人樂團從融合爵士樂跨界到搖滾樂，才不可能獲得白人的讚賞咧！就算有「年度最佳捕狗團體」的票選活動，白人也不會投票給黑人啦！但史汀就不一樣了，他畢竟是白人。史汀在上一張

專輯玩出很屌的音樂，但聽他的音樂只能聽到他的個性，也聽得出他不是爵士樂手的料。史汀寫的歌詞會教人該怎樣思考，但爵士樂曲帶來的想像空間是無限大的。打個比方來講，有誰會在跟妹子上床前買一本《花花公子》來參考做愛的體位？只有懶人才會吧。大多數的流行樂曲歌詞都是這樣老套。所以流行樂的歌詞就變成了陳腔濫調，大家只會抄來抄去。因為市面上給大家聽的唱片都是這種垃圾，所以進錄音室錄才會很難保持創意。

「我愛你，來我身邊，把自己獻給我吧。」千百萬張唱片的歌詞都是這種老套。

我不喜歡柯川去世前幾年玩的音樂，而且說真的他退團後去弄的那幾張唱片，我也沒認真聽過。他只是不斷重複他當年在我身邊玩的那些東西，一遍又一遍。他跟艾爾文·瓊斯、麥考伊·泰納和吉米·蓋瑞森組的那一團剛開始還不錯，不過這一團裡面只有艾爾文和柯川當過我的團員。後來他們開始重複玩一些老套。其實過沒多久麥考伊的東西就讓我覺得很煩了，因為他只會用他那一架小平臺鋼琴卯起來亂彈，我覺得那一點都不潮啊。我是說，比爾·伊文斯、賀比·漢考克、喬治·杜克算是屬害的鋼琴手。不過柯川和那幾個傢伙就只會照流行的風格去彈，那種事我自己以前也幹過。過沒多久麥考伊的東西就沒味道了。他變成很單調，接著過一陣子柯川也是，沒有人可以坐著聽他們的音樂聽很久。我看不到、聽不出他們的東西有什麼搞頭，而且我也不喜歡吉米·蓋瑞森的音樂。喜歡他們的人還真不少，不過那也無所謂啦。他們演奏時艾爾文的鼓跟柯川的薩克斯風常會互尬很久，我覺得這倒是還挺酷的。不過這些都是我的個人意見啦，我也有可能說錯了。

現在的樂音跟我當年入行時真的是差很多。現在還有回聲室那些高科技狗屁。像是丹尼·葛洛佛（Danny Glover）、梅爾·吉勃遜（Mel Gibson）主演的電影《致命武器》（Lethal Weapon）裡面有

很多場景他們都是待在使用鋼鐵建材的建物裡。所以大家都已經習慣金屬碰撞聲，而西印度群島地區例如千里達就有些樂手懂得用那種聲音創作，用鋼鼓之類的樂器去玩音樂。還有，儘管某些傳統派的樂手可能會不爽，但樂壇早已因為合成器而改變了。合成器絕對不可能在樂壇消失，所以任何樂手只能選擇接受或拒絕。像我就是選擇接受，因為這世界總是在改變。不想改變的人最後會變成民謠歌手，玩的音樂變成博物館裡的老古董，也只能在當地表演。因為音樂與聲音早已經國際化了，何必抱著以前那些狗屁不放？你以為你有時光機器可以回到從前嗎？

玩音樂的關鍵只有兩個：抓緊時間點，還有無論弄出什麼都要有節奏。只要能做到這兩點，就算你唱中文也會很好聽。不過，雖然說很多人都想用複雜的方式去詮釋我的音樂，但其實我是喜歡單純的。就算他們聽來覺得很複雜，我卻認為很簡單。

我愛鼓手。想當年我跟馬克斯·洛屈都是菜鳥的團員，連出去巡演都住同一個房間，我從他身上學到很多打鼓的訣竅。他常會示範一些絕技給我，他還教我，鼓手一定要保護節奏，留住節奏感的方式，就是在每一拍裡面還要有一拍。例如「梆、梆、夏梆、夏梆」這一小段節奏裡，「梆」和「梆」之間的「夏」就是每一拍裡的另一拍，是能夠留住節奏感的小地方。如果鼓手辦不到，那節奏感就沒了。拜託，鼓手居然沒有節奏感！這世界上有什麼比這更鳥的嗎？媽的，不如去死一死吧。

像馬克思·米勒這種能把音樂玩成藝術的樂手，就是現在最具代表性的。什麼音樂他都可以玩，任何音樂元素他都能接受。對於音樂他懂很多，例如他就知道在錄音室錄音時其實可以不用找鼓手。我們可以弄一臺鼓聲音源器，把鼓聲設定好，甚至找一個鼓手來跟著打鼓也可以。這種機器的好處是，

無論你在什麼場合使用，都可以保持同樣節奏。大部分鼓手不是會落拍就是會常常搶拍，結果不管你玩什麼音樂都會被搞爛。鼓聲音源器就不會這樣，所以很適合用在錄音室。但是為了把場子炒熱，我們就會需要像瑞奇·韋爾曼這種又屌又夠力的鼓手。現場演出時樂曲的樂節常常變來變去，屬害的鼓手如果懂得隨著曲勢改變，那就可以越打越嗨。如果是現場演出，那就可以把氣氛保持住，所以在這種情況下，屬害的鼓手會比鼓聲音源器更棒。

就像我之前說的，很多爵士樂手都是懶鬼。他們都是被慣壞的，因為白人總是說，「你是個天生好手，什麼都不用學啦！直接拿起小號吹一吹就可以。」聽他們在鬼扯。而且也不是每個黑人都很有節奏感好嗎？很多白人，尤其是那些搖滾樂團的樂手，都可以把音樂玩到屌翻。那些一團的鼓手不會落拍，也會跟著鼓聲音源器一起打鼓。但如果叫黑人鼓手跟著打鼓，他們很多都會不爽，甚至辦不到咧。

他們想繼續當「天生好手」，因為很多白人樂評說他們就是。

我腦海裡常會浮現一些音樂，而這向來是我的天份。我不知道那些音樂是從哪裡來的，總之就是會浮現，我也不會有所懷疑。這就像我總是能聽見有人演奏落拍，或我總是可以聽出王子歌曲裡的鼓聲是他自己打的，而不是使用伴奏音軌。我總是有這種能耐。我可以睡前在心裡起個節奏，睡一覺起來後那節奏還是沒亂掉。像這種事我超有自信，絕對不會懷疑自己是不是搞錯了。因為如果節奏錯了，我也立刻我就會停下來。真的會停下來，什麼事都幹不了。像是如果工程師把錄音帶的混音混錯了，我也立刻停下來，因為我一聽我就已經聽出來了。

對我來講，無論是玩音樂或過生活，有型才是重點。就像你想讓自己看起來、感覺起來像個有錢人，那就會在穿戴上下功夫，鞋子、襪衫、外套都會考究。音樂也是這樣，風格會讓人產生某些特定

的感覺。如果你想要讓聽眾有某種感覺，那就要用某種風格演奏。就是這麼簡單。所以我覺得長年以來幫各種不同聽眾演奏，對我很有幫助，因為我都可以從他們身上獲得可用的素材。這世界上有些地方是我還沒去過但想去演奏的，像是非洲跟墨西哥。我很樂意去那些地方演奏，而且有一天一定會成行。

每次離開美國我都會改用別的方式玩音樂，因為其他國家的人都很尊重我。我很感激，也會在演奏中表達我的感謝。他們讓我覺得快樂，所以我也想讓他們有同樣感覺。我想我最愛去演奏的地方包括巴黎、里約熱內盧、奧斯陸、日本、義大利跟波蘭。在美國我也喜歡在紐約、芝加哥、舊金山地區跟洛杉磯演奏。這些地方的人還不賴，但有時候他們還是會惡搞我，讓我超火大。

過去只要我不表演了，我就會聽見很多人說，「邁爾士不表演了，那我們接下來要幹嘛？」我想，迪吉曾跟我說的一句話能夠解釋為什麼很多人會有這種感覺。他說，「看看邁爾士，看看他手下那些樂手。邁爾士的團簡直是團長訓練班，他很多手下後來都自己帶團。」我想這句話還真沒錯。所以很多樂手才會指望我提供方向。但這不會讓我覺得有負擔，不會因為被很多人當成領頭羊兒有壓力。我從來不覺得自己是孤身一人。我並不是獨力推動整個樂壇的發展。還有其他人啊，像柯川、歐涅他們。

就算是在我的團裡，我也不是只有自己，從來不是。我身邊有菲力・喬跟柯川。菲力・喬總是把我們把時間抓得剛剛好，而且他讓保羅・錢伯斯不得不卯起來演奏。還有你以為是我叫瑞德・嘉蘭彈哪些樂曲嗎？才不是咧，都是他說要演奏些什麼。柯川總是坐在那裡不怎麼講話，但吹起薩克斯風一樣是屌翻天啊。他跟菜鳥一個樣，都是用薩克斯風精采地講出關於音樂的道理。在跟賀比、東尼、朗・韋恩同團時，整個場面都是東尼掌控的，我們跟著演奏就好。他們都會幫樂團寫樂曲，我跟他們也會一

502

起創作。但有東尼在我們的表演從來不會落拍。如果要說有什麼不一樣，那也只是速度變得更快，變得他媽媽超有節奏感。在跟奇斯·傑瑞特、傑克、狄強奈同團時，樂音的風格、要演奏什麼還有節奏該怎樣呈現，都是他們說了算。他們稍微變個花樣，我們的音樂就會自然而然改變。樂壇沒有第二個團可以玩出那麼屌的音樂，因為奇斯、傑克都只有一個啊。還有我其他很多超屌的團員也是這樣。

那麼我的天分是什麼呢？不就是把自己屌咖全都湊在一起，把音樂玩到嗨翻天，然後再讓他們一個個離開嗎？我讓他們用自己的想法玩音樂，讓他們創造出更多玩法。剛開始跟這些傢伙聚在一起時，我都不太清楚我們會玩出什麼。但我想重點就是要挑選聰明的樂手，因為有創造力的聰明樂手可以讓音樂嗨翻。

就像柯川、菜鳥與迪吉有自己的音樂風格，我也想創造出獨一無二的聲音。我就是想做自己，無論這意味著什麼。但說到音樂，我對許多不同樂句都很有感覺，而且當我真正投入時，會覺得跟音樂融合在一起。我變成了樂句。我用自己的方式玩音樂，試著玩出更多可能。這輩子我玩過最難的曲子是〈我愛你，波吉〉（I Loves You, Porgy），因為我必須把小號吹出像是在講話的感覺。每次我聽到別人的樂曲，我總是想著為什麼在某個地方他會用某個音，還有其他地方他又為什麼會那樣處理。我的小號樂音傳承自我中學時代的老師艾伍德·布坎南。就連他拿小號的方式我都超愛。常有人說我小號聲跟人聲很像，而這就是我要的效果。

我的作曲靈感總是在夜裡浮現，艾靈頓公爵也是這樣。他寫曲子時總是日夜顛倒。我想這是因為晚上比較安靜，就算有小小的雜音也不礙事，可以完全專注。而且我覺得自己在加州住的時候比較能創作，因為我就住在海邊，環境比較清靜。作曲時我總是會選擇馬里布，那裡比紐約好太多。

我吹的某些和絃被我的幾位團員稱為「邁爾士和絃」。用我的方式，無論我們想要玩什麼和絃、演奏什麼聲音都可以，除非有人演奏出了錯，否則聽起來絕對不會有問題。這你懂嗎？和絃決定了玩出來的音樂是什麼感覺，也決定了怎麼演奏才對勁。演奏一堆不相干的和絃，然後放著爛，這是絕對不可以的。你一定要改成穩定的和絃才能解決。例如，有時候我們用小調演奏，通常我會先把各種可能性吹給他們聽，從佛朗明哥音樂到某些人所謂的帕薩卡利亞舞曲。這是要先感覺到才能演奏出來的。當年我跟柯川玩的音樂就是這樣。你可以聽聽蘇聯作曲家哈察都量、瑞士作曲家布勞克的作品，他們演奏、創作過不少小調和絃作品。

我覺得厲害樂手必須像厲害拳擊手一樣懂得自我防衛。厲害的樂手要像非洲樂手那樣，把樂理搞得比誰都清楚。但我們可不是非洲樂手，而且演奏的也不只是聖歌。我們的演奏必須有些樂理基礎。

如果你的音樂裡蘊含著減和絃，這種和絃會帶有某種聖歌樂音，讓你的音樂更為飽滿，而且你也能了解這種樂理，因為音樂裡蘊含著不同樂音。除此之外，現在的樂手可以把這種樂理玩得更棒，因為過去二十年之間已經出現過很多這種很棒的音樂。除了我自己還有柯川、賀比‧漢考克、詹姆斯‧布朗、史萊‧史東、吉米‧罕醉克斯、王子、史特拉汶斯基與雷納德‧伯恩斯坦。後來還有類似哈利‧帕奇（Harry Patch）與約翰‧凱吉（John Cage）之類的人物。凱吉玩出來的音樂就像玻璃和各種東西落地的聲音，很多人喜歡。所以現在的聽眾已經能接受各種各樣的不同音樂。拜託喔，一九四八年凱吉在茱莉亞音樂學院幫瑪莎‧葛蘭姆的現代舞做的那種配樂，大家都能吞下去了，那還有什麼不能接受的？

不過，我想黑人的東西才是引領潮流的王道，像是霹靂舞、嘻哈舞、饒舌樂之類的。媽的，這年

頭就算是黑人幫電視廣告做的音樂都很潮，有些廣告居然連浸信會的福音音樂都可以拿來用。最好笑的是廣告裡唱歌的都是一些照黑人風格刻意打扮的白人。他們現在無論是打扮、唱歌或一舉一動都想要像黑人。所以啊，如果你是搞藝術的黑人，就必須找別的東西來做了。不過歐洲人、日本人、巴西人沒被騙倒，只有美國人比較笨，才會搞不清楚。

雖說我已經不像以前那麼常常旅行，但偶爾能夠到處走走還是讓我感到很開心，因為旅途中我可以認識各種不同的人、體驗不同文化。我的體驗之一，是發現日本人跟黑人一樣愛笑，而且也都不像白人那樣容易緊張兮兮。黑人在白人身邊如果常掛著笑臉，很容易被貼上湯姆叔叔的標籤，但日本人有錢有權，所以不會。亞洲人也不太會用眼部做表情，尤其是華人。他們看別人的眼神總是很尷尬。不過我觀察到日本女人會用眼角做表情來勾引男人，這招現在連我都學起來了。

我覺得這世界上最棒的女人都是來自巴西、衣索比亞與日本。我的意思是，她們結合了美貌、女性魅力與智慧，儀態姣好，也尊敬男人。這三個國家來的女人都懂得尊重男性，也不會試著扮演男人的角色，至少就我認識的那些女性都是這樣。在我看來，大多數美國女人都不懂該怎樣對待男人才算得體，尤其是很多黑人女性都這樣，而且年紀較大的居多。無論男人幫她們做了什麼，她們總是保持跟男人競爭的心態。我想是因為髮質，因為美國對黑人女性灌輸的觀念，她們都不會留又長又直的金髮，所以就認定自己不夠漂亮。但其實黑人女性才漂亮哩！不過我想會有這種問題的大多是年紀較大的黑人女性，她們居然會買一大多白人女性用的美妝狗屁。很多我認識的年輕黑人女性真的又潮又有型，她們沒有大多數年長黑人女性的那些問題。不過她們對自己的長相還是非常沒有自信。很多黑人女性以為黑人男性只想跟白人女性在一起，就算她們的男人把她們當成女王來侍候也一樣。這錯誤觀

念把她們害慘了。因為白人女性不像黑人女性有這種心理包袱，所以比較懂得怎樣跟男人相處。我知道這言論會讓一堆黑人女性聽到氣炸，但我個人的看法就是這樣。

懂吧？很多黑人女性在跟男人相處時都只會像老師或媽媽一樣說教，管東管西。這輩子跟我在一起過的黑人女性只會這樣。我們在一起過了七年，她從來沒有。她很酷，也沒想要用什麼跟別人比較競爭的，只因為她超有自信。如果女人有自信，知道自己有多美、多有女人味，男人看到自己都會流口水，那跟男人相處時就不會有問題。法蘭西絲是個舞者，所以對自己的身體超有自信，她知道自己走在街上會讓大家側目，男人會看他看到交通阻塞。她是個藝術家，而大多數的女性藝術家都是見識廣博，靈魂非常有深度。

不過很多黑人女性就算當上了公司的高層主管還是沒有自信，他媽的超煩。她們總是想跟別人競爭，總是有很多話可以講，但偏偏都是廢話。如果有男人講屁話惹我生氣，你可以一拳把他尻倒。但如果對方是女人，就不一樣了。就算她們惹火你，你也不能動粗。所以你只能聽聽就算了。但如果你讓那些喜歡競爭、以為自己是萬事通的女人得逞，只要次數太多她們就會對你上頭上臉，步步進逼。等到你真的被惹毛了，也許就會動手打她們。我自己以前就常被得寸進尺的女人逼到退無可退，甚至還動手打過其中幾個。但我不喜歡那種感覺，也真的不喜歡打女人。近年來每次我能預見這種狀況時，都會極力避免。

很多黑人女性都不知道怎樣跟藝術家相處，尤其是那些比較老，或資歷比較深的藝術家。任何時候藝術家都有可能在思考，所以任誰都不該去鬧他們，打斷他們的思緒或手邊的工作。最慘的狀況是，有些藝術家的女人根本就不尊重他們的創作空間。很多年紀較大的黑人女性不懂這一點，因為我

506

小時候藝術家完全不受黑人尊重。但白人女性跟藝術家相處的歷史已經非常悠久，所以她們很了解藝術對於這社會的重要性。在這方面黑人女性必須改善的地方還很多，不過我相信她們最後還是可以辦得到。在現在這情況下，我想像我這種黑人藝術家就只能善待自己，讓自己快樂點。所以我總是跟能夠了解我、尊重我的女人在一起。

我認識的非洲女性大多數不像美國的黑人女性。她們大不相同，而且比較知道該怎樣跟她們的男人相處。但我最喜歡的非洲女人都是來自衣索比亞，還有我想應該是蘇丹吧，她們保有最純粹的黑人女性特質。她們的顴骨很高，鼻樑挺直，我在繪畫與素描作品中畫最多的就是她們那種臉。來自非洲的超模伊曼（Iman）就是典型非洲女人。她長得超美，氣質雍容華貴。另外一種黑人女性的典型，是豐唇大眼，頭像西西莉那樣老是歪一邊。西西莉私底下有一種表情是在銀幕上從來不會表現出來的，尤其是她生氣或我生她的氣才會出現。那表情真的超美，我以前很喜歡。我還曾經為了看她那表情而假裝生她的氣。

我喜歡跟女人調情。女人有可能只是跟你眨眨眼，但卻風情萬種。像這樣完全沒開口說話，但卻是調情的絕招。想知道女人對我有沒有興趣，我總是可以從她們的眼神看出來，尤其是有時候我可以看見或感覺到她們除了看我之外還帶有別的意思。西方女人用眼神調情，但日本女人擅長用肢體語言。如果你在西方女性的眼神裡看到她對你有點意思，你也同樣對她有意思，那就可以採取行動。如果你沒有，那就裝作沒看見。但如果你感覺到兩人的心靈交會，有某種聯結，那就可以放手撩落去。

我喜歡的女性必須是儀態萬千那種，而且修長削瘦，對身體很有自信，像舞者一樣。這一切都會表現在走路的姿態或做事、著裝的方式上。我只要眼神掃過去就能看出來。這世界上的好女人多不勝

數，但其中有很多並不具有我喜歡的特質。她們必須有一種性感的吸引力，讓我一看就知道她們很特別。有時候可以從嘴巴看出來，像女演員賈桂琳‧貝西（Jacqueline Bisset）那樣。她的一顰一笑都超性感，西西莉也曾讓我有那種感覺。我看到這種特質時體內會有感覺。那是一種爽感，就像當年我吸古柯鹼，而且是爽爽地吸了一大口。會這麼爽，是因為在那當下我想到的是跟她們在一起的感覺。那種感覺幾乎比性高潮還要爽。這世界上沒有任何事物比那更棒。

我喜歡日本女人調情的方式。她們不會站在你目光直視的地方，而是幾乎看不到，只能用眼角餘光瞥見她們的角度。她們待的地方你幾乎看不到，但她們就是會在那裡。她們也不會直直看著你。這真有趣。還有，假如某個房間裡有四個亞洲女性，你跟她們都說說話，但跟其中一位講話的時間比其他三個都多五分鐘，那其他三個就會離開。她們會直接離開，然後開始去別的地方轉一轉。

我喜歡女人。在這方面我從來沒有搞過其他樂手的女朋友。一次也沒有。就算某個女人跟某個樂手沒在一起很久，我就是喜歡跟她們在一起，聊聊天之類的。但我從來不需要幫助，也沒缺過女人。我也不會跟她在一起。因為誰知道呢，我可能會需要找她的前男友來我的團裡欸。這種事很容易破壞樂手之間的合作默契，能免則免。在這之外，所有女人我都不排斥，但我的女性好友除外。

不過女人也真是奇怪的動物，很多時候不是表面上看來那一回事。甚至有時候在大家沒有注意到的小地方，女人會找其他女人麻煩。過去我在夜店表演時這種事我見多了。本來我以為那些漂亮女孩都是到夜店去釣樂手的。結果我發現，其實有很多女人根本是去釣其他女人的。我天真的以為她們是到夜店來跟我調情，聽聽音樂之類的。但我這種想法只是反映出樂手對樂迷的看法有多虛榮，尤其是女性樂迷。在所有藝術家裡面樂手是最自我中心的，因為我們老是以為自己最潮，自己在玩的狗屁音

樂最重要。我們覺得自己嘴裡含著、手裡拿著樂器，所以女人看了都凍未條。我們以為自己是上帝賜給女性的禮物。從我們身邊很多實例看來，這的確沒錯，因為我們無論要什麼很多人會送上門來。至少我們樂手的確受到很多禮遇，所以就以為女人都很哈我們。不過很多女人也懂這道理啊！你懂嗎？她們知道其他女人到我們身邊混，所以她們也來夜店「分一杯羹」，釣其他女人。

過去我曾跟各種族裔的女人約會，白人與黑人女性的人數可能一樣多。跟女人約會時，我不會在意她們的族裔是什麼。就像那一句古老諺語說的，「勃起的老二哪有良心？」所以勃起的老二也沒有族群意識啊！話說回來，我娶的幾任老婆都是黑人，不過這只是剛好，不是我刻意挑的。如果你要我挑自己偏好的膚色，我想應該是我母親那種膚色吧，或者更淺一點。我不知道為什麼。如果我天生就喜歡色一樣黑漆漆了。印象中我交過一個女友的膚色比我還黑，你應該不難想像她有多黑了，因為我自己已經像午夜夜色一樣黑漆漆了。

說到男人，世界各國女人就數美國女人最大膽。如果她們真的很喜歡你，就會直接對你發動攻勢，開始跟你調情。而且我這種名人最容易遇到。她們一點也不在乎，也不覺得這有什麼好丟臉的。這種狗屁真的會讓我冷掉，沒有感覺。她們的目的不就是跟我上床後想辦法搏媒體版面，要我從口袋裡掏錢出來買禮物和各種東西給他們。但現在的我只要遇到這種狀況，早早就能預見了。我曾經被耍過，不過現在不會啦。我不招惹主動接近我的女人。我真的沒興趣。至少要讓我覺得是我自己主動釣她們。

美國白人總是非常霸道，因為他們以為自己是上帝賜給整個世界的狗屁禮物。這種可悲的想法其實在令人不爽，而且他們真是落後、愚蠢又不尊重別人。他們覺得自己是白人，你不是，所以就可以直接找上門來干涉你的事。坐飛機時我常遇到這種人，對我上頭上臉的。如果他們不知道我是誰，看到

我搭頭等艙他們可能只有一個想法：媽的，這傢伙在這幹嘛？所以他們用奇怪的眼神盯著我。某次我搭飛機，有個白人女性就是這樣，於是我問她：我有坐到妳的什麼東西嗎？所以他們用奇怪的眼神盯著我。某次我微笑，不敢再雞歪我。不過也有一些白人很酷，不會做這種鳥事。無論是哪個種族的人，都是有人很潮，有人很蠢。有些我遇過最蠢的王八蛋還是黑人咧！尤其是那些把白人的謊言當真的笨蛋。遇到那種人，你會覺得他們真他媽噁心，我不蓋你。

美國這國家充滿種族歧視，誇張到讓人覺得沒救了。其實跟南非也沒兩樣，只是現在有比較進步一點，種族歧視比較沒那麼明目張膽。除此之外，沒什麼兩樣。但我這個人就像體內裝著種族歧視偵測器一樣，我可以聞到，可以感覺到，四面八方都是。而且我的作風常讓一堆白人感到超不爽，尤其是白人男性。有時候他們太超過，我說給我滾一邊去，結果又讓他們不爽到爆炸。他們總以為自己可以對這國家的黑人為所欲為。

看看美國的青少年被毒品害得有多慘，尤其是黑人青少年。我想至少就黑人青少年來講，理由知一是他們已經了解不了自己的文化傳承。黑人對美國貢獻那麼大，但卻受到這種待遇，真他媽可恥。我想孩子們該學習爵士樂或我所謂的黑人音樂，從中小學就開始。該讓孩子們知道，美國的唯一原創文化就是爵士樂，而且是由黑人的祖先從非洲帶過來，經過改編發展出來的。我們除了學習歐洲的古典樂，也該學習非洲音樂。

如果孩子們在學校沒學到自己的文化傳承，他們會根本就不想上課。因為沒人鳥他們，他們就會開始嗑藥吸毒。而且他們看到賣古柯鹼可以輕鬆賺大錢，所以就開始混黑社會，每個都變成小混混。這我很清楚，因為我自己在吸毒時看太多了。我懂這些孩子，也知道他們在想什麼。我知道他們很多

人會開始混黑社會，就是因為知道白人不可能公平對待他們。所以他們才開始運動或玩音樂，成為運動員或藝人，因為只有這樣才有機會賺大錢，擺脫自己的低賤地位。他們的選擇只有三個：運動、演藝圈或黑社會。所以我才會這麼尊敬比爾‧寇斯比，因為他購買黑人藝術家的作品，捐錢給黑人大學，藉由做好事來樹立典範。我希望更多有錢的黑人可以學他，像是開出版社或唱片公司之類的，成立公司來雇用黑人，把白人對黑人的狗屁刻板印象清除掉。黑人很需要這種幫助。

歐洲人、日本人都很尊敬黑人的文化還有黑人對這世界的貢獻。這一切他們都非常清楚。但美國的白人寧願把貓王那種白人捧上天，也不願推崇那些有真材實料的黑人。誰不知道貓王是個模仿黑人的假貨？他們把大把鈔票丟給白人的搖滾樂團，卯起來促銷、推廣，儘管這些團都只是模仿黑人，但居然都能橫掃各種獎項。但這也沒關係，因為有誰不知道查克‧貝瑞才是搖滾樂始祖，不是貓王？大家都知道「爵士樂之王」是艾靈頓公爵，可不是保羅‧懷特曼（Paul Whiteman）。但史書並不會這樣記載，除非黑人掌握了話語權，有了書寫自己歷史的力量。沒有人會幫我們做到這件事，就算別人來做，也不會做到百分百不失真，所以還是要靠我們自己。

以菜鳥為例，他在世時從來沒獲得應有的推崇。肯定菜鳥與咆勃爵士樂的白人樂評少之又少，大概只有貝利‧烏拉諾夫‧雷納德‧費瑟那幾個吧。但大多數白人樂評都會吹捧吉米‧多西，就像他們現在也吹捧布魯斯‧史普林斯汀（Bruce Springsteen）和喬治‧麥可（George Michael）。在以前，除了少數幾個地方，幾乎沒人聽過菜鳥的名字。但很多黑人，尤其是那些很潮的都知道。後來，等到白人終於發現了菜鳥跟迪吉已經太晚了。艾靈頓公爵、貝西伯爵跟佛萊徹‧韓德森也一樣。要不是路易斯‧阿姆斯壯學會了咧嘴傻笑，也不會有人認識他。以前有些白人老是說，沒有製作人約翰‧哈蒙（John

Hammond）的發掘，哪會有貝西·史密斯？媽的，她都已經出道了，哪裡還需要他的發掘？還有，要是他真的「發掘」了貝西，像他大力吹捧其他白人歌手那樣對待貝西，她最後怎麼會出車禍會死在密西西比州的鄉間公路上？她出了車禍後因為白人的醫院都不願收治她，導致她失血過多去世。我打個比方好了。白人老是喜歡說「哥倫布發現美洲新大陸」，難道是把印地安原住民當空氣？這是什麼狗屁？我看都是白人在放屁。

警察總是喜歡找我麻煩，把我攔下來。美國黑人每天都會遇到這種鳥事。就像理查·普萊爾說的，「黑人一聽到白人嗨起來大喊 Yah hoo，最好趕快起來閃一邊去，因為接下來一定有很荒謬的蠢事會發生。」

印象中有一次我在三顆骰子俱樂部表演，喜劇演員米爾頓·伯利（Milton Berle）來探班。我想那一次是一九四八年，我還在菜鳥的團裡。總之他坐在桌邊聽音樂，有人問他：這樂團和他們的音樂怎樣？他大笑，轉頭對著他身邊那一群白人說，這些傢伙都是「獵頭者」，意思是我們都是他媽的野蠻人。他覺得這句話很好像，印象中那些白人也都在笑我們。媽的，我死也忘不了那一幕。二十五年後我在飛機上遇見他，我們倆都是搭乘頭等艙。我走過去對他自我介紹，對他說，「米爾頓，我叫做邁爾士·戴維斯，是個樂手。」

他微笑對我說，「喔，我知道你是誰。我超愛你的音樂。」我走過去自我介紹看來讓他覺得很爽。然後我說，「米爾頓，多年前你對我和跟我同團的幾個樂手做了一件事，我到現在還忘不了，而且我告訴自己如果有一天我可以像現在這樣當面跟你講話，我絕對要跟你說你那天晚上講的話讓我有什麼感覺。」說到這裡他用一種怪怪的表情看我，因為他根本不記得自己講了什麼。而且在飛機上我

512

居然可以感覺到那天晚上的怒氣全都湧上心頭，想必當年我一定賭爛到極點。我把他的話告訴他，還有他怎樣嘲笑我們。結果他一聽就尷尬到滿臉通紅，我想這些他應該都忘得一乾二淨了。接著我說，「米爾頓，那天晚上你叫我們獵頭者，我很不爽，我跟其他團員說過後他們也都很不喜歡。還有幾個團員也聽到你說的話了。」

他開始裝可憐，然後說，「我真的非常非常抱歉。」

我說，「我知道。不過你只有在我跟你說了之後才覺得抱歉，因為在那當下你根本沒感覺。」接著我就轉身回到自己的座位，坐下後再也沒跟他說話。

這就是我說的那種鳥事。無論是白人或黑人，有些人就會在前一秒嘲笑你，下一秒轉身說他超愛你。這是白人的一貫伎倆，他們用這種方式分化然後壓制黑人。這國家對黑人做了那麼多鳥事，我都記得清清楚楚欸。猶太人就不曾忘記提醒全世界他們在德過被大屠殺的往事。所以黑人也一樣，要讓這世界記住美國，或者就像詹姆斯・包德溫某次跟我說的，「這個還沒成為一個國家的國」（"these yet to be United States"），是怎樣對待黑人的。我們必須時時警惕，注意白人長年以來用的「先分化再壓制」策略，以免我們內心的自我迷失了，連內心的力量都被剝奪。我知道很多人聽到都膩了，但黑人還是要不斷說出來，把我們的慘狀赤裸裸公諸於世，直到他們開始改變對待我們的方式。我們一定要他們張開眼睛看清楚，豎起耳朵聽明白，總之學到猶太人就對了。我們要讓他們明白，了解這麼多年來他們對黑人做的那些鳥事有多邪惡，而且那些事到現在根本還沒停下來。我們必須讓他們搞清楚⋯你們對黑人做了些什麼，其實我們都知道。如果你們不停手，那我們也不會善罷干休。

我年紀越大，就學到越多吹奏小號的訣竅，也學了更多其他東西。我以前喜歡喝酒，也超愛古柯

鹼，但現在連想都不會想了。香菸也是。我就是把菸酒跟毒品都戒掉了。要戒古柯鹼對我來講比較難一點，但我還是戒了。關鍵是意志力，你必須相信自己能做到自己想做的一切。如果我想要擺脫壞習慣，我只要對自己說一句，「去他媽的。」因為這件事只有我自己辦得到，沒有別人可以幫忙。其他人也許會試著幫忙，但大多數時間我只能自己來。

想要用我思考和生活的方式來過活？絕對沒有不可能。我總是在思考怎樣創作。每天早上我醒來後，就是我未來的開端。對我來講，醒來後看見第一道光線，那就是開始之際。而且我很感激，總是迫不及待醒來，不會賴床，因為每天我都有想要實踐與嘗試的新鮮事。每天我都可以找到有創意的方式來過我的人生。音樂是一種福分兼詛咒，不過我就是愛音樂，除此之外別無選擇。

我這輩子沒有幾件後悔的事，也沒什麼事感到內疚。後悔的那幾件事，我就不想再提了。現在我已經能夠比較輕鬆對待自己與別人。我想我的個性已經變得比較好。雖說我對人還是存疑，但疑心病已經沒過去那麼重，也不會動不動就要跟人對幹。不過我還是個很注重隱私的人，也不喜歡跟一堆自己不認識的人在一起。我不再像以前那樣動不動就要扁人或者開噴。媽的，現在我甚至還會在音樂會上跟聽眾介紹我的團員，對聽眾講講話哩。

我這個人向來以機掰聞名，但真正認識我的人都知道這不是真的，因為我跟大家都能好好相處。我不喜歡一直受到關注。我只是做我該做的，就那麼簡單。不過我還是有些好朋友，像是馬克斯・洛屈、理查・普萊爾、昆西・瓊斯、比爾・寇斯比、王子，我外甥文森和其他幾位。我想吉爾・伊文斯是我最好的朋友。我的團員也都是一些好朋友，還有那幾匹我養在馬里布的馬兒。我喜歡馬和其他動物。但真正最了解我的人，有很多都是跟我一起在東聖路易長大的朋友們，即使現在我幾乎沒機會跟

他們見面。我常常想他們，真正見了面也不會生疏，像是一直都在一起。他們跟我講話時都好像我才剛離開他們家那樣親熱。

他們會跟我說我的音樂有什麼地方吹爛了，在看樂評的意見以前我可以先聽聽他們怎麼說。因為我很清楚，他們知道我想要嘗試什麼，還有我的音樂聽起來應該是怎麼一回事。克拉克‧泰瑞是我最好的朋友之一，如果是他跟我說哪裡吹得很爛，我一定會當真，覺得的確有問題。迪吉也是，因為總我是當他也是我的師傅，我在世上最親密的好朋友之一。如果是他給我關於演奏的建議，我會聽進去。不過我這個人總是只會做我自己，這輩子都是。有人要對我的朋友們說我的壞話也沒用，因為他們連聽都不會聽。我也是這樣，如果有人說我朋友的壞話，都會我當成狗屁。

我覺得音樂對我來講一直像是詛咒，因為我總是感覺到一股不得不演奏的衝動。我這輩子最重要的事就是音樂，到現在還是沒變。沒有任何東西比音樂重要，不過現在我好像已經跟自己的心魔和解了，讓我在音樂這方面可以不再那麼拚命。我想畫畫有很大的舒緩作用。我的心魔還在，但我知道怎樣對付他，所以我想現在我已經能把大多數事情控制好。

我是個很注重隱私的人，但像我這種名人如果要保持隱私，就得要花很多錢。這真的很難很難，而且也是我必須賺錢的理由之一。有錢才能讓我的生活保持隱私。名氣讓人付出許多代價，在很多地方要動腦筋，還要耗損精神與金錢。近年來我幾乎都不太出門的。出去總是會遇到一些事，我受夠了。所以說名人才沒辦法過一般的生活，因為老是有人要找我們老是有人要過來跟我合照，真他媽無聊。這是我不喜歡出去的理由之一，不過每當我跟我的馬兒或好友在一起時，我可以比較放鬆，不用擔心這些。我有一匹馬叫做凱拉，另一匹叫做泛藍調調，還有一匹叫做雙子星。雙子

星是很有靈性的馬，因為牠帶有一點阿拉伯血統。我最喜歡騎牠，不過也是因為牠比較溫馴，幫了我很大的忙。我的騎術實在不怎樣。我還在學習，牠也知道。所以當我犯了錯，牠總是看著我，好像用眼神在對我說，「你他媽的王八蛋又在我背上亂搞？難道你不知道我是賽馬？」不過我就是喜歡動物，也了解牠們，牠們對我也是。

我有一種能夠預測事情的能力。從以前到現在都是。我相信有些人真的能夠預測未來。舉個例子來講，某天我在紐約的聯合國廣場飯店游泳，我身邊有個白人也在游。突然間他對我說，「你猜我要去哪裡？」我說，「紐奧良。」還真沒錯！媽的，他被嚇到差點挫屎。他有點崩潰，用一種很怪的眼神看我，問我怎麼知道。我說不出怎麼知道的，總之我就是知道。我不知道為什麼，對這也沒有太多疑問。反正我知道自己一直有預測能力。

我就是有本能可以看出別人不明白的東西。我會聽到一些別人聽不到的東西，而且也不覺得重要，但等到多年後他們自己聽到或看見了，才發現原來很重要。不過到了多年後，我早就達到另一個境界，忘記他們看見的東西了。我總是先知先覺，那是因為我有能力把不重要的東西忘記。別人覺得重不重要，對我來講無所謂。我自有看法，而且對於我自己的事和我正在做的一切，通常我都會信任自己的感覺，而且預感都比任何人都還要準。那只是他們的意見。我覺得

對我來講，音樂就是我的人生，而且那些我認識、喜愛，幫我成長的樂手們都已經變成我的家人。

我爸媽、我的親戚是我血緣上的家庭。但對我來講，我真正的家庭是那些在事業上跟我有關的人，像是藝術家、樂手、詩人、畫家、舞者與作家，但樂評不是。大多數人死後都會把錢留給親戚，像是表親、堂親、阿姨、伯母、嬸嬸，或兄弟姊妹。但我不想那樣。我覺得如果我身後要是真能留下什麼，

會留給那些曾幫助我達到所有成就的人。如果是留給真正幫過我的血親，也就算了，但要是沒什麼關係的親戚，我覺得就沒有意義了。懂嗎？我寧願把錢留給迪吉或馬克斯之類的好朋友，或是兩三個真的幫過我大忙的女友。要是在我死後有人從路易斯安那或什麼鬼地方找個我沒見過的遠房表親來分我的錢，我他媽一定氣到在墳墓裡翻身！幹！

我只想跟那些幫我度過所有難關的朋友分享，是他們促成我的創作生涯，造就我這輩子幾段非常多產的時期。第一段多產時期是一九四五到四九年，那也是我的音樂生涯初期。再來就是我戒毒後，從一九五四到六〇年之間我他媽整個創造力大爆發。一九六四到六八年也不賴，但我覺得是東尼、韋恩跟賀比在音樂上給了我很多點子。《潑婦精釀》和《現場人魔》這兩張專輯則是很多人的努力成果，包括喬・薩溫努、保羅・巴克馬斯特等等，我只是把大家湊在一起，自己只寫了一些東西。不過我想現在則是我的創作高峰期，因為我又畫畫又作曲，而且都是從我所知道的一切取材去玩音樂。

我不喜歡強迫別人相信上帝，也不喜歡有人逼我去信。不過，如果一定要我選擇某個宗教，應該會是伊斯蘭教，而我會成為一位穆斯林。但我不確定，也不了解任何宗教組織。我從來不信那一套，不覺得人需要靠宗教支撐才能生活。因為宗教組織實在發生了很多爛事，讓我非常不爽。我不覺得那符合宗教的精神本質，應該只是為了搶錢跟抓權吧。我實在不能接受。

話說回來，我還是相信人類的精神生活，也相信這世上有神靈的存在。我一直都相信。我也相信我爸媽的靈魂曾經回來看過我。我也相信那些我認識的樂手雖然早已經不在人世，但也回來看過我。跟那些偉大的樂手合作過後，他們就會成為你的一部分，像是菜鳥、柯川和菲力・喬，甚至連同還在世的馬克斯・洛屈、桑尼・羅林斯、迪吉、傑克・狄強奈也是。年紀越大我就越懷念那些已經走掉的

樂手，像孟克、明格斯、佛瑞迪・韋伯斯特和胖妞。但想起他們已經死了，卻又會讓我生氣，所以我會盡量避免想他們。不過他們的精神總是與我同在，所以也可以說今天的我有一部份就就是他們的。他們都在我體內，因為我從他們身上學了太多東西。音樂跟人類的精神和精神生活太密切相關了，你懂嗎？過去我們一起玩出許多超屌的音樂，那一切都還在空中繚繞著，因為一經彈奏那些音樂就脫離我們而去。音樂是神奇的，是性靈的。

過去我常作夢，夢到我可以看到一些東西，像是煙霧、雲靄的，然後就讓我的腦海裡浮現那些東西的畫面。現在我則是在晨間醒來後做這種事，只要我想看看我爸媽、柯川、吉爾或菲力・喬，我就會對自己說，「我想看看他們」，然後他們就會出現，讓我跟他們講話。現在，有時候連我照鏡子都會看到我爸。自從他寫了那封信給我後去世以來，都是這樣。我相信這世上絕對有精神存在，但我不會去想死亡的事。要做的事還太多，想那些沒有用。

想要玩音樂、創造音樂的迫切性，現在的我比生涯初期的感覺還要深刻。念頭更為強烈，簡直像是詛咒。媽的，現在只要我忘記了某一段音樂，我就會焦慮到抓狂，想破頭也要想起來。像是有強迫症似的，睡覺也想，起床也想，無時無刻不在想。幸好我的音樂天分還在，我覺得自己很有福氣。現在我感覺自己的創作力強盛，而且愈來愈強健。我每天運動，大多數時間都吃得很健康。有時候我吃了一些焦黑的食物，像是烤肉、炸雞跟豬腸，就會覺得變虛弱，還有一堆東西也是我不該吃的，例如地瓜派、綠色蔬菜、豬腳等等。但我早已戒菸、戒酒、戒毒了，吃藥也只吃醫生開給我的糖尿病藥。我覺得神清氣爽，因為我從來沒感覺自己這麼有創造力。我覺得我的人生巔峰還沒到來。每次只要音

518

樂的拍子對了，找到音感、節奏感，王子就會說「正中目標」。沒錯，我的兄弟，我就是要試著讓我的音樂正中目標，每天我演奏時都能正中目標。正中目標。再聊了。

後記

早在一九六〇年代晚期，我就第一次跟邁爾士照過面了，地點是舊金山一家叫做「兩者兼有」（Both/And）的夜店。不過我們的初次近距離接觸是在一九八五年六月的專訪，那篇文章在同一年分兩次刊登在《Spin》音樂雜誌的十一、十二月號上。大家都很喜歡，就連邁爾士也是，他很欣賞我的切入角度。我只是讓他自己現身說法，暢所欲言，完全不打斷他，讓他把生命中的重要事蹟講出來。

雜誌社要我寫五千字就好，但他的故事實在太猛，五千字哪裡夠？我的原稿逼近一萬五千字，至於刊出來的兩篇專訪文字會這麼流暢、靈活，很大部分要歸功於當時執行主編魯迪・蘭格萊斯（Rudy Langlais）的超強編輯功力。

交代這背景資訊的理由在於，就是在訪問邁爾士的那兩天裡我們初次感到惺惺相惜，所以最後才會合作寫出這本書。邁爾士跟我的家鄉位於美國的同一個地區，我們是吃同樣食物長大的。我們倆都愛音樂、藝術、潮牌衣服、籃球、美式足球和拳擊。我們使用同一種語言，對人生的種種看法也相似。

他第一次以職業樂手身分踏入樂壇時，就是在我表親艾迪・藍道的團裡當小號手。我想我是冥冥中受到神靈眷顧吧。有人問邁爾士為什麼選擇跟我一起寫自傳，他說，「我喜歡他的文字，他是黑人，而且又是聖路易人。」

我不知道耗費多少小時進行訪問後才寫成這本書，而且採訪的不只邁爾士，還包括那些跟他很熟的人，有些沒那麼熟。大多數故事都是我在馬里布、洛杉磯、歐洲、紐約等地方待在邁爾士身邊時聽來的，聽完後要用最快速度、最不顯眼的方式作筆記。邁爾士最痛恨面對麥克風（所以在演奏時他才會別一個小型麥克風在小號號嘴上）。不過，過了三個月後他比較放鬆了，開始接受我訪談過程錄下來，就算我們在吃晚餐或午餐也可以。這些時候他跟我講了最多事，包括我需要知道的一切，還有一些是我不需要知道的。他說的某些事實在太勁爆，最後我們不得不刪掉，以免惹上官司。

邁爾士完全不是那種會修飾自身形象的人。他總是有話直說，說出自己真正的感覺，即使他說的話會傷害自己或別人也不在乎。後來我真是開始佩服他的坦誠與直率。邁爾士在這本書裡面對其他人很嚴厲，多所批判，但對自己他也總是不假辭色，有時候甚至更加嚴厲。他有一種自嘲的幽默感，所以對自己的很多事都能一笑置之。邁爾士是個有鋼鐵般意志的人，但是談到他自己的藝術、他對爵士樂史的貢獻與他的同儕，卻總是展現出如此罕見又美妙的謙卑態度。如果有誰值得讚賞，無論什麼時候，邁爾士總是不吝於給予好評。不過他也時常直接嗆人，所以才有那麼多人害怕他、不喜歡他。

無論是玩音樂或做人，邁爾士是獲得人們的兩極評價，而且有時候這兩者之間的界線不太容易區分。舉例來講，對於這本自傳外界的反應普遍非常正面，不過還是有些評論家選擇忽略這本書，用邁爾士的德行和行為來評斷他。有些人因為他喜歡講粗話而批評他，但邁爾士平常在生活中講話就是這樣，他也決定在書中如實呈現出來。要是我們美化他的語言，那這本自傳的聲音就不是邁爾士的原汁原味了。為了保留他真實的聲音，我們幾經考慮後決定冒個險，如果真的對那些吹毛求疵的傢伙有所冒犯也算了。

邁爾士的語言具有強烈調性，源自於非洲黑人與美國南方的非裔美國人。所謂調性語言，我是指同一個詞會因為他講出來的音高、音調不同，口氣不同而有不同意義。例如邁爾士可以用「畜生」來恭維別人，或者這個詞只具有語氣停頓的功能。總之各位在這本書中所看到的許多非裔美國男性的真實聲音。要是我沒做到這一點，那就算是失職了。這是他的故事，他的自傳，我沒有要試著加油添醋。

況且，每當我聽到邁爾士講話，我就會想起我父親還有跟他同一個世代的許多非裔美國男性。從小到大，我就是在街頭巷尾、在理髮店、棒球場、體育館與一家家廉價酒館裡聽著邁爾士講的那種話長大的。那是一種讓我引以為傲的說話風格，我懷著感激的心情把他講的一切記錄下來。

一九九〇年，昆西・楚普（Quincy Troupe）於紐約市

522

謝誌

這本書能寫出來真的要感謝許多人犧牲他們的時間來提供資訊，兩位作者想在此為他們的珍貴協助致謝：Hugh Masekela; Max Roach; Peter Shukat; Gordon Meltzer; Herbie Hancock; Wayne Shorter; Ron Carter; Tony Williams; Gil Evans; Dr. Bill Cosby; Jimmy Heath; Sonny Rollins; Ricky Wellman; Kenny Garrett; Jim Rose; Darryl Jones; Vince Wilburn, Jr.; Vince Wilburn, Sr.; Dorothy Davis Wilburn; Frances Taylor Davis; Eugene Redmond; Millard Curtis; Frank Gully; Mr. and Mrs. Red Bonner; Edna Gardner; Ber¬nard Hassell; Bob Holman; Gary Giddins; Jon Stevens; Risasi; Yvonne Smith; Jason Miles; Milt Jackson; Pat Mikell; Howard John¬son; Dizzy Gillespie; Anthony Barboza; Spin magazine; Bob Guccione, Jr.; Bart Bull; Rudy Langlais; Art Farmer; Marcus Miller; Branford Marsalis; Dr. George Butler; Sandra Trim-DaCosta; Verta Mae Grosvenor; David Franklin; Michael Warren; Michael Elam; Judith Mallin; Eric Engles; Raleigh McDonald; Olu Dara; Harriett Bluiet; Lester Bowie; Dr. Leo Maitland; Eddie Randle, Sr.; Roscoe Lee Browne; Freddie Birth; Elwood Buchanan; Jackie Battle; Charles Duckworth; Adam Hoizman; George Hudson; James Baldwin; David Baldwin; Gloria Baldwin; Oliver Jackson; Joe Rudolph; Ferris Jack¬son; Deborah Kirk; Kwaku Lynn; Mtume; Monique Clesca; Odette Chikel; Jo Jo; Walter and Teresa Gordon; Charles Quincy

Troupe; Evelyn Rice; Gilles Larrain; Ishmael Reed; Lena Sherrod; Richard Franklin; George Tisch; Pat Cruz; The Studio Museum of Harlem; The Hotel Montana and its staff in Port-au-Prince, Haiti; Mammie Anderson; Craig Harris; Amiri Baraka; Donald Harrison; Terence Blanchard; Benjamin Rietveld; Kei Akagi; Joseph Foley McCreary; Mickey Bass; Steve Cannon; Peter Bradley; George Coleman; Jack DeJohnette; Sammy Figueroa; Marc Crawford; John Stubblefield; Greg Edwards; Alfred "Junie" McNair; Thomas Medina; George Faison; James Finney; Robben Ford; Nelson George; Bill Graham; Mark Rothbaum; Lionel Hampton; Beaver Harris; Mr. and Mrs. Lee Konitz; Tommy LiPuma; Harold Lovett; Ron Milner; Herb Boyd; Jackie McLean; Steve Rowland; Steve Ratner; Arthur and Cynthia Richardson; Billie Alien; Chip Stern; Dr. Donald Suggs; Milan Simich; dark Terry; Arthur Taylor; Alvin "Laffy" Ward; Terrie Williams; Sim Copans; Joe Overstreet; Ornette Coleman; Rev. Calvin Butts; C. Vernon Mason; James Brown; Adger Cowans; Susan DeSandes; Clayton Riley; Leonard Fraser; Paula Giddings; John Hicks; Keith Jarrett; Ted Joans; Patti LaBelle; Stewart Levine; Sterling Plumpp; Lynell Hemphill; Fred Hudson; Leon Thomas; Dr. Clyde Taylor; Chinua Achebe; Derek Walcott; August Wilson; Rita Dove; Danny Glover; Terry McMillen; Nikki Giovanni; Asaki Bomani; Judge Bruce Wright; Ed Williams; Abbey Lincoln (Aminata Moseka); K. Curtis Lyie; David Kuhn; Jack Chambers; Eric Nisenson; Ian Carr; Luciano Viotto。貢獻寶貴資訊，讓這本書能寫出來的人實在太多，無法在此一一備載。

特別要感謝昆西的經紀人 Marie Dutton 提供的寶貴協助，也感謝她花時間細讀原稿。感謝她的助理 B. J. Ashanti 居間協調安排，才讓這難如登天的計畫能完成。兩位作者特別要感謝 Hugh Masekela 的

姪子 Mabusha Masekela 花了一整個晚上坐下來看完原稿後提供相關資訊與具有建設性的批評。兩位作者還要感謝 Simon and Schuster 出版社的員工，尤其是 Julia Knickerbocker, Karen Weitzman, Virginia Clark，還有兩位總是很支持作者的優秀編輯 Bob Bender 與 Malaika Adero，是他們倆向出版社提案要出版這本書的。要感謝的人還包括 Fay Bellamy、Pamela Williams、Cynthia Simmons，他們負責把訪談的錄音帶整理成文字稿，雖然工作艱難，但最後表現極為優異。最後兩位作者要感謝昆西的妻子 Margaret Porter Troupe 的貢獻，她不但把原稿讀了好幾遍，還提供很棒的批評以及寶貴的精神支持。

527 謝誌

專輯目錄

The Complete Savoy Studio Session, Charlie Parker, Savoy, New York, November 1945.

Yardbird in Lotus Land, Charlie Parker, Spotlite, Los Angeles, February-March 1946.

Charlie Parker on Dial, Vol. 1, EMI, Hollywood, March 1946.

Jazz Off the Air, Vol. 3, Benny Carter and His Orchestra (1944-1948), Spotlite, Los Angeles, May-June 1946.

The Legendary Big Bop Band, Billy Eckstine and His Orchestra, National, Los Angeles, September 1946.

The First Big Bop Band, Billy Eckstine Orchestra, National, Los Angeles, October 1946.

Boppin' the Blues, Black Lion, Hollywood, October 1946.

Illinois Jacquet and His Tenor Sax, Aladdin, New York, March 1947.

The Complete Savoy Studio Session, Charlie Parker All Stars, Savoy, New York, May 1947.

A Date with Greatness, Coleman Hawkins, Howard McGee, and Lester Young, Imperial, New York, June 1947.

The Complete Savoy Studio Session, Miles Davis All Stars, Savoy, New York, August 1947.

Charlie Parker on Dial, Vol. 4, EMI (Dial), New York, October 1947.

Charlie Parker on Dial, Vol. 5, EMI (Dial), New York, November 1947.

Charlie Parker on Dial, Vol. 6, EMI (Dial), New York, December 1947.

The Complete Savoy Studio Session, Savoy, Detroit, December 1947.

Charlie Parker Quintet, private recording (unissued), Chicago, January 1948.

The Band That Never Was. Gene Roland Band featuring Charlie Parker, Spotlite, New York, March 1948.

Bird on 52nd Street, Debut, New York, Spring 1948.

Parker on the Air, Vol. 1, Charlie Parker, Everest, New York, September 1948.

Bird at the Roost, Vol. 1, Savoy, New York, September 1948.

Miles Davis Nonet, Cicala, New York, September 1948.

The Complete Savoy Studio Session, Charlie Parker All Stars, Savoy, New York, September 18,1948.

Bird Encores, Vol. 2, Charlie Parker, Savoy, New York, September 1948.

Hooray for Miles, Vol. 1, Live (unissued). New York, September 1948.

Bird's Eyes, last unissued. Vol. 1, Charlie Parker Quintet, Philology, New York, Autumn 1948.

Charlie Parker Broadcast Performances, Vol. 1, 2, ESP Birch, New York, December 1948.

Bird at the Roost, Vol. 1, Charlie Parker, Savoy, New York, December 1948.

From Swing to Bebop, The Metronome All Stars, RCA, New York, January 1949.

The Complete Birth of the Cool, EMI (Capitol), New York, January 1949.

Strictly Rebop, Tadd Dameron and His Orchestra, Capitol, New York, April 1949.

Bebop Professor, EMI (Capitol), New York, April 1949.

The Complete Birth of the Cool, EMI (Capitol), New York, April 1949.

In Paris Festival International De Jazz, May 1949, The Miles Davis/Tadd Dameron Quintet, CBS, Paris, May 1949.

Sensation '49—A Document from the Paris Jazz Festival 1949, Miles Davis/ Tadd Dameron Quintet, Phontastic Nost, Paris, May 1949.

Bird in Paris, Jam Session, Spotlite, Paris, May 1949.

Stars of Modern Jazz Concert at Carnegie Hall, IAJRC, New York, December 1949.

A Very Special Concert Featuring Stan Getz, King of Jazz, New York, February 1950.

Gene Roland Band Featuring Charlie Parker, The Band That Never Was, Spotlite, New York, March 1950.

Summertime, Sarah Vaughan with Jimmy Jones's Band, CBS, New York, May 1950.

Sarah Vaughan in Hi-Fi, CBS, New York, May 1950.

At Birdland, Cicala, New York, May 1950.

Live, (Beppo/unissued), Birdland, New York, June 1950.

Live Broadcast, (Bird Box), Birdland, New York, June 1950.

Live Broadcast, Miles Davis All Stars (unissued). New York, January 1951.

Swedish Schnapps/The Genius of Charlie Parker, Vol. 8, Verve, New York, January 1951.

Miles Davis and Horns, Prestige, New York, January 1951.

Sonny Rollins with the Modern Jazz Quartet, Prestige, New York, January 1951.

Capitol Jazzmen, Metronome All Stars, EMI (Capitol), New York, January 1951.

Miles Davis All Stars, Broadcast (unissued), New York, March 1951.

Conception/Lee Konitz, Prestige, New York, March 1951.

Miles Davis All Stars, Broadcast, Ozone 7, New York, June 1951.

Miles Davis All Stars, Broadcast, Ozone 7, New York, September 1951.

Miles Davis All Stars, Prestige, New York, October 1951.

Dig, Prestige, New York, October 1951.

Live at the Barrel, Vol. 1, 2, Jimmy Forrest/Miles Davis, Prestige, St. Louis, Spring 1952.

Miles Davis and His All Stars, Broadcast, Ozone 8, New York, May 1952.

Miles Davis, Vol. 1, and 2, EMI (Blue Note), New York, May 1952.

Women in Jazz, Swing to Modern, Vol. 3, Stash, Manhattan, May 1952.

Miles Davis, Prestige, New York, January 1953.

Bird Meets Birks, EMI (Mark Gardner), Birdland, New York, January 1953.

Collector's Item, Prestige, New York, January 1953.

Miles Davis, Prestige, New York, February 1953.

Miles Davis, Vol. 1, 2, Blue Note, New York, April 1953.

Blue Haze, Prestige, New York, May 1953.

Making Wax, Chakra, New York, May 1953.

Dizzy Gillespie All Stars, Broadcast (Bird Box), New York, June 1953.

At Last! Miles and the Lighthouse All Stars, Live concert, Contemporary, Hermosa Beach, CA., September 1953.

Miles Davis, Vol. 2, Blue Note, New York, March 1954. Miles Davis Quartet, Prestige, Hackensack, NJ, March 1954.

Miles Davis Quintet, Prestige, Hackensack, NJ, April 1954.

Walkin' /Miles Davis All Stars, Prestige, Hackensack, NJ, April 1954.Miles Davis

All Stars Sextet, Prestige, Hackensack, NJ, June 1954.

Bags' Groove, Prestige, Hackensack, NJ, June 1954.

Miles Davis Quintet, Prestige, Hackensack, NJ, June 1954.

Miles Davis Quintet, Prestige, Hackensack, NJ, December 1954.

Miles Davis and the Modern Jazz Giants, Prestige, Hackensack, NJ, December 1954.

Workin' with the Miles Davis Quintet, Prestige, Hackensack, NJ, May 1955.

The Musing of Miles, Prestige, Hackensack, NJ, June 1955.

Miles Davis Quartet, Prestige, Hackensack, NJ, June 1955.

Blue Moods, Miles Davis Quintet, Debut, New York, July 1955.

Miles Davis Sextet, Prestige, Hackensack, NJ, August 1955.

Miles Davis and Milt Jackson, Prestige, Hackensack, NJ, August 1955.

Circle in the Bound, CBS, New York, October 1955.

'Round About Midnight, Columbia (CBS), New York, October 1955.

Miles Davis Quintet and Sextet, CBS, New York, October 1955.

Miles/The New Miles Davis Quintet, Prestige, New York, November 1955.

Unreleased Performances, Miles Davis, Teppa, Philadelphia, PA, December 1955.

Miles Davis, Miles Davis, Pirate Edition, New York, December 1955.

Miles Davis Quintet, Prestige, Hackensack, NJ, March 1956. Steamin' with the Miles Davis Quintet, Prestige, Hackensack, NJ, May 1956.

Relaxin' with the Miles Davis Quintet, Prestige, Hackensack, NJ, May 1956.

Round About Midnight, Columbia, New York, June—September 1956.

Basic Miles, Columbia, New York, September 1956.

Music for Brass, The Brass Ensemble of the Jazz and Classical Music Society, CBS, New York, October 1956.

Cookin' with the Miles Davis Quintet, Prestige, Hackensack, NJ, October 1956.

Facets, Columbia, New York, October 1956.

Miles Davis Quintet, Prestige, Hackensack, NJ, October 1956.

Lester Meets Miles, MJQ, and Jack Teagarden All Stars, Unique Jazz, TV cast, Stadthalle, Freiburg, Germany, November 1956.

Miles Ahead, Columbia, New York, May 1957. Makin' Wax, Live, unissued/Ozone 18, Chakra, New York, July 1957.

Miles Davis Quintet, Bandstand USA, New York, July 1957.

Extraits de Concerts Inedits, Rene Urtreger en Concerts, Carlyne, Paris, November 1957.

L'Ascenseur pour L'Echafaud, Fontana, Paris, December 1957.

Somethin' Else, Julian "Cannonball" Adderley, Blue Note, New York, March 1958.

Alison's Uncle, Cannonball Adderley, Blue Note, New York, March 1958.

Miles Davis Quintet, Bandstand USA, New York, April 1958.

Milestones, Columbia (CBS), New York, April 1958.

1958 Miles, CBS, New York, May 1958.

Makin' Wax, Chakra, New York, May 1958.

Jazz Track, Columbia, New York, May 1958 Circle in the Round, CBS, New York, May 1958.

Le Grand Jazz, Michel Legrand, Philips, New York, June 1958.

Miles and Monk at Newport, Columbia, Newport, RI, July 1958.

Newport Jazz Festival: Live, (Unreleased Highlights from 1956, 1958, 1963), CBS, Newport, RI, July 1958.

Newport Jazz 1958-59.

Artisti Vari, Newport, RI, July 1958.

Porgy and Bess, Columbia, New York, July—August 1958.

Jazz at the Plaza, Vol. 1, Columbia, New York, September 1958.

Miles Davis Sextet, Bandstand USA, Washington, DC, November 1958-February 1959.

Kind of Blue, CBS, New York, March-April 1959.

All Stars and Gil Evans, Ozone 18, New York, April 1959.

Sketches of Spain, Columbia (CBS), New York, November 1959-March 1960.

Directions, CBS, New York, March 1960.

Live in Stockholm, Miles Davis and John Coltrane, Dragon, Stockholm, March 1960.

Quintet Live, Miles Davis and John Coltrane, Unique jazz, Scheveningen, Netherlands, April 1960.

Live in Stockholm, 1960, Miles Davis and Sonny Stitt, Dragon, Stockholm, October 1960.

Someday My Prince Will Come, Columbia, New York, March 1961.

Circle in the Round, CBS, New York, March 1961.

Miles Davis: In Person Friday and Saturday Nights at the Blackhawk, Columbia, San Francisco, April

1961.

Blue Christmas, CBS, San Francisco, April 1961.

Directions. CBS, San Francisco, April 1961.

Miles Davis at Carnegie Hall, Columbia, New York, May 1961.

Live Miles. CBS, New York, May 1961.

Miles Davis at Carnegie Hall, Columbia, New York, July 1961.

Quiet Nights. Columbia, New York, July 1962.

Blue Christmas. CBS, New York, August 1962.

Sorcerer, CBS, New York, August 1962.

Facets, Vol. 1, CBS, New York, August 1962.

Seven Steps to Heaven, Columbia, Los Angeles, April 1963.

Directions, CBS, Los Angeles, April 1963.

Miles in St. Louis, VGM, St. Louis, June 1963.

Miles Davis in Europe, Columbia, Antibes, France, July 1963.

Four and More Recorded Live in Concert, Columbia, New York, February 1964.

My Funny Valentine, Columbia, New York, February 1964.

Miles in Tokyo, CBS, Tokyo, July 1964. Pan's, France, Heart Note, Paris, October 1964.

E.S.P., Columbia, Los Angeles, January 1965.

Sorcerer, CBS, New York, May 1965.

Miles Davis at the Plugged Nickel. Vol. 1, Columbia, Chicago, December 1965.

Miles Davis at the Plugged Nickel, Vol. 2. Columbia, Chicago, December 1965.

Gingerbread Boy——at Portland State College, Columbia, May 1966.

Miles Smiles, Columbia, New York, October 1966.

Directions, CBS, Hollywood, May 1967. Nerfertiti, CBS, New York, June 1967.

Water Babies, CBS, New York, June 1967.

Circle in the Round, CBS, New York, December 1967.

Directions, CBS, New York, December 1967

Miles in the Sky, Columbia, New York, January 1968.

Circle in the Round, Columbia, New York, January-February 1968.

Filles de Kilimanjaro, Columbia, New York, June 1968.

Water Babies, CBS, New York, November 1968.

Circle in the Round, CBS, New York, November 1968.

Directions, CBS, New York, February 1969.

In a Silent Way, CBS, New York, August 1969.

Bitches Brew, CBS, New York, November 1969.

Big Fun, Columbia, New York, November 1969.

Isle of Wight, CBS, New York, November 1969.

Circle in the Round, CBS, New York, January 1970.

Live-Evil, Columbia, New York, February 1970.

Directions, CBS, New York, February 1970.

Big Fun, Columbia, New York, March 1970.

Jack Johnson, Columbia, New York, April 1970.

Black Beauty—Miles Davis at Fillmore West, CBS, San Francisco, April 1970.

Get Up With It, Columbia, New York, May 1970.

Directions, CBS, New York, May 1970.

Miles Davis at Fillmore East, Columbia, New York, June 1970.

Hooray for Miles Davis, Vol. 3, Session Disc, Philharmonic Hall, New York, November 1971.

On the Corner, Columbia, New York, June 1972.

Big Fun, Columbia, New York, June 1972.

Isle of Wight, CBS, New York, July 1972.

Miles Davis in Concert, CBS, New York, September 1972.

Isle of Wight, CBS, New York, September 1973.

Get Up with It, Columbia, New York, September 1973.

Dark Magus, Columbia, New York, March-June 1974.

Agharta, CBS, Osaka, February 1975. Pangea, CBS/Sony, Osaka, February 1975.

The Man With The Horn, CBS, New York, 1980.

We Want Miles, CBS, Live, Boston, June 1981.

Star People, CBS, New York, late 1982.

Decoy, CBS, New York, September–October 1983.

You're Under Arrest, CBS, New York, May 1985.

High Energy Ryth'm Attack, Live concert, private edition, Hamburg, 1986.

Tutu, Warner, New York, 1986.

Music from «Siesta», Warner, New York/Hollywood, February 1987.

Amandia, Warner, New York, August 1989. Aura, Columbia, Denmark, September 1989.

圖片出處

1 —Northwestern University Dental School

2-4 —Edna Gardner

5-8 —Lester Glossner Collection (LGC)

9 —DPI/Bettmonn Newsphotos

10-11 —LGC

12-14 —Frank Driggs Collection (FDC)

15 —UPI/Bettmann Newsphotos

16—LGC

17—LGC

18 —Williom P. Gottlieb/Retno

19 —W. P. Gottlieb/Retna

20 —W. P. Gottlieb/Retna

21 ─FDC/Magnum

22 ─W. P. Gottlieb/Retna

23 ─FDC

24 ─W. P. Gottlieb/Retna

25 ─Corole Reiff © 1985, 1987 by Hol & Florence Reiff 26-33 ─FDC

34 ─LGC

35 ─FDC

36 ─UPI/Bettmonn Newsphotos 37-40 ─FDC

41 ─LGC

42 ─Carole Reiff © etc.

43 ─LGC

44 ─Michael Putland/Retna

45 ─Corole Reiff © etc. 46 ─FDC

47 ─LGC

48 ─Teppei Inokuchi

49 ─Corole Reiff © etc.

50 ─FDC

51 ─David Redfern/Retno

52 —FDC

53 —FDC

54 —CBS Records 55-56 —FDC

57 —CBS Records

58 —CBS Records

59 —Carol Reiff © etc.

60 —UPI/Bettmann Newsphotos

61 —New York Dolly News 62-67 —CBS Records

68 —(none)

69—FDC

70 —Teppei Inokuchi

71-73—CBS Records

74 —Frons Schellekens/Redken

75 —David Redfern/Retna

76 —FDC

77 —CBS Records

78 —UPI/Bettmann Neiusphotos

79 —Joel Fbcelrad/Retno

80 —David Ellis/Retna

81 —CBS Records 82-83 —FDC 84 —CBS Records 85-86 —FDC

87 —Spencer Richards

88 —Anthony Barbozo

89 —Bob Peterson/Life Magazine © Time Inc.

90 —CBS Records

91 —Teppei Inokuchi

92 —Spencer Richards

93 —Noel Rutdu/Gamma-Liaison 94-95 —Teppei Inokuchi

96 —David Gahr

97 —Radio City Music Hall 98-100 —Risosi-Zochoriah Dais

101 —UPI/Bettmann Newsphotos

102 —UPI/Bettmann Newsphotos

103 —Jon Stevens

104-105—(none)

106-107 —Teppei Inokuchi

108 —Warner Bros. Records. Photograph bu Irving Penn.

109 —Warner Bros. Records 110—Teppei Inokuchi 111 —Spencer Richards

邁爾士・戴維斯 Miles Davis

美國爵士樂演奏家，小號手，作曲家，指揮家，20 世紀最有影響力的音樂家之一。他是永遠的創新派，除了音樂之外也表現在其他領域上，他的油畫與素描所展現的藝術性受到評論家高度讚揚，曾在世界各地美術館展出。1984 年 11 月獲森寧音樂獎（Sonning Music Award）頒發終身成就獎，1988 年接受馬爾他騎士團（Knights of Malta）正式封爵；1990 年 3 月，在入圍與贏得葛萊美獎總計 24 次之後，也獲頒葛萊美終身成就獎。

昆西・楚普 Quincy Troupe

美國詩人、記者與教授，詩集曾獲 1980 年美國書卷獎，文章散見 Essence、Spin、Musician、《村聲》（Village Voice）、《新聞日報》（Newsday）等美國報刊雜誌。曾任教於紐約市立大學史坦頓島學院與哥倫比亞大學。

陳榮彬（全書校譯）

曾任爵士樂樂評，作品散見《都會搖擺》、《表演藝術雜誌》與博客來網站，著有《當電影遇上爵士樂》。目前為臺大翻譯碩士學程助理教授，曾有三本譯作獲得「開卷翻譯類十大好書」，一本獲頒 Openbook 年度好書。近年代表譯作包括梅爾維爾《白鯨記》、海明威《戰地鐘聲》等經典小說，重量級史學作品《火藥時代》與《美國華人史》。

蔣義（合譯）

臺大外文系畢業，現就讀臺大翻譯碩士學位學程。曾任 FOX 體育台實習編譯，目前為電玩在地化、雜誌文章譯者。另有譯作《錯置台北城》、《懸吊健身訓練圖解全書》、《梅西：百轉千變的足球王者》。